中國藝術史綱

長北 著

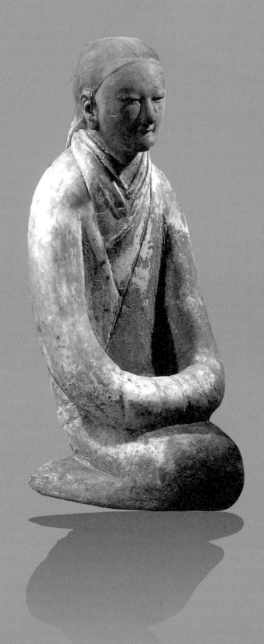

圖 3.21 陝西姜村
西漢墓出土彩繪
跽坐女俑，採自
《中國美術全集》

序

人之為人，按進化論而言，已有上百萬年的歷史，為生存和延續以及自身的發展，不知經歷了多少困難。考古學的研究告訴我們，不論在地球的哪一方，人們都是與石頭結緣，竟然達幾十萬年之久。我們所知道的藝術，才不過一兩萬年，哲學家說這是「人類的童年」，那麼，人類的幼年是怎麼成長的呢？又是如何從童年進入青年和壯年的呢？人們為什麼要創造藝術呢？當年屈原「天問」，一口氣提出了上百個問題；如果我們以屈子的方式「問藝」，恐怕也會生出上百之問。

年輕時讀美術史書，迷惑不解之處甚多。為什麼多是文人圍著帝王轉，看不見下里巴人的身影？二十多年前，我曾抱著疑問，提出美術史論研究的四個傾向，即：（一）以漢族為中心，忽略了其他五十五個少數民族；（二）以中原為中心，忽略了周圍的邊遠地區；（三）以文人為中心，忽略了民間美術；（四）以繪畫為中心，忽略了其他美術。

二十多年來，書出得多了，情況有所改變，但改變不大。關鍵在於觀念，舊有的思想是很能束縛人的。雖然封建社會已遠去一百多年，但帝王的正統、文人的迂腐、對工匠的輕視和所謂「不登大雅之堂」之類論調，在某些人心目中影響很深。如果治史者帶有這種思想，勢必會造成「跛者不踴」。我曾發出「重寫美術史」的呼籲，有人問我「哪裡不對」？我說：「就史料而言，不是不對，是不全。」由於寫史的以偏概全，勢必不可能找到真正的規律，勢必會產生誤導，好像中國的藝術就是這樣不健全成長似的。

譬如說漢代的畫像石，其拓片可視為最早的版畫，作為二維度的平面造型已臻成熟，並且已知有不少作者將中國繪畫推向了一個高峰，卻沒有給予應有的歷史地位。往更早的時間說，遼寧與內蒙之間的「紅山文化」，那牛河梁的泥塑女神與琢玉豬龍以及江南「良渚文化」的玉器，原始社會已創作出如此精美的藝術作品，不能不說

是人類的奇蹟。商代的三星堆屬於邊遠的巴蜀，那雄偉鏗鏘的青銅器，非但不比中原遜色，而且活潑多樣。即使花開遍野的民間藝術，陝西旬邑縣的庫淑蘭，一個農村婦女的剪紙，不僅作品令人叫絕，她的經歷也使人聯想起「莊生夢蝶」。為了探討藝術的規律，探討中華民族藝術傳統的博大精深，怎麼能忽略這些偉大的創造呢！

當然，宮廷藝術的雍容華貴猶如百花園中的牡丹，作為藝術中的高貴者，也應受到重視。況且它所體現的仍然是勞動者的智慧，並非是統治者的創作。清淡高遠的「文人畫」，將詩、書、畫、印熔為一爐，創造出高雅一派的意境，只能說是百花園中的清逸者，絕非全體。唯獨全體，才能全面；只有全面，才會顯出五彩繽紛，才是真正意義的百花齊放。

對於藝術的歷史，我只是喜歡「讀史」，不敢說是「治史」。隨手寫點筆記，偶爾發點議論是有的，如此而已。因此，以上的話，不過是作為讀者的一點意見而已。然而，這意見並非是針對本書及其作者的，意見發自二十年前可以為證。據我所知，本書的作者長北女士是個非常勤奮用功的人。她曾躬行於傳統工藝研究，後來博覽群書，探究群藝，取得了駕馭藝術史的功夫。我以為她治史沒有上面所指的四個傾向，才講了這些話。長北自己也說，吸取前輩的經驗，不等於重複前人之路。對此我是深有同感的。

記得二十世紀八〇年代，許多學者聚在貴陽談藝，我曾提出所謂民族藝術傳統並非是一桶水流下來的，至少有宮廷藝術、文人藝術和民間藝術的區別，他們服務對象不同，意趣不同，風格樣式也有差異；後來，王朝聞先生又補充了宗教藝術（主要是佛教和道教）。於是，便歸納出民族藝術傳統的四個渠道。當然，四者之間是並行發展，又是相互聯繫的，特別是民間藝術，不但是其他藝術的基礎，同時也有助於其他藝術的傳播。如若研究這四者的關係，不僅清晰而複雜，並且錯綜而有趣；甚至可以找到他們之間的內在聯繫和共同之處。這也就是「博大精深」吧。

時間久了，年齡大了，腦子裡堆積了一些雜七雜八的東西，也不知有用還是無用。我以為，有那四個偏向和四個渠道的認識在前，在讀別人的書時，有的看資料，有的見觀點，並不覺得雜亂，都經過分流了，所以也都是有益的。

以上的話，不僅是寫給作者，也是寫給讀者，但不知是主觀還是客觀，抑或主客觀都有。總之，是我的一點小「經驗」。驗證如何，可就見仁見智了。

張道一

國務院學位委員會藝術學科評議組召集人

東南大學藝術學教授，博士生導師

二〇〇九年十一月十六日，南京初雪

目錄 *Contents*

序 ⋯⋯⋯⋯⋯ iii

引言 ⋯⋯⋯⋯⋯ 001

第一章　日出東方──史前藝術 ⋯⋯⋯⋯⋯ 003

　第一節　從打製石器走來 ⋯⋯⋯⋯⋯ 003

　第二節　原始陶器 ⋯⋯⋯⋯⋯ 011

　第三節　從原始樂舞等看藝術起源 ⋯⋯⋯⋯⋯ 019

第二章　青銅時代──三代藝術 ⋯⋯⋯⋯⋯ 023

　第一節　三代文明概說 ⋯⋯⋯⋯⋯ 023

　第二節　商周青銅器──三代藝術的標竿 ⋯⋯⋯⋯⋯ 026

　第三節　商周禮樂藝術及其影響 ⋯⋯⋯⋯⋯ 036

　第四節　驚采絕豔的荊楚藝術 ⋯⋯⋯⋯⋯ 044

　第五節　僻遠地區的金屬文明 ⋯⋯⋯⋯⋯ 052

第三章　天人一統——秦漢藝術 ………………… 057

　第一節　秦漢神祕主義思潮 …………………… 058

　第二節　建築及其相關的造型藝術 …………… 062

　第三節　實用品中的藝術意匠 ………………… 078

　第四節　應運而興的娛人表演 ………………… 086

第四章　玄風佛雨——三國兩晉南北朝藝術 …… 091

　第一節　玄、佛二學與魏晉風度 ……………… 091

　第二節　南方六朝藝術 ………………………… 092

　第三節　北朝宗教石窟 ………………………… 102

　第四節　石窟以外的北方藝術遺存 …………… 116

第五章　盛世之相到禪道境界——隋唐藝術 …… 125

　第一節　藝術基調與審美轉折 ………………… 125

　第二節　紛繁歡快的樂舞藝術 ………………… 128

　第三節　適時而變的書畫藝術 ………………… 133

　第四節　全面領先的造物藝術 ………………… 143

　第五節　登峰造極的石窟藝術 ………………… 159

第六章　文風蔚然，雅俗並進——五代宋遼金藝術

第一節　山水格法　百代標程……………………176

第二節　五代兩宋院體畫……………………180

第三節　聲勢漸壯的文人藝術思潮……………………188

第四節　格高神秀的工藝美術……………………195

第五節　多姿多彩的平民藝術……………………205

第六節　走向世俗的宗教藝術……………………215

第七章　衝撞渾融——元代藝術……………………229

第一節　平民雜劇的傑出成就……………………230

第二節　寫心寫意的文人書畫……………………238

第三節　藏密廣傳後的宗教藝術……………………247

第四節　南北輝映的造物藝術……………………254

第八章　因襲激進——明代藝術……………………263

第一節　宮廷導向下的造物藝術……………………264

第二節　文人意匠下的生活藝術……………………281

第三節　波瀾迭起的畫派與同步變化的書風……………………288

第四節　浪漫思潮與市民藝術……………………294

第九章　集成總結──清代藝術 ……………313

第一節　終集大成的建築藝術 ……………314

第二節　尊古鼎新的書畫藝術 ……………334

第三節　亦成亦敗的工藝美術 ……………342

第四節　領袖風騷的市民藝術 ……………355

第五節　邊遠民族的藝術奇葩 ……………370

第六節　中外藝術的交流碰撞 ……………376

結語 ……………384

二〇二一版後記 ……………387

二〇一六版後記 ……………390

二〇〇六版後記 ……………392

參考文獻 ……………393

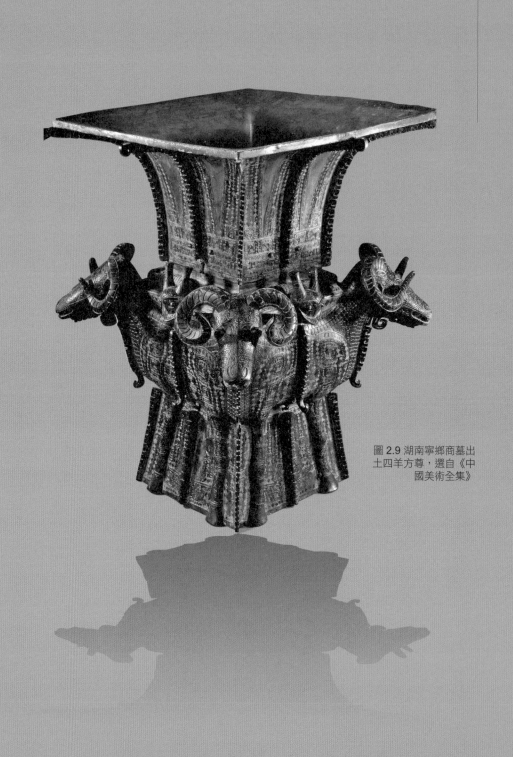

圖 2.9 湖南寧鄉商墓出土四羊方尊，選自《中國美術全集》

引言

早在約一萬至八千年以前，黃河流域與長江領域便聚居著眾多的原始部落。陝西臨潼姜寨發現大型中心聚落遺址，遼寧紅山文化遺址發現祭壇、神殿遺址等，證明距今約六千至五千年間，原始先民中便出現了貧富不均和階層分化；距今約五千年的秦安大地灣四期文化遺址，其中心建築已具宮殿雛形。直到內蒙古赤峰與夏文化大致同期的二道井子夏家店下層文化遺址、河南偃師二里頭大型都邑遺址的被發現，特別是二里頭文化，延伸幅射並且具備了都市、文字和青銅器等文明社會的標誌，夏王朝終於可以觸摸。

國家是社會文明發展到一定階段的標誌。「中國」一詞，初見於《尚書》、《詩經》，指王國都城及京畿地區。漸漸，古人用以代指中原。漢代，漢民族和漢文化形成，漢族人自稱「華夏」，「中國」便被用以代指華夏聚居之地乃至華夏國家。隨著歷史的演進，少數民族不斷被漢民族同化，或納入中央政權統治，近代，「中國」終於成為具有國家概念的正式名稱，學者譚其驤等提出，以清朝版圖為學者論述「中國」的範圍，成為學界共識。如果說《華夏藝術史》可以只記錄從中原發端、以禮樂文化為主幹的漢民族藝術，《中國藝術史》的研究對象，則不單單是漢民族藝術，必須將中國版圖上的少數民族藝術囊括在內。

從原始部落到「華夏」再到「中國」，九百六十萬平方公里土地上，幾千年文化如長江黃河般汪洋恣肆，跌宕起伏，連綿不斷。當全世界另外一些古老文化已經橫遭斷絕或是不幸湮沒的時候，華夏文化依然煥發出它強大的生命力。藝術史是各民族的心靈史，是各民族形象化了的傳記。各民族藝術遺存，凝聚著民族生活的歷程，記錄著民族文化進化的軌跡。讓我們沿著這一軌跡作一巡禮，對中國現行版圖內發生的古代藝術現象進行梳理排比，對古代藝術家進行歸類評價，對古代藝術作品進行精神的分析和審美的解讀，對古代藝術發生發展的動因進行歷史語境的還原分析，對古代藝術的審美流變進行綜合的歸納與理論的提升。本書的話題，便從史前藝術開始。

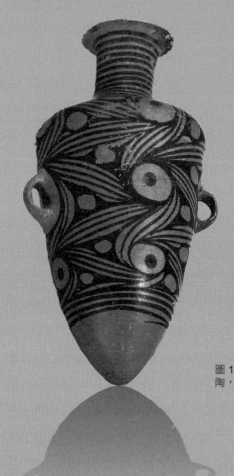

圖 1.17 甘肅馬家窯型彩
陶，選自《中國歷代藝術》

第一章　日出東方──史前藝術

原始文明從何時開始？史前藝術從何時誕生？今天的人們仍然會發出屈原般的「天問」。史前藝術與人類思維同生，論述史前藝術，則必須憑據遺址、遺物發論。當人類打製出第一件合規律美的石器時，人類的藝術創造活動便開始了。史家將漫長石器時代的藝術稱為「史前藝術」，舊石器時代從人猿揖別到距今約一萬年，新石器時代從距今約一萬年到下續夏商周三代。

第一節　從打製石器走來

原始時代，物質生產與精神生產、實用與審美是渾然一體、並未分離的，原始物質文明賴工藝行為產生，原始藝術也往往賴工藝行為產生。從這一意義說，工藝文化是「本元文化」。它起源於人類的童年，又延續於人類文化發展的整個歷史進程之中。原始人的工藝活動，以打製石器為最早。

一、原始玉石器

人類打製石器的行為始於舊石器時代。打製石器與天然石塊的本質區別是人的加工改造，石塊是天然物，石器是文化產品。人類對第一塊天然石進行加工以合使用，便意味著人類的工藝造物活動開始。現存遺跡和實物證明，生活於約五十萬年前的北京人能夠打製出左右略呈對稱的尖石器，生活於約三十萬至十五萬年前的丁村人能夠打製出球形石器，生活於約兩萬年前的山頂洞人能夠將石珠、石墜、骨管、獸牙、蚌殼等鑽孔製為佩飾。對工具的加工和山頂洞人的裝飾活動，前者著眼於實用，是物化活動；後者著眼於精神，標誌著原始先民有了最初的審美意識。就這樣，原始人開始了藝術活動。二十世紀七〇年代，河北陽原縣泥河灣盆地各時期舊石器文化遺址發現數以千計的打製石器，

泥河灣文化被認為是已知較為完整的舊石器時代文化；山西沁水下川舊石器時代晚期遺址發現大量石鏃，從中可見先民對於石器審美的朦朧感知。

距今約一萬至八千年間，中華大地上陸續進入了新石器時代。其基本特徵是：定居、農耕並磨製石器。定居農耕的基本條件是：能夠燒製出貯水用的陶器，能夠磨製出用於耕種、光滑對稱甚至有孔的石器。原始先民對於造物形式的追求，首先出於勞動實踐的需要，如對稱的石器投擲獵物容易命中，光滑的石器投擲獵物阻力較小；在對石製工具不斷改進的過程之中，逐步萌生出對造型美的感知。從磨製石器上等距離的鑽孔，可知原始先民對距離與數目開始有了「自意識」。如果說先民對造型美的感知是從無意漸成「自意識」；先民的巫術信仰，一開始就是自覺的。

「圖騰」本是印第安人方言，意思是「他的親族」。原始人處於生產能力極度低下、知識極度貧乏的時期，對大自然的種種現象感到神祕和恐懼，不得不將猛獸當成自己的庇護者，甚至將某種動植物當成氏族的祖先和保護神，當成氏族的徽號和象徵。這就是圖騰。《山海經》中眾多的奇禽怪獸，正是原始先民林林總總的圖騰，《山海經》正是中國原始先民慧眼初睜時對世界的紀錄。

「玉，石之美」，1，玉與石沒有截然區分。距今約五十萬年的舊石器時代，「北京人」打製出了水晶質的生產工具；距今約八千兩百年的內蒙敖漢旗興隆窪文化遺址出土上百件玉器，距今約七千六百年的遼寧阜新查海遺址出土玉匕和玉製生產工具。玉的美質逐漸引起先民注意，於是以玉事神，藉玉傳達圖騰崇拜。在華夏先民的造物活動中，玉器最早與實用分離，最早具備了形而上意義，成為政治的、宗教的工具，成為純粹傳達精神的藝術品。

中國各地多有原始玉器出土，而以紅山文化、良渚文化遺址所出最有代表性。紅山文化遺址分佈於燕山以北遼河流域的內蒙、遼寧與河北西部廣大範圍內，因最早發現於內蒙赤峰紅山後遺址得名。遺址出土距今約六千至五千年的玉龍、玉人、玉珮、玉箍等近百件。如內蒙翁牛特旗紅山文化遺址出土大型玉龍，高達二十六公分，長鬣與身軀呈異向卷曲，造型相反相成，高度概括，極具張力（圖一‧一）；遼寧牛河梁出土的玉珮長二十八‧六公分，是目前已知紅山文化遺址中體型最大的玉器；豬形玉龍（有史家稱其「獸形玦」）從紅山文化延續至於商周。

江南距今約五千至四千年的良渚文化遺址，如杭州餘杭區反山墓地與瑤山墓地、江蘇武進寺墩遺址等出土玉琮、

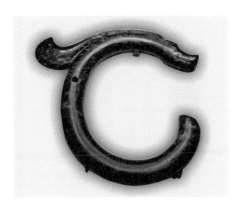

圖 1.1 紅山文化大型玉龍，著者攝於赤峰博物館

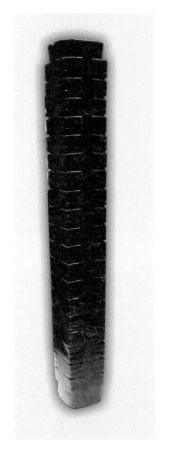

玉璧等大量玉神器。琮的基本造型是外方內圓，琮成為原始先民祭祀天地的法器。璧的基本造型是圓片，璧成為原始先民祭天的法器。已知出土最高的玉琮高達四十九‧二公分，外壁刻為十九節，藏於中國國家博物館（圖一‧二）；已知出土最寬的玉琮出土於浙江餘杭反山十二號大墓，高八‧八公分，直徑達十七‧六公分，外壁四面刻有神面（圖一‧三）；已知出土玉神器最多的史前墓葬則是江蘇武進寺墩三號墓，一次掘得玉器百餘件，其中三十三件玉琮、二十五件玉璧，分藏於南京博物院、常州博物館與武進博物館（圖一‧四）。李政道先生推測，新石器時期的玉璧、玉

1 〔東漢〕許慎《說文解字》，北京：中華書局一九六三年版，第一〇頁。

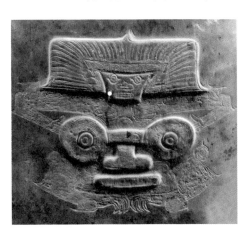

圖 1.3 已知最寬的原始玉琮上神面，著者攝於良渚博物院

圖 1.2 已知最高的原始玉琮，著者攝於中國國家博物館

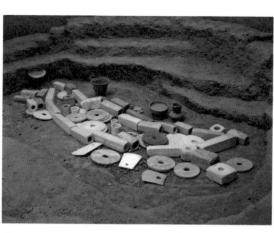

圖 1.4 武進寺墩遺址出土良渚文化玉器現場復原，著者攝於常州博物館

琮、玉璇璣等，是古代天文儀器，是科學用具的藝術化[2]。

二、原始崖畫

宋人記，「燧皇也，謂燧人，在伏犧前，作其圖謂之計冥，時無書，刻石而謂之耳，刻日蒼精渠之人能通神靈之意也」[3]。這是中國關於原始崖畫的最早文字紀錄。中國原始崖畫分佈甚廣，內蒙、新疆、西藏、甘肅、寧夏、青海、雲南、貴州、廣西、廣東乃至遼寧、福建、江蘇等省各有發現。其基本手段是北刻南繪。比較而言，歐洲原始先民在具體實在的空間尋求安全感和神祕感，畫於山洞內稱岩畫；中國原始先民在廣袤的宇宙之中尋求生命感和保護感，刻、畫在露天崖壁稱崖畫。地點的選擇並非無意為之，恰恰折射出中西方先民不同的宇宙觀。

中國北方崖畫如：內蒙陰山、寧夏賀蘭山（圖一·五、圖一·六）、甘肅黑山崖壁，敲鑿出狩獵、舞蹈、攻戰、神像、手印、足印等稚拙形象。賀蘭山山谷內佈滿荊棘卵石，一片蠻荒，令人感覺深溝大壑內飄蕩著原始先民的遊魂，冰冷的崖壁深藏著將欲破壁而出的生命意識。新疆阿爾泰山崖畫、庫爾山崖畫、石門子崖畫中，男女性器官十分突出。

南方崖畫如：廣西左江及其支流明江西岸花山崖壁三十八個點存一〇九處崖畫，繪四千零五十個人物，為壯族先民的藝術遺存，其中，寧明縣城中鎮明江西岸花山崖畫規模最大，寬兩百二十一公尺，高四十公尺的崖壁上，以赤鐵礦粉調和動物血成紅色顏料，平塗出數千人物影像，其中體形碩大者高達兩公尺，雙臂奮起，雙腿又開在奮鬥呼喚，眾人有佩刀，有佩劍，有交媾，有以手擊樂，畫上有銅鼓、羊角鈕鐘、海船，真實地記錄了壯族先民的祭祀場面和生產生活，繪製年代從戰國綿延至東漢（圖一·七）。雲南滄源崖畫散見於海拔一千兩百至兩千公尺的山崖上，以紅色顏料平塗出祈神、狩獵、交媾等不同場面，比花山崖畫內容大為豐富，四處崖畫相對集中，干欄式房屋及巫人頭戴

長羽舞蹈的形象尤其引人注目。

連雲港地處中國南北之中，錦屏山南麓將軍崖存史前崖畫三組：南北長二十二・一公尺、東西寬十五公尺的岩坡上，鑿石為神面、太陽、星象、子午線及植物莖葉、魚和魚網狀圖案：是中國唯一反映東夷原始部落農漁生活的崖畫。因其地早已開化，不復有賀蘭山岩畫整體氛圍給人的巨大衝擊。

三、原始建築及雕刻

《禮記》記，「昔者先王未有宮室，冬則居營窟，夏則居橧巢」[4]。營窟與橧巢，前者是黃河流域的原始穴居形式，後者則是長江流域干欄式建築的濫觴。隨著生產力的提高，階層分化，原始社會出現了宮室。

2　李政道《藝術與科學》，《文藝研究》一九九八年第二期。

3　〔宋〕李昉《太平御覽》第一冊，石家莊：河北教育出版社一九九四年版，卷七十八，第六六九頁〈燧人氏〉條下引〈易通卦驗〉鄭玄注。

4　《禮經》，鄭州：中州古籍出版社一九九一年版，第二〇八頁〈禮運〉。

圖 1.5 著者帶領研究生考察賀蘭山岩畫

圖 1.7 寧明縣明江西岸花山崖畫，著者攝

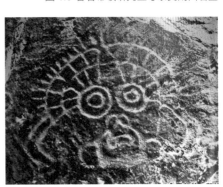

圖 1.6 賀蘭山原始崖畫太陽神，著者攝於寧夏博物館

現代考古活動之中，不斷發現原始建築遺址。北方原始建築遺址如：約前八千年內蒙敖漢旗興隆窪文化原始聚落遺址、圍溝、房址、地穴、墓葬等遺跡俱全，其中石雕女人像是已知華夏最早的石雕女人像（圖一‧八）。距今約六千至五千年的西安半坡遺址，文化堆積層深達三公尺，面積達三千多平方公尺，掘出半地穴房屋遺址四十六座、圈欄遺址兩座、窖穴兩百餘個、燒陶窯址六座和一些墓葬、甕棺，聚落周圍壕溝寬約七～八公尺，深約五～六公尺，以防野獸侵入。半坡博物館成為中國較早的遺址博物館之一。距今約六千至五千年的臨潼姜寨遺址，發現半地穴式房屋遺址九十座，聚集為五組，每組以一棟朝東的大房子為中心，所有房子都環繞中間廣場，居住區在圍溝內，墓葬區在圍溝外，總面積達五萬餘平方公尺。

距今約六千至五千年的遼寧紅山文化遺址，六個山頭分佈有石塊壘積的祭壇，三環圓壇和三重方壇象徵天圓地方，從地面塌落的建築構件和壁畫殘塊可見，這裡曾經是一座氣勢宏大的神殿，泥塑女神像面露微笑，玉石嵌成的眼睛炯炯有神，從崩落的泥塑神像殘臂斷手等推測，最大的泥塑主神高約真人三倍。

距今五千年左右的秦安大地灣四期文化遺址掘出一座編號為「F901」的建築，高約六～七公尺，主室面積達一百三十餘平方公尺，地面由礓石（黃土或紅土層中鈣質固化而成的岩石，後世用作入藥）和砂石攪拌而成的混凝土鋪就，是中國目前所見面積最大、工藝水準最高的史前建築遺址，臺基、牆柱、屋面呈三段式，成為後世宮殿的濫觴。

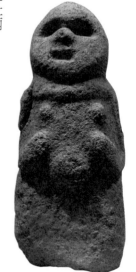

圖 1.8 內蒙興隆窪文化遺址出土石雕女人像，著者攝於赤峰博物館

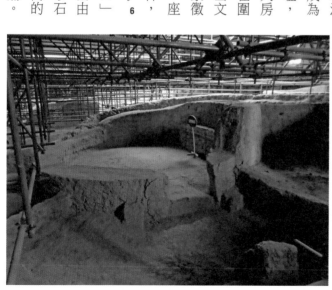

圖 1.9 赤峰二道井夏家店下層文化遺址內景，著者攝於二道井現場

「F411」房址地面遺存有一幅長約一‧二公尺、寬約一‧一公尺的地畫，畫面上人物畫有尾飾，線條勾勒，平塗色彩，形象粗獷怪異。

距今四千年左右的赤峰二道井夏家店文化遺址存地穴、半地穴式房屋遺跡三百多處，有方，有圓，有護欄，有壕溝（圖一‧九）。二道井夏家店文化遺址上，已建成博物館對外開放。

南方原始建築遺址如：距今約八千年左右的蕭山跨湖橋文化遺址出土鑿有榫卯的木建築構件；距今約七千年的餘姚河姆渡文化遺址發現干欄式建築遺跡，出土鳥形牙雕、刻紋骨片、牙雕蝶形器等，灰陶器皿上刻有寫實的豬紋，成為河姆渡先民馴養野豬、開始農耕生活的見證（圖一‧一〇）；距今七千至五千年的高郵龍虯莊遺址是江淮地區迄今發現最大的新石器時代早期遺址之一，一九九三年被列入中國十大考古新發現。遺址出土的灰陶豬形壺，為其時江淮地區馴養家豬提供了實證（圖一‧一一）。

四、從紋身到服飾

人類從「披髮紋身」到以羽毛樹葉遮體，再到紡織、縫綴成衣，其間經過了漫長的歷史進程。舊石器時期，山頂洞人能夠用獸皮縫製為衣並在身體上塗抹赤鐵礦粉末以為裝飾。新石器時期，蕭山跨湖橋遺址出土約八千年前的紡織工具和打磨精緻的骨針，西安半坡遺址出土數百枚骨針，青海樂都柳

5 《臨潼姜寨新石器時代遺址的新發現》，《文物》一九七五年第八期。

6 《遼寧發現原始神殿遺址》，《新華文摘》一九八四年第四期。

7 馮誠、譚飛等《大地灣遺址向世人宣告：華夏文明史增加三千年》，《新華文摘》二〇〇三年第一期。

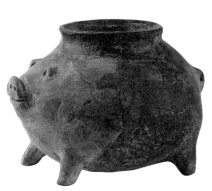

圖 1.11 高郵龍虯莊遺址出土灰陶豬形壺，著者攝於南京博物院

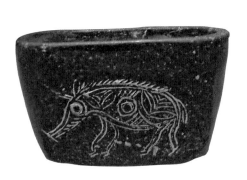

圖 1.10 餘姚河姆渡文化遺址出土灰陶罐上刻畫的豬紋，著者攝於浙江省博物館　形壺，著者攝於南京博物院

灣遺址、湖北大溪文化遺址和屈家嶺文化遺址等發現大量陶質紡輪。如果說以上發現僅僅是紡織縫衣的工具，浙江吳興錢山漾良渚文化遺址出土距今近五千年的麻布和家蠶絲平紋絹，江蘇吳縣草鞋山文化遺址出土三塊雙股經線的起花葛布殘片，[8] 則是新石器時代先民能夠織造絹麻織物的確證。

出於對自身特徵的遮掩或強化，原始先民多有紋身，「當原始人甘心忍受痛苦接受紋身時，他的目的也許根本不是為了追求美，而是為了嚇唬自然或種族的敵人，追求那種具有符咒意義的醜」。[9] 《禮經》形象地記錄了原始先民的紋身與衣著：「東方日『夷』，被髮文身……南方日『蠻』，雕題交趾……西方日『戎』，被髮衣皮……北方日『狄』，衣羽毛穴居……」。[10] 也就是說，東方原始人紋身，南方原始人紋面。題者，額之端也，「雕題」指以刀或針在額上刻出花紋。二十世紀下半葉，生活於雲南怒江流域的怒族、生活於海南的黎族還保留著原始社會的紋身習俗，紋足的一支黎族被稱為「花腳黎」。

中國少數民族現有服飾之中，在在可見原始圖騰孑遺。彝族男子以額前一撮頭髮編成沖天辮子，再以布帕包裹，稱「天菩薩」，「無論從造型上，還是從稱謂上，都可以看出這意味著古老的彝族人的對天崇拜」；「最具納西族服飾文化特色的皮披肩，其式樣即是模擬蛙身形狀剪裁成的，綴在披肩上的圓形圖案即是表示蛙的眼睛。這種披肩就是典型的以青蛙為圖騰的民族服飾」；「居住在臺灣的高山族，將蛇認作圖騰……因此無論男女，都在服飾上繡或刻上蛇紋，尤以『百步蛇』最具特色」；「貴州的苗族崇尚牛，認為牛是天外神物，為造福人類才降至人間助民耕田耙地……苗族服飾中既有木質牛角形頭飾，也有銀質牛角形頭飾」；以鷹為崇拜的蒙古族，其摔跤服上「堅硬而又閃亮的皮帶和鉚釘，以抽象的藝術手法再現了鷹嘴和鷹爪的銳利與光澤。輔之以雲朵彩繡，更宛如雄鷹展翅在蔚藍色的天空。『鷹』的後代還未滿足這英武的形象，他們常常在頭部繫上綵帶，帶頭長長地飄拂著，或是在坎肩領口綴上無數條狀的飄帶，當摔跤手們兩手向兩側平伸，頭略略前伸並雄視對方以準備交手時，那些綵帶在草原上空的驕陽照射下，被勁風吹動著，一種不是羽毛卻有羽毛質感，誇張了的『鳥羽』閃動起來……古老的圖騰在服飾上閃著永不消失的光彩」。[11]

第二節 原始陶器

原始陶器是中國新石器時代工藝文化的代表。先民偶然發現野火燒硬的黏土能夠貯水，由此引發創造思維，用泥巴糊在編織物上，燒製出最早的陶器。人類第一次將一種物質改變成為另一種物質，由此結束了上百萬年的狩獵生活，開始儲存水和糧食，開始蒸煮熟食，開始農耕和定居。原始陶器對於人類文明的進化，有著非同小可的意義。中國自然環境多土，泥土燒成的陶器與中華原始先民厚土般單純、樸實、包容、忍耐的品性有著內在的一致，中國是成為全世界最早發明陶器的國度之一。

一、原始陶器概說

華夏先民的燒陶行為，從距今約萬年開始。桂林甑皮岩新石器時期遺址發現厚達二·九公分的陶片，桂林廟岩發現的陶片在公元前一三〇〇〇年前後；[12] 湖南道縣玉蟾岩、江蘇溧水縣神仙洞、江西萬年縣仙人洞等地各出土有這一時期陶器殘片。距今八千至七千年的河北磁山文化遺址、河南裴李崗文化遺址「陶器較為原始，都是手製的，陶質粗糙，火候不高」[13]，可見其為露天堆燒。

原始陶器是先民創造思維的物證。土坯燒製過程中極易開裂，稻殼、砂子受熱膨脹係數較小，砂粒比黏土更耐高溫，先民們摸索燒出較少破裂的夾炭末黑陶、較少變形的夾砂陶，見於距今約八千年的跨湖橋文化遺址、距今約七千

8 華梅《服飾與中國文化》，北京：人民出版社二〇〇一年版，第二七、二九頁。

9 朱狄《藝術的起源》，北京：中國青年出版社一九九九年版，第二頁。

10 《禮經》，鄭州：中州古籍出版社一九九一年版，第一一六頁〈王制〉。

11 華梅《服飾與中國文化》，北京：人民出版社二〇〇一年版，第二二、一六、一六、一四頁。

12 傅憲國、李珍、周海等〈桂林甑皮岩遺址發現目前中國最原始的陶器〉，《中國文物報》二〇〇二年九月六日。

13 夏鼐《中國文明的起源》，北京：文物出版社一九八五年版，第五頁。

至五千五百年的河姆渡文化遺址；露天堆燒陶器或窯口封閉欠嚴，黏土中鐵元素在氧化焰[14]中氧化，便燒成紅陶，見於距今約七千至五千年的仰韶文化遺址、距今約六千至四千五百年的大汶口文化遺址；窯口密封斷氧，鐵元素在還原焰中還原，便燒成灰陶，見於北方距今約七千一百五十至六千四百二十年的趙寶溝文化遺址、南方距今約五千三百至四千兩百年的良渚文化遺址；燒陶結束前，從窯頂徐徐注水，使炭火熄滅濃煙直入泥胎，便燒成黑陶，見於距今約四千六百至四千年的龍山文化遺址；白陶的燒製，則需要精選氧化鐵含量低的黏土並且提高窯溫，見於龍山文化遺址。概言之，新石器時代早期和中期，先民還沒有能夠把握燒陶控氧技術，所以，以氧化焰燒成的紅陶較多；隨著陶窯出現和封窯技術進步，以還原焰燒成的灰陶漸成常見；原始社會晚期，終於出現了精選泥土、用陶輪加工、再以千度以上高溫燒成的白陶。由此可見，「女媧煉五色石以補天」的神話，正是原始製陶時代的追憶，不同泥土、不同火候燒製出的陶片，是中華五色觀念的本源之一。

早期陶器的成型方法有：藉助編織器成型，如大汶口文化遺址出土的陶簋上殘留有編織紋；以泥條盤築法成型，如半坡等大量遺址出土的陶器等。隨著手工捏製法、輪製法漸次出現，陶器品種與造型逐步增加，食器有缽、碗、豆、杯、盆、盤等，盛儲器有罐、甕等，炊煮器有鬲、鬶、釜、甑等，汲水器和盛水器有壺、尖底瓶等。

二、原始陶器的文化價值

《詩》云：「綿綿瓜瓞，民之初生。」陶器產生之前，葫蘆作為貯水貯糧的容器，延續了人類的生命；葫蘆又酷似女子人體，多子而且藤蔓綿綿，為繁衍極其困難的原始先民所豔羨。原始陶器以圓為主要造型，正出於對葫蘆造型的模仿。如果不是葫蘆崇拜而僅僅出於對實用的考慮，原始先民是不可能在輪製法發明以前，選擇工藝難度頗大的圓造型的。從此，葫蘆崇拜成為中國各民族民間文化中延續時間最長、範圍最廣的母題。

從燒造工藝說，原始陶器多取圓造型，因為圓形泥坯受熱、受力均勻，燒製過程中較少變形和爆裂，使用過程中便於拿取和清洗，工藝適應性勝過因受熱不均而造成燒製過程中變形扭曲的直線造型。因此，原始陶器的造型大抵是圓造型的收放伸縮或接續變化。先民從無數次陶坯傾覆中體悟到了力的平衡。西安半坡出土的圓形尖底瓶，適應了先

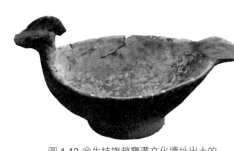

圖 1.12 翁牛特旗趙寶溝文化遺址出土的灰陶鳳形杯，著者攝於赤峰博物館

民席地而坐、將陶瓶插於泥土的功能需要，雙耳安置在瓶腹最寬處，汲水時口部向下，容易下沉；水滿後口部向上，不致傾覆。新石器時代中期以後，三足陶器如鬲、鬹、甑、甗等比偶足造型穩定，同時加大了陶器與火的接觸面積，加快了蒸煮速度，可見原始先民已經摸索到了三個支點使器物穩定的力學規律。

原始陶器中，一些模仿人或動植物整體或局部造型，後世稱其「像生陶器」。如秦安大地灣遺址出土人頭器口彩陶瓶、甘肅永昌鴛鴦池馬廠遺址出土人頭像蓋鈕陶罐等，正是對大自然中最複雜生靈——人的模仿；內蒙翁牛特旗趙寶溝文化遺址出土距今七千一百五十至六千四百二十年的灰陶鳳鳥形杯，成為中國造物史中已知最早的鳳鳥雛形（圖一·一二）；半坡文化遺址出土船形壺，大溪文化遺址出土竹筒瓶，良渚文化遺址出土鳥形壺等。陝西華縣廟底溝文化遺址出土的黑陶梟形尊，似鷹，似熊，又非鷹，非熊，孔武有力，三足非模擬非寫實，穩定，堅實，剛健，其精神性、象徵性大於實用性，成為後世鼎的前身（圖一·一三）；山東龍山文化遺址出土的白陶鬹，高高翹起的沖天流好似嗷嗷待哺的嘴，肥滿的袋足又好似女人的臀部和大腿，抽象的造型充滿外擴的張力，有人將它形容為「一隻伸頸昂首、佇立將鳴的紅色雄雞」（圖一·一四）16。可見，原始像生器無意模仿「一個『這個』」17，而

14 氧化焰：窯內游離氧含量在百分之四〜百分之十時，火焰稱「氧化焰」。還原焰：窯內游離氧含量小於百分之一而碳素在百分之四〜百分之八時，火焰稱「還原焰」。

15 郭衡《夏商周考古學論文集》，北京：文物出版社一九八〇年版，第一四九頁。

16 《馬克思恩格斯選集》第四卷，北京：人民出版社一九六一年版，第四五三頁〈恩格斯致敏·考茨基〉。

17

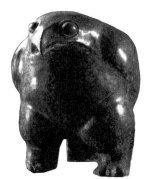

圖 1.14 湯殷龍山文化遺址出土的白陶鬹，著者攝於河南博物院

圖 1.13 華縣廟底溝文化遺址出土的黑陶梟形尊，選自《中國美術全集》

著意在於捕捉自然萬有的無限生機，將其概括成為「類像」。「類像」指高度概括、去偽取真、感應天地的大生命形象。作為審美範疇，它誕生於西晉；作為藝術實踐，原始社會就已經誕生。從此，將對天地萬物的體察提煉概括為藝術品中的「類像」亦即宇宙萬有的大生命形象，成為中華藝術至高無上的追求。

原始陶器的圓弧造型，決定了原始陶器美感圓渾厚重，豐滿安定，由此奠定了中華器皿造型的基礎，延續幾千年而成為中華器皿造型的程式。後世器皿都以圓為基本造型，於弧線伸、縮、收、放之中傳達出豐富的美感。對稱、和諧、豐滿、穩定，成為中華器皿造型形式美的基本法則。

中華文字起源於何時？至今難有準確結論。距今約八千年的秦安大地灣文化遺址彩陶上留有十餘種彩繪符號；距今約七千至五千年的高郵龍虯莊遺址陶片上留有刻畫符號；距今約六千年左右的陵陽河遺址、諸城前寨遺址、大汶口遺址陶器上，各有以太陽、雲氣、山峰組成的標號。同樣符號成批出現，說明它有部落公眾共同認定的文字性質。距今約五千年的西安半坡陶器上發現一百一十三個刻畫符號；距今約五千年的赤峰小河沿文化遺址出土灰陶罐上，刻畫符號的文字意義已為今人破譯。從陶器上似字似畫的符號，文字學學者研究出漢字兩個源頭。一個源頭是大地灣陶器上的彩繪符號，下接半坡、臨潼、姜寨陶器上的刻畫符號，以表音為主要特徵；另一個源頭是陵陽河遺址、諸城前寨遺址、大汶口遺址陶器上的刻畫符號，以象形為主要特徵。

18

三、彩陶——原始藝術的標桿

彩陶是中國原始陶器中最有代表性的品種，在史前藝術中最有典型意義，所以，史家多以彩陶文化指代新石器時代文化。彩陶選擇的黏土一般經過淘洗，成型以後，有的用細陶土調成泥漿抹於陶坯表面形成「陶衣」，成為後世陶坯上抹化妝土的濫觴，有的再用卵石、獸骨等磨光，通過燒煉石塊、燒焦動物屍骨等手段獲取顏料繪飾於陶坯，再燒製成器。

(一)彩陶類型

黃河中上游是中國原始彩陶出土最為集中的地區。新石器時代早期彩陶，以距今約八千至七千年的黃河上游大

地灣文化遺址、黃河中游裴李崗文化遺址所出為代表，大地灣出土彩陶兩百多件；新石器時代中期彩陶，以黃河中游距今約七千至五千年的仰韶文化遺址所出為代表，其覆蓋地域既廣，出土數量又多；新石器時代晚期彩陶，以距今約五千至四千年的黃河上游「甘肅仰韶文化」遺址所出為代表，藝術成就最高。仰韶文化彩陶的典型作品集中陳列於西安半坡博物館，甘肅仰韶文化彩陶的典型作品集中陳列於蘭州甘肅省博物館。

仰韶文化彩陶，以半坡型、廟底溝型為典型。半坡型彩陶因首次發現於西安半坡村得名，圜底缽、尖底瓶和葫蘆形器是其典型器皿，以魚紋和魚紋簡化而成的幾何紋佈置於內底或外壁，審美稚拙剛健（圖一·一五）。晚於半坡型的廟底溝型彩陶，因首次發現於河南陝縣廟底溝村得名，大口鼓腹平底缽是其典型器皿，花葉紋、鳥紋、火焰紋等連續佈置於器腹外壁（圖一·一六）。仰韶文化彩陶還包括：豫中的大河村型、豫北的後崗型、晉南的西王村型等。

比較半坡型、廟底溝型彩陶，甘肅仰韶文化如石嶺下型、馬家窯型、半山型、馬廠型等。彩陶工藝和藝術更趨成熟，石嶺下型彩陶與廟底溝型彩陶造型裝飾甚為接近。馬家窯型彩陶因首次發現於甘肅臨洮村馬家窯村得名，小口鼓腹罐還有瓶、盆等是其典型器皿，外壁黑繪漩渦紋、波紋婉轉流暢，繁富而有生氣（圖一·一七見本章前頁）。稍晚的半山型彩陶因首次發現於甘肅洮河西岸得名，以短頸擴肩鼓腹的陶甕為典型器皿，器形雍容凝重，表面磨光細膩，弧線、直線交織成的連續紋樣精巧繁密，在彩陶中最具形式感（圖一·一八）。再晚的馬廠型彩陶，因首次發現於青海民和馬

18 中華文明大圖集編委會《中華文明大圖集》，北京：人民日報出版社一九九五年版，第六冊，第八頁。

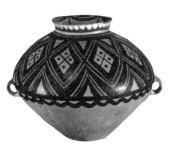

圖 1.18 半山文化遺址出土彩陶甕，採自《中華文明大圖集》

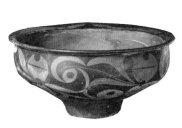

圖 1.16 廟底溝文化遺址出土平底彩陶缽，採自《中國美術全集》

圖 1.15 半坡仰韶文化遺址出土魚紋彩陶缽，著者攝於中國國家博物館

廠源得名，典型器皿為雙耳罐等，繪以大圓圈紋、網紋和蛙紋（有稱「神人紋」），造型與紋飾均見粗獷剛勁。青海樂都柳灣墓地發掘一千七百二十四座以半山馬廠文化為主的墓葬，隨葬陶器達一萬餘件[19]。

其他彩陶類型有：比仰韶文化早近千年的河北磁山文化彩陶與河南裴李崗文化彩陶，距今約四千五百至三千五百年的甘肅齊家文化彩陶，比仰韶文化彩陶質樸粗獷，距今約六千至四千五百年的山東大汶口文化彩陶，距今約六千至五千三百年的湖北大溪文化彩陶，距今約五千至四千六百年的湖北屈家嶺文化彩陶，以大量紡輪和蛋殼彩陶獨具特色。

（二）彩陶色彩與紋飾

前已有言，紅陶、黃陶或灰陶並非調色形成，而是由黏土中鐵成份燒製過程中氧化、還原程度的不同所造成；彩陶上的紋飾，則是在燒製之前畫出的。遙想華夏先民終日在荒漠、山澤、原野之中奔逐，見到的是天地間氣的流衍。

在掠取食物的鏖戰之中，他們的鮮血在奔流，他們的黃皮膚輝映著烈日，他們的黑頭髮在大漠的狂風中飄散。是自然和生命給了原始先民色彩和紋飾的啟迪。當奔逐和鏖戰結束，農耕和定居開始，彩陶脫穎而出。

彩陶紋飾多以連續形式繪於器皿腹部、肩部或內壁，既適應了其時席地而坐、視線投向地面的生活，也體現出華夏先民步步移、面面看的整體觀照方式。廟底溝型彩陶上的紋樣，看實，似乎是花葉；看虛，似乎還是花葉。這一朵花的花瓣，同時又是那一朵花的組成部份，陰陽互轉，無始無終。從形到線，從寫實到抽象，原始先民培養出了對於審美的形式感知，特別是對於線條特殊敏銳的審美感知。馬家窯型彩陶上，連續的線條無始無終，一氣呵成，迴旋流轉，線的功能不是「狀物」，而是元氣周轉，蘊藏著不可解說的祕密。彩陶圖案從具象到抽象、從形到線的演變過程，應合了中華圖案從表現原始圖騰到表現生命元氣的變化，毛筆繪出的抽象紋飾，傳達的不是幾何精神，而是中華文化的「氣」，「它的境界是一全幅的天地，不是單個的人體。它的筆法是流動有律的線紋，不是靜止立體的形相」[20]。可以說，原始時代，中華先民天人合一的自然觀已經初步形成，中華造型藝術整體著眼、仰觀俯察、以線造型、平面構圖的形式法則已經基本確立。

原始彩陶以抽象幾何紋為主要紋飾。大自然中的水紋、漩渦紋和動物、植物等，被原始先民脫略形似，抽象為線、面，組織為抽象性、規範化的符號。它是先民於好奇、驚愕、不可知的迷惘之中，對混沌世界簡單體驗的直觀表達。就在這粗獷混沌之中，對稱、均衡、節奏、韻律、連續、反覆、間隔、黑白、虛實、疏密……文明人長期摸索才總結出來的形式法則，被原始先民運用得那麼高超，高超到今後世驚異和讚歎。

關於彩陶紋飾的符號意義，學者頗多爭議。如認為源於編織紋的模擬、勞動的節奏感、圖騰的表號化、自然物的抽象化等[21]，模製陶胎時可見繩紋，用泥條盤築陶胎時可見螺旋紋，指紋是雷紋的雛形，紡輪旋轉則產生出變幻無窮的紋樣；[22] 有學者認為彩陶上的葫蘆紋、魚紋、蛙紋與先民祈求生殖相關，指紋是雷紋的雛形，紡輪旋轉則產生出變幻無窮的紋樣；能都是太陽神和月亮神的崇拜在彩陶花紋上的體現」[24]；有學者據《山海經》關於「驪頭」的記載，認為河南臨汝出土的陶缸畫驪鳥叼魚與石斧，寓意以鳥為圖騰的氏族打敗了以魚為圖騰的氏族。[25] 對半坡型彩陶上人面魚紋的符號意義，學者尤其莫衷一是。

筆者以為，彩陶紋飾是某一部落共同體的標誌，其中很大一部份是作為氏族圖騰崇拜的標誌存在的。圖騰形象經歷了由內容到形式的積澱，逐漸抽象化，符號化、格律化而成為圖案，形式中的觀念愈益神祕難以解說，形式愈純粹，美感也愈強烈。而如果認為一切彩陶紋飾都是圖騰符號，未免流於概念。如彩陶紡輪圖案極其簡單，與圖騰崇拜並無瓜葛，紡輪旋轉，圖案隨旋轉產生無窮變化，成為先民抽象創造思維的源頭之一。

中原地區的彩陶隨仰韶文化的誕生而形成，隨仰韶文化的繁榮而趨於鼎盛，又隨仰韶文化的消亡而走向衰落。鄭

19　夏鼐《中國文明的起源》，北京：文物出版社一九八五年版，第五頁。

20　宗白華《藝境》，北京：北京大學出版社一九八七年版，第一一五頁。

21　田自秉《中國工藝美術史》，上海：知識出版社一九八五年版，第一九、二〇頁。

22　張道一《工藝美術論集·紡輪的啟示》，西安：陝西人民美術出版社一九八六年版，第二七二頁。

23　戶曉輝《岩畫與生殖巫術》，烏魯木齊：新疆美術攝影出版社一九九三年版，第九二、九三頁。

24　嚴文明〈甘肅彩陶的源流〉，《文物》一九七八年第一〇期。

25　陳望衡〈華族開始的標誌——仰韶文化的審美意義〉，《藝術百家》二〇一三年第四期。

州大河村是一處包含有仰韶、龍山和夏商四個時期文化的大型聚落遺址。其仰韶晚期遺址出土大量陶器，彩陶接近一半，殘片上繪有太陽紋、月亮紋甚至星座紋，三角形和直線取代了圓轉流暢的弧線（圖一・一九）。仰韶文化結束以後，大汶口文化晚期彩陶以碩大的空心直角三角形踞於外壁，見嶙峋怪異的意味，成為黃帝、堯舜時代大規模部落兼併即將開始的訊號。

四、黑陶等其他陶器

這裡所說的原始黑陶，特指黃河下游河距今約四千五百至四千年的新石器時代晚期龍山文化黑陶，非指長江下游河姆渡文化、良渚文化遺址出土的夾炭末黑陶。其造型挺拔秀麗，剛柔相濟，通過輪廓線的收放與口、蓋、柄、足的簡單弦紋造成節奏之美，有的施以鏤空裝飾，形式感增強，神祕不可知的意味減弱（圖一・二〇）。田自秉先生將龍山黑陶的特點總結為黑、薄、光、鈕四字²⁶：「黑」，指色澤烏黑；「薄」，指器胎極薄，「蛋殼陶」厚僅不到一公釐，堅硬如瓷；「光」，指泥胎經過磨研，器表光滑；「鈕」，指往往附有供穿繩或手提的器耳、蓋鈕。龍山黑陶工藝卒成原始陶器工藝的頂峰，其輪製和拉坯工藝為製瓷行業使用至今。

原始彩陶與原始黑陶的最大不同在於：彩陶多以泥條盤築法成型，黑陶以輪製法成型；彩陶以造型渾厚飽滿見長，黑陶以造型變化優美取勝。如果沒有輪製法的發明，蛋殼陶的誕生會不可思議。隨著黑陶製作愈益精巧，「真力彌滿，萬象在旁」的原始精神也逐步消褪。因此，黑陶雖然精美，卻不足作為原始社會時代精神的典型

圖 1.20 山東省博物館藏日照龍山文化遺址出土黑陶杯，選自《中國美術全集》

圖 1.19 鄭州大河村仰韶文化遺址出土繪有太陽紋的白衣彩陶罐，著者攝於河南博物院

寫照。

彩繪陶在黃河流域、長江中下游流域新石器時代文化遺址各有出土，以河姆渡文化遺址所出為早。如果說彩陶在胎上彩繪以後燒製成器，彩繪陶則在燒製成器以後再加以彩繪。內蒙敖漢旗大甸子距今約四千年的夏家店下層文化遺址出土一批彩繪陶罐、鬲、尊等，紋飾呈現出向青銅紋飾過渡的特徵，是原始彩繪陶器中難得一見形體完整的精品，藏於中國社會科學院考古所（圖一·二一）。

原始社會晚期，華南地區出現了印紋陶。其中印紋硬陶，以瓷石類黏土為胎，泥坯表面多用陶拍打出繩紋、回紋、米字紋、方格紋等四方連續幾何紋樣，燒成溫度可達攝氏一千二百度，可見窯口密封技術又有進步。器成呈色灰黑，質地堅硬，擊之清脆，紋樣交疊，亂中見整。印紋陶完全作為生活日用器皿，不復有彩陶豐富的形上意味，其流行延續至於秦漢。

原始陶器特別是原始彩陶的美，是真力彌滿又大氣混沌的美。其造型的審美規律與力學規律，至今為人們運用。希臘陶瓶畫也以線造型，其線條的優雅、造型的準確，為中土原始彩陶所不及。希臘陶瓶畫表現的是人類童年時期的早熟，中華彩陶畫表現的是人類咿呀學語時期的純真。與原始彩陶相比，明清藝術技巧高明，卻往往多有無病呻吟而顯得空洞貧乏。作為中華器皿之祖，原始陶器永遠有無與倫比、尚待人們發現和研究的價值。

第二節　從原始樂舞等看藝術起源

語言產生之前，激烈的體動是原始先民傳達情感最單純、最直接也最強烈的方式，所以，「舞蹈是一切語言

26
田自秉《中國工藝美術史》，上海：知識出版社一九八五年版，第二七頁。

圖 1.21 敖漢旗夏家店下層文化遺址出土彩繪陶葫蘆形罐，著者攝於赤峰博物館

之母」。原始舞蹈的特徵是：與原始歌謠渾然一體，且歌且舞，群體而舞，節奏強烈，以炫耀力量，宣洩情感，舞者與觀眾並無區分。[27]

一九七三年，青海省大通縣上孫家窯文化遺址出土距今五千八百至五千年的舞蹈紋彩陶盆。盆內壁繪舞者三組，每組五人，應節攜手起舞（圖一・二二）。粗輪廓的剪影、近乎抽象的造型，沒有威嚴、恐怖和神祕，而見質樸、純粹與天真。

原始舞蹈的起源是多元的，有性愛的傳達，有自娛的狂歡，有勞動生活的再現，也有戰爭操練和娛神儀式。《說文解字》釋「巫」：「祝也。女能事無形，以舞降神者也。象人兩褏舞形。」[28]兩個舞者上面是「無」——看不見的神靈，形象地說明了原始舞蹈與娛神活動的聯繫。今天漢族的龍舞、傣族的孔雀舞等，正是漢族龍圖騰、傣族孔雀圖騰的子遺；土家族男性舞者腰間掛生殖器狀飾物起舞，被稱為毛古斯舞，則是土家族生殖崇拜的孑遺。

目前所知中國最早的歌曲是黃帝時代的彈歌，「斷竹，續竹，飛土，逐害」[29]，八個字便簡潔凝練地概括出了原始時代狩獵勞動的全過程。《三皇本紀》記錄了伏羲時代的「網罟之歌」，《淮南子・道應訓》記錄了「前呼邪許，後亦應之」的「舉重勸力之歌」，可見原始歌謠產生於勞動生活。《呂氏春秋》還記錄了八段原始歌舞的歌題，「昔葛天氏之樂，三人操牛尾，投足以歌八闋：一曰載民，二曰玄鳥，三曰遂草木，四日奮五穀，五曰敬天常，六日達帝功，七日依地德，八日總禽獸之極」[30]。葛天氏時的先民們，以巫術性質的載歌載舞祈求祖先（載民）、圖騰（玄鳥）庇佑，可見原始歌舞又產生於巫術。至於塗山氏之女待禹而歌曰「候人兮猗！」[31]則是為愛情而歌了。

史前樂器在中國各省多有出土。距今九千至七千八百年的河南舞陽賈湖村遺址出土十六根骨笛，多開有七孔，至

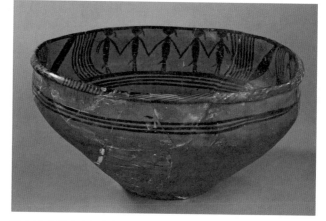

圖1.22 上孫家寨馬家窯文化遺址寨出土舞蹈紋彩陶盆，選自《中國美術全集》

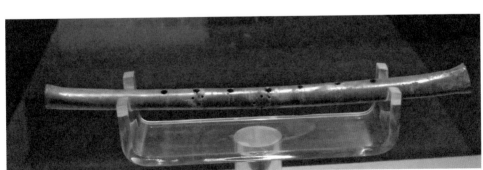

今能夠發出完整的七聲音列，是已知出土最早的史前樂器（圖一・二三）。浙江河姆渡文化遺址出土骨哨，陝西西安半坡、山西萬榮荊村新石器時代文化遺址出土多個陶塤，青海民和陽山新石器時代文化遺址出土陶鼓，河南澠池仰韶文化遺址出土陶哨，陝西華縣井家堡新石器時代文化遺址出土陶製號角，山西襄汾陶寺大墓出土鼓、石磬和銅鈴。史前樂器通過工藝行為誕生，精神因素卻已經上升為主導因素。

全世界關於藝術起源的理論，以中國先秦「言志說」和古希臘「模仿說」發展最為充份。自從恩格斯提出「勞動創造了人本身」[32]的論斷以來，藝術起源的「勞動說」成為前蘇聯及二十世紀中國關於藝術起源的主導性推論。目前，西方關於藝術起源的推論多達十餘種；中國藝術起源理論中，言志說出現最早，而以巫術說、遊戲說、勞動說為多數學者承認。

《毛詩序》記，「詩者，志之所之也。在心為志，發言為詩。情動於衷而形於言，言之不足故嗟歎之，嗟歎之不足故咏歌之，咏歌之不足，不知手之舞之，足之蹈之也」，「詩有六義焉：一曰風，二曰賦，三曰比，四曰興，五曰雅，六曰頌[33]，

27 〔英〕科林伍德《藝術原理》，北京：中國社會科學出版社一九八五年版，第二五〇頁。

28 〔東漢〕許慎《說文解字》，北京：中華書局一九六三年版，第一〇〇頁。

29 〔元〕徐天祐《吳越春秋》，轉引自彭吉象主編《中國藝術學》，北京：高等教育出版社一九九七年版，第一九頁。

30 中國社會科學院文學所《中國文學史》，北京：人民文學出版社一九八二年版，第一冊，第四、五頁《呂氏春秋・古樂》。

31 版本同上，第一冊，第一〇頁《呂氏春秋・音初》。

32 《馬克思恩格斯選集》第三卷，北京：人民出版社一九九五年版，第三七四頁。

33 北京大學哲學系美學教研室《中國美學史資料選編》上，北京：中華書局一九八〇年版，第一三〇頁。

圖 1.23 舞陽賈湖村史前樂器出土的七孔骨笛，著者攝於河南博物院

說的是詩，卻使表情言志成為中國古代影響最大的藝術起源理論。有學者通過對「藝」字的分析，「藝」初為一人跪拜木、土。木表示神木即祖，象徵父性；土表示后土，即母性。土上有木，意味著神社，從而得出「原始藝術的本質就是巫術」的結論[34]。有學者認為，「遊戲說與藝術的本性最為吻合……所以，由遊戲展開的歌謠、舞蹈，不僅是文學的起源，也可能是一切藝術所由衍生」[35]。

筆者以為，勞動與巫術分別代表了原始先民物質生活與精神生活的主要方面，勞動起源說與巫術起源說最接近史前藝術的真實。史前藝術誕生的社會動因在於人類生存所必需的勞動，主觀動因則在於蒙昧階段的原始人不得不仰賴巫術。因此，巫術與原始藝術的本質最為切近。

原始社會逝去已遠。研究藝術起源，理應以史前考古資料為依據，以現存原始部族的民族學資料和兒童心理學資料為參考，不必全盤照搬西方某些與中國史前藝術幾無瓜葛的藝術起源假說，也不必單憑中國古籍去作藝術起源的推論。

以上巡禮可見，中華原始藝術「奠定了中華藝術天人相諧自然觀的基礎」，「萌生了中華藝術趨於音樂的品性」，「蘊蓄了中華藝術寫意的表現特徵」，「隱含了中華原始藝術的象徵觀念」[36]，中華藝術的獨特精神，原始時代就已經顯現。印紋陶出現之時，三代文化的跫跫腳步聲已經隱隱可聞了！

34 徐建融《中國美術史標準教程》，上海：上海書畫出版社一九九二年版，第二、一一頁。

35 徐復觀《中國藝術精神》，上海：華東師範大學出版社二〇〇一年版，第一頁。

36 鄧福星《藝術的發生》，北京：三聯書店二〇一〇年版，第一七四—一八六頁。

第二章　青銅時代──三代藝術

新石器時代，先民冶煉出了天然銅（即紅銅，或稱黃銅）。陝西臨潼姜寨一期遺址出土距今約五千五百年的黃銅片，甘肅馬家窯文化遺址出土距今約五千年的黃銅塊。龍山文化、齊家文化時期，先民進入了銅、石並用的時代。當時，西亞青銅文明已經誕生。青銅冶煉技術是中國原生還是從西亞傳入，學界尚存爭論。

青銅是天然銅加錫、鉛冶煉而成的合金。比較天然銅，它熔點降低，硬度提高。從公元前兩千年左右的夏朝[1]開始，中原進入了青銅時代。關於青銅時代的下限，郭沫若認為，「絕對的年代是在周、秦之際。假使要說得廣泛一些，那麼春秋、戰國年間都可以說是過渡時代」[2]。

銅熔點為攝氏一千零八十三度，鐵熔點為攝氏一千五百三十六度，熔點提高，冶煉難度隨之提高。世界各地的原始先民都是先掌握熔銅，後掌握熔鐵。中國中原、江南春秋墓葬中各出土有鐵；戰國，鐵器以質樸無華的平民性格，廣泛進入了中華先民的生產生活。

第一節　三代文明概說

中華歷史上最早的重大事件是：虞舜禪讓變為夏禹世襲。二十世紀，考古學家在近百個遺址尋找夏文化亦即早期青銅文化的遺跡。內蒙古赤峰二道井夏家店下層文化遺址與夏王朝歷史大致同步，近年出土一批青銅器，如青銅雙連罐、四連罐、豆、勺、鬲、觚等。[3]河南偃師二里頭掘出距今約三千六百年的大型都邑遺址，現存面積達

1　新華社二〇〇〇年十一月九日發佈〈夏商周年表〉記，夏朝始於公元前二〇七〇年前後。

2　郭沫若《郭沫若全集》第一卷，《歷史編·青銅時代》，北京：人民出版社一九八二年版，第六〇一頁。

3　夏家店上層文化遺址距今兩千八百年左右。

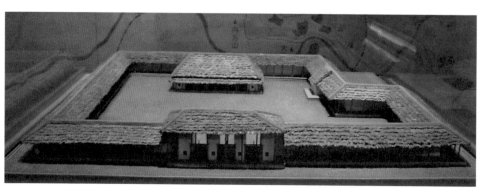

圖2.1 偃師二里頭夏至早商宮殿復原，著者攝於河南博物院

三百萬平方公尺，宮城、宮殿遺跡中可見明確的規劃意識（圖二・一），手工作坊聚集，青銅器鑄造作坊遺跡中發現有坩堝，出土青銅器有嵌綠松石，有象徵王朝禮制的青銅禮器「爵」（圖二・二）、有象徵王權的青銅儀仗用器「鉞」等。夏鼐先生考察該遺址認為，它大體對應「歷史傳說中的夏末商初」，具備了「都市、文字和青銅器」三項文明要素。但是，迄今沒有發現更多關於夏代確鑿的文字記載，「夏文化」的探索，仍是一個尚未解決的問題[4]。

自從晚清人在中藥材裡發現了刻有文字的甲骨，學者將中藥店裡的甲骨購買一罄，旋即追尋到收購甲骨的原點。鄭州出土的甲骨主要為家畜肩胛；安陽出土的甲骨中，龜甲漸成主體。目前發現甲骨上的文字多達三千餘字，其中一半已被破譯。甲骨文記錄的歷史事件如王位傳承、祭祀活動等，使真實的商代還原在人們面前。

已知盤庚遷都安陽以前，十八位商王共計五次遷都。此後，商王不再遷都。

鄭州二里崗遺址城牆遺址底寬達十八・三公尺，圍合面積超過一・六平方公里，城內發現宮殿、鑄銅作坊、陶窯遺跡等，墓葬中出土青銅鼎、白陶器和玉器。二里崗很可能是安陽之前的商代都城之一。湖北武昌盤龍城發現大規模宮殿遺址與

圖2.2 二里頭出土青銅爵，選自國家文物局《惠世天工》

貴族墓葬，其年代也在安陽殷墟之前，可能也係早期商都之一。

二十世紀三四十年代，「中央研究院」在安陽殷墟晚商遺址主持了長達十年的挖掘，出土遺跡和文物令世界考古界為之震驚。夏鼐先生考察殷墟後提出，殷商文化除了「具有都市、文字和青銅器三個要素」之外，「在其他方面，例如玉石雕刻、駕馬的車子、刻紋白陶和原始瓷、甲骨占卜也自有特色」，從而認為，「商代殷墟文化實在是一個燦爛的文明」[5]。筆者考察安陽殷墟，親見原宮殿遺址夯土（圖二‧三）和挖掘出的車具（圖二‧四）、青銅器、玉器及大量甲骨，最大的宮殿長度超過二十七公尺。殷墟博物館陳列的甲骨之中，龜甲「花東」三卜辭中「玄鳥」等一百二十四字史學價值最高，可證《詩經‧商頌‧玄鳥》「天命玄鳥，降而生商」的傳說商代就已經流傳；獸骨「屯南」兩千一百七十二文字最有品相（圖二‧五）；甲骨上還刻錄了殷商鄰近小國定期進貢的史實，可知殷商已經有了萌芽的封建因素。

4　夏鼐《中國文明的起源》，北京：文物出版社一九八五年版，第九六頁。

5　夏鼐《中國文明的起源》，北京：文物出版社一九八五年版，第九二頁。

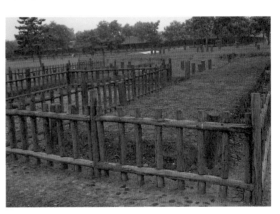

圖2.3 殷墟原宮殿遺址夯土，著者攝於安陽殷墟

圖2.5 殷墟出土刻有文字的甲骨，著者攝於安陽殷墟博物館

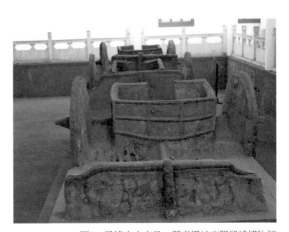

圖2.4 殷墟出土車具，著者攝於安陽殷墟博物館

商末，諸侯國「周」在文王統治之下走向強盛，文王子武王攻陷殷都未久就撒手西去，幼子即位，為周成王。成王叔父周公旦忠心耿耿輔佐成王，一面帶兵東征，一面以一整套嚴格而煩瑣的禮儀制度確定和區分貴族之間的等級，以使內部安定。這就是中國著名的歷史事件：周公制禮作樂。禮樂被等級化，政教化，制度化了，中原於世襲制之外，確立了帝王終身專制，官僚統治的宗法封建制度從此確立。

平王東遷之後的春秋戰國，王綱不振，禮崩樂壞，社會思想空前活躍。諸侯中，春秋出現「五霸」，戰國出現「七雄」。百家爭鳴、諸說並出的政治空氣和各國諸侯的生活享受，使戰國藝術成為戰國藝術的最強音。

漢人總結三代說，「夏道尊命，事鬼敬神而遠之⋯⋯殷人尊神，率民以事神，先鬼而後禮⋯⋯周人尊禮尚施，事鬼敬神而遠之」[6]。從尊天命事鬼神到崇禮儀尚理性，正是三代社會思想演變的主要脈絡。它使三代藝術從重鬼神的巫教藝術衍變為重王權的禮教藝術，進而衍變為重生活享受的世俗藝術，藝術審美也隨之變化。大體說來，商代藝術威嚴神祕，西周藝術規整秩序，戰國藝術潑清新。

第二節　商周青銅器──三代藝術的標竿

商周青銅器是其時青銅鑄造工藝與雕塑、繪畫、文字結合的綜合藝術品，代表了三代物質文明和精神文明的最高水準，凝聚了三代的時代精神，鑄造前有明確的創作思想，鑄造中有嚴格的工藝規範，其先進的熔鑄技術、獨特的形而上內涵及民族獨有的風格氣派，使商周青銅器成為三代藝術的標竿。

一、商周青銅器概說

商周青銅器用「合範法」鑄造。先塑泥模並且刻好紋飾。在泥模上塗以油脂，再敷厚泥，將乾時，切割作數塊外範，風乾；將內模刮小一層相當於青銅器厚度，成內範。內、外泥範均需燒成陶質並且預留注銅口。將內、外範合攏

並且預先加熱，再將熔化的銅液注入兩範之間。待銅液冷卻，卸去內、外範，便鑄成青銅器。兩範預先加熱，是為防止銅液與冷範相遇驟然生裂；兩範間要預先插入青銅墊片，以防範身傾斜使青銅器厚薄不勻。鄭州、安陽商代遺址均發現內外範殘片，青銅器範縫中有銅液凝固，可證正是用合範法鑄造。商代人還發明了分鑄鑄接法和焊接法，使先後鑄造的構件合為完器。

河南安陽殷墟商王武丁配偶婦好墓、江西新干大洋洲大型商墓是目前已知出土文物最多的商代墓葬。婦好墓出土文物共計一千八百四十九件，其中青銅器四百六十八件，總重量在一千六百二十五公斤以上；[7]大洋洲大型商墓出土青銅器、玉器、釉陶器等文物一千三百七十四件，其中青銅器四百八十餘件；湖南寧鄉出土的商代後期青銅器，造型、紋飾俱美，成為盛期青銅器的典型例證。從出土青銅器可見，商周青銅器生產工具有鏟、斧、刀、削等，烹飪器有鼎、甗等，食器有簋、簠、盨、豆等，水器有盤、匜、鑑等，盛器有尊、瓿、卣、盂等，酒器有爵、斝、角、觚、觶等，兵器有戈、矛、鉞、鏃等，樂器有鐃、鈴、鐘等（圖二‧六）。

比較彩陶造型，商周青銅器增加了安定厚重的直線造型。對稱的直線造型、對稱的圖案骨式傳達了沉著、穩定、莊嚴、肅穆的美感，加上金屬固有的堅硬冷漠，形成商周青銅藝術特有的堅實感、厚重感、力度感，形成商周青銅藝術的廟堂大氣。商周人選擇了青銅，是商周科技水準、社會審美的必然。以大獸變形組合的像生造型十分常見，龍、鳳、夔、虎、牛、羊、象、鹿、龜、蛇、蟬等動物紋樣成為商周青銅器的裝飾主題。青銅器多樣奇特的造型，成為中華古代器皿造型的範例；誇張變形、高度凝練的圖案，成為中華古代圖案的典範。

商周盛期約相當於希臘荷馬時代。希臘建築、雕塑、陶瓶畫等藝術，是世俗的、親切的、優雅的、愉悅的，審美風範指向優美；商周青銅藝術則是神祕的、肅穆的、威嚴的、獰厲的，審美風範指向崇高。同樣指向超世間的神，西方的神即是人，也有人的七情六慾；東方的神則是恐怖的、猙獰的、象徵性的。在東西方宮廷藝術之中，商周青銅器最是家國重器，事鬼事神的政治氛圍與其時政權的治亂更迭一起凝聚在青銅器上，使商周青銅器積

6
《禮經》，鄭州：中州古籍出版社一九九一年版，第五四三頁〈表記〉。

7
除青銅器四百六十八件以外，婦好墓還出土玉器七百五十五件、骨器五百六十件、石器六十三件及嵌綠松石象牙杯三件。

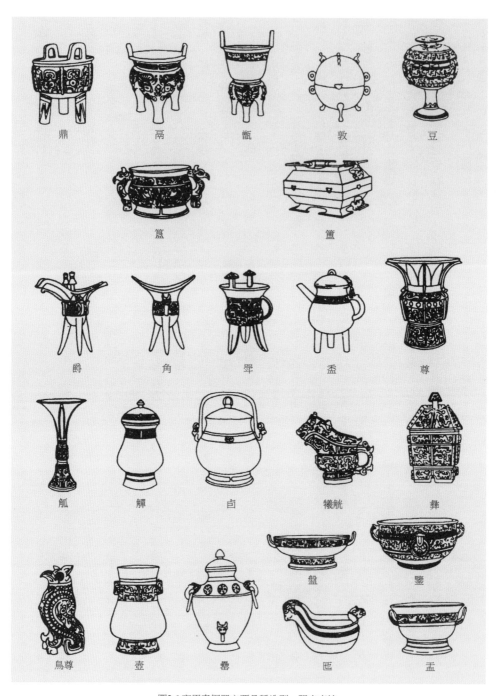

圖2.6 商周青銅器主要品種造型，張光直繪

澱了歷史賦予的崇高力量。

二、商周青銅器精神、形式的演變

商周社會思想的變化，使青銅器無論精神內涵還是造型、紋飾不斷衍變，史家據此將商周青銅器分為四個時期。為敘述方便，筆者對商周青銅器也分期敘述。

（一）濫觴期

夏商之交至商前期盤庚遷殷之前，是青銅器的育成時期，郭沫若稱其「濫觴期」，以河南偃師二里頭、鄭州二里崗及武昌盤龍城出土器物為代表。二里頭出土器物距今約四千年的青銅爵、斝、盉等；二里崗出土的銅鼎，與其前二里頭出土的陶質方鼎造型接近，是青銅文化上接陶文化的物證。兩處遺址出土的青銅器均器壁平薄，鑄造粗糙，體現出質而未文的時代風貌。武昌盤龍城三十七座墓葬出土大批早商青銅器，比二里崗出土青銅器鑄造精進。

（二）鼎盛期

商代中期至西周早期，即盤庚遷都至西周成康昭穆之世，是中原青銅器的鼎盛時期，郭沫若稱其「勃古期」。這一時期，青銅器多為王室祭器或是禮器，銅質優良，鑄造精美，造型繁多，往往以饕餮、夔龍、夔鳳等單獨紋樣佔據主要裝飾區，其上再加刻陰線圖案，地子飾雲雷紋等線紋或是淺浮雕紋樣，形成三層花紋疊加的瑰麗風格。因為常以饕餮紋佔據主要裝飾面，所以，這一時期又被稱為「聚紋時期」。婦好墓出土的青銅器，集中反映了盛期青銅器的典型特徵。后母戊大方鼎（圖二‧七）[8] 高一百三十三公分，橫長一百一十公分，重八百三十二‧八四公斤，是迄今發現的三代最大的青銅器。鑄造時，要同時使用七八十個坩堝熔銅，嚴格控制銅液同時融化，數百工匠同時將銅液連續不斷地傾入陶範，才能保證全鼎沒有斷裂接續痕跡。原始部落的政治形態，是絕對不可能鑄造出如此巨大的家

8 后母戊銅鼎：商王武丁為紀念母后而鑄。「后」字長期被認作「司」，故此鼎曾長期被稱為「司母戊大方鼎」。

國重器的。青銅梟尊刻鏤深沉，線條詰屈，裝飾繁複，範縫被誇張成為張牙舞爪的扉稜——凹凸起伏的片狀裝飾，既掩蓋了範縫所滲銅液凝固後的缺陷，更強化了器皿的張力（圖二・八）。兩件司母辛大方鼎上，鑄有祭祀祖先的銘文；青銅爵重達四・四公斤：顯然不是作為用具鑄造，而是作為祭器鑄造的。湖南寧鄉出土商代晚期青銅器三百餘件，體量既大，鑄造亦精，紋飾富贍，動物造型尤見特色。如寧鄉窖藏商代晚期四羊銅方尊，鑄四隻羊繞尊站立，器身滿飾浮雕加線刻紋樣，神祕詭譎，雄奇凝重，藏於中國國家博物館（圖二・九見本書引言前頁）。其鑄造方法是在注銅鑄尊之前，先行鑄造立體羊身，將鑄成的羊角插入羊頭兩範之間，注銅待立體羊頭冷卻成型後，插入尊體內外範間，注銅使先後鑄造的構件合為完器，可知商代人已經掌握了高難度的複合範冶鑄技術；桃源出土的皿方罍，為湖南博物館鎮館之寶；體陵出土的青銅像尊，周身飾滿瑰麗的浮雕紋樣，象鼻端馱著一隻老虎，先民於剛剛認識世界之時的天真未鑿，令人絕倒。武漢出土的晚商甗，福州收購的晚商甗、曲沃出土的西周鳥尊等，各為湖北、福建、山西博物館鎮館之寶。山東益都商墓出土的鏤空人面紋銅鉞，利用「虛」幫助「實」完成人面造型，貌似獰厲，實質天真，令人忍俊不禁（圖二・一〇）。盛期青銅器巨大而沉雄的體量、神祕而詭譎的紋飾、威嚴而恐怖的精神內涵，積澱了深沉的歷史力量和沉重的命運感，反映出野蠻社會如火烈烈的時代精神。

圖2.7 婦好墓出土后母戊大方鼎，選自《中國美術全集》

圖2.10 益都商墓出土鏤空人面銅鉞，選自蘇立文《中國藝術史》

圖2.8 婦好墓出土梟尊，著者攝於河南博物院

圖2.11 新干大洋洲商墓出土虎耳扁足鼎，採自揚之水《物中看畫》

長期以來，研究者往往聚焦於中原三代青銅器，江西新干大洋洲商墓出土的青銅器令人耳目一新。大獸不表現為浮雕，而多以圓雕加以突出，如虎耳方鼎、鹿耳扁足甗、虎耳扁足鼎（圖二・一一）等，虎、鹿高高蹲踞於鼎耳之上；牛首紋立鳥鑄，圓雕小鳥神氣十足地站立於鑄頂。大銅鉞上有錯紅銅圖案，中華錯金屬工藝的發明因此而被大大提前。大洋洲風格竟在西周太保鼎[9]上出現，可見其與中原文化複雜的交互影響。安徽阜南發現商代中期大型建築遺址，貴族墓和青銅作坊，規模僅次於武昌盤龍城遺址，青銅龍虎尊造型瑰瑋，鑄造精美，可與中原盛期青銅器比美。銅蟠龍盤，口徑達六十一・五公分，盤中心有龍首昂起，高出盤心達十公分。浙江溫嶺深山竟也出土晚商時代青銅器，可見青銅盛期的範圍遠出中原，三代青銅史不斷為新的考古實物所改寫。

(三)轉變期

西周中期至春秋早期，是商周青銅器風格的轉變時期，郭沫若稱其「開放期」。這一時期，社會進入了理性時代，「民」的位置上升，「神」被置於「民」之後，「夫民，神之主也，是以聖王先成民而後致力於神」[10]。青銅器呈現出簡潔平實的新風，祭神之器減少，酒器減少，象徵等級的禮樂之器增加，器形趨於平整，扉稜漸漸消失，紋飾趨於理性化，饕餮紋縮小分解為簡單重複的鱗紋、蟠螭紋、竊曲紋等，環繞於器口或頸、腹、足，不再雄踞於主要裝飾位置。青銅紋樣的秩序重複與《詩經》的一唱三歎迴環往復，映照出的都正是西周文質彬彬的理性精神。因為以帶狀紋樣環繞於青銅器口、頸、腹、足，所以，這一時期又被稱為「帶紋時期」。周代還出現了作為禮樂之器的青銅編

9 太保鼎：西周「梁山七器」之一，為天津博物館鎮館之寶。

10 《左傳》，鄭州：中州古籍出版社一九九一年版，第五七頁〈桓公六年〉。

鐘列鼎。如陝西寶雞茹家莊出土的西周中期五鼎四簋；寶雞楊家村出土西周晚期大小遞減的列鼎和簋，器上鑄有族徽：可見貴族鐘鳴鼎食的生活和禮制強調的等級一斑。

西周青銅器代表了三代金文的最高成就。大盂鼎上有金文兩百九十一字，字體出鋒，尖俏又不失敦厚工整，藏於中國國家博物館；毛公鼎上金文長達四百九十七字，結體倚側，藏鋒堅實；散氏盤筆畫圓潤，最見沉雄敦厚。後兩器藏於臺北故宮博物院。虢季子白盤是迄今發現三代最大的青銅盤，有銘文一百一十一字，結體修長峻拔，佈局疏朗（圖二·一二）。如果說甲骨文筆畫多直，審美尖利直拙；金文則易直為曲，審美沉雄，有廟堂氣象。金文沉厚雄強的書風延續至於周秦之交而後斷裂。北京故宮博物院藏有周秦之交石鼓十隻，每鼓刻大篆四言詩四首計六百五十四字，筆力雄強，端莊凝重。從此，文字被作為審美對象，從圖畫的模擬演變為純粹的線條結構，具備了達意和表情雙重功能。

早期金文代表了三代青銅器上往往或鑄或刻有銘文，史稱「金文」，或稱「鐘鼎文」。西周中期至春秋

（四）更新期

春秋中期至戰國，中原青銅器風格更新，郭沫若稱其「新式期」11。這一時期，王室衰微，諸侯割據，禮崩樂壞，諸侯縱情享樂而不再擔心僭越，青銅器走進了世俗生活，銘文從商代青銅器的「子子孫孫永寶用」變而為「自作用器」。如河南新鄭出土春秋晚期蓮鶴方壺一對，高達一百一十八公分，分藏於北京故宮博物院、河南博物院（圖二·一三），其雙耳、底座各鑄為虎形，虎、鳥的糾屈和器型的厚重中仍可見盛期青銅的沉重，展翅的仙鶴則透露出輕快的時代訊息，其「壺蓋之周駢列蓮瓣二層，以植物為圖案，器在秦漢以前者，已為余所僅見之一例。而於蓮瓣之中央復立一清新俊逸之白鶴，翔其雙翅，單其一足，微隙其喙作欲鳴之狀，余謂此乃時代精神之一象徵也。此鶴初突破上古時代之鴻蒙，正鑄踏滿志，睥睨一切，踐踏傳統於其腳下，而欲作更高更遠之飛翔。蓮紋、仙鶴等活潑紋樣的出現，意春秋初年由殷周半神話時代脫出時，一切社會情形及精神文化之一如實表現」12。

圖2.12 西周虢季子白盤，著者攝於中國國家博物館

味著人對周圍生活有了更多的審美關注。常州淹城內城河出土十三件春秋時代青銅器，如三輪盤、犧簋、句一組七件等，神祕威嚴的氣息代之以輕便美觀實用，作為一級文物，分藏於中國國家博物館與常州市武進區博物館（圖二·一四）。

戰國，青銅器徹底掙脫了殷商原始宗教、西周等級制度的束縛，器形靈巧生動，裝飾標新立異，紋飾全無形上意義，從祭器、禮器演變為生活用器，於是出現了商周以後青銅文化的又一高峰。如果說商周青銅器是精神性、象徵性的，戰國青銅器則是物質性、實用性、裝飾性的。河北平山戰國中山王墓出土了大量工藝水準大幅度超越商周的青銅器。如龍鳳鹿銅方案，造型方、圓複雜組合，迴旋奔放的流雲紋代替了商代獰厲的饕餮紋和西周冷靜的竊曲紋；虎噬鹿銅器座，鑄猛虎吞噬幼鹿，虎呈極具彈力的S形造型，周身佈滿錯金花紋（圖二·一五）。西周晚期出現、流行

11　郭沫若《青銅時代》，北京：科學出版社一九五七年版，第三一九頁〈彝器形象學試探〉。

12　郭沫若《郭沫若全集》第四冊，北京：科學出版社二〇〇二年版，第一一七頁〈殷周青銅器銘文研究·新鄭古器之二考核〉。

圖2.13 新鄭出土春秋晚期蓮鶴銅方壺，採自《中國美術全集》

圖2.14 常州淹城遺址出土春秋晚期青銅三輪盤（模型），著者攝於常州市武進區博物

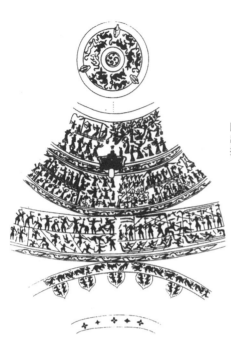

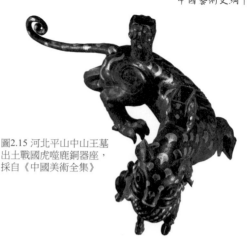

圖2.15 河北平山中山王墓出土戰國虎噬鹿銅器座，採自《中國美術全集》

圖2.17 成都出土戰國銅壺紋飾展開，採自《中華文明大圖集》

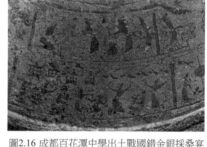

圖2.16 成都百花潭中學出土戰國錯金銀採桑宴樂攻戰紋銅壺局部，採自蔣勳《中國美術史》

於戰國的敦、簠等，器蓋與器身大小、造型完全一致，合則為一器，分則為二器。器蓋上的鈕往往是富有生趣的小動物造型，卻置時成為支足。戰國匠人的巧思，完全只在適用、怡人和悅目了。

戰國青銅圖案從過往以動物為母題轉而觀照現實的人生，人間生活進入了青銅圖案。成都百花潭中學戰國墓出土錯金銀採桑宴樂銅壺，鏨刻的花紋呈三段展開：上段嵌採桑和射獵圖案，中段嵌燕樂和弋射圖案，下段嵌水陸攻戰。人不再是屈服於神靈的弱者，而是社會生活的主角（圖二·一六、圖二·一七）。其打破時空的全景構圖法，抓住動勢又平面化剪影化、高度概括的圖像，為後世連環畫、裝飾畫所效仿。

臺灣歷史博物館藏戰國填漆狩獵紋銅壺，填畫精美繁複。傳世以人物為裝飾主題的戰國青銅器還有：北京故宮舊藏宴樂漁獵紋銅壺、舊金山亞洲美術館（Asian Art Museum of San Francisco）藏宴樂狩獵紋銅壺、河南汲縣山彪鎮出土水陸攻戰銅鑑、河南輝縣出土宴樂狩獵紋銅鑑等。戰國以前的工藝品中，何曾見過如此真實動人的人物形象！它意味著戰國人的主體意識覺醒，重鬼神的巫教文化、重王權的禮教文化一步一步讓位給了重享受的政教文化。

戰國，新的青銅裝飾工藝層出不窮，如鏨刻、鎏金、

填漆、漆繪、金銀錯、鑲嵌紅銅、琉璃或綠松石等等。失蠟、疊鑄二法，尤為戰國青銅鑄造工藝的傑出創造。

「金銀錯」指在青銅器表面淺淺鏨刻出凹陷線、面，將金銀片、絲截作適合線、面錘入凹陷，再磨錯光平，形成圖案。河南洛陽金村出土一批戰國中晚期錯金銀銅器，其中錯金銀銅鼎尤有華貴風範。「鎏金」指將金熔化成為液態，與水銀調和，塗抹在青銅器需要鎏金的部位，烘烤使水銀蒸發，被塗處便金光燦燦。

「失蠟法」是鑄造複雜青銅器型最為便捷的方法：用泥作模骨，待乾燥，以牛油、黃蠟澆附其上，厚達數寸。蠟模上雕鏤圖文後，敷泥數寸，焙燒成陶質，於注銅口注入銅液，蠟從出蠟口流淨以後，擊毀鑄型和型芯，得鏤空精巧的青銅器。失蠟法澤被千古，今天青銅鑄造中仍在運用。「疊鑄法」指一範能鑄造出多件銅器。山東臨淄戰國墓出土鑄造刀形錢幣的銅範盒，從銅母範撤出泥範再燒為陶範，一範而能鑄出若干錢幣，錢幣上鑄有「齊法化」陽文，所以，銅母範被稱為「齊法化銅範盒」[13]，藏於上海博物館。一九八二年，江蘇盱眙南窯莊出土戰國中晚期重金青銅絡壺（圖二·一八），壺身飾數重鏤空青銅蟠龍梅花紋網絡，肩部一圍青銅箍鑄立雕獸首、高浮雕啣環獸首各四隻，壺周身與立雕獸首上滿飾錯金雲紋，口沿刻「重金」等銘文十一字，圈足外緣有「陳璋」等銘文二十餘字，所以，此壺又被稱為「陳璋壺」。作為國寶級文物，它集失蠟鑄造、錯金等多種複雜工藝之大成，裝飾上再疊加裝飾，工藝複雜，程序精密，藏於南京博物院。新工藝改變了青銅器的單一色彩，豐富了青銅器的美感，表現出戰國先民創造思維的活躍和工藝技術的精進。

13　又有一說。周衛榮推翻李佐賢《古泉匯》、羅振玉《古器物範圖錄》記載，認為「齊法化銅範盒」並非戰國文物。見周衛榮〈齊刀銅範母與疊鑄工藝〉，《中國錢幣》二〇〇二年第二期。

圖2.18 盱眙南窯莊出土戰國中晚期重金青銅絡壺，南京博物院，萬俐供圖

第二節 商周禮樂藝術及其影響

周公旦於內憂外患平定之後，制訂了一整套嚴格而煩瑣的禮儀制度，以確定和劃分貴族之間的等級，「王者功成作樂，治定制禮」（《樂記·樂禮篇》）成為中華文明史上的重大事件。

如果說商代的「禮」藉尊神重鬼強化權力，西周的「禮」則是無所不包的等級制度。禮樂藝術佔據了西周藝術的主導地位。「禮器，是故大備。大備，盛德也」[14]，教訓人們禮器完備，社會道德秩序才能夠完備。它使西周「器」往往負載了形上意義，「舉一器而形名度數皆該其中」[15]；實用器具則以「具」指稱。西周禮樂制度造就了中華古典藝術中的特殊現象──藏禮於藝，藏禮於器。這樣的傳統，一直延續到近現代[16]。

一、禮制建築

中華禮制建築包括兩類：一類無意供人居住，專門為禮服務，如闕、牌坊、華表、宗廟、社稷、明堂、辟雍、祠堂乃至城市的鐘樓、鼓樓等等；另一類是遵循禮制而建的居處建築，如宮殿、府邸等等。中華古代，禮制建築耗用了若干倍於居處建築的民力、財力和物力。

《周禮》各卷開篇，反覆重申「惟王建國，辨方正位」，擇中和辨方正位從此成為中華宮城建築的首務。陝西岐山鳳雛村西周早期宮殿遺址長四十五公尺，寬三十二·五公尺，前堂後室，堂前有專為主人設置的「阼階」和供賓客往來的「賓階」，左右設東西廂，大門外設影壁以區別內外，體現出明確的禮制思想。江蘇常州春秋淹城遺址中，淹君殿設在中央島上，向外由子城、子城河、內城、內城河、外城、外城河，三城三河衛護。如今，約六十五萬平方公尺範圍被劃為保護區域。山東臨淄齊國都城遺址，總面積達二十餘平方公里，城周環繞夯土城牆遺跡，測算高度達九公尺。河北燕下都燕國都城遺址規模更大，東西長約八公里，南北寬達四公里，城分東西，宮殿在東城之中，西城用作防禦。

「臺」是中國古代最早的純禮制建築。周天子築靈臺以觀天文，築時臺以觀四時，築囿臺以觀鳥獸魚鱉。春秋時

禮崩樂壞，諸侯中崛起了一股高臺榭、美宮室之風；戰國時七雄並爭，楚築章華臺於前，趙築叢臺於後，吳有姑蘇臺，衛有重華臺，齊有桓公臺，秦穆公有靈臺。楚靈王登章華臺而讚：「臺美夫！」一同登臺的伍舉勸諫說，「夫美也者，上下、內外、小大、遠近皆無害焉，故曰美。若于目觀則美，縮于財用則匱，是聚民利以自封而瘠民也，胡美之為？」17 美不在眩目，而在社會秩序和道德倫理等的無害，正說明周代築臺之風聚集民利到了瘠民為害的程度。

宗廟、明堂和辟雍是周代重要的禮制建築。「天子七廟：三昭三穆，與太祖之廟而七。諸侯五廟：二昭二穆，與太祖之廟而五。大夫三廟：一昭一穆，與太祖之廟而三。士一廟。庶人祭於寢」18。宗廟比居室更為重要，「君子將營宮室，宗廟為先，廄庫為次，居室為後」。明堂充份體現了周代建築嚴格的等級制度和法天象地的基本原則，「天子之堂九尺，諸侯七尺，大夫五尺，士三尺」。「天子立明堂者，所以通神靈感天地正四時出教化宗有德重有道顯有能褒有行者也。明堂上圓法天，下方法地，八窗像八風，四闥法四時，九室法九州，十二坐法十二月，三十六戶法三十六雨，七十二牖法七十二風」19。天子立辟雍，目的是「行禮樂，宣德化也。辟者，璧也，象璧圓又以法天。於雍水側，象教化流行也」20。法天象地與禮樂教化，從此成為中華古代最為重要的建築設計法則。

周代建築的等級制度影響深遠。從此，中華建築從空間秩序、屋頂形式、彩畫、雕飾等方面，都自覺接受「禮」的限制。通過建築，將禮制（即政治，即等級制度）灌輸到社會生活的點點滴滴中去。中華從禮儀出發的建築思想與制度，西周就已經確立。

14 《禮經》版本同上，所引見第二二七頁〈禮器〉。

15 〔清〕朱彬《〈禮記〉訓纂》卷一〇，北京：中華書局一九九六年版，第三五七頁〈禮器注〉。

16 參見筆者〈論先秦藝術的禮樂化特徵〉，臺灣《故宮文物月刊》二〇〇四年總第二六〇、二六一期。

17 《國語‧楚語上》，轉引自北京大學哲學系美學教研室《中國美學史資料選編》，北京：中華書局一九八〇年版，第九頁。

18 《禮經》，鄭州：中州古籍出版社一九九一年版，第一一五、二八、二二八頁。

19 〔漢〕班固《白虎通義》〔一，清〕永瑢等編《文淵閣四庫全書》第八五〇冊，臺北：臺灣商務印書館一九八六年影印版，第三四頁。

20 〔漢〕班固《白虎通義》，版本同上，第三三頁。

二、青銅禮器

青銅禮器，或稱「彝器」。商代，奴隸主瘋狂征伐，掠奪財富，對貴族論功行賞，或將戰功銘於金石，以宣揚野蠻吞併的勝利，使一些青銅器兼有了紀念碑性質。青銅器還被用於朝聘、婚喪、宴享等禮儀活動之中。婦好墓出土的青銅器中，禮器接近半數；中原發現的懸鈴青銅禮器，則是商周青銅文化吸納北方草原文化的明證。

隨禮樂盛行、制度確立，西周青銅禮器被制度化，列鼎之制成為禮樂制度的組成部份。「宗廟之祭，貴者獻以爵，賤者獻以散，尊者舉觶，卑者舉角」[21]，參加祭祀者等級不同，所用青銅飲器的造型也不同。「在德不在鼎……使民知神姦」，周天子乃「天所命也」。周德雖衰，天命未改，鼎之輕重，未可問也」[22]，言外之意是，鼎是政治權力的象徵，楚子不該覬覦周室。從此，中華古人稱定都為「定鼎」，稱遷都叫「移鼎」。青銅禮器所負載的形而上意義，遠遠超出了青銅器自身。

三、禮制服飾

西周服飾的等級制度嚴格周密，「天子龍袞，諸侯黼，大夫黻，士玄衣纁裳。天子之冕，朱綠藻，十有二旒，諸侯九，上大夫七，下大夫五、士三」。黼為斧形圖案，取意能斷；黻為亞形圖案，取意善惡相背；呈赤綠色而微黃。「衣正色，裳間色。」非列采不入公門，振絺綌不入公門，表裘不入公門，襲裘不入公門」[23]，說的是衣裳同色，不穿中衣，禮衣或以裘，葛為外衣者，均不得進入公門。帝王貴為天子，其冠冕延板前後各懸掛十二串玉旒，每旒以絲繩為藻，穿十二塊五彩玉，朱、白、蒼、黃、玄象徵五行相生、歲月運轉，玉筓橫穿其孔，朱色絲條垂於兩旁，延板前圓後方。象徵天圓地方，上塗玄色象徵天，下塗絳色象徵地，延板中央，一條長絲帶──天河帶從上衣拖至下裳，表示天地交合。

中國歷朝都修《輿服志》，不是記服飾工藝，而是記服飾制度。明人王圻《三才圖會》詳細描繪了明代以前禮儀

服飾；清人編《古今圖書集成》以三十一卷、數十萬字的篇幅，詳細記錄了歷代冠服、冠冕、衣服、裘、雨衣、帶、佩、履、屨、靴等的制度。如記「乾天在上，衣象，衣上闔而圓，有陽奇象。坤地在下，裳象，裳下兩股，皆陰偶像。上衣下裳，不可顛倒，使人知尊卑上下，不可亂，則民志定，天下治矣」[24]「黃帝、堯、舜垂衣裳而天下治，蓋取諸乾⚎，乾⚎有文，故上衣元，下裳黃，日、月、星辰、華蟲、藻、火、粉米、黼、黻，絺繡，以五彩章施於五色」，作服。天子備章，公自山以下，侯、伯至華蟲以下，子、男自藻、火以下，卿、大夫自粉米以下。自周而襲之」[26]。上衣下裳含天尊地卑之象，其目的是「使人知尊卑上下」，「民志定，天下治」，十二章各有所比：日、月、星辰、山四種圖案為天子專用；龍象徵王權，華蟲近於鳳，為天子和王公使用；粉米代表食祿豐厚，為子、男及以上所用；卿、大夫服裝只能用黼、黻圖案。所記託名黃帝、堯、舜，其實，古代冠服制度是西周開始確立的。

西周服飾的等級制度為歷代王朝效法，影響和左右了中華古代的服飾觀。它使中華古代服飾設計不是從適應人體、方便動作出發，而是圍繞等級和禮儀展開；穿衣不僅是為禦寒，更為顯示身分德行；不是強化人的性別特徵，而是含蓄地遮蔽人體的敏感部位；圖案裝飾主要不是出於審美，而為使他人快速完成身分識別。寬袍大袖掩蓋了人體，舉手投足皆成平面，顯得寬博，有教養，有氣度；「布衣」成為平民百姓的代稱。

四、禮制樂舞

商代樂舞的主要功能是巫術祭祀，如安陽武官村大墓出土高達四十八公分的虎紋大石磬；周代樂舞的主要功能則

21 《禮經》，鄭州：中州古籍出版社一九九一年版，第二二八頁〈禮器〉。

22 《左傳》，版本同上，所引見第三八○頁〈宣公三年〉。

23 《禮經》，版本同上，所引見第二二八頁〈禮器〉、二九五頁〈禮記·玉藻〉。

24 陳夢雷編《古今圖書集成·禮儀典》卷三一七〈冠服部〉，臺北：鼎文書局一九七七年印行。

25 此處當為「玄」。清人為避玄燁諱，易「玄」為「元」。

26 《古今圖書集成·禮儀典》版本同上，所引見卷三一八〈冠服部〉。

轉向了「禮」，轉向了協調現實社會。西周置有音樂教育機構，「大司樂」是以樂施教的最高職官。《周禮》記載了周王朝宮廷樂舞「六樂」（或稱「六舞」）：「以樂舞教國子：舞《雲門大卷》、《大咸》、《大韶》、《大夏》、《大濩》、《大武》。」《雲門》《咸池》（《大咸》也稱《咸池》）祭天，《大咸》祭地，《大韶》祭四望，《大夏》祭山川，《大濩》祭先妣，《大武》祭先祖。因為黃帝、堯、舜、禹以文德治理天下，所以，前四個舞被稱為「文舞」，因其以籥、羽為舞具，又被稱為「籥舞」、「羽舞」；商湯、周武以武功征服天下，所以，後兩個舞被稱為「武舞」，因其手執兵器干、戚，又被稱為「干舞」或稱「萬舞」，舞者被稱為「萬人」。《周禮》又記載了周代「六小舞」：「樂師以教國子小舞：有帗舞，有羽舞，有皇舞，有旄舞，有干舞，有人舞。」[27]《周禮》確定的六舞代代相傳，直到清代，仍然為宮廷大典使用。

春秋時，吳公子季札應聘到魯國觀樂。他用十一個「美哉！」連聲稱頌周樂，又用十四對近義詞，形容周之頌樂，「至矣哉！直而不倨，曲而不屈，邇而不逼，遠而不攜，遷而不淫，復而不厭，樂而不荒，用而不匱，廣而不宣，施而不費，取而不貪，處而不底，行而不流，五聲和，八風平，節有度，守有序，盛德之所同也」。他對《大武》尤其稱讚：「美哉！周之盛也，其若此乎？」[28]周代宮廷樂舞被後世儒家奉為典範，其意義不在於樂，而在於政治秩序和等級規範。

周代對使用樂器等級制度的重視，也在審美意義和享樂意義之上。其時，金類樂器有鐘、鉦、鐃、鐸等，石類樂器有磬，土類樂器有塤，革類樂器有鼓、鼗鼓等，絲類樂器有琴、瑟、箏等，竹類樂器有竽、簫、簫等，見於《詩經》的打擊樂器就有鼓、磬、應、田、縣鼓、鼉鼓、鞉、鐘、鏞、南、鉦、磬、缶、雅、柷[29]、敔[30]和鸞鈴、簧等二十一種，吹奏樂器有簫、管、篪、塤、籥、笙等六種，彈弦樂器有琴、瑟等兩種。[31]「正樂縣之位，王宮縣，諸侯軒縣，卿大夫判縣，士特縣」[32]，根據官職等級區分使用編鐘編磬。近年，中國江南大量出土吳、越國青銅禮樂器，江蘇無錫鴻山越國七座貴族墓葬出土原始青瓷器共五八一件，其中禮器達四四一件，樂器有甬鐘、紐鐘、鉦、鐃、鐸、缶、編磬、錞于、句鑃等十三種（圖二・一九）。二〇一〇年，「鴻山遺址博物館」以鴻山出土原始青瓷禮樂器為主要館藏，在無錫與蘇州交界處的鴻山遺址正式開放。[33]

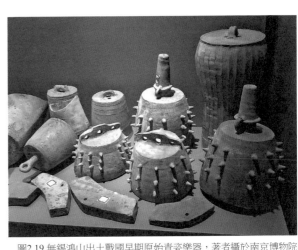

圖2.19 無錫鴻山出土戰國早期原始青瓷樂器，著者攝於南京博物院

三代，詩、樂、舞三位一體，「樂」不僅包括了詩歌、音樂、舞蹈、建築……還包括了儀仗、宴飲、田獵等使人快樂的形式。「養國子以道，乃教之六藝：一曰五禮，二曰六樂，三曰五射，四曰五御，五曰六書，六曰九數。乃教之六儀：一曰祭禮之容，二曰賓客之容，三曰朝廷之容，四曰喪紀之容，五曰軍旅之容，六曰車馬之容。」[34]可見，「六藝」並不單單指向藝術，而是指向貴族子弟的全人教育，禮樂的目的是造就中和人格，使天人臻於大和。這是《周禮》的菁華。

如果說西周宮廷樂舞突出地顯示著廟堂性格，春秋時禮崩樂壞，戰國音樂掙脫了「禮」的束縛，曾經被稱為「鄭衛之音」、「桑間濮上之音」的民間俗樂盛行。小國諸侯對俗樂的愛好超過了雅樂，魏文侯直言不諱說，「吾端冕而聽古樂，則唯恐臥；聽鄭衛之音，則不知倦」[35]。兩漢俗樂的流行，於戰國已見端倪。

27 〔漢〕鄭玄注，〔唐〕賈公彥疏《周禮》，北京圖書館出版社二〇〇五年據宋刻本影印版，卷六〈春官宗伯下〉。

28 《左傳》，鄭州：中州古籍出版社一九九一年版，第七六〇頁〈襄公二十九年〉。

29 柷：古打擊樂器，形如漆筒，中有椎。樂起擊柷。

30 敔：古樂器，又稱楬，形如伏虎。樂終擊敔。

31 楊蔭瀏《中國古代音樂史稿》，北京：人民音樂出版社一九八〇年版，第四一頁。

32 《周禮》卷六〈春官宗伯下〉，版本同上。縣：通「懸」。宮懸，言鐘磬之多，可以懸掛為方陣；軒懸，為三面懸；判懸，為兩面懸；特縣，為一面懸。

33 王子初〈近年來中國吳越音樂考古資源的調查與研究〉，《藝術百家》二〇一五年第一期。

34 〔漢〕鄭玄注、〔唐〕賈公彥疏《周禮》，北京圖書館出版社二〇〇五年據宋刻本影印，卷四〈地官司徒下〉。

35 《禮記·樂記》，鄭州：中州古籍出版社一九九一年版，第三七八頁〈魏文侯篇〉。

五、禮制玉器

商代真正進入了後人所說「吉金與美玉」的時代。武漢盤龍城商代早期遺址出土大型玉戈、玉柄等一百餘件；新干大洋洲商代大墓出土大型玉戈、玉矛等七百五十四件，玉羽人冠後竟能掏出三節活動的鏈條，是目前已知最早的琢鏈玉器（圖二‧二○）；廣漢三星堆祭祀坑出土大型玉戈、玉璋等兩百一十一件（圖二‧二一），魚形玉璋為古蜀國特有，大型玉璋殘長達一公尺，如此巨大的玉片如何鋸出，至今仍然是謎；繼後，成都金沙遺址出土玉器達兩千餘件，其中仍多璋、戈等大型玉器。遙想巫師、部落酋長手執玉斧、玉戈，有如法器在手，魔力附身，原本作為生產工具的玉斧和作為武器的玉戈演變成為禮器，大型玉璋正是作為禮儀用器存在的。

商代小型玉器出土實物，則以鄭州二里崗、安陽殷墟為典型。二里崗早商遺址出土禮玉環、璧、琮、瑗等和一些小型玉飾件；殷墟婦好墓出土玉器達七百五十五件，如玉熊、玉象、巧色玉鱉、鳳形玉珮等，造型簡約概括，審美凝重古拙（圖二‧二二）。如果說商代大型玉器是禮儀用器，商代小型玉器則具備了一定玩賞性質。

西周強化了玉器的等級意義和象徵意義。「以玉作六

圖2.21 三星堆出土大型玉璋，
著者攝於廣漢三星堆博物館

圖2.22 婦好墓出土鳳形玉珮，
著者攝於中國國家博物館

圖2.20 大洋洲商代大墓出土
帶鏈玉羽人，殷志強供圖

瑞，以等邦國：王執鎮圭，公執桓圭，侯執信圭，伯執躬圭，子執穀璧，男執蒲璧……以玉作六器，以禮天地四方，以蒼璧禮天，以黃琮禮地，以青圭禮東方，以赤璋禮南方，以白琥禮西方，以玄璜禮北方。」[36] 禮玉的造型、顏色與執玉之人的社會等級對應，與所祭拜的天地四方對應。「天子佩白玉而玄組綬，公侯佩山玄玉而朱組綬，大夫佩水蒼玉而純組綬，世子佩瑜玉而綦組綬，士佩瓀玟而縕組綬」[37]，佩玉、葬玉各分等級。陝西灃西西周墓中出土白玉神面像，下端有榫，其原本固定於某處、供祭祀膜拜的用途十分明確。

春秋戰國，玉被琢為髮笄、帶鉤、佩飾或劍飾，曾為祭玉、禮玉的璧上，琢滿均勻分佈的穀紋，邊沿以鏤雕龍鳳作為裝飾，審美增值而象徵意義消遁。成形於春秋的S形玉珮、玉鉤一直流行到西漢，流轉的雲紋見大自然生生不滅的律動，靈動美取代了商周禮玉的凝重美。河北易縣燕下都戰國墓葬出土二十餘件玉器，其中六件為太極圖形玉器；安徽長豐縣楊公戰國墓出土的玉珮，器形既大，造型亦美，成為戰國太極圖形玉器的代表作品。現藏於美國堪薩斯納爾遜藝術博物館（Nelson-Atkins Museum of Art）（圖二·二三）。戰國工匠甚至將一塊整玉琢為四枚玉璧，以活環鏈接，實物現藏於大英博物館（British Museum）。

戰國玉器的玩賞化，預示了中華玉器即將走向審美自律。

由上可見，商周藝術是禮樂化了的藝術，「禮樂使生活上最實用的、最物質的衣食住行及日用品，昇華進端莊流麗的藝術領域。三代的各種玉器，是從石器時代的石斧石磬等，昇華到圭璧等等的禮器樂器。三代的銅器，也是從銅器時代的烹調器及飲器等，昇華到國家的至寶」[38]。周代禮樂制度經過漢儒整理，再經過宋儒生發，以至中華

36 〔漢〕鄭玄注、〔唐〕賈公彥疏《周禮》，北京圖書館出版社二〇〇五年據北京大學圖書館宋刻本影印，卷六《春官宗伯下·禮官之屬》。

37 《禮經》，鄭州：中州古籍出版社一九九一年版，第三〇四頁〈玉藻〉。

38 宗白華《美學與意境》，北京：人民出版社一九八七年版，第二三八頁〈藝術與中國社會〉。

圖2.23 長豐戰國墓出土鏤雕雙龍穀紋璧，選自蘇立文《中國藝術史》

第四節　驚采絕豔的荊楚藝術

商末，祝融部落的後代傳到鬻熊當酋長，對周文王稱臣並且禮之如父，鬻熊曾孫被成王封地於「楚」（在今湖北），從此，中國歷史上有了「楚」這一諸侯國名。因為殷商人稱祝融部落為「荊」，周人便稱楚地為「荊楚」。戰國時期，中原仍然為理性精神籠罩，而南方楚國的藝術，卻是不可思議般地率真浪漫。那充滿奇思異想和爛漫激情的楚辭、楚樂舞、楚漆器、楚織繡、楚銅器和楚帛畫，正如劉勰形容屈騷所說：「驚采絕豔，難與並能矣！」[40]

一　像生造型的漆器

新石器時代，製作繁難的漆器難與工藝速成的陶器競爭；商周，輕巧簡便的漆器作為祭器，又難與厚實莊重的青銅器匹敵。因此，在彩陶、青銅盛期，漆器不可能成為主流藝術，為人們所重視。戰國荊楚漆器使三代漆器一新面目。

地處長江中下游的楚國，盛產木、漆，氣候濕熱，適宜髹漆乾燥，漆器工藝尤其發達。如果說春秋漆器以湖北當陽楚墓所出為代表，以仿西周禮器為特色，戰國漆器則以湖北棗陽、隨縣、江陵、望山、包山、天星觀楚墓與湖南長沙、河南信陽、固始楚墓所出為代表。湖北棗陽九連墩戰國楚墓出土漆器近千件，一舉突破以往出土荊楚漆器的總和（圖二‧二四）。

戰國楚國漆器多以木材雕鏤為像生造型，不是對自然生物的客觀模仿，而是出自靈府的藝術創造。如信陽、江陵等地戰國墓出土不少髹漆木雕鎮墓獸。其造

圖2.24 棗陽九連墩楚墓出土鑲銅環銅足朱漆奩，著者攝於「九連墩楚墓出土漆器特展」

型多作大耳，獸頭，身披鱗甲，頭頂鹿角，雙目圓睜，張口吐舌，前爪持蛇似欲吞食。它非鹿，非虎，非龍，非牛，而是從若干動物之形中抽象概括出來的「類像」，內涵神祕詭譎。戰國楚墓常出土虎座飛鳥或虎座鳥架鼓，鼓架以鳳為兩翼，虎為底座。虎混沌敦厚，匍匐負重；鳳高大峻拔，引吭高歌：可見楚人對鳳的尊崇以及鳳作為圖騰符號的象徵意義（圖二·二五）。

如果說中原此時期漆器偏重實用，戰國荊楚漆器則突出地顯現著祭祀氛圍或審美功能。藏於中國國家博物館的江陵望山一號楚墓彩繪木雕禽獸漆座屏，在長五十一·八公分，通高十五公分的橫框內及底座上，以圓雕、浮雕、透雕加之以彩漆塗繪，對稱地表現出鳳、鳥、蛇、蛙、鹿、蟒等五十多個動物。鳳凰展開雙翅，好似動物的保護神，蛙、雀、蛇、鹿蟠繞虯結，彩漆歷經兩千餘年仍然燦爛繽紛，其意不在表現某個具體動物，而在表現由無數動物映照出的大自然的生命律動。它不具備實用功能，因此也就突破了工藝品範疇，成為上古罕見的純藝術品（圖二·二六）。一些楚漆器將動物造型與容器合而為一，兼具實

39　〔宋〕朱熹《朱子語類》，北京：中華書局一九八六年版，卷一三九。

40　〔梁〕劉勰《文心雕龍》，北京大學哲學系美學教研室編《中國美學史資料選編》上，北京：中華書局一九八〇年版，第二〇七頁〈辨騷〉。

圖2.25 虎座鳥架鼓，選自陳中行《漆器脫水與保護技術》

圖2.26 江陵望山楚墓出土彩繪木雕禽獸漆座屏，選自《中國漆器全集》

用、欣賞功能。江陵古紀南城包山大塚出土的鳳鳥形連理漆杯，比列的桶形雙杯雕刻為鳥腹，把手雕刻為鳳尾，器足雕刻為鳳足，漆色絢美，描摹細膩並且嵌以寶石，兩杯壁有孔相互交通，可知這是一件婚禮用具。江陵雨臺山楚墓出土的彩繪鴛鴦漆豆，雕回首的鴛鴦蔔蔔於豆上，俏皮而有生活情趣。九連墩楚墓出土的蟠蛇鷹形杯，以鷹首為流，雕蛇盤曲於杯體，意蘊神祕不可捉摸。

楚人尚赤，源自遠古的圖騰觀念——對火神祝融的崇拜。楚漆器黑、朱二色，地、文互換，對比強烈，繪以黃、褐、白、綠、藍、金、銀等彩色油漆，深邃悠遠又繽紛燦爛。河南信陽長檯關一號楚墓出土的漆錦瑟，黑漆地上用黃、紅、赭、灰綠、銀灰、金九色油漆平塗勾勒為神人狩獵、舞蹈、奏樂、烹調、宴飲、娛神等場面，黝黑的漆地、絢麗的彩繪，剪影般的形象恰到好處地傳達出了深邃杳冥的氛圍，渲染出了祭祀場面的神祕熱烈，雖是殘片，卻有感人的藝術魅力。隨縣曾侯乙墓出土的鴛鴦形漆盒，盒腹部左右各一幅〈撞鐘擊磬圖〉、〈擊鼓舞蹈圖〉，〈撞鐘擊磬圖〉繪鳥人手持長棒，在鳥形筍虡旁撞鐘擊磬；〈擊鼓舞蹈圖〉繪戴冠側立的鼓師手執短桴在敲擊建鼓，一旁舞師戴冠佩劍，長袖飄舉，似在引吭高歌。隨縣曾侯乙墓巨大的木槨和外棺、中棺，外壁滿繪漆畫。如外棺側板以整齊的方格分割畫面，畫各種神靈、龍鳳及怪獸；上方矩形框格內，對稱的畫有兩對雞首蛇頸、振翅張爪、直立如人形的大鳥（圖二·二七）。以上漆畫，正是楚人巫風、巫樂、巫舞的形象寫照。戰國晚期，楚漆器上出現了寫實圖畫。如湖北包山二號楚墓出土夾紵胎漆奩，奩外壁用彩色油漆畫人物二十六個，車、馬、鳥、樹、豬、犬穿行，生動地再現了新興地主車馬出行的場面。

戰國楚國漆器傳達出楚人的奇思異想與蓬勃的生命力。它以迥異於中原漆器

圖2.27 曾侯乙墓出土漆棺上漆畫，採自《中國美術全集》

的突出風貌，成為中國漆器工藝史上傳達生命律動的最強音。

二、線描簡勁的帛畫

目前，中國尚無早於戰國獨立形態的繪畫傳世，戰國楚墓出土的帛畫便彌足珍貴。一九四九年，湖南長沙陳家大山戰國楚墓出土帛畫〈龍鳳仕女圖〉。畫高三十一公分，寬二十二‧五公分，畫一位貴族女子在合掌祝禱，龍、鳳指引其向天國飛昇，用筆古拙簡勁，線描為主，輔以墨染（圖二‧二八）。一九七三年，長沙子彈庫戰國楚墓出土又一幅尺寸略大的帛畫〈人物馭龍圖〉，畫一位男子危冠長袍，腰配長劍，手執韁繩，駕駛舟形巨龍飛向天國，上方華蓋隨風飄拂，龍尾站一隻單足傲立、引頸長唳的仙鶴，龍下鯉魚滑翔，令人感覺凌虛遨遊般的輕快。此畫勾線更加流利，沿線稍加渲染，開凝神靜氣的「高古游絲描」先端。兩幅帛畫都畫在白色絲帛上，置於墓室，有引導墓主靈魂昇天的象徵意義，其性質與銘旌相似。它們是已知中國最早的獨立絹本畫。戰國繪畫的線型表現，開啟中華音樂、舞蹈、戲劇、雕塑、園林等線型表現的先聲。

三、文采綺麗的織繡

雖然商代婦好墓出土青銅器多用絲綢包裹；史載春秋齊、魯盛產絲綢，臨淄東周墓出土雙色平紋經錦；三代絲織品的出土實物則主要見於楚國墓葬。長沙、信陽楚墓出土細麻布、平紋絹、織花絹、織花綢、繡花綢等多種織物，麻布每公分有經線二十八根、緯線二十四根，布紋已經相當緊密；長[41]遼寧朝陽市魏營子西周墓出土幾何紋雙色經錦[42]

圖2.28 長沙陳家大山楚墓出土帛畫
〈人物龍鳳圖〉，選自《中國美術
全集》

41 婦好墓包裹青銅器的絲綢，出土時多已朽爛。

42 田自秉《中國工藝美術史》，上海：知識出版社一九八五年版，第一○三、一○四頁。

沙左家塘楚墓出土分區換色的雙色、三色經錦中最令舉世震驚的，莫過於一九八二年江陵馬山一號楚墓出土的三十五件絲綢服飾，其中，不同花色的平紋經錦就有十二種，甚至有複雜的雙面異色菱形紋錦與田獵紋錦；不同花色的繡衾、繡衣、繡袍、繡褲等刺繡衣物就有二十一件，如龍鳳紋絹衾、龍鳳虎紋羅衣（圖二·二九），以鏈環狀的辮子股繡出龍、鳳、虎紋，抽象與具象並用，幻象與真象交織，文采綺麗，曲線纏卷，足令今天的設計師驚歎。其墓主不過是當時士階層，楚王服飾的綺麗可以想見。南京雲錦研究所曾以簡單踏板式織機加挑花棒復原製作了寬寸餘、長尺餘的田獵紋條，費時竟達三個月以上。

四、工藝先進的銅器

戰國楚墓出土的青銅器，以隨縣曾侯乙墓所出為大宗，三十八種一百三十四餘件青銅器總重量約十噸。大型錯金銘文青銅編鐘從大到小作三層、八組，懸掛在巨大的曲尺形鐘虡上，總量達兩千五百六十七公斤。鐘虡不再鑄作虎豹之屬，而鑄為表情莊嚴的佩劍武士，與編鐘宏大的規模、堂皇的氣勢相適應。青銅盤龍紋尊盤鏤雕複雜，是失蠟法鑄造的典範。如果說此尊鏤空失之瑣碎，同墓出土的蟠虺紋方鑑缶，則體量大器形方而器壁飽滿，端莊大氣，鏤空得度。它們與青銅聯禁雙壺等同墓出土的青銅巨器，成為失蠟法鑄造的典範，被湖北省博物館並列為國寶級文物。曾侯乙墓還出土青銅列鼎、帶蓋金盞、十六節龍鳳紋玉掛飾、套色的五彩玻璃珠串等。其時，曾體量大國不過是楚國附庸，作為戰國雄富的楚國，富足可見一斑。

五、高張急節的樂舞

戰國楚國，雍雍肅肅的廟堂音樂退讓，民間樂舞盛行。史載戰國民歌作品有：〈陽春〉、〈白雪〉、〈下里〉、

圖2.29 江陵楚墓出土龍鳳虎紋羅衣，選自《中國美術全集》

〈巴人〉、〈涉江〉、〈陽阿〉、〈激楚〉等。《楚辭》中寫,「竽瑟狂會,搷鳴鼓些。宮庭震驚,發激楚些二」,朱熹注,「激楚,歌舞之名……大合眾樂,而為高張急節之奏也」[44]。祭神和娛人結合了起來,其顏狂震響,足令舉座震驚,〈激楚〉尤其聲調高亢,情感激越,迥異於聲調幽長,一唱三歎的《詩經》。

二十世紀以來,湖北江陵和隨縣、湖南長沙、河南信陽等地楚墓出土大量樂器,其質材有銅、漆、竹、木等,隨縣曾侯乙墓出土的樂器就有:鐘、磬、鼓、笙、簫、琴、瑟、篪等八種凡一百二十五件套,足以裝備一個大型樂隊。其中,大型錯金銘文青銅編鐘一套六十四件,加上楚惠王贈送的鎛共計六十五件。因鐘體大小、鐘壁厚薄的不同,編鐘能敲擊出準確計算的不同音高並且一鐘雙音,音域達五個半八度,七聲十二律[45]齊備,能旋宮轉調演奏五聲、六聲或是七聲音階的樂曲,鐘外壁嵌兩千八百多字的錯金篆文,記載了各諸侯國的音樂術語並且對比各諸侯國律名、階名與變化音名,可見楚國樂律的發達水準(圖二·三○),現藏於湖北省博物館。

六、簡、帛書體演變

如果說過往三代文字遺存以甲骨文、金文著稱,有少量石刻文字,三代書寫文字僅見於漆器,現代考古活動中戰國簡牘、帛書的出土,既為中華書體由

43 錢小萍《中國宋錦》,蘇州:蘇州大學出版社二〇一一年版,黃能馥前言。

44 〔宋〕朱熹《楚辭集注》,《文淵閣四庫全書》第一〇六二冊,卷七,引自第三六五頁〈招魂第九〉下小字。

45 十二律:指七聲音階中含十二個半音。

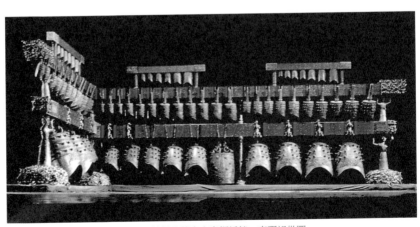

圖2.30 曾侯乙墓出土青銅編鐘,李硯祖供圖

篆變隸提供了實物例證，又有極其珍貴的史料價值。湖北曾侯乙墓出土竹筒二百四十枚，是目前可見最早的竹簡；荊門包山二號楚墓出土楚懷王時期竹簡四百四十八枚，總文字量達一萬兩千餘字，篆體結字，隸筆出之，極具動態美；河南新蔡戰國楚墓出土竹簡一千三百餘枚（圖二·三一）。湖南長沙子彈庫楚墓出土戰國帛書，帛上寫有九百多字，字體簡略，與後世隸書接近。二十一世紀，人們對三代書寫文字終於有了基於大量出土實物的直觀認識。

七、荊楚藝術的成因及其影響

中國長江中游開發較中原為晚，生產力相對原始，春秋戰國之際，楚人還沉湎於原始巫術的氛圍之中。其地又多奇峰水澤，森林杳冥。神祕幽邃的自然環境、相對封閉的社會氛圍，孕育出楚人奇幻窈冥的神話思維，也孕育出充滿奇思異想和爛漫激情的荊楚藝術。

春秋，楚成王出入中原，從各諸侯國眼中的「荊蠻」一躍成為五霸之一；莊王問鼎周室；懷王時，楚國作為七雄之一，疆域擴大到了今湖南、湖北、河南、安徽、山東地域。上層貴族有充足的財力進行奢侈享受，頻繁的爭並又使中原先進技術流傳到楚地，於是成就了全面輝煌的荊楚藝術。楚國約四百年定都於「郢」（今荊州市荊州區紀南城，古稱「江陵」），所以，江陵及其周邊出土楚國文物最多。

如果說巫風為楚人固有，楚地老子及其後繼者莊周思想則使荊楚藝術中有一種廣袤無垠的宇宙意識，有「乘雲氣，御飛龍，而遊乎四海之外」46 的自由美和超脫美。戰國中期，以屈原、宋玉為代表作者的楚辭，正是巫文化熱烈情感、奇麗想像與道家浪漫氣質結合的產物。屈原獨立不阿的主體精神經過楚文化熔鑄，化為《離騷》瑰麗奇詭的藝

圖2.31 荊門包山二號楚墓出土竹簡，選自《中國美術全集》

術形象，其纏綿悱惻的情感、奇彩華麗的辭章、迴環往復的音樂美，使《離騷》成為楚辭最強音；《九歌》形象地描寫出了巫風巫歌巫舞。其以性愛娛神的特點，迥異於中原以犧牲玉帛祭神的禮俗，充份發現和發展了奇數句式音步長短變化更替帶來的韻律美；漢大賦則四言與奇數句式錯落，兼得《詩經》節奏感與楚辭韻律美。從此，中國的詩歌、音樂、戲曲都有了濃濃的韻味。

戰國荊楚藝術保留和延續了原始宗教的氛圍以及人類童年期的熾熱情感和天真氣息，同時吸收了中原傳入的發達文化和發達工藝，因此具備前代無法達到的工藝水準和後代難以出現的藝術真情。它比中原藝術留有更多原始文化、商文化的痕跡，想像總是那麼豐富多彩，情感又總是那麼鮮明熾熱。那至美至豔、只有在原始神話裡才能出現的浪漫想像，那不拘寫實的裝飾情味，那靈動變幻的曲線旋律，不可思議地同時出現於戰國荊楚藝術，使荊楚藝術成為戰國藝術的最強音。如果說商代藝術是象徵型的，西周藝術是古典型的，戰國荊楚藝術則是浪漫型的；如果說商代藝術凝重、西周藝術典雅，戰國荊楚藝術則是奔放的、真情四溢的。站在荊楚藝術面前，人們不能不驚歎那只有遨遊於天地的心靈才能創造出來的藝術，為楚人的活力和靈性、樂觀開朗和意氣風發的生命狀態感動。

楚巫文化澤被華夏，漢初文化正是楚巫文化的全面延續，漢賦源於楚騷，漢畫也多源於楚風，劉邦作楚歌（大風歌）：「大風起兮雲飛揚，威加海內兮歸故鄉，安得猛士兮守四方。」[48]。荊楚浪漫主義藝術與《詩經》為代表的現實主義藝術雙峰並峙，與大致同時期的希人「為我楚舞，吾為若楚歌」[47]。劉邦還對細腰緊束的楚舞情有獨鍾，令戚夫臘藝術遙相輝映，照亮了後世藝術的蒼穹[49]。

[46]〔清〕王先謙《〈莊子〉集解》，北京：中華書局一九八七年版，所引見〈內篇·逍遙遊第一〉。

[47]〔漢〕司馬遷《史記》卷五五〈留侯世家〉，北京：中華書局一九五九年版，所引見第二〇四七頁。

[48]〔漢〕司馬遷《史記》卷八〈高祖本紀〉，北京：中華書局一九五九年版，所引見第三八九頁。

[49]詳可參筆者〈論楚國藝術的成就及其成因〉，《美術與設計》二〇〇四年第二期。

第五節　僻遠地區的金屬文明

過往研究者對於三代青銅的研究，視野多限於中原。二十世紀以來，新的考古發現不斷證明，早在相當於早商時期，僻遠地區的金屬文明就不比中原落後，有的甚至比中原更為傑出。

一、古蜀國金屬文明

一九二九年，四川廣漢三星堆村首次發現古蜀國文化遺址，一九八六年兩次發掘，出土青銅雕像群、金器群、玉器群、灰陶器群等文物逾千件，其中青銅文物就逾六百件，令全世界考古界為之震驚。經過碳—十四測定，確認三星堆文化遺址距今約四千七百四十至兩千八百七十五年，相當於中原新石器時代晚期到西周初期，加之以城牆遺跡、房屋遺址、殘存墓葬等的發掘，可知這裡確係古蜀國都城。古蜀國從蜀王蠶叢到柏灌、魚鳧、杜宇、開明，其中，開明氏王蜀共歷十二世。三星堆出土器物上各可見鳥、魚造型或紋樣，推斷蜀人先後以魚鳧、杜宇（杜鵑鳥）為圖騰。

三星堆出土的文物，以晚期文物也就是早商到西周初期遺址出土的文物為最精彩，二十多件青銅神面、十件青銅立人像尤其引人注目。最大的青銅縱目神面高七十二公分，寬一百三十四公分，線型峻拔、偉岸神奇，給人極為強烈的視覺震撼（圖二‧三三）。青銅縱目神面有兩具。大縱目神面眼睛像一對手電筒，凸出眼眶達十六公分；耳朵像兩面旗幟，似乎能招風千里；臉部線條根根分明，塊面高度概括，充滿神祕意味；較小的縱目神面額上有卷雲狀的裝飾（圖二‧三三）。史書說「蠶叢縱目」，青銅神面正是古蜀王蠶叢形象的藝術化。最高的青銅立人像達兩百六十二公分，金皮蒙裹的青銅頭像有三具（圖二‧三四），金杖長達一百四十二公分。青銅鳥腳人像通高八十一‧四公分，想像極為奇特：銅人著刻花短裙，長腿如鳥，足呈鳥爪造型，鳥翅雖然殘缺，仍可見其造型飛揚，優美之至！青銅大鳥頭以塊面與線、三角形組合，寫實又高度概括，極富裝飾感，使博物館仿製品頓見失實。遺址還出土八棵青銅神樹，神樹上有鳥棲飛，二號坑出土的青銅神樹高達三百九十六公分，應是神話中的扶桑樹形象。青銅器上鑄有立雕、浮雕的大鳥小鳥，有的寫實，有的抽象變形到極為優美純粹。三星堆還出土青銅尊，造型與商代銅尊接近而紋飾不同，可見古

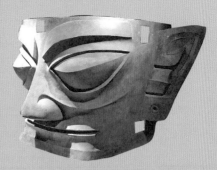

圖2.32 三星堆晚期遺址出土青銅
神面，著者攝於三星堆博物館

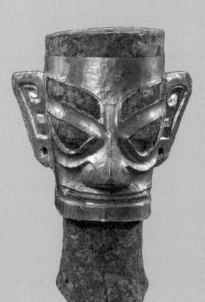

圖2.34 三星堆晚期遺址出土戴金面罩的
青銅頭像，選自《中國美術全集》

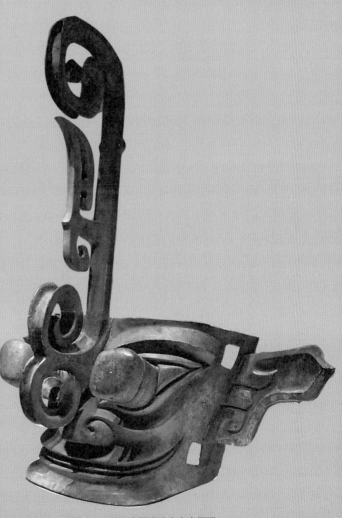

圖2.33 三星堆晚期遺址出土青銅縱
目神面，著者攝於中國國家博物館

蜀人對商文化的主動選擇。三星堆金屬文明面世以前，埃及出土過約四千五百年前的紅銅雕人像，三星堆金屬文明無論從內容、數量、鑄造工藝、藝術高度等，都大大超過了大致同時期的埃及紅銅遺存。

三星堆文化遺址是二十世紀世界考古史上的重大發現。它證明中華文明的起源是多元的，早在早商到西周初期，遠離中原的古蜀國就已經出現了高度成熟的金屬文明，並且表現出與中原文明迥異的精神氣質，帶給人至奇至美的視覺享受。如果說西周中原文化是關懷現世的文化，以務實為特點，古蜀國則是一個超越現實追求、充滿浪漫幻想的人間神國。中原青銅文明的成就表現為禮器，古蜀國青銅文明的成就表現為神器。它充份展現出古蜀國人靈魂的飛揚激盪、想像的大膽奇特、生活的元氣充沛。

約紀元前一千年，三星堆文明突然消失。二十一世紀，成都金沙發現大型文化遺址，出土金器、銅器、玉器、石器、灰陶器約萬件，時代在公元前一千兩百年左右。它證明三星堆文明南移到了成都金沙。除灰陶、玉璋體量頗大以外，金沙文物的體量總體小於三星堆文物，用純金片鏤空製出的太陽神鳥紋圓飾被確定為中國文化遺產標誌。金沙文明有接續三星堆文明、開啟戰國文明的意義。秦滅蜀以後，古蜀國文明逐步為中原文明同化。廣漢三星堆遺址、成都金沙遺址各已建成規模宏大的博物館對外開放。

二、古滇國青銅文明

公元前五世紀中葉至一世紀初，「棘人」在雲南滇池為中心的地區建立了古滇國，創造出了燦爛輝煌的青銅文化。雲南李家山、石寨山先後出土古滇國青銅器達一萬九千六百餘件[50]。二〇〇八年，雲南金蓮山六百多座古墓又出土大批青銅器及殘件，山下湖底發現面積二.四公里的城池遺址。西漢時，廣南句町國母波攻打滇國，滇國就此衰落。新莽時，中原出兵攻打句町，雲南地區從此歸漢王朝統轄。

滇國青銅器往往鑄為立體動物造型。如青銅虎形祭案，鑄大虎小虎呈橫豎穿插，既實用，也是絕佳的陳設；祭祀銅貯貝器，蓋上鑄滿參加祭祀的人群，巫師在干欄式房屋裡鼓樂弄陣；[51]五牛銅貯貝器蓋上鑄牛五頭，牛角鈎戟般地刺向天空（圖二·三五）。棘人銅扣飾或鑄為老虎追趕麋鹿、麋鹿張皇奔跑（圖二·三六）；或鑄為老虎爬上狗熊

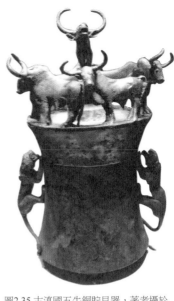

圖2.35 古滇國五牛銅貯貝器，著者攝於中國國家博物館

脊背撕咬，另一隻老虎鑽在狗熊肚皮下面撕咬，虎爪嵌進狗熊身軀，老虎與狗熊在作生死搏鬥。如此殺氣騰騰的慘烈場面，在中原禮樂青銅器裡，是絕對不會出現、也是絕對不容許出現的。滇國青銅器上猛獸與人物強悍的造型，再現了僰人崇武少文的狩獵生活，成為形象化了的滇國歷史。

滇國銅鼓影響至於嶺南，產生了桂系、粵系銅鼓。如廣西貴港羅泊灣一號漢墓出土的翔鷺紋銅鼓，其刻紋全面反映出西南人民的生產生活；廣西普馱屯漢墓桂系銅鼓上鐫刻的羽人舞紋樣，與晉寧石寨山滇系銅鼓上鐫刻的羽人舞紋樣十分相似。對比世界各地由皮膜振動而發聲的「膜鼓」，滇系、桂系、粵系銅鼓虛其一面、嵌以銅皮、由銅皮振動而發聲的青銅鼓自有其獨特的民族學價值。

三、游牧部落的金屬文明

考古資料證明，約四千年前，新疆部份地區已經接受西亞傳入的青銅文明，進入了青銅時代，新疆綿延至甘肅的四霸文化、甘肅齊家文化、內蒙古朱開溝文化等，正是青銅文化由西亞向東北、中原傳播的中轉站，車馬具、兵

50 文物出版社編《新中國考古五十年》，北京：文物出版社一九九九年版。

51 干欄式建築：以木、竹為簡單構架，下層堆放雜物或畜養牲畜，上層住人。原始社會就已經出現，今天見存於西雙版納傣族自治州等地。

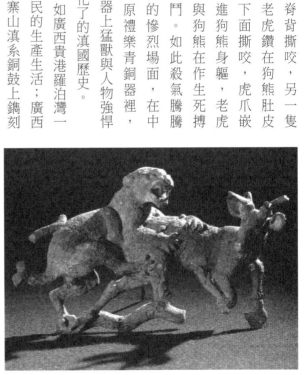

圖2.36 古滇國虎噬鹿銅扣飾，選自《中國美術全集》

器、動物紋青銅器等，頻繁出土於西北游牧部落聚居地區。

如內蒙古鄂爾多斯草原發現公元前十三世紀游牧部落青銅飾牌與青銅刀劍，飾牌以猛獸、猛禽為裝飾，鑄造粗糙，卻充滿野性的活力；烏魯木齊出土公元前五世紀虎紋金牌；內蒙古杭錦旗出土時在戰國早期的胡人金器兩百一十八件，總重量達四千餘克，其中胡人金王冠重一千三百零四公克，冠上鑄雄鷹高踞，俯視狼羊咬鬥，作為國寶級文物，藏於內蒙古博物院；陝西神木縣出土相當於戰國早期的胡人金器，高達十一·五公分，其造型綜合了馬、鹿、鷹等動物特點（圖二·三七），也是國寶級文物。

從青銅文物的比對考察之中可見，中原青銅器以容器為主，以莊重對稱的禮器為重點，以動物變形紋樣為主要裝飾；西南、西北地區青銅器多鑄為立雕人物、動物造型，裝飾紋樣退居其次。各地區不同風格的青銅器，共同匯成了三代輝煌燦爛的青銅文化。

中國三代與西方古希臘年代大致相當。如果說古希臘藝術圍繞認知、教育展開，藝術的目的指向人；三代藝術則圍繞達禮、修身、治亂展開，藝術的目的指向政治。「此後，中國古代藝術走著一條頗為獨特的漫長歷史道路。這便是它基本上是審美性非實用目的藝術與精神性實用目的藝術（所謂『禮樂藝術』、『載道藝術』）這兩種藝術歷史類型同時存在，互相消長，交織並進」，「禮樂型、載道型藝術在長期的歷史進程中仍有相當勢力和影響，並且由於它往往得到官方主流意識形態的支持，有時往往還會壓倒第三種歷史類型的聲音」[52]。

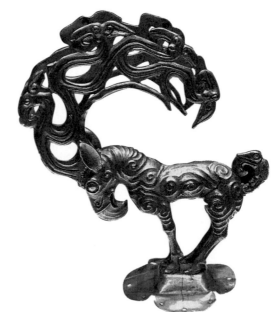

圖2.37 神木縣出土胡人金器，殷志強供圖

第三章　天人一統──秦漢藝術

公元前二二一年，秦始皇建立起中國歷史上第一個大一統王朝，以郡縣制取代了周朝封疆建土的封建制度。他以「振長策而馭宇內」、「執敲扑而鞭笞天下」（〔漢〕賈誼〈過秦論〉）的雄風，實行車同軌書同文，統一貨幣與度量衡（圖三‧一、圖三‧二），同時修長城，造宮殿，築陵墓，無度耗損民力，剛剛建起的王朝旋即為農民起義的烈火吞沒。

秦朝厲政使社會氛圍從自由變為嚴酷，社會思想從開放變為拘謹，因此，秦代藝術寫實而有氣魄，卻少見自由生動的創造精神。二〇〇三年四月，湘西里耶鎮古井裡發掘出秦代竹木簡三萬六千餘枚，墨書內容盡為官署文書，秦王朝歷史以文字的形式復活，里耶秦簡博物館已經正式對外開放。

秦末，楚軍縱橫天下，楚文化直入中原，漢初文化正是楚文化的接續。打開漢初藝術的圖冊，天上人間、靈龜龍蛇、西王母東王公，任想像的翅膀翱翔。漢武帝以鐵腕擴大疆域，強化集權，鑄造出一個崇尚策馬馳騁的英雄時代，也鑄造出漢人開闊的心胸和豪爽的性格，鑄造出了漢代藝術的沉雄奔放。漢武帝又罷黜百家，獨尊儒術，漢文化從楚巫文化演變成為「史官文化」。「史官文化」指農耕社會以倫理為本位的現世文化，是史家對漢武以後漢代文化主體特徵的高度概括，以區別於以神靈為本位的楚巫文化。它不再有熾熱的情感和奇麗的想像，而以理性、務實為特徵。從此，史官文化成為中原延續時間最長的主流文化。漢代藝術也從黃老思想、讖緯之學、方士之說瀰漫，到尊君、一統、忠孝節

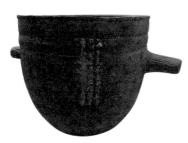

圖3.2 秦陶量，著者攝於赤峰博物館

圖3.1 秦鐵權，著者攝於赤峰博物館

義、綱常說教演繹，神話與歷史交匯，奇思異想與禮教規範錯雜，浪漫主義與現實主義交融，人、鬼、神與奇禽異獸、赤兔金烏同臺演出，天上地下、古往今來，展現出一片鳶飛人走、龍騰虎躍、無所不包的廣袤世界。

第一節 秦漢神祕主義思潮

秦漢人完成了對商周哲學思想的整合，陰陽五行思想、天人感應理論乃至神仙方術、讖緯迷信……神祕主義思潮流行，看似迷信的背後，恰恰體現出秦漢人對宇宙本體，對天、地、人一統關係的積極探討。秦漢人的宇宙觀，集中體現在《淮南子》、《春秋繁露》等哲學著作之中。

中國的五行論最早見於《尚書‧洪範》：「一曰水，二曰火，三曰木，四曰金，五曰土。」戰國末年，陰陽家鄒衍用五行相勝來解釋朝代更替，由此，秦人推己為水德而尚黑，漢人推己為土德而尚黃。劉邦之孫劉安招募賓客寫《淮南子》，以五行論為基礎，以黃老學說為主幹，兼儒、墨，合名、法，建立起了包容天人古今的哲學體系[1]。漢儒董仲舒著《春秋繁露》，進一步將天人感應、陰陽五行推演成為宇宙本體理論。「天地之氣，合而為一，分為陰陽，判為四時，列為五行……逆之則亂，順之則治」（〈卷十三‧五行相生〉），「天地之符，陰陽之副，常設於身，身猶天也，數與之相參，故命與之相連也。天以終歲之數，成人之身，故小節三百六十六，副日數也；大節十二分，副月數也；內有五藏，副五行數也；外有四肢，副四時數也；乍視乍瞑，副晝夜也；乍剛乍柔，副冬夏也；乍哀乍樂，副陰陽也；心有計慮，副度數也；行有倫理，副天地也。」（〈卷十三‧人副天數〉）董仲舒還將與五行對應的一切區分等級，「土，土者，五行最貴者也，其義不可以加矣。五聲莫貴於宮，五味莫美於甘，五色莫盛貴於黃」（〈卷十一‧五行之義〉），藉讚美「天地之行」（〈卷九‧五行對〉〈卷十七‧天地之行〉）讚美人間等級制度[2]，「天次之序也」「孝子忠臣之行也」董仲舒將儒學神化，為君權神授製造輿論，成為東漢讖緯之學瀰漫開來的理論先導。從此，陰陽五行的各種內容，如四靈、四季、五方、五色等都進入了漢代藝術，延續至於中國古代乃至近現代。

東漢，許慎說玉有五德。漢儒在玉的自然品質與人的倫理道德之間找到了近似性，玉成為儒家修身說教的工具、美和善的表徵、理想人格的化身。漢以來，歷代統治者都用律己修身的儒家學說規範人的行為、從此，以儒學為核心的「比德」說成為廣泛認同的社會觀念，貫穿於一部中華藝術史之中。「比德」與西方傳入的「移情」說相比，「移情」落腳在「移」，「比德」落腳在「比」；「移情」重視主觀情感，「比德」重視象徵意義；「移情」重視美，「比德」重視善。

漢武帝崇儒術而行方士，加之陰陽五行論、天人感應論盛行，方士遂以讖語詭為「緯書」[4]。東漢章帝召集儒生在白虎觀討論五經同異，以《白虎通義》作為「國憲」頒行天下，更將讖緯和經學混在一起，導致緯書泛濫，讖緯之學盛行，「僅僅後世還殘存的緯書中，附著於《尚書》的十九種，附著於《周易》的十一種，附著於《禮》的三種，附著於《樂》的三種，附著於《詩》的三種，附著於《論語》的五種，附著於《孝經》的七種，此外還有以《河圖》、《洛書》為名的二十三種」[5]。儒學走向了宗教化和神學化，神靈鬼怪、辟邪厭勝思想充斥於東漢各種藝術形式。

圖讖中有許多徵兆祥瑞，古人稱為「符瑞」。甘肅成縣天井山麓魚竅峽摩崖上，有漢靈帝建寧四年（一七一年）所刻吉祥圖畫〈五瑞圖〉；漢代銅鏡和瓦當上，常可見「長樂未央」、「壽如金石」、「明如日月」、「長命宜子孫」等吉祥頌語，或用青龍、白虎、朱雀、玄武、麒麟、雙鹿等祥瑞動物作為紋樣；漢代漆器、銅器和刺繡上的雲氣

1　〔漢〕劉安等《淮南子》，上海：上海古籍出版社一九八〇年版，《中國美學史資料選編》上冊第九三—一〇二頁選編有其中美學史資料。

2　〔漢〕董仲舒《春秋繁露》，《文淵閣四庫全書》第一八一冊，所引卷數、條名見於正文括號內。

3　《禮經·聘義》：「……『敢問君子貴玉而賤珉者何也？為玉之寡而珉之多歟？』孔子曰『……非為珉之多故賤之也，玉之寡故貴之也。夫昔者君子比德於玉焉。溫潤而澤，仁也；縝密以栗，知也；廉而不劌，義也；垂之如隊（墜），禮也；叩，其聲清越以長，其終詘然，樂也；瑕不揜瑜，瑜不揜瑕，忠也；孚尹傍達，信也；氣如白虹，天也；精神見於山川，地也；圭璋特達，德也；天下莫不貴者，道也。詩云：言念君子，溫其如玉，故君子貴之也』」。鄭州：中州古籍出版社一九九一年版，第六四四頁。

4　識，指預決吉凶的隱語或兆頭，有「讖語」「圖識」「圖讖」等，緯，指對儒家經書牽強附會衍生出旁義。

5　葛兆光《中國思想史》第一卷，上海：復旦大學出版社一九九八年版，第四〇九頁。

紋，漢墓壁畫、帛畫中天上、人間、地下的圖式，莫不表現出漢代人對長生不老的企求和對神仙境界的嚮往；漢代人還將長約三寸、一寸見方的小玉珮四壁各刻咒語，稱「剛卯」、「嚴卯」，作為辟邪厭勝的專用佩飾。「符瑞」甚至被寫進正史，各種人為製造出的神獸如麒麟、鳳凰、神鳥、黃龍、靈龜、白象、白狐、白鹿、白虎等神異動物，各各負載了政治的、道德的、倫理的意義。6

讖緯從政治目的出發，使漢代人思維為迷信束縛。但是，它在附會經書之時，廣涉天文、地理、歷史、博物、方術、神話等多方面知識。從此，漢民族思維富於想像和幻想，漢民族思想得以用形象化的方式表述。南梁人認為讖緯「事豐奇偉，辭富膏腴」，提出對讖緯「芟夷譎詭，糅其雕蔚」，「酌乎緯」7。讖緯中的「圖讖」迎合了百姓期盼吉祥的願望，成為吉祥文化的較早形態。所以，儘管歷代都有有識之士反對民族思維之中的虛妄迷信，讖緯中的「符瑞」卻化為各種吉祥圖式，深深地扎根於中華各類民俗活動和工藝造物活動之中。直到科學高度發達的今天，中華民族喜好吉祥口彩的思維根系未變，影響至於各少數民族地區乃至東亞。

東漢，陰陽家的原始科學披上了讖緯家的偽科學外衣，風水術興起。它以老子「萬物負陰而抱陽」為根基，旁採董仲舒《春秋繁露》、班固《白虎通義》等的思想，以「三才」——天、地、人為核心，以陰陽五行及八卦理論為支撐，以「理」、「數」、「氣」、「形」為框架，將建築方位、色彩、數字與五行、四獸等聯繫起來，進而發展成為中華城鎮、村莊、住宅、墳墓選址和規劃的整套理論。如右青龍為木，左白虎為金，下朱雀為火，上玄武為水，中央為土，所以，宮殿朝東房屋都用青龍瓦當，朝西房屋用白虎瓦當，朝南房屋用朱雀瓦當，朝北房屋用玄武瓦當，宮城正門（南門）前大街稱「朱雀大街」。李允鉌說，「陰陽五行之說中的象徵主義，例如五行的意義、四靈、四季、方向、顏色等很早就反映到建築中來。這些東西在建築設計中運用，不但是在藝術上希望取得與自然結合的「宇宙的圖案」，最基本的目的在於按照五行的「氣運」之說來制定建築的形制。因為在秦漢時候的人十分相信「氣運圖讖」——觀運候氣的觀點而作出的預言，因而建築上的形、位、彩色和圖案都要與之相配合，以求使用者藉此而交上了好運」8。漢代出現的「栻盤」，上層圓形稱天盤，下層方形稱地盤，上下兩盤用同軸穿疊，暗合「天圓地方」。用以看風水的「六壬盤」，天盤正中設北斗七星，內圈篆文標十二個月，外圈篆文標二十八宿；地盤內圍篆文標壬

癸、甲乙、丙丁、庚辛八千和天、地、人、鬼四維，中圍篆文標十二地支，外圍篆文標二十八宿。六壬盤納天、地、人、鬼與天文、節令於一器。撇開風水術中的讖緯迷信不論，它是中華民族早熟的環境科學和環境設計理論，表現出本民族天人合一的宇宙觀，體現出中華先民的早慧和大慧。中華風水論中的智慧，為愈來愈多的世界人士從科學層面認識。

漢代人完善了以陰陽五行為框架，包括五色、五音、五聲、五味、五氣、五官、五臟、五帝、五星在內的龐大的時空框架，構成了天、地、人大一統的哲學思想體系。在這一框架內，空間方位的東、南、中、西、北，倫理道德中的仁、義、禮、智、信，音樂中的宮、商、角、徵、羽和季節中的春、夏、秋、冬等互相對應，天地萬物被有序地組織在「一」之中，時空合一，天人互感。宇宙是一（道、太極、太一），是二（陰陽、兩儀），是三（三才），是四（四方、四時、四象），是五（五行），是八（八卦），是六十四（六十四卦），是萬物。「整個宇宙構成了一個有秩序、邏輯、層次又可伸縮、加減、互通、互動的整體」。「漢代的這種氣、陰陽、五行、八卦、萬物互感互動的宇宙圖式，既為漢代藝術容納萬有的特點提供了哲學基礎，又為其大氣磅礴奠定了內在的邏輯構架」[9]，使漢代藝術有著大、滿、實的風範，有著恢弘博大的氣派、天真爛漫的情懷和廣闊無垠的宇宙意識。秦漢神祕主義思潮指導著秦漢藝術，並對整個中華古代藝術和藝術理論產生了奠基性的影響。從此，表現天、地、人亦即宇宙的生命律動，成為中華古典藝術永恆的、至高無上的追求。

如果以科學標準衡量，陰陽五行、天人感應、比德、讖緯、風水……都是唯心的，甚至是荒謬的。然而，它使漢代人具備了理性和感性雙重心性，使漢代人具備了將整個宇宙看作大生命體的整體思維模式，給秦漢藝術乃至整個中華古典藝術以極其深刻的影響。它使中華古典藝術不必像西方古典藝術那樣，指向眼前具體的人體或景框，而是歸類

6 【梁】沈約《宋書·符瑞志》，記太昊至本朝各種瑞應之事、符瑞動植等，北京：中華書局一九七九年版。

7 周振甫《〈文心雕龍〉註釋》，北京：人民文學出版社一九八一年版，所引見第二九頁。

8 李允鉌《華夏意匠》，香港：廣角鏡出版社一九八二年版，第四一頁。

9 彭吉象主編《中國藝術學》，北京：高等教育出版社一九九七年版，第二九頁。

化，指向廣袤的宇宙，指向宇宙大生息的生命律動，使中華民族不必到生活之外的宗教世界去尋求形而上，精神所寄就在自己朝夕摩挲、耳濡目染的宇宙大生息之中。

第二節　建築及其相關的造型藝術

在造型藝術之中，建築最能夠以其宏大的體量和超常的規模震懾人心。秦漢人視死如視生，陵墓及其附生的雕塑、繪畫等等，成為秦漢藝術的主要遺存。

一、規模宏大的皇家建築

秦朝役人「佔總人口百分之十五」[10]。也就是說，傾秦之內，幾乎戶戶有人被充為朝廷服役。長城、阿房宮、始皇陵等建築，正是秦代大一統政治的表徵。

史載「始皇……乃營作朝宮渭南上林苑中。先作前殿阿房，東西五百步，南北五十丈，上可以坐萬人，下可以建五丈旗。周馳為閣道，自殿下直抵南山，表南山之巔以為闕。故天下謂之阿房宮」[11]。可見阿房宮背山臨原，以山為闕。其被山帶河、金城千里、四塞以為國的設計思想，正是秦王朝席捲天下、包舉宇內、囊括四海、併吞八荒雄心的寫照。咸陽秦一號宮殿出土鳳紋空心磚，殘長達三十一公分（圖三‧三）。如此之大的空心磚不翹不裂，需要很高的燒造技術；磚上鳳紋呈渦線形旋轉，充份展示出了中華造型藝術的旋律之美。

漢高祖建國甫定，旋即開始了大規模的營造。長安城南北折作斗形，體象天地的建築意匠。有學者考證，「漢長安」現了漢人充份利用自然形勢又體象天地的建築意匠。

圖3.3 咸陽出土鳳紋空心磚，採自《中國美術全集》

城內宮苑的面積是明清紫禁城面積的二十餘倍」[12]。未央宮建於龍首原北麓的夯土高臺上，形成居高臨下的氣勢和立體的城市佈局。蕭何有一句話概括出漢代宮城營造的指導思想，「蕭何治未央宮……上（劉邦）見其壯麗，甚怒，謂何曰：『天下匈匈，勞苦數歲，成敗未可知，是何治宮室過度也！』何曰：『……非令壯麗亡（無）以顯重威，且亡（無）令後世有以加也』」[13]。漢代描寫都城的賦如：西漢傅毅〈洛都賦〉，東漢改都洛陽以後有班固〈東都賦〉、〈西都賦〉和張衡〈東京賦〉、〈西京賦〉等。它們用極其典麗的文辭，鋪陳都城、宮殿及其裝飾的華美，曲折反映出了兩漢都城和宮苑建設的宏大規模。西京宮殿的華美還為晉人記錄，「昭陽殿中庭彤朱而殿上丹漆。砌皆銅沓黃金塗，白玉階，壁帶往往為黃金釭，含藍四璧明珠、翠羽飾之……中設木畫屏風，文如蜘蛛絲縷」[14]。

秦始皇十三歲即位便開始造陵，耗時近四十年，用工七十萬人。陵寢南依臨潼驪山主峰，北對渭水平原，內外二城，夯土為之，陵內「穿三泉，下銅而致槨，宮觀、百官、奇器、珍怪徙藏滿之。令匠作機弩矢，有所穿近者輒射之。以水銀為百川江河大海，機相灌輸，上具天文，下具地理」[15]。西安出土始皇陵瓦當，直徑達〇·五公尺。漢代人將宮城建於渭河以南，將堆土呈覆斗形的皇陵建於渭河以北。其中，高祖之長陵高三十餘公尺，武帝之茂陵高四十六·五公尺，宣帝之杜陵遺跡尚存。

秦漢都城、宮殿與皇陵的巨大體量及華裝美飾，不僅是物質空間的營造，更是國家氣度的表現。「非令壯麗亡（無）以重威」，正是秦漢皇家建築思想的高度概括。重禮制的中華建築指導思想，延續至於現代。

10 范文瀾《中國通史》，北京：人民出版社一九七八年版，所引見第二編，第一章，第一七頁。

11 〔漢〕司馬遷《史記》卷六〈秦始皇本紀〉，上海：上海書店出版社一九九七年版，第四九頁。

12 王毅《園林與中國文化》，上海：上海人民出版社一九九〇年版，第五一頁。

13 〔漢〕班固《漢書》卷一下〈高帝紀下〉，北京：中華書局一九六二年版，第六四頁。

14 〔漢〕劉歆撰、〔晉〕葛洪集《西京雜記》，上海：上海古籍出版社一九九一年版，第四一頁〈昭陽殿〉條。

15 〔漢〕司馬遷《史記》卷六〈秦始皇本紀〉，上海：上海書店出版社一九九七年版，第五一頁。

二、秦王陵俑與霍墓石雕

二十世紀七〇年代，臨潼秦王陵旁挖掘出巨大的陪葬俑坑。一號俑坑內，步兵俑和車兵俑結合成為方陣，俑坑面積達一萬三千餘平方公尺，今人以七分之一的面積建成兵馬俑博物館。按其密度推算，一號俑埋藏兵馬俑達六千餘件，戰車一百餘輛，兵器逾萬件（圖三·四）；二號俑坑內，弩兵方陣、戰車方陣、騎兵方陣等多兵種組成曲尺形軍陣；三號俑坑內，有指揮車輛、武士俑等。其雕塑方法是分模塑造後粘接，如兵俑腿塑作承重的實體，頭、軀幹、手臂用模具捺塑為中空的雛形，用細泥貼塑耳朵、鬍鬚、刻畫髮絲，再敷彩入窯燒造。秦王陵兵馬俑已被列入世界文化遺產名錄。

秦王陵兵俑比真人略高，凜然佇立，表情平靜，力量內藏，嚴肅威猛，有的手執銅劍，有的軀幹鈐有官印。他們都以秦川大漢為原型，有的憨厚，有的顯出藐視一切的神情，卻大體不外幾種姿態（圖三·五），藝術手法寫實多於想像，寫形多於傳神，理智多於熱情，技藝性多於審美性。馬俑則造型洗練，馬頭塊面高度簡括。

無論兵俑馬俑，都於靜態中顯示出陽剛之美，於共性中顯示出個性，組合而成兵強馬壯、威武壯闊、統一嚴整的軍陣場面，形象地再現了「秦王掃六合，虎視何雄哉」的氣勢。秦王陵兵馬俑表現出秦代工匠高超的寫實能力。其超然凌人的時代個性，不是通過個體，而是通過群體展現的。

漢武時，霍去病十八歲領兵出征塞外，二十四歲身亡。武帝將他的墓修築在自己陵墓——茂陵東北約一公里的地方。墓形仿祁連山，紀念性石雕隨意散佈於山坡。它沒有帝王陵墓神道石刻嚴格對稱帶來的威嚴肅穆，而是充份馳

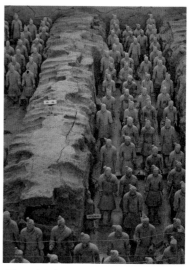

圖3.5 臨潼兵馬俑博物館藏秦皇陵將軍俑，選自《中國美術全集》

圖3.4 臨潼秦皇陵兵馬俑坑，選自《中國美術全集》

騁想像，因石造型，略施雕鏤。如利用石的銳角刻成野豬，野豬攻擊的習性顯露無遺；用巨石刻成臥牛，雙眼圓睜，鼻翼大張，內力凝聚，傳神地刻畫出牛耕作乍歇亢奮未止的生命情狀；用幾根線紋便刻出臥虎匍匐時皮膚鬆弛、全身放鬆的狀態（圖三·六）。在霍去病墓石刻之中，圓雕、浮雕、線刻是那麼地自由組合，造型是那麼地隨意無章，線條是那麼地稚拙方鈍，塊面是那麼地堅硬突出，形象或隱或顯，節奏閃爍跳蕩，充滿了初生牛犢不畏虎的衝刺力量，令人感覺到雄強、拙重與豪放，感覺到山林野獸般的氣息。漢代工匠發現並且保留、強化了岩石的體塊感和力度感，黃河般的奔放寓於磐石般的堅固之中，使石雕留住了原石野性的衝擊力。這樣的藝術手法，正符合「匈奴不滅，何以家為」的武將性格；這樣的藝術，體現的是西漢上升時期一往無前、無堅不摧的時代精神。二十世紀，霍去病墓石刻被移入茂陵博物館，不復有原墓的生態環境，其衝擊力量也隨之減弱。

三、漢墓形制與畫像磚石

隨著鐵工具的推廣進步，兩漢特別是東漢出現了大量石材墓，如石崖墓、石室墓、石板墓、石拱券墓等，東漢明帝開始，地面又增有石雕墓闕、墓祠等禮制建築及其前導序列石墓表、石獸與石碑。如江蘇徐州為漢宗室王石崖墓集中區域，龜山漢墓於山腹之中深鑿墓道長達一百一十五·五六公尺，兩條墓道平行延伸，距離始終為十公尺，高、長誤差不到萬分之一。四川樂山、彭山各有畫像石崖墓。石室墓劈山為墓，兩面坡頂，巨石為椽，其上覆土。廣州越秀區象崗山南越[16]文王墓是已知嶺南地區最大的石室墓，於山腹、長十·八五公尺的斜坡甬道直下達墓門，墓中有前室、耳室、後室共計七室，原址已建成南越王博物館，沿深鑿

16 南越國：公元前二〇三年至前一一一年存在於嶺南地區的航海小國，全盛時，疆域包括今天廣東、廣西大部份地區，共歷五主，為漢武帝所滅。

圖3.6 西安霍去病墓石雕臥虎，採自《中國美術全集》

石室墓原樣展出，另設文物陳列館。徐州北洞山漢宗室王墓由深鑿於山腹中的橫穴石崖墓與劈山砌築的石室墓結合，地下墓室上下三層，臥室、雙廁、歌舞廳、化妝室等高低錯落，二十六室大小相雜，最下一層是穀倉，全墓使用面積達六百多平方公尺，是徐州眾多漢宗室王墓中結構最為複雜的墓，一九八六年被列為中國十大考古發現。石板墓如山東沂南北寨村東漢晚期畫像石墓，石柱下鑿柱礎，上鑿斗栱，斗栱上鋪以石板，內有廳堂、寢室、廚房等。石拱券墓如密縣打虎亭漢墓（圖三·七），已對遊人開放。漢代石材墓是一個象徵性的宇宙。它對於人們理解漢人宇宙觀，有著畫像石碎片陳列無法比擬的價值。二十世紀，沂南漢畫像石墓墓室、徐州白集漢畫像石墓墓室與北郊茅村漢畫像石墓墓室等向遊人開放。

漢代葬制地面遺存有：石墓祠（享堂）石棺、石闕、石獸、石碑等。現存石闕較完好者二十九處，多為東漢墓闕，如四川雅安高頤闕、綿陽平陽府君闕、渠縣馮煥闕與沈府君闕、新都王稚子闕、山東嘉祥武氏祠闕等。高頤雙闕相距十三·六公尺，作五脊式仿木結構，母闕由十三層巨石疊起，子闕由七層巨石疊起，東闕僅存母闕，石面浮雕有車馬出行、歷史故事以及珍禽異獸、神話傳說等，陰刻隸書銘，闕前存石辟邪、石天祿，雙闕間存高君碑⋯成為中國唯一神道、石獸、石碑、石闕與墓室俱存的東漢建築遺物。馮煥東闕由三層大石疊成高四·三八公尺的仿木結構建

圖3.7 密縣打虎亭漢代石拱券墓，選自五朝聞、鄧福星主編《中國美術史》

築，足令見慣高樓大廈的現代人震懾。嘉祥武氏祠現存石闕、石獸各一對，石碑兩塊、祠堂石構件四十餘石，原址已建成博物館。肥城孝堂山石墓祠原址亦已建成博物館。河南許昌、南陽、洛陽各存東漢墓前石天祿與石辟邪。其造型莫不昂首挺胸、雄視闊步、長尾如錐，氣魄深沉雄大、矯健而有生氣，分別收藏於河南博物院、南陽漢畫館與洛陽關林博物館（圖三·八）。

與石材石墓流行的同時，豎穴土坑木槨墓延續於整個漢代。如長沙馬王堆西漢一號墓土坑內出土套合的三棺三槨。槨用整段木料鬥合為「黃腸題湊」樣式[18]，最大的一塊槨板重一噸半，棺槨外厚積石灰層與木炭層，墓主出土時顏面如生。揚州高郵天山挖掘出武帝子——廣陵王劉胥墓，巨大的三棺三槨用楠木整材堆鬥為「黃腸題湊」式，如迷宮相套，已移地揚州市區，原樣修復並向遊人開放。二○○九年開始，盱眙大雲山挖掘武帝兄——江都王劉非墓，葬制亦為「黃腸題湊」式。二○一五年南昌發掘西漢第一代海昏侯墓，墓室與墓園形制完整，被評為已發現漢代侯墓之最，原址現已建成博物館。

兩漢中小官吏墓葬多為磚砌拱券頂墓。洛陽發現的西漢中小官吏墓葬，一般設耳室、通道、前堂、後堂（主室），「左耳室放窖、釜等炊具，右耳室放車馬具，並置陶倉；前堂是鼎、盒、杯案等食具，後室則為鏡、剪、劍等隨身用具。這種佈置，分明是以墓室仿居室：入門左側是庖廚之所，右側是車馬房兼作倉廩；前堂為飲宴之處，後室則為居寢之所」[19]，表現出漢人生死一體化的觀念。四川磚砌拱券頂墓室多用畫像磚砌築。

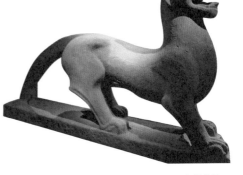

圖3.8 許昌出土東漢石辟邪，著者攝於河南博物院

17 石闕：大門通道兩旁的標誌性石構建築，系宮殿、祠堂等禮制建築群的序曲。

18 黃腸題湊：用井干式建築原理堆疊的棺槨樣式，耗費木材極巨。《漢書·顏師古注》：「以柏木黃心致累棺外，故曰黃腸；端頭皆向內，故曰題湊。」井干式建築，指用原木層層壘疊成「井」字形牆壁，今天見存於興安嶺原始森林與摩梭人聚居的瀘沽湖畔。

19 中國科學院考古研究所《新中國的考古收穫》，北京：文物出版社一九六一年版，第八五頁。

畫像磚石是西漢中期至東漢後期墓室、享堂的磚石構件，其上雕刻或是模印了圖畫，山東、山西、河南、河北、四川、江蘇、陝西各省多有發現。論者多以簡練、質樸、古拙、生動形容各地畫像磚石的共性，卻很少深入分析它們的個性。其實，在統一的時代風格之下，各地畫像磚石各有其文化背景與審美個性。

山東為孔孟故里，兩漢崇儒之風最盛。該省三十多個縣發現漢代畫像石遺存，嘉祥發現畫像石達數十起。如嘉祥城南約十五公里的東漢中期武氏祠，散石基本完整，畫像石一部史書，宏大而豐，浩繁而深，石上多有宣揚儒家說教的像贊文字。東、西、南三壁，一面石壁就雕刻了孝子故事十餘個、歷史人物近百位。如西壁由上至下，第三層刻曾母投杼、閔子騫失棰、老萊子娛親、丁蘭供木人等孝子故事，第四層刻曹子劫桓、專諸刺吳王、荊軻刺秦王等歷史故事（圖三‧九）。春秋末，吳王僚的弟弟公子光為奪王位，假意請吳王僚嘗鮮。席間，吳王僚剛剛俯身欲嗅魚香，刺客專諸從魚腹中抽出匕首，直刺吳王僚。吳王僚命歸黃泉，專諸當場被砍為肉醬。公子光即位，就是吳王闔閭。畫像石表現的，正是吳王僚俯身、專諸抽出匕首的一剎那，凝固的畫面蓄滿箭在弦上的緊張氣氛。東壁第四段諸刺要離刺慶忌、豫讓刺趙襄子等故事：僚死後，僚的兒子慶忌成了闔閭心患。刺客要離自請砍去右手，殺死妻子，「逃」到慶忌身邊，取得慶忌信任。水軍船上，要離突然從背後刺殺慶忌。慶忌強忍疼痛，抓住要離，將他倒插入水中三上三下，既成其美名，又辱其不忠，再倒地而死。畫像石表現的，正是慶忌被刺後將要離按入水中的情節。可以說，讀通了武氏祠孝子、義士、聖君、賢相畫像，便大致讀出了漢代流行並流傳至遠的儒家綱常名教、道德倫理，讀出了漢以前從神話傳說到三皇五帝再到春秋戰國的歷史。因此，武氏祠畫像石有漢代史官文化的典型意義。

圖3.9 嘉祥武梁祠西壁東漢畫像石，採自朱錫錄編《武氏祠漢畫像石》

如果說山東肥城孝堂山郭巨祠東漢早期畫像石的特點是陰線造型，寫實平和，較少周密的安排和浩蕩的畫面，那麼，武氏祠畫像石則在有限的壁面追求最大限度的充實，表現出儒家「充實之為美」的審美觀。滿壁橫向分段佈局，每段又縱向分段佈局，安排場景，填充形象。如武梁祠西壁作五段佈局，由上至下，依次刻西王母、三皇五帝、歷史故事、車騎出行；東壁亦作五段佈局，由上至下，依次刻東王公、歷史故事、庖廚與車騎。它不是以虛代實，而是平面鋪陳，大小參差，浩浩蕩蕩，鋪天蓋地，於是產生了空靈藝術所不具備的宏大壯闊。

武氏畫像石長於用打破時空的散點透視方法，組織複雜場面的全景構圖，不獨滿壁佈局，每一場景的表現也頗見安排。如〈泗水撈鼎〉畫像石，用對稱的矩形骨架分割畫面為河、堤、岸，於同一平面表現三個不同空間發生的事件，而將龍咬繩索、巨鼎即將沉入水中這一關鍵情節安排於視覺中心，船上驚呼的、堤口指揮的、觀望的、岸上因用力而傾倒的人……全都圍繞這個中心，對稱構圖顯得莊重，明明是扣人心弦的喧沸場面，被安排得不慌不忙，有條有理，可見儒家藝術的秩序和規範。

武氏祠畫像石圖像剔地平起，忽略體積，忽略五官，雕刻大面大塊，盡量取方取直，輪廓高度概括，剪影效果強烈。寬衣長袍遮蓋了細節，「形」愈發顯得寬博，莊重，含蓄，大氣，內藏張力。武氏祠有多塊〈荊軻刺秦王〉畫像石，荊軻呈進擊的倒三角造型，被御醫一把抱住，糾結的團塊力量向四處迸發，匕首竟刺穿了銅柱。秦王呈後退的倒三角造型，袖子被刺斷了半截。秦舞陽抖抖索索，嚇癱呈方塊造型，緊貼於地面。充滿張力的剪影渲染出氣氛，體塊迸發的力量撼人心魄。

河南南陽曾屬楚國，為東漢光武帝劉秀家鄉，畫像石表現出濃郁的楚風楚韻。其雕刻手法為淺浮雕，地上鑿粗紋，圖像粗獷率真。這裡沒有詩教之鄉過多的倫理約束和道德規範，而見

圖3.10 南陽漂河出土東漢羽人戲龍畫像石，採自南陽漢畫館《南陽漢畫像石》

熾熱的情感；這裡無意於帝王、孝行、義士、烈女等歷史故事，而以儺舞、奇禽、異獸等取勝。畫上，龍、鳳、牛、鹿……無不狂奔亂跑，騰挪跳躍，意態飛動，幾欲裂石而出（圖三‧一〇）；漢家女兒身姿曼妙，長袖翻飛，真如絲絃在耳。同樣是爭功奪桃的歷史故事《二桃殺三士》，嘉祥石上的爭奪場面從容莊重，不失禮教；南陽石上的爭奪場面殺氣騰騰，赤膊上陣（圖三‧一一）。嘉祥畫像石中的星象圖是具體的人、獸形象，南陽畫像石中的星象圖則想像詭異；嘉祥畫像石以二方連續垂幛紋為邊飾，見儒家的禮教規範，沂南畫像石以卷草紋、卷雲紋等為邊飾；南陽石石一畫，無邊無際，無框無飾，可見楚文化的灑脫奔放。如果說嘉祥畫像石是資深長者，從容地陳述千年故事；南陽畫像石則是童玩世界，石石灑漫著稚拙天真；如果說嘉祥畫像石以周密安排見長，南陽畫像石則以自由的生命、奔放的情韻感人至深；嘉祥畫像石美感寬凝重，南陽漢畫像石純出天籟，嘉祥畫像石尚可臨摹，南陽漢畫像石無法臨摹。嘉祥漢畫像石與南陽漢畫像石，一見儒文化的寫實，一見楚文化的浪漫；一見儒文化的倫常秩序和禮教規範，一見楚文化的奇詭想像和澎湃情感。南陽漢畫像石更見創造者生命本體的奮張和創造熱情的噴發。

　　成都及其周邊磚室墓出土實心方磚，高約四十二公分，寬約四十八公分，全面表現出了四川漢代人民的生產生活。製作工藝是：用陰模套扣在泥坯上砑壓出浮雕畫面，再入窯燒製。其中，車馬出行、生產勞動題材最有特色。那騰空急馳的馬，真如風馳電掣。不獨它神采奕奕，飛揚峻拔，車上坐的、地上走的、空中飄的，全都神采奕奕，飛揚流動，滿幅瀰漫著馬蹄得得般的輕快。甚至連載著樂伎的駱駝，鬍鬚也隨節拍抖動，四蹄隨節拍起落，陶醉於音樂的旋律之中。四川博物院藏大邑出土的《四騎圖》畫像磚，四馬風姿颯爽，馬頭高低錯落，回仰伸屈，神采飛揚，無一雷同（圖三‧一二）。如果說秦馬概括，唐馬豐圓，漢人創造的馬真如天馬行空，一洗萬古凡馬空！想瞭

圖3.11 南陽縣出土東漢二桃殺三士畫像石，採自南陽漢畫館《南陽漢畫像石》

圖3.12 東漢四騎圖畫像磚，選自《中國美術全集》

圖3.13 東漢伏羲女媧畫像磚，選自《中國美術全集》

解漢代百姓的生活狀態麼？請看四川畫像磚上林林總總的現實生活場面：煮鹽、採桑、收割、弋射、織布、釀酒、舂米、交租、對弈、樂舞……「庭院畫像磚」以線造型而非嘉祥石之以面造型，於是，俯視、側視並用的滿構圖，倒顯出虛靈流貫。「對弈畫像石」上，敗者垂頭喪氣，不勝驚愕；勝者高舉棋子，狂呼亂叫。這裡沒有生靈塗炭，水深火熱，這裡男耕女織，安定豐足；這裡沒有文質彬彬，沒有過多禮教的約束，這裡一任感情傾瀉。同樣以伏羲女媧為題材，嘉祥畫像石造型盡量取直，大氣凝重；四川崇慶畫像磚造型曲線圓婉，衣袂流轉，優美靈動（圖三‧一三）。如果說嘉祥畫像石是鋪陳浩蕩的漢賦，四川漢畫磚則是農耕社會的牧歌；嘉祥畫像石大體大塊，黑白效果強烈，四川畫像石則多陽線凸起，滿幅流淌著音樂般的旋律；嘉祥畫像石像雄渾的交響樂章，四川畫像石像抒情小品絲絃樂。四川漢代石崖墓中，麻浩一號墓石雕藝術水準最高。

四川漢代石室墓、石棺、石函、石闕上各刻有畫像，論藝術成就，是不能與四川畫像磚相比了。

山東沂南曾屬楚地，又近儒祖之鄉，北寨村東漢晚期畫像石墓刻古往今來，天上人間，一氣渾融，盡歷眼前。除石門浮雕、石柱立雕外，畫像以線刻為主要造型手段。生活場景如宴饗、出行、祭祀……鋪陳渲染，其意在於炫耀墓主生前威儀，可見儒家求功名的入世觀；歷史故事如堯舜禪讓、周公輔成王、孔子見老子……可見儒家重名教、重禮樂的思想觀念；龍騰虎躍、百獸率舞的大儺場面，又可見濃郁的楚文化氣息。其人物剪影飛揚瑣碎，與北魏「孝子石棺」形象接近，可見漢魏過渡時期的審美風範。

江蘇徐州曾屬楚地，是劉邦故里，又離孔孟故里未遠，畫像石表現出楚、儒結合的文化風範。石上刻有琳琅滿目的大型現實生活場面：〈出行圖〉中車馬徐行，人物冠冕袍帶，有儒者之風；〈樂舞圖〉氣氛熱烈，想像奇麗，從嘉祥石上的教化意義轉向對現實生活的盡情謳歌。徐州畫像石博物館藏〈紡織圖〉、〈押囚圖〉、〈牛耕圖〉（圖三‧一四）等畫像石，如連環畫長達幾公尺，沒有楚文化的空靈，而有儒文化的鋪陳加楚文化的浪漫。

兩漢時，河南、陝西分別是中原腹地和長安所在地。陝西綏德、米脂、神木等地出土的畫像石多剔地平起，地、文分明，剪影清晰，題材貼近生活，造型接近生活原型，審美樸素平易。河南數地出土畫像磚石：密縣打虎亭漢墓畫像石剔地平起，整體疏闊端莊，局部又與細工整，曲線變化生發，不敷彩而顯華麗；鄭州、新鄭等地出土空心畫像磚，圖案性大於繪畫性，少有畫面，顯得樸素冷靜。

概言之，各地畫像磚石往往忽略表面細節的刻畫，突出時代的精神風貌，不華麗則單純，無瑣碎便洗練，單純絕不單調，洗練絕不空泛，古拙絕無孱弱，生動絕無凝滯，集中體現了漢代藝術深沉雄大、天真爛漫的時代風貌[20]。其囊括天上、人間、地下，包容過去、現在、未來，古今一體，時空合一，鋪彩摛文，目不暇給，集中反映出了漢代人對自然的認知、對宇宙的想像和對現實生活的摯愛。漢代人大塊吃肉、大碗喝酒、及時行樂、一醉方休的豪情，今人藉由畫像磚石一一如見，恨不脫卻斯文，回到真情四溢的漢人之中。

四、丹青富麗的漢墓帛畫

漢代帛畫多出自長江流域的西漢豎穴式木槨墓。除與楚帛畫一脈相承的引魂昇天題材外，畫中出現了對墓主生活的描繪。二十世紀五〇年代以來，中國漢墓出土帛畫二十餘幅，如：馬王堆一號西漢墓帛畫一幅、馬王堆三號西漢墓

圖3.14 東漢牛耕畫像石，採自《中國美術全集》

帛畫八幅、山東臨沂金雀山九號西漢墓帛畫一幅、甘肅武威磨咀子東漢墓帛畫數幅、廣州象崗南越王墓帛畫殘片等。它比中國卷軸畫遺存早了千年左右。

一九八六年挖掘馬王堆一號漢墓，於內棺蓋上發現一幅T形帛畫，長兩公尺，如兩袖平伸的上衣。此墓出土「遣策」記，「非衣一，長丈二尺」。非衣，即引魂昇天的旌幡。幡上展開了以陰陽五行為依據的宇宙圖式：天上繪有蟾蜍的月輪和有三足烏的日輪；人間繪墓主——軑侯妻側身拄杖而行，仙吏跪迎導引；地下繪神怪、燭龍、魚、龜。穿璧的蛟龍將人間、地下連接起來，高昂的龍首和迎候在天門的司閽又將觀者視線引向天境。天上、人間與地下，歷史、現實與幻想交織，可見漢代人企慕羽化登仙的迷信意識（圖三·一五）。與戰國「素以為絢」的畫風不同，此畫以大面積土紅為主調，線描立骨，用硃砂、青黛、藤黃、蛤粉等色平塗再加渲染，最後墨勾，線條流利生動，敷色富麗厚重，想像奇絕。馬王堆一號墓T形帛畫是中國最早的絹本丹青，表現出西漢工筆重彩人物畫的高超水準。它是漢人包舉宇內宇宙觀的圖像化，同時凸顯出漢初濃郁的楚巫文化特色。

馬王堆三號西漢墓為軑侯子墓。棺蓋上置一幅T形帛畫，繪畫水準比一號墓帛畫明顯不逮；內棺左、右側板各置一幅帛畫：右側板帛畫為長方形，畫車馬出行，左側板帛畫殘破嚴重，從殘片可見畫有建築、車騎、奔馬、舟船等。其他帛畫有畫人間，如〈車馬出行圖〉、〈導引圖〉等五幅；有畫巫術，如〈社神圖〉、〈天文氣象雜占圖〉等兩幅。[21]

臨沂眼雀山九號西漢墓帛畫表現的，也是天上人間地下時空合一的宇宙圖式。戰國跡簡意淡的帛畫和西漢工

圖3.15 長沙馬王堆一號西漢墓出土T形帛畫，選自《中國美術全集》

20 參見筆者〈漢畫像磚石的文化背景與審美個性〉，《美術研究》一九九九年第三期。

21 劉曉路〈馬王堆帛畫再認識〉，《文藝研究》一九九二年第三期。

筆重彩帛畫，成為後世人物畫兩大流派的濫觴。

五、飛揚率真的漢墓壁畫

史載漢代宮廷畫工為未央宮麒麟閣、甘泉宮、明光殿等繪製了大量政教內容的壁畫，惜乎並無實物遺存，以至二十世紀前期對漢代繪畫的研究，只能藉助文獻和畫像磚石，由此，二十世紀前期學者將漢畫像磚石簡稱為「漢畫」。隨著漢代墓室壁畫的不斷被發現，漢畫的歷史不斷被改寫。

已知西漢墓室壁畫集中見於洛陽。它們莫不抓住對象整體的精神，忽略表面細節的刻畫，其開張的構圖、飛揚的動勢、簡練的形象，愈不經意，愈見率真。如洛陽西漢卜千秋墓，主室墓頂畫墓主升仙圖，東西兩端分別畫太陽、伏羲和月亮、女媧，前壁上方畫仙人王子喬持節引導，青龍、白虎、朱雀、飛豹緊跟，墓主夫婦分別乘三足烏、蛇形舟飛，線描飛動，設色響亮，表現出漢初人們濃重的黃老思想[22]。漢武以後，墓室壁畫增加了儒家說教內容。如洛陽燒溝西漢六十一號墓頂部畫日、月、星、雲等天象圖，四壁畫〈二桃殺三士〉、〈趙氏孤兒〉、〈鴻門宴〉等歷史故事，比卜千秋墓壁畫更見洗練灑脫。傳出於洛陽八里臺西漢墓、今藏於美國波士頓美術館（Museum of Fine Arts, Boston）的五塊壁畫空心磚，一塊繪〈武士圖〉，武士雙目怒氣噴射，真如神來之筆；一塊繪〈拜謁圖〉，畫風瀟灑流麗，開南朝繪畫新風，藏於美國波士頓美術館（圖三·一六）西安理工大學一號漢墓壁上畫車馬出行、狩獵、宴樂，亦頗簡練生動。

由於地主莊園經濟的發展，東漢，壁畫墓分佈漸廣，升仙題材為現

圖3.16 西漢空心磚上壁畫拜謁圖局部，選自蔣勳《中國美術史》

圖3.17 遼寧營城子東漢墓壁畫門衞，選自《中國美術全集》

實生活題材所代替。遼寧營城子東漢前期墓室壁畫，生辣有如兒童畫，畫者勃發的生命元氣躍然壁上（圖三‧一七）。河北望都東漢墓壁上畫二十五個屬吏，也是筆觸生辣，虎虎如生之作。東漢後期和林格爾墓室壁上，畫墓主宴飲、遊獵、導引等，〈遊獵圖〉用筆勁爽，動靜相生（圖三‧一八），〈樂舞百戲圖〉畫飛刀、尋橦（爬竿）、踩輪、轉盤、倒立、柔術……人物動作開張，輪廓極其概括，場面既大，染畫亦精，整體佈局雖略鬆散，卻足令人們為東漢墓室中的人間氣息所感動。

六、古拙沉雄的漢玉漢俑

漢代墓葬中出土玉製品之佳者，莫過英國維多利亞‧艾伯特博物館（Victoria and Albert Museum）收藏的青玉馬頭及陝西興平出土的青玉鋪首。青玉鋪首通高達三十五‧六公分。如此之大的玉料上磨洗出龍飛鳳翥，曲線纏卷，造型虛實變化，渾厚兼得玲瓏，圖像工整到位，實堪稱絕（圖三‧一九）。青玉馬頭塊面簡括，造型峻健，甚有骨力（圖三‧二〇）。廣州越秀區南越文王墓出土的大型玉珮，透雕為龍鳳回眸對視，明顯受中原戰國太極圖玉器和祥瑞意識的影響，接縫處用金片包裹。咸陽漢元帝渭陵出土玉辟邪、玉仙人奔馬等，古拙簡練，骨力內藏，也是漢玉代表作。

22 文物出版社《新中國的考古發現與研究》，北京：文物出版社一九八四年版，第四四八頁。

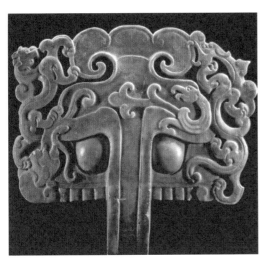

圖3.19 興平出土西漢玉鋪首，採自《中華文明大圖集》

圖3.18 東漢和林格爾墓室壁畫〈遊獵圖〉，選自王朝聞、鄧福星主編《中國美術史》

圖3.20 漢代青玉馬頭，選自蔣勳《中國美術史》

「玉衣」作為貴族殮具，從周代面幕玉演變而來[23]，《漢書》記為「玉柙」。截至一九八九年，「出土玉衣的西漢墓葬有十八座，所出玉衣為金縷的八座，銀縷的兩座，銅縷的兩座，絲縷的一座，不知為何種縷質的五座，出土玉衣的東漢墓葬有十六座」[24]。河北滿城西漢中山王劉勝夫婦墓出土的漆棺上鑲嵌玉璧，兩件金縷玉衣共用金絲一千一百克，穿綴玉片兩千四百九十八片，為河北博物館鎮館之寶。二〇一〇年，江蘇盱眙大雲山西漢宗室王夫婦合葬墓出土棺板內側鑲嵌大量菱形玉片和圓形玉璧並以金銀片貼邊，同時出土兩件金縷玉衣，被列為二〇一一年度中國十大考古發現之一。玉衣制度隨東漢的滅亡而消失。漢代用於喪葬的竅塞玉有：七竅玉、九竅玉等，中

「玉衣」作為貴族殮具，從周代面幕玉演變而來[23]，《漢書》記為「玉柙」。截至一九八九年，「出土玉衣的西漢墓葬有十八座，所出玉衣為金縷的八座，銀縷的兩座，銅縷的兩座，絲縷的一座，不知為何種縷質的五座，出土玉衣的東漢墓葬有十六座」[24]。河北滿城西漢中山王劉勝夫婦墓出土的漆棺上鑲嵌玉璧，兩件金縷玉衣共用金絲一千一百克，穿綴玉片兩千四百九十八片，為河北博物館鎮館之寶。二〇一〇年，江蘇盱眙大雲山西漢宗室王夫婦合葬墓出土棺板內側鑲嵌大量菱形玉片和圓形玉璧並以金銀片貼邊，同時出土兩件金縷玉衣，被列為二〇一一年度中國十大考古發現之一。玉衣制度隨東漢的滅亡而消失。漢代用於喪葬的竅塞玉有：七竅玉、九竅玉等，中

小地主入葬，往往口含玉玲，手握玉豬。揚州甘泉姚莊一百零二號西漢墓出土的玉玲，被玉器專家盛讚漢代玉玲、玉豬「小刀也闊斧」的風格，名之為「漢八刀」[25]。

漢代喪葬陶俑，以陝西、四川所出成就最高。漢代都城西安及其周邊多有漢俑出土。西安姜村西漢墓出土的跽坐女俑（圖三·二一見本書序前頁），泥片一彎就是跽坐的下肢，泥條一搓便成手籠袖內的雙臂，看似簡單率意，卻含蓄凝練，耐人尋味，漢代女子溫婉恬靜、受綱常名教約束的時代性格呼之欲出，藏於陝西歷史博物館。西安白家口西漢墓出土的拂袖舞女俑，捨棄細節，身、右袖、左袖曲線造型鬆緊變化，富有彈力，構成整體造型的優美韻律（圖三·二二）。

偏於西南的四川，自然環境封閉，自古較少戰事。與這裡出土的畫像磚一樣，這裡出土的漢俑也以反映社會生活見長，庖廚、提壺、舂米、歌舞……林林總總，極有生活氣息。俑人們笑得那樣開懷，那樣無憂無慮，間接反映出

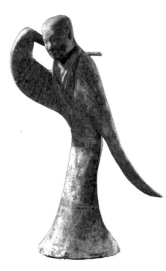

圖3.23 成都天回山東漢墓出土打鼓說唱俑，採自《中國美術全集》　　圖3.22 白家口西漢墓出土拂袖舞女俑，採自《中國美術全集》

漢代四川社會的民用豐足、安居樂業。四川東漢墓出土二十餘尊俳優俑，莫不造型古拙，情感天真。成都天回山東漢墓出土打鼓說唱俑，伸舌聳肩，眉飛色舞，正說到興會之處，手之舞之足之蹈之，右足也情不自禁地高蹺起來。欣賞者無心推敲他身材何其粗拙，只被其神采吸引，彷彿也置身於興致勃勃的觀眾之中，為漢人的生命熱情感動（圖三‧二三）。重慶博物館藏東漢撫琴俑，頭部得意地後揚，彷彿為自己的琴聲陶醉。四川大學歷史博物館藏東漢歌俑，昂首張口，身體忘情地後仰，彷彿在引吭高歌。漢俑就是這樣，看似簡單笨拙，人物彷彿穿上了棉袍，輪廓盡量簡化，不拘解剖比例，其誇張的姿態、大幅度的動作、粗輪廓的寫實，愈不事細節修飾，愈顯得情感沉摯，感人至深。

比較各地漢俑，陝西漢俑體量往往偏大，四川漢俑體量往往偏小；陝西漢俑多施彩繪，四川漢俑陶質粗糙，不施彩繪，五官模糊，更有朦朧飄忽的韻味；陝西漢俑以禮節情，質樸凝練，含蓄沉靜，四川漢俑一任感情傾瀉，審美古拙天真。其他如：濟南北郊漢墓戲弄俑和洛陽漢墓雜技俑之天真、西安任家坡漢墓和咸陽楊家灣漢墓彩繪女立俑和騎馬俑之生動、輝縣東漢墓動物俑之傳神、徐州獅子山漢宗室王墓兵馬俑群之古拙、徐州北洞山漢宗室王墓侍女俑群之敷彩簡練，都令人咀嚼回味，擊節再三。內蒙古巴彥淖爾市鄧口縣漢墓群出土大量胡人俑工俑，

23　面罩玉：將玉片分別琢成眼、鼻、口等形狀，用線繩穿綴，覆蓋於死者臉上，為斂玉之一種。

24　盧兆蔭〈再論兩漢的玉衣〉，《文物》一九八九年第一〇期。

25　殷志強等《中華玉文化》，北京：中華書局二〇一二年版，第八一頁。

證明西北各人種之間漢代就已經有了頻繁往來。

比較漢俑與秦俑，秦俑造型嚴謹，注重寫實，漢俑捨形取意，注重神采；秦俑威武莊嚴，漢俑平易近人。漢人捕捉到了對象內在的神采之美，愈不事細節修飾，愈突出其情感精神，於是外樸內美，神采勃發。漢俑的美，是簡約概括的美，是天真爛漫的美。論情感的傳達，漢俑藝術成就超過秦俑；論造型的凝練，漢俑藝術成就超過唐俑。

第三節　實用品中的藝術意匠

一、持續輝煌的漆器工藝

漢代設少府管理百工，都城、郡縣設工官管理官府手工業，各地各有私營作坊。秦漢工藝品與商、周工藝品的根本不同，是將關注點從為神服務轉向了為人服務。滿城西漢中山靖王劉勝夫婦墓、長沙馬王堆一號西漢墓、盱眙大雲山劉非夫婦墓、廣州越秀區象崗山南越文王墓等，是迄今出土文物最多的漢墓。如盱眙大雲山西漢墓出土文物達萬件，有金縷玉衣、鑲金玉漆棺、錯金虎鎮、錯銀銅虎磬架等，玻璃編磬一套二十二件是已知中國最早的玻璃樂器，還有大批銀器如銀沐盆、凸瓣紋銀盆與銀盆及大批鎏金銅器等（圖三·二四）；馬王堆一號漢墓出土隨葬漆器一百八十四件，衣物五十八件，同墓出土記錄隨葬物品的「遣冊」竹簡三百一十二枚；南越文王墓出土文物一千兩百餘件，其中玉器就有兩百四十四件（套）：二〇一五年，南昌海昏侯墓出土文物達兩萬餘件，被評為已發現漢代侯墓之最。廣西貴港羅泊灣一號漢墓、廣西合浦縣風門嶺漢墓群各出土大量文物。

秦滅楚以後，漆器產地集中到了中原地帶。湖北雲夢睡虎地十二座秦漢墓出土漆器五百六十件，風格平實，彩

圖3.24 西漢劉非墓出土文物觀摩，著者攝於句容江蘇省考古工作站

繪工整體簡略，許多漆器上烙印有「咸市」、「咸亭」、「許市」、「鄭亭」等銘文，應是秦代咸陽、許昌、新鄭等地漆器作坊的作品。

兩漢是中國實用漆器的黃金時代。「蜀郡、成都、廣漢皆有工官。工官，主作漆器物者也」26，「漆器」之名始見於典籍，各地出土漢代漆器上，常見有「蜀郡」、「廣漢郡」等漆書文字或錐畫銘文。製造漆器繼續沿用「物勒工名，以考其誠，工有不當，必行其罪」27的制度，作為作坊印記和產品質量的保證。貴州清鎮平壩出土的西漢漆耳杯上，錐畫銘文「元始三年，廣漢郡工官造乘輿髹畫木耳黃梧，容一升十六龠。素工昌、髹工立、上工階、銅耳黃塗工常、畫工方、洰工平、清工匡、造工忠造。護工卒史惲、守長音、丞馮、掾林、守令史譚主」七十字28。從銘文可知，漢代工官漆器製作分工嚴密：素工製造木胎，髹工為底胎髹漆，銅耳黃塗工為銅耳鎏金，上工刷面漆，洰工管理蔭室，畫工描繪紋飾，清工負責最後的清理，造工負責檢驗；督造官也分工嚴密，有護工卒、長、丞、掾、守令史等29。廣漢郡長銘文的漆器，樂浪、揚州等地各有出土。昭帝時，工官主作漆器更加不惜工本，「今富者銀口黃耳，金罍玉鍾」，中者野王紵器，金錯蜀杯。夫一文杯得銅杯十，賈賤而用不殊」，「一杯棬用百人之力，一屏風就萬人之功」30。揚州漢墓出土大量金屬釦漆器，器身粘貼金銀片紋樣，開唐代金銀平脫工藝的先河，由此可證貢禹所記「蜀廣漢主金銀器，器各用五百萬。……臣禹嘗從之東宮，見賜杯案，盡文畫，金銀飾」31不是虛構，而是歷史的真實。公元一〇六年和帝駕崩，鄧太后下令「蜀漢釦器、九帶佩刀，並不復調，止畫工三十九種。又御府、尚方、織室錦繡、冰紈、綺縠、金銀、珠玉、犀象、玳瑁、雕鏤翫弄之物，皆絕不作」32，漆器製造的工官制度就此衰落。漢

26 〔漢〕班固《漢書》卷七二，北京：中華書局一九六二年版，所引見第十冊，第四〇七一頁〈貢禹傳〉。

27 《禮經》，鄭州：中州古籍出版社一九九一年版，第一六一頁〈月令〉。

28 貴州省博物館〈貴州清鎮平壩漢墓發掘報告〉，《考古學報》一九五九年第一期。

29 關於清鎮平壩漆耳杯銘文中各工所司職責的討論，詳可見《湖南省博物館館刊》二〇〇七年總第四輯。

30 〔漢〕桓寬《鹽鐵論》卷七，《文淵閣四庫全書》第六九五冊，所引見第五七七、五八二頁〈散不足二十九〉。

31 〔漢〕班固《漢書》卷七二，北京：中華書局一九六二年版，所見第一〇冊，第三〇七〇頁〈貢禹傳〉。

32 〔劉宋〕范曄《後漢書》卷一〇上，〈皇后記〉，北京：中華書局一九八二年版，第四二二、四二三頁。

代，漆器工藝傳往東鄰諸國。

二十世紀以來，中國各地出土了大量漢代漆器。長沙馬王堆三座西漢墓出土漆器逾七百件，江陵鳳凰山一百六十八號漢墓出土漆器一百四十餘件，揚州及其周邊漢墓群出土漆器連殘片不下萬件。漢代漆器仍然以紅、黑為主調，以彩繪為主要裝飾。長沙馬王堆一號漢墓除最外層黑漆棺外，每層漆棺都飾有動人心魄的圖畫。外棺長兩百五十六公分，黑漆地上，用紅、白、黃、黑、金、綠、灰色油漆彩畫羽人怪獸奔逐於飛揚的雲氣之中，棺板周緣各飾二方連續圖案。雲紋有像瀑布垂懸抖落，有如波濤翻捲噴濺。筆觸緩緩運行的地方，油漆凝猶如堆畫；筆觸迅捷奔放的地方，油漆又甩到邊框之外。雲氣中繪羽人，奇禽怪獸一百零一個，或奔走，或追逐，或窺視，或跳躍，或投擲，或舞蹈，跌宕騰挪，大開大合，浩浩蕩蕩，不見首尾，線面粗細、疾徐、直曲、剛柔的組合，煥發出漢畫特有的雄恣肆奔放，攀雲濤飛揚而上，或橫握竹竿如踏鯨波，或伏膝而坐如作沉思。全幅揮灑擦染，強博大的氣勢。中層漆棺朱地，用青綠、粉褐、黃、白色油漆畫五幅漆畫：蓋板繪龍虎穿梭蟠曲，頭檔畫山峰對鹿，足檔畫雙龍穿壁，左壁繪虎、鳳，力士攀援踏步於巨龍之上，右壁畫雲紋：明媚燦爛，與外棺凝重的色彩基調迥異。

站在馬王堆漆棺面前，人們不能不為漢人浪漫的情思、蓬勃的生命意象、氣吞八荒的勢態、天馬行空的豪邁所深深震撼。江蘇揚州漢墓出土的漆器造型輕靈，漆繪縝密細緻又飛揚靈動，可見揚州地區柔和細膩的文化性格。那遊走的雲氣紋、那奔逐於天地間的奇禽異獸，是漢人宇宙圖式的形象表現，楚漆器濃郁的圖騰意味就此消遁（圖三·二五）。朝鮮樂浪出土大批「廣漢郡」銘文漆器，如彩篋塚出土竹編彩繪孝子漆篋，篋蓋四壁畫坐者、篋身四壁畫立者共計三十人，造型古

圖3.25 揚州胡場西漢墓出土漆奩上的描漆雲虡紋，選自《中國美術全集》

圖3.26 樂浪東漢彩篋塚出土彩繪孝子漆篋，選自《中國美術全集》

拙，相互傳情顧盼（圖三‧二六）。漢代漆器充份昭示了漢代先民浪漫無拘的情思和高超寫實的能力。

二、世界領先的織繡工藝

秦漢在長安、洛陽設西織、東織，成帝時省東織，更名西織為織室。山東臨淄、河南襄邑、成都蜀郡等地絲織工藝享名全國。漢錦特點是：緯線不能自由換色，只能預先安排經線彩色，以「表經」、「裡經」、「明緯」、「夾緯」等方法織出花紋，故稱「經錦」。夏鼐先生推斷，「漢代提花織物，可能是在普通織機上使用挑花棒織成花紋的」，絨圈錦「需要有一種織入絨圈經內起填充成圈作用的假緯。它在織後便被抽掉」。武帝派張騫兩度出使西域，前後十二年，開闢了中原通往中亞、西亞和歐洲運輸絲綢、漆器、茶葉等的商路，「漢代絲綢大量地向西方輸出，一直銷售到羅馬帝國首都的羅馬城中去」[34]。十九世紀，德國地理學家李希霍芬（Ferdinand von Richthofen）等人將公元前二世紀業已形成的中原與西亞間以絲綢貿易為主的商路稱為「絲綢之路」。

西漢織繡品以長沙馬王堆一號漢墓、江陵鳳凰山一百六十八號漢墓出土最為豐富和精美。馬王堆一號漢墓出土平紋絲織品有：絹、縑、紗、羅、綢等，斜紋絲織品有：綾、錦、菱紋綺、絨圈錦等。此墓還出土整匹未用的泥金銀印花紗、印花敷彩紗等。泥金銀印花紗花紋由三套凸版分次印成，是已知最早的凸版印花織物；印花敷彩紗則先用凸版印出藤蔓為底紋，然後用六種不同顏色的顏料一筆一筆描出小花小朵，精美雅麗，莫可形容。出土辮繡衣物如信期繡羅綺錦袍、乘雲繡枕巾、長壽繡鏡衣、茱萸繡絹衣片等，繡雲紋、茱萸紋奔騰遊走，四面生發，比戰國文繡更加絢爛，也更見入世的熱情與活力[35]（圖三‧二七）。出土素紗襌衣長一百二十八公分，衣袖通長一百九十公分，僅重四十八克[36]。內漆棺蓋板用棕色鋪絨繡為二方連續花枝圖案，被認為是直針平繡的先端。究其墓主，不過是長沙國丞

33 夏鼐《中國文明的起源》，北京：文物出版社一九八五年版，第五五、五九頁。

34 夏鼐《中國文明的起源》，北京：文物出版社一九八五年版，第六四、五〇頁。

35 信期繡、乘雲繡、長壽繡、茱萸繡：繡品名均見於該墓出土記錄隨葬物品之「遣冊」。

36 襌衣：指沒有衣裡的單衣。

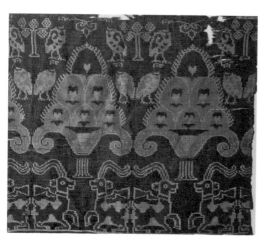

圖3.28 民豐高昌國遺址出土樹下對鳥對羊紋錦，選自《中國美術全集》

圖3.27 長沙馬王堆西漢墓出土乘雲繡枕巾局部，選自《中國美術全集》

相軑侯之夫人，西漢織繡工藝之發達、織繡工藝品之普及可見一斑。

東漢織物以絲綢之路沿線的新疆民豐、尼雅遺址出土為最豐富，其中棉織品、織錦均較南方領先。民豐高昌國遺址出土棉織物有：棉布褲、棉布手帕、藍印花布等。典籍載，「夾纈，徹子造。《二儀實錄》曰：秦漢間有之，不知何人造，陳梁間貴賤通服之」37，高昌國藍印花布為東漢已有夾纈棉布提供了實證。高昌國遺址出土的多重平紋錦上，織出「无疋」、「萬年益壽」、「長樂明光」、「登高明望四海」、「萬年益壽宜子孫」等吉祥文字（圖三・二八）；民豐尼雅遺址出土織出「萬世如意」字樣的錦袍，織出「延年益壽宜子孫」字樣的錦和雙禽紋錦、錦襪、蠟纈棉布與手套等，「五星出東方利中國織錦護臂」為首批禁止出境的國家一級文物。

三、關懷現世的青銅工藝

秦代青銅工藝遺存，以秦皇陵西隨葬坑出土的銅車馬最為精絕：造型高度寫實，零件可以拆卸，可見秦代人已經把握了高超精絕的青銅焊接組裝工藝（圖三・二九）。一九六三年，陝西興平出土秦漢之交錯金銀雲紋銅犀尊38，造型敦實又見稜見角，充滿張力，錯金銀雲紋美輪美奐，秦漢雕塑的深沉雄大之風，在銅犀尊中有著極其完美的體現（圖三・三〇）。

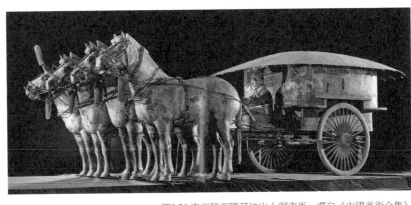

圖3.29 秦王陵西隨葬坑出土銅車馬，選自《中國美術全集》

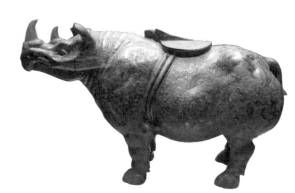

圖3.30 興平出土錯金銀銅犀尊，著者攝於國家博物館

漢代青銅器從家國重器轉向了日用之器，從巨大的體量轉向了尺度宜人，從記錄重大政治事件轉向了表現凡人情趣，素器和裝飾奇巧之器並存，實用與審美高度統一。西漢中期到東漢早期兩百年間，是漢代青銅工藝的高峰時期。滿城西漢中山靖王劉勝夫婦墓出土銅器六十四種、四百一十九件[39]，盱眙大雲山西漢江都王劉非墓出土一大批錯金鎏金銅器和銀器。劉勝墓出土的錯金博山爐，底座盛水以化氣降溫，爐蓋刻仙山、飛禽走獸，縷縷香煙從山峰間飄出，既是薰香器與陳列器，更滿足了墓主企盼羽化登仙的精神需求。河北定縣一百二十二號西漢墓出土的鎏金銅虎鎮，成功地再現出老虎蓄勢待發的生動情狀（圖三·三二）。漢代

土錯金銀鑲寶銅車杖，直徑僅三·六公分，長僅二十六·五公分，突起的輪節將器表分為四個裝飾區段，每個區段以金絲、綠松石嵌大象、駱駝、騎士射虎、孔雀開屏等鳥、獸、人共一百二十六個，隨山形的律動而奔逐（圖三·三一）。類似的西漢錯金銀鑲寶銅車杖，日本東京藝術大學亦有收藏。盱眙大雲山西漢墓出

37　〔宋〕高承《事物紀原》，《文淵閣四庫全書》第九二〇冊，所引見第二七九頁〈布帛雜事部·纈〉

38　關於興平出土銅犀尊的具體年代，各出版物說法不一，總體早不過戰國，遲不過西漢。

39　中國社會科學院考古研究所《滿城漢墓發掘報告》，北京：文物出版社一九八〇年版。

青銅器著力表現的，莫不是自然萬有的生命律動。

漢代青銅燈具最為突出地顯示出其時關懷現世的造物精神，體現出漢代青銅器簡約古拙又充滿靈氣的時代新風。立燈、行燈、吊燈、座燈、盤燈、筒燈等，各自根據人的不同場合人的不同需要設計。立燈放置於地面，一般有多個燈盤，燈桿高約一公尺，與人跪坐時的高度大體相符；座燈置於案上，高度與人跪坐時的視線大體平行，燈座則往往鑄為魚、鶴、龜、朱雀、辟邪、玄武、麒麟等祥瑞動物或人物造型。人形燈有跪人燈、羽人燈、樂舞燈、騎獸燈、騎駱駝燈等；動物燈有牛燈、羊燈、龍燈、鳳燈、魚燈、鶴燈、龜燈、朱雀燈、雁足燈、辟邪燈、龜鶴燈、玄武燈、麒麟燈、蟾蜍燈等。鑄造成型之後，再以漆繪、鎏金、錯金銀等工藝裝飾。釭形燈有消煙、去塵、擋風、調光功能，尤為漢人的傑出創造。劉勝夫婦墓出土的長信宮燈，高四十六公分，鑄宮女跪坐，左手持燈，右臂高舉，袖口覆於燈罩，右臂與體腔為管。燃燈時，煙炱通過管即宮女右臂落入體腔所貯的水中，使室內不受煙塵污染；可開可合的燈罩既可擋風，又可調節光照方向與光線強弱。同墓出土朱雀燈高三十公分，以朱雀為燈身，以盤龍為燈座，龍頭上昂注視朱雀，朱雀口銜燈盤上下呼應，燈盤在垂直重心線外側。朱雀低首銜燈，使全燈重心內收；朱雀展翅欲飛，又使自身重心後移；朱雀尾部上翹，以便拿握：燈盤、燈身與燈座重量、體量相互制約，達到

圖3.31 定縣西漢墓出土錯金銀銅車杖，採自《中國美術全集》

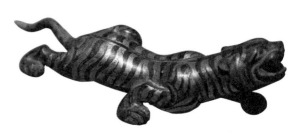

圖3.32 盱眙大雲山西漢墓出土錯蠟金銅虎鎮，著者攝於南京博物院

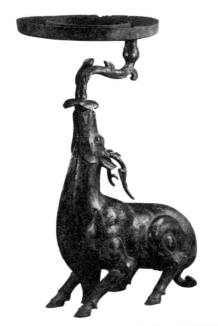

指車轂口穿軸用的鐵圈或古代宮室加固樑架的金屬管。這裡指煙炱通過的管道。

圖3.33 盱眙大雲山西漢墓出土鎏金鹿燈，萬俐供圖

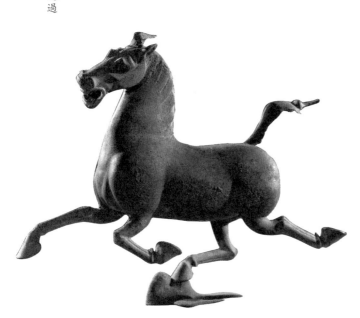

圖3.34 武威東漢墓出土青銅馬踏飛燕，選自《中國美術全集》

了力學和視覺上的完美平衡。盱眙大雲山西漢墓出土鎏金鹿燈（圖三·三三），鹿昂首專注取食的神態呼之欲出。陝西神木縣店塔村西漢墓出土魚雁銅燈，以魚雁象徵男女合歡，大雁回首唧唧魚尤其富於人情味。漢代人對入世生活的細微關懷與體貼，意味著漢人在信神、重禮之外，關注重心移向人間生活。甘肅省博物館藏有武威東漢墓出土的銅馬群，領頭馬三蹄騰空，重心只落右後足，右後足下踩一隻飛燕以擴大支點面積從而達到重心平衡，堪稱現實主義與浪漫主義結合的傑作。馬踏飛燕凌空疾馳、長尾飄舉、昂首嘶鳴，一往無前的態勢，正是漢代時代精神的寫照（圖三·三四）。

第四節 應運而興的娛人表演

如果說商代人以樂舞娛神，西周人以雅樂示禮，漢代人對宇宙自然認知提高，空前重視人生行樂，娛人藝術應運而興。漢武時開通絲綢之路，八方文化得以交流融匯，「樂府」廣採民間樂舞並且廣納西域樂舞和中亞、東亞、南亞樂舞中的有益成份，蔚成中華樂舞史上最有民族氣派的篇章；方士的把戲與民間的、外來的角觝、雜技、幻術、武術等匯合，蔚成漢代龐雜的娛人表演藝術系統。

一、樂府採樂與長袖之舞

絲綢之路開通以後，西北游牧部落馬上、軍中演奏的橫吹、鼓吹[41]、騎吹[42]、鐃歌[43]、簫鼓[44]等傳入了中原，西域樂舞如西涼（在今甘肅）、龜茲、疏勒（均在今新疆）樂舞、中亞樂舞、高麗（朝鮮）樂舞、天竺（印度）樂舞等紛紛進入中原，西域樂器也隨之進入，「由西域及北方游牧民族傳入中原的樂器有笳、篳篥、胡笛、角、豎箜篌、羌笛等」[45]。西南兩人持槌、邊擊鼓邊跳舞的建鼓舞與西域駱駝載樂的表演形式結合了起來，在四川畫像磚上留下了優美的形象。

武帝時始立音樂機構「樂府」，延聘音樂家李延年為協律都尉，廣採各地民歌民樂。如將司馬相如等人創作的歌詞配以樂府俗樂，在宮廷宴會演奏；將西域橫吹曲〈摩訶兜勒〉改編為〈新聲二十八解〉用作軍樂。相和歌初始指漢初流行於北方民間的「徒歌」和一人領唱三人和的「但歌」。「樂府」將相和歌與舞蹈、絲竹伴奏結合成「相和大曲」；漸又脫離歌舞，成為純器樂合奏的「但曲」。「在樂府裡，既有浪漫、神奇的傳統巫樂——郊祀樂、房中樂；又有洋溢著現實情志，來自各地的相和歌、鼓吹、百戲和西南、西北各地、各族民間音樂。它們得到廣泛交流與提高，並在相和歌基礎上產生了藝術性很高的大型樂曲——相和大曲與但曲」[46]，以至後世將漢代民間歌曲統稱為「相和歌」。漢宣帝元康元年（前六十五年）龜茲王與夫人前來朝賀，宣帝「賜以車騎旗鼓、歌吹數十人，綺繡雜繒琦珍凡數千萬」[47]，漢樂舞、漢樂器傳到了中亞及其周邊地區。漢哀帝罷「樂府」，宮廷吸納民間音樂的傳統卻仍

然時有接續[48]。東漢，樂舞之風更盛，「富者鐘鼓五樂，歌兒數曹；中者鳴竽調瑟，鄭舞趙謳」[49]正是其時樂舞活動的形象紀錄。

漢代帝王對娛人舞蹈的興趣，在廟堂儀式之上。高祖之姬戚夫人「善為翹袖折腰之舞」[50]，成帝之后趙飛燕善為掌上舞，武帝之姬李夫人和兒媳華容夫人、宣帝之母王翁須、少帝之妃唐姬等，皆因善舞而受到寵幸。漢代娛人舞蹈中，長袖舞、般鼓舞最具特色。長袖舞被寫入漢賦，「羅衣從風，長袖交橫；駱驛飛散，颯擖合併」[51]；般鼓舞又作盤鼓舞、七盤舞，因舞者在鼓、盤之上盤旋得名。漢人長袖舞的長袖往往並非外衣大袖，而是在外袖內縫綴一條較細的長袖或飄帶似的長巾，揮舞起來不覺沉重，又很飄逸，翻飛的長袖在空中畫出縈迴繚繞的弧線，將民族舞蹈圓轉優美的線形旋律發揮到了極致。漢代畫像磚石上留下了大量長袖舞、般鼓舞、七盤舞形象，《中國漢代畫像舞姿》摹拓了一百二十七塊漢代舞蹈畫像磚石，其中一百二十二幅為長袖舞[52]。成都出土鼓舞畫像磚、南陽出土長袖舞畫像

41 鼓吹、橫吹：「有簫、笳者為鼓吹，用之朝會道路，亦以給賜；有鼓、角者為橫吹，用之軍中，馬上所奏是也。」見〔宋〕郭茂倩編《樂府詩集》卷二一，北京：中華書局二〇〇三年版。「黃門鼓吹」則指太子宴饗群臣時鼓吹。

42 騎吹：馬上演奏提鼓、簫、笳等，作為出行儀仗。

43 鏡歌：馬上演奏提鼓、簫、鐃等，作為軍樂。

44 簫鼓：排簫與建鼓合奏。

45 李榮有〈漢畫與漢代音樂文化探微〉，《文藝研究》二〇〇〇年第五期。

46 吳釗、劉東昇《中國音樂史略》，北京：人民音樂出版社一九九三年版，第三六頁。

47 〔漢〕班固《漢書》卷九六〈西域傳〉，北京：中華書局一九六二年版，第三九一六頁。

48 鑑於漢代樂府採集民間音樂的巨大影響，後世將入樂的歌詩都稱為「樂府」，以區別未曾入樂的詩歌，「樂府詩」則包括雖未入樂而用樂府舊題或仿樂府舊題的詩歌。請自區別。

49 〔漢〕桓寬《鹽鐵論》卷七，《文淵閣四庫全書》第六九五冊，第五七九頁〈散不足二十九〉。

50 〔漢〕劉歆撰、〔晉〕葛洪集《西京雜記》，上海：上海古籍出版社一九九一年版，第一二頁〈戚夫人歌舞〉。

51 〔漢〕傅毅《舞賦》，見筆者《中國古代藝術論著集注與研究》，天津：天津人民出版社二〇〇八年版，第七七—八三頁。

52 漢代舞蹈圖例一百二十七幅，見劉恩伯、孫景深《中國漢代畫像舞姿》，上海：上海音樂出版社一九九四年版。

石、沂南出土七盤舞畫像石，舞者身姿曼妙，最見長袖細腰之美。長袖舞之曼妙形象還見於漢俑遺存（圖三·三五）。漢代巾舞、拂舞、鞭舞、鐸舞等，莫不是用手臂畫弧，通過舞具，以強化舞蹈的線形旋律。後世，長袖演變成為飛天身上環繞的風帶，又演變成為舞者手執的長綢，莫不是手臂與長袖的延伸，以強化舞蹈的旋律之美。漢代民間樂舞的旋律之美，帶動起了草書的問世，深刻地影響了中華雕塑、繪畫乃至後起的戲劇。從此，重視曲線型的旋律美，表現深永的，迴環往復的情感韻律，成為中華各門類藝術共性的審美特徵。

二、廣納並收的雜耍百戲

漢初文景之時，「設酒池肉林以饗四夷之客，作巴俞都盧、海中碭極、漫衍魚龍、角抵之戲以觀見之」[53]；漢武時，延聘雜耍百戲之人進入黃門；元帝時，百戲被記入了史籍，「漢元帝纂要曰：百戲起于秦漢漫衍之戲，後乃有高組吞刀履火尋橦等也」，一云都盧尋橦。都盧，山名，其人善緣竿百戲」[54]。可見西漢皇家對娛人活動的重視。張衡描寫東漢京城盛大的百戲演出道：「角觝之妙戲，烏獲扛鼎，都盧尋橦。衝狹鷰濯，胸突銛鋒。跳丸劍之揮霍，走索上而相逢。」[55]「尋橦」指來自都盧（在今緬甸）的爬竿，「鷰濯」指翻跟斗過水面，「走索」指高空走繩，「衝狹」指鑽火圈，與「弄丸」、「吞刀」、「履火」等來自西域。漢代雜技大多流傳至今。

值得注意的是，漢代百戲雖然離戲劇尚遠，卻有了戲劇必要的情節要素，如〈總會僊倡〉、〈東海黃公〉等。張衡賦云「總會僊倡，戲豹舞羆，白虎鼓瑟，蒼龍吹篪。女娥坐而長歌，聲清暢而蜷蛇；洪崖立而指麾，被毛羽而襳襹。度曲未終，雲起雪飛，初若飄飄，後遂霏霏。復陸重閣，轉石成雷，礔礰激而增響，磅礚象乎天威……吞刀吐火，雲霧杳冥」[56]。藝人們裝扮成熊羆、白虎、蒼龍等動物和女英、娥皇等仙人，載歌載舞，伴以雷聲隆隆，大雪紛飛，歌舞表演有了簡單情節。如果說〈總會僊倡〉表現出漢人的樂觀自信，以角觝表演為主的〈東海黃公〉則傳達了

圖3.35 漢代長袖舞俑，著者攝於中國國家博物館

漢人面對自然的無奈，「東海黃公，赤刀粵祝，冀厭白虎，卒不能救。挾邪作蠱，於是不售」[57]。其戲劇性情節是，「有東海人黃公，少時為術，能制蛇御邃虎，佩赤金刀，以絳繒束髮，立興雲霧，坐成山河。及衰老，氣力羸憊，飲酒過度，不能復行其術。秦末，有白虎見於東海，黃公乃以赤刀往厭之。術既不行，遂為虎所殺。三輔人俗用以為戲。漢帝亦取以為角抵之戲焉」[58]。中國古代藝術中，常常有對宇宙無常、人生無奈的追問，〈東海黃公〉告訴人們，漢人的憂生意識亦即主體生命意識正在甦醒。

漢代畫像磚石上存有大量百戲圖像。江蘇徐州銅山縣洪樓出土兩塊漢畫像石，各長約一‧五公尺。一塊刻魚龍曼延、滾石成雷、水人弄蛇、馴象和幻術；一塊刻雲神雨師佈雨及吞刀、噴火：氣氛熱烈，場景繁複，正是張衡〈總會僊倡〉所寫形象的具體化。山東沂南北寨村東漢將軍塚出土的樂舞百戲畫像石，是目前已發掘規模最大、百戲內容最為豐富的漢畫像，在長三百七十公分、寬六十公分的範圍內，刻人物五十多個，從左至右分作四組：一組跳九弄劍載桿，一組樂隊，一組戲車和馬戲：令人如臨其境，如聞其聲。山東臨沂博物館藏雷神出行圖畫像石上，刻八九匹龍馬高低藏露，上下伸屈，馬拉著車，魚拉著車，人扛著車，內容紛繁，想像奇麗，與魚龍漫衍畫像石、滾石成雷畫像石等，各是漢代百戲的真實寫照。河南新野漢墓出土的走索百戲畫像磚上，模塑兩駕急馳的馬車上樹起竹竿，藝人在兩車上走索，在竹竿上倒立，場面驚險，扣人心弦（圖三‧三六）。河南南陽草店西漢墓出土的樂舞百戲畫像石、四川博物院藏大邑東漢墓出土的樂舞雜技畫像磚（圖三‧三七）等，莫不生動地再現了漢代樂舞百戲的熱鬧場面。漢代畫像磚石記錄的百戲還有：摔跤、跟掛、高索、馬技、戲龍、戲鳳、戲豹、戲魚、戲

53　〔漢〕班固《漢書》卷九六，北京：中華書局一九六二年版，第三九八二頁〈西域傳〉。

54　〔宋〕高承編《事物紀原》卷九，《文淵閣四庫全書‧子部‧類書類》第九二〇冊，第二五六頁〈百戲〉。

55　〔漢〕張衡《西京賦》，見〔清〕陳元龍編《歷代賦匯》第三冊，北京：北京圖書館出版社一九九九年影印，第三四八頁。

56　〔漢〕張衡《西京賦》，〔清〕陳元龍編《歷代賦匯》第二冊，第三四八、三四九頁。

57　〔漢〕張衡《西京賦》，〔清〕陳元龍編《歷代賦匯》第二冊，第三四九頁。

58　〔漢〕劉歆撰、〔晉〕葛洪集《西京雜記》卷三，上海：上海古籍出版社一九九一年版，第一一五頁〈纂術制蛇御虎〉。

車、飛丸跳劍、都盧尋橦等等，樂器有：鐘、磬、鼓、鼗、笙、瑟、塤、排簫、豎笛等等。

二○一二年，西安秦王陵附近掘出百戲俑坑；一九六九年，濟南西漢墓葬出土一隻陶製樂盤，陶盤上有陶製樂師、舞者和雜耍藝人十九人在表演百戲。漢代壁畫、帛畫、漆畫各各再現了百戲表演場面。

漢代人正處在人類的少年時期，處於民族氣質最為強悍、生命本體最為活躍的時段。世界對於他們有太多的未知。他們睜大眼睛驚訝地發現，熱情地感受，直覺地加以表現，他們還來不及精雕細刻。所以，漢賦儘管鋪陳壯闊，卻內容龐雜，缺少剪裁；漢畫儘管恣情肆性，卻稚拙簡率，全無雅逸。漢代藝術是民間的，不是文人的；表現的是時代的風貌，不是個人的心緒。它儘管形象笨拙，卻情感豐富，想像熾熱，氣派沉雄，遺貌取神，離形得似，洋溢著漢人對生活的熱情，表現出漢人馳騁宇宙的情懷和豐富的藝術想像力。漢代藝術的虎虎生氣，為其後任何一個時代的藝術所遙不可及。

圖3.36 新野漢墓出土走索百戲畫像磚，著者攝於中國國家博物館

圖3.37 大邑東漢墓出土樂舞雜技畫像磚，選自《中國美術全集》

第四章　玄風佛雨──三國兩晉南北朝藝術

漢末黨錮紛爭，黃巾起事、董卓之亂接踵而起，獻帝建安二十五年（二二〇年），曹操藉扶漢之名掌握政權，任用不仁不孝而有治國用兵之術者，給門閥等級制度以重創。曹操子曹丕立魏，接踵而來的是司馬氏篡權自立、南北朝政權頻繁更替，中國土地上經歷了近四百年分大於合、亂大於治的局面。連年戰亂使百姓流離失所，剛從印度傳入的佛教恰恰給人以心理慰藉，於是，佛教以強勁勢頭在中土傳播，由此帶來三種建築樣式：石窟、寺院與佛塔。晉室南渡之後，東晉士子自覺思考並且把握短暫的人生，「死生亦大矣，豈不痛哉」背後，是「群籟雖參差，適我無非新」（兩語皆出自王羲之）的灑脫，由此催生出瀟灑玄澹的南朝藝術。北魏孝文帝從平城（今山西大同）遷都洛陽之後，大力推行漢制，大大推進了南北文化融合的進程。

南北戰亂，五胡消融，政治中心南移遷徙，藝術的南北特色因此得以彰顯，北中有南，南中又有北。滕固先生將中國美術史分為四個時期：佛教輸入以前為生長時期，佛教輸入以後為混交時期，唐和宋為昌盛時期，元以後至現代為沉滯時期，認為最光榮的時代就是混交時期[1]。人口遷徙時代動亂，佛教傳播，文化混交，思想和文化生出異樣的光輝，正是魏晉南北朝藝術至為精彩的歷史動因。

第一節　玄、佛二學與魏晉風度

魏晉玄學由老莊哲學發展而來，其主題是對人生價值的思考，其形式則是清談。狹義的清談指有關三玄（《老子》、《莊子》、《周易》）的議論，廣義的清談廣涉儒、道、佛及當時哲學論爭。魏正始間，王弼提出聖人有情

[1] 滕固先生在《中國美術小史》《唐宋繪畫史》都提到上述觀點。二〇一〇年，長春吉林出版社將二十世紀初《中國美術小史・唐宋繪畫史》兩本書集集出版。

論，認為聖人也有喜怒哀樂，只不過他能用高於常人的智慧（神明），使情感不為外物所累罷了。人的情感得到承認，為魏晉崇尚思潮開啟了閘門。如果說秦漢人注重普遍的社會體認，魏晉人則注重自我的人生價值；漢儒著力塑造大一統的群體人格，魏晉士子則醉心於個體人格理想的實現。漢人的宇宙論轉向了玄學思辨的本體論。

佛教傳入中國之後，東晉隆安三年（三九九年），高僧法顯從長安出發，取道陸上絲綢之路抵印度，從海路於嶗山登岸，經揚州、京口返建康，途經三十餘國，行程十五年，在建康譯經並寫成《佛國記》；龜茲國國師鳩摩羅什被前秦呂光掠往涼州，潛心翻譯佛經十七年，後秦弘始三年（四〇一年）被迎至長安，率眾八百又譯經十年。人們西去東來，帶來了新文化，激活了新觀念。江南高僧慧遠著〈沙門不敬王者論〉，提出沙門離家才是更大的忠孝，從此，佛教與提倡忠孝的儒教有了調和的可能，客觀上推進了佛教中國化的進程；羅什弟子竺道生寫〈法華經疏〉，提出眾生皆能成佛，使佛教進一步深入人民心。玄學與佛學相互補充，相互融合，使南方六朝藝術不再是漢賦大壯，也不再是建安風骨，而有著煙水般縹緲的精神氣質。

劉宋間，劉義慶著《世說新語》，寫活了魏晉名士的放誕言行與通脫氣質。對於晉人，名位、功業和道德不再重要，重要的是人的才情、智慧、精神、風貌、修養、格調，是飄逸的神情、超邁的舉止、高潔的情懷與玄遠的氣質。這就是後人追慕的「魏晉風度」。嵇康、阮籍等「竹林七賢」以不同的外發形式代表了魏晉風度。他們從深層影響了此後文人的生存態度和人格追求，也影響了此後中華藝術特別是文人藝術。

第二節　南方六朝藝術

東吳、東晉和宋、齊、梁、陳，史稱六朝。晉室南渡之後，政治中心南移，文化中心也隨之南下。南渡士族的後代沉浸於江南秀色，又受南方老莊思想浸淫，精神轉向自由，情感轉向審美，氣質發生了根本變化。玄學和佛學從深層影響了南方士子的人生觀，陶冶出南方士子玄淡清遠的生活情趣和高蹈遠舉的理想人格，也陶洗出南方六朝藝術瀟灑超逸、傳神通脫的一代新風。

東晉藝術家多出身於門閥士族，如琅琊王氏中王廙、王羲之、王獻之等，陳郡謝氏中謝道韞、謝靈運等。建康（今南京）成為六朝藝術的中心，王羲之、王獻之的書法，嵇康的琴曲，戴逵父子的雕塑，顧愷之、陸探微、張僧繇的繪畫等等，代表著六朝藝術簡約玄澹、超然絕俗的精神氣質，瀟灑流麗的晉人書法則是六朝士子精神的典型寫照。

如果說周秦兩漢藝術從屬於政治，個體審美還不完全自覺的話：六朝藝術則被士子們自覺作為生命載體來把握，對生命的關切和對審美的關注空前提升。如果說先秦兩漢藝術宏大卻缺少個人格的表現，六朝藝術則讓人們清楚地看到六朝士子的儀容風貌與精神追求。中國文人藝術於六朝就已經濫觴，而為隋唐強大的政教氛圍阻斷，北宋才走上邏輯發展的軌道。

一、書體演變到行草造極

秦漢是中國書體激烈變革的時代。秦王朝統一六國文字，李斯等人改大篆為規範統一的小篆，世稱「秦篆」。從存世的「嶧山刻石」、「泰山刻石」、「琅琊刻石」中，可見秦篆橫平豎直、粗細一致、圓起圓收、佈白整齊、轉折遒勁的官方書風，「嶧山刻石」尤其結體端嚴，點畫都如千鈞強弩，被後人作為練篆範本。比較秦篆，秦隸筆畫簡率，漢隸筆畫更為儉省，史稱此變為「隸定」。隸書促成了粗細、快慢、疾徐等書寫特徵的形成。東漢史游解散隸體，寫〈急就章〉，經杜操、張芝等人完善而為「章草」[2]，從此，書法有了自由傳達個性的可能。南朝人概括秦漢書史，「尋隸體發源秦時，隸人下邳程邈所作，始皇見而奇之。以奏事繁多，篆字難制，遂作此法，故曰隸書，今時正書是也。草勢起於漢時，解散隸法，用以赴急，本因草創之義，故曰草書。建初（漢章帝年號）中，京兆杜度始以善草知名，今之草書是也」[3]。

近年，中國各地大量出土秦漢簡牘帛書。秦墓出土簡牘近十起，如湖北雲夢睡虎地四號秦墓出土一千一百五十五

[2]　關於章草由來，眾說紛紜，詳見趙彥國〈章草名實考略〉，《藝術百家》二〇〇七年第八期。

[3]　〔梁〕庾肩吾《書品》，華東師範大學古籍整理研究室編《歷代書法論文選》，上海：書畫出版社一九七九年版，第八六頁。

枚。漢墓出土簡牘近四十起，如內蒙古額濟納漢邊塞遺址四次出土漢簡共計三萬餘枚，甘肅敦煌漢懸泉驛遺址出土漢簡約兩萬枚，安徽阜陽雙古堆一號墓出土漢簡約六千枚，山東臨沂銀雀山一號墓出土漢簡四千九四十二枚，河北定縣八角廊四十號墓出土漢簡約兩千五百枚，湖南長沙馬王堆漢墓兩次出土漢簡近千枚等。馬王堆漢墓出土的帛書，書寫在寬四十八公分的整幅帛或寬二十四公分的半幅帛上，總字數達十多萬字。從睡虎地秦簡中，可見秦隸擺脫了秦篆的均勻與態勢，變得起伏有致；馬王堆漢簡文字不修邊幅，自然天真，是秦隸過渡到漢隸階段的生動例證；從武威東漢簡牘中，可見漢隸的定型；從居延漢簡、敦煌木簡中，又可見漢隸到章草的演進。

東漢興起了刻碑之風，著名碑刻有：〈石門頌〉、〈乙瑛碑〉、〈禮器碑〉、〈華山碑〉、〈史晨碑〉、〈張遷碑〉、〈曹全碑〉等。漢碑一變漢簡天真隨意的書風，〈張遷碑〉方筆取勢，結體嚴密，筆致於遒勁中見靈動；〈乙瑛碑〉端莊停勻，有廟堂氣象；〈曹全碑〉中宮緊縮，圓筆取勢，如風擺楊柳，秀雅中見逸宕。其他如〈禮器碑〉瘦勁洗練，〈史晨碑〉簡潔內斂……不能備述。東漢熹平四年（一七五年），朝廷令工匠將七種經典二十多萬字刻成「熹平石經」，以正漢隸法式，史稱「八分」，歷時九年刻成。東漢又開摩崖石刻之風，甘肅成縣天井山摩崖石刻〈西狹頌〉舒緩從容，字體在篆隸之間，是中國摩崖書法中的名品。三國上承漢代刻碑之風，東吳「天發神讖碑」用隸體書篆，筆勢奇偉，高古雄強，對後世篆刻影響極深，舊拓藏於北京故宮博物院（圖四 · 一）。

繼魏之鍾繇創造楷體之後，東晉士子完成了從章草到行草的演變。東晉王廙說，「書乃吾自畫，書乃吾自書」，「學書則知積學可以致遠」[4]，對書法的追求上升到了積學致遠、自覺表現自我的高度。流婉的行書契合蕭散超脫的東晉士子氣質，奔放的草書更鮮明地傳達出自我，以往作為禮教工具的書法，成為士子暢神達意的藝術形式。今存晉人書跡多為私人信札，寥寥數行，意

圖4.1 舊拓東吳皇象〈天發神讖碑〉，採自《中國美術全集》

態萬千，令後世觀書者得以想見其人個性與當時情狀。西晉，陸機〈平復帖〉蕭散平淡，天機自露；東晉王羲之、王

獻之父子行草登峰造極，至今無人敢謂超越。

王羲之，字逸少，官至右軍將軍，世稱「王右軍」，有真書〈黃庭經〉（摹本）、〈樂毅論〉，行書〈十七

帖〉、〈喪亂帖〉、〈姨母帖〉等傳世。〈十七帖〉從章草脫出；〈喪亂帖〉有隸書遺跡（圖四‧二）；〈蘭亭

序〉二十八行、三百二十四字，點畫偃仰，風神俊逸，與王羲之「仰觀宇宙之大，俯察品類之盛」的序文合拍，人

評其「字勢雄逸，如龍跳天門，虎臥鳳闕」[5]。今存〈蘭亭序〉唐人摹本數種，以中宗神龍間摹本最精，世稱「神龍

本」；《上虞帖》為上海博物館鎮館之寶。其子王獻之創連綿草書，瀟灑奔突，任情自性，〈鴨頭丸帖〉兩行十五

個字，疏朗多姿，神采俊發，藏於上海博物館（圖四‧三）。其姪王珣，〈伯遠帖〉從容自然，瀟灑通脫，藏於北

京故宮博物院（圖四‧四）。「謝安嘗問子敬：『君書何如右軍？』答云：『故當勝。』安云：『物論殊不爾。』

子敬答曰：『世人那得知！』」[6] 王獻之敢置尊親於不顧，視自己書法在其父書法之上，正可見東晉士子藐視禮教的

自由精神。

二、神妙的繪畫

三國，東吳曹不興受粟特人康僧會帶來西域佛畫像的啟發，率先以凹凸法畫佛。一九八四年，安徽馬鞍山南郊東

吳朱然墓出土漆器六十餘件，漆器上繪有歷史故事畫〈百里奚會妻圖〉、〈伯榆悲親圖〉、〈季札掛劍圖〉等，現

實生活畫〈宮閨宴樂圖〉、〈童子對棍圖〉、〈童子戲魚圖〉、〈狩獵圖〉、〈梳妝圖〉等，還有神仙故事〈持節導

引升仙圖〉等。其內容不再是從楚文化延續而來的詭譎浪漫，而以寫實風格宣揚忠孝節義、綱常倫理，或祈求吉祥符

瑞；畫風也不再是漢畫的簡略，而以「高古游絲描」舒緩勻細地勾勒，畫上多見渲染，可見凹凸畫法已經在南方流

4 〔唐〕張彥遠《歷代名畫記》卷五，筆者《中國古代藝術論著集注與研究》，第一五〇頁〈晉‧王廙〉

5 〔梁〕蕭衍《古今書人優劣評》，華東師範大學古籍整理研究室編《歷代書法論文選》，上海：書畫出版社一九七九年版，第八一頁。

6 〔劉宋〕虞和《論書表》，版本同上，第五〇頁。

圖4.2 東晉王羲之〈喪亂帖〉，採自《中國美術全集》

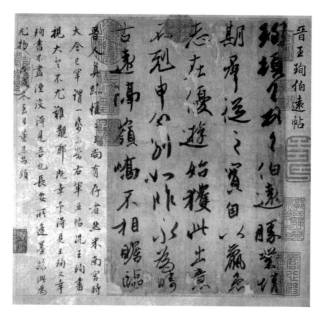

圖4.4 東晉王珣〈伯遠帖〉，採自《中國美術全集》

圖4.3 東晉王獻之〈鴨頭丸帖〉，
採自《中國美術全集》

行。〈宮闈宴樂圖〉中人物眾多，場景複雜，三國畫跡藉漆器得以見存。

兩晉南北朝，佛教呈強勁勢頭傳播，佛畫也隨之流行。西晉衛協畫〈七佛圖〉，後人評論，「古畫皆略，至協始精」，「陵跨群雄，曠代絕筆」[7]。東晉顧愷之學衛協而以高古游絲描表現魏晉人物，用筆徐緩收斂，用線如春蠶吐絲，其綿密精細的畫風，一舉反叛了漢畫的率意天真。今傳宋摹本〈洛神賦圖〉畫山水起伏，樹木掩映，人物形象飄逸灑脫，隨賦之鋪陳重複出現，時間流程與空間轉換融合，可見中華藝術時空合一的場景，藏於北京故宮博物院，開繪畫再現文學意境的先河（圖四・五）。其作為畫之背景的山石、樹木、雲水，則處於技法尚未完全成熟的階段。絹本設色橫卷〈女史箴圖〉卷末畫曹植離開洛水，人、馬回首卻步，恰如其分地表現出曹植〈洛神賦〉中的場景，藏於北京故宮博物院。

以西晉張華教導女官修德的文章立意，畫有馮婕妤以長矛刺向黑熊保護漢元帝、宮女對鏡梳妝等故事，女官旁各有楷書箴言，原作十二段，今存唐摹本九段，藏於倫敦大英博物館。顧愷之〈列女仁智圖〉（宋摹本）用筆較〈女史箴圖〉健勁，藏於北京故宮博物院。唐人稱顧愷之「畫絕，才絕，癡絕」，其畫跡「緊勁聯綿，循環超忽，調格逸易，風趨電疾，意存筆先，畫盡意在，所以全神氣也」，畫維摩詰「有清嬴示病之容，憑几忘言之狀」；為瓦官寺畫〈維摩詰〉，「俄而得百萬錢」[8]；「畫裴叔則頰上益三毛……如有神明，殊勝未安時」[9]。顧愷之神妙的人物畫，成為中國文人畫史上

[7]〔南齊〕謝赫《古畫品錄》，筆者《中國古代藝術論著集注與研究》，第一〇八頁〈第一品五人〉。

[8]本段所引〔唐〕張彥遠《歷代名畫記》卷二〈論顧、陸、張、吳用筆〉，卷五〔晉・顧愷之〕，見筆者《中國古代藝術論著集注與研究》，第一四五、一五三頁。

[9]〔南朝〕劉義慶《世說新語》，上海：上海古籍出版社一九八七年版，第一〇五頁〈巧藝第二十一〉。

圖4.5 東晉顧愷之〈洛神賦圖〉局部，採自《中國美術全集》

說不盡的話題。

劉宋陸探微，在顧愷之人物畫修長造型的基礎上，自創「秀骨清像」的人物造型，以表現崇玄尚佛的士子與道釋人物形象，南朝蔚然成風，極大地影響了北朝佛教石刻造像。蕭梁時，張僧繇變陸探微的「秀骨清像」為「面短而豔」，變顧愷之的均等用力的密體線條為奔放疏朗的疏體，其筆鋒靈活多變，「點、曳、斫、拂，依衛夫人〈筆陳圖〉，一點一畫，別是一巧，鉤戟利劍森森然」，畫史稱其「張家樣」，「張公思若湧泉，取資天造，筆纏十二，而像已應焉」10。張僧繇「面短而豔」的疏體開啟了入隋造像風範。唐人評，「張（僧繇）得其肉，陸（探微）得其骨，顧（愷之）得其神」11，六朝人物畫三大家從此成為定論。

三、玄謐的青瓷

從陶到瓷，人類經過了漫長的探索。商代中期陶器上，有草木灰無意掉落泥坯形成的釉斑，於是，先民有意於泥坯掛釉後入窯燒製。從帶釉陶器，到印紋硬陶，到原始青瓷，是先民不斷精選泥土、改進窯口、提高燒成溫度的產物。浙江德清火燒山發現大量堆疊的原始青瓷殘片和窯址窯具，時代從西周晚期到春秋晚期；德清亭子橋發現大量戰國原始青瓷殘片和龍窯窯址。句容、金壇春秋土墩墓出土原始青瓷器、幾何印紋陶器等文物三千八百件，常州春秋淹城遺址出土原始青瓷器及幾何印紋陶器三百餘件，已各自闢館陳列。

陶器的燒製材料是黏土，燒造溫度在攝氏七百度至一千度，胎質疏鬆多氣孔，吸水率高，敲擊聲音悶濁，器表初不掛釉，逐步演進到掛釉。瓷器的燒製材料是瓷石和高嶺土，含有較黏土多的長石、矽、鋁等成份，燒造溫度約攝氏一千兩百甚至高達攝氏一千三百度，胎質緻密，不吸水，器表率皆掛釉，敲擊聲音清脆。東漢，浙江餘姚上林湖畔與上虞、慈溪等地，創燒出人類歷史上真正的青瓷器。浙江省博物館藏東漢越窯青瓷九連罐，為一級藏品。

三國西晉是中國青瓷燒造的高峰時期，窯址集中於浙北紹興、寧波一帶，因其地而稱「越窯」，浙江上虞縣發現三國越窯窯址四十處、西晉越窯窯址一百二十餘處。浙江省博物館、寧波市博物館藏有大量這一時期的越窯青瓷器。如吳國上虞燒造的青瓷兔形水盂，捏塑成兔子捧碗喝水，兔身即盂身，兔嘴下的碗是盂嘴，兔子雙足和尾巴形成三個

支撐點。天真爛漫、富於想像的造型，令人忍俊不禁。吳國上虞燒造的青瓷鳥形碗（圖四・六），高高翹起的鳥頭、鳥尾使碗重力平衡，又確保人端拿熱湯時不被燙傷，也是情思爛漫的作品。漸入南朝，越窯如浙北的德清窯、浙中的婺州窯、浙南的溫州窯等紛紛湧現，燒造品種減少，裝飾趨於簡率，胎上塗抹化妝土正是婺州窯首創。江蘇南京、河北景縣、山東淄博、湖北武昌南朝墓各有出土青瓷六繫仰覆蓮花尊，造型雍容敦厚又端莊挺秀，南京出土的蓮花尊最大，也最美。

越窯青瓷器往往以動物變形為器皿造型。如青瓷羊形座（圖四・七），青瓷熊燈、青瓷辟邪、蛙形水注、鱉形水注等，用捏塑、堆塑、雕鏤、模印、壓印、刻畫等手法成型再加以裝飾，神祕有象徵意義的紋樣不復再見，有著宗教意義的蓮花紋、忍冬紋等成為富有時代特徵的普遍裝飾。盤口壺、雞頭壺、蓮花尊、虎子等，則是其時流行的器皿樣式。三國兩晉青瓷器不及後世青瓷器光亮平滑，其玄謐清遠的趣味則與玄學意趣相合，迎合了南方士子的審美，成為中國早期瓷器的主導性品種。

四、流麗的畫像磚

南朝模印畫像磚以瀟灑流麗、飛揚靈動的新風，一反漢代畫像磚石的古拙天真。江蘇多地出土有南朝模印畫像磚，「竹林七賢與榮啟期畫像組磚」就發

10 本段所引〔唐〕張彥遠《歷代名畫記》卷二〈論顧、陸、張、吳用筆〉，第一四五、第一六〇頁，見筆者《中國古代藝術論著集注與研究》，

11 〔唐〕張彥遠《歷代名畫記》卷七〈梁・張僧繇〉，見筆者《中國古代藝術論著集注與研究》，第一六〇頁。

圖4.7 東晉青瓷羊形座，著者攝於中國國家博物館

圖4.6 孫吳青瓷鳥形碗，著者攝於浙江省博物館

現多起。南京西善橋南朝墓出土畫像組磚上，以線型塑造出嵇康頭髮蓬亂，袒胸露足，傲然自得；阮籍手置口邊，昂首長嘯；劉伶嗜酒如命，以手蘸酒；向秀閉目沉思。人物各有個性，又都神情玄遠，放誕不羈（圖四‧八）。

丹陽金家村南朝大墓出土羽人戲虎畫像磚，丹陽胡橋吳家村南朝大墓出土羽人戲龍畫像磚，藏於南京博物院；常州戚家村南朝墓模印飛虎畫像磚，藏於常州博物館。它們莫不神采飛揚，氣韻流貫，表現出六朝文化特有的瀟灑流麗（圖四‧九）。河南鄧縣南朝初期墓葬出土的模印畫像磚，表現貴族出行、孝子、神仙、四神等圖畫，有持麈、吹笙的高士，有凌空飛舞的仙人，一磚一畫，浮雕加彩，人物之秀骨清像、衣袂之飛揚靈動、流雲之隨勢起舞，不讓江南地區這一時期畫像磚，可見江南文化向中原的傳播（圖四‧一○）。

五、沉雄的陵墓石雕

漢代開始，於帝王陵墓前開神道，置石獸。麒麟、天祿多置於帝王陵前，以顯示死者生前為王，乃天命所歸；辟邪多置於王侯墓前，以祝禱其能辟妖邪。江蘇境內多地存有南朝帝王、侯王陵墓石雕，形成神道石柱、龜趺、神獸等三種六件至八件的程式。

宋、陳帝王陵寢——宋武帝劉裕初寧陵、陳武帝陳霸先萬安陵、陳文帝陳蒨永寧陵在

圖4.8 南京西善橋南朝墓出土竹林七賢畫像磚，選自《中國美術全集》

圖4.10 鄧縣南朝墓出土仙人畫像磚，著者攝於國家博物館

圖4.9 常州戚家村南朝墓出土飛虎畫像磚，著者攝於常州博物館

南京市郊。劉宋初寧陵在江寧區麒麟鎮麒麟鋪村，石麒麟斷角殘肢且為民房所困。陳萬安陵在江寧區上坊鄉石馬沖，今存石獸兩隻：北石獸較為完整，南石獸從頸部斷裂且胸部碎裂。陳永寧陵在南京棲霞區獅子沖，今存石獸兩隻：東面天祿雙角，西面麒麟獨角，身軀呈大Ｓ形造型，四足翹起似欲騰空飛去，裝飾性線紋比較齊陵石獸又有增加，為南朝陵墓石刻中最為精美綺麗的作品。

江蘇丹陽現存齊、梁帝王陵寢遺跡九處（含句容梁南康簡王蕭績墓一處）。胡橋鄉仙塘齊景帝蕭道生修安陵是齊梁陵墓中最早的一座，石麒麟、石天祿基本完好，造型呈進擊狀的Ｓ形，身軀佈滿卷渦狀的紋飾，既氣勢磅礡，又呈現出綺麗柔曲的齊風齊韻，可見南齊工藝與南齊文學綺靡之風的同聲相應（圖四・一一）。蕭衍締造梁朝以後，追認其父蕭順之為文皇帝，為其在丹陽荊林三城巷北營造建陵。這就是蕭順之陵造於梁初、石獸卻呈南齊風格的原因。

神道兩旁依次排列石獸、石礎、石柱，石龜趺座各一對，其石天祿失雙角和腿，神道石柱失蓮瓣形圓蓋上辟邪，另存殘石龜趺座。

梁朝侯王墓群集中在南京棲霞區路邊田野及甘家巷小學，地貌已毀，現存墓前石獸各高二～四公尺，重數十噸。

梁始興忠武王蕭憺墓前存石辟邪兩隻、石碑一通、龜趺兩隻。東碑保存完好，碑首、碑身、龜趺三部份通高五・六一公尺，碑身高四・四五公尺，碑文楷書三十六行共三千零九十六字，為梁代書法家貝義淵所書。梁墓神道石柱由基座、柱身、柱頭三部份組成，柱身刻希臘多尼亞柱式的長瓦楞紋以造成光影變化，長方形柱額上刻文字一正一反，上覆蓮瓣形圓蓋，圓蓋上立圓雕小辟邪，可見佛教文化的影響和希臘文化的輾轉進入。現存梁墓神道石柱中，蕭景墓神道石柱造型最美，保存也最為完整（圖四・一二）。蕭景墓辟邪存一隻，昂首闊步，巍然，昂然，塊面概括，大體大

圖4.11 丹陽齊宣帝蕭承之永安陵石刻天祿，採自《中國美術全集》

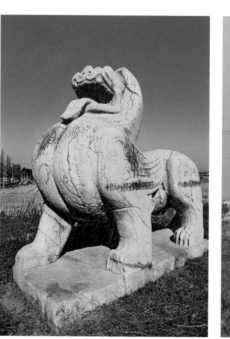

圖4.13 南京十月村梁吳平忠侯蕭景墓石刻辟邪，徐振歐攝

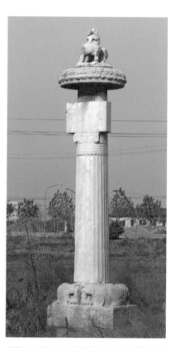

圖4.12 南京十月村梁吳平忠侯蕭景墓神道石柱，徐振歐攝

塊，見方見稜（圖四‧一三）。

南朝陵墓石獸造型豐偉，氣勢沉雄，上承漢代石雕雄強博大的遺風，下啟唐代石雕飽滿敦實的新貌，其磅礡浩瀚之美，在南朝藝術中別具風範。大獸的自然造型被歸納為簡括明晰的塊面，分明可見中原雄風；石面裝飾性線紋流暢婉轉，又不乏江南情韻。它們成為這一時期南北藝術和中外藝術交融的重要實證。

第三節　北朝宗教石窟

東漢，佛教剛剛傳入中土，因此少有物態遺存。已知僅江蘇連雲港海州區孔望山南麓存有東漢佛教摩崖石刻，四川嘉定東漢崖墓門楣上存有浮雕佛坐像。石窟是一種特殊的宗教建築樣式，隨佛教東來而從印度傳入，歐洲古典建築樣式、建築裝飾也從印度間接傳入。最早傳入的石窟原型稱「支提窟」。其平面呈馬蹄形，以塔為中心，從新疆龜茲地區東進並漸見於莫高窟早期石窟、雲岡石窟、鞏義石窟等，當時佛寺也作以塔為中心的塔廟佈局。北朝，絲綢之路沿線鑿造了大量宗教石窟，如：新疆拜城克孜爾千佛洞、甘肅敦煌莫高窟與永靖炳靈寺石窟、天水麥積山石窟、山西大同雲岡石窟與太原天龍山石窟、河南洛陽龍門石窟與鞏縣石窟寺、安陽靈泉寺石窟、河北邯鄲南北響堂山石窟、寧夏固原須彌山石窟等，支提窟逐漸少見。佛教石窟集中於北方中國，南方僅南京棲霞山石窟造像中有六朝遺物。隋唐始流行佛殿式石窟，前室鑿成人字披供信徒參拜，後室鑿成講堂。所以，隋唐以降，石窟始稱

石窟寺。伴隨佛教中國化的進程，除塔廟窟、佛殿窟、僧院窟、僧房窟……石窟形制漸趨多樣，而以北朝開鑿的石窟為最多。區別於南方士子文化，北朝佛教石窟是外來藝術影響下的民族民間藝術，是綜合建築、雕刻、繪畫、泥塑與裝飾圖案的藝術樣式，成為其時佛教迅猛傳播、南北文化交流融合的見證。

一、龜茲石窟

新疆庫車、拜城、吐魯番等地是絲綢之路要衝，也是佛教東傳的必經之地，公元二世紀就開始開鑿石窟，綿延至於十四世紀，現存宗教石窟遺址十四處、洞窟六百六十多個。新疆石窟藝術以壁畫見長，其中，龜茲國壁畫遺存見於庫車和拜城，以拜城克孜爾千佛洞為典型。

庫車、拜城是龜茲國舊地。其外部漫天土石，入洞令人有恍若隔世之感。早期龜茲石窟呈長方形經堂式，前室拱券頂，中心柱作為前後室的間隔，既支撐了窟頂，也便於信徒四面巡迴，瞻仰朝拜。現存龜茲石窟有：克孜爾千佛洞、庫木吐拉千佛洞、森木塞姆千佛洞和克孜爾尕哈千佛洞等。如果說敦煌石窟壁畫主要體現出漢民族的風格氣派，龜茲石窟壁畫則清晰可見印度壁畫的影響，畫中裸女之多，居中國石窟壁畫之首。

克孜爾千佛洞開鑿於新疆拜城克孜爾鄉東南七公里處山崖上，距庫車六十七公里，開鑿時間在東漢初平元年（一九〇年）至梁開平元年（九〇七年），先於敦煌石窟，現存編號洞窟兩百六十九個，分佈在谷西、谷內、谷東、後山四區，綿延三公里，其中八十一窟存壁畫近一萬平方公尺，是新疆地區規模最大，保存最好的石窟群。龜茲風壁畫多以青綠為主調，伎樂臉圓腿長，身姿扭曲，薄衣貼體，用凹凸法暈染，有全裸，有半裸，畫史稱為「天竺（古印度）遺法」，券頂往往以須彌山分割為菱形，每格內畫釋迦本生故事或奇花異木、飛禽走獸，畫風剛健（圖四・一四）。其中，第四十七窟大像窟規模最大；第八窟券頂存菱格畫；第十七窟、三十八窟、六十九窟、八十三窟、一百七十五窟等開鑿於六世紀，門上方〈彌勒說法圖〉線條緊勁圓健如屈鐵盤絲，剛勁的黑色粗線如建築構架般地撐起了畫面，面貌基本完好。第十七窟在最高處，開鑿六色塊形成強烈對比（圖四・一五），門右壁上方存有殘畫，券頂菱格內畫釋迦本生故事十分生動。漸往晚唐洞窟，壁畫色調變暖，畫風不再剛健：第三十八窟以

圖4.15 克孜爾千佛洞第上方〈彌勒說法圖〉　　圖4.14 克孜爾千佛洞第二百二十四窟菱格故事畫，採自《中國美術全集》

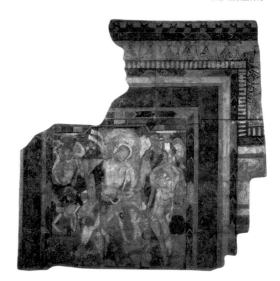

圖4.16 克孜爾千佛洞第八十三窟正壁壁畫仙道王舞女圖，採自《中華文化畫報》

暖色畫身姿慵懶的裸體樂女，營造出春日融融般的氣象；第八十三窟正壁所畫〈仙道王舞女圖〉中，有克孜爾最美的女子裸體形象（圖四‧一六）；第一百七十五窟通道內壁畫〈輪迴圖〉，人物眾多，構圖複雜。

森木塞姆千佛洞在庫車東北約四十公里處，開鑿時間在公元四至十世紀，現存洞窟五十七窟，東、西、南、北、中五區散佈在山谷上下，其中十九窟較為完整。早期洞窟精彩者如第二十四、二十五、二十六、二十七窟，環行排列在平緩的山包上，呈經堂式或中心柱式，甬道或後室開明窗，為龜茲其他石窟罕見，壁畫保存極為完整且呈濃郁的龜茲風。第二十六窟前、後室與雙甬道砌作盝頂樣式，雙甬道鑿出拱形門楣裝飾，中心柱四壁及前後室，通道佈滿壁畫，天人健壯，菩薩溫婉，金剛勇猛，構思奇麗，想像爛漫，不亞同樣小而緊湊、壁畫極其精彩的莫高窟第四十五窟。中期洞窟分佈於石窟區中央，隱約可見曾為地面寺院，第七、十一、四十三窟等大像窟多有坍塌，第四十二、四十八窟壁畫較為精彩。晚期洞窟開鑿於八世紀以降，第四十、四十六窟壁畫中，已見向西域漢風壁畫的過渡。

二、敦煌石窟

敦煌位於絲綢之路咽喉，漢唐時是中國西北軍事、宗教、文化中心與商業都會。敦煌石窟包括：敦煌縣莫高窟與西千佛洞、安西縣榆林窟、瓜州縣東千佛洞。莫高窟位於敦煌縣東南。據敦煌研究所藏武周證聖元年（六九五年）「李懷讓重修莫高窟佛龕碑」記載，莫高窟始鑿於前秦建元二年（三六六年），歷經十六國、北魏、西魏、北周、隋、唐、五代、宋、西夏、元，歷代都有鑿造，現存大小洞窟四百九十二個，彩塑兩千四百多尊、壁畫約四萬五千平方公尺、唐宋木構房五座，洞窟綿延一千六百一十八公尺。西千佛洞位於敦煌縣西南約三十公里處的黨河北側崖壁，現存北魏至唐代編號洞窟十六個，壁畫題材與風格都與莫高窟同期洞窟近似，其中較多為後代重繪和改塑。榆林窟又稱萬佛峽，開鑿於安西縣西南七十五公里，莫高窟東南一百八十公里處的榆林河谷崖壁，東崖上區、下區共存三十一窟、西崖存十一窟，共存壁畫五千兩百餘平方公尺、彩塑兩百餘身。東千佛洞又名下洞子，在榆林窟東北約十五公里處，現存二十窟。莫高窟成為敦煌乃至中國規模最大、延續時間最長、藝術水準最高的石窟群。

莫高窟現存最早的洞窟是第二百六十八窟至兩百七十五窟——北涼僧房式洞窟。其主尊均為泥塑交腳彌勒，壁畫以鉛白畫眼瞼和鼻樑，年深月久，鉛粉氧化變黑，只剩下眼瞼的兩點和鼻樑的一豎是白色，形如「小」字，「小字臉」和粗黑的衣紋，使北涼壁畫愈見剛勁豪放。第二百七十五窟被莫高窟研究所定為特窟，高三‧四公尺的北涼彩塑交腳彌勒用泥條貼出衣紋，敷以彩色，衣紋髮髻見印度笈多造像影響（圖四‧一七），右壁畫王子被釘釘、挖眼等本生故事[12]，筆觸生辣，既有漢畫遺風，又融入印度傳入的「凹凸法」。第二百七十二

12
本生故事：指釋迦牟尼前生歷經百劫的故事。本傳故事：指釋迦牟尼從降生到涅槃的事跡；因緣故事：指釋迦牟尼渡化眾生的故事。

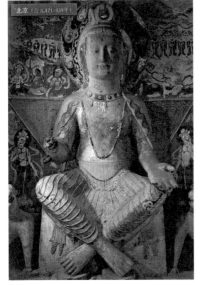

圖4.17 莫高窟第二百七十五窟主尊北涼彩塑交腳彌勒，採自《中國美術全集》

窟北壁中也畫有〈毗楞竭梨王本生故事〉（圖四‧一八）：毗楞竭梨王為聽說法，忍受劇痛讓說法者在身上釘釘，清冷的色調渲染出了悲劇氣氛。

莫高窟中，北魏洞窟前庭鑿成漢民族建築的人字披樣式；後室仿印度支提窟，中心塔柱四面開龕，供人巡迴膜拜；窟頂平棊則是漢民族樣式。壁上多畫本生故事即釋迦前生歷經百折、自我犧牲的經歷，間接表現出了現實世界的悲慘離亂。北魏第二百五十四窟被定為特窟，龕內有泥塑貼金交腳彌勒，左壁〈薩埵那太子本生圖〉極其精彩（圖四‧一九）：薩埵那太子外出行獵，見母虎奄奄待斃正欲吞食小虎，於是奮不顧身跳下山崖用身體喂虎。從「太子離宮出遊」到「父母收骨建塔」八個情節組成此畫，「跳崖飼虎」作為情節高潮，置於畫面中心。太子身體呈緊繃的弓形造型，棕、黑色的濃重圖像畫在清冷的地色上，山村野外的荒涼、奔放恣肆的線色傳達出迷狂激越的宗教情調和粗野放達的審美趣味。右壁〈尸毗王割肉貿鴿圖〉年久變色又經煙薰火燎，愈見厚重神祕。第二百五十七窟西壁畫〈九色鹿王本身故事〉：溺水人貪圖賞格，忘恩負義，向國王密告九色鹿的行蹤，落得滿身生癩，貪心的王后也心碎而死。國王和王后著波斯裝，王后手臂搭在國王肩上，腳趾高高蹺起，一副輕薄得意的模樣，真是神來之筆！北壁畫九馬、九牛風馳電掣般飛奔，剪影高度概括，又完全是魏晉風骨。北魏壁畫就是這樣，用色單純強烈，用線灑脫奔放，飛揚騰達，虎虎如生，先民的偉力、活力、想像力……真欲破壁而出。藻井畫飛天之輕盈、圖案之規整，互相映襯，變中求整，成為民族圖案的範本。如果說敦煌魏畫動感

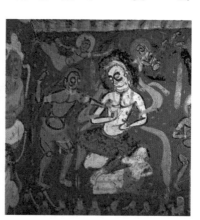

圖4.19 莫高窟北魏第二百五十四窟壁畫薩埵那太子本生圖，採自《中華文明大圖集》

圖4.18 莫高窟第二百七十二窟北壁北涼壁畫〈毗楞竭梨王本生故事〉，採自《中國美術全集》

圖4.20 莫高窟西魏第二百八十五窟全景，採自《中華文明大圖集》

強烈，敦煌魏塑則從北魏早期的偉岸粗獷轉向超逸文靜。如果說麥積山魏塑像名士，敦煌魏塑則像淑女，第二百五十九窟北魏彩塑笑容神祕恬靜。

西魏，敦煌出現了後壁鑿有大佛龕的覆斗形洞窟，覆斗形洞窟從此成為後世流行的石窟樣式。西魏洞窟壁畫以第二百八十五、二百四十九窟為最精彩。第二百八十五窟窟頂畫垂蓮、忍冬等，四角畫流蘇、羽葆等，四披畫伏羲、女媧、四神、飛廉、雷公、風神等。佛教教義與神話傳說雜糅，令人目不暇給。壁上中原畫風與西域畫風並存：迎面壁上人物用凹凸法描繪並畫有裸體飛天四身，其餘三壁以線勾勒身著南朝褒衣博帶服裝的人物，可見多種文化在敦煌的並存（圖四‧二〇）。第二百四十九窟窟頂西披繪雷神，北披繪狩獵圖，南披繪西王母駕青鸞，旌旗飄揚，滿壁風動，道教與佛教同臺演出（圖四‧二一），窟頂西披繪雷神，上側飛天，

牆上殘留有未完成的速寫，造型精準，備極生動。壁畫〈說法圖〉上側飛天，大筆鋪排，大塊用色，粗獷剛健，淋漓酣暢。其造型一上一下呈S形迴旋，正好填滿龕上側牆面。米開朗基羅畫西斯廷天頂畫震驚了世界，而早在米氏之前一千多年，華夏先民便創造出許多足以與西斯廷天頂畫比美的傑作。

圖4.21 莫高窟西魏第二百四十九窟壁畫局部，採自《中國美術全集》

莫高窟北周洞窟中，第四百二十八窟為人字披中心柱式，面積最大，保存也好，窟內造像較小，壁畫〈捨身飼虎圖〉將故事置於山水場景之中，「其畫山水，則群峰之勢，若鈿飾犀櫛。或水不容泛，或人大於山」13，呈現出山水畫草創時期的面目。平棊上所畫四身裸體飛天，是莫高窟僅存的裸體飛天壁畫14。

三、炳靈寺石窟

炳靈寺石窟在甘肅永靖縣，今存西秦至明清窟龕一百八十三個、石造像六百九十四尊、泥塑八十二身、壁畫約九百平方公尺，北朝窟龕將近三分之一。其中西秦石窟造像，全國同類石窟概莫能比。石窟在積石山群山環抱之中，從蘭州乘車船經劉家峽水庫水路六十公里方可抵達。積石山峰峰奇峭，沒有人煙，也沒有綠色，令人感覺到一種神奇的永恆、一種不知身處何世的天際曠寞之美。

第一百六十九窟在懸崖最右邊高山峻嶺之上，總高十五公尺，寬二十公尺，面積達兩餘平方公尺，窟內有西秦、北魏及隋龕二十四個。其年代之早、規模之大，國內無有可比者，當地人稱其「天橋洞」。入洞即見高約兩公尺的西秦石雕脅侍菩薩立像；右側壁龕內，有高約一公尺的西秦石雕佛像與石雕脅侍菩薩立像；折向右，有高約三公尺、赤足站立的西秦石雕菩薩立像，是此窟最為傑出的作品（圖四‧二二）。西秦佛像均作高髻，右袒，長髮與

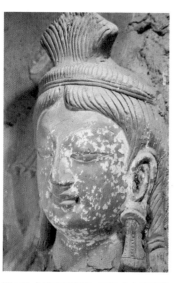

圖4.22 永靖炳靈寺第一百六十九窟西秦彩塑佛像，選自《中華文明大圖集》

珥璫披垂於肩，表情溫婉秀美，表現出與北魏、西魏、東魏、北齊造像不同的時代特徵。最高的大佛左足前有兩尊石雕北魏坐姿脅侍菩薩，高約六十公分，模糊動人；右側兩堵壁畫，一壁用中原畫法平塗彩色再加勾勒；一壁用天竺遺法渲染明暗。東側上方壁上有墨書「建弘元年」（四二○年）等二十四行文字，是目前已知全中國石窟中最早的紀年題記，比莫高窟第二百八十五窟現存題記「西魏大統四至五年」（五三八至五三九年）還早一百多年。登梯前行，懸崖處透進天光，又見有西秦石雕佛像。從原路

折向左，轉彎處壁上畫有造型極美的伎樂天，下方有一排三尊西秦石雕坐佛，兩腿呈兩圓相交，雙足隱去，裙邊圓似水波，頗見裝飾意味。三尊坐佛間壁上畫〈釋迦受難圖〉，釋迦瘦骨嶙峋，不假彩色。再登梯，見一排西魏彩繪坐佛，頗佳。再登梯而上，絕壁頂峰有北魏石雕像和小塊壁畫。第一百六十九窟三層雲梯，洞洞相連。登雲梯，攀懸崖，一洞雕繪，囊括數代。

從第一百六十九窟右拐通往第一百七十二窟。洞壁多鑿有北周石雕佛像。其造型面圓體豐，時代特徵明顯，北魏造像夾雜其中。洞內有明代樓閣，門上、壁上、藻井各存明代彩畫。出第一百六十九窟順壁向左，沿路有明代石塔，有北宋政和年間石刻題記，有許多小型唐窟，水準均很一般。第一百二十六、一百二十八、一百三十二洞洞口無論站佛坐佛，莫不是典型的北魏晚期造像，高度在一公尺左右。峭壁最左有若干隋唐窟龕，唐龕總數佔炳靈寺窟龕總數三分之二。

四、雲岡石窟

雲岡石窟開鑿於山西省大同市西郊武周山北麓，東西綿延約一公里，今存洞窟五十三個、大小造像五萬一千多尊，從文成帝時期綿延至於孝文帝遷都以後，以北魏遷都以前的石刻成就為高。

史載文成帝時期開鑿於「和平初開窟五所」。這就是雲岡開鑿最早的洞窟——西區十六窟至二十窟，因係北魏前期曇曜和尚主持完成，史稱「曇曜五窟」。馬蹄形穹隆頂仿印度草廬樣式，窟內各鑿有一尊十餘公尺高的大佛，左右各鑿有站立的脅侍佛，後壁鑿滿浮雕紋樣。每尊大佛都雙肩寬厚，大耳垂肩，前庭飽滿，呈現出北方文化的偉岸粗獷之美，史稱「雕飾奇偉，冠於一世」。因北魏曾「為石像令如帝身。既成，顏上、足下，各有黑石，冥同帝體上下黑子」[15]，有史家認為，這五尊當亦造如帝身。其袈裟衣紋刻為階梯形，右肩袒露，明顯受印度犍陀

13 〔唐〕張彥遠《歷代名畫記》卷一，筆者《中國古代藝術論著集注與研究》，第一四四頁〈論畫山水樹石〉。

14 參見筆者〈敦煌行〉，《藝術人生》，上海：上海文藝出版社二〇〇〇年版，第六五─七五頁。

15 本段幾處引文均見於〔北齊〕魏收《魏書》卷一一四〈釋老志〉，北京：中華書局一九七四年版，第三〇三七、三〇三六頁。

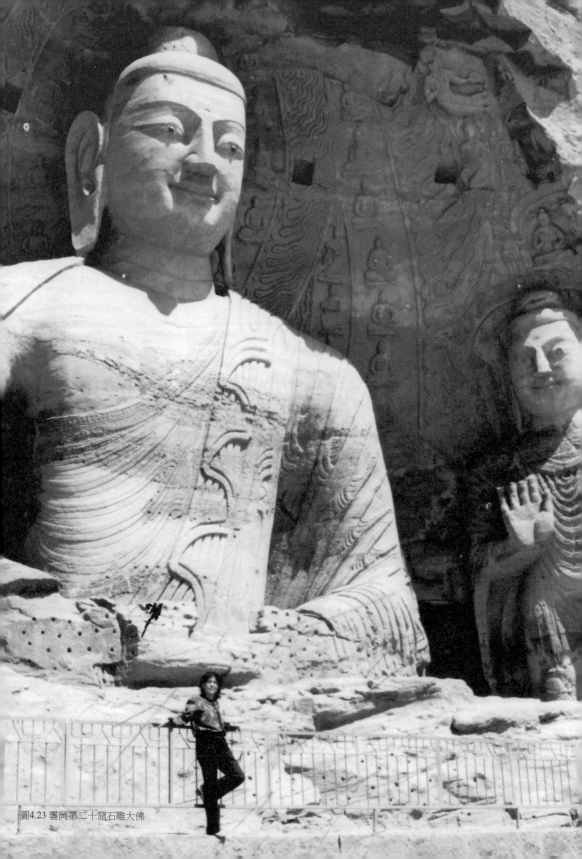

圖4.23 雲岡第二十窟石雕大佛

羅藝術**16**影響。第二十窟大佛藝術水準最高（圖四‧二三）；第十七窟大佛體量最大，高達十五‧六公尺。

雲岡第十一至十三窟為組合窟，開鑿於孝文帝遷都洛陽之前，造像多為石雕泥塑加彩繪。其中，第十一窟為塔廟窟，高二‧四公尺的七佛呈一字排開，東壁上部有太和九年（四八五年）紀年銘，窟內造像紛亂，明顯有明清補刻；第十三窟為大佛窟，交腳彌勒高近十三公尺；居中第十二窟為仿木結構廊柱窟，分前後室，壁上大小佛龕內各有石雕泥塑加彩佛像，窟頂雕滿手執樂器的伎樂天，令人眼花繚亂。此三窟佈局紛亂且經後世加工。概言之，第十一、十二、十三窟與浮雕小千佛的第十四、十五窟，很難代表雲岡石刻的成就與風貌。

中區和東區第一、二、五、六、七、八、九、十四組雙窟也開鑿於孝文帝遷都洛陽之前。其平面多作方形，窟頂多鑿平棊，分前後室，前室中心塔柱不再是印度支提窟的原制，而表現為與中原樓閣、殿堂、佛寺樣式混雜。如第六窟正對雲岡大門，拱門與明窗間刻〈文殊問疾圖〉，面積達十‧六平方公尺，兩側對稱佈置樓閣式塔；前室中心塔柱高達十四公尺，底邊各長七‧五公尺，四面上下兩段各開龕空雕造像，造像密集，雕飾繁複；第二層四角各鏤空雕出一座九層樓閣式塔，每塔兩側各立一尊圓雕脅侍菩薩，較曇曜五窟明顯見中原文化特色（圖四‧二四）。第五窟中有石雕跌坐大佛。第七窟前雕出三層仿木構屋簷，上層與第六窟相連，窟頂平棊浮雕飛天造型十分優美。第九窟前室南

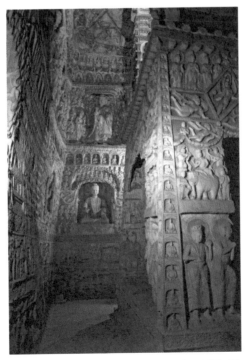

圖4.24 雲岡北魏中期第六窟前室中心塔柱及周圍石造像，採自《中國美術全集》

16 犍陀羅藝術：犍陀羅為印度貴霜王朝（其時代略相當於中國漢晉）北方中心，在今巴基斯坦。亞歷山大東征時，將希臘文化帶到此地。犍陀羅雕像卷髮，鼻樑挺直，與額頭連成直線，面部表情高貴靜穆，身披類似希臘長袍的通肩袈裟，呈現出濃郁的希臘特徵。它與中印度的秣菟羅造像沿絲綢之路傳入新疆，至於中原亦東漸朝鮮、日本，分別成為大乘、小乘佛教造像最初的樣本。犍陀羅五世紀衰微以後，恆河流域笈多王朝如日中天，其馬圖拉佛像薄衣貼體，影響遠及中亞、東南亞與東亞。

壁鑿列柱，後室窟門鑿明窗，其間雕三間仿木構大屋頂門樓，莊嚴對稱。這四組雙窟的共同特點是：石雕紛繁熱烈，印度的蓮瓣、相輪與蔥形尖拱、波斯的翼獅，希臘的人像柱、卷草、葉飾與愛奧尼克柱式（Ionic Order）、科林斯柱式（Corinthian Order）等與中國的石仿木構屋檐混合，顯現出中華文化同化外來文化的能力……其成就可躋雲曜五窟。

第三窟規模最大卻未完工，石刻年代錯雜；第四窟洞洞相連，亦在未完工狀態，南壁有正光紀年銘（五二〇年），為雲岡現存年代最晚的紀年銘。

雲岡西區西部有許多中小形單窟，多為孝文帝遷都洛陽以後鑿造，或殘缺，或尚存璞形，或平頂飾以方格平素，人物秀骨清像，身著褒衣博帶的漢式服裝。它們不再是雲岡菁華，卻可見孝文時，南方劉宋秀骨清像的畫風影響已經直達雲岡。

五、麥積山石窟

麥積山石窟在甘肅天水市東南，始鑿於十六國之後秦，現存洞窟一百九十四個，塑像七千兩百餘尊、壁畫約一千平方公尺。一進麥積山，散花樓北周七佛閣便以龐大的體量吸引了朝觀者。七尊大佛高懸於崖壁，體量居麥積山之首，可惜經過後世重塑，拘謹失卻原貌，僅前廊門楣上的泥塑力士、左上方簷牆上的壁畫飛天為北周原作，平棊上殘留有北周壁畫人馬山川，色調偏於清冷，畫上人大於山，水不容泛，呈現出山水畫草創時期的風貌。

麥積山石窟的最高成就在孝文改制以後的北魏後期洞窟，北魏後期洞窟的成就又在全中國無有可比的泥塑造像。

一尊尊泥塑魏佛面含神祕的微笑，在高高的壁龕上靜靜地俯瞰芸芸眾生，化痛苦為超凡絕塵，笑容中透露出一種玄思，一種不可言說的智慧，一種不食人間煙火的超脫，足令觀者頓生脫塵之想。如第二十三窟、一百四十四窟正壁泥塑佛像，體軀修長偏平，雙肩瘦削，眉清目秀，薄唇含笑，超逸中有幾分矜持，斯文中又有幾分神祕，身著褒衣博帶的漢式服裝，衣紋簡練，忽略體積（圖四·二五），分明是高蹈玄遠、清朗標舉的南朝名士形象。第八十七窟迦葉泥塑像，額頭高寬，眼神深邃，一副飽經滄桑、老於世故的模樣。第一百三十五窟規模較大。第六十九、一百二十七等北魏後期洞窟內各有佳塑。各洞內北魏壁畫殘缺不全卻仍可見其神采。如北魏一百二十七窟盝頂南披畫〈睒子本生

圖〉畫朝臣送行、觀獵、狩獵、誤射睒子、國王告知其父母、國王背其父母看睒子、盲父母哭屍八個場面。殘畫上，樹木搖曳，崩沙走石。睒子利劍當胸一段，黑雲密佈，大樹腰折，山石崩塌，粗獷的筆觸和清冷的色調渲染出了氛圍的淒厲。麥積山西魏塑像既有北魏後期塑像的清峻，又淡化了秀骨清像的模樣；既有神仙世界的清純，又有凡人的親切。第一百二十三窟左壁前部男性少年塑像，滿臉未涉世事的單純和順（圖四·二六）。第五十四號洞內也有西魏塑像[17]。

麥積山偉岸挺拔，獨立不群，峭壁寸草不生卻秀色不減，凌空棧道盤旋而上，周邊煙雲繚繞，對面山坡如五色圖畫。論原貌的完整，它超過龍門石窟；論北魏泥塑造像和宋代泥塑造像，它超過敦煌石窟。當然，論壁畫和唐代泥塑造像，它不能與敦煌石窟媲美。麥積山宋塑，留待第六章論述。

六、龍門石窟

龍門石窟開鑿於河南洛陽伊水西山崖壁，沿山腰綿延將近兩華里，其地兩山夾峙，伊水東流，故名「龍門」，又名「伊闕」。現存大小佛龕兩千一百餘座，造像十萬餘尊。其中，北朝開鑿的洞窟

17 參見筆者〈魏塑與唐塑〉，《藝術人生》，上海文藝出版社二〇〇〇年版，第五九—六四頁。

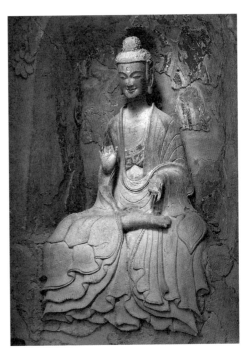

圖4.25 麥積山北魏晚期第一百四十七窟泥塑佛像，選自蘇立文《中國藝術史》

圖4.26 麥積山西魏第一百二十三窟泥塑少年像，選自《中華文明大圖集》

計二十三窟。

龍門北朝洞窟以古陽洞、賓陽洞、蓮花洞為代表，而以賓陽三洞素享盛名。三洞每面壁上都鑿有大型佛陀造像。

其中，賓陽中洞完成於北魏宣武時期，主佛坐姿，長臉，方額，衣紋稠密有序，消瘦的身軀、高深莫測的笑容、褒衣博帶的漢服、飄然欲仙的風度再現了南朝名士形象，窟頂、窟門滿雕天王、信女、飛天。洞壁浮雕《皇后禮佛圖》被盜往境外，成為美國堪薩斯納爾遜藝術博物館鎮館之寶。賓陽北洞主佛身材圓渾壯實，表情自信且有生氣，地面以二十四朵浮雕蓮花為飾，窟頂雕飛天、蓮花並繪彩。古陽洞是龍門開鑿最早的洞窟，因在今人行程最後，極易為人忽略。其坐佛一片魏風，清癯端莊且有生氣，南壁小龕雕鑿細膩，魏碑名作《龍門二十品》中，十九品見於古陽洞。龍門魏窟是民族圖案藝術的寶庫，蓮花洞高浮雕藻井等膾炙人口。萬佛洞壁上雕小佛約一萬五千尊，洞口南壁浮雕觀世音體態優美，門口原有浮雕獅子一對，現藏於美國堪薩斯納爾遜藝術博物館。龍門小窟大多已被洗劫一空。龍門唐窟，留待下章論述。

七、鞏義石窟寺

鞏義石窟寺位於鞏義西北約九公里洛河北岸東西向的崖壁上，前臨伊洛河，背依大力山，從西往東階梯上下，五窟開鑿在孝文之後的北魏晚期，其中四窟呈中心塔柱式，柱周鑿龕造為一佛二弟子二菩薩，窟外有北朝至初唐開鑿的小龕數百個，初唐千佛龕一面及石刻題記數十篇，造像共七千餘尊，綿延長約兩百公尺。西第二窟與西第三窟間距較大，使此寺分為西（第一、二窟）、東（第三、四、五窟）兩區，從西到東編為第一至五號。

西第一號窟南壁門左右上下三層浮雕《禮佛圖》計六幅，南壁西側為女供養行列，南壁東側為男供養行列，削弱體積表現，注重平面剪影，由此產生了浩浩蕩蕩的藝術效果（圖四·二七）。西第三號窟中心柱迎面龕楣兩角石刻飛天，衣袂風帶全部後揚，形成一種統勢，雲朵既助風勢，又造成構圖的適合和圓滿，尤見高標獨立、不食人間煙火的魏風魏骨（圖四·二八）。論整體的神采、飛揚的動勢和剪影的優美，此窟龕楣堪稱魏窟石刻飛天第一。

毀壞嚴重。

八、響堂山石窟

響堂山石窟在邯鄲西南約百里的峰峰礦區，乏有人曉，十分難找。北響堂山石窟嵌於峰腰，山路陡峭。九座石窟中，北齊開鑿的三大窟居於中心，窟前鑿出帶有檐柱的前廊。正對石階是釋迦洞：前室呈中心柱式，空間甚窄，四面龕內各有石雕加泥塑大坐佛，四壁鑿有眾多小佛。後室門口四根石柱高達丈餘，柱間各雕有立佛，柱上浮雕纏枝紋。後室內石雕釋迦立像高約一丈，可惜經過後世貼金重修；左右石雕立像菩薩泥塑加彩，衣紋婉轉貼體且是北齊原味，與青州出土的北齊造像呈現出同一時代風貌，左側菩薩身姿尤美。釋迦洞左，大佛洞也呈中心柱式，正中大佛石雕敷泥，基本未失北齊風貌。釋迦洞右，所刻經洞規模較上述兩洞為小，洞內洞有數組碩大的纏枝蓮紋，粗放不失圓婉。洞壁上一排石雕小佛，上方刻外刻滿魏碑體經文，前室右壁石雕天王於北齊風貌之中，已見向隋唐風格的過渡。小洞七個，不值一記。北響堂山三大窟以北齊石造像填補了中國石窟中的空缺，四根巨柱上浮雕纏枝紋流美生動，明顯受中亞紋樣影響。南響堂山七窟內三壁開龕，各鑿一佛二弟子二菩薩，

九、須彌山石窟

須彌山在寧夏固原縣西北五十五公里寺口子河（古稱石門水）北麓的崖壁底部與山腰，今存北魏孝文帝太和年間至北周、唐代洞窟一百三十餘窟，自南向北為大佛樓、子孫宮、圓光寺、相國寺、桃花洞等八區，綿延近兩公里，形

圖4.27 鞏義石窟寺北魏晚期第一窟南壁門西石雕禮佛圖，著者攝於鞏義

圖4.28 鞏縣石窟寺北魏晚期第三窟中心柱南面龕楣石刻飛天，著者攝於鞏義

成數峰並舉、洪溝間隔、曲徑通幽、險象叢生的奇特佈局，其中約七十窟鑿有石造像。

北魏石窟集中在子孫宮，多為中心塔柱式，塔柱四面分層開龕造像，第三十二窟塔柱多達七層。北周石窟集中在圓光寺、相國寺，均呈中心塔柱式，規模既大，造像亦精，在全中國石窟中地位突出。如第五十一窟由前室、主室和左、右耳室四部份組成，主室寬十三‧五公尺、高十‧六公尺，是須彌山最大的中心柱石窟。後壁壇上坐佛高達六公尺，面相敦實，髮髻低平，雙肩豐厚，是現存北周石造像中的傑作，有開啟隋唐造像新風的意義。第四十五、四十六窟北周石雕裝飾繁複。第一百零五窟俗稱桃花洞，主室內有近六公尺高的中心柱，柱四面和壁面開龕，氣勢亦屬不小。

北朝石窟藝術是中國藝術史的精彩華章。其風格不斷變化：建築從支提窟到覆斗形窟、佛殿窟，漢民族的樓閣式塔也進入了石窟；造像從北魏前期的偉岸粗獷轉向後期的「秀骨清像」，再轉向北周造像的「面短而豔」，南朝繪畫的疏、密二體先後影響並且進入了北朝石窟，北齊造像外來影響尤為突出；服飾從北魏前期的其肩右袒轉向北魏後期效仿南朝的「褒衣博帶」；刀法從北魏前期的平直剛硬轉向後期的線紋流暢；壁畫從北涼的粗獷放達、北魏的虎虎如生、西魏的滿壁風動轉向北周的氣虧韻弱。八方藝術在北朝石窟中相遇並且碰撞，中國的佛教藝術也就在這碰撞之中煥發異彩。

第四節　石窟以外的北方藝術遺存

東晉開始，中國南方被迅速開發，南朝地上地下藝術遺存多遭破壞甚至被掃蕩殆盡；北方開發腳步相對遲緩，廣袤北方不斷發現以往未知的北朝藝術遺存，其風格北中有南，南風入北，中融西式，西式東漸，既是南北朝文化空前大交流的佐證，又有力地打破了中原中心論。

雖然北魏楊衒之《洛陽伽藍記》極言洛陽寺廟、里巷、官宅、園林之美尤其是永寧寺之美，但是，北朝地面木構建築全付闕如。河南登封現存中國唯一的北朝地面建築——北魏嵩岳寺塔。其結構為單筒密簷式，十五層，十二邊形，高四十公尺，基座上塔肚呈拋物線形上升，外部造型如花苞般飽滿柔美，印度佛塔的影子尚存，屋簷下青磚層層

疊澀又見中原傳統。塔中空，從底層可見塔內頂，青磚外露，無梯可登。因為地曾偏僻，作為中國現存最早的佛塔留存至今（圖四‧二九）。

新的考古活動中，不斷發現北朝墓室、祠堂建築中石構件甚至石家具。較早出土的例證如：洛陽出土北魏晚期寧懋石室，殘石現藏於美國波士頓美術館，石面陰刻孝子故事和先祖畫像，造型均為瀟灑飄逸的南方士子形象。洛陽出土北魏晚期孝子石棺，現藏於美國堪薩斯納爾遜藝術博物館，棺外壁刻六組孝子故事。如「子舜」一段，左側刻舜在井下，瞽叟等人投井下石，舜則挖地道探身而出；右側刻堯將二女許配給舜。其史實見於《史記‧五帝本紀》。各組圖畫以山林間隔又連成一體，黑圖刻陰線，白地留陽線，地、文互換，黑白相生，紛繁線面構成的韻律美，真如絲竹交響。由此可以認為，北朝工匠先行畫刻出了成熟的山水畫（圖四‧三○）。近年，西安北周粟特貴族安伽墓出土三面裝有圍屏的石榻，長達兩百二十八公分，可容多人並坐，石圍屏上浮雕胡人狩獵、宴飲、樂舞形象並且彩繪貼金，形制巨大，保存完整，輝煌燦爛，十分難得。類似的北朝石榻出土有多起，大同北魏司馬金龍墓石榻雕刻精美又圍以彩繪漆木圍屏，石雕帳座

18 疊澀：磚建築上層磚大半疊壓於下層磚讓，逐磚出挑，形成圓弧造型。

圖4.29 嵩岳寺北魏密檐式塔，著者攝於河南登封

圖4.30 洛陽出土北魏孝子石棺上圖畫，選自《中國美術全集》

圖4.31 北魏司馬金龍墓出土石雕帳座，選自王朝聞、鄧福星主
編《中國美術史》

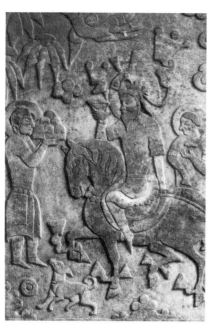

圖4.32 太原近郊虞弘墓出土北齊漢白玉石槨浮
雕，採自《中華文化畫報》

圖案精美，可見宋人所記雕刻法式北魏已經成熟，並可見洛陽永寧寺之精工規模絕非虛記（圖四‧三一）。永寧寺出土四百餘件文物，佛造像雖殘，仍可見北魏佛像脫俗仙風之一斑。一九九九年，太原王郭村發現北齊虞弘墓，石棺槨仿木構歇山頂殿堂樣式，外壁浮雕九幅深目高鼻卷髮的人物圖像，所著服飾、所用器皿均係中亞所出（圖四‧三二）。墓誌記載，墓主虞弘為中亞魚國人，奉西域柔然國王之命出使北齊，被委任為涼州刺史，歷北齊、北周，逝世時已入隋代。所以，其墓用中原墓葬形制，石槨浮雕畫面卻西域風情濃郁。

北朝石造像遺存如：一九九六年，山東青州龍興寺出土北魏、東魏、北齊石雕造像與北碑四百餘件，北齊石刻造像就達上百尊，一九九九年精選八十多尊移來中國國家博物館展出。一排排石雕彩繪立姿造像比真人還高，真正令人震驚！如明顯受印度笈多王朝[19]造像藝術影響，果說北魏造像多肉髻，東魏造像多螺旋髻，北齊造像則面豐肩寬身圓，螺髻低圓，衣紋淺而隱露身體，有「曹衣出水」[20]之風（圖四‧三三）。其中兩尊盧舍那石雕立像，一尊袈裟上以減地平級工藝滿刻故事畫，一尊袈裟上用顏料畫滿胡人形象，見所未見[21]。西安東郊彎子村出土一批高達二～三公尺的北周圓雕石刻造像，極有生氣，藏於西安碑林博物館；西安青龍寺出土北周浮雕石刻造像，藏於美國波士頓美術館。

北朝陶俑繼承漢俑的簡潔傳神，又變漢俑的古拙為清

圖4.34 固原北魏墓出土彩繪孝子漆棺，選自周成編
《中國古代漆器》

圖4.33 北齊石雕彩繪菩薩，著者
攝於國家博物館

峻。河南洛陽北魏墓出土彩陶鞍馬，馬具上佈滿中亞風格的繁縟花紋，現藏於加拿大多倫多安大略博物館（Royal Ontario Museum）。河北磁縣東魏茹茹公主墓與灣漳北朝大墓各出土駱駝俑、胡人俑、崑崙奴俑等陶俑千餘件，造型大體傳神清俊；寧夏北周李賢墓更出土列為方陣的大量陶俑。北朝繪畫遺存亦時有發現。如果說大同北魏司馬金龍墓出土「彩繪孝子列女圖漆屏風」受南方畫風與綱常名教影響，固原北魏墓出土「彩繪孝子漆棺」則見出北方文化的簡拙，畫上人物著鮮卑裝，邊飾用聯珠紋樣，又可見西亞文化的進入（圖四‧三四）。一九七九年，太原王郭村發現北齊婁睿墓，殘存壁畫兩百餘平方公尺。墓道左壁畫車馬儀仗，胡角橫吹，場面宏大，主從有序，畫風流利灑脫，線條飛揚率意又充滿彈力，人物神態畢現，代表了北朝繪畫的最高水準（圖四‧三五）；速寫「牛」線條迅捷灑脫。婁睿墓壁畫的流利筆法，成為北齊曹仲達之「曹家樣」畫風的實物參照。

近年，新疆樓蘭遺址、尼雅遺址陸續出土北朝漢文簡牘；西域出土北朝殘紙上有民間隨意所書的漢字；樓蘭出土前涼殘紙上有西域長史李柏文行書書跡，書體成熟自然；吐魯番出土五至六世紀紙質墨書蓮花經，楷書書寫又

19 笈多王朝（三二○～五四○）：印度古典藝術的黃金時代。其佛像身披偏肩式薄衣，緊貼身體如為水浸，衣紋呈道道平行的U形細線，隱約凸顯身體輪廓，有流水般的韻律美。笈多佛像造型影響及於南亞、東南亞、中亞諸國，比犍陀羅藝術影響更為深遠。

20 曹衣出水：北齊畫家曹仲達畫風受印度笈多時代佛像影響，薄衣貼體，如水浸濕，史稱「曹衣出水」、「曹家樣」。

21 青州市博物館編《山東青州龍興寺出土佛教石刻造像精品》，與國家博物館一九九九年展出同時出版。

圖4.35太原北齊婁睿墓室壁畫局部，採自《中國美術全集》

存隸書筆意（圖四‧三六）。北朝碑刻，世稱「北碑」、「魏碑」。存世北碑點畫挺括，刀痕宛在，方硬峻峭，雄強遒勁。〈石門銘〉字體在楷、隸之間，無意精細而愈見自然；〈鄭文公碑〉整飭，〈龍門二十品〉粗率，〈始平公造像碑〉、〈石門銘〉、〈張猛龍碑〉、〈張黑女墓誌〉等，以楷體書寫能得天姿縱橫[22]。北朝民間書法與南朝文人書法，共同譜寫出南北朝書法史的輝煌篇章。

北朝工藝遺存亦不在少。近年，山東博興縣一次出土北朝青銅造像一百餘尊。法國吉美博物館（Guimet Museum）藏北魏青銅鍍金雙佛陀像，其超邁玄遠的精神氣質、飄灑曳地的衣袂裙裾，豈止魏晉風骨，簡直是仙風仙骨了。新疆和闐出土三至四世紀銅佛頭，鑄為高鼻深目的中亞人形象，藏於東京國立博物館（圖四‧三七）。伊犁出土五至六世紀瑪瑙金盃，比較中原金工毫不遜色。河北景縣北魏封氏墓、河南安陽北齊墓各出土有六繫仰覆蓮花尊，器表既貼塑有佛教的蓮花，又貼塑有來自波斯薩珊王朝的聯珠紋，與武昌南齊墓、南京南梁墓出土的六繫仰覆蓮花尊造型十分相近。河南安陽北齊范粹墓出土黃釉樂舞紋扁壺，造

圖4.36吐魯番出土五至六世紀紙質墨書蓮花經，著者攝於吐魯番博物館

圖4.38 安陽范粹墓出土北齊黃釉樂舞紋扁壺，著者攝於中國國家博物館

圖4.37 和闐出土三至四世紀銅佛頭，選自臺北《故宮文物月刊》

型取拜占庭扁壺樣式，壺腹浮雕波斯薩珊王朝裝束的異族男性跳胡騰舞，壺口飾聯珠紋，也是中外文化交融的實證（圖四‧三八）。已知五世紀前後，北方先出現緯錦。新疆吐魯番高昌國故址墓葬出土有許多晉唐絲織物品，如五五八年墓葬中出土聯珠孔雀紋錦、聯珠胡王牽駝紋錦；五八九年墓葬中出土聯珠胡王牽駝紋錦。學者根據太原以南并州出土這一時期聯珠孔雀羅、北齊祖珽家中有山東生產的聯珠紋孔雀羅等推論，西方[23]聯珠紋不僅流行於西北，北朝晚期就已經從中原東進山東[24]。

考古活動還不斷發現北方割據小國的藝術遺存。酒泉地處絲綢之路要衝，十六國時，為前涼、後涼、前秦、後秦、北涼、西涼等政權先後割據且曾為西涼國都。這裡發現十六國墓葬約一千四百座。受漢代磚砌墓室影響，墓門、甬道、墓室呈磚拱式，墓門開在照牆下方，墓室頂形制有：盝頂、拱券頂、穹隆頂、攢尖頂、覆斗形頂等。甬道盡頭以乾磚疊壘為五～十一公尺的照牆，照牆上嵌模印花磚或一磚一畫的彩繪畫像磚，有的疊壘達十餘層。磚上彩繪題材如：畜牧、農耕、屯兵、狩獵、營壘、出行、進謁、燕樂、舞蹈、六博、釀酒、製醋、庖

22　北碑之外，雲南〈爨寶子碑〉圓筆以方出之，凝重中有嫵媚之趣；〈爨龍顏碑〉樸茂威嚴大氣，為隸楷極則。它們是這一時期書法由隸入楷的典型例證。

23　〔唐〕李百藥《北齊書》卷三九〈祖珽傳〉，北京，中華書局一九七二年版，第五一四頁。

24　尚剛《古物新知》，北京：三聯書店二〇一二年版，第二五頁。

圖4.39 嘉峪關長城博物館藏十六國墓室磚畫，選自《中華文明大圖集》

廚……無所不包，真切地反映了河西多民族雜居的歷史狀況，廣闊而多層面地表現出這一時期河西多民族的生產生活。畫法是：先以土紅線描起稿，然後以朱紅、淺綠、赭色、黃、白等加以點染，最後以墨線勾勒，敷彩豔麗，朱紅至今豔麗如新，用筆流利瀟灑，線條飛揚迅疾，人物手、腳往往一筆勾出，看似隨意，許多地方意到筆不到，卻神采飛揚，氣韻流貫（圖四‧三九）。法天象地的建築原則也體現於十六國墓室之中：頂部象徵天穹，中央模印蓮花象徵天堂，周圍佈列天神、星宿、四象；四壁象徵人間，畫墓主宴樂出行和莊園農耕、漁獵及歷史故事，以前室四壁、中室左右兩壁畫為精彩；四壁下角以負重的石贔屭象徵地下。整個墓室構成了完整的宇宙圖式。十六國墓室現已部份開放，容許學者進入參觀。甬道內血跡斑斑，可見盜賊曾經入墓廝殺，零散的彩繪畫像磚藏於嘉峪關「長城博物館」。

公元前三七年，鄒牟在今遼寧省本溪市恆仁縣境內建立了高句麗王朝，恆仁縣存有王朝初期五女山城遺址，米倉溝將軍墓存有高句麗早期壁畫。王朝第二代於公元三年遷都到今吉林省集安縣，先建國內城，後據山建丸都城，丸都城為前燕所毀後，高句麗都城又遷回國內城，公元四二七年才遷都平壤，六六八年為唐王朝與新羅聯軍所滅，其盛期疆域及於遼寧、吉林省大部和朝鮮半島北部，境內建山城一百二十餘座。集安四百餘年作為高句麗王朝都城，今存丸都城石築城牆與高句麗古墓近萬座，洞溝古墓群就有高句麗古墓

圖4.40 高句麗長壽王墓，著者攝於集安

圖4.41 集安舞俑墓高句麗墓室壁畫，採自《中國美術全集》

八千餘座。墓葬形制初為積石墓，五世紀以後流行封土墓。高句麗王朝第二十代王──長壽王墓底長三十一公尺，高十二‧四公尺，用巨岩疊疊成階梯形平頂，形如金字塔，當地人稱「將軍墳」（圖四‧四〇）。將軍墳不遠處有好太王陵，陵前矗立著「好太王碑」，其造型取原石如峰，高六‧三九公尺，四面刻碑文一千七百七十五字，詳細記錄了

高句麗王朝的起源、流變和好太王戰績等，字體在漢隸與魏碑之間。三十二座墓室存有壁畫，如五盔墳五、六號墓墓道後，石砌墓室呈覆斗形，地面僅存石棺床，四壁畫青龍白虎朱雀玄武，瀟灑流麗，飛揚峻拔，一片魏風；藻井橫樑上畫伏羲女媧、神農嘗百草、羲和造車等，又見漢風古拙。長川一號墓有〈禮佛圖〉、〈百戲狩獵圖〉，三室墓有〈出行圖〉、〈工程圖〉，舞俑墓有〈炊煮圖〉等，再現了高句麗人民善騎射、信佛法、多淫祀的民風民俗。三室墓〈武騎圖〉與麥積山一百二十七窟北魏壁畫〈武騎圖〉，舞俑墓西壁〈狩獵圖〉、〈吹角圖〉與莫高窟兩百四十九窟西魏壁畫〈狩獵圖〉如出一手（圖四‧四一）。高句麗墓室已部份開放，容許學者進入考察。以上高句麗史事發生在中國疆域，吉林省至今有朝鮮族聚居，高句麗王城、王陵和貴族墓計四十三處被批准為世界文化遺產。二〇一一年，集安博物館對外開放，館藏與廣漢博物館、金沙博物館等同樣令人震驚，好太王陵出土的鎏金鏤空帳幔架、鎏金案足等等，品種、造型、風格……均呈現出與中原鎏金器具有別的風貌。

以上可見，南北朝藝術面貌豐富，氣韻生動，骨相清越。如果沒有格高韻妙的南北朝藝術作為鋪墊，就不會有廣納並包、各體大備的唐代藝術。對於魏晉南北朝藝術精神，宗白華先生所言絕妙，「漢末三國兩晉南北朝是中國政治上最混亂、社會上最苦痛的時代，然而卻是精神上極自由、極解放、最富於智慧、最濃於熱情的一個時代，因此也就是最富有藝術精神的一個時代」，「這時代以前──漢代，在藝術過於質樸，在思想定於一尊，統治於儒教；這時代以後──唐代，在藝術過於成熟，在思想又入於儒、佛、道三教的支配。只有這幾百年間是精神上的大解放、人格上、思想上的大自由，人心裡面的美與醜、高貴與殘忍、聖潔與惡魔，同樣發揮到了極致。這也是中國周秦諸子以後第二度的哲學時代，一些卓越的哲學天才──佛教的大師，也是生在這個時代」，進而認為，魏晉精神接近十六世紀的文藝復興，文藝復興「所表現的美是濃郁的、華貴的、壯碩的，魏晉人則傾向簡約玄澹、超然絕俗的哲學的美」[25]。宗先生一言既出，筆者無言斂衽。

[25] 宗白華〈論世說新語和晉人的美〉，《藝境》，北京：北京大學出版社一九八九年版，第一二六頁。

第五章 盛世之相到禪道境界——隋唐藝術

公元五八九年，隋文帝楊堅南下平陳後統一全國。他勵精圖治，服用節儉，重塑儒家政教傳統，六朝思想的自由局面就此結束。其子楊廣遷都洛陽，開鑿運河，密切了北方政治中心與南方經濟發達地區的聯繫，又往西平隴，往東伐遼，置民生於不顧，導致內憂外患併發，大業十四年（六一八年）隋亡。終隋一代，起了為大唐奠基的作用，開鑿運河尤其功不可沒。

隋大業三年（六〇七年）突破門閥制度的壟斷，開科舉士，為讀書人鋪就了一條立功入仕的道路。經過初唐「貞觀之治」、盛唐「開元盛世」，中國成為當時世界上最富庶、文明最發達的強大帝國，與周邊國家頻繁互派使節。貞觀三年（六二九年），長安高僧玄奘冒禁前往印度那爛陀學習佛法。從此，玄奘專注於譯經十九年，口述沿途地理，他人筆錄為《大唐西域記》，門人慧立等撰《三藏法師記》述其求法艱辛，玄奘的影響遠遠超過了東晉往西域取經的法顯。貞觀十九年（六四五年）返回長安，帶回六百五十七部佛經與大量佛像，太宗親自出城迎接，途經百餘國，玄奘的影響遠遠超過了東晉往西域取經的法顯。天寶十二年（七五三年），揚州高僧鑑真帶隨員二十四人歷盡劫波東渡成功，在日本傳授經藏，建招提寺，將唐代建築、雕塑、漆藝、繪畫、醫藥等帶往日本，成為中外文化交流史上濃墨重彩的又一筆。如果說南北朝中外文化的交流見於各類藝術之中，盛唐中外文化的交流，則滲透到了社會生活的各個層面。

開放進取的時代氛圍、唐人有容乃大的氣度，孕育出以漢文化為主體、又有濃郁胡風的大唐文化。唐代藝術廣納世界藝術的菁華，繽紛燦爛，各體大備，在周邊各民族和全世界形成了巨大而又深遠的影響。

第一節　藝術基調與審美轉折

明人高棅總結唐詩風格流變說：「唐詩之變漸矣，隋氏以還一變而為初唐，貞觀、垂拱之詩是也；再變而為盛

唐，開元、天寶之詩是也；三變而為中唐，大曆、貞元之詩是也；四變而為晚唐，元和以後之詩是也。」[1] 唐代藝術風格的變化，與唐詩風格的變化同步。唐代藝術比杜詩更為多面，不是一種兩種風格能夠簡單囊括。大體說來，初唐社會氛圍的朝氣進取鑄成初唐藝術的英姿峻拔，盛唐社會氛圍的博大開放融會出盛唐藝術的雄渾博大，安史之亂以後的盛唐一落千丈，中唐社會的奢靡之風致使中唐藝術繽紛綺麗，晚唐國祚的衰落導致晚唐士子從政之心消磨，藝術平淡野逸。

一、隋唐藝術基調

隋代是一個奮發有為的時代，大規模的建築活動使畫壁之風盛於前代，《歷代名畫記》記隋代壁畫家達數十人。

初唐，寒門士子大批入仕，給社會帶來了朝氣和進取，初唐藝術生機勃發，如春臨大地，百草萌生，洋溢著青春歡快的旋律。盛唐國力強盛，盛唐人昂揚樂觀，豪邁進取。如果說六朝藝術精神是對漢代藝術精神的否定，那麼，盛唐接續起了漢代藝術傳統。這種接續，不是簡單的復歸，而是遞進：漢人天真，盛唐人成熟；漢人的精神表現為衝刺和跳宕，盛唐人的精神表現為氣度和自信；漢人的勢壯是包舉宇內的氣勢，盛唐人的勢壯是包容天地的胸懷；漢代藝術有初生牛犢不畏虎的少年豪情，盛唐藝術有如日中天般的中年穩健；漢代藝術寫實與浪漫並舉，盛唐藝術寫實又富有裝飾性；漢代藝術質勝於文，盛唐藝術文質俱佳。盛唐藝術成為唐代藝術的典型風範，「詩仙」李白、「詩史」杜甫、「畫聖」吳道子、「塑聖」楊惠之以及書家顏真卿、張旭等等，成為光耀百世的盛唐藝術大師。

安史之亂使天寶盛世分崩離析，藝術審美隨社會氛圍和唐人心理大變。因為亂軍未能進入江淮，大唐底氣尚未潰散。中唐，上層社會沉湎於聲色奢華之中，富貴、悠閒、奢侈、享樂，成為中唐上層社會的普遍追逐。它使中唐藝術非但沒有衰敗的跡象，反而風格更加繁多，外象更綺麗繁富，而盛唐藝術的莊嚴雄渾興象天然卻從此消失得無影無蹤。晚唐，藝術由漢魏以來對「風」、「骨」、「氣」、「韻」等的追求，轉向對「味」、「境」等的審美追求，轉向空靈、含蓄、自然和平淡。

二、藝術審美轉折的動因

影響盛唐藝術風格變化的主要動因是：安史之亂與南宗禪誕生。

禪宗雖然以南北朝來華的達摩為初祖，實際創立者卻是被後世稱為「六祖」的初唐僧人盧慧能。慧能本是嶺南曹溪的樵夫，往蘄州黃梅縣參謁五祖弘忍，以「菩提本無樹，明鏡亦非臺。本來無一物，何處惹塵埃」的偈子，取得了五祖衣鉢[2]。十五年後，他開壇說法，被門人記錄為《壇經》。慧能認為「佛法在世間，不離世間覺」（《般若品》），自性即佛，「自性迷即是眾生，自性覺即是佛」（《疑問品》），人只要去除偏執內心安定，就能夠解脫煩惱，「外離相即禪，內不亂即定」（《坐禪品》），因為主體心無掛礙，「無念為宗，無相為體，無住為本」（《定慧品》），心境也就能夠隨意而且自在[3]。

「身是菩提樹，心如明鏡臺。時時勤拂拭，莫使惹塵埃」的偈子，取得了五祖衣鉢。慧能弟子神會著《顯宗記》，定南慧能為頓宗，北神秀為漸教，從此，「南頓北漸」之說興起，後人才將神秀一派稱為「北宗禪」，將慧能一派稱為「南宗禪」。從武周執政到會昌毀佛，佛教藉南宗禪的傳播走向極盛，同時完成了教義簡單化、中國化的進程。

達摩至弘忍及弘忍所傳的旁支神秀，均依《楞伽經》重坐禪而主漸悟，重出世而遠世間，人稱「楞伽師」，不稱「禪宗」。天寶四年（七四五年），慧能弟子神會著《顯宗記》

安史之亂以後，藩鎮割據，宦官專權，黨朋傾軋。士大夫屢遭變亂，報國之志幻滅。他們急切地尋求新的思想支柱，以消解內心的苦悶。如果說儒家面向人間，道家遠離世事，南宗禪身在人間，卻心在方外。它強調人自身的精神解脫，比儒、道兩家思想都有深沉自覺的自我意識。安史之亂以後，南宗禪成為士夫心性修養的精神宗教。士夫們不再幻想戎馬邊塞建功立業，轉而關注主體心境，到山水、到藝術中去尋求解脫。南宗禪追求的精神境界既不能言說，也不立文字，唯有個體體驗與妙悟。它在人間生活中體驗宇宙本體，體驗形而上。這樣的體道方式，與中國古典藝術

1　〔明〕高柄《唐詩品彙》，《文淵閣四庫全書》第一三七一冊，第九、一〇頁。

2　〔宋〕普濟《五燈會元》上，卷一，北京：中華書局一九八四年版，第五二頁。

3　〔唐〕慧能《六祖壇經》，北京：中華書局二〇〇七年版，所引各段名均注於文內。

的審美完全相通。晚唐，文人們審美從感官觀察轉向了內心體悟，藝術從心物感應轉向了表現心靈，意味著五代兩宋寫心寫意藝術的必然降生。

第二節　紛繁歡快的樂舞藝術

隋唐樂舞除了對前代樂舞傳統的繼承，更多的則是對異邦樂舞的吸收。宮廷的、民間的、宗教的、異族的、外國的樂舞多層次地、空前地融合，匯成中華樂舞的高峰，表現出大唐歡快的時代主旋律和朝野上下對於人間生活的熱情肯定。

一、開敞式的吐納出入

隋大業中，將開皇初「七部樂」增訂為九部。唐貞觀間，依隋制又增入高昌一部，成十部樂，除《清商樂》、《西涼樂》是漢魏舊樂，《燕樂》是唐代新創俗樂以外，《高麗樂》從朝鮮傳入，《天竺樂》從印度傳入，《龜茲樂》、《疏勒樂》、《康國樂》、《安國樂》分別從西域和中亞傳入。也就是說，十部樂中，胡樂佔了七部，漢魏流傳的〈清商樂〉始終居於首位，用民族樂器而不用胡樂伴奏，以突出華夏正聲。西域樂器如篳篥、橫笛、羌笛、胡笳、角等等紛紛進入了中原，成為民族樂器的組成部份。跳蕩激越的胡樂傳達了唐人歡快激越的情感，與大唐的時代精神相應，所以，胡樂壓到了傳統琴樂，受到唐人歡迎。中唐，西南樂舞也進入了中原。貞元間南詔國獻樂舞，被改編為《南詔奉聖樂》，用舞隊編成南、詔、奉、聖四字，成為宮廷樂舞的保留節目。甚至，東南亞諸國、中亞諸國、東羅馬樂舞也紛紛傳入中原，成為大唐帝國海納百川胸襟氣度的典型寫照。

有唐一代，日本多次派出遣唐使，聖武朝、仁明朝使團人數分別達五百九十四人、六百五十一人，每團都有音聲長和音聲生[4]；日本遣唐留學生吉備真備返國時，將《樂書要錄》帶往日本[5]；音樂家皇甫東朝到日本演奏唐樂；鑑真東渡，將中國樂舞、樂譜、樂書等帶往日本。日本人高島千春所繪〈舞樂圖〉中，有唐代流傳至日本的《秦王破

陣樂》、《甘州》、《迦陵頻伽》、《蘇合香》、《太平樂》、《打球樂》、《還城樂》和歌舞戲《拔頭》、《蘭陵王》等6。從此，隋唐燕樂成為日本雅樂的主要構成，日本人稱其「唐樂」，「至今日本雅樂舞蹈中仍保存了不少與中國唐舞同名的『唐樂』，朝鮮不但有不少與唐舞同名的舞蹈圖……且記錄了各舞的編創情況，均與中國史籍所載相同」7。

二、宮廷內的盛世燕樂

唐太宗重視雅樂，親自指揮將《蘭陵王》改編為《秦王破陣樂》。高宗時，文舞《慶善樂》、武舞《破陣樂》與《上元樂》成為宮廷三大樂舞。高宗將伎樂分為坐、立兩部，坐部有六部樂舞，立部有八部樂舞。坐部伎注重個人演奏技巧，以樂聲的細膩見長；立部伎歌舞伴以播鼓，以奏樂的氣勢取勝。立部伎《聖壽樂》演奏時，上百人口唱頌辭，通過服飾和隊形的變化，組成「聖超千古，道泰百王，皇帝萬歲，寶祚彌昌」十六字。由上可見，初唐承襲了西周重視治政之樂、雅頌之樂的傳統。

初唐雅樂體制到盛唐大為改觀。明皇李隆基「洞曉音律，絲管皆造其妙。制作諸曲，隨意即成，如不加意。尤愛羯鼓橫笛，云『八音之領袖，諸樂不可為比』……力士遣取羯鼓，上臨軒縱擊一曲，名〈春光好〉，神氣自得……又嘗製〈秋風高〉，每至秋空迥徹，纖埃不起，即奏之。必遠風徐來，庭葉墜下。其神妙如此」8。他於東、西京各設教坊，令教坊子弟專習俳優雜技等俗樂；又令李龜年改組大樂署，親自指導樂工子弟數百人，專習漢民族清樂系統的「法曲」；並且詔令胡、漢之樂在宮中同臺演奏。「法曲法曲歌大定，積德重熙有餘慶，永徽之人舞而詠。法曲法曲

4　吳釗、劉東昇《中國音樂史略》，北京：人民音樂出版社一九九三年版，第一二九頁。
5　郎櫻〈日本的雅樂與隋唐燕樂〉，《文藝研究》一九八一年第一期。
6　彭松〈唐代舞圖與戲面——讀高島千春的舞樂圖〉，《文藝研究》一九八一年第一期。
7　王克芬《中國舞蹈發展史》，北京：文化藝術出版社一九八七年版，第二三四頁。
8　〔宋〕王讜《唐語林》卷四，見《文淵閣四庫全書》第一〇三八冊，第八七頁〈豪爽〉條。

舞霓裳，政和世理音洋洋，開元之人樂且康」[9]，唐詩如實記錄了初、盛唐法曲的審美變化。

盛唐大曲是宮廷燕樂的典型。它集演奏、舞蹈、歌唱於一身，十幾個段落起伏轉合，對比變化，構成大型的樂舞套曲。《霓裳羽衣》初為西涼節度使楊敬述造，明皇對其潤色易名並譜歌詞，楊貴妃領舞，舞者達數百人。全曲三十六段：散序六段由樂器演奏；中序十八段為慢板抒情歌舞並開始歌唱：「飄然旋轉迴雪輕，嫣然縱送游龍驚……繁音急節十二遍，跳珠撼玉何鏗錚」，可見《霓裳羽衣》從曲響到起舞幾經變奏，入破後節奏變快，繁複熱烈，在「破」十二段以舞為主漸轉快，歇拍後收煞。白居易形容《霓裳羽衣》道：

翔鸞舞了卻收翅，喫鶴曲終長引聲」[10]，可見《霓裳羽衣》從曲響到起舞幾經變奏，入破後節奏變快，繁複熱烈，在「長引聲」中結束。《教坊記》見載的盛唐大曲達四十六種。盛唐燕樂成為中國宮廷燕樂的盛世華章。

三、華筵上的表演舞蹈

有唐一代，高樓紅袖，賓客如雲，坊間華筵往往有舞蹈表演。來自江南的〈白紵舞〉、〈前溪舞〉等，來自民間武術的〈劍器舞〉等，以民間歌謠創作〈烏夜啼〉、〈回波樂〉等，來自西域的〈胡旋〉、〈胡騰〉、〈柘枝〉等匯集中原，成為時髦的表演性舞蹈。開元間《教坊記》將盛唐表演舞蹈分為「軟舞」「健舞」兩類；晚唐《樂府雜錄》則將表演舞蹈分為「健舞、軟舞、字舞、花舞、馬舞」五類，「健舞」下記有稜大、阿連、柘枝、劍器、胡旋、胡騰等，「軟舞」下記有梁州、綠腰、蘇合香、屈柘、甘州等，「樂器」下記有琵琶、箏、箜篌、笙、笛、觱篥、五弦、方響、擊甌、琴、阮咸、羯鼓、鼓等。兩書記載的唐代舞名達一百多個[11]。其中典型如：

劍器舞。其實舞者不帶劍器，空手而舞。「昔有佳人公孫氏，一舞劍器動四方。觀者如山色沮喪，天地為之久低昂……」[12]，可見劍器舞雄風颯颯，盡顯陽剛之美。

胡騰舞。從西域傳入，舞者為男性。安祿山擅跳此舞。「揚眉動目踏花氈，紅汗交流珠帽偏。醉卻東傾又西倒，雙靴柔弱滿燈前。環行急蹴皆應節，反手叉腰如卻月。絲桐忽奏一曲終，嗚嗚畫角城頭髮」[13]，可見胡騰舞騰跳踢踏情感奔放（圖五·一）。

胡旋舞。也從西域傳入，舞者有男有女。安祿山、楊貴妃擅跳此舞。唐人形容此舞道「弦鼓一聲雙袖舉，回雪

飄搖轉蓬舞。「左旋右轉不知疲,千匹萬周無已時」[14],可見胡旋舞以千匹萬周地旋轉為特點,今天中亞舞蹈仍然千匹萬周,旋轉不已。

渾脫舞。從西域傳入,以駿馬胡服與軍鼓喧噪模仿軍陣作戰,為健舞典型。

柘枝舞。從中亞粟特地區傳入中原後,從健舞改編為軟舞,成為中晚唐最為流行的舞蹈。

白紵舞。起源於吳,南朝收入清商樂中,以長袖飛舞、舞姿輕盈和眉目傳情為特徵。唐代一改南朝白紵舞的樸素清純為綺靡妖豔,唐詩「芳姿豔態妖且妍,回眸轉袖暗催弦」[15],寫出了白紵舞的芳豔基調。

綠腰舞,原名「錄要」,訛為「綠腰」,軟舞之一,貞元中樂工進曲,德宗令錄出要者,因以為名,中晚唐風靡朝野。「南國有佳人,輕盈綠腰舞。華筵九秋暮,飛袂拂雲雨。翩如蘭苕翠,婉如游龍舉。越豔罷前溪,吳姬停白紵」[16],可見〈綠腰〉也以舞袖為特徵,舞姿優美,以至江南前溪舞、白紵舞皆遭冷卻。

9 〔唐〕白居易〈法曲〉,見《全唐詩》中,武漢:湖北人民出版社二○○一年版,第一九四四頁。

10 〔唐〕白居易〈霓裳羽衣歌〉,見朱金城等《白居易詩集導讀》,北京:中國國際廣播出版社二○○九年版。

11 〔唐〕崔令欽《教坊記》、段安節《樂府雜錄》,見中央戲曲研究院編《中國古典戲曲論著集成》第一冊,北京:中國戲劇出版社一九五九年版。

12 〔唐〕杜甫〈觀公孫大娘弟子舞劍器行〉,見蕭滌非《杜甫詩選注》,上海:上海古籍出版社一九八三年版,第一八○頁。

13 〔唐〕李端〈胡騰歌〉見《全唐詩》上,武漢:湖北人民出版社二○○一年版,第一四一八頁。

14 〔唐〕白居易〈胡旋女〉,見《全唐詩》中,版本同上,第一九四五頁。

15 〔唐〕楊衡〈白紵辭〉,見《全唐詩》下,版本同上,第三九七九頁。

16 〔唐〕李群玉〈長沙九日登東樓觀舞〉,見《全唐詩》中,版本同上,第二八九八頁。

圖5.1 唐代胡騰舞銅人像,採自《文物天地》

烏夜啼。南朝清商樂即有之，舞者十六人，樂音哀婉淒楚，元稹有詩〈聽庾及之彈烏夜啼引〉以記之。[17]

比較而言，初唐樂舞偏剛；盛唐人既好健舞也愛軟舞，隨中唐瀰漫開來的享樂之風，舞蹈形式趨於豐富；晚唐，軟舞比健舞贏得了更廣層面的觀眾。敦煌莫高窟初唐兩百二十窟〈經變圖〉伎樂跳的是健舞。盛唐一百六十四窟南壁下伎樂菩薩獨舞，盛唐三百二十窟北壁〈觀無量壽經變〉中伎樂菩薩獨舞，中唐兩百零一窟壁畫中女子獨舞、中唐一百一十二窟壁畫中女子獨舞等，則都是軟舞。[18]

有唐一代，上至帝王，下到百姓，以空前的熱情參與舞蹈活動。盛唐人尤其舞得如醉如癡，滿目是長袖、披巾、風帶，滿耳是樂舞的歡快旋律。它們「不再是禮儀性的典重主調，而是人世間的歡快心音」。[19]

四、戲曲曲藝的先聲

隨唐，娛人藝術不再是王室貴冑們的專利。任半塘有言，「隋初之戲，盛在民間，不在宮廷」[20]，唐代，歌舞戲、參軍戲、俗講、窟儡子等活躍於民間，成為宋代戲曲曲藝全面興盛的先聲。

歌舞戲、參軍戲是萌芽狀態的戲曲。隋唐歌舞戲有：《大面》（有記作《代面》）、《缽頭》（有記作《撥頭》）、《踏瑤娘》（有記作《談容娘》）、《旱稅》、《五方獅子》、《劉辟責買》等等。先秦巫舞中的神靈鬼怪消失，轉向描摹世俗生活，演員裝扮成戲中人物，用載歌載舞加對白的形式演出簡單情節，成為後世戲曲的先聲。參軍戲上承俳優戲滑稽調笑、針砭諷刺的傳統，蒼鶻、參軍二人一逗哏，一捧哏，其後，科白中雜入歌舞，伴以管弦，分流演變影響宋元雜劇與後世相聲。西安鮮于庭誨墓出土參軍俑，蒼鶻做關目故作疑惑，參軍蓄包袱似作沉思：備極傳神，既是戲曲史上的珍貴資料，也是雕塑史上的珍品，藏於中國國家博物館（圖五‧二）。

隋唐，寺院內多有講唱宗教教義的「俗講」。俗講的文本稱「變

圖5.2 唐代參軍戲陶俑，採自吳山《中國工藝美術史幻燈集》

文」，俗講的曲本稱「經變」，俗講的畫本稱「變相」。演唱者一邊說唱，一邊翻動圖畫。唐代俗講受剛剛傳入中土的印度梵劇影響，梵劇「與東土藝術裡的某些實用型形態發生雜糅與融合，形成了新質，蛻變為唐代寺院裡的俗講藝術」[21]。中唐長安，「街東街西講佛經，撞鐘吹螺鬧宮廷」，熱鬧到了「訇然震動如雷霆」、「觀中人滿坐觀外，後至無地無由聽」[22]的程度。晚唐，變文題材和內容日趨世俗，或離開宗教教義，說唱民間傳說、歷史故事或現實故事：強化了說唱技巧，不再掛「變相」圖畫。這樣的變化，史家稱「俗變」。「俗講」和「俗變」印證了佛教世俗化的進程。

第三節　適時而變的書畫藝術

隋代畫家關注林林總總的社會生活，「田（田僧亮）則郊野柴荊為勝，楊（楊子華）則鞍馬人物為勝，契丹（楊契丹）則朝廷簪組為勝，法士（鄭法士）則游宴豪華為勝，董（董伯仁）則臺閣為勝，展（展子虔）則車馬為勝，孫（孫尚子）則美人魑魅為勝，閻（閻立本）則六法備該，萬象不失」[23]。

隋唐兩代，宮殿、寺廟、石窟、墓室牆壁無不圖繪，見載於盛唐段成式《寺塔記》、中唐朱景玄《唐朝名畫錄》、晚唐張彥遠《歷代名畫記》、北宋黃休復《益州名畫錄》。安史之亂使開天、天寶盛世發生劇變。王維以後，轟轟烈烈的壁畫創作高潮謝幕，畫家轉向書齋案頭，鍾情於花鳥，遁跡於山水，沉迷於水墨技巧的探索，水墨畫就此

17　王克芬《中國舞蹈發展史》，上海：上海人民出版社一九八九年版，第一九七—二○○頁。

18　王克芬《中國舞蹈發展史》，版本同上，第一九○、一九一頁。

19　李澤厚《美的歷程》，北京：文物出版社一九八九年版，第一三五頁。

20　任半塘《唐戲弄》，上海：上海古籍出版社一九八四年版，第一二五頁。

21　廖奔〈從梵劇到俗講〉，《文學遺產》一九九五年第一期，第六頁。

22　〔唐〕《全唐詩》中冊，武漢：湖北人民出版社二○○一年版，第一八二八頁。

23　〔唐〕張彥遠著，秦仲文、黃苗子點校《歷代名畫記》，北京：人民美術出版社一九六三年版，卷二。

降生。晚唐會昌毀佛以後，唐代建築壁畫絕少留存。

一、人物鞍馬畫的審美演變

隋唐人志在馬上事功，人物鞍馬畫成為隋唐富有時代特色的重要畫科。隋代于闐人尉遲質那以凹凸法畫西域風俗人物；其子尉遲乙僧，以力度均勻、細密繁複的鐵線描勾勒人物鞍馬，線如屈鐵盤絲。尉遲父子的畫風，可與西域這一時期洞窟壁畫互相參證。

閻立本、曹霸分別是初唐人物畫家、鞍馬畫家。閻立本太宗時位居右相，代兄閻立德為工部尚書，擅畫帝王功臣勳將，曾畫〈凌煙閣二十四功臣圖〉。他繼承六朝人物畫的清峻傳統，變顧愷之虛靈的人物神采為生動的個性表現。

〈歷代帝王圖〉所畫歷史上十三位帝王畫像，既刻畫出專制君主的共性特徵，又根據每個帝王的政治作為與不同命運，成功地塑造出個性鮮明的形象。如畫魏文帝曹丕目光如虎，不可一世；畫晉武帝司馬炎身材魁梧，鬚髯濃重，剛愎自用；畫後主陳叔寶飽食終日、一副亡國之君的無能模樣：其中隱含著對歷史人物的評判。今存宋人摹本藏於美國波士頓美術館。北京故宮博物院藏閻立本〈步輦圖〉（圖五・三），畫唐太宗端坐步輦由宮女抬出接見吐蕃使者祿東贊的情景。太宗比眾人都偉岸高大，氣象莊嚴，沉著幹練，吐蕃使者恭敬謙卑地侍立一旁。用筆緊勁磊落，運線流利純熟，用色典雅沉著[24]。曹霸則畫馬重在神駿，杜甫稱讚曹霸畫馬「一洗萬古凡馬空」[25]。

唐人創作壁畫的熱情，在初唐壁畫墓中得到了充份印

圖5.3 初唐閻立本〈步輦圖〉，採自《中國美術全集》

圖5.4 初唐李賢墓壁畫〈馬毬圖〉，採自《中華文明大圖集》

圖5.5 初唐李賢墓壁畫〈客使圖〉，採自《中國美術全集》

證。西安發現唐代壁畫墓九十餘座，初唐墓室壁畫留存既多，水準亦高，如：章懷太子李賢墓，墓道及墓室壁上繪有五十四幅壁畫，面積四百餘平方公尺，東壁〈客使圖〉、〈狩獵圖〉與西壁〈客使圖〉、〈馬毬圖〉均表現出初唐峻拔又活力四射的畫風。

〈狩獵圖〉長十二公尺，高二四公尺有餘，以持旗騎者為先導，數十騎簇擁著高頭大馬的主人，又十數騎殿後，從山野中呼嘯而過。〈馬毬圖〉畫二十餘騎奔馳追逐，主從呼應，氣勢流貫（圖五‧四）；〈客使圖〉中，唐代鴻臚寺官員冠冕袍帶，雍容大度；各國各族使節或濃眉深目，或闊嘴高鼻，備極謙恭（圖五‧五）。懿德太子李重潤墓內存四十多組壁畫：墓道東西兩側畫〈樓闕圖〉，仰畫飛檐，界畫工整；前室兩壁畫〈儀仗圖〉，聲勢浩大；過道東壁畫〈馴豹圖〉、〈馴鷹圖〉，筆法飛動；過道西壁和

24 陳佩秋比較〈步輦圖〉與〈歷代帝王圖〉風格的不同，認為〈步輦圖〉或系偽作。見馬琳等〈千年遺珍國際學術研討會綜述〉，《美術》二〇〇三年第一期。

25 〔唐〕杜甫〈丹青引——贈曹將軍霸〉，見蕭滌非《杜甫詩選注》，上海：上海古籍出版社一九八三年版，第一三二頁。

墓室畫〈仕女圖〉，仕女表情矜持，儀態端方，洋溢著青春氣息。永泰公主李仙蕙墓前室東西兩壁中兩組〈侍女圖〉最為精彩：侍女們薄紗輕籠，或執如意、拂塵、或捧妝奩，身姿曼妙，輕步緩行又回轉顧盼，冰冷的墓室裡彷彿迴盪著少女們的吟吟淺笑之聲（圖五‧六）。其右牆留有赭石勾線的人像朽稿，筆意簡率，筆趣盎然。後室石棺陰刻線紋流雲蔓草，花繁葉茂，纏卷流轉，生機勃發，莫可形容。初唐墓室壁畫映照出的，正是初唐生機勃發的時代精神。

吐魯番阿斯塔那唐墓屏式壁畫值得重視。其地表不見任何墓葬痕跡。從荒漠沿斜坡型甬道下到地下，方見土坑墓室與側廂。第二百一十六號唐墓後壁畫六幅屏式鑑戒畫。左起第一幅畫敧器，右起第一幅畫生芻、素絲和撲滿，中間四幅畫人物。其前胸、後背分別題有「金人」「石人」字樣。敧器指尖底瓶，水滿則覆，以勸人虛心行世。漢武時，公孫弘舉為賢良，鄉人送他青草一把、素絲一束、撲滿一個。生芻，即青草，語出《詩經‧小雅‧白駒》，「生芻一束，其人如玉」[26]，小白馬嚼著青草，以喻主人德行如玉；素絲很細，擰成一束便拉拽不斷，比喻行善從小處入手；撲滿只入不出，裝滿錢即被打碎，比喻為人為官不可斂財無度。「金人」、「石人」勸人三緘其口，慎言無事。這六幅屏式鑑戒畫有濃重的儒家說教意味，可見中原文化對於邊陲的強大影響。阿斯塔那第一百八十八號唐墓內有牧馬圖屏式壁畫八扇，阿斯塔那第二百三十號唐墓內有舞樂圖屏式壁畫六扇，均呈用筆健勁、敷色簡率之作風，可見屏式壁畫在該地區十分流行。阿斯塔那唐墓還發現布畫多幅，大型布畫〈伏羲女媧圖〉藏於韓國國立歷史博物館；第一百八十七號唐墓絹畫〈圍棋仕女圖〉，已見中唐豐肥綺麗的人物畫風。

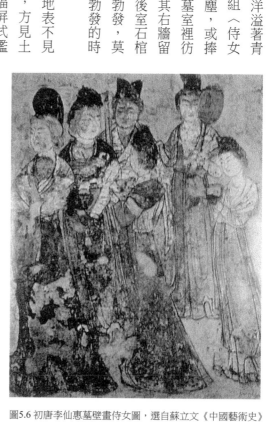

圖5.6 初唐李仙惠墓壁畫侍女圖，選自蘇立文《中國藝術史》

盛唐畫家吳道子，早年學顧愷之游絲描，中年以後一改敷色傳統，自創「蒓菜條」畫法，一生為兩京寺觀畫壁三百餘堵。張彥遠尊其為「畫聖」，稱其畫「虯鬚雲鬢，數尺飛動，毛根出肉，力健有餘」[27]；蘇軾稱他「出新意於法度之中，寄妙理於豪放之外，所謂游刃餘地，運斤成風，蓋古今一人而已」[28]。可見，吳道子壁畫兼得才、法。這是安史之亂以前大唐昂揚的時代氛圍以及宗教壁畫所需要的寫實功力決定的。這是安史之亂以前藝術學院讀書期間，曾見吳道子〈地獄變相圖〉摹本，真如宋人所說「變狀陰慘，使觀者腋汗毛聳，不寒而慄」[29]。傳為吳道子畫〈送子天王圖〉則下筆拘謹，難與前人讚詞相合。

宗教壁畫之外，盛唐人物畫題材突破了漢魏六朝聖賢、功臣、義士、烈女的狹窄範圍，轉而關心現實生活。開元間史館畫值張萱擅畫公子、婦女、嬰兒，畫風意態穠遠。今傳〈虢國夫人遊春圖〉宋人摹本，畫楊貴妃三姐虢國夫人於上巳日遊春場景（圖五‧七）。圖上人物豐肌秀骨，鞍馬骨肉停勻，恰如杜甫所吟「態濃意遠淑且真，肌理細膩骨肉勻」[30]。張萱〈搗練圖卷〉分段又連貫地畫出了從搗練、織修、熨平到縫製的全過程，搗練者的執杵挽袖、織修者的細心理線、拉練者的仰身用力、觀熨女童的好奇、煽火女童的畏熱等，莫不觀察細膩，描摹生動。盛唐人物畫正是盛唐琳琅滿目社會生活和繁榮昌盛時代氣象的寫照。

[26]《詩經》，鄭州：中州古籍出版社一九九一年版，第三〇七頁《小雅‧白駒》。

[27]〔唐〕張彥遠《歷代名畫記》卷二，筆者《中國古代藝術論著集注與研究》，第一四五頁〈論顧、陸、張、吳用筆〉。

[28]〔宋〕蘇軾〈書吳道子畫後〉，《蘇軾散文選注》，上海：上海古籍出版社一九九〇年版，第一七四頁。

[29]〔宋〕黃伯思《東觀餘論》卷下〈跋吳道元地獄變相圖後〉，見《叢書集成新編》第五一冊，第二八〇頁。

[30]〔唐〕杜甫〈麗人行〉，見蕭滌非《杜甫詩選注》，上海：上海古籍出版社一九八三年版，第一八頁。

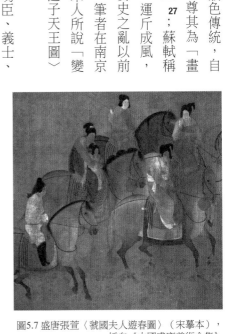

圖5.7 盛唐張萱〈虢國夫人遊春圖〉（宋摹本），
採自《中國盛唐美術全集》

圖5.8 盛唐韓幹〈牧馬圖〉，採自《中國美術全集》

盛唐鞍馬畫家韓幹，初師曹霸，變曹霸清峻畫風而成壯碩矯健的畫馬之風，〈牧馬圖〉等藏於臺北故宮博物院（圖五‧八）。杜甫評書畫只欣賞初唐的神駿，不欣賞盛唐的肥碩，認為「幹惟畫肉不畫骨，忍使驊騮氣凋喪」[31]。時代變了，審美風格也隨之變化，杜甫的審美觀落後於時代，以至張彥遠、蘇軾、倪瓚笑話他外行看畫。韓滉生活在安史之亂以後唐王朝由盛轉衰之時。他以兩浙節度使、右宰相之身分細緻觀察農家生活，〈五牛圖〉用拙重生辣的乾筆皴擦敷染，真實生動地表現出了牛穩重遲緩的步態，負重耐勞的品性和粗糙堅韌的皮毛質感，風格質樸自然，正是士大夫身在廟堂、心存隱逸的形象寫照（圖五‧九）。

安史之亂以後，上層社會瀰漫著享樂氛圍，人物畫轉向對豐肥形體、絢麗色彩的追逐。周昉畫貴族婦女豐肌碩體，輕紗薄籠，敷色穠麗，悠閒富足的外表下，是精神的空虛落寞。〈揮扇仕女圖卷〉以宮怨為題，畫妃嬪、宮人十三人，或獨憩，或對語，或理妝，或觀繡，或揮扇，或行坐，慵懶無事，每人各自成段又互相關聯，構圖簡潔，不畫背景。遼寧博物館藏傳為周昉畫〈簪花仕女圖〉（圖五‧一〇），畫貴族仕女在採花賞花漫步，人物高髻長裳，鬢插花冠，輕薄的紗衣下透出豐盈的肌體，富麗的色彩掩蓋不住慵懶的精神狀態[32]。至此，畫史形成了人物畫四家樣：南朝張僧繇的

圖5.9 唐韓滉〈五牛圖〉，採自《中國美術全集》

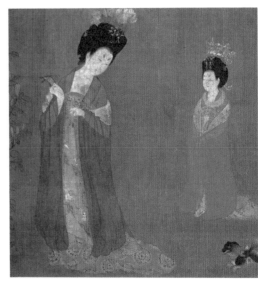

圖5.10 周昉〈簪花仕女圖〉（宋摹本），採自《中國美術全集》

「張家樣」、北朝曹仲達的「曹家樣」、盛唐吳道子的「吳家樣」、中唐周昉的「周家樣」。中唐人物畫之感官之美和享樂意味，表現出中唐社會重世俗情趣、重現實享受的審美時尚，其感性的情調、溫麗的色彩、成熟的形式較盛唐確有過之，而論興象天然生機勃發，中唐繪畫與初唐、盛唐別如霄壤。

唐末孫位，隨皇帝逃入四川後隱居。他一改中唐人物畫的綺麗之風，專注於白描人物和龍、水、鬼、神等的描繪，〈高逸圖〉用筆凝練，人物形象沖虛恬淡，皴染樹石，開五代山水皴法之先河。張彥遠將其列為「逸格」畫家第一人，蘇軾稱其「畫奔湍巨浪與山石曲折，隨物賦形，盡水之變，號稱神逸」[33]，可見晚唐人物畫野逸畫風之一斑。

31
〔唐〕杜甫〈丹青引〉，見蕭滌非《杜甫詩選注》，第一一三頁。

32
關於〈簪花仕女圖〉創作年代，謝稚柳從人物髮型和南方特有的辛夷花推斷此畫出於南唐，見謝稚柳〈唐周昉簪花仕女圖的商榷〉，《文物參考資料》一九五八年第六期；楊仁愷則認為確係中唐周昉所畫，見楊仁愷〈對〈唐周昉簪花仕女圖的商榷〉的意見〉，《文物》一九五九年第二期。

33
〔宋〕蘇軾〈書蒲永升畫後〉，見王水照等《蘇軾散文選注》，上海：上海古籍出版社一九九〇年版，第一一一頁。

二、山水畫的審美演變

從存世實物看，晚唐以前，隋唐山水畫多為青綠山水，其造詣遠不能與有唐一代人物畫成就相比。青綠山水的富麗堂皇將廟堂之高與江湖之遠彌合了起來，給人富麗和自然雙重美感。北京故宮博物院藏有中國傳世最早的山水畫軸——隋代展子虔〈遊春圖〉34（圖五·一一）。其用青綠著色，金線勾勒，筆致凝練勁挺，咫尺畫面表現出了千里空間，岸上車騎、水中畫船和高山大樹比例已趨恰當，畫法則是空鉤無皴。

唐朝宗室李思訓是盛唐金碧山水畫的代表畫家，晚年任左羽林衛大將軍，史稱「大李將軍」。其畫繼承和發揚了展子虔草創的青綠作風，〈江帆樓閣圖〉畫殿宇樓閣藏於深山古林，勾線並填以濃重的青綠，線條紛披錯落，山林雄深，雲霞縹緲，筆格細密遒勁，賦色精麗。其子李昭道，時稱「小李將軍」，所作〈明皇幸蜀圖〉畫安史之亂中玄宗率眾避難途經四川飛仙嶺下，筆法仍屬空鉤無皴，設色全用青綠，山峰瑣碎，人馬細緻卻乏骨力。

安史之亂以後，王維隱居於藍田輞川，其詩其畫都大有禪意，史稱王維為「詩佛」。他畫畫往往別有所寄。如畫的〈袁安臥雪〉傳達追慕晉人的高潔情懷，畫雪中芭蕉以喻沙門不壞之身，35 畫〈輞川圖〉表明精神皈依。傳為王維所畫的〈雪溪圖〉雅潤靜穆，筆墨宛麗，氣韻高清。從此，文人從寫物轉向寫心，「輞川」成為文人精神家園的象徵。

張彥遠說王維「體涉今古」，其山水畫有「右丞指揮工人布色」，原野簇成，遠樹過於樸拙，復務細巧，翻更失真」的古體，有「筆跡勁爽」的「破墨」新體36。所謂「破墨」，即以濃破淡，或以淡破濃，使濃、淡、乾、濕相互滲透。王維破墨是對李思訓畫大虧墨彩、吳道子畫有筆無墨反思後的創新。唐代張璪、王墨、劉單各有破墨探索。王維

圖5.11 隋代展子虔〈遊春圖〉（局部），採自《中國美術全集》

不僅是破墨新體的最早開創者，還是破墨新體的最早記錄者，「夫畫道之中，水墨最為上，肇自然之性，成造化之

功」[37]。王維還開創了中國繪畫的文學化。他作畫溶入詩意，使畫中有詩；作詩又溶入畫意，使詩中有畫。晚明，董

其昌「南北宗論」一出，是王維而不是徒以破墨領先的張璪、王墨、劉單登上文人畫宗祖的位置，已是勢在必然。[38]

破墨新體為文人畫的降生提供了新的形式，繪畫文學化為文人畫的降生提供了新的內容，而文人畫的精神靈魂則在

於，安史之亂以後，文人心境和社會審美都發生了變化，預示著宋代寫心寫意的文人畫必然降生。

三、花鳥畫的審美演變

初唐花鳥畫往往對稱展開構圖，工筆設色，裝飾風濃郁，用作屏風、障壁等堂上裝飾，時稱「裝堂花」，又稱

「鋪殿花」。新疆吐魯番阿斯塔那第二百一十六號唐墓墓室後壁屏式畫呈明顯的中軸對稱構圖，哈拉和卓第五十號墓

出土的紙本花鳥屏式畫，則是目前存世最早的紙本花鳥畫。可見，初唐花鳥畫有很大的依附性與裝飾性。

中唐社會的享樂風氣，使寫實富麗的卷軸花鳥畫脫穎而出。它不再承擔初唐花鳥畫的裝飾家居功能，轉而滿足世

俗欣賞。邊鸞率先將裝堂花構圖改變為折枝花構圖，其精於設色的濃豔畫風，使其成為最能代表中唐時代精神的花鳥

畫家。晚唐滕昌祐，畫折枝花下筆輕利，用色鮮豔，畫草蟲蟬蝶用點丟法，唐代人稱「點畫」。邊鸞、滕昌祐精於設

色的畫風，成為五代黃筌富麗畫風和宋代畫院精緻花鳥畫的先導。

[34] 關於〈遊春圖〉年代，傳熹年從畫中斗栱、鴟尾形制和人物帕頭推斷畫非隋物，見傅熹年〈關於展子虔遊春圖年代的探討〉，《文物》一九七八年第十一期；收藏家張伯駒則堅持自捐此畫確為隋物，見張伯駒〈關於展子虔遊春圖年代的一點淺見〉，《文物》一九七九年第四期。

[35] 朱良志解，「雪中芭蕉，四時不壞，不是說物的堅貞，而是說人心性不為物遷的道理」。見朱良志〈金農繪畫的金石氣〉，《藝術百家》二〇一三年第二期。

[36] 〔唐〕張彥遠《歷代名畫記》卷一〇〈唐朝下・王維〉，見筆者《中國古代藝術論著集注與研究》，第一六八頁。

[37] 〔唐〕王維〈山水訣〉，見盧輔聖主編《中國書畫全書》第一冊，上海：上海書畫出版社二〇〇九年版，第一七六頁。

[38] 詳可見筆者〈俞劍華評價王維商兌〉，《美術研究》二〇一一年第二期。

四、書法的審美演變

隋代書家中，智永為王羲之七世孫，曾書〈真草千字文〉[39]。河北正定隆興寺所藏隋碑「龍藏寺碑」[40]，行筆瘦硬，有六朝風骨；結體疏朗，又有鮮明的隋朝風範，為隋碑第一，如今仍然立於隆興寺大悲閣之東南側。

中國的書法經過了隸、草、行而至於楷書，唐代，楷書成為書法的主流表現形式。初唐四家均以楷體名世，四家書莫不有南朝清峻之風。歐陽詢〈九成宮醴泉銘〉結體險峻，行筆瘦硬，史稱「歐體」，影響最大；褚遂良〈雁塔聖教序〉、虞世南〈孔子廟堂碑〉、薛稷〈信行禪師碑〉等，各有拓本傳世。唐書重法的特徵正是在初唐形成，歐、虞、褚、薛四家書成為後世臨摹的範本。

盛唐書法氣象崢嶸，脫晉自立。安史之亂之前，書家張旭見擔夫爭路、公孫大娘舞劍器而悟草書之道，其草書粗細收放，律動強烈。〈肚痛帖〉點畫如疾風驟雨，將盛唐時代的樂舞精神表現到了極致；遼寧省博物館藏〈古詩四帖〉（圖五·一二）稍覺繚亂。僧懷素所書狂草，較張旭狂草更具流轉之美，傳世作品有〈食魚帖〉（圖五·一三）、〈自敘帖〉、〈苦筍帖〉等。「顛張」與「狂素」草書才情噴發，興象天然，與盛唐樂舞一樣，應合著安史之亂前盛唐歡快的時代旋律。狂草與唐舞進一步強化了中華藝術獨特的旋律之美，一手帶動起了重視線條音樂美感的唐代雕塑，一手帶動起了線描立骨的唐代壁畫。

安史之亂以後的盛唐，人們心境從外向轉為內斂，藝術就此納入秩序和

圖5.13 盛唐懷素〈食魚帖〉，採自《中國美術全集》

圖5.12 盛唐張旭〈古詩四帖〉，採自《中國美術全集》

圖5.15 柳公權〈神策軍碑〉，採自《中國美術全集》

圖5.14 顏真卿〈東方畫贊碑〉，採自《中國美術全集》

規範。顏真卿身為唐朝重臣，楷書〈麻姑仙壇記〉、〈東方畫贊碑〉（圖五‧一四）等，結體寬博穩健，凝重端肅，氣象充盈，其堂堂正氣，既是盛唐之音，又代表著大亂將臨時代棟樑的精神面貌。行書〈祭侄稿〉強忍傷親之痛，終因情難自持而點畫狼藉，動心駭目，被書史譽為「天下行書第二」。晚唐柳公權，楷書挺拔健勁又不失遒媚，所書〈玄祕塔碑〉、〈神策軍碑〉（圖五‧一五）為後世習楷範本。後世習楷多從顏、柳入手，前書見肉，後書見骨，人稱「顏筋柳骨」。如果說安史之亂前的盛唐書法如李白古風，全以才運；大亂將臨與亂後盛唐的書法則如老杜七律，戴著腳鐐跳舞。前者的貢獻是沖決舊形式，後者的貢獻是建立新形式。

杜詩、韓文、顏書、吳畫，成為唐代尚法藝術的楷模，「詩至於杜子美，文至於韓退之，書至於顏魯公，畫至於吳道子，而古今之變、天下之能事畢矣」[41]。

第四節　全面領先的造物藝術

唐代工藝美術廣納西來元素，品種豐富，工藝精到，在全

39 智永〈千字文〉，史家有認為係集字或摹本，啟功先生鑑定為真跡。

40 河北正定隆興寺，隋代名龍藏寺，故碑名「龍藏寺碑」。

41 〔宋〕蘇軾〈書吳道子畫後〉，見王水照等《蘇軾散文選注》，上海：上海古籍出版社一九九〇年版，第一七三、一七四頁。

世界處於全面領先位置。器皿裝飾紋樣從原始彩陶的幾何紋、三代青銅的動物紋、魏晉的忍冬蓮花紋轉向大自然中的花、草、蟲、蝶。單枝花不足構成豐滿的美感，就在牡丹花心再畫上石榴，或將幾朵花組合成為一朵又大又圓的寶相花。卷草紋流暢纏卷，隨意生發，華美繁複，給人生機勃發的美感，成為唐人喜愛的裝飾紋樣。盛開的寶相花、流轉的卷草紋與西來的聯珠紋等，洋溢著唐人的生活熱情，傳達著唐人對大自然的熱愛，謳歌著盛世的富足與安定。唐代造物藝術給東鄰造物藝術以深刻深遠的影響，日本天平奈良時代的建築與器皿無不流行唐風唐式，日本人至今稱卷草紋為「唐草」。

一、後世範式的建築藝術

對隋唐建築的研究，長期藉助於文獻資料和極少幸存建築，石窟壁畫補充了唐代建築史料的闕如。敦煌石窟壁畫之中，唐代建築「有宮殿、闕、佛寺、塔、城垣、住宅，還有監獄、墳墓、高臺、草庵、穹廬、帳帷以及橋樑、棧道等等，有許多還是以完整的組群形式出現的，可以明確地顯出建築的群體構圖」[42]。

（一）世界最早的拱券橋

河北趙州安濟橋開造於隋開皇十年（五九○年），歷時十二年造成，是今存全世界最早的空腹拱券橋，人稱「趙州橋」。大券淨跨度達三十七‧四七公尺，兩端各砌洩洪小券兩個，形成有張有弛的弧線造型，減輕了洪水期橋身對水流的阻礙，也減輕了大券上的荷載，真如長虹臥波。其石料平直，排列嚴密，主拱、小拱券石磨琢細緻，石縫內灰漿平整，銀錠式的「腰鐵」嵌入券石，將券石緊緊連接為整體，通體未用一根橋柱，便確保橋身遭遇洪水而未被沖塌。工匠將石欄板巧妙地雕刻成雙龍從石板穿來過去，成為以短勝長、反限制為利用的設計佳例（圖五‧一六）[43]。趙州橋卓越的功能、優美的造

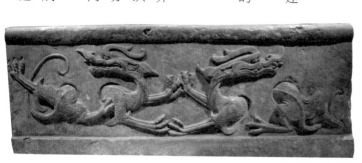
圖5.16 隋代趙州橋欄板石雕遊龍，著者攝於中國國家博物館

型與裝飾，使其不僅被載入橋樑史，也被載入藝術史冊。

(二)里坊城市與宮城佈局

隋唐兩代，在曹魏鄴城中軸線、里坊式和十字交叉道路網的城郭佈局基礎上，開創出更為合理的棋盤形里坊佈局，里坊制成為隋唐城市佈局的最大特色。隋唐木構建築技術高度成熟，後世木構殿宇工藝水準再也沒能超越。

隋朝，工部尚書宇文愷依照《易》之八卦六爻，在漢長安城東南龍首原規劃與營造隋大興城，城池面積達八十四平方公里，外廓方正。皇宮在都城北部中軸線上，太極宮居中，東、西各設太子東宮、後宮。從郭城至皇城，西各設周遭六百步的東市、西市，城內分割為一百零九坊。隋朝主次分明的宮城佈局，為歷代宮城佈局效仿。城牆由低而高，佈局由疏而密，建築由簡到繁，節奏由平緩到急促，烘托出建築群主體——帝王臨政的太極宮。皇城正南，朱雀大街寬一百五十公尺，長達九公里，橫、豎各三條幹道貫通全城。城東南、西南各有太廟、社稷壇，東、

唐長安城在隋大興城基礎上加以完善，東西長十一‧二公里，南北寬九‧六公里，城內里坊各圍高牆，坊門早啟晚閉，各坊間築東西向大街十四條、南北向大街十一條，[44] 唐詩「百千家似圍棋局，十二街如種菜畦」[45]，正是對唐代城市棋盤形里坊格局的形象紀錄。唐人又「鑿龍首崗以為基址，彤墀結砌高五十餘尺，左右立棲鳳、翔鸞二闕，龍尾道出於關前。倚欄下瞰，前山如在諸掌」[46]，兩閣相距約一百五十公尺，凹字形圍裹的宮門佈局使元氣內聚，宮城

42 蕭默〈唐代建築風貌——從敦煌壁畫看到和想到的〉，《文藝研究》一九八三年第四期。

43 〔唐〕柳渙《石橋銘》、張嘉貞《石橋銘序》各一篇，對趙州橋橋身結構、橋面石作、欄板雕刻等進行了形象記錄。一九五六年，安濟橋橋南關帝廟城臺引道內掘出刻此銘文的殘碑。

44 閻麗川《中國美術史略》，北京：人民美術出版社一九八〇年版，第一一七頁。

45 〔唐〕白居易《登觀音臺望城》，見《全唐詩》中，武漢：湖北人民出版社二〇〇一年版，第二〇九四頁。

46 〔宋〕金盈之《醉翁談錄》卷三，復旦大學圖書館古籍部編《續修四庫全書》第一一六六冊，上海：上海古籍出版社一九九五年影印版，第一九八頁「含元殿」條。以下此書不再列出版本。

總面積約為明清紫禁城的六倍[47]。京城長安之外，另設東都洛陽，「兩京制」為後世王朝所仿效。唐代都市規劃與宮殿佈局對日本城市建設產生了重大影響，日本京都、奈良皆仿長安進行規劃，法隆寺一派唐風。整個東亞建築體系莫不受惠於唐代建築。

(三)寺廟建築及其相關藝術

現存完整的唐代木構大殿見存於山西，有：五臺山南禪寺大殿與佛光寺東大殿、芮城縣龍泉村廣仁王廟正殿、平順縣耽車鄉王曲村天臺庵正殿等。

佛光寺東大殿重建於唐大中十一年（八五七年），原構面貌完整，建築、塑像、壁畫、墨跡堪稱四絕。殿建於高臺基上，面闊七間，長達三十·八公尺，進深八柱四間，為十八·一二公尺。正脊兩端升高，巨大的單簷四阿頂屋角翹起，構成反向弧曲富有彈力的屋蓋輪廓，檐口出挑近三公尺。大屋頂的反宇曲線使雨水急速滑落並向臺基外噴射，同時確保日照充份，屋檐下的木構與檐下的行人不遭雨淋。其斗栱碩大，高度竟達柱高一半。檐柱上端向內傾斜形成「側腳」[48]，使屋頂重量穩定地壓向臺基。牆壁全用朱土塗刷，窗戶為唐代建築特有的直櫺窗。內部樑架有稍施斧斤的明栿，有不施斧斤的草栿[49]，月樑微微拱起，內、外兩圍柱子柱頭的卷殺、斗栱的分瓣……簡約粗獷又透出柔美。其雄渾凝重、剛中見柔的氣格，正是大唐莊嚴氣象的寫照（圖五·一七）。殿內存唐代壁畫六十一·六八平方公尺，風格與莫高窟同期壁畫接近；佛壇上存

圖5.17 五臺山佛光寺唐代大殿，季建樂攝

唐代彩塑三十五尊，有主有從，有站有立，起伏變化，各盡其態，後世裝鑾稍顯俗麗，總體形模未失。

南禪寺大佛殿建於唐建中三年（七八二年），早於佛光寺東大殿七十餘年，是會昌毀佛前唯一幸存的唐代歇山頂大殿，二十世紀七〇年代落架重修，文物價值降低。其面闊、進深各三間，大佛殿內原有彩塑一鋪十七尊，現存十四尊，豐腴壯實，元氣充沛，形神兼備，富麗的裝鑾經過歲月磨洗，愈顯得沉穩而有內涵，跪姿菩薩尤其楚楚動人。史載隋唐雕塑家不下二三十人，楊惠之被《歷代名畫記》尊為「塑聖」。從南禪寺彩塑，可見唐代塑形神兼備之一斑。

王曲村天臺庵建於唐末天祐四年（九〇七年），目前僅存正殿，面闊、進深各三間，建築面積九十餘平方公尺，時代原貌完整。其突出特點是正脊極其收攏，檐口出挑又極其深遠，檁下各有襻間枋與平樑相交，加強了木構的穩定性。

廣仁王廟正殿在芮城北四公里的龍泉村北，緊鄰永樂宮，面闊五間，進深四椽，建於唐太和六年（八三二年），比佛光寺東大殿建造時間早二十四年，是現存唐代木構大殿中唯一的道教建築，重修後，唯樑架、斗栱是原構。

唐人以科舉中魁於慈恩寺題名為榮，唐詩中不乏對慈恩寺的詠贊。當年慈恩寺建築僅存慈恩寺塔，建於六五二年，原高五層，武后時重修至十層，萬曆二十三年（一六〇四年）對其整體包裹，成為高六十四公尺、七層的方形錐體磚塔，人稱「大雁塔」。重建之塔保

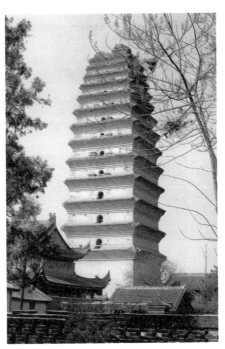

圖5.18 西安小雁塔，選自王朝聞、鄧福星主編《中國美術史》

47 傅熹年〈唐長安大明宮含元殿原狀的探討〉，《文物》一九七三年第七期。

48 側腳：中國古代宮殿上端略向內移，使屋頂重量穩定地下壓而不坍塌，見載於〔宋〕李誡《營造法式》。古希臘神廟柱子亦用側腳之法。

49 明栿：屋頂以下暴露的大樑，往往精細砍斫甚至雕刻；草栿：天花板以上的大樑，往往草草砍斫。

留了唐塔造型簡潔、莊嚴古樸的特點，石門楣線刻觀音奔放纏卷如輕雲流水，精美有過永泰公主石棺線刻。西安薦福寺塔也建於唐代，因中唐以來科舉以「雁塔題名」為榮，明人始稱其「小雁塔」，與大雁塔一穠一纖，互相映照（圖五‧一八）。河北正定有四座唐塔，造型或端莊或修長或如花苞，各經過後世落架重修，失去了唐塔簡練雍容的時代風貌。

（四）帝陵形制的開創

隋歷三主，兩主死於不測草草下葬。隋代將作大匠閻立德入唐以後，主持營造獻陵、昭陵。咸陽原上，唐代十八座帝陵呈扇形展開，莫不因山為陵，鑿山為穴，充份利用天然地勢，比較漢代堆土成「方上」更省力合理，又更有氣勢。其地面建築形成了陵門、神道、石像生和獻殿、寶頂等一整套範式，從此開創了中國帝陵建築的完整形制。唐陵城垣、祭廟、寢殿、陵邑等均已不存。

乾陵——唐高宗和武則天合葬墓在乾縣城北梁山上，是現存唯一未被盜挖的唐代帝陵。順坡上山，兩座奶頭形山包形成天然門闕，神道兩旁列望柱、翼馬、朱雀各一對，石馬五對，石人十對，石雕蕃酋像六十一尊，述聖記碑和無字碑一對，石獅一對，寶頂在高一千零四十九公尺的山頂，氣象宏偉開闊。皇族成員及泰陵存石刻三十四對。其餘移位博物館。

文武大臣葬於陵區即「兆域」。橋陵——唐睿宗李旦墓在蒲城縣西北十五公里山上，與乾陵建制大體相仿，石馬、石人、石獅等五十餘件石刻原地保存。玄宗之

唐陵石雕無不敦實渾厚，氣魄雄偉，昭陵、順陵、乾陵石雕尤其傑出。青石浮雕「昭陵六駿」造型雄健，神態逼真，國內存四駿，分藏於中國國家博物館（圖五‧一九）與西安碑林博物館；兩駿流散國外，藏於美國賓夕法尼亞大學博物館（Penn Museum）。

順陵石獅昂首闊步，雄視前方，氣勢開張，威而不猛，

圖5.19 青石浮雕昭陵六駿之一，著者攝於中國國家博物館

一派凌然不可侵犯的帝王氣度（圖五·二〇）。乾陵石獅穩定厚實，刀法圓熟，刻鏤分明，比較漢陵石刻，雄強博大的精神猶在，穩定感代替了運動感，成熟精到的藝術手法代替了衝刺跳蕩的藝術表現。唐陵石雕正是大唐豪邁自信、意氣風發時代精神的寫照，代表了中國陵墓石雕的最高成就。

二、熔鑄中外的工藝美術

唐代工藝美術兼收並蓄，熔鑄中外，極為典型地體現出中外文化的交流互動。波斯薩珊王朝[50]的織錦工藝、中亞粟特人的金銀器工藝……紛紛進入中原並為大唐文化所融化，匯成唐代工藝美術各體大備的時代風貌。唐前期，精工造作在中原；安史之亂以後，江淮未遭破壞，從此，「天下大計，仰於東南」[51]。

唐代工藝美術澤被亞洲。天寶十五載（七五六年），日本聖武天皇之皇后將唐代木器、銅器、玳瑁器、絲織品等六百餘件供奉奈良東大寺，為東大寺正倉院典藏，其中一些是唐代工藝美術品。一九八七年，陝西扶風法門寺發現懿、僖二宗瘞埋於地宮唐朝歷代皇帝供奉佛祖的金銀器、瓷器、玻璃器、織物等兩千餘件，加上新疆阿斯塔那唐墓出土文物，敦煌藏經洞發現唐代文物，豐富了唐代文物典藏。

（一）追新逐異的染織工藝

唐前期，朝廷於少府監織染署下設染織各作計有二十五作，定州（在今河北）、益州（在今四川）、揚州（在今

50 波斯薩珊王朝：在今伊朗，六五一年為大食所滅。

51 〔宋〕歐陽修、宋祁《新唐書》卷一六五，北京：中華書局一九七五年版，第五〇七六頁〈權德輿傳〉。

圖5.20 順陵石獅，採自《中國美術全集》

江蘇）為著名絲綢產地，史載「定州何名遠……家有綾機五百張」[52]。安史之亂以後，越州（在今浙江）、潤州（在今江蘇）和宣州（在今安徽）等江南絲織重鎮先後崛起。

唐錦絢麗多彩，集中表現了唐人崇尚富麗的審美習尚。宮中設錦坊，兩京及諸州設官錦坊，民間有錦戶，錦被用作帷幔、屏障、障泥並被用於裁造半臂、鞋、囊，或用作衣緣裝飾。「闤闠之裡，伎巧之家，百室離房，機杼相和。貝錦斐成，濯色江波」[53]；初唐，四川官員陵陽公竇師綸創對稱祥瑞的綾錦新樣，「寶師綸……凡創瑞錦、宮綾，章彩奇麗，蜀人至今謂之『陵陽公樣』……高祖、太宗時，內庫瑞錦對雉、鬪羊、翔鳳、游麟之狀，創自師綸，至今傳之」[55]。這種對稱祥瑞的綾錦新樣，為多地出土的唐代織錦錦證實。比較漢代預先安排經線彩色、緯線難以換色的「經錦」，初唐出現了以斜紋為基本組織的經錦，繼而出現了可以自由變換緯線色彩的「緯錦」，從而能夠織出寬幅的作品和繁複的花紋。東京國立博物館藏有唐代聯珠團窠四騎紋緯錦，聯珠圈紋內織人呈胡相，馬生雙翼，異域獅子佈滿背景（圖五‧二一）。阿斯塔那初唐墓葬出土聯珠對鹿紋緯錦、聯珠對鳥紋錦緯。武周時期，聯珠紋退讓成為緯錦邊沿紋飾，或成為緯錦上寶相花的組成部份。如日本奈良正倉院所藏唐代寶相花琵琶錦囊，聯珠紋被織在了寶相花中央，可見中華文化同化異域文化的能力（圖五‧二二）。盛唐，民族自創的寶相花成為裝飾圖案的主角。中唐，寫實富麗的花鳥紋錦取代了初唐錦上的中亞紋樣。自從漢魏時誕生於新疆的「緯毛」傳入中原，唐人以絲代毛織為朝服，或裱為書匣。阿斯塔那三百八十一號初唐墓出土織成錦履，可證「織成」這一高難度的織

[54] 四川蜀錦三國時就已有名；西晉成都就已經

圖5.22 唐代寶相花琵琶錦囊，採自尚剛《古物新知》

圖5.21 唐代聯珠四騎紋錦，採自尚剛《中國工藝美術史新編》

錦技藝，初唐就已經把握嫻熟。阿斯塔那兩百零六號號唐墓木俑所著服飾竟是緙絲裁就，將緙絲工藝的推廣年代提前到了唐代。

隋唐染纈是漢晉蠟纈、絞纈、夾纈三類染纈工藝的發展，實物遺存品種、數量大大超過了前代。新疆吐魯番出土隋開皇六年（五八六年）天藍地白花絞纈絲織品數件，阿斯塔那唐墓出土絞纈菱格絹等，莫高窟藏經洞發現盛唐蠟纈實物，夾纈裙（圖五‧二三）、夾纈山水屏風、夾纈鳥石屏風、夾纈鹿草屏風等，面幅之大、製作之精、色彩之麗，見所未見。「正倉院所珍藏的染織遺寶，包括殘缺不完整者在內，遠遠超過了十萬件以上。加上法隆寺中所保存下來的絲織品種網羅殆盡。絲織品中的羅、綾、錦之外，還有施以蠟纈、絞纈的染色絲綢，施以印花彩繪的絲綢，以及帶有刺繡的絲綢……其中，大部份的衣物應是遣唐使從唐朝帶回日本的。」[56]張道一先生據此認為，元人所記「檀纈、蜀纈、撮纈、錦纈、繭兒纈、漿水纈、三套纈、哲纈、鹿胎斑」[57]九種花式，「這些名目，或是實際產品，在唐代都已有了。」[58]

[52]〔唐〕張《朝野僉載》卷三，見《叢書集成新編》第八冊，臺北新文豐出版公司一九八四年影印版，以下此書不再列出版本。

[53] 尚剛《古物新知》，北京：三聯書店二〇一二年版，第四五頁。

[54]〔晉〕左思〈蜀都賦〉，見瞿蛻園《漢魏六朝賦選》，上海：上海古籍出版社一九六四年版，第一五四頁。

[55]〔唐〕張彥遠著，秦仲文、黃苗子點校《歷代名畫記》，北京：人民美術出版社一九六三年版，卷一〇。

[56] 夏鼐《中國文明的起源》，北京：文物出版社一九八五年版，第七八頁。

[57]《碎金》，南京圖書館古籍部藏國立北平故宮博物院文獻館一九三五年影印版，〈彩色篇第二十〉。

[58] 張道一《中國印染史略》，南京：江蘇美術出版社一九八七年版，第二六頁。

圖5.23 唐代夾纈裙，採自《正倉院第四十回展》

唐代出現了平繡等多種針法。綰襇繡又稱「退暈繡」，能繡出圖像濃淡深淺的變化，比秦漢辮銹工藝更為精妙。

「咸通九年（八六八年）同昌公主出降……神絲繡被，三千鴛鴦，仍間以奇花異葉，精巧華麗，可得而知矣，其上綴以靈粟之珠，珠如粟粒，五色輝煥」[59]。西安扶風法門寺地宮發現晚唐蹙金繡半臂等五件微型衣物，大紅羅紋地子上用捻金線盤繡出寶相花、折枝花、流雲和卍字，金絲細若羽絲，花蕊間綴珠。如果說漢代刺繡圖案雲舒波湧，四面流走，唐代刺繡圖案則飽滿端麗，適合幅面，鳥銜花、雁銜綬帶、寶相花配四出忍冬等，繁茂而不瑣碎，生動而有法度，歡快明朗的生活情調代替了漢代刺繡的奇詭誇張想像。唐人還將實用品刺繡擴展到純藝術品刺繡，敦煌藏經洞文物中有唐代刺繡佛像。

唐人對於服飾的追新逐異之風，為《新唐書》所詳細紀錄。高宗內宴，太平公主作武官裝束歌舞於帝前，「永徽（高宗年號）後乃用帷帽，施裙及頸」，「安樂公主（中宗女）使尚方合百鳥毛織二裙，正視為一色，傍視為一色，日中為一色，影中為一色，而百鳥之狀皆見。以其一獻韋后。公主又以百獸毛為韀面，韋后則集鳥毛為之，皆其鳥獸狀，工費巨萬……益州獻單絲碧羅籠裙，縷金為花鳥，細如絲髮，大如黍米，眼、鼻、觜、甲皆備，瞭視者方見之。……自作毛裙，貴臣富家多效之，江、嶺奇禽異獸毛羽采之殆盡」，「天寶初，貴族及士民好為胡服胡帽，婦人則簪步搖釵，衣長拖地四五寸」[60]。中唐，追新逐異的時尚發展到了極端，衣則或修或廣，色則爭比怪豔，「後來衣袖竟大過四尺，衣長拖地四五寸」[61]。白居易形容此風道，「時世妝，時世妝，出自城中傳四方」[62]。唐代服飾的開放和唐人對靚妝鮮服的追逐迷戀，超過了其前任何一個朝代。

（二）兼容並包的陶瓷工藝

雖然北齊晚期安陽范粹墓出土一批白瓷器，釉面呈色泛青，卻至今不明窯址，所以，史家一般將白瓷的創燒歸於河北河南廣建窯場的隋代（圖五·二四）。燒造白瓷，關鍵在於精細淘洗胎土，有效排除胎、釉中鐵的成份，控制其含量在百分之一以下，

圖5.24 隋代刑窯白瓷燭臺，著者攝於國家博物館

也就是說，對胎、釉的要求都比燒造青瓷為高。所以，白瓷的誕生晚於青瓷。「邢窯」窯址在今河北內丘一帶，隋代便能夠燒造出薄胎白瓷，中唐進入燒造盛期。窯工在瓷胎上敷以「化妝土」再上釉，有效地避免了瓷器表面粗糙多孔和顏色發次的弊病；窯工又發明以匣鉢裝燒泥坯，有效地避免了幾件瓷器粘合在一起，保證了燒成之後器表光滑。中唐，「內邱白瓷甌、端溪紫石硯，天下無貴賤通用之」。[63]

包容開朗的時代性格，使唐代人既喜歡類冰的邢窯白瓷、類玉的越窯青瓷，又喜愛鮮豔俗麗的花瓷與唐三彩，浙江越窯青瓷、河北邢窯白瓷是唐代瓷器中的名品。如果說白瓷的燒造是在青瓷燒造基礎上的工藝進步，河南鞏義窯的唐三彩和絞胎瓷器、巴蜀邛窯、湖南銅官窯與長沙窯的釉下彩繪則是唐人創造。它們再沒有了漢魏魂瓶等的讖緯內涵，完全成為眾生用品。胡瓶、鳳首壺、龍耳瓶、龍柄鳳首瓶等輕快生動的西來造型盛行於兩京，成為唐代陶瓷器中的嶄新樣式。中國瓷器開始形成各地不同的風貌個性。

越窯青瓷窯口集中發現於浙江慈溪上林湖、上虞縣窯寺前及其周邊並擴展到江蘇宜興，唐五代進入新的高潮時期。常州和義路碼頭唐代遺址出土了一批青瓷器（圖五·二五）。比較兩晉越窯青瓷，唐代越窯青瓷造型趨於工整，釉面趨於瑩潤。一九八七年，陝西扶風法門寺地宮發現大批晚唐文物，其中「祕色瓷」十四件，釉色或青或黃，瓷碗上再加金銀平脫，製作精美，令人咋舌。中國典籍之中，「祕」往往冠於宮廷用物之前，如「祕籍」、「祕玩」等等；「色」則指等級、品相，如「上色」、「中色」云云。可知，祕色瓷正是指宮

59 〔唐〕蘇鶚《杜陽雜編》卷下，北京，中華書局一九六〇年版，第五三、五四頁。

60 〔宋〕歐陽修、宋祁《新唐書》卷三四，北京：中華書局一九七五年版，第八七八頁（五行一）。

61 沈從文《中國古代服飾研究》，上海：上海書店出版社二〇〇三年版，第三五一頁。

62 〔唐〕白居易〈時世妝〉，見《全唐詩》中，武漢：湖北人民出版社二〇〇一年版，第一九五〇頁。

63 〔唐〕李肇《國史補》，見《文淵閣四庫全書》第一〇三五冊，第四七頁。

圖5.25 常州唐代遺址出土越窯青瓷大盆，著者攝於常州市博物館

廷珍稀品級的瓷器。二〇一六年，浙江慈溪發現唐五代祕色瓷窯址。

白瓷沒有誕生在率先燒造出瓷器的中國南方，卻誕生在燒造瓷器滯後的中國北方，其中是否有唐人對於色彩的自覺選擇？唐代士子認為，「若邢瓷類銀，越瓷類玉，邢不如越一也；若邢瓷類雪，越瓷類冰，邢不如越二也；邢瓷白而茶色丹，越瓷青而茶色綠，邢不如越三也」[64]。在士子眼裡，銀只具燦爛，不具含蓄，玉的光澤含蓄內藏，有「絢爛之極歸於平淡」的美。「溫潤如玉」既是中國士子的審美追求，也是人格旨歸。「邢不如越」反映了南方士子基於比德與中和意識的審美觀。有學者認為，北方薩滿教崇尚白色，所以，北方瓷工寧可先向白瓷挑戰。筆者則以為，中國瓷器「南青北白」局面的形成，南北窯型與燒造燃料的差異才是根本原因。唐代以前，各地多用木材燒瓷。木材燃燒的火焰較長，於是出現了窯身較長、適合燒柴的龍窯，浙江上虞曾經發現商代龍窯遺址。唐宋兩代，北方開始以煤為燃料燒瓷。煤燃燒的火焰較短，所以，北方出現了窯身較短、適合燒煤的圓窯即饅頭窯。南方龍窯燃燒木柴，升溫快，窯內容易形成還原氣氛，瓷土中氧化鐵得以充份還原，所以瓷質泛青；北方圓窯燒煤，升溫慢，窯內很難形成還原氣氛，瓷土中金屬元素難以充份還原，所以瓷質泛白。中國瓷器南青北白格局的形成，固然體現了南北方的不同審美，更由燃料、窯型等生產工藝的不同決定。

絞胎陶器是唐人一大發明。以白、褐類陶土各各揉捏為泥條，將幾種顏色的泥條擰在一起，揉捏，捶拍，切割成片，粘貼於陶枕等坯體表面，不施釉即入窯素燒。其紋理如絲如縷，給人行雲流水般天然質樸的美感。唐三彩在漢代低溫鉛釉陶基礎上發展起來，用白黏土製胎，以攝氏一千一百五十度的高溫燒成白色胎骨，出窯後以蠟點染、澆灑黃、綠、赭色鉛釉，再次入窯，以攝氏八百度至九百五十度的低溫燒製而成。蠟點處釉汁不附，露出白色胎骨，蠟液驅趕黃、褐、綠釉滲化，斑駁淋漓，人稱「窯變」。在前代單色釉陶的基礎上，繽紛俗麗的唐三彩實現了陶瓷色彩的大步跨越。

唐三彩的成績，主要不在盤、枕等實用器皿，而在大型明器如馬匹、駱駝、武士等等。初唐李仙蕙墓出土三彩陶俑一百七十二件。陝西出土盛唐三彩女俑，個個呈體態豐腴、衣著華麗的貴婦形象。如西安中堡村出土盛唐三彩女立俑，表情怡然閒適，一副嬌貴慵懶的富婆模樣，肌膚的素色襯托出衣衫的富麗，衣紋淺淺線刻，不破壞整體紡錘

造型，於是形成外擴而又內斂的張力。類似的盛唐女立俑，西安出土有不少。陝西歷史博物館藏盛唐吹笙女俑，著力表現吹笙女如癡如醉的表情和心手相應的勢態，而將下肢概括作薄薄的陶片，因此取得了主次分明、繁簡得宜、略形寫神的效果。唐三彩馬俑匹匹造型豐滿壯實，周身渾圓肥滿，區別於漢馬的飛揚矯健。西安鮮于庭誨墓出土的中唐三彩駱駝載樂俑，駱駝昂首嘶鳴，眾多樂師騎於駝背，各奏樂器甚至站立放歌。雕塑者顯然對駱駝與樂師比例進行了違反真實的調整，卻令人感覺大小適宜，充滿生活氣息（圖五・二六）。唐三彩人馬俑莫不生機勃勃，映照出欣欣向榮的大唐氣象。

琉璃作為低溫鉛釉陶，需要經過高溫素燒、低溫釉燒兩次燒成，春秋戰國墓葬中已見小型製品。北朝始將琉璃構件用於建築。中國東北採集的唐代琉璃獸首，器形龐大，造型簡率生動，是唐代邊遠地區燒製琉璃已具規模的實證（圖五・二七）。

唐代長沙窯瓷器無論刻畫、貼花、堆塑都頗具民間藝術的率性特點，釉下彩尤其開風氣之先。如果說湖南銅官窯與四川邛窯釉下彩點染簡率，長沙窯釉下彩畫則是放逸：飛禽游魚如水墨畫般奇幻，書法愈隨意愈見

64

〔唐〕陸羽《茶經》卷中，見《文淵閣四庫全書》第八四四冊，第六一七頁。

圖5.26 唐代三彩駱駝載樂俑，採自《中國美術全集》

圖5.27 唐代琉璃獸首，著者攝於中國國家博物館

靈氣流溢，其中可見由古楚文化延續而來的率真浪漫，其對於寫意水墨畫降生的潛在影響不容低估。河南魯山所出花瓷，於黑色鐵質底釉上隨意滴灑藍釉白釉，燒製過程中，色釉與底釉融合，釉面出現了雲霞般的彩色斑塊，色斑自然，釉層深厚。存世唐代花瓷拍鼓長達七十公分。河南鞏義窯甚至燒造出了白地藍花瓷器。唐人還沒有來得及對瓷器進行精細描摹，隨意點染的色斑圖畫，有後世按本描摹所不能及的樸茂生動。

（三）盛世之象的金屬工藝

隋唐之前，貴金屬只用作首飾或青銅器、漆器上的裝飾。隋唐，貴金屬被皇室貴族大量用於製造日用器皿。西安何家村出土甕藏唐代金銀器等兩百六十五件，如銀薰球、鎏金鸚鵡團花帶蓋銀壺、樂伎紋金花銀八稜杯、鎏金舞馬銜杯銀壺等。樂伎紋金花銀八稜杯造型明顯來自西亞，八面杯身高鑄立姿胡人八個，把手高鑄胡人頭像；鎏金舞馬銜杯銀壺（圖五‧二八）造型取自契丹族皮囊壺，高出壺身的馬紋以鎏金裝飾，與銀白的壺身形成對比，既是盛唐民族文化交流和精湛金工的物證，也是盛唐千秋節（八月初五明皇生日）舞馬銜杯盛大慶典的物證，藏於陝西歷史博物館；西安南郊唐高祖玄孫李倕墓出土金冠、金銀製成的斂服和裹入絲線

隋代李靜訓墓出土黃金盞和鑲鑲寶石的金項鏈、手鐲等多件。唐代金銀器出土案例多，數量大且品種豐富。西安何家村出土藏唐代金銀器等兩百六十五件，如銀薰球、鎏金鸚鵡團花帶蓋銀壺、樂伎紋金花銀八稜杯、鎏金舞馬銜杯銀壺等。

鍍金獸首瑪瑙杯為陝西省博物館鎮館之寶。

捻絞而成的金線等，捻絞金線的准金箔厚僅八‧九五六微米，距真正意義的金箔——「飛金」僅有一步之遙。江蘇丹徒丁卯橋出土窖藏唐代銀器九百五十六件，酒令器具「銀鎏金龜負論語玉燭」是其中代表作品。陝西扶風法門寺地宮內出土晚唐金銀器達一百二十一件（組），如十二環純金錫杖、銀鎏金茶碾茶羅茶籠、金花銀盆、銀鎏金香囊等。鎏金

金全套茶具全面展示了唐代上層社會的飲茶方法和飲茶習俗；金花銀櫻桃籠有兩隻，一隻鏤空，一隻結條編織，正可與杜詩「赤墀櫻銀櫻桃籠、金花銀如意、金花銀櫻桃籠、金花銀盆、銀鎏金香囊等。鎏金棺、銀鎏金如意、

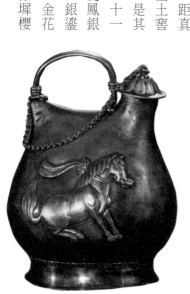

圖5.28 西安何家村出土唐代舞馬銜杯銀壺，採自《中國美術全集》

桃枝，隱映銀絲籠」的詩句（圖五・二九）；金花銀盆口徑達四十六公分，外壁有獸首銜環，可供嬰兒沐浴，是法門寺地宮出土金銀器中最大的一件；鎏金銀香囊是漢代丁緩造「被中香爐」的發展，懸掛焚香盂的內持平環與外持平環垂直，不論香囊怎樣反轉，焚香盂始終水平且盂口向上，火星、香灰不會撒出。西安現已出土唐代鏤空銀香囊八枚，香盂持平的原理被運用於現代航空航海事業。赤峰喀喇沁旗出土唐代鎏金摩羯紋銀盤，錘而出的摩羯紋雄渾遒勁（圖五・三〇），與同館陳列的摩羯紋金花銀壺風格相近，都是唐代西北少數民族的金屬工藝精品。

比較而言，初唐金銀器多鑄造成型，波斯薩珊王朝的器形進入中原並且用聯珠紋裝飾。盛唐金銀器多錘鍛成型，外向弧線造型富有張力，圖案也多採用飽滿的外向弧線，珍禽瑞獸、花鳥蟲魚等紋樣見民族自身特色，平衡的S形圖案骨式取代了漢魏不平衡而有衝擊力的S形圖案骨式，富貴安定取代了漢代圖案的前進感運動感。金銀器成形後，精加工的方法有鏨、戧、嵌、貼、裹、泥、鍍、砑、拍、銷、織、披、捻、圈等十四種，鎏金則是唐代銀器最為常見的裝飾。唐代金屬工藝突出地顯現出有唐一代的盛世之象。山西永濟蒲津渡現存唐代鐵牛，長三・三公尺，高二・五公尺，其整體造型乃至每一塊肌肉都充滿張力，為開元十二年（七二四年）鑄造，一九八九年驚現於世，堪稱鑄鐵工藝中的世界奇蹟。

66 田自秉《中國工藝美術史》，上海：知識出版社一九八五年版，第二〇八頁。

65 〔唐〕杜甫〈往在〉，見《全唐詩》，北京：中華書局一九六〇年版，卷二二二，第二三五七頁。

圖5.30 赤峰出土唐代鎏金摩羯紋銀盤，著者攝於赤峰博物館

圖5.29 法門寺地宮出土唐代結條編金花銀櫻桃籠，採自尚剛《古物新知》

（四）走向裝飾的漆器工藝

由於瓷器的進步，唐代漆器進一步退出了它在實用器皿中的位置，走向了裝飾。加之唐代經濟繁華，追逐華美成為時尚，金銀平脫等漆器裝飾工藝流行了開來。

唐代誕生了一類嶄新的髹飾工藝——「填嵌」，包括：末金鏤、金銀平脫、螺鈿平脫、犀皮等。磨顯推光工藝的成熟，是填嵌類髹飾工藝誕生的必備條件。

唐人將鹿角鍛燒成塊、粉碎成灰、拌入灰漆等待乾固，再磨顯推光。鹿角分子結構中有大量微隙可供生漆鑽入，形成漆與灰的高強度粘合，同時使漆透音好，鹿角灰磨顯出漆面，推光後呈黃褐色暈斑或是閃爍的色點，十分好看。

唐代，四川雷氏善製漆琴，雷威製琴尤其著稱於世。唐琴髹飾的成就，端賴漆工對研磨推光新工藝的把握。

金銀平脫漆器是最能代表唐代富足經濟的漆器品種。開元、天寶年間，唐玄宗、楊貴妃與安祿山相互贈送金銀平脫漆器，唐明皇甚至下令為安祿山造親仁坊，以銀平脫屏風、檀香床等充牣其中。武威唐墓出土金平脫黑漆馬鞍，河南、陝西等地博物館藏有唐代金銀平脫銅鏡。日本奈良東大寺正倉院藏有唐代藍胎銀平脫漆胡瓶、銀平脫八角菱花形漆鏡盒等金銀平脫漆器，又藏金銀鈿裝大刀，用灑金、罩明、研磨、推光的末金鏤工藝裝飾，成為日本蒔繪工藝的嚆矢。

唐代誕生了螺鈿平脫漆器。已知出土實物中最早的螺鈿平脫漆器是日本奈良東大寺正倉院藏唐代嵌螺鈿圓滿漆盒。浙江湖州飛英塔壁中空穴內發現的吳越國嵌螺鈿漆經匣，已破碎不成器。境內出土唐代平磨螺鈿漆背銅鏡多件，鏡背漆層脫落，螺片裁切的圖案卻保存了下來。螺鈿工藝於唐代就已經傳往日本，奈良東大寺正倉院藏有唐代嵌螺鈿紫檀琵琶和阮咸等，螺鈿嵌螺鈿五弦琵琶上螺鈿平脫為騎駝人等圖畫，西域風情十分濃郁（圖五‧三一）。

犀皮漆器工藝是：在漆胎上用工具蘸黃色快乾稠漆打起細碎凸起，待乾後，依次髹紅、黑推光漆，待乾固，磨顯出圈圈花紋，推光。日本將磨顯為自然紋理的磨顯填漆工藝統稱為「唐塗」，從名稱即可見其源頭正是唐代犀皮工藝。

67

唐人能夠造出高與屋齊的中空夾紵像。武周年間，匠師薛懷義「造功德堂一千尺，於明堂北，其中大像高九百尺，鼻如千斛船，小指中容數十人並坐，夾紵以漆之」[68]。天寶十二年（七五三年），鑑真將夾紵造像法東傳日本。其門徒為鑑真手製夾紵像藏於奈良唐招提寺影堂。招提寺金堂內存鑑真門徒手製盧舍那佛坐像、千手觀音菩薩立像、藥師如來立像等乾漆像三尊，被日本視為國寶。奈良各寺廟、鐮倉國寶館、東京國立博物館藏有大量奈良時代脫活乾漆佛像與木心乾漆佛像。紐約大都會博物館（Metropolitan Museum of Art）藏有多件唐代木胎包紗佛像與脫空夾紵漆像，大唐人從容自信的氣度，真令今人斂袵（圖五・三一）。

第五節　登峰造極的石窟藝術

隋唐時期，覆斗形石窟、佛殿式石窟、模仿中式佛殿的背屏式洞窟等，取代了外來的中心塔柱石窟，與寺院中軸排列佛殿、佛塔移至寺外的寺廟佈局本土化進程同步。隨著佛、道二教鼎盛和寺廟大

67 唐玄宗、楊貴妃與安祿山相互贈送金銀平脫漆器，事見〔唐〕姚汝能〈安祿山事跡〉卷上、〔唐〕段成式《酉陽雜俎》前集卷一、〔宋〕司馬光等《資治通鑑》卷二一六等。

68 〔唐〕張《朝野僉載》卷五、《叢書集成新編》第八六冊。

圖5.32 唐代木胎包紗漆佛像，著者攝於紐約大都會博物館

圖5.31 唐代嵌螺鈿駱駝人物紋紫檀琵琶，選自西川明彥《正倉院寶物　裝飾技法》

量興建，唐代壁畫創作進入了轟轟烈烈的高潮時期。唐代寺廟壁畫留存甚少，大量壁畫通過石窟留存了下來。晚唐五代，背屏式石窟成為中國佛教洞窟的主要樣式。其主室寬敞，信徒們改繞塔回行為沿壁回行，牆壁代替中心塔柱成為裝飾重點，為大型經變畫的誕生提供了可能；佛床的出現，則為彩塑、屏風畫各提供了站立、圍繞的空間。洞窟形制的變化，折射出佛教藝術世俗化、中土化的進程。

一、敦煌隋唐石窟

莫高窟隋唐石窟是敦煌石窟的菁華，今存隋窟計七十窟、唐窟計兩百三十二窟，其中壁畫和彩塑形象地記錄了佛教世俗化、中土化的進程，代表了中國石窟藝術的最高成就。

莫高窟隋窟中，壁畫莫不構圖飽滿，形象壯碩，顯示出隋代生機勃勃的時代風貌。如第三百九十七窟西壁龕頂北側壁畫〈夜半逾城〉畫釋迦前身，喬達摩王子離開王宮去拯救眾生，諸天王在他坐騎經過的地方用手托起馬蹄，掩蓋了他離家出行的馬蹄聲，滿壁如火焰流走，氣韻流貫，氣氛熾熱（圖五‧三三）。第四百一十九窟隋代彩塑迦葉，臉龐瘦削，一副老於世故、看透世事風雲的模樣。第四百一十二窟西龕內北側隋代彩塑菩薩，雙眸秋波流轉，鼻翼微微翕動，淺笑又略向下撇的嘴角，驕矜中有幾分挑逗、幾分得意，分明是有活體生命的青春少女形象，令人稱絕（圖五‧三四）。

圖5.34 莫高窟隋代第四百一十二窟彩塑菩薩，採自《中國美術全集》

圖5.33 莫高窟隋代第三百九十七窟西壁龕頂北側壁畫〈夜半逾城〉，採自《中國美術全集》

莫高窟初唐壁畫散發的，是初唐時代的青春氣息。初唐第二百二十窟是特窟：北壁〈東方藥師淨土變〉畫樂伎二十八人手執不同樂器，舞者四人上身赤裸，頭戴寶石冠，頭髮披散，身著寬大的長裙，在應節而跳胡旋舞。該窟成為研究初唐胡樂東來、樂舞盛況的典型洞窟。東壁北側〈維摩詰經變〉中，帝王昂首闊步，群臣謙卑恭順，主從呼應，畫上有貞觀十六年（六四二年）題記，較閻立本〈歷代帝王圖〉年代更早，初唐藝術的政教功能也體現於洞窟壁畫之中。第四百零一窟北壁東側畫供養菩薩（圖五‧三五）薄紗輕籠，身姿曼妙，裊裊婷婷，意態瀟灑，讓人想起張若虛的〈春江花月夜〉，甚至想起文藝復興初期畫家波提切利的油畫〈春〉。第五十七窟南壁初唐壁畫〈說法圖〉中，五觀音無一不是東方秀美女性，日本研究者稱其「美人窟」。

莫高窟初唐彩塑以第三百二十八、兩百零五窟歟為佳絕。第三百二十八窟彩塑大佛塑作男性，菩薩或坐或跪，意態閒適。第二百零五窟彩塑菩薩，一腿盤於蓮座之上，一腿垂於蓮座之下，雖然雙臂殘缺，那起伏的軀體、細膩似有彈性的肌膚，仍令人感到其周身洋溢的青春活力（圖五‧三六）。其下裙鋪覆在蓮臺上，輕薄柔婉，真不類泥巴塑就。區別於女菩薩的曲線造型，彩塑迦葉大體大塊，衣紋隨體態生發，圖案隨體態藏露，寓微妙的變化於堅實的體塊之中。初唐第九十六窟內有莫高窟最高的塑像——高三十四‧五公尺的未來佛，可惜經過重塑，除雙腳外，全失初唐面貌，包裹佛像的木構建築九層樓是莫高窟最高的建築，今天成為敦煌地標。

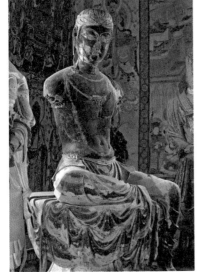

圖5.36 莫高窟初唐第二百零五窟彩塑菩薩，採自《中國美術全集》

圖5.35 莫高窟初唐第四百零一窟壁畫供養菩薩，採自《中國美術全集》

莫高窟的藝術高峰在唐窟壁畫，唐窟壁畫的菁華又在約兩百幅經變圖[69]。如果說莫高窟北魏壁畫是對悲慘現實的曲折描繪，莫高窟唐代經變圖則是以帝王生活為藍本的極樂世界。一幅幅經變圖上，殿閣巍峨，祥雲繚繞，佛端坐蓮臺說法，觀音、天王等莊嚴佇立，池塘裡鴛鴦戲蓮，天空中飛天散花，絲竹繞樑，鐘鼓齊鳴，紛繁的圖像都作平面佈置，巨大的場面經過嚴密組織，開闊，深遠，完整，體現出唐人心理的自足安定。比較漢人，唐人能夠自如地表現出建築的空間層次。如盛唐第二百一十七窟左壁〈觀無量壽經變〉，以仰視、平視、俯視三種視角描繪宮殿，從每一根線條溢出；盛唐第一百四十八窟〈東方藥師變〉、中唐第一百四十八窟〈觀無量壽經變〉上，建築群宏麗壯觀，恰如杜牧〈阿房宮賦〉所寫「五步一樓，十步一閣，廊腰縵回，檐牙高啄，各抱地勢，鉤心鬥角」[70]。第一百零三窟東壁南側畫維摩詰手拿經文，上身前傾，目光如炬，鬚眉奮張，情緒亢奮，一副能言善辯的模樣，成功表現出盛唐民間畫工元氣充沛的生命情狀（圖五·三七）。盛唐第一百七十二窟北壁經變圖取散點透視，畫面開闊高遠（圖五·三八）；南壁經變圖可以找到焦點，畫面緊湊熱烈。如果說初唐第三百二十九窟壁畫飛天像大地回春，百草萌發，盛唐第三百二十窟壁畫飛天像陽光燦爛，百花盛開，花朵、雲彩、風帶，大漩渦、小漩渦，線條有直瀉而下，有如浪花翻捲，節奏時鬆時緊，迴旋著音樂般的節律（圖五·三八）。評論家傅雷甚至認為，「盛唐壁畫的色彩、章法，民間畫工吸收外來影響的眼光，絕非唐宋元明正宗畫家能夠望其項背」[71]。

圖5.38 盛唐壁畫飛天，採自敦煌研究所《敦煌壁畫幻燈集》

圖5.37 莫高窟盛唐第一百零三窟壁畫〈維摩詰經變〉，採自《中國美術全集》

71　傅雷〈中國畫創作放談〉，《藝術世界》一九九八年第四期。

70　〔唐〕杜牧〈阿房宮賦〉，陰法魯主編《《古文觀止》譯注》，長春：吉林出版社一九八二年版，第五九五頁。

69　經變圖：這裡指表現佛經故事的圖畫。

圖5.39 莫高窟盛唐第四十五窟彩塑阿難，採自《中國美術全集》

莫高窟唐代彩塑既非俯視人間的魏塑，也非立足人間的宋塑。它們從高高的佛龕上走了下來，在佛床上與世人對話，高出人間又接近人間，賦予觀者人情味與親切感。盛唐彩塑是莫高窟的精髓，其形神兼備更有甚於初唐彩塑。盛唐第四十五窟是特窟，小而緊湊，壁畫、彩塑精彩莫可言喻。西龕一鋪七尊彩塑約與真人相當，佛背的圓光、足下的蓮座如火似波與塑像的弧線造型、衣袂風帶的圓婉曲線組合成繁熱烈的旋律，真如絲絃在耳。彩塑「阿難」顴骨左傾，一肩鬆耷，形成軀幹微妙的曲線，恰到好處地表現出了禮教濡養下貴族子弟文質彬彬、虔誠和順的精神面貌（圖五·三九）。第四十五窟、三百二十八窟彩塑壁畫，正是盛唐藝術樂舞精神的典型寫照。盛唐第一百九十四窟西龕一

鋪九尊彩塑，尊尊豐腴健美，也是曠世傑作，釋迦、阿難、迦葉、菩薩、天王、力士各守其位，分明是君君臣臣美絕倫！比較印度佛像過分扭曲的腰、過分隆起的乳，盛唐彩塑更含蓄，更耐人尋味。第一百三十窟大佛高二十六公尺，為敦煌第二大佛，一派雍容寬博的盛唐本色。如此高大的塑像為窟內局迫的視野限制。如果按正常比例塑造，近距離仰視時，便會感覺大佛頭輕腳重。塑工調整比例，將佛頭塑作七公尺之高，佔身長四分之一以上，強化了眉、眼、嘴的線形外廓。人們從下仰視，只見大佛五官清晰，比例合度，氣宇不凡，莊嚴大度（圖五·四○）。

西龕南側彩塑菩薩，表情從容自信，分明可見盛唐氣度。她身軀微微扭曲，衣衫外分明可見其腹肌的起伏，形質並茂，精

南壁前立有莫高窟最高的彩塑菩薩，高十五公

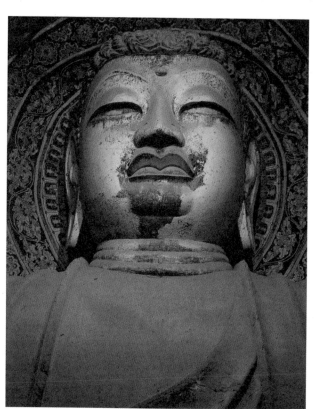

圖5.40 莫高窟盛唐第一百三十窟彩塑大佛，採自《中國美術全集》

尺。第一百五十八窟中唐特窟是盝頂形窟，佛床上，彩塑大臥佛面容安詳；壁上畫眾人頓足捶胸，哀傷欲絕，與臥佛的安詳形成對比。臥佛旁畫有確切紀年，為各窟斷代提供了參照，因此，此窟被稱為「標準窟」。如果說晚期魏塑傳神樸素，質勝於文，盛唐彩塑則圓熟精麗，文質並茂。

榆林窟盛唐第六窟彩塑大佛高二十四‧七公尺，為榆林第一大佛，與莫高窟第一百三十窟大佛表現出大體一致的風格。榆林窟中唐第二十五窟最稱佳絕：南壁〈無量壽經變〉（圖五‧四一），反彈琵琶伎樂天腰肢扭曲是那樣柔和，舉手投足都在畫弧，連同兩旁奏樂的伎樂天，滿幅是風帶衣袂線條旋轉，滿幅流淌著弧線的旋律，其精緻細膩彷彿西方威尼斯畫派，卻也失去了盛唐壁畫的熱情，成為圓熟的形式。榆林晚唐第十五窟壁畫描繪精麗卻已經氣格偏弱。榆林窟五代、西夏壁畫，留待下章論述。

六二九至八四六年，河隴地區為吐蕃政權[72]控制，太宗派文成公主與松贊干布聯姻，贏來安定團結的政治局面，莫高窟留下了這一時期吐蕃人的作品。第一百二十二窟南壁東側壁畫〈觀尼量壽經變〉精美可追榆林第二十五窟；第

[72] 吐蕃政權：七至九世紀藏族人建立的政權，唐朝人稱其「吐蕃」。

圖5.41 榆林窟中唐第二十五窟壁畫〈無量壽經變〉，採自《中國美術全集》

一百五十九窟壁畫〈維摩詰經變〉聽法行列中，吐蕃王贊普領先；吐蕃時期佛像一鋪，唐塑形模未失；第一百四十四窟、一百七十六窟、三百六十一窟中各有吐蕃密教菩薩圖像。

晚唐洞窟中，經變圖裝飾風愈漸濃厚，精神則愈漸貧弱。壁畫上，既有大型的現實生活場面，又有醫、行旅、經商、拉縴等各種生活小景，人間生活進入了壁畫。晚唐一百五十六窟呈覆斗形，左壁下方畫〈張議潮統軍出行圖〉，中壁下方畫〈宋國夫人出行圖〉，旌旗飄揚，鼓樂齊鳴，前呼後擁，浩浩蕩蕩，幻想的宗教故事讓位給了現實的社會生活。

晚唐第十六窟甬道北壁有小洞通第十七窟——藏經洞。洞內曾藏有漢文、藏文、梵文、回鶻文、龜茲文等各種文字的佛經寫本，許多晉本和唐本舉世罕見，還有雕版印本、刺繡、絹畫、曲譜手抄卷子等，內容廣涉佛教、文學、歷史、天文、地理、曆法、醫學、音樂，總數達五六萬件。如晚唐雕版印刷《金剛般若波羅密經》卷首版畫〈說法圖〉，金線細膩繁複，尾題「咸通九年（八六八年）四月十五日」，是全世界現存最早有確切紀年的版畫。大量變文則是研究中國曲藝史、文學史的寶貴資料。光緒二十五年（一八九九年），道士王圓籙無意中發現了藏經洞，從此開始將文物出售。外國探險者紛至沓來，斯坦因、伯希和、橘瑞超、吉川小一郎、奧登堡……一門新興的學問——敦煌學在世界興起。現在的藏經洞，除後壁尚存壁畫外，僅存晚唐河西高僧洪辯泥塑坐像，見個性見修養，衣紋凝練。而第十六窟外，王圓籙建起三層樓，窟內有王圓籙重塑的佛像，色、形拙劣。

敦煌石窟是一個吐納百代、生生不息、波瀾壯闊的藝術長廊。它使我們清晰地看到，十六國至宋元藝術風格演變、藝術表現發展及其中社會思想演變的脈絡。藝術思想方面，人們從幻想的、神的世界一步一步回到人間，表現人間生活的各個層面，宗教意味減弱，生活氣息愈漸濃郁；藝術風格方面，漢人、藏人、羌人、黨項人的藝術在這裡碰撞，西域藝術、犍陀羅藝術、笈多藝術的影響在這裡交匯，形成博大精深、兼容各民族藝術風格又有中華氣派的石窟藝術；藝術表現方面，壁畫既運用了漢民族線描立骨、隨類賦彩的繪畫傳統，又運用了漢民族散點透視、裝飾構圖、連環畫、組畫等一系列獨特的表現手法。藝術家們南來北往，造成敦煌石窟一個時代水準高下不一、一個洞窟藝

術風格不一的現象，朝代更替、藝術風格變化的整體脈絡卻十分清晰。畫家張大千總結說，敦煌石窟的偉大，「第一是規模的宏大，第二是技巧的遞嬗，第三是包蘊的精博，第四是保存的得所」[74]。如果說張大千所言止於形骸，宗白華先生則將各門類藝術作高屋建瓴的打通，「敦煌人像，全是在飛騰的舞姿中……融化在線紋的旋律裡。敦煌的意境是音樂意味的，全以音樂舞蹈為基本情調」[73]。中國雕塑、繪畫以音樂舞蹈為基本情調，中國書法、戲劇也以音樂舞蹈為基本情調。中華各門類藝術的共性一經宗先生點破，眾家再難立論更高。

二、西域洞窟壁畫

新疆龜茲洞窟壁畫已於前章論述，本章記述逐步漢化了的高昌回鶻風壁畫與西域漢風壁畫。西域漢風壁畫，以庫車庫木吐拉千佛洞為典型；高昌回鶻風壁畫，以吐魯番柏孜克里克千佛洞為典型。

庫木吐拉千佛洞在庫車三道橋鄉，西距庫車約二十五公里。五至六世紀龜茲時期，窟形與壁畫風格與克孜爾千佛洞近似。如第一號窟為中心柱式窟，券頂菱格內畫釋迦本生故事；第三十號窟券頂存菱格畫，龕右過道券頂繪阿波羅、佛與金翅鳥，龕左過道券頂繪兩尊立佛，後室壁上部繪風神、雨神、喜鵲、猴子、菩提樹，下部繪佛像；第三十二號窟後室天頂繪一排伎樂天鮮艷如新；第五十八窟中心柱式窟縱券頂，主室正壁繪八個伎樂，下排繪四身天人，黑線粗壯，畫風粗獷，基本完好，券頂存菱格故事畫。拾階而上，崖體內鑿出第六十八至七十二窟，窟前鑿長廊，廊壁鑿大窟，窟室高大，洞連洞，洞通洞，洞中有洞。洞內僅存殘繪寶相花、殘繪券頂伎樂畫和一排龜茲古文。七至八世紀安西大都護府時期，此地壁畫呈西域漢風。如第十四號窟殘存經變畫，已見與莫高窟壁畫的某種相似，券頂畫萬佛至今完整，色調則從青綠轉向赭色；第四十五窟壁畫〈說法圖〉尚存一佛一菩薩，甬道畫一佛一菩薩尚完好清晰；第二十一窟窟頂從中心圓向外輻射畫為十三條梯形，每條梯形內畫一尊供養菩薩，形象壯碩，上身

73 楊鐮〈藏經洞發現一百年〉，《藝術世界》二〇〇〇年第四期。

74 宗白華〈略談敦煌藝術的意義和價值〉，《藝境》，北京：北京大學出版社一九八七年版，第一八八頁。

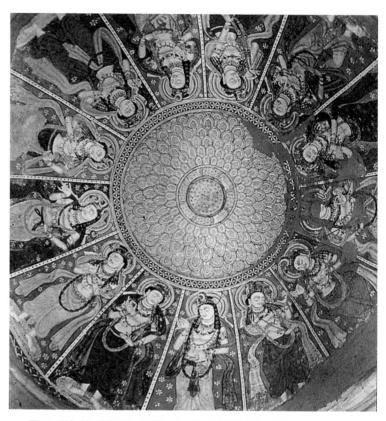

圖5.42 庫木吐拉千佛洞谷口區第二十一窟西域漢風壁畫，採自《中華文明大圖冊》

裸露，長裙曳地，氣象華貴（圖五‧四二）。

庫木吐拉千佛洞龜茲風壁畫與西域漢風壁畫並存而以西域漢風壁畫為特色，所以，學者多將庫木吐喇千佛洞作為西域漢風壁畫典型。

柏孜克里克千佛洞在吐魯番東北約四十公里木頭溝河谷西岸斷崖上，現存八十三窟，約四十窟存有壁畫，開鑿時間大體分為：四九九至六四〇年麴氏高昌時期、六四〇至七九二年唐西州時期、八四〇至一二八三年回鶻高昌王國時期，現存主要為回鶻高昌王國壁畫。

第十六、十七、十八窟開鑿於唐西州國時期初期，第十七窟券頂畫畫二十六鋪經變圖較完整，雖然仍見龜茲畫中的青綠，主色調卻已經明顯變暖。第二十、二十七、三十一窟開鑿於回鶻高昌王國初期，除第二十窟外，均為長方拱頂式窟。第二十窟內，用土坯磚砌作穹窿頂中室迴廊窟，壁畫全部被德國探險家馮‧勒柯克（Albert von Le Coq）用膠卷帶走，各畫冊所見回鶻國王王后供養像及大型經變圖早已不在壁上（圖五‧四三）；第二十七窟兩壁畫佛光菩薩八尊依稀可辨，佛光間彩畫菩薩呈晚唐風格；第三十一號窟尚存兩壁釋迦本生故事畫和券頂千佛圖。第三十三、三十四、三十九、四十、四十一、四十二窟開鑿於回鶻高昌王國晚期。第三十三窟正壁上方畫天龍八部有似新絳稷益廟明代眾生像，兩壁畫人物畫似宋元人畫羅漢，可見，第三十三窟牆壁畫於宋明間；第三十四

75

圖5.43 伯孜克里克千佛洞回鶻風壁畫，選自《中國美術全集》

門東側內壁存柏洞保存最好的回鶻國王王后供養像，高達一·四公尺。柏孜克里克千佛洞壁畫雖經二十世紀初英、德、俄、日探險隊切割運往國外分藏於境外博物館，目前仍然是高昌石窟中壁畫最多、內容最豐富、繪畫技法最為嫻熟的石窟群。[76]

三、龍門奉先寺石雕

奉先寺為半露天弧形大龕，南北三十五公尺，東西三十公尺，進深四十餘公尺，龕內有初唐最為宏大精美的石雕佛像群，規模居龍門石窟之首（圖五·四四）。主尊盧舍那大佛結跏趺坐於蓮座之上，高十七公尺餘，豐頤秀目，端莊寧靜，氣度恢弘又富有人情味，背後佛光浮雕圖案極其精美。左右有迦葉、阿難立像，再左右有文殊、普賢立像，再左右有毗沙門天王、增長天王立像，再右有金剛力士立像，如眾星拱月，左阿難與右首三尊雕像至今完好。龍門萬佛洞與潛溪寺也在唐代鑿造，造像水準在奉先寺石窟之下。

75　西域石窟還有：吐峪溝石窟，在吐魯番麻扎村，西距吐魯番市約六十公里，現存編號窟四十六個，約二十窟存有壁畫；勝金口石窟，在吐魯番東北約四十公里，開鑿時間約在唐武德元年（六一八年）～明洪武元年（一三六八年），殘存十窟。雅爾湖石窟，在吐魯番東北約四十公里，開鑿時間約在唐武德元年（六一八年）～元至元十六年（一二七九年），殘存十窟。無奈門難扣開，無法考察情況。參見穆舜英、祁小山、張平編《中國新疆古代藝術》，烏魯木齊：新疆美術出版社一九九五年版；祁小山《絲綢之路佛教藝術》，烏魯木齊：新疆大學出版社二〇〇六年版。

76　筆者兩度調查新疆石窟群，其前參讀穆舜英、祁小山、張平編《中國新疆古代藝術》，烏魯木齊：新疆美術出版社二〇〇六年版。

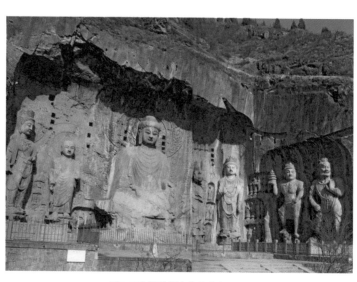

圖5.44 洛陽龍門唐代奉先寺石刻，採自《中國美術全集》

四、四川石雕造像

川北廣元與巴中地處中原入川要道金牛道與米倉道，開鑿造像比川西南為早且呈現出與中原同時期石造像相近的風貌，與川西南宋代石造像風格迥異。其中，樂山大佛、安岳大佛、榮縣大佛開鑿於唐代。

皇澤寺在廣元嘉陵江西岸烏龍山東麓，因武則天生於廣元得名，離上西火車站僅約一公里。山腰山下，以大佛樓為主體，三區今存北魏至唐代五十七窟龕，造像一千兩百餘軀。

大佛樓二樓懸匾名「迎暉樓」，樓內各龕呈北魏晚期向隋代過渡風格，居中北魏晚期第三十八窟左、右、後壁各鑿龕，龕內各有石雕加彩結跏趺坐佛與立姿菩薩若干，洞頂彩繪圖案。三樓懸匾名「大佛樓」，各窟龕內石造像是此寺菁華所在。居中大佛窟編為第二十八窟，為隋文帝之子楊秀於初唐所開，是皇澤寺規模最大、最為精美的洞窟（圖五‧四五）。馬蹄形穹隆頂窟闊達五公尺，主佛阿彌陀佛高近三公尺，體態魁偉，表情莊重，妝鑾典麗，左右侍立迦葉、阿難與觀音、大勢至、護法金剛、力士等造像七尊，龕後壁高浮雕天龍八部，有吹鬍子瞪眼有手捧日月，表情各各生動。其體量之大、鑿造之精，可堪接踵龍門奉先寺石造像，敷彩則為龍門奉先寺所未備。佛光左上方薄浮雕遊龍，瘦勁健峻，明顯為宋人補刻。第二十八號窟周圍鑿有許多小龕，龕內石造像雖小，雕刻水準與二十八號窟不分伯仲，如第二十七號龕右壁石雕佛像，表情莊嚴肅穆，一派正大氣象。[77]從大佛樓左登坡折道往左，第四十五號中心柱式窟開鑿於北魏晚期，是烏龍山上鑿造最早的洞窟。門口二聖殿前地下，今稱

「寫心經洞區」，第十二、十三窟為初唐武則天父母開鑿，石圓雕〈武氏禮佛圖〉因此而有特殊價值。

廣元千佛崖位於嘉陵江東岸古金牛道上，今存四百餘窟龕、石雕造像七千餘尊，其中大多為唐代開鑿。山崖底部由南往北較大的窟龕依次有：睡佛窟、牟尼閣、大佛窟、蓮花洞、藏佛洞、蘇頲龕等，除藏佛洞為清代開鑿外，其餘全部為唐代鑿造。牟尼閣背屏鏤空，背屏前所雕佛、弟子、菩薩，一派唐風，如今七尊雕像頭部全殘。蓮花洞正中馬蹄形龕內，一坐佛二菩薩雕像保存完整，其上、下、左、右密密麻麻鑿有大小佛龕，從雕造風格看，主龕內三尊當完成於初唐，各小龕當於初唐至盛唐陸續完成。千佛崖北端，第二百一十二至二百一十四龕規模不大，石雕造像佛莫不莊嚴，菩薩莫不秀美，力士莫不孔武，呈現出完全一致的時代風格和完全一致的雕造水準。這四龕當同在開元年間鑿造。從第二百一十四龕折向登上凌虛棧道，可見千佛崖規模最大的石窟——開鑿於唐武周年間的大雲洞。再折行向北，第六百八十九窟名「千佛窟」，背屏也用了鏤空透雕手法，提高了細部的能見度並使窟內光影層次趨於豐富，背屏前所雕佛、背屏前所雕佛、弟子、菩薩、力士也高低前後錯落，一派飽滿結實的唐風（圖五·

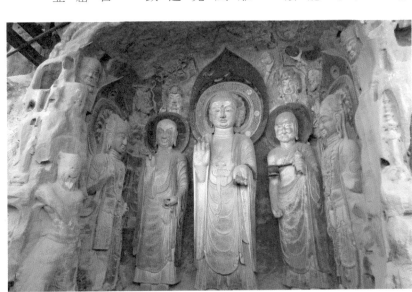

圖5.45 皇澤寺初唐第二十八號龕石雕妝彩造像一鋪，著者攝

77

皇澤寺第二十七號龕右壁石雕佛像，《中國美術全集》定其時代為西魏。筆者以為，大佛樓三樓懸崖一壁眾多窟龕於隋代總體規劃並著手開鑿而於初唐雕成，宋代又作局部加工，與窟主——隋文帝之子楊秀遭際切合，斷無西魏先雕成周邊小龕、初唐再開鑿中心大窟之可能。所以，第二十七號小龕內石雕佛像鑿造時代非西魏而為唐代，其唐風判然亦可為證。第二十八號大窟旁第二十七號小龕內石雕佛像鑿造時代非西魏而為唐代，其唐風判然亦可為證。

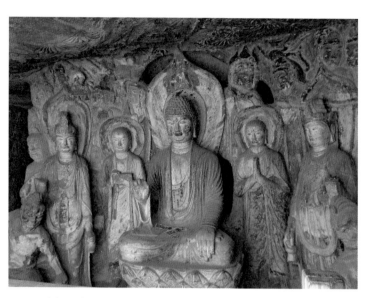

圖5.46 廣元千佛崖唐代第六百八十九窟透雕背屏前妝彩雕像一鋪，著者攝

西域文化交往的明證。

安岳城北四十公里臥佛溝內石臥佛長達二十三公尺，眾多石雕門徒站立其後，兩端各有石雕武士，附近題記標明為開元二十二年（七三四年）鑿造。石臥佛對面南崖上鑿有唐五代北宋龕窟一百四十二個，目前多成空洞，十五座洞窟牆壁上存唐代刻經，能識讀者達數十萬字。此外，四川榮縣東郊存唐代石刻大佛，高達三六‧六七公尺。

四六）。尤堪珍惜者，雕像完整，妝彩雅麗，不似牟尼閣雕像頭部全殘。往南下山，見唐代釋迦多寶窟，又名「持蓮觀音窟」，雕釋迦牟尼與多寶佛並坐於佛床，二弟子二觀音分立在佛床左右，佛床右側石雕觀音手持蓮花，寵部略向右歪，頓見儀態萬方，藏婀娜於含蓄。持蓮觀音形象已經成為廣元文化符號，裝飾於廣元城每一根電線桿基座。

樂山大佛開鑿於四川省岷江、青衣江、大渡河三江交匯的凌雲山西壁，唐開元元年（七一三年）動工，貞元十九年（八〇三年）方告完成，歷時九十年。佛高五十八‧七公尺，連座高七十一公尺，依山而坐，腳踏三江，背負九頂，身軀偉岸，莊嚴肅穆，山是一尊佛，佛是一座山。其雕刻粗放洗練，整體把握十分成功。其地又處三江交匯，山嵐水色，極為壯觀。

川北巴中城邊南龕山一面山崖上，密密麻麻佈滿了石龕，其中多係唐代鑿造，因為地處懸崖，人不能攀，只能遠觀，石造像至今保存完好，計一百七十六窟有編號。第八十三號龕內主佛一身雙頭。此種新疆、河西流行的石造像樣式南來川北，正是川北與

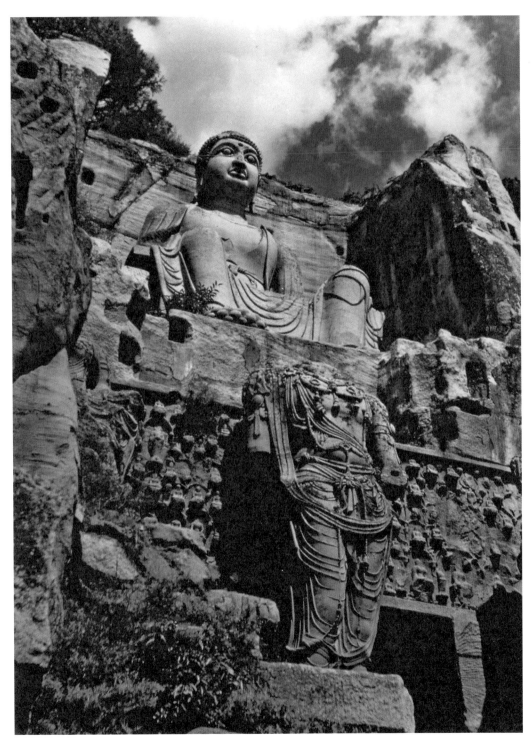

圖5.47 太原天龍山第九號窟唐代石雕大佛與小佛，採自《中國美術全集》

五、天龍山石窟等

天龍山石窟在山西太原西南三十六公里，東、西二峰南坡存東魏、北齊、隋、唐石窟計二十四窟，其中十五窟開鑿於唐代，可惜大量被盜鑿，石佛分藏於東京國立博物館等異邦博物館。第九窟是天龍山保存較為完整的石窟，大坐佛高約八公尺，豐滿健壯，莊嚴端坐，無數小佛如花叢般地襯托於腳下，主從照應，大、小、繁、簡、橫、豎、變化中見規律，藝術表現極其高超（圖五‧四七）。各窟內殘存石佛，衣紋如輕紗貼體，又如流水般隨石佛軀體流淌。頑石被刻出如此質感，令人驚歎！天龍山唐代石雕造像技巧嫻熟，登峰造極。如果不是損壞嚴重，允推天龍山石雕造像居中國唐窟石雕造像之首。

北朝開鑿的石窟，唐代大多擴其規模。如固原須彌山相國寺以北摩崖上洞窟多為唐代開鑿，第五窟俗稱大佛樓，窟龕內坐佛高達二十‧六公尺，比雲崗、龍門石雕大佛還高，妙相莊嚴，是中國屈指可數的唐代石雕大佛之一。甘肅永靖炳靈寺唐代石雕彌勒佛像高二十七公尺，體量雖大，刀法粗獷，水準一般。炳靈寺唐窟雖多，藝術價值無一能比該寺西秦洞窟。西藏拉薩存有開鑿於松贊干布時期的藥王山石窟與稍後的查拉路甫石窟，雖然形制粗陋，卻是少數民族宗教石窟的寶貴遺存。

由上可見，隋唐石窟藝術是中國石窟藝術的高峰。外來的造型、外來的裝飾紋樣成功地化入了各地隋唐石窟之中，「裝飾之題材不適合中國之習慣與國情者，漸次歸於淘汰。今之存者，如蓮瓣、相輪、蔥形尖拱等，尚為佛教建築之重要裝飾。而最普及者，無如希臘之卷草。唯自隋、唐以後，或變為簡單之忍冬草，或易以繁密之牡丹石榴花。流行衍蔓，遍於全國，不知者幾不能辨為西方之裝飾矣」[78]。

第六章 文風蔚然，雅俗並進──五代宋遼金藝術

五代十國王朝更迭，戰亂頻起，偏安一隅的南唐、西蜀相對穩定，山水畫和花鳥畫譜寫出中國畫史上的傑出篇章，給兩宋山水畫與花鳥畫以直接影響。

趙匡胤建宋伊始，大力張揚儒家思想，聚文官大修類書，令武官馬放南山。從此，重文輕武成為有宋一代的基本國策。仁宗朝，大批寒門士子通過科舉走上仕途。他們為仕之餘，以文藝自娛。這使北宋官員的文藝修養高於以往任何一個朝代。加之宋代理學對人生的洞見、宋代科學技術的全面進步……宋代成為中國歷史上藝術造詣最高、漢民族文化品格最為純粹的朝代。西方史家評論，「宋朝的文化是中國人天才最成熟的表現」，「幾乎每一位有教養的中國人，既是一位藝術家，也是一位哲學家」[1]。只有在士大夫地位空前提高的宋代，也只有在科技與哲學雙翼領先於世界的宋代，藝術才能夠如此地高雅深邃，令華夏後世代代引為風範。

北宋前期，李成、范寬、郭熙大山堂堂的山水畫風被後世畫家奉為正宗格法。北宋中後期，院體山水畫風多青綠復古，文人山水畫則各闢蹊徑。北宋晚期到南宋，院體花鳥畫精深博約，代表了兩宋院畫的最高成就。南宋，院體畫家眼見山河破碎，轉而追求剛猛強硬的山水畫風。山水畫風的變化，折射出宋代政治局勢和社會思潮的變化。

宋代宮廷工藝品一洗唐代工藝品的飽滿華麗，代之以溫和、雋雅、精緻、秀麗，中華造物的本土風韻真正形成。宋瓷沖淡靜斂，足以代表有宋一代的審美風神。文人鑑古賞古的活動使匠人仿古成風，從此形成了工藝品的兩大類別──兼具欣賞價值的實用工藝品和只具欣賞價值的特種工藝品。書畫對工藝美術的干預，宋代始發先聲。

宋代城市經濟的發展，為市民藝術開闢了廣闊市場，民間劇曲講唱、寺廟雕塑壁畫、風俗繪畫乃至泥玩雜耍……都在宋代興盛。北宋孟元老《東京夢華錄》，南宋吳自牧《夢粱錄》、周密《武林舊事》、灌園耐得翁《都城紀

<hr>

[1]〔美〕威爾・杜蘭《世界文明史》，北京：東方出版社一九九九年版，第八九七、八五五頁。

勝》、西湖老人《繁盛錄》五種宋人筆記中，對宋代市民藝術有生動詳盡的描述。

概言之，宋代是中國古代的崇文盛世，漢民族藝術全面復興並且昇華到了前所未有的境界。宋代藝術不再延續唐代成教化、助人倫的主旋律，轉而注重格調、品味；唐代藝術的壯美被淡化，中和含蓄、澹泊寧靜、蕭散簡遠的審美上升。宋代藝術有中年時代的睿智和冷靜，卻沒有了少年時代的野性和青年時代的豪邁。如果說唐代藝術帶有胡氣，宋代則出現了本土藝術的全面復興。宋代以前任何一個歷史時期，沒有如宋代這般文風蔚然，雅俗並進。王國維將漢唐稱之為「受動時代」，而將宋代稱之為「能動時代」[2]，正是宋代，自覺樹立起了中華本土的藝術風韻。

有宋一代，北方契丹人建立的遼國、党項族建立的西夏、女真族建立的金國先後崛起，西南則有大理國。遼國建五京並且實行四季捺缽[3]制度，帝王常年在各地巡行，所以，中國北方多地有遼代建築遺存。遼代又曾經與五代、北宋共存，建築、貴金屬、緙絲、陶瓷等等，風格成就接踵大唐，成為藝術史上不容忽視的一筆。金國政治中心不斷南移，宮廷生活不如遼國鋪張，藝術較多受南宋影響。一九〇八年，俄國人科茲洛夫（Pyotr Kozlov）率眾來到西夏遺跡黑水城（在今內蒙古），打開城西河岸邊的大塔，發現西夏文書和手抄經書兩萬四千餘卷，唐卡等繪畫五百多幅，彩塑、木雕和青銅佛像七十餘尊以及大量綾、錦、刻絲、刺繡等染織品。科茲洛夫雇四十峰駱駝運往俄國，其中許多收藏在艾爾米塔什博物館（Hermitage Museum）即冬宮，西夏學就此誕生。西南大理國亦有傑出的藝術遺存。

第一節 山水格法 百代標程

中國山水畫不是再現實境，而是因心造境，因此比人物畫更能夠傳達創作主體自心，山水畫創作成為士大夫調節入世與出世關係的精神活動。五代國家危難，「時代精神已不在馬上，而在閨房；不在世間，而在心境」[4]，山水畫從廟堂轉入書齋，隋代空勾填色的畫法被突破，有筆有墨成為畫家的自覺追求，皴法使畫家能夠游刃有餘地表現土石質感，五代四家山水畫成為中國山水畫史上高高樹起的里程碑。入宋，北方李成畫風風靡於齊魯，范寬畫風覆被於關陝；北宋中期，郭熙集其大成。五代四家、北宋三家山水畫，為後世畫家所仰望欽敬。

五代北宋北方山水畫的寫實，並非是對一山一石的忠實描摹，而是高度概括，以一瞬表現大自然的永恆。畫史所謂「宋人格法」，正是指這一時期寫實與寫心並重、氣格與法度並存的水墨山水畫。隨著北宋中後期南方文人地位的上升，五代南方山水圖式為文人發現之後，南畫的影響，愈漸駕於北方山水畫之上。

一　五代南方山水畫家

五代開始，水墨山水畫成為山水畫的主角。南唐院體畫家董源，曾任後苑（又稱北苑）副史，人稱「董北苑」。他學李思訓一改李思訓的奇峭用筆，以長卷橫向鋪陳江南丘坡連綿、洲汀掩映的平遠景色，用狀如麻絲披掛般的皴法表現江南土山的圓渾，〈瀟湘圖〉（藏於北京故宮博物院）、〈夏山圖〉（藏於上海博物館）、〈夏景山口待渡圖〉（藏於遼寧省博物館）均為絹本水墨淡設色長卷。〈瀟湘圖〉（圖六・一）以披麻皴與點子皴表現江南土坡洲渚，近處蘆葦打破了水平構圖，遠處煙樹迷濛，漁舍隱現，真切地表現出江南山水煙雲明滅的

圖6.1 董源絹本〈瀟湘圖〉（局部），採自《中國美術全集》

2　王國維〈論近年之學術界〉，見《王國維文集》，北京：燕山出版社一九九七年版，第三二八頁。

3　四季捺缽：指遼代帝王四季遊獵所設的行帳。聖宗時，四季捺缽有了固定地點和制度，捺缽成為行宮，也就是契丹朝廷臨時施行政令的地方。

4　李澤厚《美的歷程》，北京：文物出版社一九八九年版，第二五四頁。

秀潤之感。

北宋前期，董源畫並不為人所重。北宋後期，米芾稱讚說，「董源平淡天真多，唐無此品……近世神品，格高無與比也。峰巒出沒，雲霧顯晦，不裝巧趣，皆得天真。」5 隨著南方文化的影響力上升，董源創造的披麻皴有了創立江南山水圖式的典型意義，後世「皴法如荷葉、解索、劈斧、卷雲、雨點、破網、折帶、亂柴、亂麻、鬼面、米點諸法，皆從麻皮皴法化來，故入手必自麻皮皴始」6。從此，歷代山水畫家特別是江南山水畫家往往以董源為祖。〈秋山問道圖〉、〈萬壑松風圖〉、〈層巖叢樹圖〉等，山嵐疊翠，水隨山曲，路隨山轉，雲隨山遊，虛實開合，跌宕起伏，畫面彷彿有氣在呼吸在流動，給元季畫家王蒙、清初畫家髡殘、程嘉燧等以極大影響。

南唐宋初，僧巨然學董源披麻皴一改平遠構圖，用高遠構圖表現叢林茂密、雲遮霧掩的南方山嶺。

二、五代宋前期北方山水畫家

晚唐山水畫家荊浩隱居於太行山洪谷，自號洪谷子，成年已入五代。他長於用全景構圖畫北方層巒峭壁、枯木長松，筆法瘦硬，有鉤有皴，有筆有墨。藏於臺北故宮博物院的絹本〈匡廬圖〉（圖六‧二）畫大山巍峨，群峰簇立，飛瀑如掛，畫有開合，氣有曲折，遠觀可見其勢，近看可見其質，真切地表現出了太行山深溝大壑、峭壁千尋的自然地貌。從此，中國山水畫從有筆無墨走向了有筆有墨。長安人關仝作為荊浩的學生，比荊浩筆墨更見概括。藏於臺北故宮博物院的〈關山行旅圖〉畫巨峰兀立，石體堅凝，雜草豐茂，筆簡而氣壯。

宋初李成，字咸熙，山東營丘人，人稱「李營丘」。唐宗室家世使他通書達文卻心難舒暢，於是放意詩酒，醉死客舍時，年僅四十九歲。李成一改北方

圖6.2 荊浩絹本〈匡廬圖〉，採自《中國美術全集》

圖6.3 北宋李成〈讀碑窠石圖〉，採自《中國美術全集》

山水畫之高遠圖式為平遠構圖，既貼切地表現出平原加丘陵的齊魯風光，更與自己避世平淡的心境契合。他往往先以淡墨堆積，再用焦墨、濃墨區分畦逕遠近，營造出蕭疏清曠的寒林景象。其畫傳世甚少，日本大阪美術館藏其絹本〈讀碑窠石圖〉（圖六‧三），畫亂石土崗，老樹槎枒，高碑矗立，一位老者在仰面讀碑，用筆剛勁峭拔，氣氛清冷落寞，貼切地傳達出歷史的滄桑感和在野文人的清高孤傲。李成弟子中，許道寧山水畫能得蒼茫渾厚，絹本〈關山密雪圖〉藏於臺北故宮博物院。

陝西華原人范寬，畫山水初師李成、荊浩，繼而悟出師於人不如師諸物，師於物不如師諸心，於是居於山林之間，將飽看熟覽一寄筆端。

他好用全景構圖，似乎是仰視，山頂密林的描繪又明明是俯瞰，給人大山堂堂、頂天立地的美感。他用墨濃重深黑，善用積墨，或以濃破淡，或以淡破濃，渾厚不失華滋。他又好用搶筆：毛筆呈蹲勢斜上急出，皴出山巖的重量感，再用中鋒雨點皴反覆皴擦，有時拉長成括鐵皴，長、短、闊、狹交雜，逼真地刻畫出關陝一帶山石鐵打鋼鑄般的質感。傳世作品有：〈溪山行旅圖〉、〈雪景寒林圖〉、〈臨流獨坐圖〉等。天津博物館鎮館之寶〈雪景寒林圖〉（圖六‧四）山勢雄偉，虛實穿插，與藏於臺北故宮博物院的〈溪山行旅圖〉同樣勢壯雄強，佈景天真則有過之。元季山水畫家及清初龔賢，現代黃賓虹與李可染等，都相當程度地

5　〔宋〕米芾《畫史》，見《文淵閣四庫全書》第八一三冊，第六頁。
6　〔清〕方薰《山靜居畫論》上卷，見《續修四庫全書》第一〇六八冊，第八二七頁。

圖6.4 北宋范寬〈雪景寒林圖〉，採自《中國美術全集》

接受了范寬山水畫影響。

河南人郭熙，字淳夫，神宗時被召為翰林圖畫院藝學，而郭熙意在山水，時時乞歸。神宗非但不准其歸田，反而擢升其為翰林院待詔直長，將祕閣所藏漢唐名畫悉數取出供其鑑賞，令其分目定品。郭熙得以遍覽內府藏畫，成為繼李成、范寬之後最為傑出的北宋山水畫大家。哲宗朝，南方文化已呈強勢，郭熙的畫被扔進退材所，甚至被用作抹布揩拭几案，《宣和畫譜》著錄御府所藏郭熙畫僅三十幅。郭熙生卒不明，從黃庭堅〈題郭熙畫〈秋山〉〉可知，哲宗元祐二年（一○八七年）郭熙尚能作畫。

郭熙畫師法李成而合董源、范寬，用含蓄的圓筆中鋒帶濕皴出山石輪廓，再以側鋒作密集的卷曲之皴，中鋒畫樹主幹、側鋒畫樹小枝，上仰如鹿角，下垂似鷹爪，人稱「蟹爪郭熙」，稱其特色畫法為「卷雲皴」「鬼面石」。臺北故宮博物院藏其代表作〈早春圖〉（圖六‧五），用墨既有李成的輕淡，又不乏范寬的渾厚；運筆既有南方山水的含蓄圓潤，又不乏北派山水的峭拔勁利，藏於北京故宮博物院的〈窠石平遠圖〉畫深秋清曠之景，神韻獨絕。今傳較為確切的郭熙畫還有：藏於臺北故宮博物院的〈關山春雪圖〉、藏於美國大都會博物館的〈樹石平遠圖〉等[7]。

第二節　五代兩宋院體畫

五代十國，偏安一隅的南唐和安於腹地的前蜀、後蜀（即西蜀）創立了中國歷史上最早的宮廷畫院，由此帶來院體畫的興盛，工筆重彩人物畫登峰造極，花鳥畫就此開宗立派。

圖6.5 北宋郭熙〈早春圖〉，選自蔣勳《中國美術史》

宋初是否延續了五代官方畫院制度？畫史尚未確認。已知宋代皇帝多擅畫，兩宋時期，仁宗擅畫佛、馬，徽宗能

書善畫精於收藏，欽宗擅畫人物、高宗能畫人物、山水、竹木。宋初翰林院內就有「待詔」專門奉帝王之命作畫；北

宋崇寧三年（一一〇四年），徽宗設畫院，集天下畫士，按待詔、祇候、藝學、畫學正、學生諸等優加祿養，大觀四

年（一一一〇年）撤畫院，將院畫家仍然歸置於翰林院；南宋甫定，高宗便恢復翰林院與「待詔」制度，歷孝、光、

寧、理宗四朝未變。因此，北宋末至南宋前期，是宋代院體畫的盛期。滕固先生據前人所寫宋代畫史摘為《宋代院人

錄》，收入院畫家「一百五十六人」之多 8。

一、寫形傳神的院體人物畫

南唐院畫家顧閎中手卷〈韓熙載夜宴圖〉，集中體現了五代十國工筆重彩人物畫的卓越成就。出身北方貴族的韓熙

載在南唐任中書侍郎。後主對他心存戒備，派顧閎中夜入其宅，窺其生活情狀。顧閎中靠目識心記畫出此畫。全畫橫

長三百三十五‧五公分，以屏風、床榻分隔五個代表性的場景，各場景既相聯繫，又可獨立成畫，高冠美髯、身材魁

梧的韓熙載在畫中反覆出現，細膩地刻畫出韓熙載徹夜笙歌卻抑鬱寡歡的精神狀態。德明和尚竟也出現在聲色場中，

只見他雙手合十，尷尬地面對正在擊鼓的韓熙載，對跳六麼舞的歌伎王屋山佯裝不見，局部細節的刻畫增加了全畫的

興味。現存宋元明清各朝甚至日本所摹〈韓熙載夜宴圖〉二十六軸 9，以北京故宮博物院、臺北故宮博物院所藏宋人摹

本時代為早。其中，北京故宮博物院藏摹本篇幅完整，線描細勁，骨力內藏，敷色典雅（圖六‧六）；臺北故宮博物

院藏摹本寫形寫神都弱於北京故宮摹本且為殘卷。〈韓熙載夜宴圖〉成為中國工筆重彩卷軸人物畫的扛鼎之作。

南唐人物畫另有不重敷色的一路。周文矩〈重屏會棋圖〉畫李璟會棋，行筆瘦硬，衣紋頓挫，人稱「戰筆」；周

文矩〈文苑圖〉再現出了文化修養極高的士夫群；王齊翰〈勘書圖〉賦色雅潤，行筆骨力則較顧、周有所不逮。以上

7　謝巍編著《中國畫學著作考錄》，上海：書畫出版社一九九八年版，第一三七頁。

8　滕固《唐宋繪畫史》，北京：中國古典藝術出版社一九五八年版，所引見第九四—九六頁〈宋代院人錄〉。

9　上海博物館《千年遺珍國際學術研討會論文集》，上海：書畫出版社二〇〇六年版，第二三〇、二三三頁。

士。論創作規模、氣象莊嚴與色彩燦爛，宋代人物畫不能與唐代相比；而論對筆墨意趣和人物心境的開拓，宋代超過了唐代。

宋初院畫家武宗元，學吳道子卻不取吳道子「蒓菜條」畫法，另創嫻雅綿密的白描畫。美國王己千私藏其粉本小樣〈朝元仙仗圖〉，線條紛繁，有絲絃般的音樂美。北宋李公麟，字伯時，自號龍眠山人，早年以畫馬著稱，轉畫白描人物畫，終成一代之冠。北京故宮博物院藏其絹本〈維摩演教圖〉（圖六‧七），畫維摩詰仙風道骨，美髯飄飄，意氣超然，道釋人物變成了高人逸士，與敦煌唐窟中民間畫工所畫鬚眉奮張、目光如炬的維摩詰各是自身人格氣質的折射。白描畫就此誕生，單純的線造型傳達出了洗盡鉛華的美。

圖6.6 北京故宮博物院藏南唐〈韓熙載夜宴圖〉宋摹本局部，採自《中國美術全集》

南唐人物畫，同時成為南唐家具、服飾、器用的忠實紀錄。

宋代完成了從大規模宗教壁畫向卷軸人物畫的轉變，人物畫題材從廟堂之上瞻仰崇拜的偶像變為寄託主體精神的高人逸

圖6.7 北宋李公麟〈維摩演教圖〉，採自《中國美術全集》

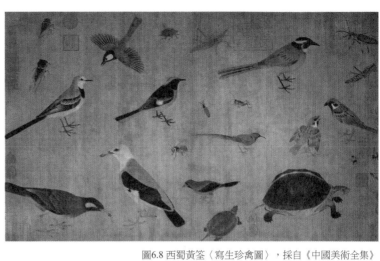

圖6.8 西蜀黃筌〈寫生珍禽圖〉，採自《中國美術全集》

二、精深博約的院體花鳥畫

西蜀畫家黃筌，十七歲入畫院，任待詔長達五十年，身居顯貴。他繼承邊鸞、滕昌祐精於設色的畫風，擅畫禽鳥，傳說畫鶴能引來鶴立於畫側，畫鷹能引來蒼鷹搏其所畫翎羽。北京故宮博物院藏其絹本〈寫生珍禽圖〉（圖六‧八），畫昆蟲、小鳥、烏龜等二十餘種，勾勒細緻，敷色豔冶。其子居寀、居寶將金粉陸離、工致逼真的畫風帶入了北京宮廷，使「黃家富貴」的畫風流傳成派。黃居寀〈山鷓棘雀圖〉畫群雀飛鳴俯仰，山鷓傳神呼應，比乃父之作更見生機，藏於臺北故宮博物院。

南唐花鳥畫家徐熙與西蜀黃筌境遇大不相同。作為南唐開國皇帝李昪（徐知誥）義父徐溫之孫，他眼見李昪背叛徐氏立國，對南唐優渥待遇漠然視之，甘為江南處士，不與朝廷合作。閒雲野鶴般的生活使他能夠沉醉於鄉間，感受自然的天趣。他以墨筆草草畫汀花野竹、水禽鷗鷺，人稱「落墨花」。徐熙被後世水墨花鳥畫家尊為鼻祖。其孫徐崇嗣改弦更張，別創不加勾勒的彩色沒骨畫，使「徐熙野逸」的畫風暫時中斷。「黃家富貴，徐熙野逸」[10]，五代十國開創的花鳥畫兩大流派，預示了後世花鳥畫的主要走向。

北宋前期和中期，翰林院內待詔奉帝王之命作畫。趙昌畫折枝花妙於設色，能得逼真，自號「寫生趙昌」。〈歲朝圖〉畫太湖石與大叢水仙居於中央，以競放的百花鋪滿背景，可見五代「裝堂花」遺響（圖六‧九）。神宗時，崔白力轉其前富貴畫風，以荒疏野逸的畫風與同時期士大夫思潮相應，藏於

設立畫院。他張揚觀察細緻入微、描繪逼真精確的畫風，注重詩意的傳達。他褒賜少年新進，只因其能畫出「春時日中」之月季；他召畫院眾史令畫師孔雀，以「孔雀升高，必先舉左」的親身觀察指出眾畫家所畫錯誤[11]。他還以古人詩句「竹鎖橋邊賣酒家」、「嫩綠枝頭紅一點」、「踏花歸去馬蹄香」、「蝴蝶夢中家萬里」、「野水無人渡，孤舟盡日橫」等命題令畫家作畫。細節寫實和詩意追求成為宣和畫院的審美標準，繪畫不再是唐代士大夫以為羞辱的「廝役」而成為進身之階，成為朝野文化生活的重要組成部份。

傳世有趙佶款字的畫，「幾乎百分之八九十出自當時畫院高手代筆」[12]。其中備極精工典麗、落瘦金體款，如〈聽琴圖〉、〈芙蓉錦雞圖〉等「已證明都不是趙佶所作，只是御題畫」[13]；墨彩粗簡拙樸的，或有趙佶所畫[14]。

南宋翰林院林椿、李迪等畫家上承宣和畫院傳統，無論卷軸、方形、圓形或異形小幅，莫不構圖簡當，勾染精密，氣格溫細卻生機盎然。如北京故宮博物院藏林椿〈果熟來禽圖〉（圖六‧一○），畫一隻幼雛彈跳在枝上，似乎在

圖6.9 北宋趙昌〈歲朝圖〉，採自臺北《故宮文物月刊》

北京故宮博物院的〈寒雀圖〉，畫九隻寒雀繞樹飛鳴，用筆靈活富有動感；藏於臺北故宮博物院的〈雙喜圖〉畫秋風蕭瑟，枯草、樹葉翻飛，兔子在仰望飛禽。從此，對稱構圖、敷色濃豔的裝堂花銷聲匿跡，旁入斜出的折枝花成為主流，可見北宋中後期士大夫空靈傳神的審美觀在翰林院內的迴響。

而真正代表兩宋院體花鳥畫的，是北宋晚期到南宋院體花鳥畫。徽宗趙佶在位時正式

圖6.10 南宋林椿〈果熟來禽圖〉，採自《中國美術全集》

驚奇地張望，枝條被壓垂，小枝卻在上揚，雖是小品，卻用色典麗，細節生動。北京故宮博物院藏馬遠之子馬麟〈層疊冰綃圖〉，折枝梅花纖巧雋雅，氣格則由溫細而至於纖弱了。

魯迅說「宋的院畫，萎靡柔媚之處當捨，周密不苟之處是可取的」[15]。就如何寫實討論宋代院體花鳥畫，未免止於皮相。宋代院體花鳥畫的是無限自然中的一個象徵生命，其高妙之處在於深藏其中的宇宙意識。宗白華先生說中國畫「深沉靜穆地與這無限、無限的太空渾然融化，體合為一。它所啟示的境界是靜的，因為順著自然法則運行的宇宙是雖動而靜的，與自然精神合一的人生也是雖動而靜的。它所描寫的對象，山川、人物、花鳥、蟲魚，都充滿著生命的動——氣韻生動。但因為自然是順法則的，畫家是默契自然的，所以畫幅中潛存著一層深深的靜寂。就是尺幅裡的花鳥、蟲魚，也都像是沉落遺忘於宇宙悠渺的太空中，意境曠邈幽深」[16]。用「沉落遺忘於宇宙悠渺的太空中」來形容兩宋院體花鳥畫，真乃知心、會心之人！

三、從古雅到剛猛——院體山水畫

從徽宗朝到南遷之高宗、孝宗朝，是宋代皇家畫院最為活躍的時期，也是中國青綠山水畫成就最為傑出的時期。院體青綠山水畫不再有北宋前期山水畫的大山堂堂，一變而為煙岫村居、漁笛清幽、寒江獨釣、松下閒吟等小品，氣格變小，卻工而能雅，耐得涵詠。南宋四家院體山水畫則呈現出刀斫斧劈般的剛硬。

11 本段敘事見〔宋〕鄧椿《畫繼》卷一〇，《文淵閣四庫全書》第八一三冊，第五四九頁〈雜說‧論近〉。

12 徐邦達《古書畫鑑定概論》，北京：文物出版社一九八一年版，第六九頁。

13 瘦金體：專指趙佶用硬毫書寫、輕落重出、中宮內收、四面開張的書體。

14 謝稚柳《宋徽宗趙佶全集》，上海：上海人民美術出版社一九八九年版，第五、四頁。

15 魯迅〈論舊形式的採用〉，見張望《魯迅論美術》，北京：人民美術出版社一九八二年版，第一二八頁。

16 宗白華〈介紹兩本關於中國畫學的書並論中國的繪畫〉，《藝境》，北京：北京大學出版社一九八七年版，第八二頁。

（一）工而能雅的青綠山水畫

北宋哲宗好古，山水畫壇臨摹成風，畫家名不離「復古」、「宗古」、「希古」、「遵古」或「通古」；[17]徽宗則只尊李成一系。在北宋中後期復古風氣的籠罩之下，絹本青綠山水再度流行，延續至於南宋光宗時期。王詵身為駙馬，築「寶繪堂」收藏法書名畫，蘇軾、米芾、黃庭堅等人是其座上客，蘇軾為其作〈寶繪堂記〉。他以金綠寫煙江遠壑、柳溪漁浦，以白粉畫遠山積雪，以水墨摻金粉表現日照雪霽時的光華搖漾，畫風爽利，清潤可愛但氣格偏弱。〈漁村小雪圖〉生動鮮活，大片空白增添了畫面的空濛曠遠之感（圖六·一一）。趙令穰，字大年，所畫青綠〈水村圖軸〉水曲山遠，氣象吞吐，清潤可愛也氣格偏弱；其孫輩趙伯駒，字千里，畫〈江山秋色圖〉；趙伯驌，字希遠，所畫〈五金闕圖〉工致雅麗，氣韻吞吐乃祖又遜。董其昌評「趙大年令穰平遠絕似右丞，秀潤天成，真宋之士大夫畫」，「趙令穰、伯駒、承旨三家合併，雖妍而不甜」，[18]真為的論。總之，北宋中後期到南宋中期宗室、貴冑和翰林院內畫家所畫青綠山水畫，於精工富麗的院體風格中融入了清潤雅致的文人趣味。

（二）銳拔剛猛的南宋四家畫

北宋滅亡，南宋偏安，院體畫家大多再難有閒和嚴靜之心，轉而追求剛猛強硬之美。李唐、劉松年、馬遠、夏圭是畫史公認的南宋院體山水畫四大家。

李唐，字晞古，創乾筆橫掃、方硬堅實的「大斧劈皴」，開南宋強硬畫風之先。同樣是〈萬壑松風圖〉，李唐畫

圖6.11 北宋王詵〈漁村小雪圖〉局部，採自《中國美術全集》

平視取景，大片松林背倚堅硬凝重的山峰，山、樹皴法堅硬，筆鋒外露，與巨然〈萬壑松風圖〉的煙雲繚繞趣味迥異。李唐又從「斧劈皴」變出「折蘆描」畫人物衣紋，畫中人物也有了山石般的強硬。北京故宮博物院藏其〈采薇圖〉（圖六·一二），線面交雜，轉折快利，如斧劈木。

劉松年住錢塘（今杭州）清波門外，人呼「劉清波」。其畫或淡墨輕嵐，或青綠著色，不似李唐一味方硬。代表作〈四景山水圖〉俏麗見筆，煙嵐輕潤，空靈的佈局已見馬、夏先聲。

馬遠，字遙父，號欽山，籍貫北方而寓居錢塘。其畫常好截取，史稱「馬一角」；枝條往往下偃，人稱「拖枝馬遠」。〈踏歌圖〉山景有近、有中、有遠，有大片空曠，大斧劈皴如刀槍劍戟，銳拔剛硬，踏節而歌的農夫只居於畫面右下角，人物如豆，或踑，或踴，或躍，聚、散、正、側，宛然如生；北京故宮博物院藏其絹本〈梅石溪鳧圖〉冊頁（圖

圖6.12 南宋李唐〈采薇圖〉，採自《中國美術全集》

圖6.13 南宋馬遠〈梅石溪鳧圖〉，採自《中國美術全集》

六·一三），山石用大斧劈皴，梅枝峭勁爽利，野鴨鳧游水中，畫出了大自然於冷寂之中自在自為的生機；北京故宮博物院藏其〈水圖〉十二頁，筆筆中鋒，水勢有煙波浩渺，有深邃沉靜，即使水浪奔騰，動中仍然有靜，表現出馬遠高度的抽象概括能力和形式感知能力。

夏圭，字禹玉。其畫構圖好取半邊，小中見大，韻味靈動而悠遠，史

17 陳傳席《中國山水畫史》，南京：江蘇美術出版社一九八八年版，第一九三頁。

18 〔明〕董其昌《畫旨》，所引見筆者《中國古代藝術論著集注與研究》，第三五六頁。

稱「夏半邊」。北京故宮博物院藏其〈松溪泛舟圖〉（圖六·一四），大片留空，不畫水天，卻令人感到江天清曠，含不盡之意於畫外；〈溪山清遠圖〉長卷構圖大片留空而以水墨淡染，焦墨疏皴，造出空靈淡遠的意境。

總之，南宋四家畫以剛硬方折的斧劈皴為主要特徵。這正是南宋躁動不安時代情緒和不甘外族侵辱時代精神的外化。如果說南派山水的典型符號「披麻皴」起於董、巨，北派山水的典型符號「斧劈皴」則起於李唐而成於馬、夏。作為翰林院待詔的馬、夏，畫風較李唐簡約概括，成為南宋院體山水的集大成者，對明代浙派山水畫和日本山水畫產生了極大影響。

第三節　聲勢漸壯的文人藝術思潮

神宗時代，複雜的政治鬥爭使士大夫從政之心受挫。他們遊戲翰墨，醉心藝事，推衍出聲勢漸壯的文人藝術思潮，帶動起方興未艾的文人藝術。靖康之亂以後，山河破碎，士大夫更從外在事功轉向內心的和諧寧靜，含蓄、自然，寧靜、淡遠，成為北宋晚期以後士大夫對於藝術的普遍審美追求。

一、理學的影響與文人的推動

北宋中後期，二程首開理學。伊川人程顥提出，「為君盡君道，為臣盡臣道，過此則無理」（《遺書》五），「致知在格物，格物之理，不若察之於身」（《遺書》十七），應當待人以敬，「涵養須用敬」（《遺書》十八），守住本心，「在天為命，在人為性，論其所主為心」（《遺書》十八），「天人合一」轉化成為天道與人心的合一[19]。南宋，朱熹對儒家經典作出新的闡釋。他注「大學之道，在明明德，在親民，在止於至善」道，「此三者，大學之綱領也」；注「古之欲明明

北宋中後期，二程首開理學。伊川人程頤與其同聲相應，認為人應當注重內省功夫，「天者，理也」（《遺書》十一）；其弟程頤與其同聲相應

圖6.14 南宋夏圭〈松溪泛舟圖〉，採自《中國美術全集》

德於天下者，先治其國；欲治其國者，先齊其家；欲齊其家者，先修其身；欲修其身者，先正其心；欲正其心者，先誠其意；欲誠其意者，先致其知；致知在格物」道，「此八者，大學之條目也」[20]。從此，「三綱領」（明明德、親民、止於至善）「八條目」（格物、致知、誠意、正心、修身、齊家、治國、平天下），成為中國文人安身立命的根本。他所著《家禮》更使周代確立的「禮」進入了尋常百姓家庭，使從屬於政治的儒家學說通向了倫理境界，中國哲學藉朱熹得以返本開新。程朱理學將倫理強調為必須絕對遵從的「綱」，將倫理異化成為禮教，其本質是反人欲的，但是，它突出了主體精神的能動作用，通過對自身心靈的反觀自省，實現主客體的和諧合一。南宋士子這樣描寫「孔顏樂處」式的理想生活：「唐子西詩云：「山靜似太古，日長如小年。」餘家深山之中，每春夏之交，蒼蘚盈階，落花滿徑，門無剝啄，松影參差，禽聲上下。午睡初足，旋汲山泉，拾松枝，煮苦茗啜之。隨意讀《周易》、《國風》、《左氏傳》、《離騷》、《太史公書》及陶杜詩、韓蘇文數篇。從容步山徑，撫松竹，與麛犢共偃息於長林豐草間。坐弄流泉，漱齒濯足。既歸竹窗下，則山妻稚子，作筍蕨，供麥飯，欣然一飽。弄筆窗間，隨大小作數十字，展所藏法帖、墨跡、畫卷縱觀之。興到則吟小詩，或草《玉露》一兩段。再烹苦茗一杯，出步溪邊，邂逅園翁溪友，問桑麻，說粳稻，量晴校雨，探節數時，相與劇談一餉。歸而倚杖柴門之下，則夕陽在山，紫綠萬狀，變幻頃刻，恍可人目。牛背笛聲，兩兩來歸。而月印前溪矣。味子西此句，可謂妙絕。」[21]人與自然相悅相親，一派牧歌式的和諧寧靜，從中可窺理學「主靜」、「立誠」主張的側影。理學客觀上推進了宋代藝術寧靜內省的審美追求，推進了宋代文人藝術在寧靜內省之中走向了深邃。

北宋高層官員對藝術潮流參與之深、引領之力，為世界文明史所罕見。神宗時蘇軾，最是北宋文人藝術思潮實踐與理論的全面推動者[22]。其文汪洋恣肆，與歐陽修合稱「歐蘇」，與父洵、弟轍合稱「三蘇」，被列入「唐宋八大

19　本段所引〔宋〕程顥、程頤《二程全書》，轉引自北京大學哲學系美學教研室編《中國哲學史》下，北京：中華書局一九八○年版，第五五一五六○頁，篇名各注於文內。

20　〔宋〕朱熹《四書章句集注》，杭州：浙江古籍出版社二○一四年版，第五頁《大學》注。

21　〔宋〕羅大經《鶴林玉露》卷四，見《唐宋史料筆記》，北京：中華書局一九八三年版，第三○四頁〈山靜日長〉。

22　蘇軾關於文人藝術的思想言論，詳可見筆者《藝術論著導讀》第五章第二節。這裡從略。

家」；其詩清新豪邁，與黃庭堅並稱「蘇黃」；其詞開豪放一派，與辛棄疾並稱「蘇辛」；其書與蔡襄、黃庭堅、米芾並稱「北宋四大家」；其畫被列入以文同為首的「湖州竹派」。今存蘇軾〈枯木怪石圖〉上，古木盤旋詰曲，頑石桀驁不馴，給人百折不撓的生命感受，正是蘇軾遺世獨立人格的寫照。

蘇軾的意義，不僅在於他在文學藝術各個領域所取得的成績，更在於他審美的人生。他生活的時代，理學初興，復古思潮正猛，哲學領域有「道統」，文學領域有「文統」，而蘇軾一肚皮不合時宜，神宗時因烏臺詩案被貶黃州，哲宗時又被貶惠州、儋州。蘇軾之為蘇軾，就在於他處逆境能泰然，處順境能淡然，在政治漩渦中審美地、瀟灑地生活，實現了對悲劇人生和道學一統的超越。「回首向來蕭瑟處，歸去，也無風雨也無晴」（〈定風波〉），生命不自由的體驗淡化為安之若素般的寧靜。「浩浩乎如馮虛御風而不知其所止，飄飄乎如遺世獨立羽化而登仙」（〈前赤壁賦〉），放飛的文字背後，是難言的悲哀與失落。官場黑暗使蘇軾對社會與人生有極其深刻的洞察，儒、道、釋、禪……受前朝思想積累薰染浸潤，蘇軾成為中國歷史上調適諸家哲學、使人生成為審美人生的大智慧者。他以獨到而深刻的文化心理結構，以指導人生的哲學意義，成為中國文人人生道路上的燈塔。但是，蘇軾又終究是儒者。他始終未能如陶潛般地徹底放鬆，徹底皈依自然。所以，蘇軾必定終身失落。[23]

理學的影響、文壇領袖的倡導與文人的合力，使北宋後期文人藝術全面脫穎而出。文人書畫令官方也不得不刮目相看，「……有以淡墨揮掃，整整斜斜，不專於形似而獨得於象外者，往往不出於畫史，而多出於詞人墨卿之所作。蓋胸中所得，固已吞雲夢之八九，而文章翰墨形容所不逮，故一寄於毫楮……則又豈俗工所能到哉！」[24]從此，中國藝術不僅是社會生活的圖卷，更是藝術家心靈的紀錄。

二、文人書畫與禪畫

「文人畫」作為中國書畫史上的特定概念，指不以書畫為稻粱謀的士夫畫，指有文人書卷氣的畫。它與工匠畫的最大不同，是不拘形似以抒寫心靈體驗。陳師曾說，「何謂文人畫？即畫中帶有文人之性質，含有文人之趣味，不在

畫中考究藝術上之功夫，必須於畫外看出許多文人之感想，此之所謂文人畫[25]。如果說中國文人書畫肇始於安史之亂以後的王維，北宋中後期，士大夫們合力推動，文人書畫正式登臺亮相，雖未足與其時院體畫抗衡，卻成為元代文人畫高峰到來的前奏。

北宋文同，字與可，專畫墨竹，曾任湖州太守，後世稱其畫為「湖州派」。作為最早畫墨竹的文人，臺北故宮博物院藏其〈墨竹圖〉未脫行跡。蘇軾稱讚他「與可畫竹時，見竹不見人……其身與竹化，無窮出清新」（〈書晁補之所藏與可畫竹三首〉），竹人化了，人也竹化了。南宋，畫竹已經不乏其手，淮東制置使趙葵在揚州建萬花園，將杜甫寫竹詩意演繹為山水長卷，〈杜甫詩意圖〉迷濛淡遠，堪稱表現竹林意境最早的佳作。北方金國，擅畫墨竹者竟有十餘人，書畫局都監王庭筠與子王曼慶皆以墨竹擅名。

畫梅之風也在宋代興起。北宋華光和尚創墨梅畫法。揚無咎，字補之，學華光畫梅而變水墨點瓣為淡墨尖筆白描圈花，濃墨點萼，〈四梅花圖〉藏於北京故宮博物院；藏於北京故宮博物院的〈雪梅圖〉，簡之又簡，比文同墨竹灑脫（圖六·一五）。趙佶不欣賞他的簡淡畫法，稱其畫「村梅」。他索性以「奉敕村梅」自居。

北宋後期，米芾與其子米友仁長期居住於京口（今鎮江）。米芾傳世畫

23 本段所引蘇軾詩，見《蘇軾全集》上；蘇軾文，見《蘇軾全集》下，北京：中國文史出版社一九九九年版，詩、文名各注於正文括號內。

24 〔宋〕《宣和畫譜》卷二〇，《文淵閣四庫全書》第八一三冊，第一九九頁〈墨竹敘論〉。

25 陳師曾《中國繪畫史》，北京：中國人民大學出版社二〇〇四年版，第一三七頁〈文人畫之價值〉。

圖6.15 北宋揚無咎〈雪梅圖〉，採自李希凡主編《中華藝術通史》

跡僅〈珊瑚帖〉中一枝珊瑚，亦篆亦行，非字非畫，令人心生奇怪。畫史對米芾襃貶不一，南宋人記米芾「作墨戲，不專用筆，或以紙筋，或以蔗滓，或以蓮房，皆可為畫，紙不用膠礬（指生紙）不肯為絹上作」。其子米友仁，字元暉。北京故宮博物院藏其紙本水墨〈瀟湘奇觀圖〉（圖六‧一六）[26] 以生紙上渲淡代替前人熟紙與絹上鉤斫，毛筆飽蘸水墨橫落紙面，模糊的墨點營造出一派雨潤煙濃、雲遮霧掩的江南山水，意象簡略到了近乎抽象，煙雲瀰漫中有明顯的光感，人稱「米點皴」、「落茄皴」、「米氏雲山」。米氏以前，山水畫只是人物活動的場景，米氏將山水畫上升為、或者說還原為超越人世的自然。從展子虔有筆無皴的山水畫，到荊浩有皴有墨的山水畫，再到米氏純用水墨的雲山，米氏創新的步子最大。米氏山水畫作為草創階段的文人山水畫，為晚明董其昌激賞，稱讚「米元暉自謂墨戲，足正千古畫史謬習」[27]，正是從其開創意義出發。

北宋山水畫中，文雅之作實不在少。宋迪字復古，能以水墨畫出難以摹形的「山寺晴嵐」、「洞庭秋月」、「漁村落照」、「江天暮雪」、「煙寺晚鐘」、「瀟湘夜雨」等八景，從此，「瀟湘八景」成為文人樂此不疲的山水畫題材；宋子房，字漢傑，畫山「取其意氣所到」，蘇軾讚其「真士人畫也」（〈跋漢傑畫山〉）；僧惠崇、善畫雪景寒林、漁村小雪、煙嵐蕭寺、寒江獨釣等江湖小景，意境靜謐清曠。南宋山水畫家馬和之、江參等，各以清雅圓融的文人畫風，與南宋院體山水畫四家拉開了距離。

五代兩宋禪宗盛行，人稱五代兩宋僧人所畫之畫為「禪畫」[28]。文人畫與禪畫各有墨戲成份，然而，前者以蘊藉平淡為美，後者往往驚世駭俗，剛猛怪誕。五代釋貫休畫佛像，誇張怪駭；北宋石恪用濃墨粗筆畫人物，開南宋減筆畫法的先河；南宋梁楷人物畫減筆更甚，〈太白行吟圖〉中，詩仙瀟灑的氣質被梁楷幾筆便輕鬆帶出（圖六‧

圖6.16 北宋米友仁〈瀟湘奇觀圖〉（局部），採自《中國美術全集》

一七）。南宋是禪畫高潮時期。僧法常，本姓李，名牧溪，《五燈會元》有其傳，位列禪宗「南嶽下二世」。他學南宋院體花鳥而能潑墨與焦墨並用，輕煙迷霧般的畫境有坐禪冥思般的空濛鬆脫，當時不為人重，元人批評更甚。其〈瀟湘八景圖〉等由僧人帶往日本，對日本室町以降減筆幽玄水墨畫風的形成產生了重大影響，法常被奉為「日本畫道的大恩人」29。

五代兩宋文人書法，不似東晉士子行書溫文爾雅，風流蘊藉，也不似盛唐士大夫真書穩健開張，雄強大度；而是即興，率意，欹側甚至怒張，突出地顯示著文人書家的精神情感與人格個性。五代書家楊凝式首創由楷入行的尚意書風。其真書含蓄自然，其行書〈韭花帖〉筆筆天機自出。北京故宮博物院藏其行書〈神仙起居帖〉（圖六·一八）虛靈，瀟灑，飄逸，靈動，將書法的線型美發揮到了極致。北宋蘇軾，自云其書「端莊雜流麗，剛健

26　〔宋〕趙希鵠《洞天清錄》，筆者《中國古代藝術論著集注與研究》，第二二七頁〈古畫辨·米氏畫〉。

27　〔明〕董其昌《畫旨》，筆者《中國古代藝術論著集注與研究》，第三六三頁。

28　〔英〕蘇立文著、曾堉等編譯《中國藝術史》，臺北：南天書局一九八五年版，第一七五頁。陳傳席則認為禪畫從南宋梁楷開始，見

29　陳傳席《中國山水畫史》，南京：江蘇美術出版社一九八八年版，第三九九頁。

圖6.18 五代楊凝式〈神仙起居帖〉，採自《中國美術全集》

圖6.17 南宋梁楷〈太白行吟圖〉，採自《中國美術全集》

含婀娜」[30]，〈黃州寒食詩帖〉情感從平靜舒緩轉向憤懣絕望，滲入骨髓的悲涼奔脫於紙上，讀者也為之心旌撼動，筆墨形式實不及楊凝式，卻以其情感的張力被譽為「天下行書第三」；黃庭堅〈松風閣詩帖〉等中宮緊收，瘦硬流麗，四放如劍戟；米芾〈蜀素帖〉、〈苕溪詩帖〉等，偃仰欹側，灑脫天真；蔡襄〈自書詩卷〉等，溫婉從容，文雅健勁。董其昌說，「晉人書取韻，唐人書取法，宋人書取意」[31]，堪稱的論。南宋山河破碎，文人們再也沒有了北宋文人的優渥待遇和閒適心境。因此，南宋書法缺乏北宋四家的率真灑脫，張即之等書家之書，無一能與北宋四家相比了。

三、怡情養志的園林

中國文人造園，始於兩晉，興於唐代亂後，盛於宋代。東晉謝靈運在永嘉修東山別業，顧辟疆在吳中造辟疆園，梁簡文帝在建康築華林園；安史之亂以後，王維在藍田建輞川別業，白居易在廬山建草堂，柳宗元在長安建柳園。北宋中後期，士夫對於政治的失望和對生活的藝術化追求，使造園脫卻經濟行為，成為士夫的自覺行動。司馬光建獨樂園，沈括造夢溪園，蘇舜欽自購園林名「滄浪亭」，朱長文建樂圃。士大夫們不離城市，坐享林泉之美，在園林裡悟宇宙之盈虛，體四時之變化，也比德也暢神，也入世也出世，以有限寄無限。如果說正統居處的哲學根基是儒家思想，強調建築的秩序和理性，重視陽剛之美；文人園林的哲學根基則是老莊思想，強調空間的變化，重視陰柔之美。

宋代文人園林的審美直接影響了宋代皇家園林的審美。政和間，徽宗命於京城東北角「築山號壽山艮岳……大率靈壁、太湖諸石，二浙奇竹異花，登、萊文石，湖、湘文竹，四川佳果異木之屬，皆越海渡江，鑿城郭而至……凡六載而始成」[32]。開封龍亭公園既有禮制建築的中軸對稱，又糅合進了文人園林的審美，開其先者正是文人宋徽宗。北宋皇家園林還對公眾開放，孟元老《東京夢華錄》記其實並記汴梁名園二十餘處；李格非《洛陽名園記》則對東都洛陽十九座名園一一加以描述。

南宋，造園之風較北宋有過之而無不及。臨安西湖畔有向平民開放的皇家園林如聚景園、富景園、玉津園、玉壺園、集芳園、屏山園等，私家園林較北宋更多，見載於周密《武林舊事》、吳自牧《夢粱錄》；陪都吳興有私園

三十六座，見載於周密《吳興園林記》。中華園林的文人化，到宋代已告完成。

第四節　格高神秀的工藝美術

有宋一代，皇家對器玩的愛好、士大夫對高雅生活的追求、平民對精緻生活的嚮往，加上朝野上下的好古之風，使古玩、時玩都成為人們搜羅的對象，文人居室器用前所未有地藝術化了。文人們以捲簾、屏風、八寶架、古書畫等裝點居室，以湖石、花木等裝點園林，筆墨紙硯之外，瓷器、漆器、古琴、銅器、玉器、印章等等，成為文房清居必不可少的「清玩」，品茶與琴、棋、書、畫、詩、詞、歌、賦一起，成為文人生活不可或缺的組成部份。皇家、工匠與文人合力，各種工藝或嫁接，或相互影響相互滲透，使宋代工藝造物呈現出文質彬彬的成熟風韻。其中，宋瓷格調最為高雅，宋代漆器造詣精深。

一、風高韻絕的瓷器藝術

宋代奉老子為先祖。道家幽靜玄遠的審美加上唐以來文人中的參禪之風、北宋中葉理學對寧靜淡遠境界的追求等等，使宋代名窯瓷器優雅沖澹，不以色彩與紋飾見長，而以造型與釉色取勝。宋瓷與宋詞並列，集中體現了宋代藝術的風采神韻。

（一）優雅沖澹的名窯瓷器

五代後周時期，柴窯便能夠燒出雨過天青般的釉色，史讚「其瓷青如天，明如鏡，薄如紙，聲如磬」[33]，其窯址

[30] 〔宋〕蘇軾〈次韻子由論書〉，《蘇軾全集》上，北京：中國文史出版社一九九九年版，第三四頁。

[31] 〔明〕董其昌《容台別集》卷二〈書品〉《四庫全書存目叢書·子部·藝術類》第一七一冊，濟南：齊魯書社一九九七年版，第六七四頁。

[32] 〔宋〕張淏《艮岳記》，見陳植等編《中國歷代名園記選注》，合肥：安徽科技出版社一九八三年版，第五七頁。

[33] 〔清〕藍浦《景德鎮陶錄》卷七，鄭廷桂等輯《中國陶瓷名著彙編》，北京：中國書店一九九一年版，第五二頁〈古窯考〉。

至今未能確定。《景德鎮陶錄》有[34]「自霍、景、柴、汝、定、官、哥、均以來，至今日而其器益精」[35]一說，史家遂將景德鎮窯、汝窯、定窯、官窯、均窯以及興盛於唐代的霍窯、興盛於五代的柴窯一起列入名窯。定窯系、耀州窯系、鈞窯系、磁州窯系屬於北方宋代名窯；汝窯、官窯、均窯、龍泉窯以燒造青瓷享名於世。

雖然東漢以來，單色釉瓷器就是中國瓷器主流，而將單色釉有意作為時代的審美追求，是在宋代。宋代名窯以燒製單色釉瓷器見長，造型往往端莊大方，概括洗練，比歷代瓷器更見理性意味：胎骨往往厚重，石灰鹼釉的使用，使釉層肥厚瑩潤；釉色往往非青即白，刻意追求類玉類冰的效果。它們一洗綺羅香澤之態，簡約靜斂，與唐三彩的俗麗、明清瓷器的纖麗是迥然不同的審美風範。

定窯窯址在河北曲陽，古屬定州，以燒製乳白釉瓷器著稱，晚唐玉璧底碗為典型產品，北宋成為北方名窯，宣和、政和年間燒製最精。其胎薄而細膩，其上用蘑菇形印模印花、用刀畫花或用針繡花再掛釉，釉下花紋淺細工整，釉面色白而滋潤，雋雅秀麗，美感微妙，白骨而釉水如淚痕者尤為人重，俗呼「粉定」，又稱「白定」。定窯窯工發明了覆燒工藝：將掛釉以後的碗、盤坯胎覆置於匣缽中一圈圈階梯形墊圈上，一缽就夠裝燒多件碗盤，取代了晉唐以來一器一匣的仰燒法，大大降低了燒製成本，提高了瓷器產量，碗口、盤口賴墊圈支撐，燒製過程中不易變形。但是，覆燒工藝使器皿口沿無釉——俗稱「芒口」，所以，定瓷往往用金、銀、銅釦邊以覆蓋芒口，成為特定裝飾（圖六·一九），孩兒枕也是定窯名品，北京故宮博物院（圖六·二○）、臺北故宮博物院各有收藏。定窯還燒紫釉、黑釉瓷器，「紫定」呈硃砂紫色，常州博物館藏紫定瓷盤之高雅沉靜，令人沉潛玩味，不忍移步。

圖6.20 定窯白瓷孩兒枕，採自《中國美術全集》

圖6.19 定窯釦裝白瓷印花盤，著者攝於浙江省博物館

汝窯窯址在河南寶豐，古屬汝州，即今河南臨汝。其泥胎底部預設支釘，置於匣缽內的陶質墊餅上燒製，以防瓷器與匣缽粘連，陶工稱其「支燒法」。所以，汝瓷器底有支釘痕跡。貢御的汝瓷造型多仿三代銅器，形制較小又產量特少，尤足珍貴。徽宗時所燒御器竟以瑪瑙碾為粉末摻入釉水，今人在窯址中發現瑪瑙，可與古籍記載印證。

北宋官窯窯址至今未能發現，南宋置官窯於杭州鳳凰山，稱「修內司官窯」；另置官窯於杭州西南郊壇，稱「郊壇下官窯」。郊壇下官窯所燒瓷器不及臨安官窯製作品。南宋官窯主要燒製郊壇、宗廟祭祀用器。其造型多仿古銅、古玉，胎骨深灰或呈紫褐色，胎不厚而釉特厚，口、足露出胎骨，俗稱「紫口鐵足」。釉色多呈粉青，開片大而自然，美感端莊凝重（圖六・二一）。

圖6.21 南宋官窯仿古琮形瓶，著者攝於東京國立博物館

鈞窯窯址在今河南禹縣（古稱鈞州）及其周邊地區，以燒天藍乳濁釉著名。其胎沉重，釉上掛天藍、天青、月白等色釉，掛釉以後播撒銅粉，於釉面玻璃質即將生成之時斷氧，使窯火從氧化焰變為還原焰，銅粉熔化滲入藍釉，成品玫瑰紫、海棠紅與月白、天青幻化輝映，似乎有無數小氣泡埋伏於釉下，有的呈蚯蚓走泥紋理，意趣在有無之間（圖六・二二）。北宋政和年間，徽宗將大小成套的鈞窯花盆編入「花石綱」。鈞窯盛期一直延續到明代。

景德鎮古屬饒州，南朝就已經以陶礎進貢建康，「唐武德中……昌南鎮瓷名天下」。北宋景德年間，

34 霍，指霍窯。《景德鎮陶錄》卷五〈景德鎮歷代窯考〉記：「當時呼為霍器。邑志載，唐武德四年，詔新平民霍仲初等製器進御。」版本同上，第四一頁。

35 〔清〕藍浦《景德鎮陶錄》卷八，版本同上，第六〇頁〈陶說雜編上〉。

圖6.22 宋代鈞窯三足盆，著者攝於南京博物院

景德窯所燒青白瓷器，「質薄膩，色滋潤，真宗命進御。瓷器底書『景德年製』四字，其器尤光緻茂美。當時則效，著行海內，於是天下咸稱景德鎮瓷器，而昌南之名遂微」[36]。

龍泉窯窯址在今浙江省龍泉市，從晉唐開始燒瓷，南宋進入高潮，明代續燒不絕。成品有官用，有民用，質頗粗厚，多次施釉，使釉面如新鮮青梅般地蒼翠瑩潤，人稱「梅子青」。韓國海域打撈出寧波慶元港開出的唐船，其中龍泉窯瓷器就達兩百多件。寧波博物館多有收藏。如龍泉窯暖碗，懸盤下有可供蓄水的夾層，夾層內注以沸水，可使盤上菜餚溫熱（圖六‧二三）。它與宋代文人筆記所記省油瓷燈原理相同，暖碗夾層內注入的是沸水，省油瓷燈夾層內注入的是冷水，以降低燈盞溫度，減少燈油揮發。

宋代文獻中並無哥窯一說，明人始將龍泉窯開片[37]瓷器呼為「哥窯」瓷器。比較而言，哥窯瓷器胎骨黑灰，釉色多呈灰青，裂紋較碎，有做作氣，燒成以後，用老茶葉煎水抹入裂紋；官窯胎骨深灰，釉色多呈粉青，開片大而自然，裂紋內不塗不抹，全無做作。

宋人完全掌握了把握釉中鐵含量及對窯內控氧的技術，以還原焰燒製青瓷，由此得到青翠純正的釉色，大大提高了青瓷的質量。宋人又有意提高胎土中氧化鋁（三氧化二鋁）的含量，降低氧化鐵（三氧化二鐵）的含量，使瓷胎可以耐一千兩百攝氏度以上高溫，成品不再如前代白瓷白中泛黃，而是白得純淨、滋潤、精細、雅致，大大提高了白瓷的質量。商代發明的石灰釉，高溫下易於流走，釉層單薄，一覽無餘；南宋發明了高黏度的石灰鹼釉，使瓷器表面掛釉深厚，加上多次掛釉，釉層更厚如凝脂，由此帶來觀賞不盡的意趣。宋代名窯瓷器的成就，正得益於宋代科學技術的進步。

宋代名窯瓷器集前代器皿造型之大成。原始彩陶多曲線，顯得圓渾飽滿；商周禮器多直線，直中有曲，方硬厚重中有變化；宋瓷方中寓圓，圓中藏方，莊重大氣又富有人情味。北宋始創的梅瓶，挺拔修長，小口、細頸、寬肩、斂足，正像一個理學教養下的女子所應該表現出來的禮儀風範。到此，中國器皿造型的民族特徵真正形成，愈單純洗練，愈見雋永含蓄。明清，過多的曲線導致瓷器造型纖弱，不復有宋瓷的莊重大氣。

圖6.23 龍泉窯暖碗，著者攝於寧波博物館

（二）活潑豪放的民窯瓷器

如果說宋代官窯瓷器糅合了宮廷、文人的審美，宋代民窯瓷器則清新活潑，樸茂豪放，突出地表現出了民間趣味。耀州窯、磁州窯、吉州窯、建窯成就，與官窯成就同樣令人矚目。

耀州窯窯址在陝西銅川，其前身黃堡窯（又稱黃浦鎮窯）創燒於唐代，北宋以燒製青瓷為主，釉色青翠，以刻、印、鏤等手法裝飾，成品花紋深峻，深厚的釉層之下隱隱如有浮雕，手摸卻十分平滑。陝西歷史博物館藏彬縣出土的宋代「耀州窯提梁倒灌壺」（圖六‧二四），壺身刻纏枝牡丹，提梁與壺蓋捏塑鳥、獸、螭虎，壺蓋封閉而從壺底漏柱進茶，壺正置以後，茶水低於漏柱不會漏出，壺嘴供人吮吸茶水。此類倒灌壺，今天彝區仍在流行。北宋中期，耀州窯轉向造型清瘦並且大量燒製，按常例進貢朝廷，成為民窯燒製御器的特例。

磁州窯是宋代北方最大的民窯體系，窯址覆蓋河北、河南、山西三省，而以河北邯鄲（古稱磁州）為代表，擅燒黑瓷、白瓷與花瓷，瓶、枕、鏡盒、脂粉盒等是其特色器皿，民間銷行甚廣。窯工掌握了胎土、化妝土、釉藥三者燒成溫度和膨脹係數配比的規律，以細化妝土和釉水遮蓋了泥胎的粗糙，胎上畫刻花鳥、生活小景。因泥坯粗糙，吸水性強，畫花必須運筆如飛，一氣呵成，看似信手揮灑，卻飛揚靈動，意溢器外；刻花則走刀粗獷，意態縱橫，花紋間露出黑胎，史稱「鐵鏽花」。小口專供插梅的梅瓶是磁州窯大宗產品，國內外博物館多有收藏（圖六‧二五）。

圖6.25 舊金山亞洲美術館藏宋代磁州窯刻花梅瓶，選自蘇立文《中國藝術史》

圖6.24 宋代耀州窯提梁倒灌壺，採自李希凡主編《中華藝術通史》

36 〔清〕藍浦《景德鎮陶錄》卷五，第四一頁〈景德鎮歷代窯考〉，版本同上。

37 開片：利用坯胎和釉料膨脹係數的不同，有意識地製造釉面裂紋，紋碎則稱「百坂碎」。

吉州窯窯址在今江西省吉安市（古稱吉州）永和鎮，胎釉顏色有黑、褐、黃、乳白、青綠等，裝飾工藝有：剪紙、貼花、印花以及剝花、畫花、彩繪等等。窯工將樹葉、剪紙貼於釉面以後下窯燒製，樹葉或剪紙被窯火燒成灰燼，樹葉的筋脈或剪紙的花紋留在了瓷器上，巧借天工，樸素自然，饒有趣味，德國明斯特藝術博物館（Museum of Lacquer Art）藏有此類精品（圖六·二六）。在施有黑釉的地子上灑滴不同色釉，燒製過程中產生窯變，釉面褐黃斑塊如海龜盆甲，人稱「玳瑁釉」，也是吉州窯製品特色之一。

建窯窯址在今福建省建陽市，以燒製褐黑釉茶盞著名。釉中赤鐵礦晶體在燒製過程中析出，聚於器面形成斑紋，或如兔毫密佈，或如細雨霏霏，窯工即其形稱「兔毫」、「油滴」、「鷓鴣斑」等。其土坯微厚，保溫性能甚佳，文人愛其最宜鬥茶[38]，建窯黑瓷碗與漆盞托成為絕配，德國明斯特藝術博物館有此類藏品（圖六·二七）。建窯黑釉瓷器宋代便從天目山傳往日本，日本人稱其「天目釉」。廣西永福窯率先燒製出銅紅釉、銅綠釉，成為元代創燒釉裡紅瓷器、明清創燒釉紅瓷器的前奏。

二、工精藝妙的漆器藝術

宋代剝紅漆器、薄螺鈿漆器精緻唯美，精而不俗，為世界文化人士高度讚譽。剝犀——一種紅黑漆層相間，古樸醇厚的雕漆品種流行了開來。日本學者西岡康宏統計，宋代雕漆（含剝紅、剝黑、剝犀）漆器流落境外達九十二件，其中絕大部份藏於日本（圖六·二八）[39]。日本還藏有一批臻於化境的宋代薄螺鈿漆器（圖六·二九）。隨金箔鍛造技藝的成熟，漆器上描金、戧金以及

圖6.28 宋代剝紅牡丹唐草紋盞托盤，選自東京松濤美術館《中國 漆工芸》

圖6.26 宋代吉州窯樹葉貼花瓷碗，Monika Kopplin 博士供圖

圖6.27 宋代文人用於鬥茶的建窯瓷碗與漆盞托，Monika Kopplin博士供圖

39 西岡康宏《中國宋時代の彫漆》，東京：國立博物館平成十六年版，所引見〈序‧宋時代の彫漆〉。

38 鬥茶：宋代文人遊戲。將白茶末傾入碗中，以沸水點注，一鬥茶色，二鬥茶湯，水面白色浮沫遲退者為勝。建窯黑釉茶盞能襯托白沫，受到鬥茶者愛重。

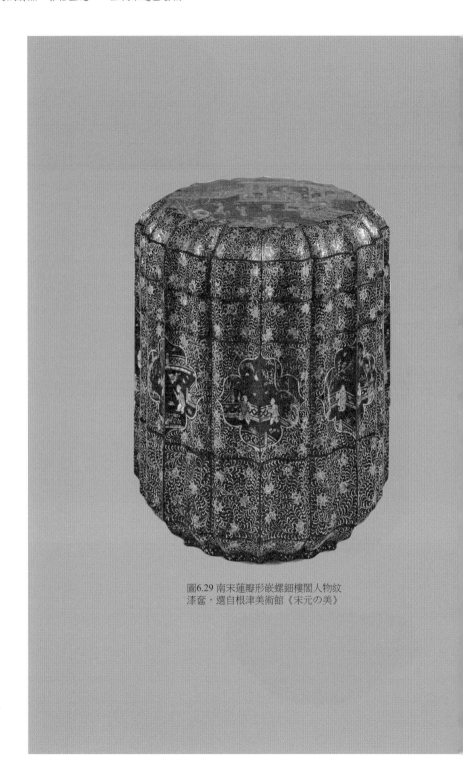

圖6.29 南宋蓮瓣形嵌螺鈿樓閣人物紋漆奩，選自根津美術館《宋元の美》

圖6.30 北宋隱起加識文描金經函，著者攝於浙江省博物館

隱起描金工藝於宋代興起。浙江瑞安縣慧光塔出土北宋慶曆二年經函內外漆函與舍利漆函，舍利漆函壁上描金為神仙說法行列，衣紋纖細又一氣流瀉，雲紋渲染濃淡，堪比同時代名畫〈八十七神仙卷〉。經函外函表面髹為赭色灰漆地，其上用識文、堆起工藝製為五方佛、異獸、飛鳥、蓮紋、卷草圖案，雅致沉著，美妙絕倫（圖六·三〇）。經函內函檀木胎上描金，開光內清鉤花鳥輪廓再渲染濃淡，開光外泥金為地，留空為纏枝花卉，線描渲染精美細膩，耗工不可數計，後世描金難以望其項背。三器均藏於浙江省博物館。江蘇武進南宋墓出土戧金漆器數件，蓮瓣形朱漆奩外壁戧金為折枝花卉，蓋面戧金為園林仕女，人物五官戧金纖細，衣衫線廓內戧畫細若秋毫的刷絲紋，柳樹山石戧紋粗壯，線紋粗細變化極其豐富，藏於常州博物館（圖六·三一）。眾多國寶級文物證明，中國漆器的許多裝飾工藝，如雕漆、螺鈿、戧金、描金、隱起描金、識文描金等，宋代已臻化境，無論工藝還是藝術，後世再難超越。

宋代漆器製造中心初在湖北襄州，襄陽漆器世稱「襄樣」，後移浙江溫州，《東京夢華錄》記北宋汴京有溫州漆器什物鋪，《夢粱錄》記南宋臨安有溫州漆器鋪。城市經濟的發展使漆器走出宮廷貴族的壟斷，成為民間的工藝和市場的工藝。江蘇淮安宋墓出土宋代素髹漆器七十五件，宜興和橋南宋墓出土素髹漆器三十餘件，集中收藏於南京博物院（圖六·三二）。花瓣形、瓜楞形碗、盤、奩、盞托等等，器形圓潤優雅，線型優美流暢，或紅

圖6.31 南宋蓮瓣形銀釦戧金朱漆奩，選自《中國美術全集》

圖6.32 淮安楊廟鎮出土北宋早期帶圈足花瓣式漆盤，選自陳晶編《中國漆器全集·三國—元》

或褐，素髹一色，有的借鑑定窯瓷盤芒口以銀釦邊，充份體現出了有宋一代民用器皿圓潤優雅的審美特徵。福建邵武南宋黃渙墓出土一批素髹漆器，銀釦黑漆兔毫盞以漆仿建窯瓷器。福州南宋茶園墓出土剔犀漆撞盒，金壇周瑀墓出土剔犀漆柄團扇，分別藏於福州、鎮江博物館。

三、織繡藝術的仿畫走向

北宋宮廷於少府監下設綾錦院、內染院與文繡院，洛陽、成都、潤州（今鎮江）等地各設錦院。南宋，臨安（今杭州）、蘇州、成都三大錦院工匠各達數千人。「宋錦」作為特定的織錦品種，源於東吳，成於宋代。其特點是經線緯線同時起花，錦面平整細密，色彩則從唐錦的鮮明典麗變為柔和雅麗。

刻絲是一種靡費工時的織造工藝，其特點在於通經斷緯：掛好經線以後，根據圖樣，用小梭將不同色彩的緯線挖綴上去，每根緯線都呈「曲緯」——不直貫經線而從花紋輪廓處折向反面，正反花色如一。由於緯線繞到反面織為同樣花色，經線與經線間被拉開了一絲縫隙，使花紋與地子間若不相連，故名「刻絲」。雖然唐代刻絲已經為出土實物所證實，其興盛則是在宋代。北宋，定州為刻絲重要產地，多織成匹料，裁為服飾用品。徽宗喜畫，促成了宣和緙絲畫的降生。南宋，臨安為緙絲重要產地，朱克柔、沈子蕃所織緙絲書畫，連墨暈色染都織了出來（圖六·三三）。

如果說敦煌藏經洞發現的唐代刺繡佛像已見刺繡的藝術化走向，宋代則開後世畫繡先聲。明人稱讚，「宋人繡畫，山水人物，樓臺花鳥，針線細密，不露邊縫。其用絨止一二絲，用針如發細者為之，故多精妙。設色開染，較圖更佳。以其絨色光彩奪

圖6.33 上海博物館藏南宋朱克柔緙絲畫〈荷塘柳鴨圖〉，採自《中國美術全集》

目，丰神生意，望之宛然，三趣悉備，女紅之巧，十指春風，迥不可及」[40] 福州市南宋宗室之媳黃昇墓出土衣服、衣料、被褥等三百三十四件，其中繡品就有十七件，針法明顯比唐代辮繡針法豐富，題材從佛像等轉向對身邊花鳥草蟲的細緻表現，充滿了人間氣息，福州南宋茶園墓一次出土絲織品四百餘件。

四、遼、金工藝造物

遼國幅員廣大，上京、中京等五京建築遺存豐富，金工、織錦與陶瓷各有成就。金國據阿城開國，歷四帝後不斷遷都。遼國藝術唐風濃郁，金、西夏藝術較多取法南宋。包頭和遼寧、內蒙古博物院集中收藏有遼國文物，赤峰博物館和赤峰境內的上京、中京博物館集中收藏有金國文物。

宋代，金銀器從皇室普及到民間，南宋出土窖藏金銀器尤多，四川彭川出土窖藏一次就達三百五十件，福建邵武南宋黃渙墓出土罐藏銀器一百四十餘件，浙江寧波南宋天封塔地宮出土大批鎏金銀器。而論使用貴金屬，北方遼國遠比兩宋鋪張。契丹人重視馬具，貴族以金銀打造馬具並以金銀器皿隨墓主入葬，其數量之巨、品類之多，超過了歷史上任何一個朝代。二○一○年，臺北故宮博物院以「黃金旺族」為題，集中展出了內蒙古、遼寧各博物院館及文物考古所收藏的遼墓出土文物，陳國公主墓、耶律羽之墓、吐爾基山墓出土金銀器物之多、用金之巨，尤其令人咋舌。陳國公主與駙馬墓出土文物如：成套鎏金銅馬具，絡帶鑲玉，蹀躞帶用金鉚釘鉚入整串的白玉獸，構件之複雜奢華，令人歎為觀止；琥珀項鏈，以數百塊大大小小的天然琥珀串起，長度、重量可稱出土古代項鏈之最；還有公主金面具、八曲金盒、金香囊等。吐爾基山墓出土玻璃高足杯，造型極美，兩件鑲寶石鎏金銀參鏤帶漆盒，一隻圓形，一隻雁形，可作魏晉以後銀參鏤帶漆器流行的實證。耶律羽之墓出土金花口杯、金耳墜和大量鎏金器皿等。阿城金上京歷史博物館藏有銅鏡等金代文物六百餘件（套），雙鯉魚銅鏡直徑達四十三公分，為國家一級文物。以金代歷史文化為主題的博物館，中國僅此一處。

遼、金地區有緙絲之織，澶淵之盟、宋遼修好之後，每到宋帝生辰，遼主賀禮中就有刻絲御衣。遼代織錦中，[41] 有斜紋緯錦、金地緙錦、鍛紋緯錦和妝金。如耶律羽之墓出土團窠雲鶴紋錦、鎖甲地對鳥紋錦、雁銜綬帶紋錦、卷草團窠八瓣寶

花緯浮錦、花鳥團窠四鶴緯浮錦、方勝麒麟緯浮錦等，甚至出土有挖梭織出的妝花錦。中原宋錦上聯珠紋完全消失之時，遼錦直承唐錦，多織聯珠紋樣。黑龍江阿城巨源金墓出土大量絲織服飾。[42]

遼、金、西夏各設窯場。遼代窯場以巴林左旗上京窯、赤峰缸瓦窯燒瓷最佳。赤峰博物館收藏有大量遼代白瓷、絞胎瓷和綠釉、黃釉瓷器，審美直追唐瓷，官窯所燒甚至可與宋瓷比美。遼代雞冠形瓷壺從契丹民族傳統的皮囊壺（又稱馬鐙壺）演變而來，便於馬上攜帶，適合游牧生活（圖六三四）；「遼三彩」比唐三彩缺少藍色而見粗糙，缸瓦窯製品最佳。金代遷都燕京後，接管了北宋北方窯場，金瓷接續北宋而較宋瓷退步，以長頸瓶、雞腿瓶為特色造型，以金三彩和綠釉為特色釉色。靈武磁窯堡是西夏重要瓷場，白、黑、青、褐四類釉色中，白釉最多，其上刻花粗放，明顯受磁州窯影響，白釉高足瓷器造型別具一格。

第五節　多姿多彩的平民藝術

宋代，平民文藝如火如荼地發展了起來。形形色色的講唱藝術，受到新興市民階層的歡迎。宋代南戲與金代院本，標誌著中華戲劇的真正降生。風俗繪畫以前所未有的豐富題材，反映了兩宋城鄉廣闊的社會生活。文化昌明則使雕版印刷比較唐代長足發展，成為明清版畫豐富樣式的先聲。宗教藝術消退了莊重、典雅的古典精神，變得人情化、世俗化了。舞蹈消退了宮廷與廟堂氣氛，轉為民間娛樂並且漸為戲曲容納，成為戲曲的組成部份。新興的平民藝術，為兩宋以淡泊雋雅為美的藝術史增添了歡樂諧謔的華章。

40 〔明〕高濂《遵生八箋》，筆者《中國古代藝術論著集注與研究》，第三二七頁〈燕閒清賞箋中·賞鑑收藏畫幅〉。

41 〔宋〕葉隆禮《契丹國志》卷二一，上海：上海古籍出版社一九八五年版，第二〇〇、二〇一頁〈契丹賀宋朝生日禮物〉。

42 錢小萍《中國宋錦》，蘇州：蘇州大學出版社二〇一一年版，所引見黃能馥前言。

圖6.34 遼代雞冠壺，著者攝於中國國家博物館

一、名目雜多的表演藝術

宋代，漢唐歌舞大曲的傳統被形形色色供平民消遣的劇曲、講唱取代，各種表演藝術都在勾欄瓦舍登場。北宋汴京「街南桑家瓦子，近北則中瓦，次裡瓦。其中大小勾欄五十餘座內，中瓦子蓮花棚、牡丹棚、裡瓦子夜叉棚、象棚最大，可容數千人」[44]；南宋臨安「北瓦內勾欄十三座最盛。或有路歧，不入勾欄，只在耍鬧寬闊之處做場者，謂之『打野呵』，此又藝之次者」[45]。兩宋劇曲和講唱擁有最為廣泛的平民群眾，後世大部份通俗講唱形式都在宋代誕生。

（一）形形色色的講唱表演

中唐，歌舞伎人從為皇室貴族服務轉入民間自謀生計，一種新的音樂體裁——「曲子詞」流行了開來。南唐，伶工唱詞居於主流。北宋柳永既能依聲填詞，又能自度新曲；南宋詞人辛棄疾，每宴必命歌妓唱其所作；南宋吳文英每作歌詞，便命樂工以樂器伴奏。也就是說，先有伶工唱詞，後有士大夫填詞；士大夫填詞以後，又常常交付伶工演唱。在五代「曲子詞」基礎上，兩宋出現了五花八門的講唱形式。「詞」成為固定的文學體裁，已經是南宋的事情了。

北宋伶工將曲子詞聯成套曲：先說駢語，陳口號，然後一詩與一曲交替吟唱一個故事，詩的最末二字與所接曲子詞的起首二字相疊，稱「纏達」，也稱「轉踏」「傳踏」。幾種曲調連綴，稱「纏令」。南宋發展成為同一宮調的多個曲牌聯合，演唱者拍板，一人擊鼓，兼慢曲、曲破、大曲、嘌唱、耍令、叫聲等的「唱賺」[46]。

「諸宮調」，一名「諸般宮調」。它以不同宮調的若干曲牌聯成套數，若干套數組合成為以唱為主、有說有唱、有韻有白的大型說唱藝術，因為用琵琶等樂器伴奏，曾稱「彈詞」或「絃索」。金人董解元[47]在唐人元稹文言小說《鶯鶯傳》（一名《會真記》）、宋人趙令畤〈蝶戀花鼓子詞〉基礎上，寫成〈西廂記諸宮調〉（一名〈絃索西廂〉），用十四種宮調、一百五十一支曲牌組成套數，連變體四百四十四支曲子，洋洋五萬言，將《鶯鶯傳》中張生無

行文人的形象、缺乏衝突的情節、始亂終棄的結局改編為男女主人公大膽叛逆、有情人終成眷屬的大團圓結局。其曲詞清新，情節生動，有抒情，有寫景，有說，有唱。如以眾人驚豔烘托鶯鶯之美，「諸僧與看人驚晃，瞥見一齊都望。住了唸經，罷了隨喜，忘了上香。選甚士農工商，一地裡鬧鬧嚷嚷。折莫老的、小的、俏的、村的，滿壇裡熱荒。老和尚也眼狂心癢，小和尚每接頭縮項，立掙了法堂，九伯[48]了法寶，軟癱了智廣」（〈雪裡梅〉），「添香侍者似風狂，執磬的頭陀呆了半晌，作法的闍黎神魂蕩颺。不顧那本師和尚，聒起那法堂。怎遮擋？貪看鶯鶯，鬧了道場」（〈尾〉）。[49]〈西廂記諸宮調〉從內容到形式都代表了宋代平民文化的成就。其本為一支支曲子，距劇本尚遠；張生面對普救寺被圍不是挺身而出，而是刁難要挾；不是被動趕考，而是主動丟下鶯鶯先求功名。這些，都使人物形象有欠豐滿。

在宮廷燕樂衰退的宋代，輕歌曼舞，且歌且舞，以一曲連續歌唱的「轉踏」和唱、講、舞結合，場面盛大的民俗歌舞活動「隊舞」流行，禮儀性減弱，娛樂性增強了，表演性的舞蹈無可奈何地走向了衰落。南宋臨安，隊舞「其品甚夥，不可悉數……如傀儡、杵歌、竹馬之類，多至十餘隊」，從舞名〈大憨兒〉、〈麻婆子〉、〈快活三娘〉、〈孫武子教女兵〉等，可見舞蹈的情節化[50]。唐代大型燕樂中的大曲被宋人截裁用之，演變為表演性的器樂小曲「摘遍」；唐代表演舞蹈〈六麼〉演變為〈崔護六麼〉、〈廚子六麼〉等有情節的雜劇段子；民間社火舞中也出現了包含

43 勾欄：用欄杆或布幕隔攔而成的臨時表演場所；瓦舍：集眾勾欄而成的城市商業性遊藝區域，「謂其來時瓦合，出時瓦解之意，易聚易散也」。見〔宋〕吳自牧《夢粱錄》卷一九，〔清〕張海鵬編《學津討原》第一冊，版本同上，〈東角樓街巷〉。

44 〔宋〕孟元老《東京夢華錄》卷二，〔清〕張海鵬編《學津討原》第一冊，揚州：廣陵書社，第四五三頁〈瓦舍〉。

45 〔宋〕周密《武林舊事》卷六，杭州：西湖書社一九八一年版〈瓦子勾欄〉。

46 〔宋〕吳自牧《夢粱錄》卷二〇，《學津討原》第一冊，第四六三頁〈妓樂〉。

47 解元：唐制稱鄉試第一名為解元。董解元，其名失考。

48 九伯：全人語，意為發狂。

49 〔金〕董解元《西廂記諸宮調》，張掖：河西印刷廠一九八一年版，第七二、七三頁。

50 〔宋〕周密《武林舊事》卷六，杭州：西湖書社一九八一年版，第一〇五—一一四頁〈諸色伎藝人〉。

故事情節的歷史人物造型，如〈孫武子教女兵〉、〈八仙過海〉等等。總之，宋代樂舞從高庭廣廈走向了民間，從黃鐘大呂轉為調笑熱鬧，減弱了抒情性，增加了敘事性和情節性，甚至出現了佈景道具，成為民間說唱的組成部份。

史載傀儡「起於漢祖，在平城，為冒頓所圍。其城一面即冒頓妻閼氏忌，即造木偶人，運機關，舞於陴間。閼氏望見，謂是生人，慮下其城，冒頓必納妓女，遂退軍」[51]。唐人將傀儡戲置於參軍戲開演之前，「唐時窟儡子，唐戲之首舞也」[52]。宋代，傀儡戲發展有懸絲傀儡、走線傀儡、杖頭傀儡、藥發傀儡、肉傀儡、水傀儡等多種形式。王國維十分重視傀儡戲在戲曲發展史上的作用，「宋時此戲，實與戲劇同時發達。其以敷衍故事為主，且較勝於滑稽劇。此於戲劇之進步上不能不注意者也」[53]。

影戲，相傳源出西漢，「原出于漢武帝李夫人之亡。齊人少翁言能致其魂。上念夫人無已，廼使致之少翁，夜為方帷，張燈設燭。帝坐它帳，自帷中望見之，彷彿夫人像也。蓋不得就視之。由是世間有影戲」[54]。宋代有喬影戲、手影戲、大影戲等，「弄影戲者，元汴京初以素紙雕簇。自後人巧工精，以羊皮雕形，以綠色妝飾，不致損壞」[55]。影戲以歌舞演故事，也應作為中國戲劇進步過程中的支流加以考察。

要之，宋代民間表演藝術，北宋孟元老記有：小唱、嘌唱、般雜劇、杖頭傀儡、小雜劇、懸絲傀儡、藥發傀儡以及講史、小說、散樂、舞旋、小兒相撲雜劇、影戲、弄喬影戲、諸宮調、商謎等，說話藝術人有：講史的李慥、專說諢話的張山人、專說三國的霍四究、專說五代史的尹常賣[56]等；南宋吳自牧記有：小唱、說唱、諸宮調、唱賺[57]等；宋末元初周密記有：說經、小說、影戲、唱賺、鼓板、雜劇、雜扮、彈唱因緣、唱京辭、諸宮調、唱要令、說諢話、商謎、舞綰百戲、神鬼、撮弄雜藝、泥丸、小唱、傀儡、清樂、角觝、喬相撲、女颭、雜耍（圖六‧三五、圖六‧三六）等[58]。如果說唐詩展現的是詩人抱負，宋詞展現的是詞人私情，宋代形形色色的講唱藝術細緻描摹出了平民的喜怒哀樂，展開了一幅幅平凡瑣碎卻又多彩多姿的社會生活畫卷。比較唐代狂歌勁舞，宋代說唱增強了敘事性和情節性，為即將呱呱墜地的雜劇和傳奇作了充份的鋪墊。宋代民間表演藝術形式的豐富多彩，超過了以往任何一個朝代。

（二）宋雜劇和金院本

唐太和三年，成都出現了「雜劇丈夫」[59]。這裡的「雜劇」，只是漢以來散樂百戲中分離了出來的別稱。宋代，雜劇從散樂、雜技、滑稽因素在內的情節性表演。北宋雜劇如《目連救母》，「構肆樂人，自過七夕，便般（扮）《目連救母》雜劇，直至十五日止，觀者增倍」[60]。目連戲中不斷加進民間故事，成為各種表演技藝的雜陳。因此，北宋雜劇還不能算是成熟形態的戲曲。

圖6.35 南宋佚名〈板鼓說唱圖〉，採自李希凡《中華藝術通史》

圖6.36 南宋蘇漢臣〈魚鼓拍板說唱圖〉，採自李希凡《中華藝術通史》

[51]〔唐〕段安節《樂府雜錄》，《中國古典戲曲論著集成》第一冊，第六二頁〈俳儡子〉條。

[52]〔清〕姚燮《今樂考證》，《中國古典戲曲論著集成》第一〇冊，第三七頁。

[53] 王國維《宋元戲曲史》，上海：上海古籍出版社一九九八年版，第三〇頁。

[54]〔宋〕高承編《事物紀原》卷九，《文淵閣四庫全書·子部·類書類》第九二〇冊，第二五六頁。

[55]〔宋〕吳自牧《夢粱錄》卷二〇，《學津討原》第一冊，版本同上，第二九三頁〈京瓦伎藝〉。

[56]〔宋〕孟元老《東京夢華錄》卷五，《學津討原》第一冊，第四六四頁〈百戲伎藝〉。

[57]〔宋〕吳自牧《夢粱錄》卷二〇，《學津討原》第一冊，第四六二頁〈影戲〉。

[58]〔宋〕周密《武林舊事》卷二，杭州：西湖書社一九八一年版，第三四頁〈舞隊〉。

[59] 吳釗、劉東昇《中國音樂史略》，北京：人民音樂出版社一九九三年版，第一一七頁。

[60]〔宋〕孟元老《東京夢華錄》卷八，《學津討原》第一冊，第三〇九頁〈中元節〉。這裡指男性雜劇演員。

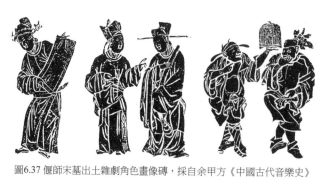

圖6.37 偃師宋墓出土雜劇角色畫像磚，採自余甲方《中國古代音樂史》

圖6.38 高平李門村二仙廟正殿露臺側面金代石刻《雜劇圖》，採自《中國美術全集》

南宋，雜劇逐步離開了滑稽戲，代之以扮演，於是出現了戲曲角色，「末泥色主張，引戲色吩付，副淨色發喬，副末色打諢。大抵全以故事，務在滑稽唱念」61。「末泥」是戲曲角色「生」的前身，「主張」指以歌唱為主；「引戲」是戲曲角色「旦」的前身，「吩付」指首先出場、將其他角色引上來交代給觀眾的引舞；「副淨」是戲曲角色「淨」的前身，「發喬」、「打諢」指科白逗噱；「裝孤」是戲曲角色「外」、「丑」的前身；「副末」是戲曲角色「貼」的前身。南宋雜劇仍然搖擺於戲劇與講唱之間，其本無一存世，很難得知其是否以代言體為主，加之「不能被以歌舞，其去真正戲劇尚遠」62。也就是說，南宋雜劇仍然不能算是成熟形態的戲曲。

靖康之變，宋室南渡，教坊樂工為金人所擄北上，促成了金教坊的興盛。金人定都燕京之後，北方藝人將宋雜劇發展成為較為緊湊、在妓院表演的本子，史稱「金院本」，其特點是「扮演戲文，跳而不唱」63。金院本成為元雜劇的直接前奏。

中原晉、豫、陝數省，陸續發現有描繪宋金雜劇的壁畫、伎樂俑或畫像磚。陝西韓城區盤樂村發現有描繪北宋壁畫墓，墓室西壁畫末泥、引戲、副淨、副末、裝孤五種角色在扮演雜劇，樂隊十二人，分列左右演奏64。河南偃師宋墓、溫縣宋墓出土有雜劇角色畫像磚（圖六·三七），河南滎陽出土宋代石棺上線刻有雜劇圖，其上角色有正貌、醜形之分。宋雜劇還從中原南下四川，廣元市郊宋墓出土雜劇畫像石。山西稷山化裕金墓、襄汾金墓出土雜劇畫像磚上，角色各各分明，表情生動；山西高平市李門村二仙廟正殿露臺側面石刻《雜劇圖》、〈帕舞圖〉也是金代遺物（圖六·三八）。

(三)南戲——早期形態的戲曲

北宋末出現於浙江溫州永嘉一帶農村的南戲，又稱「溫州雜劇」、「永嘉雜劇」，初始以宋人曲子詞增之以里巷歌謠，從敘事體轉化為代言體為主，由演員扮演，具備了戲曲所必備的各種要素，成為中國早期形態的戲曲。宋室南遷之後，南戲從杭州漸往福州、泉州、潮州、徽州、揚州、平江（今蘇州）等地流行。

南戲一反春秋戰國以來以戲諫諍的傳統，無意關注重大題材而多流連於男女私情，曲詞俚俗，適合在廣場演出。其劇本長短不拘，情節曲折。其曲用南曲聯套，不葉宮調，上場人物都可以唱，既可以獨唱，也可以對唱、合唱、輪唱。其演出形式基本穩定：「副末」開臺，「生」為主腦，「旦」合於「生」而為夫婦，「淨」造離亂，「丑」插科諢，「末」為串聯，「生」、「旦」團圓為收煞。其表演曲、白、科、舞俱全，以「科」提示演員面部表情，以「介」提示演員形體動作。《南詞敘錄》著錄南戲六十五本，《永樂大典》著錄南戲三十二本，今存最早的宋代南戲殘本有：《小孫屠》、《張協狀元》、《宦門子弟錯立身》三種[65]，其劇本框架、人物塑造及曲、白等清晰可見。

二、卓有成就的風俗繪畫和走向普及的雕版印刷

宋代畫家以空前的熱情關注城鄉百姓生活。他們城郭、集鎮、舟橋、車馬、耕織、村學……無所不畫，漁、樵、耕、讀、牧牛、嬰戲、貨郎成為宋代風俗畫中頻繁出現的題材，田家、客商、行旅、村婦、貨郎、嬰兒……各色人等都走進了畫卷。風俗畫為普通百姓裝堂嫁女渲染喜慶，成為宋代平民藝術一道靚麗的風景線。

北宋汴京相國寺每月開放廟會，百貨雲集，其中就有古玩時

61 〔宋〕吳自牧《夢粱錄》卷二○，《學津討原》第十一冊，第四六二頁〈妓樂〉。

62 王國維《宋元戲曲史》，上海：上海古籍出版社一九九八年版，第二七頁。

63 李調元《劇話》，見《中國古典戲曲論著集成》第八冊，第八五頁。

64 延保全〈宋雜劇演出的文物新證——陝西韓城盤樂村宋墓雜劇壁畫考論〉，見《文藝研究》二〇〇九年第十一期。

65 宋代南戲《小孫屠》《張協狀元》《宦門子弟錯立身》，收入《續修四庫全書‧集部‧戲曲類》第一七六八冊。

玩出售;南宋臨安開放夜市,也有書畫扇面出售。民間風俗繪畫的成就,使翰林院畫家不得不刮目相看。他們不惜高價買下民間畫工的風俗畫,用作觀賞臨摹。南宋人記,「楊威,絳州人,工畫村田樂。每有販其畫者,威必問所往,若至都下,則告之曰:汝往畫院前易也。如其言,院人爭出取之,獲價必倍」**66**。遇有重大的繪畫活動,翰林院常招募民間畫工參與,甚至吸納畫工進入院內互相合作。民間繪畫的審美不知不覺影響了翰林院畫家,院畫家如北宋張擇端與蘇漢臣、南宋李嵩等,也堂而皇之地畫起了風俗畫。

如果說中唐以來,「侵街」——打通坊牆臨街設店成為普遍現象,宋代城市經濟將商業活動從封閉的里坊中解放了出來,沿街店鋪取代了晉唐「東市」、「西市」,開放的城市佈局取代了封閉的里坊制度。北宋院畫家張擇端,字正道,其水墨淡設色絹本手卷〈清明上河圖〉正是宋代城市佈局轉型的生動寫照,藏於北京故宮博物院。此畫高僅二十八‧八公分,長五百二十八公分,以有疏有密、深淺變化的乾筆生動地再現了汴京櫛比鱗次的沿街店鋪、車水馬龍的繁華景象和貧、富、勤、懶的市井百態。全圖從郊外三兩路人開始,林木起伏透迤,建築漸漸密集,街市、店鋪、戲臺……移步換景,推車的,抬轎的,乘船的……士、農、商、醫、卜、僧、道……五百五十多個人物活動其間,船過虹橋是全畫高潮(圖六‧三九):橋上人群擁擠喧嚷,篙師、纜夫一片忙亂,佈局有疏密,有繁簡,有聚散,有動靜,細節描寫引人入勝,與孟元老《東京夢華錄》對汴京的描寫正可互相印證。圖題「清明」,與季節無關而指政治清明,〈清明上河圖〉表現出畫家對於社會生活深刻的洞察能力,將中國繪畫的寫實傳統推向了頂峰。它不僅是宋代風俗畫的傑作,也是中國繪畫史上的光輝一頁。

宋代出現了許多風俗畫名手。如蘇漢臣長於畫〈嬰戲

圖6.39 北宋張擇端絹本〈清明上河圖〉(局部),選自《中國美術全集》

圖〉、〈貨郎圖〉；李嵩長於畫〈貨郎圖〉、〈耕獲圖〉、〈捕魚圖〉、〈村醫圖〉：「有畫家因畫嬰孩出名而被叫

作『杜孩兒』，有擅長畫宮室界畫而被叫作『趙樓臺』[67]；還有善畫酒肆車輛的支遷、善畫車馬夜市的高元亨、善

畫船隻的蔡潤等。燕文貴〈七夕夜市圖〉畫七月初七汴梁潘樓一帶夜市的繁榮景象，人稱「燕家景致」；朱銳〈閘口

盤車圖〉忠實記錄了水閘轉動、盤車磨面的場景，保存了宋代水利機械、車輛、船隻、人物服飾等的形象資料；李嵩

〈服田圖〉畫農民從浸種到收割、入倉的全過程。宮廷、民間與士大夫合力，使宋代繪畫比較前代大有進步。

宋代圖畫風俗之風影響及於西北。契丹人胡瓌〈卓歇圖〉，畫盡塞外不毛景象，藏於北京故宮博物院。張瑀[68]

〈文姬歸漢圖〉畫胡漢人雜處，寒風獵獵，旌旗飛揚，佈局疏密變化，比〈卓歇圖〉更為生動地再現出了塞外風光。

胡瓌父子、耶律倍等西北畫家，見載於《宣和畫譜》、《圖畫見聞志》。敦煌莫高窟宋代壁畫從唐代經變圖轉向耕

作、行旅，請醫等世俗生活畫面，其中亦可見宋代民風民俗之一斑。

宋代墓室壁畫不再如唐代墓室壁畫圖繪功業，轉而表現出對兒女情長、天倫之樂的依戀。其題材從唐代的馬球、

出獵、冶遊等轉為家庭內夫婦對坐、几案陳設、庭前樂舞。中原地區已發現宋代夫婦對坐壁畫墓四十餘處。如河南禹

縣白沙鎮北宋趙大翁夫婦墓，磚砌墓室完全按人間前堂後寢的建築佈局，方形前室與六角形後室墓頂分別磚砌為盝頂

形、藻井形，墓壁磚砌樑柱及門窗。前室迎面畫夫婦對坐宴飲，左右侍者四人；東壁畫女樂伎十一人各奏不同樂器。

比較唐代墓室壁畫，宋代墓室壁畫親近平民，格局、家氣都比唐代大大不如竟至於屏弱了。

而在中國北方，墓室壁畫大有唐代遺風。河北曲陽五代王處直墓後室東西壁浮雕壁畫水準之高，不可不表。其大

場面的浮雕伎樂圖完全繼承了盛、中唐仕女畫的豐肥之風，石浮雕武士足踏金牛，手執金杵，冠羽翻飛，雙目幾乎要

裂眥而出，頭上金鷹益增其勇武（圖六‧四○）。如此生命力強悍的形象，在兩宋版圖已經絕跡。二十世紀，中國發

現遼代壁畫墓五十餘座。如果說吉林哲盟庫倫旗遼代早期墓壁畫〈出行圖〉、〈歸來圖〉畫風類似西安唐墓壁畫（圖

66　〔宋〕鄧椿《畫繼》卷七，《文淵閣四庫全書》第八一三冊，第五四一頁〈小景雜畫〉。

67　薄松年主編《中國美術史教程》，西安：陝西人民美術出版社二○○一年版，第一六八頁。

68　張瑀：畫上此字不清，郭沫若認定為「瑀」。

印刷遺存較少[69]，宋代，平民文藝的繁榮使雕版印刷普及開來。北宋汴梁「近歲節，市井皆印賣門神、鍾馗、桃板桃符及財門鈍驢、回頭鹿馬」[70]；陳暘《樂書》、周去非《嶺外問答》、趙汝適《諸蕃志》等宋人著作中有大量雕版線刻插圖；浙江麗水南宋墓發現雕版經書多件，兩種上印佛像；蘇州博物館藏有南宋雕版《大藏經》五千四百八十卷，分

圖6.41 遼代墓室壁畫，著者攝於遼寧省博物館

如果說唐代版。

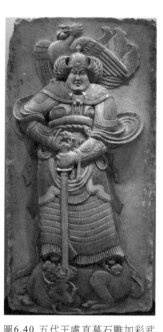

圖6.40 五代王處直墓石雕加彩武士，著者攝於中國國家博物館

六·四一），遼寧法庫縣葉茂台屯七號遼墓出土絹畫〈竹雀雙兔圖〉對稱構圖、用於裝堂的特點完全是唐末裝堂花畫風的延續，〈深山待弈圖〉則接近五代荊浩畫風。遼中期及以後，畫風更趨漢化：巴林右旗遼興宗耶律宗真陵——慶陵四壁畫巨幅四季山水，畫風與宋畫接近，又比宋畫粗獷放達；河北宣化遼代張世卿墓前室東壁壁畫〈散樂圖〉長近二·五五公尺，畫十一人各持樂器在奏樂，人物形象既有北方人種的高大，又見唐宋間人物畫風的過渡（圖六·四二）；宣化下八里遼六號墓壁畫〈炊事圖〉極為生動地再現了北方民族支火蒸煮的忙碌場景；宣化張文藻墓遼晚期壁畫〈會棋圖〉，與宋畫已經沒有區別。金墓中屢屢發現以儒家說教為題材的壁畫，如山西長子縣金墓壁畫〈二十四孝圖〉、〈墓主生活圖〉等。

圖6.42 宣化張世卿墓前室遼代壁畫〈散樂圖〉，選自《中華文化畫報》

裝為五十五函，為湖州刻工作品；《營造法式》中的雕版線刻插圖，則是畫工呂茂林、賈瑞的作品。內蒙古發現金代墨線版畫《四美圖》、〈關羽像〉，其上分別有「平陽（今山西臨汾）姬家雕印」「平陽徐家印」字樣，可見山西臨汾是金代雕版年畫的重要產地。

如果說唐代人物畫致力於記錄歷史事件，描繪貴族生活，表現佛道人物，畫家們還沒有來得及面向豐富多彩的城鄉生活；宋代，風俗畫題材空前拓展，無論描繪的深度還是廣度，均大大超過了唐代。晚明版畫和清代年畫莫不得益於宋代風俗繪畫和雕版印刷。

第六節　走向世俗的宗教藝術

兩宋宗教藝術一步一步消失了莊嚴、神聖的宗教精神，轉向表現平民情感與社會生活，民間化，生活化，世俗化了。

一、寺廟建築與雕塑壁畫

北宋重視道教，真宗時大建道觀，徽宗自稱「道君皇帝」。道觀既佔山水之秀，又擅宮宇之盛。南宋南方確立了五山十剎制度，建佛教名剎如浙江臨安靈隱寺、江蘇蘇州虎丘寺等。它們從北魏塔為中心、隋代寺塔並列的佈局改為宮殿形制中軸佈局，另建有山有水的園林式塔院，正是佛教建築兼取儒、道思想的體現。

存世五代寺廟原構甚少，山西今存五代寺廟木構大殿三座。平順縣東北石城鎮源頭村龍門寺存五代、宋及以後六個朝代土木建築二十七座，其中西配殿建於後唐同光三年（九二五年），是中國僅存的五代懸山木構佛殿。平順縣西北雙峰山腰實會村大雲禪院彌陀殿建於後晉天福五年（九四○年），歇山頂出檐極其深遠，檐下斗栱高度在柱高三分之一以上，平樑樑頭伸出在大斗之外，鋪作跳頭上不設橫栱，此即古代建築術語所說的「偷心造」，柱頭上設

69 敦煌發現八六八年雕版印刷《金剛經》扉頁佛畫，現藏於英國不列顛博物館。

70 〔宋〕孟元老《東京夢華錄》卷一○，《學津討原》第一一冊，第三一九頁〔十二月〕。

圖6.43 平順大雲禪院五代彌陀殿普拍枋及檐下鋪作偷心造，著者攝

普拍枋，開中國木構大殿用普拍枋之先河（圖六‧四三）。殿內東、西、北三壁及佛臺後背屏尚存五代佛教壁畫，雖比不上元代宗教壁畫氣勢浩蕩，卻見文雅吞吐含蓄，大雲禪院成為中國唯一存有五代壁畫的寺廟。平順縣東北二十五公里處有後唐建造的天台庵。平遙縣城外鎮國寺萬佛殿建於五代北漢天會七年（九六三年），龐大的七鋪作斗栱一派唐代遺風。河北正定文廟大成殿、福建福州華林寺大殿也是五代木構建築。[71]

宋代寺廟木構大殿主要見存於河北與山西。河北正定隆興寺存有中門門樓、摩尼殿、轉輪藏閣、慈化閣等一組北宋建築。中門門樓用「分心槽」

工藝：兩根柱子上擱一根橫樑，便頂起了出檐深遠的廡殿頂（圖六‧四四）。摩尼殿建於皇祐四年（一○五二年），面闊、進深各七間，面積達一千四百平方公尺，重檐歇山頂四面正中各伸出歇山頂抱廈——「龜頭屋」，使屋頂收放升降，組合複雜，沉雄中見靈巧。四壁、四過道壁上，明代壁畫色已變淡。主體建築大悲閣重修失真，閣內高二十一‧三公尺、重約三十六噸的觀音銅像是宋代遺物，四十二隻手中，四十隻為民國木雕。慈化閣內有宋代七‧四公尺高的木雕彩繪佛像，裝鑾猶有唐風遺韻。轉輪藏閣內有盛放經書的八角木構轉輪用層層斗栱拼鬥而成，是北

圖6.44 正定隆興寺中門的宋代門樓用分心槽工藝建造，著者攝

宋小木作的傑作更為傑出的作品是山西應縣淨土寺大雄寶殿藻井，大藻井周邊圍以小藻井，不用一根釘，就將數十萬塊構件拼鬥成為巨構（圖六‧四五）。宋代精到的小木作工藝，成為明代家具降生的技術鋪墊。

太原晉祠聖母殿建於北宋仁宗年間，寬闊的月臺、深達兩間的前廊與簷下八根纏龍柱模糊了建築空間的內外界限，重檐歇山頂既比唐代大殿複雜靈巧，又比明清建築分明可見唐代建築遺韻。殿前水面架十字飛樑──史稱「魚沼飛樑」，以斗栱承托橋面，是中國唯一存世的十字飛樑形古橋。存世宋代大殿還有：山西平順龍門寺大雄寶殿與高平開化寺大雄寶殿、山東長清靈巖寺千佛殿、福建福州華林寺大殿和泉州清淨寺大殿、浙江餘姚保國寺大殿等，各各從唐代的雄渾凝重轉向屋身與臺基加高，出檐和斗栱有所收縮，檐下彩繪青綠，直欞窗為方格窗所取代。四川峨眉山萬年寺無樑殿存北宋銅鑄普賢

圖6.45 應縣淨土寺大雄寶殿宋代小木作藻井，採自李希凡主編《中華藝術通史》

像，重達六十二噸，比例適度，至今仍然是峨眉勝景之一。

山西大同作為遼、金兩朝陪都，留下了許多遼、金史跡。下華嚴寺大殿呈遼金混合樣式，上華嚴寺大雄寶殿為遼建金修，廡殿頂面闊九間，達五十三‧七五公尺，進深十椽，為二十七‧四公尺，大樑長達十三公尺：是中國現存大樑跨度最長的古代建築。天津薊縣獨樂寺觀音閣外觀兩層，內部三層，用二十四式巨大的斗栱和木構藻井撐起屋頂，與「分心槽」式樣的山門同為遼代建築範例。南街善化寺是中國現存規模最大、最為完整的遼金建築群：遼代大雄寶殿面闊七間，達四十‧四八公尺，進深十椽，為二十四‧二四公尺，臺基高大、月臺寬敞，廡殿頂氣度莊嚴，殿內「減柱造」使空間愈見開闊，明間斗八藻井營造出變化有序的建築空間，同時使主尊佛像尺度得以拔高到平棊以上。金代建造的三聖殿面闊五間，進深八椽，屋頂已見陡峭：可見遼金時期中國大式建築的轉型。

現存大小宋塔散佈於各地。開封城內開寶寺塔，是中國現存最早、最高的琉璃磚塔，為《木經》作者、宋代喻皓設計，八角，十三層，高三百六十尺，仁宗康定元年（一〇四〇年）重造。其造型挺拔修長，每塊琉璃磚都模塑有飛廉、麒麟等浮雕紋樣，琉璃磚風化後顏色如鐵，今人俗稱「鐵塔」，如今，塔四周已闢為園林廣場。開封繁塔藏於深巷，僅存三層，數萬塊方形貼面青磚圓形開光內各塑羅漢一尊，簡練傳神，可追平遙雙林寺宋塑。木構樓閣式塔最具中華本土特色，從塔基到每層斗拱、平坐（挑廊）再到塔頂，一收一放的節奏構成從下至上緩緩內收的優美韻律。蘇、杭另有宋塔數座。河北定州宋代開元寺塔是中國現存最高的磚木結構古塔，福建泉州開元寺宋代東西石塔則是中國現存體量最大的多層筒體式石塔。塔身形如花叢的「華塔」於唐代出現而於宋金流行，有學者認為河北正定廣惠寺花塔是花塔典型，可惜新跡過重，花叢般的塔身有失瑣碎。河北趙縣北宋石經幢高十六·四四公尺，輪廓挺拔又節奏收放，是古代石經幢中最高、最完美的作品，當地人稱「石塔」。

現存遼塔不下十餘座，山西應縣佛宮寺釋迦塔是國內僅存的全木構古塔（圖六·四六），建於遼清寧二年（一〇五六年），平面呈八角形，直徑三十公尺，高達六十七·一三公尺，雄踞於四公尺高的雙層石基上。它用「金廂鬥底槽」工藝使五個筒體層層相套，上層筒體的基座插入下層筒體，形成外九層、內藏四個暗層的特殊結構，「叉柱造」加強了筒體的穩固性。塔底層外圍有圍廊，稱「副階周匝」。全塔共用榫卯六十多種，賴榫卯抵消和緩衝了外來的風力震力，不用一根

圖6.46 遼代佛宮寺木塔，採自《中華文明大圖集》

鐵釘，歷千年經七次地震而全塔不倒。塔內各層存有遼金彩塑和壁畫，下層殿堂供養人像和南、北門天王像元氣充沛，有唐畫風範。內蒙古赤峰寧城遼大明塔是中國體積最大的密檐古塔。其他遼塔如：赤峰慶州遼白塔、北京廣安門遼密檐塔、河北正定遼白塔等。

宋代寺廟彩塑既繼承了唐代寺廟彩塑的寫實，又消褪了唐塑莊重、典雅的古典藝術精神，代之以平民趣味，從唐塑重氣度轉向重視細膩精微的神情刻畫。用直保聖寺、長清靈嚴寺、晉祠聖母殿內所存宋代彩塑，可稱存世宋代寺廟彩塑三絕。

蘇州用直保聖寺始建於梁天監二年（五○三年），宋初重修。羅漢一鋪，《吳君甫里志》記「為聖手楊惠之所摩」，從風格看，應為北宋彩塑，今存羅漢九尊。羅漢們或坐或立，自然散佈於山巖之中：降龍羅漢目光如刃，直射樑上遊龍（圖六‧四七）；袒腹羅漢大腹便便，神態從容自若：莫不備極傳神。山石用卷雲皴，人物衣紋如雲舒雲卷，與羅漢或鬆或緊的弧線造型構成整體的律動。太原晉祠聖母殿內存北宋彩塑侍女四十二尊，或長或幼，或哀怨或天真，莫不顧盼傳神，楚楚動人，其秀麗的面龐、修長的體態、舒展的衣紋，充份體現出宋塑重視刻畫人物性格、傳達人物情緒的特徵（圖六‧四八）。山東長清靈嚴寺千佛殿存宣和間羅漢像

72 金廂鬥底槽：殿、塔內結構以內外層鬥合，內層筒體插入外層筒體，用柱子和斗栱連接。

73 叉柱造，或稱「插柱造」、「纏柱造」，上層筒體的柱子較下層柱子內移半個柱徑，插入下層木枋。也就是說，上、下層柱子故意不在一條垂直線上，以加強建築筒體結構的穩固性。

74 副階周匝：殿式建築與石階間的廊叫「副階」，圍廊叫「副階周匝」。

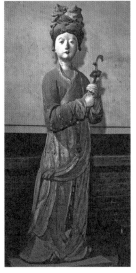

圖6.48 太原晉祠聖母殿北宋彩塑侍女，採自《中國美術全集》

圖6.47 蘇州用直保聖寺北宋彩塑降龍羅漢，採自《中國美術全集》

圖6.50 薊縣獨樂寺遼代彩塑大佛，著者攝

圖6.49 長清靈巖寺千佛殿北宋彩塑羅漢，著者攝

二十七尊，長、幼有別，個性各異，其中多尊骨氣洞達、神思清越，見出極高的文化修養（圖六·四九）。只有在人對宇宙、自然、歷史、人生思考空前深刻的宋代，工匠才能夠塑出如此寫心的塑像來。山西現存宋代寺廟彩塑還有：長子縣崇慶寺西配殿宋塑二十一尊，長子縣法興寺圓覺殿宋塑十二尊，晉城青蓮寺、晉城二仙廟各存宋塑，莫不可見宋代彩塑傳神精妙的時代特徵。

天津薊縣獨樂寺觀音閣內遼代彩塑大佛，高達十六·〇八公尺（圖六·五〇），裝鑾佩飾原汁原味，是中國現存最高的古代[75]彩塑。聰明的工匠從大佛肩膀到臂彎垂下兩根風帶，其實是兩根裹泥的木柱，有效地支撐了如此之高的泥塑大佛站立千年而不倒。內蒙古巴林左旗遼代京遺址挖掘出大型六角塔基座，廢墟內存彩塑羅漢像六尊，尊尊面容如生，飽經滄桑而有唐塑風範。大

同華嚴寺薄迦教藏殿內二十九尊遼代彩塑一一完整，使人進殿便感覺宗教氛圍的壓迫。遼寧義縣奉國寺遼大殿存遼代彩塑一鋪，河北房山雲居寺遼塔上存遼代磚雕樂舞群像。善化寺大雄寶殿主佛壇上存金代密宗彩塑，莊敬端嚴，很有張力。除寺廟彩塑外，河北易縣白玉山八佛窪山洞中發現一組遼代三彩釉漢像（圖六·五一）。它們體貌、性格、神情各異，深邃的眼神、糾結

圖6.51 遼代三彩釉羅漢坐像，紐約大都會博物藏

的心緒、肌體所受風霜的磨難……被淋漓盡致地刻畫了出來，寫實莊嚴，直承唐塑傳統，可惜全部藏於西方博物館。

山西現存宋、遼、金壁畫五處共計九百餘平方公尺。高平開化寺大雄寶殿東、西、北三壁存北宋紹聖三年（一○九六年）佛教本生故事壁畫，規模宏大，人物眾多，畫風柔婉精深。〈報恩經變圖〉中比丘尼在刑場上善良而又充滿求生欲望的眼神，令千餘年後的觀者仍然唏噓不已（圖六‧五二）。從題字可知畫工名叫郭發。五臺山北麓繁峙巖山寺文殊殿壁上存金大定七年（一一六七年）壁畫九十八平方公尺，畫佛教經變故事與本生故事穿插金代社會生活，山水間宮城巍峨，畫上有帝王、宮女、市坊、酒樓、磨坊……有孩童嬉戲，有海船遇難，接近北宋青綠院體畫風，宮城建築佔整個壁畫面積一半，真實地反映了金代建築形制和衣冠制度，從題記可知，此畫出自「御前承應畫匠王逵」之手。朔縣崇福寺存金代彌陀、觀音二殿。彌陀殿存金代塑像和壁畫，壁畫高達五‧七三公尺，規模宏大，畫風奔放。

唐乾符四年（八七七年），西藏吐蕃王朝滅亡，贊普後裔逃到象雄擁兵自立，改稱「阿里」。昭宗乾寧二年（八九五年），德祖袞建古格王朝，明萬曆三十一年（一六三○年）於臨旗拉達克人發動的戰爭中被滅。今天阿里地區扎達縣象泉河南岸約四公里處的土崗上，由下往上，存古格王朝民居、寺廟與宮殿遺蹟。各殿壁畫佛教題材與世俗題材雜糅，佈局方法有曼荼羅式、迴環式、密格式、中心佈局式、多重幾何式等，與中原壁畫的構圖方式迥異。紅殿牆壁上畫有度母、唐僧取經故事，可見古格王朝時期，藏漢就有了頻繁的文化交流。護法神殿壁畫裸體舞女接近印度壁畫風格。王宮、壇城遺跡在岡頂，王宮牆壁畫有〈吐蕃王朝世系圖〉，人物平行排列，原色平塗，線

75
靈巖寺千佛殿羅漢像中，有萬曆間增補的十三尊，夾雜在宣和所塑二十七尊之中。兩者高下判然。

圖6.52 高平開化寺大雄寶殿北宋壁畫〈報恩經變圖〉局部，採自李希凡主編《中華藝術通史》

圖6.53 大理國〈張勝溫畫梵像卷〉局部，採自李
希凡主編《中華藝術通史》

王。大理天定二年（一二五三年）為忽必烈所滅。大理
卷〉一百三十四開，全長一千六百三十五・五公尺，畫六百多人，可見中
原唐宋繪畫風範而較拘板，明代存放在南京天界寺，清代入宮為乾隆皇帝
收藏，現藏於臺北故宮博物院（圖六・五三）。大理國石經幢（圖六・
五四）高八・三公尺，分上、下六段，雕佛、菩薩、天王、力士五十餘
軀，元氣充沛，孔武有力，為中原宋代石雕所不逮；大理崇聖寺塔頂發現
的鑲珠金翅鳥，想像奇特，可見與中原迥異的審美風範（圖六・五五）：
均藏於雲南省博物館。

二、親近平民的宗教石窟

如果說五代宗教石窟尚見唐代宗教石窟精神，宋代宗教石窟則宗教意

條勾勒，鮮明強
烈。遺址外圍有城
牆，四角有碉樓，
圍牆已經坍塌。古
格王朝壁畫成為藏
族古代壁畫最為重
要的遺存。[76]

後晉天福二年
（九三七年），段
思平據雲南自立為

圖6.54 大理國石經幢四角力士雕像，採自李希凡主編《中華藝術通史》

圖6.55 大理國鑲珠金翅鳥，原置於大理崇聖寺塔頂，採自王朝聞、鄧福星《中國美術史》

味減弱，世俗意味增強，不啻是一幅幅其時社會生活、風俗人情的畫卷。

（一）北方石窟藝術的餘響

敦煌莫高窟五代洞窟中增加了對現實生活的描繪，供養人從牆壁下部移向中部顯要位置，成為洞窟壁畫的主要表現對象。如第一百窟南壁畫〈曹議金出行圖〉、北壁畫〈曹議金夫人出行圖〉，場面宏大：九十八窟東壁南側畫〈于闐國王李聖天夫婦供養像〉，主人公著回鶻、漢混合裝；東壁北側〈曹議金夫人供養像〉中，夫人著回鶻時裝：記錄了漢人與回鶻人聯姻以及文化交流的史實。第一百三十窟壁畫〈樂庭環夫人供養群像〉在全窟中最居顯要，正可見宗教題材的退讓。形形色色的供養人像，成為五代各階層人物的生動畫廊。

莫高窟今存宋窟九十餘窟，第六十一窟空間最大，壁畫〈經變圖〉保存完好卻色彩清冷，生氣索然，沒有了魏畫的跳躍，也沒有了唐畫的熱烈，嚴密的規範取代了宗教的熱情，程式化的圖案取代了多樣的創造。莫高窟西夏第四百六十二、四百六十四、四百六十五窟等，則呈現出藏傳佛教美術的風貌。

安西榆林窟存五代八窟、宋十三窟、西夏四窟、元四窟、清九窟。其中，西夏壁畫成就傑出。榆林第三窟西壁畫水月觀音兩尊，身披法衣，胸垂瓔珞，傍水倚石而坐，十餘身諸天菩薩或乘雲、或踏水，或腳踩蓮花環繞侍立，雲水繚繞，滿壁風動。觀音菩薩線描娟秀細緻，背景水墨山水鋒芒顯露，可見南宋院體山水的影響（圖六‧五六）。榆林窟壁上留有不少畫工題名，如宋初壁畫旁題有「都畫……白般緒」、「都勾當畫院使……竺保」、「知畫手……武保林」等，西夏壁畫上題有「畫師甘州住戶高崇德小名那征」等，民間畫工藉畫壁見存於畫史。

76 參見康格桑益希〈阿里古格佛教壁畫的藝術特色〉，《造型藝術》二〇〇二年第二期。

圖6.56 榆林三窟西壁北側西夏壁畫〈文殊變〉，採自
《中國美術全集》

東千佛洞開鑿於榆林窟東北約十五公里的峽谷兩岸崖壁，今存石窟九窟，壁畫四百八十六平方公尺，彩塑三十八身，其中，第二、四、五、七、二十窟為融合漢藏多民族造型元素的西夏石窟。第二窟是東千佛洞壁畫保存最好的洞窟，前室壁畫藏密氛圍濃郁……窟頂畫密宗壇城圖，南北壁、東壁入口各畫觀音變，党項人強悍粗壯的體貌融入了中原菩薩造型。第二十窟始鑿於西夏，兩壁畫水月觀音各以竹林為背景，宋畫影響清晰可見。

麥積山石窟中宋塑數量之多、造詣之高，中國石窟中無有可比者。宋塑從魏塑站立的中心塔柱、唐塑站立的佛床上走了下來，站在地面與俗眾平等對話，彷彿鄉里鄉親。第一百六十五窟地面站立著宋塑供養人五尊，分明是農村質樸的婦女形象；第一窟臥佛長六‧二公尺，與十弟子均為宋代重塑，一派宋風；萬佛洞內既有備極傳神的魏塑，也有後補入的宋塑；第一百三十三號北魏洞窟內北魏石碑與宋代銅佛並存；第四十三窟泥塑力士、第一百九十一窟泥塑雙獅等，寫實能力高超之極！麥積山宋塑莫不散發著親切的人間氣息。窟內有宋代壁畫遺存，彌足珍貴。

陝北地區北就有開鑿石窟之舉。宋代，陝北與西夏接壤，戰亂頻仍，百姓陷於苦難之中，於是寄希望於宗教。在北方石窟走向衰退之時，這裡卻開窟成風。陝北今存大小石窟近兩百處，北宋鑿造的九處規模較大，窟內石造像比南方宋代石造像造型壯實，氣質強悍。如延安清涼山石窟現存四窟，萬佛洞規模最大，主像已損，數萬小佛風格凝練，後壁下方、中心柱下方石造像大而完整，石雕觀音坐姿優美，側室右壁上方石雕文殊騎青獅像圓熟遒勁。黃陵縣僅萬佛洞一窟，石造像大小由之，坐立自然。子長縣鍾山石窟存五窟，石雕迦葉像憂愁憂思，是宋代石窟造像的傑作。彬縣大佛寺則以石雕大佛的巨大體量引人注目。

圖6.57 寶頂山南宋第二十一號窟《柳本尊行代圖》，著者攝

（二）四川大足等宗教石刻

經過唐末五代的戰亂，宋代，北方石窟造像已成強弩之末，川西南卻因較少戰事開鑿起了大型石窟。安岳石造像分佈甚散，時代早於北山、寶頂山石窟。大足存唐末到南宋石刻造像七十餘處，以北山、寶頂山石窟集中，其中寶頂山大佛灣石窟以濃郁的生活氣息、鮮明的密宗造像風貌，成為這一時期石窟藝術的精彩華章。

大佛灣石窟鑿於寶頂山山腰，為南宋名僧趙智鳳主持開鑿，前後七十餘年方告完工。沿山腰存摩崖窟龕三十一個，石造像一萬多軀，以密宗造像為主，混有儒、道人物，綿延長約五百公尺，規模龐大，一氣呵成。第二十一號窟有石造像《柳本尊行化圖》，其「十煉」得道的過程十分清晰（圖六‧五七）。柳本尊於五代時自創四川地區金剛界瑜伽部密宗（簡稱「川密」或「柳教」），建道場佈道行化。其教傳至南宋，大足趙智鳳秉承其教，造寶頂山摩崖造像。大佛灣石窟有神靈鬼怪，更有世俗社會的萬千人情，養雞、吹笛、放牧、酗酒、善惡有報等平民形象極富世俗生活氣息（圖六‧五八）。其雕刻手法豐富，既有大型的圓雕群，又有連環畫式的浮雕；既有純石雕，也有石雕上敷泥或是加

圖6.58 寶頂山南宋第二十窟石雕
養雞女，採自《中國美術全集》

彩。圓覺洞位於大佛灣南崖西段，編號為第二十九窟，寬、深各在十公尺以上，是大佛灣規模最大的石窟。入口甬道狹窄，呈喇叭形，為信徒從現實世界進入佛國提供了心理轉換空間，同時使窟內石造像少受外部環境的風化侵蝕。窟頂呈穹隆形，以分散其上山石重量。從甬道入洞處開有天窗，猶如為暗室射入了一束佛光，全洞有明有晦，令人產生如入佛國的遐想。洞內正中是石雕主尊三世佛，左右對稱排佈石雕菩薩六尊，「佛光」正好射在主尊前跪拜的化生菩薩身上，成為全洞的點睛之筆。右壁兩菩薩上方石雕一條遊龍，龍身內暗溝貫穿全壁，龍下方石雕僧人手承托缽，龍口瀉出的山崖之水正好滴入托缽，沿托缽進入僧人手臂內鑿出的管道，經其軀幹流入地下。其整體設計實堪稱宋代科學技術用於藝術創造的典範。洞外牧牛群像編號為第三十窟，石雕水牛伸嘴入小溪飲水，小溪其實是人力開鑿的排水溝。論表現世俗人情與運用當時先進科學技術，中國石窟中，寶頂山石窟當推為第一。

大足北山存唐末至明代兩百九十窟、石造像四千餘尊。其內容全為仙佛人物，不涉世俗人情；全為石刻，不加泥塑也不加彩繪。它們大多抽去了情感個性，成為千篇一律的石雕偶像，缺少鮮活的生命力量，也就缺少了強烈的藝術感染力。宋代石刻是北山石刻的菁華。第一百二十五窟數珠

圖6.59 大足北山一百二十五窟宋代石雕數珠手觀音，採自李希凡主編《中華藝術通史》

手觀音朦朧飄忽，嫵媚動人，分明是人間「娉娉裊裊十三餘」的純情少女形象，實為北山造像之冠（圖六・五九）。

第一百三十六窟名「心神車窟」，是北山最為傑出的洞窟：迎門八角石雕「轉輪經藏」高及屋頂，九龍蟠繞；沿窟壁石雕釋迦、阿難、迦葉等群像二十餘尊，體量比真人高大；觀音石像八尊，莫不表情溫婉，端莊沉靜，無一絲瑕疵可擊。中國石窟中，很少見有如此規模宏大、雕刻精細、手法圓熟的石雕造像群。到此，中國佛造像形成了完美的程式，預示著明、清兩代石造像的停滯和倒退。

安岳散落著唐、宋石造像兩百餘處，十餘萬尊，宋代石造像較集中處有：毗盧洞、華嚴洞、千佛寨、圓覺寺洞、大般若洞等。入毗盧洞便見〈柳本尊十煉圖〉摩崖石雕，寬十四・一〇公尺，高五・六五公尺，分上中下、頂四層。主像毗盧佛結跏趺坐於蓮台上，左右上中層岩壁上各刻五尊柳本尊，合為「十煉」，坐佛、男女弟子、官吏等散佈其間，摩崖兩端雕武士站立。其市俗情味濃郁，與大足寶頂山石窟風格相近。附近摩崖上雕「紫竹觀音」，保存完好，美輪美奐。華嚴洞雕華嚴三聖居中，兩側圓覺大菩薩姿態各異，上方浮雕善財童子，成為四川宋代密宗造像的典型。

要之，川西南石窟的密宗特色比川北石窟的中原特色見創造性格。

(三)雲南劍川石窟等

開元二十五年（七三七年），雲南地方政權「南詔」統一「六詔」，貞元間與唐朝結盟。後晉天福元年（九三六年），雲南成為大理國的版圖。雲南有南昭、大理國石窟遺存多處，以劍川西南約二十五公里處的石寶山石窟最具代表性。沙登村五窟與獅子關三窟為南昭國遺存，不具規模；石鐘寺共存八窟，詳細記錄了大理國的政治生活和風俗民情。一號窟正中佛龕鑿為石雕女陰，左右各鑿為石雕坐佛；七號窟鑿為石雕〈國王閣邏鳳出行圖〉：閣邏鳳端坐龍椅，群臣侍立於周圍，人物眾多，主次分明，是劍川石窟中水準最高的群像。

近年，遼寧普蘭店市雙塔鎮發現一處金代石窟，今存浮雕羅漢十七尊、供養人一尊，雕刻雖屬粗陋，卻是金代唯一的石窟造像遺存。

第七章　衝撞渾融——元代藝術

十三世紀初，成吉思汗憑據馬上雕弓與過人勇武，擊敗蒙古各紛爭部落，蒙古太祖五年（一二一〇年）攻陷金都，蒙古太祖二十二年（一二二七年）消滅西夏，建立起橫跨歐亞的蒙古汗國。他把疆域分封給三個兒子，此後，諸汗國不斷分裂兼併。元至元八年（一二七一年），成吉思汗之孫忽必烈以中華現有版圖為中心建立國家，改國號為「元」，元至元十六年（一二七九年）滅南宋。

蒙元人入主中原之前，尚處於游牧部落的社會形態，較少文化積澱，也少父子君臣、綱常倫理的約束。他們將馬上馳騁的生活節奏與剽悍壯烈的審美習俗帶入了中原，使漢人視野變得開闊，審美變得粗獷。同時，他們也接受著漢文化的滋養，如畫家高克恭是西域人，曲家貫雲石是新疆人。如果說唐宋之際中國藝術的審美轉折標志著民族文化精進，元代藝術的審美轉折則由蒙古族入主以後的文化衝撞、多民族文化的交融使然。它使蒙元文化融草原游牧文化、中原農耕文化乃至中亞、西亞文化於一體，衝撞而後渾融，復歸漢民族主體文化，正是蒙元文化的根本特色。

元初，統治者將百姓分為十等，漢族文人被排在娼、丐之間。他們徹底丟棄了自命清高的心態，死心塌地與下層民眾為伍。元前期曲家深入到民眾生活的最底層，與下層民眾同呼吸，共命運。因此，元前期曲家對下層民眾生活的瞭解，達到了前所未有的深度，散曲、雜劇等通俗文藝成為元前期藝術的代表。正因為前期雜劇家社會地位低下，前期雜劇才能夠具備與西方戲劇貴族性格迥異的平民性格。這樣一種轉變，對於中國文人而言，實在是史無前例的。舞蹈融入了且歌且舞的雜劇，單一形式的舞蹈更趨衰落。

元中期，仁宗熱心文治，下令恢復科舉，翻譯儒家經典；元後期，文宗建奎章閣學士院掌管大內圖書寶玩，延攬文士品藻賞鑑，虞集、柯九思等出入學士院討論法書名畫，南方文化向漢民族文化傳統復歸。中國古代文人向以儒、道二學作為自我調節的兩手：當仕途有望之時，以入世的面貌「致君堯舜上」；當仕途無望之時，便逃離世事，以藝

事為寄，在亂世中求出世，在不適中求自適，藝術不再是「經國之大業」，而成為文人消閒遣興的雅事。遺世獨立的文人們藉書畫畫排遣現實的傷痛，靠近政治的人物畫衰落，梅、蘭、竹、菊定型為表現文人清高氣節的題材，山水畫從南宋院體山水外露的雄強轉向內涵的豐富，蕭散、荒寒、雅逸、沖淡被心境超脫的元季四家看作是最高境界。儘管文人畫的源頭可以上溯到蘇軾、米芾甚至張彥遠、王維，但是，文人畫成熟形態的完成則是在元代。元季寫心寫意的四家山水畫，成為中國文人畫的巔峰。

雖然歷代統治者都十分重視宗教對於社會的維穩作用，卻往往抑彼揚此而不能兼收並蓄。元代統治者對各民族文化習俗很少干預，宗教信仰空前開放。統治者奉喇嘛教為國教，忽必烈尊喇嘛教首領八思巴為「帝師」並頒行八思巴文，色目人信奉伊斯蘭教，漢人信奉佛教和道教。開放的宗教政策使元代宗教藝術以喇嘛教為主導，梵式作風與儒的先師、道的教祖混雜出現在元代建築、壁畫與民俗活動之中。

蒙元統治者十分重視百工技藝。元前期，太宗拘略民匠七十二萬戶，世祖忽必烈三次拘略江南民匠四十多萬戶。所拘民匠被編入匠籍，安置在全國各大市鎮，匠戶世襲，匠不離局，工匠被封官拜爵，禮遇有加。[1] 元朝特殊的匠籍制度使手工技藝得到傳承，紡織、造瓷等手工技藝較宋代又有進步。

第一節　平民雜劇的傑出成就

至元年間，忽必烈遷都大都（今北京），大都商旅雲集，成為東方商業中心，大德年間，元雜劇在以大都為首的北方興盛起來。它對社會生活的多層面反映，對人生苦難、人性複雜的深刻揭示，大大超過了其前任何一種藝術樣式。

一、中國戲劇的成熟形態

中國戲曲成熟形態誕生之前，經過了漫長的泛戲劇與前戲劇階段。關於中國戲曲的起源，王國維、張庚、郭漢

城、鄭振鐸、許地山等各持一說，有學者將戲曲發生的各派觀點歸納為：巫覡說、樂舞說、俳優說、傀儡說、外來說、民間說、綜合說七類 2 。大致說來，周代宮廷歌舞戲出現了戲劇因素的模仿，春秋「優孟衣冠」、漢代〈總會僊倡〉、〈東海王公〉等有簡單的情節，北齊歌舞戲《代面》、《踏搖娘》以歌舞演故事，唐代參軍戲、傀儡戲進一步向戲劇靠攏，宋金諸宮調為元雜劇提供了音樂體制的借鑑，宋雜劇與金院本則為元雜劇提供了演出體制的借鑑，成為元雜劇的直接先導。加上從印度傳入梵劇的影響，「曲」從案頭走向了舞臺，以南宋流傳於南方民間的南戲為先導，真正成熟的戲曲——元雜劇就此降生。因為戲曲的本質是代言體「以歌舞演故事」 3 ，所以「論真正之戲曲，不能不從元雜劇始也」 4 。元雜劇除具備「扮演」要素之外，還具備了以下特徵：

綜合性。合詩、歌、舞為一體，甚至囊括武術與雜技，所謂「無動不舞」，「無語不歌」。雜劇之「雜」，正是指它的包容性。

虛擬性。如人物的虛擬、時空的虛擬、佈景的虛擬等。演員可以自由出入於劇中劇外，時而扮演，時而作為旁觀者評述，也就是說，以代言體為主，間以敘事體。戲曲的時空由觀戲者參與想像。如演員揚鞭，表示策馬奔馳；划槳，表示盪舟江湖；四個龍套象徵千軍萬馬；一個圓場象徵走完百里；布幔上畫城門示意城牆；旗子上畫車輪示意車輛。「守舊」和一桌二椅構成虛擬化的戲曲佈景 5 ，甚至在同一舞臺上，同時表現室內、室外、人間、陰間、仙境、夢境。中華戲曲的虛擬性，源於中華民族廣闊無垠的泛時空觀。它為演員預留下寬大的舞臺空間去載歌載舞，同時使觀眾在演員的引導之下，馳騁藝術想像，實現對舞臺有限時空的超越。

程式性。元雜劇唱腔用北曲，旦、末、淨等角色分工明確。劇本上寫明「科範」以提示演員動作：如寫「開門

1 中國社會科學院文學研究所《中國文學史》，北京：人民文學出版社一九八二年版，第七一五頁。

2 參見王國維《宋元戲曲史》，上海：上海古籍出版社一九九八年版，第三、四頁；張庚、郭漢城主編《中國戲曲通史》上，北京：中國戲劇出版社一九八一年版，第三頁；王廷信〈中國戲劇之發生〉，首爾：新星出版社二〇〇四年版，第二一頁。

3 王國維〈戲曲考原〉，所引見《王國維戲曲論文集》，北京：中國戲劇出版社一九八四年版，第一六三頁。

4 王國維《宋元戲曲史》，上海：上海古籍出版社一九九八年版，第六一頁。

5 守舊：指戲曲舞臺天幕下垂掛的畫有裝飾圖案的大布。

科」、「登樓科」、「推車科」、「駕船科」，演員便知道表演相關動作；寫「雁叫科」、「馬嘶科」，演員便知道配上擬聲效果。

中國古代典籍中，「戲曲」、「劇戲」兩個概念混雜不分，直到今天，「戲劇」與「戲曲」是兩個概念還是互有包容，仍然存在爭論。任中敏說，「戲劇是大範圍，戲曲是小範圍」6；王國維將宋金以前的「古劇」稱作戲劇，提出「真戲劇必與戲曲相表裡」7。筆者以為，從古劇到戲曲再到戲劇，高度概括了中國戲劇從胎息到成熟到多元的全過程。「戲曲」，專指以唱為主、且歌且舞的代言體表演，是中國特色的「戲劇」；「戲劇」則是近現代集成概念，包括了多種戲劇形態，如話劇、歌劇、舞劇等。就字面看，「戲劇」注重故事性與表演性，「戲曲」注重音樂性和文學性。今人論述宋元明清戲劇，還宜用中國特色的概念「戲曲」；若從周代說到現代，則不妨用近現代集成概念「戲劇」。到元雜劇，中國戲曲形成了「歌舞並重，傳神寫意」的基本特徵。

二、從散曲到北雜劇

宋代，文人將伶工演唱的曲子詞搬進了書齋；金元之際出現的散曲，則是北方審美主導下文人詞的口語化和世俗化。散曲關注人生，親近平民，觀點總是坦率直露，寫事總是窮形極相，抒情總是譏諷幽默，語言往往潑辣尖新，不避鄙俗。比較「詞牌」，「曲牌」在詞牌格式中增加了襯字，更利於靈活地寫作。如果說詩境渾厚，詞境尖新，曲境則淋漓酣暢；詩境含蓄，詞境婉約，曲境則明達直率。元前期散曲風格豪放，元後期散曲風格清麗。詞變為曲，正可見元代藝術親近平民的通俗化走向。所以，人們將元曲與唐詩、宋詞並稱，以代表各時代各自最有特色的文藝成就。

散曲包括小令和散套。小令，又稱「葉兒」，篇幅短小。馬致遠〈天淨沙·秋思〉以名詞狀物，點化出一片憂愁幽思、根觸無邊的意境，與元季山水畫一樣地蒼涼落寞。散套，又名「套數」、「套曲」，由同一宮調的若干曲牌連綴而成，一韻到底，有引子和尾聲。睢景臣（一作舜臣）《般涉調·哨遍·漢高祖還鄉》以莊稼漢的眼睛看待衣錦還鄉的劉邦，將位居至尊的皇帝還原為鄉村無賴，極盡嘲諷挖苦之能事。其立場不再站在統治者一邊，而是站在農民一邊，他才能夠對劉邦進行本質的揭露，也才能夠將農民的心理活動刻畫得如此生動細膩。元人評：「維揚諸公，俱作

《高祖還鄉》套數，惟公〔哨遍〕制作新奇。」[8] 明初朱權《太和正音譜》記元代散曲家達一百八十七人。

若干套曲連綴，成「曲牌聯套體」，簡稱「聯曲體」。它比套曲更具備敘述情節、鋪排細節的能力，成為元雜劇

每折的基本結構形式。原本蕪雜、搖擺不定的古劇找到了「曲」這一合適載體，元初，北雜劇終於於降生。散曲和雜劇

所用曲牌相同，不同在於：散曲用清唱抒情寫景敘事，雜劇以代言體演唱並雜道白以表演故事。清人概括為，「有白

有唱者名雜劇，用絲索者名套數」[9]。曲牌聯套體成為晚清京劇誕生以前中國戲劇的主要音樂結構。

至元、大德至於元中葉，以大都為中心，北雜劇在北方流行了開來，代表作家有關漢卿、王實甫、馬致遠、紀君

祥、白樸、鄭廷玉等。他們大膽揭露社會陰暗面，一吐底層心聲，使北雜劇一舉成為最受民眾歡迎的藝術形式，「內

而京師，外而郡邑，皆有所謂勾欄者，辟優萃而隸樂，觀者揮金與之……又非唐之傳奇、宋之戲文，金之院本所可

同日語矣」[10]。關漢卿作品精神的豪放強悍、情感的飽滿深厚、語言的淋漓痛快，是前代未曾出現、後代也難以再現

的；馬致遠則憂愁幽思，《漢宮秋》將懷才不遇之情一寄毫端，文風典雅凝練，開明代文人劇之先河，後代也難以再現

人評，「關、鄭、白、一新製作」，關漢卿、鄭光祖、白樸被認為是元雜劇四大家。[12]

孤兒》「即列之於世界大悲劇中，亦無愧色也」[11]；白樸代表作有《梧桐雨》等；鄭廷玉代表作有《看錢奴》等。元

王國維說，「元曲之佳處何在？一言以蔽之，曰：自然而已矣。古今之大文學無不以自然勝，而莫著於元曲。蓋

元劇之作者，其人均非有名位學問也；其作劇也，非有藏之名山、傳之其人之意也。彼以意興之所至為之，以自娛娛

6 | 馮建民〈王國維劇理論再檢討〉，《藝術百家》一九九六年第二期。

7 | 王國維《宋元戲曲史》，上海：上海古籍出版社一九九八年版，第三二頁。

8 | 〔元〕鍾嗣成《錄鬼簿》，《中國古典戲曲論著集成》第二冊，第一二七頁。

9 | 〔清〕李調元《劇話》，《中國古典戲曲論著集成》第八冊，第八五頁。

10 | 〔元〕夏庭芝《青樓集》，《中國古典戲曲論著集成》第二冊，第七頁〈青樓集志〉。

11 | 王國維《宋元戲曲史》，上海：上海古籍出版社一九九八年版，第九九頁。

12 | 〔元〕周德清《中原音韻》，《中國古典戲曲論著集成》第一冊，〈序〉。「關、鄭、白、馬」中的「鄭」可能指鄭廷玉，因為鄭廷玉與關、白、馬都是元前期劇作家，而鄭光祖生活在元後期，元雜劇已經從巔峰下滑。

人。關目之拙劣，所不問也；思想之卑陋，所不諱也；人物之矛盾，所不顧也。彼但摹寫其胸中之感想與時代之情狀，而真摯之理與秀傑之氣時流露於其間」[13]，成為關於元曲的經典之論。

元中期，雜劇形成一人主唱、四折加楔子的基本結構。它發揚了諸宮調曲牌聯套的特點，又擯棄了諸宮調的頻繁變化，一部戲四折，每折由十支以上曲牌組成一套宮調，一般以清新綿邈的仙女宮開場，以感歎傷悲的中呂宮或高下閃賺的南呂宮進入深層敘述，以惆悵雄壯的正宮渲染高潮，以健捷激裊的雙調收尾。「楔子」插在四折之前或任意兩折之間，使全劇有了相對的敘事靈活性。劇末以詩概括劇情，叫「題目正名」。北雜劇雖然由講唱體變為代言體，卻帶有明顯的講唱體痕跡，重曲、輕白，正旦或正末一人主唱，正旦主唱叫旦本，正末主唱叫末本，其他角色有白、科（動作）而無唱，或只能在楔子中唱。如果說宋雜劇四段，僅二三段切入劇情；元雜劇則四折密不可分，楔子與劇情也密不可分。北方少數民族的擦絃樂器胡琴，抒情細膩，長音有力，到此成為戲曲配樂的主角，「一雙銀絲紫龍口，瀉下驪珠三百斗。劃焉火豆爆絙絃，尚覺鶯聲在楊柳。神弦夢入鬼工秋，潮山搖江江倒流。玉兔為爾停月臼，飛魚為爾躍神舟……」[14]，元代胡琴演奏的高超技藝，預示著後世胡琴演奏成為獨立藝術的趨向。元雜劇終於成為成熟而完備的戲曲形式。

也在元中期，仁宗恢復科舉，劇作家離開下層書會，重新走上鑽營功名的老路；文宗時，程朱理學再度成為官方學術。此後，江南經濟繁榮，北人南遷，雜劇創作中心從大都漸移到杭州，代表作家有鄭光祖、秦簡夫、宮天挺、喬吉等。元後期南雜劇失去了元前期北雜劇吶喊和戰鬥的姿態，也失去了在下層民眾中的影響力。所以，儘管元後期雜劇數量猛增，卻精神平庸，流連於上層社會，失去了前期雜劇的影響力。[15]

中國中原地區多有元雜劇形象資料遺存。山西洪洞下廣勝寺水神廟明應王殿東南壁存元代壁畫〈雜劇圖〉，高四公尺餘，寬三公尺餘，畫戲曲角色十人，或勾臉譜，或掛髯口，各持笛、鼓、拍板等樂器，角色、穿關都已經相當完備。畫上端橫額有題字「大行散樂忠都秀在此作場大元泰定元年四月」，「大行散樂」指在太行山一帶流動演出的戲班，「忠都秀」是領班演員的藝名（圖七‧一）。雜劇人物磚雕成為這一時期中原墓室的特定裝飾。如新絳吳嶺莊元墓前室南面磚壁刻舞臺上，末泥、引戲、副末、副淨、裝孤五個角色在扮演雜劇，兩邊各刻伎樂二人，手持拍板或腰

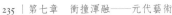

圖7.1 下廣勝寺水神廟明應王殿南壁東側元代壁畫《雜劇圖》，採自《中國美術全集》

圖7.2 焦作元墓出土戲曲俑，著者攝於河南博物院

北方元代石窟壁畫之中（圖七‧三）。

三、關漢卿及其雜劇

關漢卿，生活於金末元初，名氏、生卒已佚，「漢卿」為字。他一生混跡於大都勾欄行院，與白樸等三人被列入

（圖七‧二）。山西新絳和侯馬、甘肅漳縣等地元墓出土有雜劇俑。甚至，作為雜劇主要伴奏樂器的胡琴，也出現在

掛長鼓在伴奏；前後兩室磚壁刻「童子舞獅」、「童子對舞」等鄉村社火戲場面。新絳寨裡村元墓南壁除嵌入雜劇角色畫像磚外，還嵌有童子奏樂、侏儒、僕從等雜劇浮雕畫像磚，生動地再現了元雜劇在北方流行的狀況

13 王國維《宋元戲曲史》，上海：上海古籍出版社一九九八年版，第九八頁。

14 〔元〕楊維楨〈張猩猩胡琴引〉，見吳釗、劉東昇《中國音樂史略》，北京：人民音樂出版社一九九三年版，第一八三頁。

15 王國維將元雜劇分為三期：「一、蒙古時代，此自太宗取中原以後，至至元一統之初。《錄鬼簿》卷上所錄之作者五十七人，大都在此期中……二、一統時代：則自至元後至至順後至元間，《錄鬼簿》所謂『已亡名公才人，與余相知或不相知者』是也。三、至正時代：……」見王國維《宋元戲曲史》，上海：上海古籍出版社一九九八年版，第七三頁。傅惜華《元代雜劇全目》記元雜劇七百三十七種，其中傳世約二百零八種。

圖7.3 安西榆林元窟壁畫飛天手執的胡琴，採自《中華藝術通史》

「不屑仕進，乃嘲風弄月，流連光景。庸俗易之，用世者嗤之」[16]之流。

正是在勾欄行院，他創作了六十多部多層面反映社會生活的雜劇，顯示出塑造多種戲劇人物、多種戲劇風格的傑出才能。其悲劇《竇娥冤》代表了元雜劇的最高成就，《單刀會》著力歌頌力扶炎漢、死不屈節的關羽，《救風塵》通過妓女趙盼兒為救義妹與邪惡勢力抗爭的故事背後深廣的社會背景，《拜月亭》寫金國尚書之女王瑞蘭自由戀愛終獲成功……關漢卿既創作劇本，又身兼導演，甚至面敷粉黛登臺演出。其散曲也表現出本色、情韻和放浪的特色。他曾自述，「我是個蒸不爛、煮不熟、捶不扁、炒不爆、響璫璫一粒銅豌豆，恁子弟每誰教你鑽入他鋤不斷、斫不下、解不開、頓不脫、慢騰騰千層錦套頭。我翫的是梁園月，飲的是東京酒，賞的是洛陽花，攀的是章臺柳……你便是落了我牙、歪了我口、瘸了我腿、折了我手，天賜與我這幾般兒歹症候，尚兀自不肯休。則除是閻王親喚，神鬼自來勾，三魂歸地府，七魂喪冥幽，天哪，那其間纔不向烟花兒道上走」[17]，痛快淋漓，不遮不掩，表現出他嘲弄傳統禮教、追求自由、直面人生的個性精神。豐富的創作數量、多方面的創作才能、對場上演出的熟諳和對人性的把握、對社會生活本質的深刻洞察，使關漢卿成為元雜劇的開創型人物，同時成為本色派領袖。

《竇娥冤》集中反映出關漢卿雜劇關注民生的價值取向。竇娥恪守三從四德，卻遭惡棍陷害，又遇糊塗判官，含冤被推上刑場。刑前她唱道：「〔滾繡球〕有日月朝暮懸，有鬼神掌著生死權。天地也，只合把清濁分辨，可怎生糊塗了盜跖、顏淵。為善的受貧窮更命短，造惡的享富貴又壽延。天地也，做得個怕硬欺軟，卻原來也這般順水推船。地也，你不分好歹何為地！天也，你錯勘賢愚枉做天！」[18]情感澎湃，氣勢如灌。關漢卿所寫竇娥「血灑白練」、

「六月飛雪」、「楚州大旱」三大誓願，以浪漫主義手法凸顯出強烈的批判性格。明初朱權形容「關漢卿之詞，如瓊筵醉客」[19]。

隨著明後期雜劇的文人化，文人對關漢卿的評價有所改變。何良俊認為關漢卿語言「激勵而少蘊藉」，王驥德則將關漢卿排在王、馬、鄭、白之後（分別見《曲論》、《曲律》）。其實，「激勵而少蘊藉」正是關漢卿劇作的個性特色，也正是元前期雜劇的鮮明特色，體現著元前期強悍的時代精神。王國維評關漢卿「一空依傍，自鑄偉詞，而其言曲盡人情，字字本色，故當為元人第一」[20]。從此，褒關成為定論。

四、王實甫《西廂記》

中國歷史上，《西廂記》有多部。元代《西廂記》的作者，「歷來存在著王實甫作、關漢卿作、關作王修、王作關續四種」說法，「王實甫作是其中最早而最具權威性的一種」[21]。世稱金人董解元著為《董西廂》，元人王實甫著為《王西廂》。兩種《西廂》都是曲牌聯套形式，《董》以第三人稱說唱故事，《王》以第一人稱扮演；《董》只是說唱，《王》則是戲曲。

王實甫，名德信，大都人，《錄鬼簿》錄其雜劇十四種。《王西廂》以《張君瑞鬧道場》、《崔鶯鶯夜聽琴》、《張君瑞害相思》、《草橋店夢鶯鶯》、《張君瑞慶團圓》等五本二十一折，鋪陳描寫崔鶯鶯與張君瑞的愛情故事。劇中，末、旦輪流主唱，突破了元雜劇每本一人主唱的慣例。其以「願天下有情的都成了眷屬」為主題，大膽反對傳統禮教，張揚人性，受到明清青年男女的喜愛。作者安排張生進京趕考中榜以後才與鶯鶯結合，又表現出對抗傳統禮

16　〔元〕夏庭芝《青樓集》，《中國古典戲曲論著集成》第二冊，第一五頁朱經〈序〉。

17　〔元〕關漢卿《南呂一枝花》〈不伏老〉，羊春秋選注《元明清曲三百首》，湖南：岳麓書社一九九二年版，第三九頁。

18　〔元〕關漢卿《竇娥冤》，張友鸞等《關漢卿雜劇選》，北京：人民文學出版社一九六三年版。

19　〔明〕朱權《太和正音譜》，《歷代曲話彙編》明代編第一冊，合肥：黃山書社二〇〇九年版，《古今群英樂府格勢》。

20　王國維《宋元戲曲史》，上海：上海古籍出版社一九九八年版，第一〇三、一〇四頁。

21　徐子方《關漢卿研究》，臺北：文津出版社一九九四年版，第二五六頁。

教的不徹底性。其情節忽悲忽喜，悲喜互藏，化悲為喜，喜又生悲，「賴簡」、「拷紅」兩折尤其一波三折，使崔、張愛情故事扣人心弦，充滿喜劇性。其人物語言個性鮮明：張生熱情灑脫又有些冒失，紅娘俏皮潑辣又透出機智，鶯鶯多情含蓄又不失端莊。人物心理刻畫細膩：長亭送別寫「碧雲天，黃花地，西風緊，北雁南飛。曉來誰染霜林醉？總是離人淚」，文辭濃豔，極富詩意。明明是淚灑長亭，卻以一連串疊音造成輕鬆俏皮的喜劇氛圍，「〔叨叨令〕見安排著車兒、馬兒，不由人熬熬煎煎的氣；有甚麼心情花兒、靨兒，打扮得嬌嬌滴滴的媚；準備著被兒、枕兒，則索昏昏沉沉的睡；從今後衫兒、袖兒，都搵做重重迭迭的淚。兀的不悶殺人也麼哥！兀的不悶殺人也麼哥！久已後書兒、信兒，索與我棲棲惶惶的寄」[22]，讀來琅琅上口，令人解頤。以上種種，使《王西廂》成為一部令觀眾笑聲不斷的悲喜劇。朱權評王實甫之詞如「花間美人」[23]，誠為的論。

第二節 寫心寫意的文人書畫

中國畫史上，山水畫最能夠體現人與自然的親和，最能夠傳達中華民族天人合一的宇宙觀，其題材又遠離政治，所以，山水畫成為元代漢族文人隱逸情志的最佳載體。元人山水畫中，江南意象佔絕對優勢。江南文人完成了從絹上作畫到紙上作畫的轉變。他們藉筆墨一吐胸中塊壘，賦筆墨以獨特的、自為的審美價值，畫家主體精神升值，以書入畫，繪畫寫意化、文學化，成為元代繪畫的總體傾向。

一、開風氣的元初三家

元初漢族文人看淡政治，清潤雅淡的沒骨花鳥畫風取代了宋人精麗細緻的工筆花鳥畫，開風氣者是吳興人錢選。

錢選，字舜舉，宋亡時已屆中年，一生隱居不仕，史稱其畫「吳興派」。藏於北京故宮博物院的〈浮玉山居圖〉以淡墨漬染與青綠設色結合，古雅秀逸，安詳恬靜。藏於天津博物館的〈八花圖〉溫和清淡，生意浮動。晚年畫風轉向放逸。錢選淡雅精緻的畫風，給趙孟頫以很大影響。

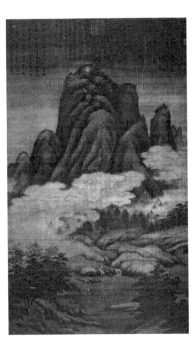

圖7.4 元代高克恭〈雲橫秀嶺圖〉，採自《中國美術全集》

西域人高克恭，字彥敬，號房山，畫山水始師二米，學董之皴法而骨為之強。臺北故宮博物院藏其〈雲橫秀嶺圖〉（圖七．四）用披麻皴加雨點皴畫出，元氣渾莽，境界豪邁又淋漓華滋，真可謂北骨南面！高克恭有從米芾上溯董源的典型意義，後人學米芾，大體從高克恭入手。

元朝統治者在政權穩固之後，改變剛硬政策，招撫趙宋宗室以消融民族矛盾。趙孟頫字子昂，吳興人，形貌昳麗，天生穎異。作為趙宋宗室和元初畫壇領袖，官至集賢直學士、翰林侍講學士、翰林學士承旨、榮祿大夫，死諡文敏，畫史稱他「趙榮祿」、「趙文敏」、「趙承旨」，因其籍貫貫稱「趙吳興」，因其書齋稱「趙松雪」，因其松雪齋中有鷗波亭稱「趙鷗波」。他以慘戚抑鬱的心情仕元，生活優裕而志存清遠，仁宗延祐六年（一三一九年）退隱南歸。

趙孟頫山水、人物、鞍馬、木石、蘭竹全能。他一生崇古，曾自詡「吾所作畫，似乎簡率，然識者知其近古，故以為佳」[24]。他學錢選、趙令穰能得清潤，學趙伯駒、李昭道能得士氣，學董源能得筆墨含蓄內斂，形成蘊藉雅正、高古靜穆的中和畫風，符合政局安定的需要，因此為統治者賞識。藏於北京故宮博物院的絹本〈浴馬圖〉。藏於遼寧博物館的〈紅衣羅漢圖〉取法唐代人物畫的沉著含蓄，背景樹石乾筆皴點又見蒼秀。藏於臺北故宮博物院的紙本〈鵲華秋色圖〉（圖七．五）人物有唐畫的高古，馬有宋畫的秀勁，樹石又透出元畫的渾穆，設色典麗，古意盎然。遠構圖，淺絳設色，兼得右丞、北苑二家畫法，牧歌式的畫面飄散著靜穆的古典韻味，傳達了作者對歸隱生活的嚮

22　〔元〕王實甫著，王季思校注《西廂記》，上海：上海古籍出版社一九九六年版，所引見第十五折〈長亭〉，第三曲。

23　〔明〕朱權《太和正音譜》，俞為民等《歷代曲話彙編》《明代編》第一冊，合肥：黃山書社二〇〇九年版，《古今群英樂府格勢》

24　〔清〕唐岱《繪事發微》，《續修四庫全書·子部·譜錄類》第一〇六七冊，第二三頁〈趙孟頫論畫〉。

圖7.5 元代趙孟頫〈浴馬圖〉，採自《中國美術全集》

往。藏於北京故宮博物院的晚年紙本手卷〈水村圖〉畫野浦灘渚，秋風鴻雁，漁舟出沒，意境平遠清曠，純是家常景色。趙孟頫筆下的江南意象，對元季四家山水畫起了開風氣之先的作用。其妻管道昇，畫蘭竹秀雅婀娜；從兄趙孟堅、弟趙孟籲、外孫王蒙皆以畫名重於世；子雍、奕、孫鳳、麟也善畫；傳人中，陳琳花鳥畫氣格雋雅，深得趙孟頫賞識。

二、臻極境的元季四家

文宗時期，文化中心移到了江南，江南相繼出現了黃公望、吳鎮、倪瓚、王蒙等山水畫家。四家都有全面精深的文化修養。他們追蹤董、巨，以隱逸為襟抱，藉畫為寫愁寄恨的工具。如果說趙孟頫的畫以理抑情，情感內斂，元季四家則將遺世獨立的心態一寄紙端；如果說趙孟頫的畫寫意不失其形，元季四家則將山水畫從「形」抽象一寄紙端；如果說趙孟頫的畫寫意不失其形，元季四家則將山水畫從「形」抽象成為筆墨符號，藉筆墨傳達主體心緒，使筆墨具備了自為的審美價值。在元季四家筆下，山水畫不再是自然山水的忠實再現，而是表現深永的筆墨意趣、豐富的文學內涵與放逸的主體精神。

黃公望，字子久，常熟人[25]，本姓陸，幼喪父，過繼黃姓。年輕時行走江南，曾為書吏，四十七歲受

牽連入獄，出獄後入全真道，自號大癡道人，年八十六而終。當時人評「公望之學問，不待文飾。至於天下之事，無所不知，下至薄技小藝，無所不能，長詞短曲，落筆即成，人皆師尊之」[26]。其山水畫從趙孟頫入手，上溯董、巨，凸顯出渾全素樸的個性風貌。晚年歷四年之功創作的水墨紙本手卷〈富春山居圖〉，橫長達六百三十六‧九公分，先以乾筆皴擦，再以濕筆斜拖為披麻皴，隨勾隨皴，點以焦墨。披圖觀覽，丘陵連綿，全無奇險，卻莽莽蒼蒼，疏疏落落，主定賓揖，變化自然，荒率蕭散，全無造作，行筆從容，心境散淡。清初收藏家吳問卿臨死之前，囑咐將此畫燒燬為自己陪葬。其從子從火中搶出這幅傑作，〈富春山居圖〉已被燒作兩段，殘本分別藏於浙江省博物館、臺北故宮博物院。因其與無用師鄭樗從富陽到松江且走且畫，臺北故宮博物院所藏被稱為「無用師卷」，乾隆皇帝跋指其為偽作，實乃真跡（圖七‧六）。

藏於北京故宮博物院的淺絳紙本〈丹崖玉樹圖〉構圖高遠，沉雄中見秀逸；藏於北京故宮博物院的〈天池石壁圖〉構圖雄偉，水墨暈以淺絳，冷暖互補，愈見精神。黃公望對技法用而不用，不用而用，其作品擯落筌蹄、不刻意造作的美，為後世畫家所備極推崇。明清山水畫家普遍以高山仰止的心態，一而再、再而三地臨摹黃公望，以至家家一峰，人人大癡。清人鄒之麟在〈富春山居圖〉上題「畫之聖者，

25　黃公望里籍有四說。詳見王伯敏《中國繪畫史》，上海：上海人民美術出版社一九八二年版，第三九〇頁。

26　〔元〕鍾嗣成《錄鬼簿》卷下，《中國古典戲曲論著集成》第二冊，第一三一、一三二頁「黃公望」條。

圖7.6 元代黃公望〈富春山居圖〉局部——無用師卷，採自《中國美術全集》

自然的本真狀態所感動。如果說前人畫大多可仿，倪瓚的畫，非胸襟絕去塵俗者絕難著筆。宗白華說，「山水畫如倪雲林的一丘一壑，簡之又簡，譬如為道，損之又損，所得著的是一片空明中金剛不滅的精粹。它表現著無限的寂靜，也同時表示著是自然最深最後的結構」[27]。如果說宋人山水畫表現的是「以我觀物」的「有我之境」，倪瓚的畫則是作者從方外俯瞰方內，是「有高舉遠慕之思」的「無我之境」。

王蒙，字叔明，吳興人，師外祖趙孟頫上溯董源、巨然，用多種皴、點編織為圖畫，形成景繁筆密又蒼蒼莽莽的畫風。上海博物館藏〈青卞隱居圖〉（圖七·八）墨氣淋漓，蔥蘢秀潤，密而不悶。如果說倪瓚用筆極輕，用墨極乾，極淡，王蒙則用筆極重，用墨極濃，極濕；倪瓚構圖極簡，極疏，王蒙則構圖極繁，極密。

吳鎮，字仲圭，號梅道人，嘉興人，一生恥與富貴結交，樂此不疲專畫「漁隱」。他學董源、巨然圓筆而構圖高遠，重濕筆積染，濕筆畫過，再以乾筆、焦墨提神，望之五墨齊備，淋漓華滋，濕而不薄，潤中見蒼，渾然天成。其畫風不同於黃、倪之蕭散而見沉鬱。北京故宮博物院所藏〈漁父圖〉（圖七·九）筆墨真率自然，觀之猶有「元氣淋漓幛猶濕」之感。

圖7.7 元代倪瓚〈六君子圖〉，採自《中國美術全集》

書中之右軍」。

倪瓚，字元鎮，號雲林，無錫人。他散盡家財，扁舟一葉，往來於太湖山水之間。其畫往往用乾筆皴擦為長軸構圖，近景往往僅畫幾棵司空見慣的樹，遠景往往僅畫數抹平坡，傳達出清冷瑩潔、地老天荒式的靜穆。紙本〈漁莊秋霽圖〉、〈六君子圖〉（圖七·七）藏於上海博物館。

倪瓚的畫，筆墨簡淡到了極點，意蘊卻又豐厚到了極點。它讓人萬慮消沉，為遠古荒寒式的靜穆。宗白華說，「山水畫如倪

圖7.9 元代吳鎮〈漁父圖〉，採自《中國美術全集》　　圖7.8 元代王蒙〈青卞隱居圖〉，採自《中國美術全集》

唐代畫家地位低下，所以，唐畫多不用款或款隱石隙；宋代畫家多為官員，蘇軾、米芾首開畫上題款之風，宋徽宗以瘦金體大字題款「天下一人」；元季四家均為隱士，以長篇題跋抒發胸中塊壘，凸顯自身價值，書法成為畫面形式的重要構成。題詩鈐印不僅有平衡佈局的意義，更點化了主題，營造了意境。趙孟頫以書入畫的理論，由元季四家真正完成，從此開創了中國詩、書、畫、印合於一軸的獨特傳統。

元季四家生活在江南，其山水畫總體風格是藏鋒和柔，高逸蕭散，以韻勝，以筆墨勝。四家用筆多為側鋒，「作雲林畫須用側筆，有輕有重，不得用圓筆。其佳處在筆法秀峭耳……倪雲林、黃子久、王叔明皆從北苑起祖，故皆有側筆，雲林其尤著也」[28]。四家用墨各有個性：黃公望蒼古蕭散，倪瓚荒疏簡遠，王蒙蔥蘢茂密，吳鎮華滋深邃。如果說北宋三大家多畫北方景色，元季四家則畫南方意象：北宋山水畫重寫形，元季山水畫重寫意；北宋山水畫重功力，元季山水畫重精神。唐人氣韻、宋人丘壑、元人筆墨，為百代師法。文人畫「第一人品，第二學問，第三才情，第四思想。具此四者，乃能完善」[29]，只有到了元季，中國的文人畫才真正完善。

中華古代藝術作品之中，常常透露出對宇宙永恆、生命無常的追問。王羲之〈俯仰之間，已為陳跡」（〔晉〕王羲之〈蘭亭集序〉），王勃「天高地迥，覺宇宙之無窮；興盡悲來，識盈虛之有數」（〔唐〕王勃〈滕王閣序〉），都充滿了沉重的歷史感和命運感。這種歷史感和命運感，不是消極，不是沉淪，而是孤獨和覺醒，為知識人所獨有。有學者認為「文人畫創作者和欣賞者限於文人階層，與廣大的人民群眾沒有太直接的聯繫，未能直接反映鋒鏑四起、歲無寧日、階級鬥爭和民族矛盾相交錯、社會開放、文化交往頻繁的時代」[30]。筆者以為，元季四家山水畫確乎缺少煙火氣息，缺少干預現實的執著，卻接近原初自然本真的。大自然無言地在對浮躁的人類進行心教：人心靈的躍越必須經過與自然孤寂的悟對與歷練。所以，山水畫永恆的主題實在不是表現火熱的鬥爭生活，而是表現大自然的深邃、永恆與寧靜。欣賞元季四家畫，首先是欣賞其中超邁的人生情調與深邃的宇宙精神。「元人幽亭秀木，自在化工之外一種靈氣。惟其品若天際冥鴻……非大地歡樂場中可得而擬議者也」[31]，誠為解畫之語。「元人幽這樣的畫，當然「有得有不得，且得之者亦各有深淺焉」「人惟於靜中得之」[32]。只有經歷了人世的紛攘和地老天荒式的靜穆荒寒，才能在人之初般的驚愕之中，領悟到宇宙的無窮與生命的短暫，從而自覺與紛攘塵世拉開距離，在

靜穆中享受自然和生命。

三、創別格的四君子畫

宋代文人已經以梅、蘭、竹、菊被題材作畫，而將梅、蘭、竹、菊定型為表現文人清高氣節的繪畫題材，是在元代。從此，梅、蘭、竹、菊被漢族文人譽為「四君子」，松、竹、梅被譽為「歲寒三友」，竹、梅被譽為「雙清」，長身玉立的竹子尤其成為士大夫人格的象徵，畫竹畫家接近元代畫家一半。[33]「四君子」畫映射出的是：元代文人高逸的情懷和超邁的精神。

元初，遺民畫家鄭思肖畫露根墨蘭，疏花簡葉，根不著土，以寄寓亡國無土之痛。趙孟頫從兄趙孟堅不滿趙孟頫仕元，專畫墨蘭和白描水仙以示氣節，淡墨細筆，流利俊爽。趙孟頫、李衎擅畫竹，高克恭畫竹兼趙孟頫、李衎二者之長，自謂「子昂寫竹，神而不似；仲賓寫竹，似而不神；其神而似者，吾之兩此君也」。[34]

元中後期，柯九思墨竹、王冕墨梅有名。柯九思曾任奎章閣學士院鑑書博士，審定內府所藏書畫。所畫〈雙竹圖〉，修篁數桿，清冷空寂；所畫《墨竹譜》，葉有風、雨、晴、晦、枝、根、鞭、節各有老、嫩、新、茂。王冕出身農民，舉進士不第，專工墨梅。上海博物館藏其晚年〈墨梅軸〉，花花簡潔灑脫，梅幹如彎弓般勁健，自題「吾家洗硯池頭樹，個個花開淡墨痕。不要人誇好顏色，只留清氣滿乾坤」，無一字著梅，又字字寫梅，其實是寫

28　〔明〕董其昌《畫禪室隨筆》，《四庫全書‧子部‧雜家類》第八六七冊，所引見第四四八頁。

29　陳師曾《中國繪畫史》，北京：中國人民大學出版社二〇〇四年版，第一四五頁〈文人畫之價值〉。

30　李希凡主編《中華藝術通史‧元》，北京：北京師範大學出版社二〇〇六年版，第七四〇頁〈論畫〉。

31　〔清〕惲格《南田畫跋》，《叢書集成新編》第五二冊，第七四〇頁，所引見第三〇頁。

32　王國維《人間詞話》，成都：四川人民出版社一九八二年版，第六頁。

33　俞劍華《中國繪畫史》，上海：上海書店一九八四年版，第二五頁；鄭昶則言元代畫竹畫家「佔全數十之三」，見鄭昶《中國畫學全史》，上海：中華書局一九二九年版，第三五九頁。

34　鄭昶《中國畫學全史》，上海：中華書局一九二九年版，第三五二頁。

自己遠離塵俗的主體精神（圖七‧一○）。

四、人物畫與書法

元代畫家疏於人事，逃避直接反映現實生活，人物畫成績不如花鳥畫，更不如山水畫。卷軸人物畫中，重彩退出。遺民畫家龔開〈中山出遊圖〉，以大鬼小鬼出遊的威風嘲弄異族統治者，表現出不與合流的個性精神，藏於美國弗利爾美術館（Freer Gallery of Art）；鞍馬畫家任仁發，畫瘦馬題「以俟識者」，真切地表現出元初漢族知識份子盼望入仕的抑鬱心態；劉貫道擅畫道釋人物，〈消夏圖〉中（圖七‧一一）逸士意態閒適，線描嚴謹而有法度，藏於美國堪薩斯納爾遜藝術博物館；張渥畫〈九歌圖〉十一幀，人物瀟灑飄逸，高古出塵，屈原像為後人增繪；王繹〈楊竹西小像〉由倪瓚補石，意趣蕭散恬淡，藏於北京故宮博物院。以上可見元代人物畫冷眼看待社會人生之一斑。

元初書法以趙孟頫為領軍，無意於禮教而著意在於自娛。趙孟頫篆、隸、真、行、草各體皆能，有集晉、唐書法大成的意義。其楷書勻淨平順，行書優雅流麗，人稱「趙體」，對當時和明清兩代書壇影響極大。清人將其書法強與仕元聯繫，批評趙孟頫書法「淺俗」，「熟媚綽約，自是賤態」35，有失公允。

圖7.10 元代王冕〈墨梅軸〉，採自《中國美術全集》

圖7.11 元代劉貫道〈消夏圖〉局部，採自《中國美術全集》

第三節 藏密廣傳後的宗教藝術

元代宗教開放而以喇嘛教為國教，喇嘛教從在藏、青、川、甘、滇等中國藏民聚居地區和蒙古、尼泊爾、不丹等國流傳，到進入華北，繼而進入江南並且廣傳中國，影響及於明、清兩朝。它使元代宗教藝術既多元並包，又凸顯出以喇嘛教為主導的時代特色。喇嘛教以密宗傳承為主要特點，藏密建築、繪畫與雕塑也就在中華大地上廣傳了開來。

一、喇嘛教藝術遺存

自從忽必烈下令以喇嘛教為國教，在全國颳起了興建喇嘛教寺廟之風。西藏日喀則薩迦南寺為現存元代藏傳寺廟的典型。其時，尼泊爾人阿尼哥長期在中國營造喇嘛教寺廟，將密宗「梵式造像」引入中國，他「長善畫塑及鑄金為像……凡兩京寺觀之像多出其手。……至元十年（一二七三年）始授人匠總管，銀章虎符；十五年（一二七八年）[35]

35 傅山〈霜紅龕書論‧作字示兒孫〉，見崔爾平編《明清書法論文選》，上海：上海書店出版社一九九五年版，第四五二頁。

圖7.12 元代鮮于樞〈韓愈進學解卷〉，採自《中國美術全集》

鮮于樞，字伯機，行草靈動灑脫，草書奔放恣肆，奇態橫發，北中兼南，允推在趙孟頫之上，首都博物館藏其書跡（圖七‧一二）。元後期，奎章閣聚集了虞集、柯九思、揭傒斯、康里巎巎等書家。元季畫家吳鎮書《心經》，線條變化，強烈律動，顯現出吳鎮對書法形式美的深度理解和超前意識。詩壇領袖楊維楨一反趙字定勢，字體敧側，點畫狼藉，桀驁而有亂世之氣。元代書法正體現出宋明間「尚意」到「尚態」的過渡。

圖7.14 元代脫空夾紵漆造像嘎納嘎巴隆尊者，採自李希凡編《中華藝術通史》

圖7.13 夕陽下的北京元代妙應寺喇嘛塔，著者攝

有詔返初服，授光祿大夫、大司徒，領將作院事。寵遇賞賜，無與為比[36]。北京妙應寺重建於明代，寺內喇嘛塔正是阿尼哥至元十六年（一二七九年）作品（圖七‧一三）。塔高五十‧八六公尺，塔身短而粗壯，建於兩重亞字形須彌座上，塔脖子、十三天相輪、金屬寶蓋等佔塔高大半，造型雄渾豪重。它是中國現存最早的喇嘛塔，表現出元代喇嘛教建築雄渾豪壯的特點。山西五臺山塔院寺白塔傳為阿尼哥設計，造型較妙應寺喇嘛塔略見鬆沓；清代，喇嘛塔普及了開來，北京北海白塔、揚州瘦西湖白塔等，氣勢較元代白塔大為減弱。阿尼哥弟子劉元，「至元中，凡兩都名剎，塑土、範金摶換為佛像出元手者，神思妙合，天下稱之」[37]，「塑土、範金摶換」指先塑泥模，再摶換為麻布脫空夾紵漆造像，最後裝金。劉元官至昭文館大學士、正奉大夫、祕書卿等。北京西山八大處大悲寺前殿存元代脫空夾紵漆造像十八尊，傳為劉元作品（圖七‧一四）；北京故宮博物院曾藏元大都脫空夾紵漆造像二十尊，現藏洛陽白馬寺。

在漢民族石窟藝術已趨式微的元代，喇嘛教石窟壁畫與石造像卻因統治集團的提倡得以興盛。莫高窟第四百六十二、四百六十三、四百六十五窟存有喇嘛教壁畫，第四百六十五窟壁上歡喜佛和明王、明妃、曼荼羅等密宗圖畫最為典型且保存完好（圖七‧一五），榆林窟有七窟存喇嘛教壁畫。第三窟南、北壁畫有兩尊千手千眼觀音像，白描淡彩，嫻熟老到，工致精美，落款「甘州史小玉筆」。聰明的工匠對觀音千手千眼作了平面化、圖案化處理，方能將觀

圖7.16 飛來峰第十龕元代梵式石造像寶藏神，著者攝

圖7.15 莫高窟第四百六十五窟元代喇嘛教壁畫歡喜佛，選自王朝聞、鄧福星主編《中國美術史》

音眾多手、眼在圓光內安排妥帖。北壁千眼觀音像兩旁分別畫辯才天、婆叟仙，線條飽滿遒勁，可與三清殿神像比美。辯才天上方畫飛天，風帶纏繞，雲朵翻飛，卻沒有了敦煌唐窟所畫飛天的明朗歡快。

杭州飛來峰石窟造像在市西北郊靈隱景區，沿緩緩流淌的冷泉溪南岸展開，三個洞窟、數百公尺巖壁上分佈著三百八十多尊石造像，始鑿於五代後周廣順元年（九五一年），綿延至於宋、元，其中元龕六十九個、元代造像一百一十七尊，以第十、四十四、四十五、四十九、五十三、六十一龕梵式造像最引人注目。第十龕在明代石塔右側，所雕梵式造像「寶藏神」元氣充沛，一望而知為梵式作風（圖七·一六）；第五十三龕九尊造像坐、立、主、從組合。非梵式元代造像，則以第九龕跏坐菩薩與立玄天王為美；第三十六龕石雕大肚彌勒斜倚石上開懷大笑，十八羅漢簇擁周圍，極有世俗生活氣息。飛來峰石造像填補了五代宋元江南宗教石造像的空缺，是元代喇嘛教進入江南的明證。

內蒙古阿爾寨石窟位於鄂爾多斯市阿爾巴斯蘇木鄉境內阿爾寨山上，舊名「百眼窟」，西夏開鑿，綿延至於明清。上、

36 〔明〕宋濂等《元史》卷二〇三，北京：中華書局一九七六年版，第四五四五、四五四六頁〈劉元傳〉。

37 〔明〕宋濂等《元史》卷二〇三，版本同上，第四五四五、四五四六頁〈阿尼哥傳〉。

中，下三層存二十平方公尺以下小型洞窟六十七窟，多為中心柱式，其中四十三窟存有藏傳佛教壁畫。如第三十一號窟壁畫〈釋迦牟尼〉、〈供養菩薩像〉、〈成吉思汗家族拜謁圖〉、〈八思巴與道教辯論圖〉等；第二十八號窟壁畫〈禮佛圖〉、〈男女雙修圖〉等。阿爾寨石窟集寺廟、宮殿、石窟、壁畫、雕塑於一身，石窟內有回鶻文、梵文、藏文等多種文字，是迄今發現中國草原地區唯一的石窟群。

元代過街塔是喇嘛教白塔與漢族城關建築樣式的結合。北京西北居庸關南口城關過街塔建於至正二年（一三四二年），元明易代時，塔毀而石基座得以留存，今人稱其「雲臺」。石券門內壁刻有天王、力士、神獸、金翅鳥等喇嘛教圖案，浮雕細膩而又骨力雄強，為現存元代石刻中的傑作，東壁刻天王、力士最佳，

圖7.17 居庸關雲臺元代石券門內東壁左首石浮雕力士，著者攝

王、力士、神獸、金翅鳥等喇嘛教圖案，浮雕細膩而又骨力雄強，保存亦較西壁石刻完整（圖七‧一七）。東西壁天王上方雕五尊坐佛，合稱「十番佛」，「十番佛」上方雕小佛兩千三百一十五尊。東壁南北首兩天王間石壁，用漢、藏、蒙、梵、西夏、維吾爾六種文字刻為陀羅尼經咒。雲臺石刻不僅是元代石雕藝術中的極品，又有極高的佛學價值與文字學價值。江蘇鎮江雲臺山麓昭關石塔亦為元代過街塔。

二、山西寺觀建築與壁畫塑像

古代山西交通閉塞，氣候乾燥，地面建築、壁畫、雕塑等得以留存，山西堪稱中國古代藝術最大的地上博物館。

該省存元代建築有：芮城永樂宮、洪洞縣下廣勝寺及水神廟、平順龍門寺燃燈殿、嵩山會善寺大雄寶殿等。比較而

言，元代建築無意遵照唐宋法則，隨意加入了許多草率的構造元素如斜樑、彎材、假昂、減柱等（圖七‧一八）。山西省存元代寺觀壁畫九處共一千七百餘平方公尺，芮城永樂宮、稷山青龍寺、稷山興化寺、洪洞縣下廣勝寺水神廟元代壁畫，譜寫出現存古代壁畫中最為傑出的篇章。

民間傳說芮城永樂鎮為呂洞賓出生之地，唐人就其宅改為「呂公祠」，金末易祠為觀，忽必烈在政時重建道觀，稱「永樂宮」，營建數代，泰定、至正間又畫壁數代。二十世紀五〇年代，因永樂宮地處三門峽水庫淹沒區內，其建築與壁畫被完整遷徙到芮城縣北龍泉村，山門與龍虎、三清、純陽、重陽四殿存元代道教壁畫共約九百平方公尺。其中，龍虎殿與三清殿所存為大型人物畫，純陽殿與重陽殿所存為連環故事畫。

三清殿作為永樂宮主殿，完工於元泰定二年（一三二五年），牆壁用工筆重彩法畫道教最高祖神元始天尊、靈寶天尊與道德天尊，三百九十四個神祇組成長長的朝觀行列，有高有低，有前有後，主次分明，繁而不亂，形成波浪般起伏的旋律。八個主神像各高三公尺餘，大袖、長裳衣紋舒展如瀑布傾瀉；頭部花朵、冠戴、冕旒……曲線節奏緊湊，圓轉繁密，如潮水中飛濺的浪花，線條曲、直、長、短、緊、鬆交響，如海潮般浩浩蕩蕩，將中華藝術的線型旋律美發揮到了極致。畫上，主神莊嚴肅穆，玉女文雅溫婉，武士金剛怒目，真人仙風道骨，莫不形神兼備，而以西壁所畫諸天神水準最高（圖七‧一九）。所用顏料全為中國傳統的礦物顏料，線條用瀝粉勾勒後堆金，敷彩壯麗，歷七百年而彩色未變。從畫上題記可知，三清殿壁畫由洛陽馬君祥的兒子馬七帶領諸工完成。

純陽殿俗稱「呂祖殿」，東、西、北三壁存至正年間（一三四一至一三七〇年）壁畫，以連環畫形式畫呂洞賓從降生到出道的故事。大殿照壁之後壁畫〈鍾離權度呂洞賓〉，精彩之至。只見漢鍾離目光炯炯，上身呈進擊姿態，正侃侃勸說呂洞賓入道；呂洞賓正襟危坐，雙手藏於袖內，只露出兩個指頭輕輕敲擊，傳神地刻畫出呂洞賓貌似平靜外

圖7.18 平順龍門寺元代燃燈殿用彎材作明栿，著者攝

圖7.19 芮域三清殿西壁中部下層元代壁畫〈朝元圖〉局部，採自《中國美術全集》

表下激烈的思想鬥爭，真乃神來之筆！袒胸露腹的鍾離權和文質彬彬的呂洞賓，一動，一靜，一武，一文，對比鮮明38。

從畫上題記可知，純陽殿壁畫由朱好古門人張遵禮等描繪。重陽殿畫全真道創始人王重陽故事四十九幅。畫上，達官顯貴、平民百姓、茶館酒肆、車馬建築罔不彌集，成為元代社會生活的生動畫卷。

稷山青龍寺腰殿三壁存至正五年（一三四五年）所繪水陸畫39，高約一公尺，線條密集，色彩燦麗，西壁下部畫眾仙線條蚰曲如春雲行空，中部畫眾仙線條流暢如流水洩地，南壁

畫眾仙如烈焰騰騰，規模不及三清殿，卻比三清殿壁畫更富於線型的變化美（圖七·二○）。北壁畫眾仙則勢弱，

明顯為明人補繪40。稷山興化寺存延祐七年（一三二○年）壁畫〈七佛圖〉等，高大宏麗，供養菩薩面相秀美，衣紋

如水似波（圖七·二一），是朱好古率眾描繪，被易地於美國堪薩斯納爾遜藝術博物館與費城博物館（Philadelphia Museum of Art），加拿大多倫多安大略博物館與北京故宮博物院保存。

圖7.20 稷山青龍寺腰殿西壁中部元代壁畫〈三界諸神圖〉，採自《中國美術全集》

山西洪洞霍山山麓下廣勝寺天王殿、後大殿係元代原構。寺西水神廟有院落兩進，儀門、主殿與戲臺係元代原構，主殿因供奉水神明應王，被稱為「明應王殿」，殿內元代壁畫數壁名聞遐邇。東南壁畫〈雜劇圖〉（參見二三五頁圖七‧一），西南壁轉向西壁畫李淵遇救故事，西壁畫祈雨圖，東壁畫得雨圖，北壁迎門左右各畫一幅元代宮廷生活圖，〈消夏圖〉上有冰櫃，〈越冬圖〉上有炭火爐。畫上賣魚、梳妝、打球等民間

圖7.21 稷山興化寺中院南壁元代壁畫〈七佛圖〉中供養菩薩（已易地北京故宮博物院），採自《中國美術全集》

38 參觀純陽殿時，請務必打開腰門，否則照壁後一圍漆黑什麼畫也看不見。

39 水陸畫：寺院水陸道場展示或懸掛的立軸，亦有繪於牆壁，所繪以佛教人物為主，兼容儒、道，雜糅民間神祇。

40 薄松年推測稷山青龍寺壁畫為明人作品，見薄松年《中國美術史教程》，西安：陝西美術出版社二〇〇一年版，第三一一頁。筆者實地考察青龍寺腰殿壁畫，三壁一派元風，僅北壁畫見明代特點。

圖7.23 晉城府城村玉皇廟元代彩塑冑士雉，
採自《中國美術全集》

圖7.22 下廣勝寺水神廟明應王殿元代壁畫〈賣魚
圖〉，採自李希凡編《中華藝術通史》

第四節　南北輝映的造物藝術

元代造物藝術不是宋代造物藝術風格的繼承，而是橫插一支，元朝統治者的誇富心理、大漠來風與漢民族的精巧工藝結合，豪放剛健的審美趣味和清雅高逸的審美趣味互融，宮廷的、文人的、民間的、外來的審美混見於元代造物藝術之中。

元前期，北方宮廷審美佔據上風；元後期，南方文人審美佔據藝壇。

生活場面（圖七‧二二）多層面地反映了元代社會生活。水神廟壁畫墨線勾勒，重彩平塗，畫風平實沉著，形式感弱於永樂宮與青龍寺元代壁畫，史料價值則過之。山西境內，晉城府城村玉皇廟、新絳福勝寺、洪洞廣勝寺、蒲縣東嶽廟、襄汾普靜寺、五臺縣廣濟寺等各有精彩元塑。玉皇廟後院西廡八間房內元塑二十八宿，男、女、老、幼，有文，有武，有剛，有柔，分明是個性鮮明的人間眾生形象，是中國道教彩塑中不可多得的精彩之作（圖七‧二三）。新絳聖寺彩塑，既繼承了唐代彩塑的裝鑾富麗，又有元代藝術的壯碩，看似離宋風稍遠，又不無宋塑的秀麗：實堪稱繼承傳統代表時代的傑出作品（圖七‧二四）。襄汾普靜寺、晉城青蓮寺彩塑水準可與接踵，洪洞下廣聖寺、蒲縣東嶽廟、五臺縣廣濟寺內各有精彩元塑。

圖7.24 新絳福聖寺元代彩塑

一、後世效法的都城佈局

至元四年（一二六七年），劉秉忠和阿拉伯人也黑迭兒等設計籌劃，在金中都基址上開工建設元大都，歷時八年建成。它放棄宋代有利於商業發展的新型都市佈局，回歸《周禮》規範的方形都城形制，以太液池瓊華島為中心，以宮城中軸線為全城中軸線，城內九條大街呈九經九緯，太廟在城東，社稷壇在城西。城市輪廓有起伏，有變化。其後，郭守敬主持修建白浮堰、通惠河等水利工程，造福至今。元大都成為唐長安以後中國最大的都城，也是當時全世界最為壯觀的都城之一。元人還吸取了宋代汴梁大內前的千步廊形式，三組工字形宮殿前設千步廊使空間收束，出千步廊，櫺星門、金水河與金水橋等宮殿前導序列空間驟然開闊。元大都的城市佈局和宮殿形制，為明清都市和宮殿效法。

二、宮廷織金與江南棉織

宋、遼出現的金錦，元代得到了最為充份的發展。元朝金錦有兩種：「金段子」與「納失失」。「金段子」即漢民族傳統的織金錦；「納失失」係蒙古音譯，又有記為「納石失」、「納赤思」、「納克實」、「納闍赤」[41]。在南方漢人眼裡，「納赤思者，縷皮傅金為織文者也」[42]，即片取羊皮極薄的皮層，貼上金箔，再切成細條，作為緯線織入錦內，也就是，虞集所見為「皮金」。其實，元朝金錦工藝有捻金、片金、箔金、撒金、印金、描金、渾金等多種[43]。有學者比較說：「納石失」圖案見濃郁的西域風情，「金段子」圖案較多中華傳統特色；「納石失」在緯線中加入棉線而漢地植棉較晚，「金段子」緯線中未織入棉線；「納石失」多用皮金而漢地造紙較早，「金段子」多用紙金；「納石失」多織大錦，幅面常達四尺左右，「金段子」幅面較窄，往往在二尺以下；「納石失」主要是宮廷作坊產品，操技者為西來之回回，「金段子」則在官府、民間廣有織造，織工為當地漢族（圖七‧二五）[44]。

元朝宮廷以金錦製為衣物被褥，用以賞賜百官外番，喇嘛教之袈裟、帳幕……皆用金錦。朝廷每年舉行多次大型宴會——「質孫宴」，參加者逾千上萬，都要按節令穿一色金錦的質孫服。「天子質孫，冬之服凡十有一等，夏之服凡十有四等，素……夏之服凡十有五等，服答納都納石失……百官質孫，冬之服凡九等，大紅納石失……夏之服凡十有一等，服納石失……百官質孫，冬之服凡九等，大紅納石失……

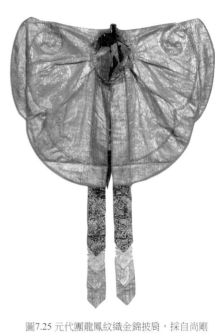

圖7.25 元代團龍鳳紋織金錦披肩，採自尚剛《古物新知》

元末吳王張士誠之母曹氏墓出土錦緞衣物與被褥為多，藏於蘇州博物館。

早在元以前，「閩廣多種木棉，紡織為布，名曰『吉貝』」。元初「松江府東去五十里許曰烏泥涇……初無踏車納石失……」[45]。《事林廣記》記元旦之日，「中書省，馬二十七匹、納闍赤九匹、金段子四十五匹、金香爐合一副」進貢朝廷[46]。可見元朝靡費金錦之巨。

蒙元緙絲多為服用品，烏魯木齊鹽湖元初墓葬出土荷花紋緙絲靴套，織造極其精美（圖七‧二六）[47]。元後期，將作院提舉司以緙絲為宮中織造御容、佛像與書畫，刻絲畫〈大威德金剛曼荼羅〉高兩百四十五‧五公分，寬兩百零九公分，是現存尺幅最大的元後期緙絲作品，下方織有元文宗、明宗及其皇后御容，保存完好，藏於紐約大都會博物館。南方絲織品出土實例，以一九六四年江蘇吳縣盤溪小學

41 元明之際《碎金》中，已將「納失失」與「金段子」分別敘述，見南京圖書館古籍部藏國立北平故宮博物院文獻館一九三五年影印版，〈綿帛篇第十〉。

42 〔元〕虞集《道園學古錄》卷二四，上海：商務印書館《四部叢刊初編》本，第九頁〈曹南王勳德碑〉。

43 皮金：指金箔附麗於皮條織入織物；紙金：指金箔附麗於紙條織入織物；撒金：指在織成的錦局部撒以金粉；印金：指用金箔夾紙切為細條捻成金線織於錦內；箔金：指在織成的錦局部用膠液調金箔畫花紋；渾金，純以金線織成。參見田自秉《中國工藝美術史》，上海：知識出版社一九八五年版，第二六八頁。

44 尚剛《古物新知》，北京：三聯書店二〇一二年版，第一〇七—一二七頁。

45 〔明〕宋濂等《元史》卷七八〈輿服志〉，北京：中華書局一九七七年版，第一九三八頁。

46 〔宋〕陳元靚編、元人增補《事林廣記》，北京：中華書局一九六三年影印本，所引見《別集》卷一〈元日進獻賀禮〉。

47 王炳華〈鹽湖古墓〉，《文物》一九七三年第一〇期。

椎弓之製，卒用手剖去子。線弦竹弧，振掉成劑，厥功甚艱」

黃道婆因逃婚遠走海南，向黎族人民學習了一整套種棉紡織的技術，如用軋車代手去籽、用大弓代小弓彈棉、增加紡錠、棉布提花等。晚年，她將這一整套技術帶回家鄉，「乃教以做造捍彈紡織之具。至於錯紗、配色、綜綫、挈花，各有其法。以故織成被褥帶帨，其上折枝、團鳳、棋局、字樣，粲然若寫。人既受教，競相作為，轉貨他郡，家既就殷……」[48] 從此，棉織業在中國江

圖7.26 烏魯木齊鹽湖元墓出土荷花紋緙絲靴套，採自尚剛《古物新知》

南普及開來，甚至棉織而為錦，其中吸取了波斯國、回回錦與緬甸織錦工藝。松江布又將布印染成花，元末人稱「近時松江能染青花布，宛如一軸院畫」[49]。晚明，終於形成了「凡棉布寸土皆有，而織造尚松江」[50] 的局面。

三、畫瓷時代的開創

元代完成了從石灰釉到石灰鹼釉的過渡，發明了瓷石加高嶺土[51]的二元配方，提高了胎質的純白度，減少了瓷胎變形。景德鎮龍窯的使用，確保燒成溫度達攝氏一千三百度左右且維持還原氣氛，使軟質瓷胎成為硬質。又由於以柴為燃料，火焰長而少含硫黃，使白瓷、青花瓷、顏色釉瓷等瓷器釉面呈色效果良好，從而開創了釉下彩瓷時代。「釉下彩」，指在低溫燒製成型的白色瓷胎上繪飾紋樣，滿澆透明釉以後入窯，以一千兩百攝氏度以上高溫還原焰燒成，也就是說，要兩次入窯烘燒。青花瓷器白地藍花，樸素大方又雅致耐看；釉裡紅瓷器別有古雅趣味。這兩種釉下彩，集中體現了元代瓷工的創造才能和元代瓷器的時代特色。「浮梁磁局」見載於《元史》[52]，所燒卵白瓷器內壁皆有「樞府」字號，人稱「樞府窯器」。

雖然唐代鞏縣窯已經燒製出粗糙的青花瓷器，青花瓷器的連續燒造，則是從元代開始。元代官窯青花瓷器如菱花式大盤、大罐等，器型大而胎體厚重，龍紋、鳳紋、海獸紋等作為主紋裝飾於罐、瓶腹部或盤心，雲水、卷草、回紋、蕉葉、纏枝花卉等作為地紋襯托，裝飾繁、滿、密，主次紋樣搭配有序。八稜造型的瓶、壺等作為元代流行樣

式，受中亞、西亞金屬器造型影響；藏傳佛教的八吉祥等進入青花裝飾；帶繫扁瓶則見蒙古族習慣遷徙的舊習。民窯青花瓷器則器形較小，瓷質粗糙，所繪魚紋等粗獷剛健，活潑遒勁。元中後期，青花瓷器造型轉向秀麗。湖北省博物館藏鍾祥市明郢靖王墓出土的〈四愛圖〉青花梅瓶，為國寶級文物，武漢市博物館也藏有元〈四愛圖〉[53]青花梅瓶一只。至正時，青花瓷器用波斯進口的「回回青」，呈色深濃鮮亮，大量燒造並且銷售海外。青花瓷器於唐代濫觴而於元後期真正成熟，與元代宗教開放政策也不無聯繫。元代伊斯蘭教流行，伊斯蘭教崇青尚白；同時，伊斯蘭教國家又是元代青花瓷器的主要銷售渠道，青花瓷的開光，明顯有對伊斯蘭教壁窗樣式的借鑑。今土耳其伊斯坦堡托普卡普薩拉伊博物館（Topkapi Palace）、伊朗德黑蘭國家博物館（National Museum of Iran）各藏有元代青花瓷器數十件。可以說，青花瓷器集中反映了元代藝術的交融特色。

（圖七·二七）。

元後期釉裡紅的燒製，當受唐代四川邛窯與湖南長沙窯、宋代河南鈞窯瓷器播撒銅粉成片狀紅暈的啟發。瓷工還沒有能夠完全控制顯色，所以，釉裡紅呈色尚欠鮮紅明透，而是紅中泛灰，帶來別樣的古樸意趣。北京故宮博物院藏內蒙古出土元後期「釉裡紅玉壺春瓶」，瓶頸纖瘦修長，飾以松竹梅圖案，雋雅清麗，見南方文人的審美意趣

元後期，瓷工還將釉裡紅與青花兩種釉下彩結合了起來，在青花瓷器花紋的縫隙間隱現灰紅色花紋。瓷工甚至在一件器皿上，既以貼花、雕刻工藝裝飾，又以青花、釉裡紅裝飾。河北保定出土一批窖藏元代青花瓷器，「青花釉

48　【元末】陶宗儀《輟耕錄》卷二四，《文淵閣四庫全書》第一〇四〇冊，第六七八、六七九頁〈黃道婆〉。

49　【元】孔齊《至正直記》卷一，上海：上海古籍出版社一九八七年版，第二三頁〈松江花布〉。

50　【明】宋應星《天工開物》，潘吉星《〈天工開物〉譯注》，上海：上海古籍出版社一九九八年版，第二五九頁〈布衣〉。

51　高嶺土：初指景德鎮以東四十五公里高嶺山出產的白色黏土，潔白純淨，耐火度高。此後，凡與此土性狀、成份相似的黏土，皆稱「高嶺」。

52　【明】宋濂《元史》卷八八〈百官四〉、【元末】陶宗儀《輟耕錄》卷二一〈工部〉條下（《文淵閣四庫全書》第一〇四〇冊）也記載了層疊的皇家手工管理機構，「浮梁磁局」在將作院下。「磁」通「瓷」。

53　四愛：指義之愛鵝、淵明愛菊、米芾愛石、和靖愛梅。

四、欣賞性的特種工藝

蒙元宮廷用物追逐豪華，窮工極巧。元大都大明殿陳設「木質銀裏漆甕」，以「金雲龍蜿繞之，高一丈七尺，貯酒可五十餘擔」54，不僅是古代見載最大的漆甕，也是古代見載最大的銀參鏤帶漆器。由此可見，銀參鏤帶工藝見存於元代。

裡紅開光鏤花瓷蓋罐」（圖七·二八）造型雍容，罐腹以串珠紋堆起菱形開光，開光內飾釉裡紅花紋，罐蓋荷葉邊，蓋頂飾獅鈕，融合多種工藝、融合西來圖案而無贅疣之弊，作為青花釉裡紅之極品，藏於河北省博物館。

單色釉的燒製，要有效排除胎土中其他金屬元素，窯內斷氧使呈色的金屬元素充份還原，所以，中國瓷器中，單色釉燒成較晚，燒製紅釉尤其困難，火溫稍高，釉中銅元素便氧化泛白，瓷工俗說「色飛了」；火溫稍低，銅元素呈暗灰或是紫黑色。元後期，瓷工於釉中摻入了鈷作為呈色元素，創燒出中國最早的藍釉瓷器。揚州博物館藏「霽藍釉白花龍紋瓶」，釉層深邃瑩澈，白龍非刻意描繪能得自然生動，為國寶級珍品（圖七·二九）。元中後期，山西霍州彭均寶之「彭窯」專仿定器，不為鑑賞家所重。

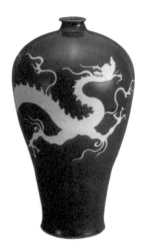

圖7.29 元代霽藍釉白花龍紋瓶，選自《揚州國粹》

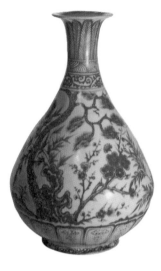

圖7.27 元代釉裡紅松竹梅玉壺春瓶，採自《中國美術全集》

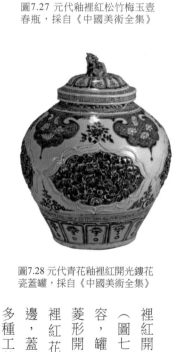

圖7.28 元代青花釉裡紅開光鏤花瓷蓋罐，採自《中國美術全集》

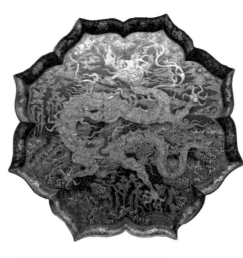

圖7.30 元代嵌螺鈿龍濤紋黑漆稜花形盤，著者攝於
日本東京國立博物館

薄螺鈿漆器「元朝時富家不限年月做造，漆堅而人物細，可愛」[55]。「吉水統明工夫」、「盧陵胡肇鋼鐵筆」、「永陽劉良弼鐵筆」等名款，一一見之於傳世螺鈿漆器。日本西崗康宏《中國の螺鈿》收入日本公私收藏中國薄螺鈿漆器九十七件，其中，元中後期作品就達三十二件，如東京國立博物館藏「嵌螺鈿龍濤紋黑漆稜花形盤」（圖七·三〇）、日本出光美術館藏「嵌螺鈿樓閣人物紋黑漆菱花形多層撞盒」等，螺鈿隨器婉轉，精美難能之至。中國宋元螺鈿漆器所達到的工藝造詣，後世鮮有其儔，韓國螺鈿漆器也難以望其項背。

隨著漢文化的復甦、文化中心的南移，雕漆工藝也恢復甚至超過了宋代

的精湛。元後期，嘉興西塘張成、揚茂擅造剔紅漆器。北京故宮博物院藏「張成造梔子花剔紅圓盤，構圖簡練，刀法圓活，藏鋒不露，磨工精到，朱紅潤光內含；又藏「張成造曳杖觀瀑圖剔紅圓盒」，盒面按中國畫佈局浮雕老者曳杖觀瀑，再現了江南文士平和寧靜的生活畫卷。北京故宮博物院藏「揚茂造剔紅山水人物八方盤」（圖七·三一）亭、欄、樹石疏朗有致，入刀雖淺，層次分明。[56] 比較宋代剔犀，元代剔犀塗漆更厚，入刀更

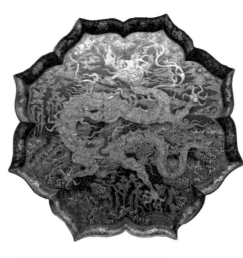

圖7.31 元代揚茂造剔紅山水人物八方盤，
採自北京故宮博物院編《故宮博物院藏雕
漆》

54 【元末】陶宗儀《輟耕錄》卷二一，《文淵閣四庫全書》第一〇四〇冊，第六七三頁〈宮闕制度〉。《元史》卷一三〈世祖紀十〉則記此甕高一丈七寸。

55 【明】王佐《新增格古要論》卷八，《叢書集成初編》第五〇冊，第二五六頁〈古漆器論·螺鈿〉。

56 揚茂之「揚」為提手「揚」。《髹飾錄》初注者揚明之「揚」亦為提手「揚」。詳見筆者〈髹飾錄與東亞漆藝——傳統髹飾工藝體系研究〉，北京：人民美術出版總社二〇一四年版，《卷五·〈髹飾錄〉初注者姓氏考辨〉。

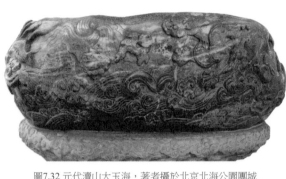

圖7.32 元代瀆山大玉海，著者攝於北京北海公園團城

圓，打磨也更腴潤，「張成造剔犀圓盒」藏於安徽博物院。元代雕漆工藝對日本漆器工藝產生了重要影響，日本堆朱漆器的工匠甚至從元代雕漆名工張成、揚茂名字中各取一字，名「堆朱揚成」。

存世元代玉器中，往往可見游牧民族的審美趣味。「春水」、「秋山」、「納涼」、「坐冬」本是遼代皇室四季行宮的稱謂，元人以此命名玩玉叫「春水」、「秋山」。「春水玉」草叢生，鵝在鳧游，鷹在搏擊，烏龜蟄伏於荷葉之上；「秋山玉」刻秋林中猛虎逐鹿，鏤雕多層，見出與大自然摩挲的野趣。忽必烈之貯酒器──瀆山大玉海（圖七·三二）高七十公分，最寬口徑一百八十二公分，重約三·五噸，外壁龍水紋雕刻粗獷，雖經乾隆朝四次修琢，仍可見元人剛勁渾樸的氣質，今置於北京北海公園團城。

如果說唐、宋金銀器皿多有實用價值，元後期，江南出現了全無使用價值的金銀擺件。嘉興銀匠朱碧山所製銀酒具，為當時著名文臣虞集、柯九斯、揭傒斯等激賞。北京故宮博物院藏有朱碧山所製銀槎（圖七·三三），刻道人斜坐槎上，手執書卷，仙髻飄飄，神超心逸，很有書卷氣息。朱碧山名列《元史·隱逸傳》。

由上可見，元前期，以北方大都為文化中心，藝術表現出剛健、雄強、開放、豪邁的精神氣質。蒙漢民族激烈的文化衝撞過後，元中期，統治者自覺學習漢民族文化。元後期，漢民族文化藝術全面復歸主位，江南文人成為元後期文化的主力。多民族文化渾融互補，成為終元一代藝術的時代特色。

圖7.33 元代朱碧山製銀槎，採自《中國美術全集》

第八章 因襲激進——明代藝術

明初朱元璋外施仁義，內行專制，一面將程朱理學奉為官學，一面大肆殺戮功臣，連畫家趙原等也遭處決。這使明初政治空氣異常壓抑，創造精神被完全窒息。明初藝術大體處於沉滯狀態：宮廷樂舞歌頌帝王文德武功，粉飾太平；宮廷造物氣度端莊，紋飾繁縟，趨於程式；畫院畫家戰戰兢兢，專摹古人，不敢放縱；臺閣體書法奉規守矩，為官方提倡。總之，明初藝術大體注重因襲、嚴謹、規範和整飭，缺乏超越前人的創造。

永樂三年（一四〇五年）起，鄭和率船隊七下西洋，至宣德初，行蹤及於三十多個國家和地區，將中國藝術品如瓷器、絲綢、家具、漆器、繪畫、雕塑等帶往所到國家和地區。隨著朝廷經濟積累逐漸豐厚，宮廷審美成為永、宣兩朝藝術的主導性審美，宮廷工藝品正是明前期手工藝術精緻化絢美化的典型。時代需要昂揚銳拔的社會氛圍，繼承南宋四家的浙派山水畫應運而生。

明中葉，江南經濟極度繁榮，江南人的富有和聰慧，使江南文化敢於領潮流之先，江南文人藝術自成豐富完備的體系。蘇州地區出現了繼承元季畫風的明四家，影響及於朝野。在江南士風影響下，宣宗、憲宗、孝宗皆好繪事，明中葉，宦官閹黨一步一步把持了朝政。英宗正統年間，太監王振擅權；憲宗成化年間，百姓只知有汪（直）太監，不知有天子；孝宗弘治年間，大明猶有盛世景象；武宗正德皇帝重用宦官，藩王叛亂，明王朝從此走向了衰敗。

隆慶後期至萬曆初期，張居正推行改革。此時，整個社會已經無法擺脫集權專制制度下官僚政治的控制，土地兼併比手工業、商業的發展更為迅猛和集中，改革失敗，明王朝一蹶不振。一批有民主意識的文人以陽明心學重本心、重個性的理論為依據，向儒家溫柔敦厚的倫理美學發起了攻擊。正是這樣一些異端份子，掀起了一場新的思潮，史稱「浪漫思潮」、「情感美學思潮」，給晚明藝術開闢出新的天地。晚明清初藝術徹底丟棄了古典藝術的崇高，真正重

視世俗社會的芸芸眾生，重視他們的喜怒哀樂，傳奇、小說、版畫等平民文藝反映了平民階層千姿百態的生活，傳達了他們個性解放的呼聲。董其昌等人眼見世事無望，潛心研究傳統，成為身在江湖的名士。他們力貶鋒芒外露的浙派畫，張揚含蓄和柔的元人畫風，力倡以南畫為宗，其言論影響畫壇至今。在經濟富庶的江南，標榜個性成為時髦，工藝品愈來愈注重裝飾，工藝名工輩出，以至西方人認為「裝飾藝術才是明朝藝術最大的特長」1。

崇禎間，魏閹篡政，黨爭不息，朝政日非，社會矛盾尖銳，終於爆發了李自成領導的農民起事，崇禎皇帝在煤山自盡，福王朱由崧即位，改號弘光，史稱「南明」。清兵入關以後，馬士英、阮大鋮等魏閹餘孽不顧國家危難，結黨營私，爭哄不息。清兵南下，南明即刻覆亡。民族危難中，誕生了飽蘸血淚、備盡辛酸的遺民藝術，那已是清初的後話了。

第一節　宮廷導向下的造物藝術

從某種意義說，明代藝術為後人引為範式的，不是繪畫，而是宮廷造物藝術。紫禁城、天壇、帝陵等的建造，意味著草率的元制過後，唐、宋建築傳統的復興。明代創燒出畫瓷、單色釉瓷器新品種，漆器轉而注重雕刻鑲嵌，永宣剔紅、宣德爐和景泰藍成為宮廷工藝名品，藝術格調則較宋代下滑。雲錦織造技藝成熟，「妝花織成」代表了中國織錦工藝的最高成就。

一、都城建設與皇家建築

中國古代高築城牆，除出於防衛和自守的需要以外，城牆是城市的儀表，代表著城市乃至國家的威嚴。城牆正是自守型中華文化的產物。今存中國大地上的城牆，主要為明代建造。

明初建都南京，築城牆三十三・六七六公里，高十四～二十一公尺，城基寬十四公尺，頂寬七公尺，城門氣度恢弘，磚券跨度之大前所未有，二十世紀中葉多有拆毀，近年不斷修復。目前明城牆比較完整的城市有：陝西西安、山

〔英〕蘇立文著、曾堉等編譯《中國藝術史》，臺北：南天書局一九八五年版，第二四六頁。

1

圖8.1 慕田峪長城秋色，著者攝

西平遙、湖北荊州和遼寧興城等，登城遊覽成為新興旅遊項目。

明王朝遷都北京以後，東起遼寧虎山、西至嘉峪關改造長城計八千八百五十一‧八公里，許多區段長城建在絕壁之上，被世人歎為奇蹟。北京可供登臨的明代長城有三段：慕田峪長城、八達嶺長城、居庸關長城。慕田峪秋色最美（圖八‧一），居庸關長城甕城完整。長城之首的關隘──山海關老龍頭修復格局太小，難以與巍峨矗立的長城匹配；長城之尾的關隘──嘉峪關矗立在茫茫戈壁之上，馬鬃山和祁連山一黑一白，糾纏交錯，成為無邊天穹下壯美的圖畫。

中國城市和西方城市有著不同的發展模式：西方城市首先是「市」，由集市向外擴展，是商業、手工業發達的產物；中國城市首先是「城」，先用城牆圍起地界，然後進行內部規劃，人為的設計多於自發的、自然的形成。西方城市以廣場──集市聚集地為中心，由此形成放射形道路；古代城市以皇宮或府衙為中心，道路無須向政務中心聚合，經緯交錯的棋盤形道路由此產生。

南京明皇城為朱元璋集幾十萬民工築成，明弘光元年

（一六四五年）毀於戰火，太平軍戰事更使它幾成廢墟，今存西華門、午門及內外五龍橋、照壁和大量柱礎，石刻工

為陸翔、陸賢等人。作為朱棣遷都之前的三朝皇宮，其千步廊、金水橋、三朝五門造型及其名稱都被北京紫禁城效

仿，古鏡柱礎也隨成祖遷都進入北京，成為北京紫禁城和此後中國殿式建築的柱礎模式。

成祖遷都北京以後，令太監阮安負責，在金中都和元大都基礎上擴建都城，將城市中軸東移，使元大都中軸落

西，處於風水說上的白虎凶位，又在元代宮殿位置上造景山以鎮元代王氣。內城築成於明永樂十九年（一四二

年），牆高十二公尺，正陽門、崇文門、宣武門、阜成門、西直門、朝陽門、東直門、德勝門、永定門九門上設城樓

和箭樓，四角設角樓；外城增築於嘉靖三十二年（一五五三年），設七門。在元代棋盤形道路基礎上，採用魏晉洛

陽、唐代長安的脊椎式城市佈局，從正陽門（前門）至永定門形成長達十五里的城市中軸線。輝煌的宮殿為低矮的、

灰色的民居襯托，環以厚實的城牆和巍峨的城門，主次分明，結構完整，城市剪影極具雕塑感。北京老城被梁思成譽

為「世界都市規劃的無比傑作」，「它的樸實雄厚的壁壘、宏麗嶙峋的城樓、箭樓、角樓，也正是北京體形環境中

不可分離的藝術構成部份」，「那宏偉而壯麗的佈局，在處理空間和分配重點上創造出卓越的風格，同時也安排了

合理而有秩序的街道系統，而不僅在它內部許多個別建築物的豐富的歷史意義與藝術的表現」2，可惜北京城牆已於

二十世紀從地面永遠消失。

永樂四年（一四〇六年）始造北京紫禁城，佔地七十二萬餘平方公尺，歷時十四年餘，今人稱其「故宮」（圖

八·二）。蘇州香山幫建築師蒯祥，「凡殿閣樓榭以至迴廊曲宇，祥隨手圖之」、「每宮中有所修繕」、「（蒯）

略用尺準度，若不經意」。既造成，以置原所，不差毫釐」，人稱「蒯魯班」。他被任命為「營繕所丞」3。紫禁城四

面開門，四角各建角樓，三朝五門、後三宮沿中軸線對稱展開，與城市中軸線疊合，傳達了周朝以來「擇國之中而立

宮」的禮制思想。三重城牆圍合宮殿，符合「築城以衛君」的傳統禮制。從正陽門、大明門4到承天門5、千步廊6、

端門再到午門，紫禁城的前導序列長達一千三百公尺。承天門前，以華表和石獅為前導，千步廊使空間急劇收縮，使

步入其中的人情感隨之端嚴謹慎。出千步廊，空間驟然開闊，朝觀的臣民頓生皇恩浩蕩之感。端門後，午門為紫禁城

正門，清初重建正樓，與兩側鐘鼓樓、兩翼雁翅樓呈凹字形三面環抱的威嚴格局。金水河從萬歲山西北方向蜿蜒引入

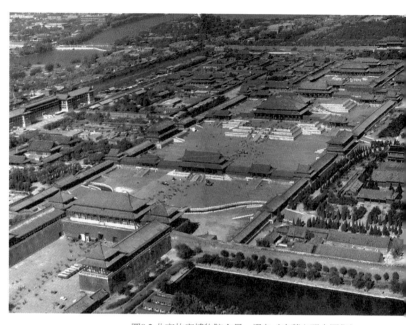

圖8.2 北京故宮博物院全景，選自《中華文明大圖集》

紫禁城內，曲折流經武英殿、文華殿、太和殿等宮殿前，形成風水學所說的「水抱」之勢，五座金水橋橫跨河上，中間金水橋是皇帝御路。白石臺基上，奉天門（清代改名太和門）寬九間，深四間，門兩側各開一個五開間的殿式門，三門之間以廊廡相連，看去像一排宮殿。奉天門的特殊形制，使它具備了古代明堂處理政務、宣讀政令的功能，明清兩代有在此門「御門聽政」的慣例。穿越奉天門，終於看見紫禁城建築群的高潮──高聳於白石臺基上的三大殿。從午門到奉天門，三大殿的前導序列佔紫禁城總長度大半，奉天殿廣場是紫禁城最大的廣場面積達二‧五公頃。種種前導和鋪墊，都是為了突出紫禁城中央偏後黃金位置上的奉天殿即金鑾殿。奉天殿所用廡殿頂為古代級別最高的屋頂，長與寬之比為九比五，暗合九五之尊[7]。殿後，依次是華蓋殿（清代改名中和殿）、謹身殿（清代改名保和殿）。各殿高高的白石臺基固然出於防澇防濕的功能需要，保證了殿基不至於不均勻下沉，更為彰顯「禮」的威嚴：兩邊踏跺和中間御路組成臺階，御路中央

2 梁思成〈北京──都市計劃的無比傑作〉，《新觀察》一九五一年第七期。

3 本段所引《吳縣志‧人物誌》，見喻學才《中國歷代名匠志》，武漢：湖北教育出版社二〇〇六年版，第二二八頁。

4 大明門：清代改稱「大清門」，一九五四年擴建天安門廣場時被拆除。

5 承天門：寓意「奉天承運」，清初更名為「天安門」。

6 千步廊：承天門後仿元代舊制的豎長圍合空間，二十世紀被拆。

7 奉天殿：面闊九間，清初擴展為十一間，更名為「太和殿」。

圖8.4 北京故宮博物院太和殿藻井，選自蕭默《中國建築藝術史》

圖8.3 北京故宮博物院琉璃門重重復重重，選自蕭默《中國建築藝術史》

鋪「丹陛石」，以整石雕刻龍鳳卷雲。兩階一路的制度，正是從周代兩階制度發展而來，李約瑟將這樣的御路稱為「精神上的道路」**8**。琉璃門、琉璃牆飾、宮殿的白石臺基與琉璃屋面組成皇家建築輝煌典麗的色彩基調（圖八·三）。過保和殿後乾清門，進入紫禁城後寢，建築空間驟然密集，後三宮——乾清宮、交泰殿、坤寧宮東西各有六宮，計十五宮。

紫禁城像一組平面延展的大型樂章，中軸線上的主旋律有引子，有開端，有發展，有高潮，有尾聲，兩側的陪襯建築猶如伴奏，後三宮的重複鋪排則如變奏，過御花園，宮門外堆起的景山則是紫禁城大型樂章的收束。或開闊、或收斂、或森嚴、或祥和的空間關係，建築整體及局部如垂花門、藻井、彩畫等的設計，都是為「禮」的主題服務的（圖八·四）。「禮」使設計者對紫禁城精神氣度的營造匠心，遠遠超出了對皇家居家舒適的考慮。紫禁城成為中國古代皇家居處建築最為輝煌的絕筆。

除突出「禮」外，明代都城與皇宮均由相師按風水說設計，天人合一的哲學觀和中華傳統的祥瑞意識滲透於設計意匠之中。天為陽，南方為陽，所以，天壇在城南，紫禁城南有天安門、正陽門；地為陰，北方為陰，所以，地

壇在城北，紫禁城北有地安門。木居東方而主春氣，火居南方而主夏氣，金居西方而主秋氣，水居北方而主冬氣，土則居中，所以，太廟和社稷壇在城中，按五行方位排列五色土，四面圍牆的顏色與四方顏色對應：天、地、日、月四壇和社稷壇賦北京城以神祕感和哲學意味。東方青龍，西方白虎，南方朱雀，北方玄武，所以，紫禁城北門名玄武門[9]；地支中，子在北，午在南，所以，紫禁城南門叫午門。對應太微、紫微、天帝三垣，紫禁城前朝設三大殿；對應紫微垣十五星，紫禁城後寢設十五宮。《易》云：「天地交泰，后以財成天地之道，輔相天地之宜，以左右民」[10]，所以，後三宮名「乾清」、「交泰」、「坤寧」。陽區三大殿、三朝五門之制，取天數（即奇數）；陰區六宮六寢之制，取地數（即偶數）。「五」居天數之中，「九」居天數之極，太和殿廡殿頂五條脊，脊上飾角獸九個，都暗含九五之數[11]。宮殿門口的銅質龜、鶴、象、麒麟、獬豸、獅子等等，莫不寓意吉祥。李約瑟在考察中國建築後得出結論，「皇宮、廟宇等重大建築物自然不在話下，城鄉中不論集中的或者散佈於田莊中的住宅也都經常地出現一種『宇宙的圖案』的感覺，以及作為方向、節令、風向和星宿的象徵主義」[12]。

永樂時，北京天壇作為天地壇並設，佔地四千畝，東西長約一千七百公尺，南北長約一千六百公尺，總面積相當於紫禁城三倍以上。兩重低矮的圍牆使空間與凡界隔斷而與天通連，造就了天地肅穆的氛圍。西門正對北京中軸線，內牆不在外牆所圍面積的正中，而是向東偏移；圜丘、大祈殿等建築中軸線也不在內牆所圍面積的正中，而是向東偏移。軸線的偏移有悖擇中的傳統法則，卻延長了從天壇西門到主建築的道路，延長了人們步行的時間，強化了人們從建築環境獲得的祭天感受。大祈殿前的狹長庭院與殿周圍的廣袤空間形成對比。圜丘全以白石砌造，上層中心一塊圓石象徵太極，圓石外鋪九環白石，每環石塊都是九的倍數，臺階、欄杆構件也取九的倍數，四面階陛也是九級。

8 李允《華夏意匠》，香港：廣角鏡出版社一九八二年版，第一七七頁。

9 玄武門：為北京故宮北門，清代避康熙皇帝玄燁諱改稱「神武門」。

10 《易經》，鄭州：中州古籍出版社一九九一年版，第二○三頁〈象辭上傳·泰卦〉。

11 參見周桂鈿〈北京建築中的文化內涵〉，《文藝研究》一九九七年第六期。

12 Joseph Needham 'Science & Civilsatianin China' Cambridge University Press Voiiv :: 3P :: 102 · 李允鉌《華夏意匠》，香港：廣角鏡出版社一九八二年版，第四二頁。

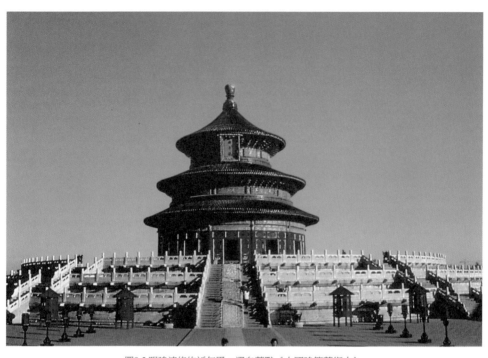

圖8.5 明建清修的祈年殿，選自蕭默《中國建築藝術史》

嘉靖年間分祭天地，改天地壇為天壇，改矩形大祈殿為三重頂圓殿，殿頂覆蓋上青、中黃、下綠三色琉璃，寓意天、地、萬物，又改山川壇為先農壇，在城北偏東建地壇與天壇形成南北對應。古人認為天圓地方，所以，天壇地基平面上圓下方，天壇是圓形建築，地壇是方形建築。乾隆十六年（一七五一年）改大祈殿三色瓦為藍瓦金頂，更名「祈年殿」。現存祈年殿為光緒十五年（一八八九年）重建（圖八‧五）。天壇全部的建築語彙，都在突出天的浩瀚、莊嚴與肅穆，給人以遠人近天的心理感受。

現存明代皇陵分佈於江蘇盱眙與南京、湖北仲祥、安徽鳳陽和北京，已經被聯合國教科文組織列入世界文化遺產。

盱眙明祖陵為朱元璋祖父、曾祖、高祖陵寢，原有羅城、磚城、皇城三道，金水橋三座，房、宮、宅千間。二十世紀五〇年代，地面建築全遭破壞，二十世紀六〇年代幸遇大水，石獸淹入湖底，躲過了「文化大革命」浩劫，一九七三年退水後，石獸露出地面。如今，保護區內一派天然，最大限度地保留了歷史信息。

朱元璋生前按風水說，親自選陵址於南京獨龍阜。明孝陵從下馬坊、大金門、四方城神功聖德碑到神道、

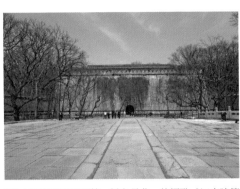

圖8.6 明孝陵方城明樓，採自長北、徐振歐《江南建築雕飾藝術‧南京卷》

圖8.7 陽山碑材，採自長北、徐振歐《江南建築雕飾藝術‧南京卷》

欞星門、金水橋、文武方門、孝陵殿再到內紅門、方城明樓、寶頂，建築群按北斗七星佈置，陵寢背依玩珠峰為玄武像，左砂、右砂分別為青龍、白虎像，面臨前湖為朱雀像。神道兩旁依次排列石獸十二對、石望柱一對、石武將與石文臣各兩對，開創了與朱標東陵共用神道、神道折向、建築群前方後圓和建明樓的先例，並改前朝覆斗形「方上」為圓丘形寶頂。其與自然和諧的風水環境、宏大而有序的建築佈局，有開創明清皇陵形制的意義（圖八‧六）。朱棣篡位為向世人強表孝心，下令將一座陽山開鑿為碑材，因體積太大無法搬運，長眠於南京市郊，碑額、碑身、碑座宛然兀立，豎起共約七十八公尺，相當於二十四層樓高，真乃世界奇蹟！站在碑身石材上，俯瞰石工一鑿一錘鑿就的懸崖峭壁，真正悃心駭目（圖八‧七）。

明都北遷以後，除景泰帝係廢帝葬於北京西郊金山外，十三個皇帝都葬於北郊昌平。永樂七年（一四○九年）始建長陵（永樂帝陵），到順治元年（一六四四年）建思陵（崇禎帝陵），歷時兩百餘年建成明十三陵，成為中國最大的帝陵建築群。它以長陵為中心，共用一條七公里長的神道，各陵平面各呈長方形，各依一座小山並環以蒼松翠柏，形成莊嚴肅穆的自在空間，陵門、稜恩門、稜恩殿、欞星門、石五供、明樓、皇城與寶頂在各陵中軸線上。其中，長陵規模最大，思陵規模最小。一九五六年開啟定陵石砌地宮（圖八‧八），出土文物達三千餘件。十三陵中，長、獻、景、裕四陵是藺祥主持營造，石像生則是南京石刻工陸翔、陸賢雕刻的。

湖北仲祥顯陵為嘉靖皇帝父母陵寢，因為地處偏僻，保存最為完好。明代帝陵建築的成就，首先在於自然環境

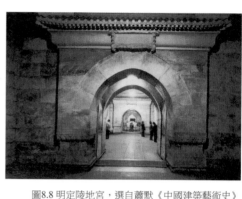

圖8.8 明定陵地宮，選自蕭默《中國建築藝術史》

的選擇和建築整體氛圍的營造。如果說秦漢帝陵以恢弘的方上使人震撼，明代帝陵則強化了儒教的理性，成為一組程式化的禮制建築。至於明代帝陵石獸，實在是空有體量，漢代骨力、南朝風韻、唐代氣度都已經蕩然無存了。

二、繼承創新的畫瓷色釉

瓷器是作為盛物器皿被發明的。隨著社會財富的不斷積累，瓷器裝飾意匠不斷增加。明代，官窯常設化、制度化，所燒瓷器主要用於宮廷、貴冑欣賞與把玩。永樂時，景德鎮御器廠有二十座，宣德時增至五十八座[13]，歷成化、嘉靖、萬曆，景德鎮官窯燒造瓷器勢頭未減。龍泉窯等也燒製官用瓷器。明代官窯的最大成就，在於創燒出鬥彩、五彩瓷器和多種單色釉瓷器。

永樂官窯以產「甜白」瓷器見長，呈色潔白，晶瑩純淨，宜於填彩，所以又稱「填白」，永樂青花憑藉甜白底胎更上層樓。宣德時，官窯青花瓷器用進口青料蘇勃泥青，燒成以後，青花濃而不豔，深沉凝重，青料聚集成藍黑色斑點，愈顯得渾厚耐看。「宣青」器形既大，數量亦多，代表了明代青花瓷器的最高成就。成化時停止進口蘇勃泥青，官窯青花轉向淡雅。正德時復得外國回青，所燒青花又多佳品。隆慶、萬曆時，回青亦絕，青花較前大為遜色。明人論官窯青花瓷器長短說，「青花成窯不及宣窯，五彩宣廟不如憲廟[14]。宣窯之青，乃蘇渤泥青也，後俱用盡。至成窯時，皆平等青矣。宣窯五彩，深厚堆垛，故不甚佳。而成窯五彩，用色淺淡，頗有畫意」[15]；今人總結明代青花瓷器風格變化說，「宣德的濃，成化的淡，弘治、正德的暗，嘉靖、萬曆的紫」[16]。各為的論。

明中期創燒出鬥彩瓷器，因其釉下釉上花紋如鬥合而成，故名「鬥彩」。用青料在胎上畫花紋，掛釉後入窯，以攝氏一千兩百五十度以上高溫燒成釉下彩，出窯後，以五彩釉料描繪花紋，二次入窯，用攝氏八百度左右低溫烘燒成釉上彩。成化時期，鬥彩瓷器形輕巧玲瓏，圖畫面灑脫別緻。如藏於北京故宮博物院的成化窯鬥彩雞缸杯，薄如卵

幕，高僅三・三公分，萬曆時已值錢十萬貫。

嘉靖時，平民文化的興盛催生出五彩瓷器。以高溫燒成釉成瓷胎，再以紅、黃、藍、綠、紫等接近原色的釉彩平塗花紋，線條勾勒後二次入窯，用攝氏八百度左右低溫燒成釉上彩。成品色彩飽和，純度極高，不加渲染，鮮豔明快。

嘉靖五彩瓷器筆力剛硬，色澤古豔有透明感。為區別於清代創燒加以渲染的粉彩瓷器，清人始將五彩瓷器稱為「古彩」、「硬彩」。

明代官窯創燒出花樣相同、大小成套的「桌器」。瓷器上各種畫面都被賦予吉祥寓意，如「壽山福海」、「鶴鹿同松」、「三陽開泰」等圖畫，八寶、暗八仙、八吉祥等吉祥圖案，回紋、八卦、錢紋等吉祥錦地（圖八・九），甚至寫上了吉祥用語。明代瓷器還廣泛吸納錦緞、漆器等其他工藝美術品圖案。縱觀明代瓷器圖案，幾乎就是一部蔚為大觀的中國古代吉祥圖案集錦。

圖8.9 萬曆窯五彩福祿壽三星瓷盤，採自《明代陶瓷大全》

單色釉瓷器燒造難度極大。釉色愈純，愈需要嚴格控制瓷土中的金屬成份，嚴格把握燒造溫度和瓷窯密封斷氧。宣德時燒出紅如雞血、瑩潤如玉的霽紅瓷器（圖八・一〇），弘治時燒出嬌黃瓷器。龍泉窯於明代進入盛期，以造大件青瓷擅名。浙江省博物館藏「明代龍泉窯大瓷盤」，直徑

圖8.10 宣德窯紅釉僧帽壺，採自《明代陶瓷大全》

13 窯廠數引自尚剛《中國工藝美術史新編》，北京：高等教育出版社二〇〇七年版，第二六二頁。

14 宣廟、憲廟：明代人對已故宗朱瞻基、憲宗朱見深的稱謂。

15 〔明〕高濂《遵生八箋》，筆者《中國古代藝術論著集注與研究》，第三一九頁〈燕閒清賞箋上・論饒器新窯古窯〉。

16 田自秉《中國工藝美術史》，上海：知識出版社一九八五年版，第二八七頁。

圖8.11 龍泉窯大盤，著者攝於浙江省博物館

在六十公分以上，通體青潤欲滴，瑩澈如玉，為該館鎮館之寶（圖八‧一一）。如此之大的瓷器，燒造過程中不翹不壞，歷數百年而完好如新，堪稱奇蹟。明中期，福建德化窯興起。其瓷土欠堅，可塑性好，所燒白釉色乳白溫潤而不炫目，人稱「象牙白」。弘治至萬曆年間，德化窯名工何朝宗所製白瓷神、佛、觀音塑像，含蓄凝練，名噪一時（圖八‧一二）。

儘管民窯燒瓷比官窯燒瓷數量更多，毋庸諱言，明代瓷器的審美，是為宮廷趣味左右了。隆慶、萬曆間民窯紛起，崔國懋擅仿宣德、成化瓷器，人稱其窯「崔公窯」；吳門周丹泉擅燒仿古瓷器，人稱其窯「周公窯」；吳十九自號壺隱道人，人稱其窯「壺公窯」，所燒「卵幕杯」薄到有釉無胎，近乎透明，輕若無物，風吹即倒，人稱「脫胎瓷」，已經完全脫離實用，淪落為玩好了。萬曆以後，民窯折沿開光滿工率意的青花瓷器大量外銷，在歐洲市場引起轟動，歐洲人稱明末清初此類青花瓷器叫「克拉克」。比萬曆皇帝稍晚在位的伊朗阿拔斯大帝大量收藏中國青花瓷器。天啟、崇禎間，官窯停燒，民窯丟棄官樣自由創造，燒製出了筆觸淋漓酣暢的青花瓷器、剛健俗麗的五彩法華器，迎來晚明民窯瓷器的輝煌。天啟間民窯青花瓷器清新率意如國畫小品，日本人稱其「古染付」。

三、精緻華麗的金屬工藝

宣德爐指製作於宣德年間的一種小型銅爐。將黃銅反覆精煉甚至精煉到十二遍以上，「取其極清先滴下者為爐」，仿古者「取內庫損缺不完三代之古器，選其色之翠碧者推之成末，以水銀法藥等和，傾入洋銅汁內，與銅俱熔。器成之後，復以青綠、硃砂諸色用安瀾砂化水銀為汁調諸色，塗抹爐身，令漏入猛火，次第敷炙。至於五次，則青綠之色沁入爐骨」17，器表或鎏金、或用鑲金、滲金法，形成雨雪點、大金片、碎金點等不同斑點。特殊的材料和工藝，形成宣德爐形巧、色妙、藝精的特點。宣德時，共製銅香爐一百一十七種近兩萬件，供內廷、郊壇、宗廟及賞

17 〔明〕項元汴〈宣爐博論〉，見黃賓虹、鄧實編《美術叢書》第一冊，北京：古籍出版社一九九六年影印版，第九二一、九二二頁。

圖8.12 北京故宮藏明代何朝宗製德化窯白瓷達摩像，採自《中國歷代藝術》

賜所用。其造型多仿宋瓷，僅爐耳造型就有五十多種，器邊造型有二十多種，器足造型有四十多種。嘉靖、萬曆時大量仿鑄，在京師仿鑄稱「北鑄」，在金陵（今南京）仿鑄稱「南鑄」，在蘇州仿鑄稱「蘇鑄」。清人仿鑄熱情不減，贊「宣爐最妙在色」。假色外炫，真色內融，從黯淡中發奇光」[18]。宣德爐完全淪為宮廷貴族的玩好，與商代青銅器沉重的命運感是無法同日而語了。

中國琺瑯器始於何時？學界存有爭議。筆者以為，其中既有中華本土的歷史淵源，也有外來工藝品的刺激。春秋越王句踐劍的劍柄上塗有琺瑯釉，河北滿城漢代銅壺上飾有琺瑯質方塊，可證中國燒製琺瑯釉歷史久遠。元朝，阿拉伯琺瑯嵌傳入中國，中國始有鎜胎琺瑯器皿，景泰年間發展為銅胎掐絲琺瑯，經過製胎、掐絲、點藍、燒藍、磨光、鍍金等多道工序製成器皿，時稱「琺瑯嵌」、「佛郎嵌」，因其燒於景泰年間且以藍色琺瑯為主要釉料，二十世紀以來被稱為「景泰藍」。宣德時，琺瑯融合了織錦、玉器、瓷器、漆器裝飾技法和裝飾紋樣，景泰年後，成品大多花團錦簇，絢彩華麗，富貴氣太重，有欠雅潤含蓄，嘉靖、萬曆製品漸趨草率。

明代宮廷用金銀器嵌玉嵌寶，比景泰藍更窮極華麗。湖北鍾祥明仁宗子梁莊王墓一次出土金器一百二十五件（套）、銀器三百八十件（套），或掐花絲，或嵌玉嵌寶。定陵出土金冠、金盆、金壺、金爵、金碗等金器二十餘種、五百餘件。金冠重兩千三百克，用金絲織成九龍九鳳，滿嵌珠玉；金壺、金碗花絲嵌玉（圖八‧一三），成為萬曆時期宮廷金工窮工極巧的物證。

四、備極雕飾的漆器工藝

永樂至宣德前期，宮廷作坊大量製造雕漆、填漆漆器。嘉興剔紅名工張

圖8.13 定陵出土金盞玉碗，採自《中華文明大圖集》

德剛、包亮等先後被召為果園廠「營繕所副」，使永、宣剔紅上承元代嘉興剔紅藏鋒清楚、隱起圓滑的風格，雕漆簡練，磨工精到，潤光內含。果園廠填漆漆器，「以五彩稠漆，堆成花色，磨平如鏡，似更難制，至敗如新」。宣德間，江南漆工楊塤「精明漆理，各色俱可合，而於倭漆尤妙。其縹霞（漆下研磨彩繪）山水人物，神氣飛動，真描寫之不如，愈久愈鮮也」，世號「楊倭漆」。明中後期，江南民間與東鄰往來頻繁，江南漆器花樣翻新，既集歷代漆器裝飾工藝之大成，又有對日本漆器工藝的吸取，「仿效倭器若吳中蔣回回者，制度造法，極善模擬，用鉛鈐口。金銀花片，蜔嵌樹石，泥金描彩，種種克肖，人亦稱佳」。嘉靖年間，大批雲南工匠被選進京，將用刀不善藏鋒、又不磨熟稜角的雲南雕漆風格帶入宮廷。由於嘉靖、萬曆社會審美尚露不尚斂，形成嘉靖、萬曆剔紅刀鋒刻露以吉祥紋與吉祥字、雲龍紋、山崖海水紋為主要裝飾的特色。攢犀、戧金細鉤填漆、百寶嵌等新品種，足可見晚明漆器的極端裝飾之風（圖八・一四、圖八・一五）。嚴嵩將揚州百寶嵌名工周柱藏的玩好幾敵天府。嚴嵩事敗，被抄書畫古玩、時玩記滿兩冊──書畫清單名《鈐山堂書畫記》，古玩、時玩等清單名《天水冰山錄》。

18 〔清〕冒辟疆〈宣爐歌注〉，見黃賓虹、鄧實編《美術叢書》第一冊，第九二三頁。

19 〔明〕高濂《遵生八箋》，筆者《中國古代藝術論著集注與研究》第三二二頁〈燕閒清賞箋上・論剔紅、倭漆、雕刻、鑲嵌器皿〉。

20 〔明〕朗瑛《七修類稿》卷四五，《四庫存目叢書》第一○二冊，濟南：齊魯書社一九九七年版，〈事物類・倭國物〉倭。中國古代對日本的貶稱。

21 〔明〕高濂《遵生八箋》，選校本見筆者《中國古代藝術論著集注與研究》，第三二二頁〈燕閒清賞箋上・論剔紅、倭漆、雕刻、鑲嵌器皿〉。

〔有記「治」，有記「淛」〕蓄養家中，專門為他製造玩物。嚴嵩收

圖8.14 明代黑漆地攢犀花卉山石紋正圓漆盤，選自著者《〈髹飾錄〉與東亞漆藝》

圖8.15 嘉靖款戧金細鉤填漆吉祥紋花瓣形大
漆盤，選自松濤美術館《中國の漆工芸》

五、官營主導的江南絲織

「明制兩京（南京、北京），織染內外皆置局。內局以應上供，外局以備公用」[22]。各地設織染局二十二個，江南五府——蘇州、松江、杭州、嘉興、湖州是全國絲織中心。

其時，蘇、杭織錦多仿宋，人稱「宋式錦」、「仿宋錦」，或稱「宋錦」。它以經面斜紋作地、緯面斜紋起花，有重錦、細錦、匣錦等數種。重錦，又稱「大錦」，花作退暈，酌用金線，質地較厚，是宋式錦中最為名貴的品種，織作大幅卷軸、靠墊等；細錦，在四方連續、六方連續、八方連續骨式內添加小花，分別稱四達錦、六達錦、八達錦，是宋式錦中最為常見的品種，用作衣料、被面、帷幔等；匣錦，或稱「小錦」，織為滿地幾何形花紋或自然形小花朵，用作書畫、錦匣裝裱等，等級較低。董其昌《筠清軒祕錄》詳細記錄了明代宋式錦不同花式的不同名稱。

雲錦與宋錦的織機都是花樓，織造關鍵都在「結本」。「花樓」高達四米（圖八・一六），花樣由「結本」亦即單元程序設計預先決定：精確計算出單元紋樣中每色穿過經線的緯線數目，然後，將每色穿過的經線束結起來，吊掛在花樓之上（現代先將單元圖案畫在密佈小方格的圖紙——「挑花格紙」上）。「拽花工」坐於花樓上方，按「花本」儲存的提經訊息控制線綜提拽經線，循環往覆；「織手」坐於花樓下方拋梭織造。

南京雲錦有庫錦、庫緞、妝花三類。庫錦，指用金線彩緯通梭織造的重組織錦緞，織物背面有扣背間絲，將正面不顯花的浮緯壓織在織品之中，因此織品厚重、厚薄均勻結實，其中，金線織造稱「庫金」，銀線織造稱「庫銀」，又有彩庫金等。庫緞，或稱「摹本緞」，在緞地上織本色團花或地花兩色團花，

圖8.16 雲錦織造的花樓，著者攝於南京雲錦博物館

22

〔清〕張廷玉《明史・卷八十二・食貨六》，北京：中華書局一九九四年版，第七冊，第一九九七頁。

圖8.17 雲錦妝花織成袍料（部份），著者攝於南京雲錦博物館

通過經、緯線的浮沉顯出亮花與暗花，多用作衣料。妝花，是雲錦織造工藝中最為複雜的品種，細分又有金寶地、妝花緞、妝花羅、妝花紗等不同品種。它改通梭織造為小緯管局部挖花盤織，一天不過織入數百根緯絲，長不過幾寸，緯線顏色由織手靈活搭配，逐花異色，幅幅不同。因為用挖花盤織法織造，多餘的緯線兩頭垂掛在織物背面，叫「拋線」。織完一匹，將織物背面的拋線剪淨。其織物厚薄不均，不耐水洗，又因金線內有襯紙，「金寶地」亦即金地錦尤其不能經水。

等的位置和大小，在精確部位織出花紋，剪裁成衣，既不剩一點有花的碎錦，龍紋也絕無偏移或是殘缺（圖八·一七）。一件「妝花織成」的衣物匹料，從圖案設計到挑花結本、上機織造，往往經年才能夠完工。

相比而言，蘇州宋錦始於宋而盛於清，明代從小花樓織造變為大花樓織造，用真絲而少用金線，花紋較小，質地較薄，除較複雜的「重錦」局部用挖梭工藝背面會有拋線外，一般在整幅內通梭織造，背面沒有拋線。南京織錦始於元而盛於清，一開始便用大花樓織造，多織入圓金線、片金線、孔雀毛等，妝花用挖花盤織法織造，織物背面有拋線，質地較厚，也更絢爛奪目。至於「雲錦」稱謂的出現，已經是晚清以後的事情了。

嘉靖四十四年（一五六五年）抄沒奸相嚴嵩家產，抄獲絲織品就有：緞、絹、綾、羅、紗、紬、絨、錦、布等共計一萬四千三百三十一匹零一段，大紅底色緞就有三十四種，如大紅妝花五爪雲龍過肩緞、大紅織金妝花蟒龍緞、大紅妝花過肩雲蟒緞等，另有綾、緞、絹、羅、紗、紬、絨、錦、貂裘衣、絲布衣等一千三百零四件²³。萬曆皇帝陵出土各式錦緞一百七十多

匹、織繡服裝數百件，四合雲紋織金妝花紗龍袍是妝花織成代表作，真絲紗地上佈滿四合如意雲暗紋，按衣領、衣襟、袖子、正身的位置和大小，在精確部位織出十七條龍，下擺織江崖海水，退暈配色，扁金織出花紋輪廓，金翠交輝，光彩奪目。南京雲錦研究所曾經據此龍袍複製。

第二節　文人意匠下的生活藝術

明中葉以後，江南經濟極度富庶，士大夫生活備極精緻。出於對居室器用藝術化的需求，士夫們尋訪理解自己意圖的工匠，營造園林居室，定製陳設器用。園林、家具與陳設等等，綜合構成了士夫生活的物態環境。江南士大夫的園林器用，往往推衍成為時髦風尚並且領袖全國。

一、變化精巧的文人園林

明中後期，江南士大夫眼見世事紛亂，心存退隱。他們精心營造園林居室，蘇州、揚州、南京、杭州等地成為中國私家園林最為集中發達的地區。園主們一改傳統文人重道輕器的傳統，親自參與園林及其陳設設計。江南文人園林徹底擺脫了北方官式建築等級制度和《營造法式》施工標準的束縛，注重個性的創造和空間虛實的變化，充份展現出江南藝術清新活潑、富於獨創的個性。南京瞻園與蘇州留園，無錫寄暢園與清代揚州个園並稱為江南五大名園，蘇州拙政園、留園、藝圃、獅子林與清代網師園、環秀山莊、滄浪亭、耦園、同里退思園等九座園林被聯合國教科文組織列入世界文化遺產名錄。

拙政園為明中葉御史王敬止辭官退隱以後建造，以水面開闊、樸素明淨見長，總面積達六十二畝，居蘇州園林之首。現存建築多為太平天國以後修建，明代舊制尚在，規模則大為縮小（圖八‧一八）。園內借北寺塔遠景，曲廊上方借補園宜兩亭，花窗、長廊、地穴使園林各區景色互借，「留聽閣」取李商隱「留得殘荷聽雨聲」詩意，是調動聽

23　〔明〕佚名《天水冰山錄》，《叢書集成新編》第四八冊，第四五七—四七二頁。

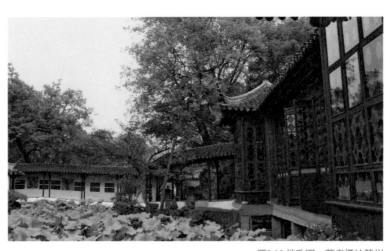

圖8.18 拙政園，著者攝於蘇州

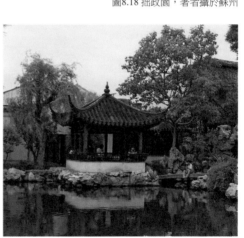

圖8.19 藝圃，著者攝於蘇州

覺參與視覺審美的佳例。

留園為明嘉靖時建，初名東園，光緒時重建，清同治間改名留園，佔地三十畝。五峰仙館將園林分為東、西兩部。西園水池開闊，環湖假山、迴廊、亭、榭與大小庭院層層相套，牆角、窗外自成方方小景，於空間的虛實、大小、明暗、開合、藏露中極見匠心；東園鴛鴦廳前有冠雲峰，左右有瑞雲峰、岫雲峰，係北宋花石綱遺物，惜乎空間過於逼仄。

藝圃為明崇禎間《長物志》作者文震亨所建，以精巧雅致著稱。入門有窄弄障景，過窄弄豁然洞開。東路廳堂三進；西路主廳前鑿池疊石，規模不大卻見高峻幽深（圖八‧一九）。

獅子林建於元末。其太湖石堆疊成叢而不成峰，缺少體量大小高低的對比，清人評「雖日雲林手筆，且石質玲瓏，中多古木，然以大勢觀之，竟同亂堆煤渣，積以苔蘚，穿以蟻穴，全無山林氣勢」[24]：深切吾意。

明中葉，南京有知名園林三十餘處，「若最大而雄爽者，有六錦衣之東園；清遠者，有四錦衣之西園；次大而奇瑰者，則四錦衣之麗宅東園；華整者，魏公之麗宅西園；次小而靚美者，魏公之南園，與三錦衣之北園」[25]。瞻園為明初功臣徐達私家花園，廳堂軒敞高大，北園開闊，疊石有雄偉氣象，為明代遺物，可惜剪影為背後現代建築破壞；

南園疊石丘壑幽深，為今人劉敦楨補造。

明代揚州見於著述的園林有：休園、榮園、西園、嘉樹園、小東園、康山草堂、竹西草堂、寤園、影園等近二十所。晚明，造園名家計成在揚州之儀徵造寤園，在寤園扈冶堂完成了《園冶》的著述；接著，在揚州城南造「影園」，營造十數年而成，「蘆汀柳岸之間，僅廣十笏，經無否（計成）略為區畫，別現靈幽」[26]。無錫寄暢園造於萬曆間，咸豐時重建。它背枕惠山，巧借自然，冶內外於一爐，納千里於咫尺。上海豫園、露香園，太倉弇山園也造於萬曆年間。江南園林的藝術手法傳到京城，明末，北京出現了不少模仿江南的私園，如宜園、曲水園、李皇親園、李皇新園、米萬鍾勺園等。

二、精緻優雅的蘇式家具

晚明至清代前期，蘇式硬木家具設計精巧，製作精緻，風格簡潔，成為這一時期家具的代表。因明代雜木髹漆的家具使用更為普遍，當代，多位學者對王世襄先生以「明式家具」取代「蘇式家具」的觀點提出質疑[27]。蘇州地處江南腹地，明中葉人們生活富裕而且備極精緻。蘇州人王錡記，「齋頭清玩，几案床榻，近皆以紫檀、花梨為尚，尚古樸不尚雕鏤，即物有雕鏤，亦皆尚商周秦漢之式，海內僻遠皆效尤之。此亦嘉、隆、萬三朝為盛」[28]。鄭和下西洋以後，南洋硬木源源不斷進入中國，為蘇式硬木家具提供了前所未有的優良質材；宋以來小木作工藝的成熟，為蘇式硬木家具提供了足夠的技術鋪墊。蘇式硬木家具從材料、造型、結構、工藝、功能等方面，體現出科學性合理性，體現

24 〔清〕沈復《浮生六記》卷四，朱劍芒編《美化文學名著叢刊》，上海：上海書店一九八二年版，第五四頁〈浪遊記快〉。

25 〔明〕王世貞〈遊金陵諸園記〉，陳植等《中國歷代名園記選注》，合肥：安徽科技出版社一九八三年版，第一五九頁。

26 陳植注、計成著《園冶》，北京：中國建築工業出版社一九八八年版，第三七、三八頁〈題詞〉。

27 詳見丁文父《中國古代髹漆傢俱——十至十八世紀證據的研究》，北京：文物出版社二〇一二年版，第三四—三七頁；朱葉青〈關於「明式家具」之詞義——與王世襄先生商榷「明式家具」的詞義〉，見於朱葉青《十三不靠》，中國社會科學出版社，二〇〇三年版，第二九五頁—二九九頁等。

28 〔明〕王錡《寓圃雜記》卷五〈吳中近年之盛〉，北京：中華書局一九八四年版，第四二頁。

出江南文人精緻、含蓄、優雅的審美情趣，與江南秀麗的自然環境，與江南文人園林陳設合拍。

硬木如花梨、紫檀、酸枝等材性堅硬，可以裁切為橫切面細瘦的家具用料細瘦、造型簡練、線型挺拔、雕刻細緻成為可能。其整體與局部、局部與局部往往比例適度，空間分割空靈變化，線形剛中有柔，直中有曲，簡潔流利，富有彈性和韻味。坐椅扶手或出、或收、或翹、或垂，剛柔相濟，一波三折，流暢而有彈力。構件相接的地方往往裝有牙板、棖等構件，不僅起支撐固定相鄰部件的作用，更打破了直線的平直呆板，使家具空間分割變化豐富，使「氣」周轉於家具部件之間，使各部件渾融為天衣無縫的「一」。桌、几等與地面不作垂直相交，多通過「外翻馬蹄」、「內翻馬蹄」等使底足面積鋪開，避免與地面直角衝撞。香几底足向外伸展，曲線收放自如，恰如几上香爐中飄出的縷縷幽香，雋永雅致，韻味十足。坐椅扶手或出、或收、或翹、或垂，剛柔相濟，一波三折，流暢而有彈力。尖硬的棱角都作磨圓處理，工匠話叫「倒棱」，以減少強烈的衝撞感和冷酷的功能感。家具大邊和抹頭，冰盤沿[29]等，必搗圓棱角或者雕刻陰、陽線腳，諸如「邊線」、「脊線」、「燈草線」、「線繩」、「皮條線」、「瓜棱線」等，絕不濫施雕飾，精細的雕鏤只點綴在背板、牙板等部位，刀法圓活，藏鋒無痕，突出地表現出線形美。

明代工匠竟能一改唐宋時椅子靠背的平直狀態，用堅硬的木材造出與人體複雜曲線若合符契的靠背椅、扶手椅、圈椅、交椅等等。圈椅彎曲的靠背與人體脊柱的彎曲正相吻合；靠背上方搭腦彎向側前方，順勢而下成扶手，使人體與椅子有較大的接觸面。搭腦出頭的椅子，因其搭腦像宋代官員所戴展腳幞頭，故名「官帽椅」，南官帽椅搭腦和扶手不出頭，陳夢家先生捐贈湖州博物館的晚明黃花梨南官帽椅，是一件絕佳作品（圖八‧二〇）。西方沙發坐臥隨便，設計上純從休息考慮；蘇式家具的坐椅則讓

圖8.20 明代黃花梨南官帽椅，著者攝於湖州博物館

人處於凝神端坐的狀態，讓人時時不忘禮儀，養成良好的坐姿和彬彬有禮的習慣，體現出儒家既重視舒適又有節制、禮儀需要高於生活享受的藝術設計觀。

榫卯並非為中國獨有，其多樣性卻是中國木工的偉大創造。它隨氣候冷暖而漲縮，鬥合牢靠，不用膠接、耐拉、耐震、耐摜，鬥合後絕難散架。蘇式家具在唐宋以來木構建築榫卯基礎上又有發展，有「明榫」、「悶榫」、「銀錠榫」、「托肩榫」、「燕尾榫」、「抱角榫」、「龍鳳榫」等兩百餘種，零部件以榫卯干插成型，硬木質材則使細榫、小榫不斷不裂成為可能。凳面、椅面、案面和櫥櫃門用攢邊做法，面板納於邊框之內，遮掩了面板的橫截面，邊框對面板漲縮形成緩衝。硬木紋理優美，所以，蘇式家具不髹厚漆而將木身打磨光滑，用天然漆精密擦拭使木紋顯露，充份顯示出質材之美。銅質配件式樣玲瓏，與素面形成對比，起到了輔助裝飾的作用。

蘇式硬木家具從選材、造型、功能到工藝到審美，都體現出中國古人與物境融合的天人合一造物觀以及文人含蓄內省的文化性格。其天然美麗的質材、簡潔凝練的造型、空靈變化的空間構成、流暢委婉的線形以及精湛細緻的工藝，達到了科學、人文和藝術的高度統一，因此成為中外家具設計史上的典範，至今仍不失經典意義。

三、竭盡巧思的文房清玩

明中葉以降甚囂塵上的復古、奢靡之風，使古玩、時玩都成為人們搜羅的對象。文房用具如硯臺、筆洗、墨床、鎮紙等，竭盡巧思，被稱為「文房清玩」、「文玩」、「清玩」，其觀賞把玩價值大於實用價值，成為明中期以後工藝造物的重要組成。江南文人的「清玩」是文人溫文氣質的物化，完全沒有了宗教、禮儀工藝品的神祕意味或等級區分。士大夫提筆記錄工藝並與工匠交友，「今吾吳中陸子岡之治玉，鮑天成之治犀，朱碧山之治銀，趙良璧之治錫，馬勳治扇，周治治商嵌，王小溪治瑪瑙，蔣抱雲治銅，皆比常價再倍，而其人至有與縉紳坐者。近聞此好流入宮掖，其勢尚未已也」[30]。各類文玩之中，紫砂陶與竹刻最富有文人氣息。

29 冰盤沿：指桌、杌、凳面板邊沿豎面，言其像盤具之邊，故名「冰盤沿」。

30 〔明〕王世貞《觚不觚錄》，《文淵閣四庫全書》第一○四一冊，第四四○頁。

宜興紫砂陶是一種無釉陶，創燒於北宋，明代正德年間始為士大夫愛重，所燒器物多為茶具、花盆等文房用具。

選擇當地質地細膩、含鐵量高的紫泥、團山泥或紅泥，經過分選、粉碎、過篩、淘洗、沉澱、踩煉、切塊、窖藏以後備用，存放時間可以長達數十年。隨原料配比的不同，有紫砂、梨皮、天青、墨綠、黛黑等多種顏色。用手工拍打，圍片，用手指和竹刀刮、壓、推、勒、削、捏、塑成胎，風乾後，不掛釉便裝匣入窯，在攝氏一千零五十度至一千兩百五十度氧化焰中燒製成器。紫砂泥泥質細膩，可塑性好，乾燥收縮率小，成就了紫砂陶拍塑成形而不是拉坯成形的特點，拍塑的過程中有個人情感的表現，比批量製作的瓷器具備了藝術獨創性，單是紫砂壺，就有光貨、花貨、筋瓢貨三類，造型無一雷同。其表面均勻佈滿砂狀顆粒，肌理亞光內斂，深得文人喜愛。陶胎孔隙能吸入茶汁，有效地避免了蒸氣凝聚成水以後返滴茶湯，因此泡茶不餿。終明一代，紫砂陶名匠有：供春、時朋與其子時大彬、李仲芳、徐友泉、陳仲美、陳用卿等人。

明正德至嘉靖間，嘉定人朱鶴，號松鄰，刻竹筒高浮雕鏤雕達五六層（圖八‧二一）；其子朱纓（號小松）、其孫朱稚征（號三松）各以善畫之手刻竹，賦天然質材以文人趣味。「嘉定三朱」作品竟與金銀相垺。萬曆間，金陵濮澄，字仲謙，別作略事刮磨、淺刻草草的一派，「勾勒數刀，價以兩計」[31]，人稱「金陵派」。明末張希黃創留青陽文淺刻法，作品傾心模仿平面的書畫效果，所刻趙孟頫山水書法，足令書畫家刮目。清初嘉定有刻竹名手吳之璠、封錫爵、封錫祿、封錫璋等，吳之璠作品以壓地浮雕為特色，黃楊木雕「東山報捷圖筆筒」兼得形神，藏於北京故宮博物院；封錫祿、封錫璋同在養心殿造辦處當差，將封氏家法用於清宮牙雕，對造辦處雕漆也有影響。儘管清代竹刻名手輩出，總體做工過度。明代名家竹刻，有效地避免了匠氣，突出了畫意，因此為文人激賞。世人論竹刻，總以明代稍事刻磨、留青天然的作品為高。

明代，江南文人多請工匠定製文房玉器，「良玉雖集京師，工巧

圖8.21 明代朱鶴「竹刻松鶴筆筒」，採自《中國美術全集》

則推蘇郡」**32**。

嘉靖、萬曆時，蘇州名工陸子岡琢玉精巧圓活，擅用巧色，甚得文人喜愛（圖八‧二二）。他用整塊玉雕成雙杯相連，杯體刻龍鳳，鐫祝允明四言銘和五言詩，下署「子岡製」三字款，既見思古之幽情，又迎合世俗情味，藏於北京故宮博物院。陸子岡玉器代表了明代玉器精巧尚存渾厚的作風，清代仿製成風，北京故宮博物院就藏有陸子岡款玉器三十餘件，真贗混淆，高下不一。

明代江南刺繡也仿文人畫意，製成掛屏裝點書齋。萬曆間，進士顧名世住上海露香園，其子之妾繆氏刺繡分絲如髮，繡針若毫，時稱「露香園顧繡」，其孫媳韓希孟繡宋元名畫參以畫筆，別稱「韓媛繡」。董其昌稱，「顧太學（名世）家有『針聖』，繡此〈八駿圖〉，雖子昂用筆不能辨，亦當一絕」，顧繡受文人吹捧而名聲大噪。明代擅畫繡者還有浙江倪仁吉。其後，畫繡補筆成風，清代甚至有只繡輪廓，其餘彩繪的「空繡」。

筆、墨、紙、硯是中國傳統的文房用具，明人合稱「文房四寶」。文人們向工匠訂製毛筆，或以象牙、犀角、玳瑁、瓷、玉等為材料製為筆管，或於筆管上髹漆並施以描金、雕漆、嵌銀絲、嵌螺鈿裝飾，今北京故宮博物院、蘇州博物館、揚州博物館各有收藏。自從奚廷珪製墨供奉南唐內府，被後主賜姓改稱「李廷珪」以來，「墨」漸成文人賞玩之物，明代文人尤重墨之造型紋飾。萬曆間，程君房、方于魯各以不同造型的墨聚集成套面向市場，名「什錦墨」，那已經不是為磨墨，而是在玩墨了。自從唐代薛濤箋、南唐「澄心堂紙」**34** 享名以來，紙也被明代文人用作賞玩，各種印有書畫的紙箋如《十竹齋箋譜》、《蘿軒變古箋譜》等，便產生在明人寄託閒情的大背景下。唐代人開始以端、歙、洮河石造硯，

圖8.22 明代陸子岡琢巧色玉筆筒，選自王朝聞、鄧福星主編《中國美術史》

31　〔明〕張岱《陶庵夢憶》卷一，見朱劍芒編《美化文學名著叢刊》，上海：上海書店一九八二年版，〈濮仲謙刻竹〉。

32　潘吉星《《天工開物》譯注》，上海：上海古籍出版社一九九八年版，第三一四頁（珠玉第十八‧玉）。

33　〔明〕董其昌〈畫旨〉，見《四庫全書存目叢書‧集部‧別集類‧容台別集》第一七一冊，第七四六頁。

34　澄心堂紙：指南唐皇室專用的精工歙紙，因李昪堂名而得名。

明代，硯也被文人作為玩賞之物，書房內必置名硯，以顯示身分品位。文房四寶以外，筆床、筆格、筆架、筆山、筆洗、硯滴、硯山、硯匣、水丞、水注、墨床、鎮紙、臂擱、桌屏、香爐、琴等等，綜合構成了龐大的文房清玩系統，構成了明中期以後文人生活的物態環境。

明中後期，泛濫的物慾使文人早已經不像宋代文人那樣優雅脫俗，而是由雅變俗，以雅求俗，亦雅亦俗，外雅內俗，文人鑑賞的目光也隨之變俗，小品雕刻衍成時尚。竹、牙、玉、犀類小型雕刻專供把玩，必求小巧瑩滑，置於掌中摩挲，名「暖手」。犀牛角製為觥杯，色如琥珀且有異香，溫潤透光而不炫目，亦為文人喜愛。晚明人記「鮑天成、朱小松、王百戶、朱滸崖、袁友竹、朱龍川、方古林輩，皆能雕琢犀象、香料、紫檀圖匣、香盒、扇墜、簪鈕之類，種種奇巧，迥邁前人」[35]，魏學洢《核舟記》讚美虞山王叔遠之桃核雕。明代文房清玩完全沒有了漢人風骨、唐人氣象與宋人韻致，滿足於小情小趣感官享受，桃核雕、棗核雕、扇墜、簪鈕之類，工巧太過而至於奇技淫巧，失卻了藝術品最可寶貴的生命精神。

第三節　波瀾迭起的畫派與同步變化的書風

明初到宣、德年間，朝野上下勵精圖治，張揚雄強健勁之美，直承南宋剛硬院體山水畫風的浙派畫應運而生。明中期，江南經濟高度繁華，江南畫家率先重視抒情的表現與情趣的捕捉，以沈周、文徵明為代表的吳門畫家取代浙派，為朝野所重。如果說明前期、中期畫家只在宋元矩矱中討生活，明後期浪漫思潮中，青藤、白陽的花鳥畫，南陳（洪綬）、北崔（子忠）的人物畫，使畫壇面目為之一新。晚明國祚日衰，以董其昌為代表的松江畫家推崇元人畫風，畫壇反響極大，畫派林立，與學壇、詩壇、文壇等分宗立派呼應。

一、健拔勁銳的前期浙派畫

浙江錢塘人戴進，字文進，宣德間北上任翰林院待詔，將杭州地區健拔勁銳的南宋院畫之風帶到京城，適應了統

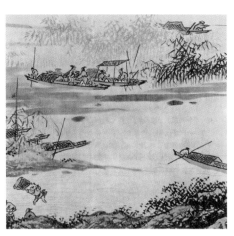

圖8.23 明代戴進〈漁人圖卷〉，採自蔣勳《中國美術史》

圖8.24 明代吳偉〈灞橋風雪圖〉採自《中國美術全集》

治者振奮社會精神的政治需要，因此受到青睞。戴進壯年便被逐出翰林院回到杭州，其成就及傳人大抵在回到杭州之後，後世畫家遂因其籍貫稱其「浙派」。藏於臺北故宮博物院的〈風雨歸舟圖〉，以闊筆自上斜掃出雨勢，山石、行人、孤舟在雨勢中忽藏忽露，忽虛忽實，將風狂雨暴的氣氛渲染得有聲有色。〈漁人圖卷〉（圖八‧二三）點畫生動，漁村生活饒有情致，與元人不食人間煙火的畫風形成鮮明對照，藏於美國弗利爾美術館。湖北江夏人吳偉，號小仙。他遠追李唐，近師戴進，用筆剛猛，如刀劈斧鑿，作為浙派傳人，因其籍貫又被稱為「江夏派」，〈灞橋風雪圖〉筆法強硬，稜角畢露，藏於北京故宮博物院（圖八‧二四）。其後，張路畫風更劍拔弩張。當社會認同了吳派溫和恬淡的畫風以後，文人們便對浙派勾斫有欠含蓄的畫風大加貶斥，連推崇浙派的李開先也批評「平山（張路）枬惡，人物如印板，萬千一律」[36]。晚明，董其昌的「南北宗論」一起，文人均以虛靈淡遠的畫風為美，浙派殿軍藍瑛

[35]〔明〕高濂《遵生八箋》，筆者《中國古代藝術論著集注與研究》，第三二三頁〈燕閒清賞箋上‧論別紅、倭漆、雕刻、鑲嵌器皿〉。

[36]〔明〕李開先《中麓畫品》，盧輔聖主編《中國書畫全書》一九九三年版第三冊、二〇〇九年版第五冊，所引見二〇〇九年版，第五冊，第四三頁〈後序〉。

括浙派的流弊積習。

雖然畫風折中，仍不能挽狂瀾之既倒。清代，浙派愈益聲名狼藉，張庚甚至用「日硬，日板，日禿，日拙」四字概 [37]

二、溫和恬淡的中期四家畫

朱棣遷都以後，對南方文化約束減弱，蘇州地區元季畫風重新抬頭，明中期到晚期影響漸大，沈周、唐寅、文徵明、仇英被公認為明中期四家。四家作品風格不盡相同。沈周、文徵明家境富裕，優遊林下，淡於仕進而以作畫自娛。他們上追董源、巨然，繼師元季四家，以水墨或水墨淡設色形成寧靜秀雅、溫和恬淡的畫風。仇英出身漆工，意趣在職業畫家和文人畫家之間。唐寅混跡於平民社會，作品亦俗亦雅，在院畫與文人畫之間。所以，重士氣的沈周、文徵明被稱為「吳門畫派」，唐寅與周臣、仇英多被稱為「院派」、「院體別派」。成化至嘉靖近百年間，是吳門畫派聲勢最壯的時期，從者多為蘇州人，徐沁《明畫錄》記明代畫家八百人，江南畫家接約近一半，蘇州畫家又接近江南畫家一半。

沈周，字啟南，號石田。他生活優裕，終生不仕，隱居於故里長洲（今吳縣）。其畫融宋、元諸家，化元人之高逸為平和、平易，敷色雅淡，筆墨勁練。早年多作細緻小幅，中年以後，作品有嚴謹有放達，人稱「細沈」、「粗沈」，而以「粗沈」成就為高。「細沈」代表作如其五十二歲時所作紙本〈東莊圖〉冊頁二十四幅，荒率自然，氣象開闊（圖八‧二五）其中二十一幅藏於南京博物院。與藏於臺北故宮博物院的沈周〈雨意圖〉等，有開啟明代大寫意山水畫新風的意義。而比沈周更早開大寫意山水畫新風的，是正統間浙江人張復。首都博物館藏其〈山水圖〉，無一筆是樹，又筆筆是樹；無一

宮博物院藏其四十歲後所作巨幅〈廬山高圖〉，縝密深秀，雖然勢壯，卻已經見出幾分造作；「粗沈」代表作如其

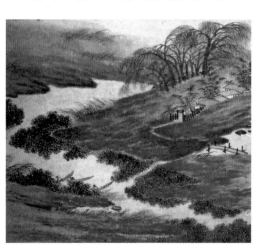

圖8.25 明代沈周〈東莊圖〉，採自《中國美術全集》

圖8.26 明代張復〈山水圖〉，採自《中國美術全集》

圖8.27 明代文徵明〈真賞齋圖〉，採自游崇人等《中外美術作品欣賞》

筆是山，又隱約見山：墨氣淋漓自然，盡得江南煙雨之空濛意境，實為開風氣之先的大寫意山水佳作（圖八‧二六）。

沈周學生文徵明，初名壁，字徵明，更字徵仲，號衡山，領袖吳門畫派達半個世紀之久。他科舉未中，被召入京任翰林院編修，數年之後返回蘇州。官場經歷使其深得中庸之道，其畫很少動盪奇異豪壯之勢。早年作畫多用青綠細筆，中年以後時有粗筆，人稱「細文」、「粗文」。藏於北京故宮博物院的〈綠蔭清話圖〉與藏於天津博物館的〈林榭煎茶圖〉，格調文雅，是「細文」代表作。〈真賞齋圖〉以線與墨的粗細、方圓、大小、濃淡編織出黑白虛實的對比美，形式意識十分明顯（圖八‧二七）；藏於北京故宮博物院的〈溪橋策杖圖〉，墨色深秀酣暢，為「粗文」代表。所畫墨蘭文雅雋秀，有「文蘭」之稱。文徵明作品大體平和恬靜，靜穆明潤，絕不刻露。其子彭、嘉，從子伯仁等一門擅畫而以文伯仁所畫水準為高，從者甚眾。弟子中，以陳淳能自立門戶。其畫初師周

唐寅，字子畏，號伯虎，又號六如。他早年被科舉作弊案株連下獄，獲釋後浪跡江湖，以賣畫為生。

37
〔清〕張庚《浦山論畫》，盧輔聖主編《中國書畫全書》一九九三年版第一〇冊、二〇〇九年版第一五冊，所引見二〇〇九年版，第一五冊，第一頁。

臣，繼學南宋四家。他又能詩善文工書，終於以兼得南北山水畫神髓的筆墨和各體精能的本領脫穎而出。藏於臺北故宮博物院的《山路松聲圖》，筆墨精謹爽利，小斧劈皴剛中含柔，將南宋四家的峭拔剛硬變為靈逸秀潤；藏於上海博物館的《騎驢歸思圖》畫法蒼逸，更高一籌。唐寅早年以工筆重彩畫人物畫，如藏於北京故宮博物院的《孟蜀宮妓圖》；繼而參以用筆精細圓潤、墨色融和清麗的元人畫法，如北京故宮博物院藏《事茗圖》；後期人物畫《秋風紈扇圖》用蘭葉描畫出，藏於上海博物館。唐寅浪跡生涯，迎合市場，為以畫為「餘事」的文人所不齒。這恰恰從側面說明，唐寅迎合了明中期書畫平民化、市場化的大勢。

仇英師周臣兼師趙伯駒和南宋院體。他與藏家頻繁接觸，從古畫中增長了眼力，擅畫仿古青綠山水和著色人物，線描、敷色風骨勁俏又精妙妍麗，連推崇南宗畫的董其昌也對他刮目相看。絹本《桃源仙境圖》水墨與丹青並用，骨力峭拔，墨色生輝，藏於天津博物館。其傳世水墨山水畫較少，《臨蕭照瑞應圖卷》藏於北京故宮博物院。仇英出身漆工，詩文書法修養不足，所以，史家多將仇英視為職業畫家，排斥在「吳派」之外。

明四家畫風溫雅秀麗又各有特點：沈周蒼，衡山文，唐寅秀，仇英細。其畫法大體不出前人矩矱，缺少元季四家的開創性格。董其昌將「吾朝文、沈」劃在「南宗」之下，同時指出明四家模仿前人用力太過，「沈石田每作迂翁（倪瓚）畫，其師趙同魯見輒呼之曰：『又過矣，又過矣。』」蓋迂翁妙處實不可學。啟南力勝於韻，故相去猶隔一塵也」[38]。

三、**注重筆墨的後期松江派等**

明後期，松江及其附近地區出現了以顧正誼為首的華亭派、以沈士充為代表的雲間派、以趙左為標誌的蘇松派等若天際冥鴻的出世之美，明四家是無法企及了。

明四家是最能夠代表明代時代精神的畫家集群。他們一方面追求虛寧恬淡的畫境，一方面天天與市場打交道，心境已經走向世俗。沈周不遑應付買家遂令弟子代筆；陳繼儒貌似沖虛恬淡卻鑽營名利有道，人稱「翩然一隻雲間鶴，飛來飛去宰相衙」[39]。及至吳派末流參與作坊大批造假，作品愈益空虛孱弱。北宋山水畫的山林之氣、元季山水畫恍

許多風格相近名目各異的畫派。以董其昌、陳繼儒為旗幟，三派合稱「松江派」。松江派有吳派的溫雅恬淡，又比吳派更重筆墨表現。

松江派領袖董其昌，字玄宰，號思白，別署思翁、香光居士，華亭（今屬上海）人。十八歲時，從莫是龍父莫如忠學書，三十五歲中進士後北上京城，得以廣見宋元名跡，由師宋元上溯董源、巨然，六十歲後返回元季畫風。其官至太常少卿、禮部右侍郎、禮部尚書，遂成畫壇領袖，死後贈太子太傅，謚文敏。在晚明激進的文化碰撞之中，董其昌標舉虛靈妙應的禪悟式審美，以弘揚富有靈性的江南名士精神。其山水畫從董源的圖式、米芾的筆墨、倪瓚的簡潔、黃公望的蕭散中脫出，形成自己筆鋒和柔、古雅秀潤的畫風。藏於南京博物院的水墨山水《升山圖》，深得米氏雲山神韻；藏於吉林省博物館的青綠山水〈晝錦堂圖〉，變剛硬的墨骨為和柔的渲淡；藏於上海博物館的〈秋興八景圖〉，融水墨、青綠於一爐，墨色清潤，卻已經顯出了程式意味（圖八·二八）。如果說宋人意在典型化了的寫實山水，元人意在抒情化了的寫意山水，董其昌則意在筆墨自身趣味。從物境美到意境美再到筆墨趣味，反映了中國山水畫家審美觀念的演變。

明末畫派叢生，甚至一城一派，一人一派，名目各異。新安人程嘉燧，與董其昌、王時敏、王鑑等號稱「畫中九友」，因其寓居嘉定，與李流芳等被稱為「嘉定四先生」。嘉興人項聖謨，山

圖8.28 明代董其昌〈秋興八景圖〉，採自《中國美術全集》

38　〔明〕董其昌〈畫旨〉，引自筆者《中國古代藝術論著集注與研究》，第三八〇頁。

39　〔清〕蔣士銓《臨川夢》，轉引自陳平原《從文人之文到學者之文》，北京：三聯書店二〇〇四年版，所引見第三八頁，第二齣，陳繼儒上場詩。

水畫緊追宋元，功力精深，筆法嚴謹，自成一家，人稱「嘉興派」。僧擔當僻居雲南，山水畫風格超逸，一枝獨秀。藍瑛傳派在浙江杭州，時稱「武林派」[40]。還有蕭雲從為首的「姑熟派」、鄒子進為首的「武進派」、盛時泰為首的「江寧派」等，除程嘉燧有開啟新安畫派的意義以外，其餘大多是吳派支流，影響甚微。

四、復古、作態到個性表現

與明初因襲保守的社會氛圍同步，明初颳起了一股復古書風，三宋——宋克、宋璲、宋廣繼承宋元帖學，二沈——沈度、沈粲則是「館閣體」書法的代表。明中期，帖學走向普及，吳門書家以世俗的心境寫優雅的書法，對形式的注重流於表面，祝允明、文徵明、王寵等書風均偏柔媚。「明書尚態」，「態」本身就有「作態」的意味。「作態」導致帖學走向沒落。明中葉文人、明中葉藝術，都有了幾分作態了。

而如果以「明書尚態」概括明代書法，則有失全面。中晚明，江南家居廳堂的高度提升，使立軸、中堂、條山、對聯流行，加之書畫市場興起，書法欣賞功能突顯，由此，精雅謹慎的小幅書法轉為欹側恣肆，有衝擊力的大幅書法，帶來書寫方式從坐書寸字到站立懸腕的轉變。徐渭、刑侗、米萬鍾、黃道周、王鐸等書家，以連綿草追求全幅的力度感、運動感與節奏感，其激進書風當時不乏貶聲，卻給書壇帶來了生氣。華亭派董其昌以不變應萬變，以平淡蘊藉、精緻優雅、富有禪味的柔性書風，與晚明狂放粗猛的激進書風形成對照。明代書風的變化，正與明代社會思潮的變化同步。

第四節　浪漫思潮與市民藝術

明代誕生了《西遊記》、《金瓶梅》等四大奇書及大量閒情美文，市民文藝的熱潮推動了更成熟更完備的戲曲形態——傳奇降生。明中後期，啟蒙思潮在商貿興旺的江南率先滋長，徐渭、湯顯祖等主情派藝術家如狂飆突起在藝壇。文學讀本插圖和畫譜的大量印行，帶動晚明線刻版畫大批印行，由此蔚成中國古代線刻版畫的巔峰。

一、由俗入雅的傳奇

傳奇這一名稱，在唐代指文言小說，在宋代與彈詞接近，在金元指北雜劇，明代嘉、隆以前指南戲和南雜劇；而狹義的傳奇，專指為崑、弋二腔所寫的劇本。南戲自北宋末誕生以後，元初即為勢頭正猛的雜劇切斷，「元初北方雜劇流入南徼，一時靡然向風，宋詞遂絕，而南戲亦衰」[41]。元末明初，隨南方文化抬頭，南戲重又復興。劇作家高明，字則誠。他將宋元南戲《趙貞女》改編為《琵琶記》，將蔡伯喈遺棄趙貞女的虛構故事改編為蔡伯喈不忘糟糠、辭試不從、辭婚不從、辭官不從，蔡伯喈和趙五娘兩條線索交錯發展，對比映襯，成為傳奇效仿的結構模式。其一夫二妻式的大團圓結局，可見明初文人為重樹儒家倫理傳統所作的努力以及反抗傳統禮教的不徹底性。全劇由引子、過曲、尾聲三部份組成，語言從俚俗轉向雅化詩化。南戲定律、定格的完成，也就是傳奇的誕生。因此，《琵琶記》被歷代人尊為「傳奇之祖」[42]。此後，《荊釵記》、《劉知遠白兔記》、《拜月亭》、《殺狗記》用韻向北曲靠攏並且用「南北合套」[42]形式作為傳奇降生的標誌。

元末明初，南方興起了除《琵琶記》「絃索官腔」以外的四大聲腔。弋陽腔以質樸無華為本色，流行於廣大鄉村；崑山腔以雅見長，流行於蘇、崑一帶；餘姚、海鹽二腔徘徊於雅、俗之間。正德間，四大聲腔以壓倒之勢取代了北曲。嘉靖、隆慶間，南人魏良輔吸收其他三腔長處，對崑山腔進行加工，將一字分成頭、腹、尾三部份，並以中州音將吳方言改造為蘇州官話，以字傳腔，徐徐唱出，「盡洗乖聲，別開堂奧，調用水磨，拍捱冷板，聲則平上去入之婉協，字則頭腹尾音之畢勻，功深熔琢，氣無煙火，啟口輕圓，收音純細」[43]，形成字清、腔純、板正的特點，迎合

40　武林：杭州別稱，因其地有武林山而得名。

41　〔明〕徐渭《南詞敘錄·敘》，引自筆者《中國古代藝術論著集注與研究》第二四五頁。

42　高明著、錢箕校注《琵琶記》，北京：中華書局一九六〇年版；《荊釵記》《劉知遠白兔記》《拜月亭》《殺狗記》，見俞為民校注《宋元四大戲文讀本》，南京：江蘇古籍出版社一九八八年版。

43　〔明〕沈寵綏《度曲須知》，《中國古典戲曲論著集成》第五冊，第一九八頁〈曲運隆亨〉條。

了文人喜好，加上以笛為主的管弦伴奏，使崑山腔從清唱小曲為主進入以戲劇表演為主的階段，成為文人的戲曲。接著，梁辰魚以典麗之筆融崑山新腔，寫出中國第一部崑曲劇本《浣紗記》。崑曲使戲曲從平民化走向了雅化。與此同時，弋陽腔流傳各地。崑、弋二腔一雅，一俗，全面取代了雜劇。

傳奇與元雜劇，有聯繫也有區別。二者都以曲牌聯套體為音樂結構。元雜劇用七聲音階的北曲，傳奇用五聲音階的南曲；北曲用《中原音韻》，南曲用《洪武正韻》；元雜劇板式變化少，傳奇板式變化多；元雜劇四折，傳奇改「折」為「齣」，第一齣副末開場，第二三齣生、旦自報家門，然後展開故事，往往二三十齣甚至五六十齣，敘事細膩曲折，篇幅浩大。王世貞比較北雜劇與傳奇說，「凡曲，北字多而調促，促處見筋；南字少而調緩，緩處見眼。北則辭情多而聲情少，南則辭情少而聲情多。北力在弦，南力在板。北宜和歌，南宜獨奏。北氣易粗，南氣易弱」。

傳奇時代，宋金古劇中的五角色演變成為「生」、「旦」、「淨」、「末」、「丑」五行，生行加「外」，旦行加「貼」，為「七腳」。再接著，傳奇生行有「正生」、「老生」、「外」，且行有「正旦」、「小旦」、「貼旦」、「老旦」，淨、末行有「淨」、「副淨」、「雜」。「正生」即小生，為男性主角，往往瀟灑文雅；「老生」，指老年男性角色；「外」指「生外之生」，王驥德《曲律》稱「貼生」，泛指「生」之副角，往往瀟灑文雅；「老外」指戴白髯口的老年男性角色，相當於晚清京劇中的「鬚生」；「正旦」指女性正角，往往嫻靜莊重；「小旦」扮演少女；「貼旦」指「旦」之副角；「老旦」指老年女性角色；「正淨」、「副淨」、「丑」俗稱「大面」、「二面」、「三面」；「末」指「生」以外串聯劇情的次要男性角色；「雜」指專玩雜耍的角色。到此，中國戲劇的藝術形式終於大備：有系統的曲牌宮調、系統的角色分行、系統的伴奏樂器、臉譜、穿關（服裝程式）也已經完善，形成了豐富完整的表演體系和民族特色的表演風格。

南曲；北曲用《中原音韻》，登場人物都可以唱，有互唱，有齊唱；元雜劇取自村坊小曲不講曲律，明代傳奇兼得雜劇音樂的嚴謹和南戲音樂的靈活，既建立了南曲宮調和套數，又有三眼板、一眼板、流水板、散板、贈板（指四拍放慢為八拍）等板式變化。

比較宋元南戲，傳奇也大有進步。宋元南戲不分齣，篇幅稍長便難以完整貫串，明代傳奇分齣且有齣目，方便閱讀和演出；宋元南戲進戲很慢，明代傳奇則對枝蔓加以削減以很快入戲；宋元南戲取自村坊小曲不講曲律，明代傳奇兼得雜劇音樂的嚴謹和南戲音樂的靈活。

明嘉靖到清乾隆兩百餘年間，大批文人致力於傳奇的創作與批評，傳奇作家達數百人，中國戲劇出現了繼元雜劇之後的又一高峰，史家稱其「傳奇時代」。明代傳奇高峰賴平民與文人合力而形成。沒有明代南方經濟的繁榮，沒有鑑賞力提高了的大批平民，就不會有各地盡效南聲的熱潮；沒有大批文人的投入，就不會有傳奇的詩化和雅化。

明代曲壇上，先後出現了五倫派、崑山派、臨川派、吳江派等傳奇創作流派。五倫派活動於明初曲壇，代表作家丘浚、邵燦、沈齡等。他們引經據典，尋章摘句，宣揚傳統禮教。嘉靖、隆慶間出現的崑山派，語言典雅細膩，擅寫兒女私情，與清麗纏綿的崑山腔適應，代表作家梁辰魚，主要成員有張鳳翼、顧允默、顧懋宏等人。萬曆間，臨川派以湯顯祖為首，又稱「玉茗堂派」，主體情感顯露，講究意、趣、神、色，不斤斤於音律，當時曲高和寡，追隨者有孟稱舜、吳炳等人。吳江派代表作家沈璟，嚴守聲律矩矱，所作傳奇《十孝記》等十七種，斤斤守法，字字協律，內容則多宣揚傳統禮教，無一可稱佳作，追隨者有呂天成、王驥德、馮夢龍、卜世臣、范文若、袁于令等人。晚明，圍繞情與法孰輕孰重的問題，吳江派與臨川派展開了激烈論爭，戲曲史稱「沈湯之爭」。晚明人對沈璟、湯顯祖評價忽上忽下。今天，湯顯祖作品流傳極廣而沈璟作品絕少流傳，正是藝術作品中才情與法度孰輕孰重問題的結論。

二、浪漫思潮及其藝術主張

明中葉，餘姚人王陽明[45]提倡「致吾心之良知者致知也」，事事物物皆得其理者格物也。是合心與理而為一者也」[46]；泰州學派王艮認為「治天下有本，身之謂也。本必端，端本誠其心而已矣」，「百姓日用即為道」[47]：客觀上承認了個性存在的合理性。被傳統禮教壓抑的人性隨新的時代哲學沖決而出，士大夫中颳起了一股狂禪之風。表面看來，明代心學是宋代理學的繼承和發展，明代狂禪之風是宋代禪悅之風的繼承和發展，其實，二者有本質的區

44 〔明〕王世貞《曲藻》，見於《中國古典戲曲論著集成》第四冊。

45 王陽明：即王守仁，字伯安，因築陽明洞以講學，自稱陽明子，世稱「王陽明」。

46 〔明〕王守仁〈答顧東橋書〉，北京大學哲學系中國哲學史教研室編《中國哲學史》下冊，北京：中華書局一九八〇年版，第一一九頁。

47 〔明〕王艮〈復初說〉，《中國哲學史》，版本同上，第一五六、一五七頁。

別。宋代理學重束縛個性的「理」，重心與理、物與我的和諧，明代心學重本心，重個性；宋代禪悅重清淨無慾，心理趣於內省和封閉，明代「狂禪」呵佛罵祖，敢於否定傳統觀念。陽明心學於無意之中打開了個性解放的大門，充當了情感美學思潮的理論基石，所以，史家稱其「陽明禪」、「心禪之學」。

晚明清初學術界，宗派林立，異說紛呈，成為學術史上天崩地坼的時代。如果說魏晉玄學、唐代禪學推動了人的覺醒，這第三度更為深刻的自我覺醒，是在「心學」流播的晚明清初。晚明狂禪之風中，泉州人李贄提倡「童心」說，公安派三袁和竟陵派鍾惺提倡「獨抒性靈」[48]，湯顯祖、屠隆、張岱……晚明諸子推波助瀾，矛頭直指復古思潮和儒家倫理美學，掀起了一場以張揚個性情感為特徵的人文思潮——浪漫主義思潮，或稱「情感美學思潮」。主情派文人大多率性狂狷，張揚激勵，慷慨不平，大膽地追求塵世歡樂，對中國長期以中和圓融為主的美學傳統是一種顛覆。主情派文人的藝術也不再重視明道言志，轉而重視個人情感的宣洩，中國藝術史上出現了前所未有的個性化熱潮，大量通俗、言情的平民文藝作品，以廣闊的視角和巨大的包容量攝取五光十色的社會生活畫面，有聲有色地刻畫出了平民生活狀態與情感狀態，其成就足令復古派文人刮目。晚明清初藝術史就此一新面目。

三、狂飆突起的徐渭

明後期浪漫思潮之中，徐渭是藝壇一員猛將。徐渭，山陰（今浙江紹興）人，初字文清，改字文長，自號天池山人、田水月，別號青藤、青藤道士、天池道人等，少為諸生，屢試不舉，於是以教館為業，三十七歲入浙閩總督胡宗憲府為幕賓，也曾一時跋扈。嚴嵩事敗，胡宗憲瘐斃大獄，徐渭身心徹底崩潰，「英雄失路托足無門之悲」，「自持斧擊破其頭，血流披面」，又「以利錐錐其兩耳，深入寸餘，竟不得死」[49]，曾九次自殺，九死九生，失手殺妻而至於身陷囹圄。八年牢獄之災以後，徐渭愈益癲狂潦倒，憤世嫉俗，不可收拾。正是在出獄不得志到抱恨而卒的人生之尾，徐渭登上了藝術峰巔。

(一)從工到寫花鳥畫

明代花鳥畫史是一部從工到寫的變革史。明初王紱、夏昶等人所畫墨梅墨竹，基本是元人此類題材和風格的延續。宣德至弘治時期是明代宮廷繪畫的繁盛時期。北京故宮博物院藏永樂時院體畫家邊文進〈雙鶴圖〉（圖八·二九）工整妍麗，能脫俗氣；臺北故宮博物院藏明中期院畫家呂紀〈雪岸雙鵲圖〉，工筆重彩加進了水墨渲淡；院畫家林良放為水墨粗筆，尤擅畫鷹，〈蒼鷹圖軸〉藏於南京博物院；周之冕兼工帶寫，勾花點葉，自創一格。

繼沈周〈墨花圖卷〉之後，陳淳、徐渭徹底放而使用水墨。陳淳，字道復，號白陽山人，中年後用飛白畫寫意花鳥，逝年畫繪《花卉冊》二十頁，水墨點丟，淋漓紛披，生意盎然，如飛如動，藏於上海博物館。如果說陳淳並沒有將文人雅逸的氣質徹底丟棄，徐渭一掃過往文人的溫文爾雅故作姿態，藉筆飛墨舞宣洩狂濤般的情感，將個人遭際和對社會的不滿一寄毫端。藏於南京博物院的〈雜花圖卷〉畫荷葉、石榴、葡萄等，用筆如崩山走石，用墨如大雨滂沱，墨趣變化，遊戲天然，前無古人，其後也少有人匹。藏於北京故宮博物院的〈墨葡萄〉（圖八·三〇），畫折枝從右至左橫插畫面，滿紙如颯颯風動，驟雨疾來，遒勁的藤蔓是徐渭倔強個性的寫照；團團葉片墨彩斑駁，則是徐渭一腔激憤之情的傾瀉；題詩跌宕敧側：「半生落魄已成翁，獨立書齋嘯晚風。筆底明珠無處賣，閒拋閒擲野藤中！」閒拋亂擲的哪裡是葡萄，是為世所棄的徐渭！中國花鳥畫發展到徐渭，才真正完成了從工筆到水墨大寫意的蛻變。徐渭

48 三袁：指袁宗道（一五六〇～一六〇〇）、袁宏道（一五六八～一六一〇）、袁中道（一五七五～一六三〇），因其籍貫為湖北公安，世稱「公安派」。

49 袁宏道《徐文長傳》，所引見陰法魯主編《古文觀止譯注》，長春：吉林出版社一九八二年版，第一一二六頁。

圖8.29 明代邊文進〈雙鶴圖〉，採自《中國美術全集》

開創的大寫意花鳥畫代有傳人，經過清代畫家推衍，大寫意花鳥畫佔據了近現代花鳥畫壇大半壁江山。

（二）一片本色《四聲猿》

繼承宋元南戲與雜劇針砭時弊的傳統，徐渭創作了南雜劇《四聲猿》。

《四聲猿》根據民間流傳的歷史故事改編而成，包括《玉禪師翠鄉一夢》南北二折、《狂鼓史漁陽三弄》北一折、《雌木蘭替父從軍》北一折、《女狀元辭凰得鳳》南北五折，取酈道元《水經注》「猿鳴三聲淚沾裳」之意，合名《四聲猿》。《玉禪師》為徐渭早年之作，表現出徐渭既對凡人七情六慾予以肯定，又對世俗傾軋深感迷惘，力圖到宗教中去尋求解脫；其餘三劇寫作時，徐渭已經從九死一生的煉獄之中走出，對世事既不抱期望，亦不甘屈服，唯求任情率意的批判和反抗。《狂鼓史》讓即將升仙的禰衡對地獄中的曹操擊鼓痛罵，矛頭直指當朝權貴；《女狀元》、《雌木蘭》讚美下層婦女，表現出作者對傳統禮教的蔑視。《四聲猿》大膽歌頌叛逆精神，呼喚男女平等。如此徹底的民主思想和人文精神，是明前期戲曲所沒有、也不可能有的。

《四聲猿》少則二三折，多則五折，不拘長短，上場角色有獨白，有獨唱，有對唱，還有假面啞劇……靈活不拘程式。徐渭還別出心裁地混用南北曲。《狂鼓史》劇情基調激越，不宜輕吹慢打，所以用單出北曲，以收到怒龍挾雨、騰躍霄漢般的效果；《雌木蘭》與《女狀元》兩劇均以女性為主角，前者表現花木蘭戎裝保國的主題，所以用北曲；後者寫黃崇嘏領袖文苑的才能，所以用南曲。南北相參，各得其妙。

《四聲猿》大量運用方言、俚語、口語、啞語，言文人不敢言，俗到了家也就「真」到了家。《玉禪師》第二折

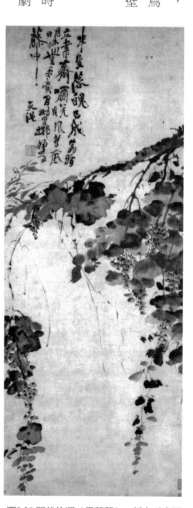

圖8.30 明代徐渭〈墨葡萄〉，採自《中國美術全集》

寫月明和尚說「法門」，「俺法門像什麼，像荷葉上的露水珠兒，荷葉下的淤泥藕節，又不要齷齪，又要些齷齪」，比喻貼切，三兩句話便揭露出宗教的虛偽性。《雌木蘭》一折中，木蘭說自己要代父從軍，母急了，「同行搭伴，朝食暮宿，你保得不露出那話兒來麼？這成什麼勾當？」這些對話，幾百年後，還讓人一看就懂。明人稱徐渭「行奇，遇奇，詩奇，文奇，畫奇，書奇，而詞曲尤奇」[50]；贊《漁陽三弄》「此千古快談，吾不知其何以入妙，第覺紙上淵淵有金石聲」，贊《雌木蘭》「腕下具千鈞力，將脂膩詞場，作虛空粉碎」，贊《女狀元》「文長奔逸不羈，不馴於法，亦不局於法。獨鶻決云，百鯨吸海，差可擬其魄力，」[51]。今人評，「明人雜劇以《四聲猿》為冠，純乎金元家數。蓋北曲不難於典雅，而難於本色，天池生庶幾矣」[52]。

徐渭還創作了四折南雜劇《歌代嘯》，將荒淫無恥的佛門弟子漫畫化，劇情被濃縮為楔子中的四句話，「沒處洩憤的，是冬瓜走去拿瓠子出氣；有心嫁禍的，是丈母牙痛炙女婿腳跟；眼迷曲直的，是張禿帽子教李禿去戴；胸橫人我的，是州官放火禁百姓點燈」[53]。

如果說明前期宮廷雜劇規範整飭，以宣揚傳統禮教為主旋律，以徐渭《四聲猿》、王九思《杜子美遊春》、康海《中山狼》為代表的南雜劇則自抒胸臆，充份表現出文人劇作家的個性精神，成為中國雜劇創作閃爍光彩的末筆。文人參與南雜劇創作，使雜劇退出明代曲壇主體位置之後，創作數量並沒有減少，「有姓名可考的作者達一百二十六名，所編劇本總目為七百四十種有餘，現存三百一十五種，超過了元代雜劇和南戲的總和」[54]。傳奇與南雜劇成為明代戲曲史的兩條線索。前者是南戲向北曲靠攏的產物，後者則是北雜劇的南化。南北融合，蔚成中國戲曲史上元雜劇之後的又一高峰。

50　〔明〕徐渭《四聲猿》附〈歌代嘯〉，上海：上海古籍出版社一九八四年版，〈四聲猿·跋〉。

51　〔明〕祁彪佳《遠山堂劇品》，見《中國古典戲曲論著集成》第六冊，第一四一、一四二頁。

52　王永健〈二十世紀中國古代戲曲理論研究的拓荒者——黃摩西戲曲理論批評簡論〉，《東南大學學報》二〇〇〇年第一期，第一〇三頁。

53　徐子方《明雜劇研究》，臺北：文津出版社一九九八年版，第二二九頁。

54　徐子方《明雜劇研究》，版本同上，所引見引言。

（三）粗服亂頭徐渭書

徐渭行草粗服亂頭，天機自出；狂草中，桀驁不馴的個性精神歷歷如見。藏於紹興文物管理處的狂草〈白燕詩軸〉，字字連綿，筆意相屬，隔行不斷，常有一筆數字成連體字群，轉折提按，虛實疾徐，變化多端；巨幅立軸〈杜甫詩〉和長達六．五公尺的〈草書詩卷〉更是激情奔宕，不可遏止，令人想見其如癲如狂、如醉如癡的創作狀態。藏於上海博物館的行草〈青天歌〉，結體橫斜倚側，參差跌宕，隨意為之，雖不比狂草奔放連綿，而整體氣勢自出。周亮工說，「青藤自言書第一，畫次，文第一，詩次。此欺人語耳。吾以為《四聲猿》與草草花卉，俱無第二」[55]。

徐渭生活在舊傳統和新思想衝突對立的歷史時期，腐朽的官僚制度與強大的禮教傳統使他的人生以悲劇結束。坎坷的際遇沒有將徐渭擊倒，反而成為他藝術和藝術思想發生發展的契機。如果明代藝術史只能推舉一人，我推舉徐渭。徐渭激進的個性化藝術，成為中國藝術從古典艱難走向現代的肇始。

四、湯顯祖與《牡丹亭》

湯顯祖，字義仍，號海若、若士，江西臨川人。代表作《臨川四夢》又稱《玉茗堂四夢》[56]，創造出一個個真真幻幻、以幻寫真、幻中有真、真中有幻的戲境。《牡丹亭》是其中典範，也是傳奇鼎盛時期的典範作品。

《牡丹亭》主角杜麗娘遊園回房，與書生柳夢梅在夢境中幽會於牡丹亭畔，醒後悵然，一病而亡。三年後，柳夢梅來到南安，杜麗娘之魂與其幽會，囑其掘墓開棺，得以還魂復生，二人結為夫婦。此等情節純屬虛構。湯顯祖直言《牡丹亭》創作宗旨是，「情不知所起。一往而深，生者可以死，死可以生。生而不可與死，死而不可復生者，皆非情之至也。夢中之情，何必非真？天下豈少夢中人之耶？必因薦枕席而成親，待挂冠而為密者，皆形骸之論也……嗟夫！人世之事，非人世所可盡。自非通人，恆以理相格耳！第云理之所必無，安知情之所必有邪！」杜麗娘沒有見過柳夢梅，卻「因情而夢，一夢而亡」；湯顯祖沒有見過掘墓奇事，卻「因情成夢，因夢成戲」：可見湯顯祖所寫的情，非實人、實景而直指普遍的人欲。如果「必因薦枕席而成親」，以肉體的結合作為情的結果，便是不識作者深意的「形骸之論」了。「情不知所起」是理解《牡丹亭》的關鍵。湯顯祖還直言「情有者，理必無；理有者，情

必無」，矛頭直指宋明理學的「存天理，滅人欲」；「世有有情之天下，有有法之天下」，公開宣稱與君主專制的「法」對立。作者藉為情而死、為情而生、生而死、死而又生的杜麗娘，呼喚情感解放，為飽受禮教桎梏的人們張揚人欲立下了奇功[57]。如果說《西廂記》的愛情模式尚停留於兩性相悅的低級階段，《牡丹亭》意不在表現成親，而在表現知識菁英追求自由的個性精神。從思想解放的意義言，《牡丹亭》高於《西廂記》。《牡丹亭》及其〈題詞〉，傳達的正是晚明浪漫思潮的呼聲。

《牡丹亭》長達五十五齣，以散板〔繞池游〕作引子，以8/4拍的〔步步嬌〕〔醉扶歸〕與4/4拍的〔皂羅袍〕作正曲，以2/4拍的〔隔尾〕作尾聲，用獨唱、對唱、齊唱等多種演唱方式，細緻刻畫了人物的心理活動。全劇語言清新典雅，充滿詩情畫意和生活情趣。「良辰美景奈何天，賞心樂事誰家院……朝飛暮卷，雲霞翠軒；雨絲風片，煙波畫船」從《滕王閣序》等化出，吻合如自家手筆，如今婦孺皆知。《閨塾》寫丫鬟春香欲去買花遭塾師指責，春香罵道：「村老牛！癡老狗！一些趣也不懂！」春香所說的「趣」，正是生活的樂趣，也就是審美的情趣。審美的情趣、生活的樂趣，被主情派文人看得如此重要，沒有了「趣」，生命便形同槁木。《牡丹亭》語言和情感的至美境界，對後世戲劇創作產生了極大影響。不足在雅而有欠口語化，李漁批評其「字字俱費經營，字字皆欠明爽。此等妙語，止可作文字觀，不得作傳奇觀」[58]。

五、蔚成高峰的木刻版畫與服務平民的肖像畫

隨著市場經濟的蓬勃發展，明中期以後，書畫普及到了富裕的城市平民。職業畫家設帳課徒需要印製成批的畫

55　〔清〕周亮工〈讀畫錄·題徐青藤花卉手卷後〉，蕭元編《明清閒情美文》，長沙：湖南文藝出版社一九九三年版，第三九〇頁。

56　《臨川四夢》：指《還魂夢》（即《牡丹亭》）、《紫釵夢》（即《紫釵記》）、《邯鄲夢》（即《邯鄲記》）、《南柯夢》（即《南柯記》）。

57　〔明〕湯顯祖《牡丹亭》，北京：人民文學出版社一九九五年版，本段引文均見〈牡丹亭題詞〉。

58　〔清〕李漁《閒情偶寄》，南京圖書館古籍部藏清康熙壬子年刻本，所引見〈詞曲部·詞采第二·貴顯淺〉。

圖8.31 明代陳洪綬〈雜畫圖冊〉，選自王朝聞、鄧福星主編《中國美術史》

譜，唐寅、文徵明、董其昌、李流芳等，各以木版刻印畫譜進行自我宣傳以擴大商業影響，加之描寫市井生活與世俗人情的傳奇、小說、話本、擬話本和小品文等需要插圖，科技、醫學等書籍需要插圖，文人把玩的墨譜、箋紙，平民消閒的酒牌（即「葉子」）也需要印以木版圖畫，由是，木刻線描版畫大量印行，京城以外，東南書坊林立，形成了徽州、金陵、武林、吳興、蘇州等不同的雕版印刷流派。

徽州木刻版畫的創作得力於畫家參與。萬曆間徽州人丁雲鵬為徽刊書本插圖，人物神情颯爽，筆力偉岸，《方氏墨苑》中有其版畫作品。

崇禎間，陳洪綬與崔子忠畫人物，並稱「南陳北崔」。陳洪綬，號老蓮。他一反明末畫壇的唯元風氣，取像民間，追蹤唐宋，既畫工筆重彩，又畫人物白描，晚年畫人物容貌奇古，參以怪石，以人與石、一瞬與永恆並置，突顯對生命一瞬的穎悟。其衣紋排疊遒勁，設色水石並用，尤擅易圓以方的裝飾意匠，線條森森然如折鐵（圖八‧三一）。陳洪綬與名刻工項南洲等合作，創作出一系列木刻版畫史上的傑作。如《西廂記》插圖，正圖繪《西廂記》主要情節，副圖刻老幹古梅、花草禽鳥，以線條的排疊形成節奏，以線條的穿插組織出畫面黑、白、灰的對比，極富形式美感（圖八‧三二）；〈屈子行吟圖〉故意將屈原頭部畫小，造成紀念碑似的長三角造型，傳神地刻畫出屈原高冠長劍、行吟澤畔、顏色憔悴、形容枯槁的情狀，屈原形象就此定格；〈水滸葉子〉刻梁山泊一百零八條好漢，人物個性鮮明，神采畢現，大俗大雅，堪稱絕筆。其高古偉岸的畫風，給金農、任頤、齊白石以極大影響。陳洪綬成為明代卷軸人物畫倒退總趨勢下兀然挺立的奇

圖8.32 明代陳洪綬《王西廂‧窺東》，採自《中國美術全集》

峰。沒有他，明代人物畫史將黯然失色。清人惲格批評陳洪綬作品過於刻畫，其實正可見陳洪綬熟諳版畫用刀特點，有意遠離文人審美定勢，氣格直通上古的個性精神。丁雲鵬、陳洪綬畫稿佐以新安刻工的精良手藝，卒成中國古代版畫史上的黃金時代。

晚明著名畫譜有：顧炳、徐叔回摹輯、劉光信刻《歷代名公畫譜》四冊，或稱《顧氏畫譜》，以時代為序，摹東晉顧愷之、陸探微至明代董其昌等一百位名家作品，每人一圖，前圖後傳，另附六人有傳無圖，當時名家書寫評語題跋，工致傳神，如觀真本，為明代畫譜中的神品，既為人們學習人物畫提供了範本，又成為一部線刻版畫畫史圖錄，藏於上海圖書館（圖八·三三） [59]。也在晚明，方于魯延聘徽州黃氏刻工刻《方氏墨譜》六卷又一卷，收方氏名墨造型圖案三百八十五式；程君房不甘示弱，彩色套印《程氏墨苑》十四卷，由著名畫家丁雲鵬繪圖，徽州黃氏木刻名工鐫刻，收程氏名墨造型圖案五百二十式，其中五十幅為彩色套印；加上《潘氏墨譜》兩卷、《方瑞生墨海》十一卷，明代四大墨譜不僅記錄了製墨高峰期的輝煌，同時成為明代版畫的重要遺存，《程氏墨苑》還以木刻線描版畫表現聖母與耶穌形象 [60]。就中國古代版畫，鄭振鐸讚揚璀燦的萬曆時代是「光芒萬丈的萬曆時代」 [61]。

中國最早的彩色套版印刷品是元代至正初《金剛般若波羅蜜經》，印經為朱色，印注為黑色，藏於臺北中央圖書館。版刻家胡正言，安徽休寧人，一生經歷了明萬曆至清康熙六朝，閱歷廣博。他精於版刻印刷，又善造墨製箋，崇禎間定居金陵，廣交當時社會名流，萬曆十二年（一五八四年）與畫家、刻工、印工合作，首創「餖版」法，分色套

[59]〔明〕顧炳《歷代名公畫譜》，上海：上海鴻文書局一九八八年石印版。

[60]〔明〕程君房《程氏墨苑》、方於魯《方氏墨譜》，收入《續修四庫全書·子部·譜錄類》第一一二四冊。

[61] 鄭振鐸〈中國古代木刻畫史略〉，《鄭振鐸全集》，廣州：花山文藝出版社一九九八年版，第三〇六頁。

圖8.33 晚明《歷代名公畫譜·鬥茶圖》，採自《中國美術全集》

圖8.34 明代《蘿軒變古箋譜》，採自《中國美術全集》

圖8.35 明代《十竹齋書畫譜》，採自《中國美術全集》

印出《十竹齋書畫譜》四冊，凡書畫、墨華、果譜、翎毛、蘭譜、竹譜、梅譜、石譜八卷，共一百六十幅，梅譜有早梅、雪梅、月梅、煙梅、風梅、老梅、墨梅、疏梅、落梅等二十種，竹譜有寫竿、寫節、定枝、寫葉各種圖式，一圖一詩，每譜前有序，蘭譜、竹譜前又有〈起手執筆式〉等圖解。天啟間，金陵吳發祥創「拱花」法，印出拱花水墨加彩《蘿軒變古箋譜》一百七十八幅，寫形工致，色調雋雅，鐫刻勁巧（圖八·三四），為現存箋譜中最早的刻本。[62] 崇禎十七年（一六四四年），胡正言又以「餖版」法加「拱花」套印《十竹齋箋譜》，初集凡四卷。[63] 一卷七種，為清供、華石、博古、畫詩、奇石、隱逸、寫生；二卷九種，三卷九種，四卷八種，除匯集當代名家之作外，還臨摹元、明名家作品。[64] 因為綜合運用了餖版、拱花技法，[65] 筆法簡略，敷色淡冶，意趣超然，雋雅精細，花筋葉脈有浮雕感，逼真地再現了國畫的皴、漬等筆墨趣味，開創了世界彩色套印的新紀元（圖八·三五）。鄭振鐸評價，「嘉靖始衰，藝術卻幾乎無一部門不顯出蓬勃的生氣與別緻的式樣來」，「《箋譜》諸畫，纖巧玲瓏，別是一格。以設色凸版壓印花瓣脈紋、鼎彝圖案與乎橋頭水波、山間雲痕，尤為胡氏之創作。人物則瀟灑出塵，水木則澹淡清華，蛺蝶則花彩斑斕，欲飛欲止，博古清玩則典雅清新，若浮出紙面」[66]。《十竹齋箋譜》雖然雅麗別緻，卻斤斤於小紙小箋、小形小色，唐宋元畫的氣象韻律都已經成為免談。

明前期畫家逃避現實，或轉向對歷史人物的描繪，或將人物作為山水畫中的點綴。明後期政局動盪，畫家不復畫前朝故事，卻因平民文化的興起，將平民追念祖先的肖像畫帶動了起來，空前增長的肖像畫需求，又帶動起唯重意趣的人物寫生畫。曾鯨，字波臣，在傳統人物畫以線立骨的基礎上，借鑑西畫明暗，用淡赭層層渲染出人臉凹凸，人稱「波臣派」，〈張卿子像〉寫生而能妙得神情，敷色潤澤，意態安詳（圖八‧三六），記錄了晚明肖像畫在西畫影響下所能達到的傳神高度。

六、寺廟彩塑壁畫的最後華章

明代，中國寺廟彩塑壁畫已是強弩之末。南京大報恩寺為明代金陵三大寺之首，永樂十年（一四一二年）開造，歷時二十年完工。寺內琉璃塔高約七十八公尺，數十華里外望見其高出雲表，龍吻、立柱、樑枋、斗栱、藻井、拱門均用五色琉璃構件，其上模印佛像、飛天、獅子、大象、蓮花等浮雕圖案，南京博物院、館各有收藏。今人在原址建起公園，歷史信息與現代景觀交織並存。山西洪洞霍山山巔上廣勝寺琉璃飛虹塔，八角，十三級，高四十七‧三一公尺，樓閣式，每塊琉璃都模印了龍、力士等高浮雕圖案，為報恩塔無存以後明代琉璃塔第一。明代琉璃龍壁則有：北京北海公園內九龍壁，山西境內大同、平遙、平魯龍壁……共十餘座，北海公

圖8.36 明代曾鯨〈張卿子像〉，採自《中國美術全集》

62 〔明〕胡正言《十竹齋書畫譜》，南京圖書館藏崇禎十七年胡氏彩色套印本。

63 〔明〕吳發祥《蘿軒變古箋譜》，上海圖書館藏天啟六年金陵吳發祥刊本。

64 〔明〕胡正言《十竹齋箋譜》四冊，北平：榮寶齋一九三四年套印本。

65 餖版：指分色分版套印，鬥合成畫；拱花：指凸版壓印出花紋圖案。

66 鄭振鐸《中國版畫史圖錄》，《鄭振鐸全集》，廣州：花山文藝出版社一九九八年版，第三〇五頁、二四三頁〈序〉。

園雙面九龍壁色澤絢麗，大同代王府單面九龍壁造型粗獷，力度十足。可見明代琉璃燒造前所未有規模之一斑。

明代寺廟彩塑造型寫實圓潤，衣紋流暢，比較魏塑的超凡脫俗、唐塑的莊嚴典麗、宋塑的傳神洗練，是明顯不逮而見俗氣了。

雙林寺距山西平遙六公里。十座大殿內，存宋元至明清彩塑兩千多尊。它突破了佛教造像或坐或立的靜態程式，或聚，或散：起伏組合，數量之多、時代面貌之豐富，堪稱近古彩塑藝術的寶庫，從中清晰可見宋元明清佛教雕塑時代風格演變的脈絡。其優秀之作集中於宋、明兩代。羅漢殿內宋代十八羅漢簡練質樸，神氣如生，「啞羅漢」之「啞」，盡現於其銳利的眼神和起伏的腹肌，令人稱絕！天王殿廊下明代彩塑四大天王高達三公尺，眉、眼、嘴角肌

圖8.37 平遙雙林寺千佛殿明代彩塑韋馱，採自《中國美術全集》

肉塊塊膨脹突起，力度十足，允推為中國彩塑天王中的最佳作品；千佛殿大佛旁明代彩塑韋馱，威武英俊，海內彩塑韋馱無有可比者（圖八·三七）。山西朔州崇福寺三大士像、北京海淀區大慧寺彩塑中天王、力士、觀音等，也是明代彩塑的優秀作品。河北正定隆興寺摩尼殿照壁後有嘉靖間所塑敷彩影塑，長達十五·七公尺，觀音一足翹起，一足下垂，姿態嫻雅，山石則見瑣碎（圖八·三八）。蘇州紫金庵明代彩塑十六羅漢，真實地塑造出人物神情和絲綢質感，神的世界裡充塞著平民的七情六慾，雖然惟妙惟肖，卻不免圓滑俗

形式感與生命力量都減弱了。

山西明代寺廟壁畫，以新絳陽王鎮稷益廟正德二年（一五○六年）壁畫百餘平方公尺為高。它以連環畫的形式，畫大禹、后稷、伯益等為民造福的故事。畫上農民、神祇、鬼卒四百餘人，個個神采勃發，耕種、伐木、田獵、朝聖、祭祀……千姿百態，場面浩大，結構緊湊，全面反映出明代山西民風民俗和生產生活。稷益廟以對民間

67
后稷：古代周姓各族始祖，傳說為姜嫄踏巨人足跡懷孕而生，舜時為農官，曾教民耕種；伯益：古代嬴姓各族的祖先，善畜牧和狩獵，舜時掌管山澤，曾助禹治水。

圖8.38 正定隆興寺摩尼殿照壁後壁明代敷彩影塑，著者攝

豔，完全是世俗作風了。

明代寺廟繪畫遺存，見於北京西郊法海寺、河北石家莊毗盧寺、陽高縣雲林寺、四川新津觀音寺，山西省就有新絳稷益廟、繁峙公主寺、汾陽聖母殿四處。

法海寺在北京西郊翠微山南麓，建於明正統初，大雄寶殿幸存至今，殿內存正統年間壁畫十鋪，面積兩百三十六‧七平方公尺。東西梢間壁上〈帝釋梵天圖〉對稱畫眾神禮佛，以山水祥雲為背景，帝釋梵天雙目炯炯，衣帶當風，甲冑、佩帶裝飾繁複（圖八‧三九）；佛龕背後三鋪扇面牆畫〈三士圖〉稍見粗略；後壁兩鋪壁畫〈禮佛圖〉和照壁牆後三鋪壁畫〈三士圖〉最為精彩：其人物衣紋用瀝粉堆金法畫出，金光鋥亮有如銅鑄，眾女神衣裙上彩繪勾金小花細若秋毫，山石線條鋒芒畢露，大象白描線條快如速寫，水紋翻捲遒勁，各種走獸鱗鬣畢現，連狗耳朵上的絨毛和血管也畫了出來，正中水月觀音坐姿嫻雅優美。只是殿內光線昏暗，務必藉助手電筒，方能見出全幅線條之精妙豐富。法海寺壁畫整體敷色深暗，人物造型細長，比較永樂宮元代壁畫，細膩過之，

圖8.39 法海寺大雄寶殿東梢間明代壁畫〈帝釋梵天圖〉，採自《中國美術全集》

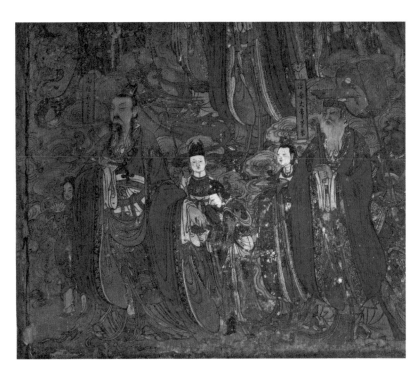

圖8.40 石家莊毗盧寺釋迦殿東壁下層明代北部壁畫〈三界諸神圖〉，採自《中國歷代藝術》

生活的深度反映，顯出比佛、道題材壁畫更高的價值，線描筆力雄健，有浙派風範。繁峙公主寺大雄寶殿存大型水陸壁畫；陽高縣雲林寺大雄寶殿水陸壁畫面積雖小，水準較公主寺似有過之；汾陽聖母廟聖母殿北壁所畫後宮生活場景，則豔麗如同尋常仕女畫了。右玉寶寧寺存絹地卷軸水陸畫一百三十六軸，構圖之包羅萬象、章法之變幻多端、色彩之典麗不俗，均非俗工可為，只是形象纖弱。

石家莊西北郊上京村毗盧寺初建於唐天寶間，現存建築為明代風格，賴河流與池塘阻隔，未被現代城市建設推倒。寺內毗盧殿、釋迦殿內存明代水陸壁畫，用瀝粉堆金法畫儒、道、佛三教神祇共計五百零八人，繁密有序然筆力纖弱，而以釋迦殿東壁下層北部壁畫〈三界諸神圖〉為精（圖八‧四〇）。北壁東部下層壁畫〈三界諸神圖〉，諸神神情各異，人物則失之太多。照壁後有影塑三世佛一鋪，體量甚小，寫實傳神可追紫金庵明塑。

綜上可見，明代藝術經歷了前期復古因襲、中期局部前進、晚期激進超越三個歷史階段。各種藝術思潮波瀾迭起，宮廷的、文人的、市民的、宗教的藝術，互相影響，互相滲透，晚明個性化的藝術如狂飆突起，使明代藝術史面目為之一新。如果沒有晚明，明代藝術史將大為失色。

圖9.51 山西皮影，採自《中國民間美術全集》

第九章 集成總結——清代藝術

明末女真人據關外建國，崇禎十七年（一六四四年）破關進入紫禁城，清順治十八年（一六六一年）消滅明王朝偏安諸帝，建立起統一政權，次年改號「康熙」。乾隆朝一手懷柔，一手大搞文字獄；一面政治專制思想僵化，一面追慕漢族文化，窮極財力追求物質享受。所謂康乾盛世，雖然經濟積累日漸豐厚，政治制度仍然是在君主專制的舊軌道上蹣跚，思想了無創新，藝術也滑行在前朝既定的軌道上，僵化封閉，缺少變革，宮廷工藝愈來愈缺乏活力，而為裝飾化的技術取代。康熙二十三年（一六八四年）開放海禁，康熙五十六年（一七一六年）再度禁海；乾隆二十二年（一七五七年），清廷只允許「一口通商」即由廣東十三行進行進出口貿易，亞、歐、美主要國家各與廣州十三行發生過直接的貿易關係，歐洲颳起了一股中國熱。這股「中國熱」，並非面對大唐盛世那樣地崇敬，只是獵古賞奇並且誘發覬覦之心。當統治者為「盛世」自詡之時，百姓積貧積弱，工業革命在西方勢如破行，中西方思想、科技、生產力……就此拉大了差距。

晚明張揚個性的浪漫思潮和受西學影響的實學思潮同時延續到了清前期，使清初思想與藝術表現出與晚明跨時代的一致性。以《桃花扇》、《長生殿》為代表的感傷傳奇、以「四僧」（弘仁、髡殘、八大山人、石濤）為代表的遺民書畫，成為清初藝壇的發韌之聲。人物畫進一步衰落，遠離政治的山水畫受到重視，畫風保守的「四王」（王時敏、王鑑、王翬、王原祁）為統治者捧為畫壇正統。

有清一代，藝術的平民化已成大勢。地方戲關注芸芸眾生，比傳奇贏得了更廣層面的城鄉民眾；商賈、文人精心營造園林居室，用於裝點家居的寫意花鳥畫普及了開來，成為清中期最為流行的畫種；各地各民族民間藝術與工藝美術如山花爛漫，各具特色，四大名繡、四大名硯等等，都在商品流通的清中期叫響。清代成為中國古典藝術的集成時期。

清道光二十年（一八四○年），第一次鴉片戰爭爆發。道光二十三年（一八四三年），根據《南京條約》和《五口通商章程》，上海正式開埠，西方文化強勢進入，從根本上動搖了中華傳統文化在本土的主體位置。咸豐元年（一八五一年），太平軍佔領南京；咸豐六年（一八五六年），第二次鴉片戰爭爆發。此時，君主專制下的官僚政治早已是積重難返，國人眼睜睜看著國家江河日下，富國強兵的呼聲充斥於晚清。道咸碑學促成了書畫中興，代表平民趣味的京戲與俗豔剛猛的海上畫派，便誕生在清末民初動盪的社會氛圍之下。

第一節　終集大成的建築藝術

清代殿式建築大體是明代殿式建築風格的延續和倒退，屋蓋出檐愈淺，斗栱愈小，營造僵化制度化。但是，清代建築中的某些樣式，如皇家園林和江南園林、各民族民間民居等，各有對前代成就的超越。存世古建築主要是清代建築，清代建築便有了集大成以知興替的意義。

一、窮極財力的皇家建築

清政權在關外有將近三十年歷史，關外留下了兼理政、居處功能的盛京行宮。其主體建築大政殿於八角攢尖頂中融入了蒙古包元素，殿前十王亭呈八字排開，中軸線兩殿一樓之後，後宮建在三公尺多高的階基之上，也就是說，後宮比金鑾殿高出三公尺多。宮高殿低的建築形制，與漢人男尊女卑的建築形制正相悖謬。

入關以後的清廷，只在明代紫禁城基礎上斟酌損益。康熙二十二年（一六八三年），建築師雷發達、雷發宣應募赴京，為宮殿營造進行圖紙與模型設計。其子孫七代主持工部營繕所內「樣式房」，主持設計清代皇家建築工程長達兩百餘年，圓明三園、熱河行宮、香山離宮、玉泉山、三海、昌陵、惠陵等的圖紙與燙樣都出自「樣式雷」之手。康熙、乾隆間，投注大量財力營造皇家宮苑。城內御苑如三海與建福宮、慈寧宮、寧壽宮內花園；城外御苑兼有中國國家博物館、中國第一歷史檔案館、北京故宮博物院共珍藏「樣式雷」圖檔約兩萬件（圖九‧一）。

理政、休閒雙重職能，暢春園、圓明園、避暑山莊等，規模大大超過了城內御苑。如果說江南園林突出地體現了道家隱逸思想，皇家園林既刻意意效仿江南園林，更注重以整飭的宮殿、建築的秩序體現皇權至尊。其園區寬廣，建築高大厚實，色彩莊嚴華麗，松柏常青，金碧照應，有一攬天地的大氣。園林內宮殿木構以皇家建築專用的「和璽彩繪」作為裝飾（圖九‧二），廟宇和次要殿堂木構以圓形骨式程式構圖的「旋子彩繪」作為裝飾，遊廊木構則以淡雅而有舒卷氣的「蘇式彩繪」作為裝飾（圖九‧三）。

北京城內御苑經過遼代以來幾個朝代的建設，形成北海、中海、南海的基本格局。順治八年（一六五一年）在瓊

圖9.1 樣式雷正陽門大樓圖樣，選自華覺明等編《中國手工技藝》

圖9.2 雍和宮牌坊上和璽彩繪與旋子彩繪，選自蕭默《中國建築藝術史》

圖9.3 北海靜心齋蘇式包袱彩繪，選自蕭默《中國建築藝術史》

1 樣式雷：指清代主持宮家宮苑設計的雷姓世家。燙樣：指建築模型設計工藝中，熨燙木料或秫秸、草紙構件的工序。五分樣相當於建築實物一丈，即一比二百；四寸樣相當於建築實物八尺，即一比二十⋯各有規例。

2 和璽彩繪：指用金綠描繪龍、鳳，多見於皇家宮殿，有「金龍和璽」、「龍鳳和璽」、「龍草和璽」三種；旋子彩繪：指以圓形為基本骨式變化的花朵圖案，多見於王府、廟宇等建築，有「金琢墨碾玉彩畫」等九種；蘇式彩繪：以山水、花鳥、人物為題材，多見於園林，有「枋心式」、「包袱式」等五種。清代建築彩繪諸多樣式，是宋代《營造法式‧彩畫作制度圖樣》所記十六種建築彩繪的進一步法式化、定型化。

華島上建成高三五‧九公尺的藏式白塔，成為全園建築的制高點。此後，瓊華島北岸、東岸建造了五龍亭等建築，園中又造濠濮間、畫舫齋等小園。在瓊華島上，可以多角度觀賞對岸五龍亭；在五龍亭，又可以多角度觀賞對岸白塔和延樓長廊玉帶般的鉤欄：使北海景觀有主有賓，有藏有露，注重對景，空間變化豐富。

康熙時始建、乾隆時完成的城外圓明、長春、綺春三園，總面積五千餘畝，建築面積十六萬平方公尺，大如圓城，統稱圓明園。因為平地造園，空間又極開闊，所以取大園包小園之佈局，園園相連，深邃曲折，避免了大園易生的鬆散空曠，顯示出佈局中的中華智慧。園內九州景區，以九個島嶼繞後湖佈置，比附《尚書‧禹貢》中天下九州之說；萬方安和景區於水心建卍字殿，以三十三間房屋組成卍字平面，寓意「萬方安和」；園南部島上正殿取名「九州清晏」，點明天下太平、河清海晏的主題：正大光明殿、勤政親賢殿等，無不體現出儒家勤政愛民的思想。園內四十八景成集錦式，兼容並包南北不同的建築風格，同時取用西方洛可可建築及其室內裝修手法，使全園建築風格很不統一。一八六○年，此園被英法聯軍等焚燬，劫後尚有十餘處遺存：一九○○年，此園又遭八國聯軍等洗劫，從此成為廢墟。

避暑山莊又稱熱河行宮，在河北承德北郊，康熙時修建、乾隆時完成。它以山體為主，佐以水面，總面積五百六十四萬平方公尺。其最大特點是因形就勢，巧借自然，鋪排出江山一統的恢弘場面：麗正門九重四合院象徵皇權威力，東南部湖區寫仿江南園林，西北部山嶽象徵西北高原，北區大片草地象徵蒙古草原，蜿蜒的宮牆象徵萬里長城，東側和北面山坡上建十二座喇嘛廟，今存八座，人稱「外八廟」。避暑山莊正是天下一統、中央與遠藩親密關係的縮影。

乾隆時，將元代甕山改名為「萬壽山」，將甕山泊改名為「昆明湖」，在山上建造大報恩延壽寺，山後建造了一組喇嘛教建築，名「清漪園」，咸豐時被毀。慈禧挪用海軍經費重建，改名「頤和園」。靠近東入口是整飭的宮殿群落，傳達了禮制與秩序；繞過仁壽殿，視野豁然開朗，昆明湖碧波蕩漾，面積達兩百公頃，西山、玉泉山和京郊田野隱隱在望；萬壽山陽坡排雲殿佛香閣為全園制高點。如果說昆明湖周邊低矮的建築好似臣民百姓，豎向高聳的排雲殿則似全園建築的「君」（圖九‧四）；長七百二十八公尺的畫廊像一條彩練，將分散的景點串聯了起來。後山水面狹

圖9.4 頤和園萬壽山排雲殿佛香閣，採自《中國美術全集》

圖9.5 清太祖福陵一百零八磴，著者攝

長曲折，林木蓊鬱，環境幽靜，與前山昆明湖的開闊曠遠形成對比，「諧趣園」仿無錫寄暢園，既見江南山水的平遠，又於厚實的屋脊中透露出了北方消息。總之，頤和園造景富有主、次、橫、豎、直、曲、鬆、緊、虛、實的變化。建築屋頂一律鋪黃色琉璃瓦，與藍天白雲、青松翠柏相映襯。此園瑕疵在於前山大片水面過於空曠，缺少起伏，西堤仿杭州西湖蘇堤，西堤景明樓以東仿洞庭湖，以北仿漢武昆明池，鳳凰墩小島四周仿太湖黃埠墩，刻意模仿便難免留下敗筆。作為中國現存最大的古代園林，頤和園不失經典價值。

清皇陵大體依照明皇陵形制，重視風水並按中軸線對稱展開。與明皇陵不同在於：以月牙城（俗稱「啞巴院」）取代方城，置於寶頂之前。清王朝入關以前的皇陵，清人稱「盛京三陵」，今人稱「關外三陵」。永陵在王朝發跡之地——撫順新賓，其中埋葬了清王朝六位祖先，建築格局不大，殘損極為嚴重。福陵——太祖努爾哈赤陵在瀋陽東郊，神道石刻立於高高的須彌座上，從神道登一百零八磴上山到大紅門、月牙城、寶頂，建築佈局完整（圖九·五），殿宇新修痕跡太重，無論氣勢還是局部石雕，都與北陵差之遠甚。北陵——皇太極陵在瀋陽北郊，原規模居三

圖9.6 清皇太極北陵角樓，著者攝

陵之首（圖九·六），今人砍頭留尾，將北陵神道改建為公園，從牌坊到寶頂仍然氣場渾圓，隆恩殿石臺基雕刻或舒放或緊湊，精美又極盡變化，實屬皇陵石雕的上品。

入關後的清王朝在京城附近分設皇陵，按昭穆之制，二、四、六世居左，謂「穆」，即河北易縣西陵。東陵埋葬著順治、康熙、乾隆、咸豐、同治五帝和慈安、慈禧等四後及眾多公主妃嬪，以順治孝陵和長十一里的神道為中軸，若干支線通往諸陵，陵區極廣，如今已與集鎮、農田混雜。乾隆裕陵地宮石門和券堂四重，進深達五十四公尺，每重石門造型仿木結構屋頂，石券堂全部為無樑無柱的拱券結構，高大的石門柱、石門扇以及石門洞兩壁、石券頂均作精細雕刻，繁縟精美，歎為觀止。慈禧定東陵隆恩殿龍柱、牆壁、卍字回紋錦和浮雕「五福捧壽」通體鎏金，豪華有過各皇陵，丹陛石雕鳳在上，龍在下，可見其母儀天下之心。

西陵有雍正、嘉慶、道光、光緒帝陵四座，后陵三座，公主妃嬪陵寢七座。光緒陵地宮已被打開，石門四重上有浮雕力士。帝、后陵圍牆均覆黃琉璃瓦。后陵形制較小，寶頂前不設啞巴院，寶頂不可登臨，以區別於帝陵。妃子陵圍牆覆綠琉璃瓦，不設隆恩殿，不設寶頂。西陵四面為永寧山圍裏，自然風光和原貌保護優於東陵，無論在昌陵、慕陵還是崇陵，舉目四望，都見青山環抱，松樹為屏，滿目蒼涼，形成與天地共生息的四合空間，區別於陵區外的雞犬之聲、民房阡陌。置身其中，感覺天地山谷都參加了對君王的祭奠儀式（圖九·七）。

二、以小見大的江南園林

晚明至於清代，江南造園之風臻於鼎盛。文人們親自參與園林及其陳設設計，使江南園林呈現出變化靈巧、清新

活潑的新風，與北方整飭華麗、講究法式的宮殿形成對照。北人重「法」，南人重「趣」，各極其致。江南造園給皇家園林和北方園林以巨大影響，成為中國園林史上的典範。

江南園林多為士大夫退官隱逸而建。其外觀都不顯張揚，高牆深院藏於窄巷小弄，可見士大夫心理的內斂封閉。園名多表現出園主意趣，如「網師園」之「網師」指漁父；「退思園」、「寄嘯山莊」……從名字即可知主人的內斂封世的意願。揚州個園用宣石、黃石、湖石、筍石疊作「四季假山」，抱山樓懸「壺天自春」匾額，廊壁嵌清人劉鳳誥於〈個園記〉石刻，從所刻「不出戶而壺天自春」等語，可知主人的避世意願；「愚園」、「隨園」、「懶園」、「拙軒」、「儔軒」云云，莫不可見士大夫人格精神萎縮之一斑。

江南園林中多設書齋、吟館、琴室、經樓，或嵌石碑於壁上，或刻石於假山、廳、榭、亭、廊各以不同的主題命名，楹聯、匾額在在可見，甚至在屏風、屏門上雕嵌繪刻，通過各種手段，彰顯園林的詩文意境。蘇州耦園橋題

圖9.7 西陵之昌陵全景，選自蕭默《中國建築藝術史》

「形影相照」，榭題「枕波雙影」，亭題「吾愛亭」，園景成為園主夫妻恩愛的見證；蘇州網師園有「待月亭」，匾額上刻「月到風來」，仄仄平平，讀來上口，詩因園韻味悠長，園藉詩昇華意境；蘇州留園壁上嵌有褚遂良、蘇軾、董其昌等人書法刻石。畫家也參與江南園林設計，如揚州片石山房是石濤手筆，常州近園有王翬、惲格、笪重光參與設計。如果說西方建築與雕塑接近，江南園林則是綜合藝術，賴詩文繪畫昇華山水意境。

江南園林還以空間大小、強弱、藏露、先後的安排和賓主的呼應，形成線形流動、縱深延展

的空間序列，調動起時間和空間設計意匠。其立體的、綜合的、全方位的表現，遠遠超越了不可視的詩境和平面的畫境。大小不一、景色各異的庭園有時相隔，有時相套，有時並列，空間時收時放，景色虛實相生，對比變化，使人如遊萬花筒中。江南園林的最大成就，正是在層層相套、曠奧交替、虛虛實實的空間中展開線形延展的序列，使山水、花木與亭榭節奏起伏，依線型串聯成為靈動有序的視覺空間。合院往往有數個房屋、天井，空間一收一放，一實一虛，形成明顯的律動；園林徑所以迂迴，橋所以九曲，廊所以綿延，都是為了延緩時間流程，強化空間感受。江南園林像絲絃，有開端，有發展，有高潮，有尾聲；像國畫手卷，移步換景便柳暗花明，不斷獲得新的美感。江南園林之美，不在個別的組成要素，而在空間組合的高妙，因此，江南園林整體之美遠遠大於部份美之和。

江南園林還長於用借景、對景、障景、框景、分景、夾景、添景、透景等手法，使園內空間通透，似隔還連；使園外空間進入園內，從而打破了窄小空間的界限，擴大了觀賞視野，從有限伸展出無限。各式洞門、窗宕和花窗，使閉處能透，近處能遠，小處能大；隔門或隔窗借景，又使景如鏡中花、水中月，如美人「猶抱琵琶半遮面」，豐富了園林景觀的空間層次，增加了園林景觀含蓄的美感。每當明月當空之時，一排排窗宕像一排排提燈，映照著粼粼波光，增加了園內光影的迷離變幻。

江南園林尤其表現出對物境融合的關注。橋做成拱橋或步石，欄杆做成美人靠，建築構件上雕以花鳥草蟲、山水樹石等自然紋樣，以減少建築構件的功能意味。花窗、門景、月洞等富有變化的曲線，使冷漠的牆壁變得風情萬種。其造型漏透，孔眼漏透，與周圍環境組合通透，可障可分。總之，江南園林千方百計將自然的不規則線條引入園林，將宇宙萬有的生機引入園林，其指導思想正是中華天人合一的宇宙觀。

東西方營造園林，都想在有限的空間內體現容納大自然的無限。江南園林以寫意收納大自然，西方園林以寫實收納大自然。前者移天縮地，賦予人豐富想像；後者將自然原版移入形成縮微景觀，束縛了人的想像力。園林內屋頂多作歇山頂，屋脊做成清代蘇州，大小園林不下三百處。現存蘇州園林多建於清代，或於清代重修。園林內屋頂多作歇山頂，屋脊做成甘蔗脊、鴟尾脊、哺雞脊等，屋角高翹，如飛如動，軒做成海棠軒、鶴頸軒、菱角軒、船篷軒等、迴廊、亭榭、假山、池塘似隔還連，牆角轉折處巧用竹石遮擋，自成一方小景，雋雅柔宛如山水扇面。

網師園初建於南宋，乾隆中重建，大廳對面磚細門樓雕鏤精美，為乾隆間原物。其園小而得體，尤宜靜賞。滄浪亭初建於北宋，清代重建。它巧借園外河道擴大園林空間，審美蒼古自然。此二園與明代拙政園、留園並稱蘇州四大名園。環秀山莊係乾隆間重建於五代金谷園遺址，道光間晉陵疊山名手戈裕良疊石為山。它以山為主，以水為輔，假山外觀宛如大物，步入山徑、洞、壑、澗，變化萬千，景有高遠、深遠、平遠，仰視、俯視、平視所覽各異。登臨懸崖，真有身在深山大壑之感。允推其為江南園林疊石第一。

蘇州地區值得一提的園林還有：耦園，建於清初，以樓環水，以水環園；同里退思園，以貼水、樓上復道和嵌字花窗自成特色，復道平直，不及揚州何園復道迴環精彩（圖九‧八）；怡園，同治、光緒間顧文斌在明代遺址上重建，繞池疊山，庭院別少曲折隱藏；曲園，狹長能得清幽，半亭內懸鏡恍若鏡內別有洞天；常熟燕園，始建於乾隆間，樸素明淨，園內有戈裕良所疊黃石假山「燕谷」，蜚聲南北；木瀆嚴家花園，中路為廳堂，東路以水景為主而得開敞，西路以長短曲折的遊廊分割出數十個景區，空間極富變化而無局迫之感；木瀆虹飲山房，廳堂新敞，庭院寬闊，戲臺飛簷高聳，園區湖石高峻，惜乎空間了無變化。

如果說蘇州園林秀婉似吳娃，揚州園林則雅健如名士。清代揚州由鹽業帶動，經濟文化達於鼎盛，加上康、乾各六次南巡，使「揚州園林之勝，甲於天下」[3]，李斗引劉大觀語云「杭州以湖山勝，蘇州以市肆勝，揚州以園亭勝。

3 〔清〕歐陽兆熊、金安清《水窗春囈》卷下，北京：中華書局一九八四年版，第七二頁〈維揚勝地〉。

圖9.8 蘇州同里退思園，著者攝

圖9.9 個園夏山，著者攝

三者鼎峙，不可軒輊」[4]。近現代，揚州園林聲名漸落於蘇州之後。瘦西湖兩岸，湖上園林如冶春詩社、西園曲水、小洪園、倚虹園、淨香園等，巧借河道曲折，點綴天然。在釣魚臺圓洞門看五亭橋和白塔，建築輪廓形成弧線鬆、緊變化的奇妙組合，景色相對，斷而不隔，互相呼應，互相映襯。城市山林如个園、何園、二分明月樓等，各以四季假山、環湖復道、旱園水做領當時潮流之先。

个園以宜雨軒居中，四季假山主峰分明，次峰輔弼。春山以石筍配以新篁，狀如萬桿競發；夏山以冷色太湖石堆疊，池內鋪設步石，山洞透入天光，山頂架起飛樑，上下盤旋，曲折相通，山山藏洞，屋洞相連，清泉滴響，深得「夏」之意境（圖九‧九）；秋山以黃石堆疊，紅楓交映，秋光爛漫；冬山以宣石堆疊，狀如積雪。

何園以磨磚漏窗區分東、西、南三區。西區蝴蝶廳樓上迴廊長過公里，與樓下環湖復道曲廊呈立體交通，將樓閣、假山等全園景色串聯起來，廊下一排什錦洞窗磨磚精絕（圖九‧一〇）。南區片石山房疊石，傳為清初畫家石濤此藍本。

蘇、揚之外，江南各地園林各自巧借天然形勢，有效地避免了無景造園生出的蹇促之感。如鎮江園林得江山之壯闊，無錫園林得太湖之淡遠，杭州園林得西湖之煙波，南京園林得江山之勝。清人有言，「江寧（今南京）濱臨大江，氣象開闊宏麗，北城林麓幽秀，古跡尤多。蘇州則以平遠勝，所謂山軟水溫也。太湖諸山非不茜美，而蹊徑率不深，惟杭州之西湖，則煙波、岩壑兼而有之，里山尤深邃曲折，四時皆宜，金陵、姑蘇不能不俯首矣！揚州則全以園林、亭、榭擅場，雖皆由人工，而匠心靈構，城北七八里夾岸樓舫無一同者，非乾隆六十年物力人才所萃，未

圖9.10 何園環湖復道曲廊與磨磚什錦洞窗，著者攝

易辨也」[5]，堪稱江南園林解人。

　　順治末期，朱舜水東渡日本，在日本講學二十二年，將中國禮儀、營造、園藝等帶往日本。他曾在江戶小石川為德川光國建造「後樂園」，成為日本名園之一；又著建築藝術專著《學宮圖說》，按圖監造了東京湯島聖堂。可貴的是，日本人民沒有忘記，借鑑他人是為樹起大和民族自身的文化。

三、因地制宜的民居

　　中國幅員遼闊，民族眾多，各地、各民族民居各自適應當地地理環境和民風民俗，達到了人與自然的最佳契合。清代是中國最後一個完整體現農耕社會經濟形態的朝代，各地民居體系發展得最為充份，多樣性和地方性也體現得最為充份。

（一）禮制約束的中原合院

　　中國中原北京、河北、河南、山西等地，以四合院為民居主要樣式。其外觀封閉，內部家族聚居，北京四合院、山西四合院為其中典型。

　　北京四合院以大門形制作為主人身分的標誌。門扇設於門屋正中，稱「廣亮門」，等級最高；門扇設於門屋金

4　〔清〕李斗《揚州畫舫錄》，揚州：廣陵古籍刻印社一九八四年版，第一四四頁卷六〈城北錄〉。

5　〔清〕歐陽兆熊、金安清《水窗春囈》卷下〈廣陵名勝〉，第四六頁。

圖9.11 北京四合院金柱門
與清代磚雕彩繪，著者攝

圖9.12 北京四合院如意
門之門當戶對，著者攝

正室兒女居住；西為卑，兌卦象為少女，西廂房由女性晚輩或偏房兒女居住；後罩房堆放雜物或供女性僕役居住；東則材（財）火旺盛，北則水能克火，所以，廚房設在東北；西北是凶位，所以，後門開在西北，以洩凶氣。不管街道朝向如何，垂花門和正屋必須朝南。北京四合院極為典型地反映出了宗法社會的禮制觀和風水觀。其北屋為尊、兩廂次之、倒座為賓的序列，正是從宗法禮儀出發的。7

柱位置，稱「金柱門」，等級次之（圖九‧一一）；門扇再往前設於檐柱位置，稱「蠻子門」，等級再次之；不設門屋，只設門罩，稱「如意門」，等級又次之（圖九‧一二）。以上四種門叫「屋宇門」，等級最次。6 北京貧民在牆上開洞為門——稱「牆垣門」，等級最次。北京氣候偏於乾冷，北京四合院普遍採用出檐較淺的硬山屋頂，灰牆，厚屋脊，圍牆封閉，不開窗戶以擋風沙並且避免外部干擾侵害；寬大的中庭又為採集陽光、通天通地、家族交流所必備；對外隔絕而內部全無私密可言，正體現出宗法社會明尊卑、別內外的禮制思想。其平面按「坎宅巽門」佈局。坎為正北，在五行中主水，正房坐北，俗謂可以避火；巽為東南，在五行中主風，大門開在東南，以納吉氣。穿過門屋、轉過照壁，為中介空間。北向房屋稱「倒座」，用於堆放雜物或供男性僕役居住。穿過垂花門，才進入對稱展開的內部空間：北房居中朝南，由宅主或老輩夫婦居住；東為尊，震卦象為長男，東廂房由男性晚輩或

山西明清以經商致富，商人在家鄉大興土木。如果說皇城根下的北京四合院只是輝煌宮殿的襯托，山西四合院則比北京四合院張揚。今存榆次常家大院、靈石王家大院、祁縣喬家大院與渠家大院、太谷曹家大院、丁村明清宅院群等。榆次常家大院始建於康熙年間，清末形成兩條大街兩側鱗次櫛比的大院。常家詩書傳家，宅內有祭祖處、有居處、有讀書空間、有聽雨樓、有觀稼台、有花園、有平水，可聚居，可獨處，可耕，可讀，可遊，可觀，書院尤有肅穆氣象，田園使人心靜，不忘稼穡艱難，天人合一和詩意棲居在這裡化作了形象的表述。祁縣渠家大院始建於乾隆年間，八個大院十九個四合小院呈多排橫向鋪開，通道間設雕花牌樓，各院聯匾皆有書香氣息，磚雕水準甚高且有收放，有疏密。靈石王家大院建於康熙至嘉慶年間，形成「五巷」、「五堡」、「五祠堂」的格局，總面積達二十五萬平方公尺，目前開放高家崖建築群、紅門堡建築群院落一百二十三座、房屋一千一百一十八間，面積約四萬平方公尺。其建築群體整飭完整，各門皆飾垂花門和石抱鼓，階梯欄杆、踏步甚至門框均用石頭雕成，城堡新修痕跡較重。喬家大院僅剩四堂一院，為商業氛圍圍裹（圖九‧一三）。丁村大院建於萬曆至咸豐期間，今存院落三十九座，其中建築木雕多有耐看，雍正九年（一七三一年）建第八號院，樑架木雕不破壞木構平面而深雕數層，飽滿雄放又不失精美，實為上乘。

（二）巧依自然的江南民居

中國古代，「江南」內涵不斷變化，近代才特指

6　參見王彬〈北京的宅門與磚雕〉，《新華文摘》二〇〇三年第五期。
7　參見顧軍、王立誠〈試論北京四合院的特色〉，《北京聯合大學學報》二〇〇二年第一期。

圖9.13 祁縣喬家大院垂花門，季建樂攝

江、浙、皖長江以南的地區。揚州地望在江北,然而,在歷史文化的概念中,揚州文化歷來是屬於江南文化體系的,光緒間,揚州還被稱為「江南揚州府」,人們談到江南,寫到江南,莫不將揚州納入其中。

清代揚州,交通暢達,四商雜處,加之地處南北之中,形成北方官式風格與江南民間風格雜糅、清雅健勁的建築特色。時人評,「造屋之工,當以揚州為第一。如作文之有變換,無雷同,雖數間小築,必使門窗軒豁,曲折得宜。此蘇、杭工匠斷斷不能也。蓋廳堂要整齊,如臺閣氣象;書房密室要參錯,如園亭布置」8。其深巷曲折,青磚高牆壁立(圖九‧一四),外觀十分樸素。內部則佈置為多進穿堂式廳、房,甚至左、中、右三路五進沿中軸線佈局,形成數組平行延展的合院,比蘇州民居佈局嚴謹整飭。各路房屋間設火巷供通行並兼防火串風功能。

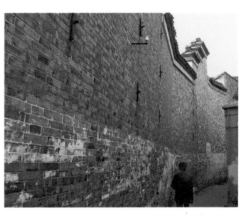

圖9.14 揚州清代鹽商住宅深巷

入大門,門廳、天井是中介空間。過儀門,進入內部空間,花廳與正房多進連續排開,花園往往不在中軸,廚房往往在角落。儀門反面正對大廳,所以,儀門反面磚雕最為講究。廳堂前裝木格扇,後壁開門。主人從各進堂屋進出,內眷和傭工從火巷、耳門和後門出入。天井比徽式民居寬敞,天井內開池疊石,栽花種樹。南京民居與揚州、鎮江民居屬於同一派系,所不同者,清代揚州鹽商大宅廳堂寬敞,門窗顯豁,有臺閣氣象;鎮江民居氣象次之,如東鄉宗張村宗張巷一百一十八號張豹文宅大門磚礓壁立,磚、石雕緊貼牆體,精工不露(圖九‧一五);清代南京

圖9.15 鎮江東鄉宗張村宗張巷一百一十八號張豹文宅大門磚石雕刻,著者攝(已被毀)

多中小商賈，民居平民特色，連「九十九間半」也不尚飾繁複。

蘇州建築白牆黑瓦，淡雅樸素，與江南植被蔥蘢的自然環境相映襯。合院有四合、三合、折尺形、一屋一院等多種。入大門，轎廳為中介空間，備弄供僕人通行並兼防火串風功能。儀門正對廳堂，門罩雕刻考究，清水磚砌牌科，立雕騰空荷花柱，鏤雕掛落、欄杆，平面分割密集，小巧細膩，不免見脂粉氣，粉牆夾峙，又見小家碧玉的秀氣。廳堂大樑往往暴露，稱「徹上露明造」，其上或雕或繪。明建、清修的常熟衣堂，樑架集雕，繪於一身，樑、枋上彩繪包袱錦，方卷棚的美，則雖巧而精工不露。房間內多加望板，南方卷棚高度富於升降變化。如果說北方藻井、平棊見富麗堂皇之美，歷四百年依然光燦如新。廳堂前後多裝有卷棚，或稱「軒」，使廳堂內頂高度富於升降變化。

「承塵」、「天花」，被遮蓋的樑架無須雕刻，稱「草架」，又稱「頂棚」、「草架」。

清代徽州轄歙縣、休寧、祁門、黟縣、績溪、婺源六縣，一府六縣的體制自宋至清延續了九百餘年。悠久的歷史、美麗的自然山川、賈而好儒的社會風尚孕育出新安理學、新安畫派，也孕育出了徽派建築。

徽州村落均依山傍水而建，選址注重「水口」，注重山水的來龍去脈和樹林的遮擋，注重藏氣納風，白牆黛瓦點綴於青山綠水之間，有水墨畫般的清淡雅致（圖九‧一六）。村內狹巷夾天，隨地勢上

圖9.16 黟縣宏村村口，採自著者《江南建築雕飾藝術‧徽州卷》

圖9.17 黟縣宏村承志堂，採自著者《江南建築雕飾藝術‧徽州卷》

下，地面非青石鋪地即鵝子墁地，形成古樸耐看的肌理。每逢下雨，雨水從錯落的石縫滲入地下，有效地避免了路面積水。因為地處山區，徽州民居單體少作大面積鋪陳，高牆壁立，外觀如一顆印。硬山山牆做成封火牆樣式，高下起伏如馬頭嘶鳴，俗稱「馬頭牆」。牆高數仞而內部天井窄小，舉頭仰視，有如坐井觀天。高牆阻擋了陽光並使風的吸力增強，形成住宅內部氣候的良性循環，即使是赤日炎炎的夏天，宅裡也很陰涼。天井接納了四面屋頂流下來的雨水，人稱「四水歸堂」；天井又起著溝通天地的作用，使人與自然共同生息。民居外觀往往樸素，內部則竭盡雕飾。雕飾題材豐富，內涵深厚，工藝佳絕，表現出商人衣錦還鄉的願望。如宏村鹽商汪定貴私宅之大廳——承志堂，滿眼金碧輝煌，大木、小木構架到處精雕細刻又加鎏金彩繪（圖九‧一七）。作為清代民居雕飾的範例，徽州民居上的磚、木、石雕許多留存至今（圖九‧一八）。

從浙南溫州轉獅子岩，沿楠溪江散佈著麗水街、芙蓉村、蒼坡村、埭頭村、林坑村、龍岩村等許多明清村落，村莊或有溪水與長廊環繞，或有水心亭供農人敘話，村口村內，林木濃蔭如蓋。蒼坡村蒼老持重，埭頭村一派天然（圖九‧一九），麗水街美麗輕盈，芙蓉村則以古建築眾多被批准為中國文物保護單位（圖九‧二〇）。楠溪江古村落交通不暢，因此未為商業氛圍浸染，比皖南古村保留了更多的淳樸氣息。

圖9.18 徽州曹氏民居磚雕門罩，著者攝

圖9.19 濃蔭如蓋的埭頭村，著者攝

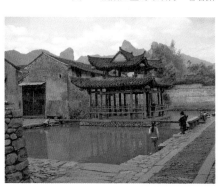
圖9.20 芙蓉村中心水心亭，著者攝

層開裡大外小的箭窗，屋頂蓋瓦，門扇包鐵皮以抗兵匪，門頂設水槽以防火攻，天井中心設祖堂，適應了聚族而居和防禦盜匪的需要。土樓中，圓樓為人稱道。

漳州市南靖縣現存土樓一萬五千座，南靖縣田螺坑土樓群（圖九‧二一）、河坑土樓群、和貴樓、懷遠樓及永定縣初溪土樓群等被列入世界文化遺產名錄。南靖裕昌樓建於元武宗至大元年（一三〇八年）至順帝至元四年（一三三八年），五層有房兩百六十九間，五姓五單元各有樓梯，共用祖堂和大門，全樓有水井二十二口，是福建水井最多的土樓，又是福建樓柱最斜的土樓。永定初溪集慶樓建成於明成祖永樂十七年（一四一九年），兩重圓樓內，七十二座樓梯將全樓分割為七十二個獨立單元，現為客家民俗博物館。永定承啟樓圓樓內，有兩重四截半環形土樓，中軸線有方形房屋三進共三百八十四間房屋。其他如：南靖梅林鎮懷遠樓以工藝精美、

（三）就地取材的生土民居

「生土」指未經燒製的土坯磚。農業社會的節用觀和黃土高原的乾旱氣候、山區居民並不富裕的生活狀態，使生土建築在中國分佈既廣，式樣也多，有土樓、窯洞、庭院等等。

福建山區古代地處偏僻，盜匪出沒，需要聚族而居，加強防衛，佔地少而層數多、防衛功能極好的土樓應運而生。其外觀封閉，外牆高大厚實，一、二層不開窗戶，三、四

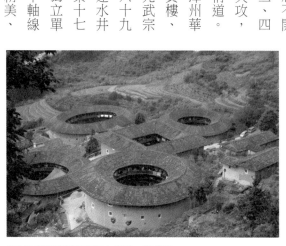
圖9.21 福建南靖田螺坑土壔群，著者攝

雙環圓形著稱；南靖梅林鎮和貴樓建於沼澤地而不沉陷，是南靖最大的方樓；華安縣二宜樓則是全省最大且存有晚清壁畫的土樓等。

山西、陝西、豫西和隴東山多地少，百姓窮困，黃土不費一文又取之不竭，生土窯洞就此問世。其樣式有靠崖窯、地坑院、錮窯等多種。靠崖窯在崖壁鑿造；地坑院就地挖坑為院，坑四壁再掘窯洞成下陷的四合院，如山西平陸滿眼溝壑，地坑院成為往昔農民必然的生存選擇；錮窯又稱「箍窯」，用土坏磚在地面砌築，見存於極乾旱無雨地區。生土窯洞冬暖夏涼，不怕火災，不破壞自然生態，採光通風則較差。鞏縣康店村康百萬莊園存錮窯七十三孔、靠崖窯十六孔，組成四合院五座，佔地六萬四千三百平方公尺，曾為慈禧逃難返京時居住，如今已對遊人開放。

其他如內蒙古的蒙古包、黑龍江興安嶺原始中的井幹式建築、雲南摩梭人的井幹式建築等，各自適應當地自然形勢，達到了人居與自然的最佳契合。劍川沙溪村作為雲南茶馬古道上唯一保留下來的白族古鎮，被列入世界瀕危文化遺產名錄，可惜新修痕跡太重。

四、精工巧藝的祠堂會館書院

中國現存古代祠堂、會館、書院多為清代遺物，其中許多不厭雕飾。雕飾的意義不僅在於裝飾，更在於千方百計製造「曲」，使剛性的建築變得圓轉柔和，成為元氣周轉的「一」，與自然環境達到高度的融合統一。雕飾題材或為忠、孝、禮、義等倫理說教內容，或為吉祥圖案。古人用於合天、信仰、鄉情等的心思，真令今人興歎。

農業社會家族聚居，祠堂成為整個村莊最為宏敞華麗的建築。徽州村村有祠堂，一些村有神祠、宗祠、支祠、家祠等多個，黟縣一縣就有祠堂一百四十四座。其建築群由五鳳門樓、享堂、寢殿及庭院、廊廡組成，有的以牌坊、影壁、泮池為前導，有的以戲臺為終曲，前後鋪陳四五進，屋基逐層遞升，山牆也逐級升高。呈坎羅東舒祠堂建於晚明，因其年代早、雕飾精，被建築學家鄭孝燮先生譽為「江南第一祠」。如果說羅東舒祠堂整體莊重大氣，軸線最後的寶綸閣則雕繪滿眼。閣十一開間，通面闊二十九公尺，副階與踏道均飾石鉤欄，檐下設十根方形勒角石櫓柱，其後十根圓木金柱，金柱柱頂左右各飾一對鏤雕雲龍紋的圓形雀替，廳內像張開了對對欲騰飛的翅膀，給靜止的建築帶

圖9.22 婺源汪口俞氏宗祠大木雕飾，採自著者《江南建築雕飾藝術‧徽州卷》

來了動感和生氣。如果說羅東舒祠堂代表了晚明祠堂的最高成就，婺源汪口俞氏宗祠則是乾隆時期祠堂雕飾的代表之作（圖九‧二二）。

清代會館以雕飾著名者，如河南開封山陝甘會館與南陽山陝會館、山東聊城山陝會館、安徽亳州山陝會館等。與南方祠堂的秀麗雅健相比，中原會館渾厚壯碩，裝飾穠麗。開封山陝甘會館建於乾隆間，磚雕照壁長、高各達數丈，正、反面滿飾磚雕，連樑、椽也用青磚斫就，磚牆開光內雕葡萄、海獸等，高高突出於磚框之上，風格雄放。儀門三門並立，垂花門木雕荷花柱多層，壯實豐美，鬃紅著綠。合院內，牌樓繁縟的木雕、大殿簷下十數層木雕龍飛鳳舞，闊枝大葉。建於乾隆間，成於嘉慶間的聊城山陝會館，大門、儀門木、石、磚雕也令人眼花繚亂。入院，大殿副階立方形石柱十二根，兩面陰刻龍紋與花卉紋，石柱礎雕刻為獅（圖九‧二三）、象，須彌座有方、圓、八角、重臺之變化，厚實幾不類清人雕刻，戲樓重檐十字脊頂造型亦見特色，總體氣派則較開封山陝甘會館有所不逮。

清代書院以雕飾著名者，首推造於光緒間的廣州陳氏書院。牆上嵌有大面積獨立欣賞的戲文磚雕壁畫，重檐疊閣，鏤雕瑣碎；屋脊灰塑、陶塑等堆疊，令人眩目，不及長沙清代岳麓書院沉靜大氣。岳麓書院中軸線上整齊排列廳堂

圖9.23 山東聊城山陝會館石雕柱礎，著者攝

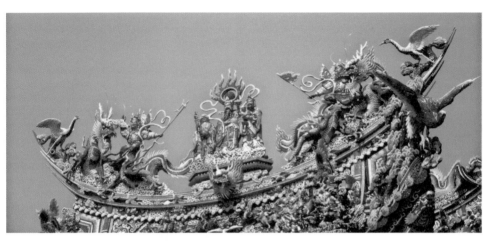

圖9.24 臺灣北港媽祖廟交趾陶屋脊，採自《臺灣工藝》

數座，莊嚴整飾，令人肅然起敬；中軸線後，碑廊環繞小園，曲水可以流觴；中軸線右，一排排書屋極其安靜。殿堂、書屋和園林三種建築佈局，分別形成肅穆、清朗、寧靜的氛圍，動靜配合，體現出儒家「禮樂相生」的思想，令人感受到文化傳遞的莊嚴使命。

五、作風俗麗的寺廟建築與彩塑壁畫

清代寺廟建築，斗栱愈來愈「由大而小」，「由簡而繁」，「由雄壯而纖巧」，「由結構的而裝飾的」，「分佈由疏朗而繁密」[9]。現存山西渾源懸空寺為清人構造，淺——貼於壁上，險——以細柱障眼，奇——構思奇突，巧——造型小巧，以迎合平民喜好奇險刺激的審美需求。粵、臺諸省寺廟建築，往往既飾以磚、石、木三雕，加以灰塑、陶塑、鐵鑄、銅鑄、玻璃塑，錯雜堆疊，令人目不暇給。如廣東佛山建於明洪武、清代不斷增修的祖廟，臺灣北港媽祖廟等，屋脊上交趾陶塑五彩繽紛，流於題材的傳承、造型的逼真與色彩的眩目，對俗眾眼球頗能夠構成吸引，市井審美完全取代了中華古典的藝術精神（圖九·二四）。

如果說明代建築壁畫大不如元代，清代建築壁畫則又每況愈下，山東泰安岱廟壁畫《東嶽大帝迴鑾圖》、山西大同華嚴寺大雄寶殿壁畫、渾源永安寺大殿水陸壁畫是其中稍微可取者。清代寺廟彩塑完全迎合平民趣味。如山西隰縣小西天大雄寶殿滿堂木骨泥質懸塑，貼金敷彩，繁縟花哨，精美失之瑣碎，為順治間作品。光緒間，四川藝人黎廣修與弟子為昆明筇竹寺天台萊閣彩塑五百羅漢（圖九·二五），或舉步徐行，或回身反顧，或

圖9.26 北京碧雲寺金剛寶座塔，選自王朝聞、鄧福星主編《中國美術史》

圖9.25 昆明筇竹寺彩塑羅漢，採自《中國美術全集》

嬉皮笑臉，或竊竊私語，全是些三教九流、市井眾生，既缺乏含蓄，更遠離崇高。它是平民思潮的產物，對應的是清代平民文化，「如果元以前的雕塑更近於詩歌的氣質的話，我把筇竹寺的群雕視為雕塑的小說或戲劇」[10]。筆者不喜歡筇竹寺羅漢，但是，筆者承認其出現於晚清平民思潮中的合時、合理與合情性。

佛塔從印度進入中國以後，層高提升，垂直聳立，與平面延展的建築群形成對比，除供奉佛像、收藏經書和舍利子以外，又有了鎮風水、望敵情、導航引渡等功能，從而成為風景的靚點甚至城市的地標。以北魏磚砌密檐式塔為先導，敦煌北周第四百二十八窟壁畫中可見高臺上建有五座金剛寶座塔，宋代出現了木構樓閣式塔；喇嘛塔則於元代進入中原。從此，中國佛塔形成了磚砌密檐式塔、木構樓閣式塔、喇嘛塔、金剛寶座塔四大類型。金剛寶座塔明代始有實物存世，如北京正覺寺塔；清代漸成流行，如北京西黃寺塔與碧雲寺塔（圖九‧二六）、呼和浩特五塔寺等。塔與塔組合，又生出新的形式，如以密檐式塔圍裏樓閣式塔的銀川海寶塔等。塔為人提供了登高遠眺、駐足流連、引發人生感、歷史感、宇宙感的場所，在中國，塔與詩、與畫、與人生情懷……密不可分。

9 梁思成《清式營造則例》，北京：中國建築工業出版社一九八一年版，第九、一一頁。

10 于堅〈哭泣的諸神〉，《藝術世界》一九九七年第六期。

第二節　尊古鼎新的書畫藝術

清初，江南遺民畫家以傲然出世的精神獨抒個性，其成就超越明代直追宋元，髡殘的桀驁、漸江的冷峻、八大的孤傲、石濤的熱情、龔賢的從容，一一見之於作品之中，折射出天崩地坼時代獨特的人文思想風貌。然而，清初政權需要安定，四王、吳、惲溫雅平和的畫風迎合了統治者安定政局的需要，位居正統。乾隆間平民對於書畫的大量需求，催生出一批公開賣畫的職業畫家。嘉慶、道光二朝，清廷元氣漸衰，改琦、費丹旭弱不禁風的仕女畫，其實是當時時代精神的寫照。晚清，乾嘉碑學引入繪畫，金石派繪畫正是傳統文人面對西方文化強勢侵入堅守傳統的歷史抉擇[11]。如果說清代繪畫於初期、中期、晚期各因遺民畫家、職業畫家和上海開埠而有鼎新，清代書法的新建樹則遲到了「道咸中興」。

一、獨抒個性的四僧

清初，弘仁、髡殘、朱耷、石濤四位遺民僧人以書畫獨抒個性，畫史稱其「四僧」。

弘仁，名江韜，法名弘仁，自號漸江，為清初新安畫派首領。他眼見反清復明願望破滅，從此自甘寂寞。他的畫，從元代倪、黃入手又陶融徽派版畫之精髓，畫黃山乾筆空勾，稍事皴擦，不加烘染，見筆少墨，見白少黑，其法度近於宋人，氣韻又近於元人，筆意瘦削標舉，森然冷峻，真可謂刊落紛華，奕奕有林下之風。藏於廣東省博物館的〈松壑清泉圖〉（圖九‧二七）、藏於上

圖9.27 清初弘仁〈松壑清泉圖〉，採自
《中國美術全集》

圖9.28　清初髡殘〈松煙樓閣圖軸〉，採自《中國美術全集》

海博物館的〈黃海松石圖〉都顯出清冷淡逸、玉潔冰清的意境。近現代，大眾文化流行，菁英文化被冷落，漸江格調極高的作品便少為人賞識。

武陵人髡殘，俗姓劉，字石谿，少遊南京，四十三歲再度赴南京，住大報恩寺譯經，後出任金陵牛首山幽棲寺住持，老死此山此寺。其山水畫較多得力於元代王蒙。〈層巖疊壑圖〉、〈雨洗山根圖〉，山巒為雲霧遮掩，佈局高遠，境界蒼渾荒率，之字形氣道十分明顯；山下樹木成林，樹幹筆鋒頓挫，蒼老生辣，樹頭無一樹雷同，又筆筆內斂；草樹間有許多亮白閃爍，可見黃賓虹黑白之道乃從髡殘化出。藏於南京博物院的〈蒼翠凌天圖〉、〈松煙樓閣圖〉（圖九‧二八），以蓬蓬鬆鬆、縱橫交疊的線條與濃淡聚散的苔點交織出山中煙靄繚繞的生動氣韻，看似粗服亂頭，又蒼茫蓊鬱，筆力老辣，小畫中有大氣象。髡殘與石濤並稱為清初「二石」。筆者以為，髡殘山水畫成就超過石濤，直追黃公望，有清一代神似者如程嘉燧，可比者唯龔賢一人。

八大山人為明皇室後裔，本名朱耷，明亡後遁入空門。他將遺民情感凝凍成冰，簡淡的畫境蘊含了無限的蒼涼落寞。他題款從不寫「朱耷」二字，中年書僧名「傳綮」，六十歲起書「八大山人」四字，像「哭之」又像「笑之」，以抒發亡國之恨。他用破筆、飛白畫花鳥，構圖奇險，造型奇特，筆墨簡練到無可再減，大片留空卻張力十足，意境清曠冷峻。藏於煙台博物館的〈柯石雙禽圖〉（圖九‧二九）畫危石倚樹，雙鳥冷眼相向，表現出畫家桀驁不馴的個

11 對清代繪畫的評價，康有為、陳獨秀、徐悲鴻等持「衰落」說；林木《明清文人畫新潮》等持「繁榮」說，滕固《中國美術小史》將元、明、清繪畫統統納入「沉滯時代」，對元季四家、明代徐渭和陳洪綬、清代四僧和龔賢等，有失公允。

性和萬念俱灰的孤憤；藏於旅順博物館的〈荷石水禽圖〉畫殘荷斷梗，怪石嶙峋，餓得精瘦的水鳥翻著白眼，翹著尾巴，孤足兀立於石上，由此生出遺世獨立的凜然淒然。八大兼能山水，藏於榮寶齋的〈仿北苑山水〉章法奇特，乾筆皴擦明淨自然，有元人筆意。八大與漸江筆意都冷。但是，漸江的冷是不問世事的超脫，八大的冷內藏對世事的一腔憤恨。朱耷畫成為清初畫壇的曠世清音。

石濤，本名朱若極，為明靖江王後裔，生於廣西全州，少年喪父出家，釋號原濟，又號石濤。他半生為仕途奔波，終不能得到帝王賞識，五十二歲南返揚州，築「大滌草堂」，自號大滌子、清湘老人、苦瓜和尚等，課徒賣畫直到逝世。與其他遺民畫家不同，石濤人在方外，卻心在塵內。他的畫，時見清奇脫俗，時見奔放恣肆，時見浮煙漲墨。藏於廣州博物館的《詩畫冊》八頁，頁頁濕筆淋漓，元氣蒸騰，蔥蘢勃鬱，比其大幅山水耐人玩味。〈山水清音圖〉、〈維揚潔秋圖〉也是吞吐大象的山水佳作。其寫意花卉於狂放中透出秀逸，恣肆有餘，含蓄不足。藏於北京故宮博物院的〈梅竹圖卷〉用筆峻拔爽利卻章法繚亂（圖九‧三〇）。其畫風

圖9.29 清初朱耷〈柯石雙禽圖〉，採自《中國美術全集》

圖9.30 清初石濤〈梅花圖冊〉，採自《中國美術全集》

二、重元絕俗的新安畫派

明末清初，徽州聚集了一批孤高絕俗、貞於氣節、文化修養極高的畫家，因徽州舊稱「新安」，畫史稱其「新安畫派」，有稱「黃山畫派」。明末徽州畫家程嘉燧長期居住揚州，清初回到新安。其山水畫高遠構圖，虛實開合，氣道、氣眼十分明顯，成為新安畫派先驅，給黃賓虹以極大影響。藏於南京博物院的〈松石圖〉，「筆筆舒鬆，但又鬆而不懈；筆筆放逸，但又十分文雅；筆筆短促，內氣卻又綿綿不絕；正氣堂堂，高貴祥和，平易近人」[12]。其後繼者弘仁、查士標、孫逸、汪之瑞，合稱「新安四家」。新安籍畫家還有：戴本孝、程邃、程正揆等人。

弘仁，前節已經介紹。查士標為人落拓散漫，筆下一派蕭散，《水竹茆齋圖》藏於上海博物館。孫逸山水畫，簡者如藏於安徽博物院的〈山水圖〉，繁者如藏於廣東省博物館的〈山水軸〉。汪之瑞畫，淡，而活，而簡，藏於安徽博物院的〈山水圖〉，功力有勝梅清。戴本孝用枯筆仿元人畫法，愈老愈見枯淡，山水畫藏於瀋陽、南京等地博物院館。程邃線條如篆，枯筆乾皴而見蒼潤，《山水冊頁》藏於安徽省歙縣博物館。程正揆號青谿，與石谿並稱「二谿」，《江山臥遊圖》五百餘卷，卷卷面貌不同。如藏於上海博物館的第三卷，冰骨玉肌，意境清幽；藏於北京故宮博物院的第二十五卷，氣勢雄強，筆力剛勁。

清初新安畫家是有清一代最能堅守士夫畫傳統的畫家集群，畫黃山多用筆簡約，喜用枯筆，少事渲染，意韻簡淡高遠，高逸的筆墨與獨立的人格相表裡。新安周圍，蕪湖畫家蕭雲從開新安支派「姑熟派」；梅清以中鋒線條寫蒼涼

給揚州八怪以直接影響。比較石濤、八大之畫，石濤躁，八大冷；石濤畫佈局開張，八大畫佈局內斂；石濤線條出自隸書而得渾厚，八大線條出自篆書而得凝練。論畫，石濤不及其他三僧，而石濤畫中奔放率真的激情和積極進取的精神，愈到思想解放的近現代，愈為平民和入世文人喜愛。

12 鄭奇〈程嘉燧〈松石圖〉欣賞記〉，《江蘇畫刊》二〇〇〇年第七期。

筆意，自創「宣城畫派」。

三、重宋的金陵八家和集大成的龔賢

明末清初，金陵文人有感家國傷痛，遠承雄強剛猛的南宋山水畫風，以直、硬、方、實之筆面向平民畫金陵山水，與同時期正統派、新安派拉開了距離，史稱「金陵八家」。八家畫風並不相同，有類浙派，有類松江派，有類華亭派，其中，吳宏、陳卓、高岑剛性面目突出[13]。金陵人龔賢則高標獨樹，集傳統山水畫之大成。

龔賢，字半千，號柴丈人。與金陵諸家多承南宋不同，他師承董其昌上溯董、巨，又師北宋，尤致力於學習范寬，用濃重的墨點反覆積染為高山大川。中年以後，畫山水愈見渾厚華滋，安詳靜謐。其強烈的黑白對比與由此營造的光感，隱約可見對西畫光影的借鑑。如藏於北京故宮博物院的〈溪山無盡圖〉（圖九‧三一）、藏於旅順博物館的〈松林書屋圖〉等，用筆用墨深厚繁密，真實地描繪出江南山林的濕氣淋漓、蔥蘢茂密，給人身心俱融、雍然坦蕩的美感，是典型的「黑龔」面目。龔賢也畫渴筆疏簡的一路，人稱「白龔」，如藏於上海博物館的〈木葉丹黃圖〉。龔賢的畫風，給當代李可染以很深影響。

四、位居正統的四王、吳、惲

清初，江南望族王時敏、王鑑與其後王翬、王原祁，畫山水都以董、巨與元四家為楷模，畫史稱其「四王」。四王作品與吳歷山水畫、

圖9.31 清初龔賢〈溪山無盡圖〉，採自《中國美術全集》

惲壽平花鳥畫都溫雅平和，因其小地域之不同，王時敏、王鑑、王原祁又被稱為「婁東（今太倉）派」，王翬、吳歷

又被稱為「虞山（今常熟）派」，惲壽平又被稱為「武進（今常州）派」，此六人被合稱為「清初六大家」。如果說

董其昌之「南北宗論」力圖構建符合江南文人審美的南宗畫圖式，清初六大家則畢生致力於這一圖式的完善。

王時敏，字遜之，號煙客，晚年號西廬老人，為明季相國王錫爵之孫。他曾率眾迎降清軍，從此子孫出仕，一門

富貴，家富收藏。他畢生臨摹黃公望，因「未得其腳汗氣」而自感惶愧。首都博物館藏其晚年《山水圖冊》，乾筆皴

擦，濕筆點染，筆鋒和柔，蒼茫秀潤，差可步黃公望之後。清初其餘五家都受他影響。

王鑑，字圓照，為明代「後七子」首領王世貞之孫、王時敏族侄。他畢生摹古，師承較王時敏稍廣，意趣仍不出

古人窠臼。如藏於上海博物館的《仿趙文敏山水冊》，用筆圓熟、用墨溫和，山石已趨瑣碎。晚年用筆愈趨刻削。

王翬，字石谷，號耕煙散人、清暉老人，師事王鑑、王時敏等名家，既重佈置，也能結合真境抒寫胸懷，其畫

能得巨然三昧，在四王畫中較有生氣。首都博物館藏其《仿巨然夏山圖》層層積染，能得華滋，卻也見出堆

疊（圖九·三二）；北京故宮博物院藏其《修竹幽亭圖》筆筆嚴謹；臺北故宮博物院藏其《夏麓晴雲圖》兼

圖9.32 清初王翬〈仿巨然夏山圖〉，採自《中國美術全集》

13　關於金陵八家，〔清〕張庚《國朝畫征錄》、〔清〕秦祖永《桐陰論畫》列龔賢、樊圻、鄒喆、吳弘、高岑、葉欣、胡慥、謝蓀八人；〔清〕周亮工《讀畫錄》、〔清〕同治《上江兩縣志》不列龔賢，另加陳卓。金陵八家是否就是「金陵畫派」？周積寅先生認為「不足目為金陵派」，見周積寅〈再論「金陵八家」與畫派〉，《藝術百家》二○一二年第五期；馬鴻增先生認為金陵八家就是「金陵畫派」，「和而不同是一個畫派生命力的昭示」。見馬鴻增〈畫派的界定標準、時代性及其他——與周積寅先生商榷〉，《藝術百家》二○一三年第二期。筆者以為，龔賢高標獨樹，是金陵畫家卻不屬於職業畫家群體「金陵八家」或「金陵畫派」。

得沉鬱與朗秀。王翬曾繪〈康熙南巡圖〉。

王原祁，字茂京，號麓台，二十八歲中進士，仕途順利，康熙時官至書畫總裁，主持編纂《佩文齋書畫譜》，繪〈萬壽聖典圖〉，成為畫壇領袖。其畫曾得御題「山水清暉」四字，從此自稱「清暉老人」。他全面繼承了祖父王時敏的繪畫藝術觀，對自然山水作符號化的解釋，礬頭，苔點、皴法趨於抽象，尤擅乾筆，筆墨功力深厚，卻全無率性可言。上海博物館藏其〈仿高房山雲山圖軸〉（圖九‧三三），龍脈[14]分明卻碎石堆疊，章法瑣碎，空白處不流不動，仿高克恭之形而無高克恭的渾莽華滋，完全淪為筆墨程式。他在遊歷名山大川之後，晚年有所醒悟，欲求逃出古人籠罩已無可能。王原祁之後，婁東派王昱、唐岱等人，不過拾王原祁唾餘罷了。

虞山人吳歷，字漁山，號墨井道人。他眼見明朝滅亡，又遭喪母、喪妻之痛，皈依佛門，中年受洗為天主教徒，思想趨於清空。他雖師事王時敏，卻既不照搬他人丘壑，也不為西洋畫法所動，其畫往往既有人跡，又有隱逸湖山的意境，比四王畫見個性風貌，藏於上海博物館的中年之作〈湖天春色圖〉平遠構圖，皴染明淨。晚年作品如藏於香港虛白齋的〈湖山春曉圖〉思清格老，蒼茫沉鬱。

惲格，字壽平，又字正叔，號南田，終身布衣。他早年仿元人逸筆畫山水，如藏於上海博物館的〈秋山雨晚圖〉取法黃公望，平遠構圖，秀逸清曠。後來轉攻花鳥畫，真實原因恐非自云「恥居第二」，而在於清代文化的平民化：花鳥畫為平民市場廣泛需求，山水畫受到市場冷落。與四王陳陳相因不同，惲格遊歷名山大川，重視寫生，其沒骨花卉筆墨鮮活，有天仙化人般的雅淡。南京博物院藏其〈錦石秋花圖軸〉（圖九‧三四）以沒骨小寫意精心點染，筆觸輕快，淡雅秀潤。惲格畫風溫雅平和，看不出任何個人

圖9.33 清初王原祁〈仿高房山雲山圖軸〉，採自《中國美術全集》

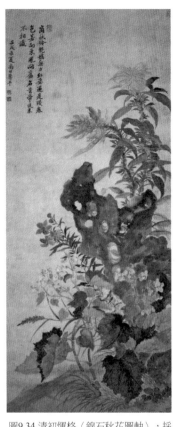

圖9.34 清初惲格〈錦石秋花圖軸〉，採自《中國美術全集》

際遇的痕跡，因此得到統治者賞識。

清初四王作為降臣順民，一生富貴，其畫多主峰嚴謹，群山奔趨，和柔而有正大氣象，符合儒家溫柔敦厚、中庸平和的審美理念，有總結前人筆墨傳統的意義。然而，被複製的筆墨程式化，失去了原有的生命活力。元季以來重筆墨、輕造型的傾向，到此蛻變為只重某家某派筆墨，忽略師法造化，只重局部精妙，忽略整體構架，最終墮落為對自然和人生的忽略。在四王摹古風氣的影響之下，「小四王」、「後四王」氣格更見屢弱，實在是每況愈下了。晚清康有為說四王「枯筆如草，味同嚼蠟」，「稍存元人逸筆，已非唐宋正宗」[15]；現代，陳獨秀、徐悲鴻對四王貶之更激。筆者以為，應以歷史的眼光一分為二地看待四王。其畫中和的審美與凝練的筆墨，是儒家長期正統地位與中國畫發展到頂峰的必然產物。面對業已成熟的藝術形式，只知因襲不思變革，便必然導致僵化和倒退。

五、道咸中興

清初書壇，帖學得到宮廷支撐。金石碑板大量出土，由此帶來金石學的復興。朱耷書法於藏斂中凸顯個性，王鐸書上承晚明尚奇書風，下開碑學嚆矢，預示了清代帖學向碑學的轉換。乾嘉之際，阮元首先著書立說，探討北碑、南帖的演變源流和歷史傳承，以其社會影響力帶動了文人對於北碑的關注。嘉慶、道光間，鄧石如、伊秉綬等從碑學入手書寫篆、隸，開創了篆、隸寫意的風氣，由此帶來篆、隸中興。

14　龍脈：古代畫家用以形容畫上留白的「之」字形氣道。

15　〔清〕康有為《萬木草堂藏畫目》，上海：長興書局一九一八年拓印，所引見〈國朝畫〉。

鴉片戰爭後，富國圖強的政治需求呼喚雄強陽剛的藝術審美，從晉唐延續到乾隆年間的帖學傳統幾乎完全為碑學壓倒，書法史稱其「道咸中興」。晚清，何紹基融碑、帖於一爐，趙之謙、吳昌碩、康有為各以拙樸、厚重、開張的書風，使書壇面目為之一新，對現代書壇甚至日本書壇影響甚大。

第三節　亦成亦敗的工藝美術

清初由如意館管理宮廷工匠，畫史充任工藝設計[16]。乾隆朝，國家承平日久，各地選派工匠進京並且大量進貢奢侈用品，宮廷用品鑽進了窮工極巧、矯揉造作、工大於藝的窄胡同。如果說明代宮廷工藝品華麗尚不失典雅，清代宮廷工藝淪落為對財富和技術的炫耀，堆砌奇巧的工藝、煩瑣浮華的審美和以繪畫代替工藝設計，導致其工愈精，其格愈低。乾隆皇帝正是此種風氣的最大炮製者。清代鋪錦列繡、雕繪滿眼的宮廷工藝品，與西方同時期宮廷工藝品相比，其總體格調仍然是莊重的、沉鬱的、含蓄的、優雅的。西方宮廷工藝品靚麗的顏色、過亮的反光與強烈的動感顯得輕飄刺激，見明顯的感官享樂傾向；中國古代宮廷工藝品比較耐得咀嚼把玩和品味。

清代宮廷工藝品是清代奢侈生活的見證。它最為完整地保存了中國古代林林總總、登峰造極的手工製作技藝。這些手工技藝，許多於二十世紀末漸漸湮沒，又在二十一世紀保護非物質文化遺產的浪潮中為人們所熱捧。其技固可傳承，其審美則流弊深遠。清宮風格的工藝品長期成為二十世紀外銷工藝品的主體，二十一世紀為豪富競相收藏。而藝術品的藝術含金量，與製作難度從來不成正比。這是令人需要清醒警惕的。

與宮廷工藝畸形發展同時，清代各民族民間工藝生機勃勃，煥發出強大的生命力。它們是清代普通百姓生活方式和情感狀態的紀錄，是農業社會人們緩慢生活節奏的見證。各地、各民族工藝造物為業已委頓的清代工藝注入了一針強心劑，吹進了一股令人愉悅的清新之風。

一、爭奇鬥妍的陶瓷工藝

自從康熙皇帝任命臧應選為景德鎮督窯官，任命江西巡撫郎廷極兼管窯務以後，雍正皇帝任命年希堯為景德鎮督窯官，唐英繼任督窯官直到乾隆中期。因督造官員不同，後人分別稱其窯為「臧窯」、「郎窯」、「年窯」、「唐窯」。

有清一代，單色釉的燒造取得了最為傑出的成就。康熙官窯燒造出典麗絕俗的「豇豆紅」（圖九·三五），棒槌瓶是其經典樣式。雍正間唐英《陶成紀事》記有五十七種釉彩，其中三十七種是單色釉，僅紅釉系就不下百餘種。如銅紅釉，又稱「霽紅」，以氧化銅為呈色劑，在攝氏一千三百度左右的高溫還原焰中燒成，呈色華麗幽靜，其對燒造溫度和窯內控氧斷氧要求極嚴，是單色釉中燒製難度最高的品種；金紅釉，又稱「胭脂紅」，於銅紅釉中摻入百分之〇·〇一～〇·〇二的金為呈色劑，低溫烘烤為淡粉紅色，嬌美鮮嫩；鐵紅釉，又稱「礬紅釉」、「珊瑚紅釉」，以氧化鐵為呈色劑，在低溫氧化氣氛中燒成，色如紅磚，微帶橙黃，釉層薄而均勻，有明顯橘皮紋。青釉系，以鐵、銅為呈色劑燒造的高溫青瓷，就有粉青、冬青、豆青等多種。上海博物館藏「雍正窯冬青釉印花雲龍紋大缸」，高四十五公分，腹徑六十二公分，造型規整，釉色均勻，燒製難度在宋代名窯瓷器之上。又如以銅為呈色劑燒造的中溫青瓷，有孔雀綠、瓜皮綠、翡翠綠、松石綠多種。翡翠綠、松石綠尤其名貴。藍釉系中，霽藍釉以含氧化鈷百分之二左右的失透釉在高溫還原焰中燒成，色相沉穩靜穆；天藍釉以含氧化鈷百分之一以下的失透釉在高溫還原焰中燒成，色相幽雋淡永；天青釉仿宋汝釉而比天藍釉色淺，藍中泛綠如雨過天青。黃釉系中，澆黃釉別稱「嬌黃」、「雞油黃」，以氧化鐵為呈色劑，在氧化氣氛中以中溫燒成，呈色鮮黃如雞油；檸檬黃是雍正窯創燒的中溫釉，比嬌黃釉呈色淺淡。清代單色釉瓷器氣質高華，質地瑩潤，呈現出一派精緻典雅的宮廷富貴之風。雍正朝單色釉釉中，仿古

16

《清史稿》記：「聖祖（康熙帝）天縱神明，多能藝事……凡有一技之能者，往往召直蒙養齋；其文學侍從之臣每以書畫供奉內廷，又設如意館，制仿前代畫院，兼及百工之事。故其時貢御器物，雕、組、陶埴，靡不精美。傳播寰瀛，稱為極盛。」見趙爾巽《清史稿》，北京：中華書局一九七八年版，第一三八六六頁〈列傳第二百八十九·藝術一〉。

圖9.35 康熙官窯豇豆紅太白尊，著者攝於天津博物館

釉又佔大半，其中，爐鈞釉為雍正窯仿宋代鈞釉的窯變新品種，在低溫中兩次烘燒，釉面肥厚瑩亮，釉內結晶體紅、紫、藍、綠、月白自然流淌，茶葉末釉釉面黃綠摻雜，結晶體酷似茶葉細末……[17]

清代畫瓷技術高度成熟。康熙官窯燒製的青花瓷器，因釉料青如寶藍，瑩徹透亮，濃淡自然，史稱「康青五彩」，成為繼宣德青花瓷器以後的青花名品。雍、乾二朝青花瓷器不逮康窯。青花玲瓏瓷又稱「米通」，在泥坯上繪以青花，用刀刻出米粒狀的空洞圖案，通體刷透明釉，空洞為透明釉填滿，入窯燒製成器，米粒狀圖案晶瑩透明，益增青花瓷器的雅致。

明代創燒的「硬彩」、清代人稱「古彩」康熙官窯硬彩，畫刀馬人、三國故事、水滸故事、雉雞山石等，比明代古彩瓷器技術精進；康熙官窯創燒的粉彩，至雍正時最佳（圖九‧三六），乾隆時趨於繁縟。「粉彩」工藝則是在白瓷表面塗一層釉水作為底料，底料內摻氧化鉛、氧化砷等成份，俗稱「玻璃白」。玻璃白造成釉面的乳濁狀態和粉地質感，好似銅版紙變成了宣紙，具備了滲色的性能，便於在瓷胎上以色釉反覆渲染濃淡，再次入窯，以攝氏七百度左右燒製成器，彩畫溫雅柔和，故稱「粉彩」。為區別於明代創燒的「硬彩」，清人稱粉彩又作「軟彩」。

康熙官窯還創燒出黑彩、藍彩，即黑地粉彩、藍地粉彩瓷器。雍正時創燒出墨彩瓷器，在白瓷胎上用釉畫出水墨畫般清淡雅致的圖畫，乾隆時流行了開來。雍正時墨彩與康熙黑彩僅一字之差，不同在於：黑彩在黑瓷胎上畫彩，墨彩在白瓷胎上畫出墨色濃淡。雍正時鬥彩瓷器改明代鬥彩釉下青花與釉上硬彩結合而為釉下青花與釉上粉彩結合，華麗又見清新。

琺瑯彩瓷器，或稱「瓷胎畫琺瑯」，指用琺瑯釉在單色釉瓷胎上畫彩，再入窯燒製。從銅胎掐絲琺瑯到琺瑯彩瓷器，康熙皇帝是推手。康熙三十二年（一六九三年）宮中設琺瑯作，將景德鎮貢入的白瓷器甚至金、銀、銅、瓷、紫砂、玻璃器皿大批燒製琺瑯彩為裝飾，琺瑯彩幾乎成為康熙御用瓷器的代稱。乾隆時，琺瑯彩瓷器愈益輕薄堅細，圖案繁花似錦，審美浮華，與宋瓷之釉水蘊藉不可同日而語。

乾隆時期，官窯瓷器造型愈益變化奇巧，過多的曲清代官窯瓷器的審美值得反思。

圖9.36 雍正粉彩花卉大盤，著者攝於常州博物館

線造型丟棄了方與直的造型元素，丟棄了方圓、曲直的對比，難免有失大氣。胎骨愈益輕薄亮滑，花紋愈益繁密富麗，全無宋瓷的渾厚，也少明瓷的潤光，有的彷彿罩上了一層玻璃。各種古器都成為瓷器的模仿對象，甚至以瓷器仿漆器、匏器、竹器、木器、石器、銅器與牙雕，「凡餘金、鏤銀、琢石、鬃漆、螺甸、竹木、匏蠡諸作，今無不以陶為之」[18]，工藝固然登峰造極，卻忽略了瓷器自身的質材美，走向了玩弄技巧的歧路。甚至置瓷器易碎於不顧，或於花瓶腹部鏤空，內層花瓶轉心轉頸；或壺體鏤空迴旋，支離破碎；或燒製花籃、花盆等「琢器」；或燒製帶有鏈條的盒子。工藝繁不勝繁，徒成技巧堆疊。南京博物院藏有「乾隆官窯藍釉金彩高宗行圍圖旋轉瓷瓶」，外壁藍釉純淨亮滑可追藍色玻璃，內膽可以旋轉，瓶腹鏤空鑲嵌牙雕著色的松、雲與人物迎鑾圖畫，技術高超複雜到了無以復加，審美極其低俗浮豔。該院獨闢大廳作為「鎮院之寶」陳列，以供平民獵奇（圖九‧三七）。天津博物館鎮館之寶「乾隆款玉壺春瓶」，胎白輕巧，外壁用琺瑯彩、粉彩與青花多種工藝裝飾。

概言之，康熙時，各類畫彩瓷器多有建樹；雍正時，單色釉與粉彩見稱於後世；乾隆時，瓷器華麗富贍奇巧過之，太過之。瓷器上的圖畫，「康窯山水似王石谷，雍窯花卉似惲南田；康窯人物似陳老蓮，道光窯人物似改七薌」[19]，一代有一代之制度，一朝有一朝精神。清瓷工藝與畫風，成為後世鑑賞家鑑定瓷器年代的依據。

清代民間窯口燒造的瓷器，造型往往渾厚大方，圖案往往清新樸茂，體現著與官窯瓷器截然不同的審美。如陝西民窯青花魚紋盤筆力豪放，山東博山黑瓷斑紋可喜，湖南體陵釉下彩樸素清新。廣東佛山石灣陶塑起於宋而盛於清。它以世俗生活中的平民、僧道為表現對象，棄古典藝術的含蓄典雅為淋漓盡

17　參見陳燮君〈素心見顏色——雍正官窯的單色釉瓷器〉，《上海工藝美術》二○一三年第三期。

18　〔清〕藍浦《景德鎮陶錄》，見鄭廷桂等輯《中國陶瓷名著彙編》，北京：中國書店一九九一年版，第六四頁〈卷八‧陶說雜編上〉。

19　〔清〕寂園叟《匋雅》，版本同上，第一二五頁〈卷下‧二十七〉。

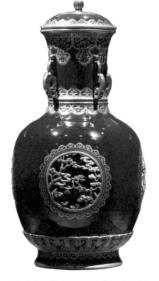

圖9.37 乾隆官窯藍釉金彩高宗行圍圖旋轉瓷瓶，著者攝於南京博物院

致的揭露與描繪。其衣裙仿鈞釉呈灰藍、灰綠、頭、手暴露為胎泥本色，人稱「廣鈞」、「泥鈞」，粗獷散發著民間藝術的活力。

康熙朝，陽羨茗壺名達禁中，造辦處竟為陽羨茗壺披上了華麗的琺瑯彩外衣。雍正皇帝喜愛紫砂泥質的自然肌理，紫砂器終於回歸本色。紫砂文房用具色相深沉古樸，不豔不俗，不施釉而一任天然，造型又多敦厚拙重，文人愛其「溫潤如君子者有之，豪邁如丈夫者有之、風流如詞客、麗嫻如佳人、葆光如隱士、瀟灑如少年、短小如硃儒、樸訥如仁人、飄逸如仙子、廉潔如高士、脫塵如處子者有之」[20]，紫砂陶成為士大夫理想人格的化身。文人們以坏當紙，或在壺上刻畫，或對茗壺進行造型款式的設計。康熙、雍正間，製壺名手陳鳴遠紫砂技藝全面精到，仿花果蔬菜能得逼真。乾隆、嘉慶間，書畫家陳鴻壽（字曼生）設計款式，名工楊彭年手製紫砂壺，壺上有陳曼生刻銘，世稱「曼生壺」（圖九‧三八）。明清兩代文人廣泛參與了紫砂陶的創作，紫砂陶愈益雅化、文人化了，成為最接近純藝術的工藝品。不幸的是，乾隆朝紫砂器進入宮掖，又被強加上了畫蛇添足的描金、戧金或是彩繪。

中國少數民族地區，燒陶只是家庭副業，窯口甚至甚至平地堆燒，因此只能燒製出低溫陶器。藏民以牛糞和草皮為燃料，露天平地堆燒出紅陶、灰陶、黑陶等，有的於陶坯上嵌入敲碎的瓷片，抹光以後燒造，黑陶表面出現白瓷圖案，因陋就簡，樸素明快。海南黎族人、雲南傣族人至今保留著露天平地堆燒陶器的習慣。因為陶器不如金屬器和皮革器適應游牧民族的遷徙生活，西北游牧業地區燒陶較少。

二、百花競放的漆器工藝

康、雍、乾三朝，是清代宮廷漆器的鼎盛時期。雍正皇帝偏好洋漆，宮中特設

圖9.38 陳曼生設計、楊彭年手製紫砂壺，著者攝於天津博物館

洋漆作坊，召南匠進宮仿製日本漆器；乾隆朝，造辦處大批招募南匠，江蘇、廣東、江西、福建、山西各製作家具貢御，蘇州大量製造御用漆器。大批競奇鬥巧的漆器、漆藝家具成為清宮祕藏，乾隆朝製品尤其質美量大工精（圖九‧三九）。

在宮廷漆器窮工極巧的同時，各地民間作坊生產出了大量健康質樸、實用為主的漆器。它們或迎合市民需求，或體現文人意趣，或充滿鄉土情味，加上粗獷質樸的少數民族漆器……有清一代，漆器百花競放，工藝流派紛呈，清代成為中國漆器地方風格最為鮮明、最為多樣的歷史時期。

乾隆朝，蘇州漆器生產進入盛期。蘇州織造為清宮承製了大批漆器，北京故宮博物院多有收藏。如乾隆時蘇州貢御「剔紅繡球花團香寶盒」，花瓣重重複重重，精巧繁密有過前人；蘇州貢御「花瓣形脫胎朱紅漆盤」，脫胎輕薄、花瓣工整、朱漆溫潤，乾隆在盤上題詩「吳下髹工巧莫比……」。咸豐十年（一八六〇年）太平軍攻陷蘇州，蘇州雕漆停產。一八九四年慈禧六旬慶典，「雕漆一項久已失傳，不敢承領製造」[21]。二十世紀後半葉，蘇州重砌爐灶製作漆器，已是轉學揚州，不是自身傳統的延續。

揚州雕漆漆器由兩淮鹽政督造貢御，以仿明風格的家具和山水雕刻小件取勝，漆層不厚卻雕磨純熟，工整嚴謹，一種醇和之氣佈於器上；屏風、寶座等多與描金、嵌玉、嵌琺瑯等工藝結合。乾隆間，揚州夏漆工擅製仿古剔紅，北京故宮博物院藏有為數頗多的清代仿明雕漆家具和器皿，呈現出與皇家雕漆、蘇州雕漆不同的風格，應是揚州漆工製品。乾隆中期至嘉慶時期，揚州又成為宮廷室內漆藝裝修的主要製作地區。清代揚州漆器名工有：王國琛、盧映之、

20　奧玄寶《茗壺圖錄》，版本同上，第二一三頁。

21　光緒二十年蘇州織造慶林奏折，見中國第一歷史檔案館、香港中文大學文物館編《清宮內務府造辦處檔案總匯》，北京：人民出版社二〇〇五年版，卷五二〈皇太后六旬慶典〉。

圖9.39 雕漆嵌玉山字大地屏等一套七件，選自胡德生編《故宮經典‧明清宮廷家具》

盧葵生等人。晚清，揚州雕漆漆色滯黯，潤光消退，刻板有餘，腴厚不足，揚州漆文玩卻異軍突起，仿紫砂漆、綠沉漆、漆皮雕、八寶灰等深沉黯雅、不嬌不媚、與士大夫精神契合的漆藝，成為晚清揚州流行的漆器裝飾工藝。在深黯的漆地子上做清淡文章，嵌螺鈿、嵌骨、嵌玉等雕嵌技藝，自比五彩描畫更擅勝場，於是形成揚州漆器清雅文綺的審美特徵與長於雕嵌的工藝特色。專製文具盒、漆砂硯、漆茶壺、漆臂擱等文房漆玩，盧葵生漆器因文人的參與聲譽大增並且傳往東瀛。以揚州漆器為代表的江浙皖漆器，正是江南士大夫文化的物化。

如果說江南漆器有江南人文氣息，北京漆器則受宮廷審美影響。京匠稱大漆為「金漆」。北京金漆鑲嵌直接繼承了明代果園廠填漆漆藝和清宮造辦處鑲嵌漆藝，以戧金細鈎填漆與骨石鑲嵌自成特色。光緒二十七年（一九○一年），匠師肖樂安等開設「繼古齋」雕漆商店，從修舊開始攬活，逐步形成北京雕漆漆色鮮紅、刀鋒顯露、圖案豐滿、裝飾性強的風格。

以福州為代表的東南沿海地區，以平遙為代表的晉南地區，以成都、貴州為代表的中南、西南地區，漆器造型新巧，漆色繽紛，民風濃郁。

福州沈紹安脫胎漆器創自乾隆年間，晚清進入全盛時期。沈紹安全面恢復了中國傳統的脫胎漆藝，其後代又創造了薄料漆拍敷工藝，使漆器在朱、黑等傳統的暖色、低調色之外，出現了含金蘊銀的高明色彩。它是福州漆工對於中國漆藝最富創意的貢獻（圖九·四○）。從此，福州脫胎漆器嬌黃、粉綠，千顏百色，一片鮮翠，目不暇給，形成造型豐富、堅牢輕巧、明麗鮮亮、光可照人的地方特色。沈紹安第五代作品得到慈禧賞識，沈家漆器聲譽鵲起。沈紹安第

圖9.40 沈紹安長孫沈正鎬脫胎荷葉薄料漆瓶，著者攝於福建省博物館

有清一代，山西號稱海內首富，平遙則是清代金融中心。山西的富足體現在山西人的生活器用上，漆器描紅著綠，金碧照應，成為民間婚嫁喜慶的必備用品。民諺道：「平遙古來三件寶，漆器、牛肉、晉山藥。」平遙鴻錦信作坊漆器出口新加坡、美、俄等國。北京故宮博物院、中國國家博物館各藏有山西清代

描金畫漆櫃門多副，山西襄汾民俗博物館藏有山西晚清民初漆器多件，以木、羊皮、麻布、紙、藤為胎骨，髹黑漆或紅漆，其上描金罩漆，有濃郁的鄉土情味。

貴州大方以製皮胎漆器見長，道光至民初進入盛期。皮胎漆器耐燙，耐摔，絕無開裂。用馬皮或水牛皮為原料，經過水浸、火烘、木張、沙覆、土窖、石磨後成張，再裁接衝壓成型。其堅實程度和食品保鮮功能，在其他胎料之上。北京故宮博物院藏有清代大方漆工所製皮胎漆葫蘆，盒與蓋扣合作葫蘆形，內裝大小碟、碗、盤、勺計一百零八件。又貴州、雲南一種鏤嵌填漆漆器，黑漆面畫細紋為圖案，細紋內填以彩漆，磨平，推光。其法流傳泰國、緬甸，成為東南亞特色工藝。而在四川民間，牌匾、神像、妝奩、鏡匣、皮箱、雕花貼金床榻等，無不用大漆──蜀地稱其「鹵漆」髹飾，以鏤嵌填漆等工藝製為裝飾。宜春、波陽布胎漆器則是江西名產，盤、盒、花瓶、帽筒、帶耳蓋碗等實用漆器輕巧玲瓏，潤光内含。

浙東、湘西等地民間，金漆木雕家具甚為流行，潮州金漆木雕最為著名。裝飾於建築上的潮州金漆木雕，人物故事往往連續構圖，刀法粗獷簡練，而於五官、動態適當誇張，以取得遠視清楚的效果；裝飾於日用器具的潮州金漆木雕，往往精雕細刻；更有潮州金漆木雕擺件，專供把玩，多層鏤雕，繁而不亂，極富裝飾趣味。潮汕各縣宗祠往往陳設金漆木雕神龕，精工燦麗。

中國少數民族大多有自己的漆器。彝族聚居地山高林深，環境封閉，髹漆器具比陶器更能適應游牧為主的彝民生活。其胎骨取自當地天然材料如木、皮、角、竹等。武裝用具如鎧甲、盾牌、護腕、護膝、弓箭、箭筒、馬鞍、馬鞭等多以牛皮製胎；食器如杯、壺、盤、碗、盒等多以木材製胎，造型與彩陶、青銅時代的缽、豆、敦接近。二十世紀末，彝族漆器尚保留著原始時代墨染朱畫的簡單工藝，色彩對比強烈，線條拙重有力，風格粗獷強悍。藏族也是使用漆器較多的民族之一，木碗、糌粑盒、食籃等木器或竹器髹以紅漆、黑漆，描以金色圖案。筆者在赤峰博物館得見巴林右旗出土的清康熙三十九年（一七〇〇年）「楠木胎紅漆地骨灰罐」，高約一公尺，造型雍容大氣，紅漆地上密麻麻描金為梵、藏兩種文字，為赤峰博物館鎮館之寶。墓主是嫁回東北滿族的孝莊之女，可知此漆器為滿族製品。傣族人在竹籃、竹編盆、竹編食盒、竹編飯桌等上髹漆。維吾爾族、白族、佤族、羌族、侗族、普米族等少數民族各

製有髹漆器物。

康熙時開放海禁，漆器、漆家具流向西方，歐洲各國的漆器製造業相繼興起，最初的製品莫不模仿中國漆器，「仿中國漆」成為十八世紀西方時髦風尚。洛可可家具造型優美，裝飾華麗，做工精巧，其中不乏中國清代宮廷漆器、漆藝家具的影響。

三、各地、各民族染織繡

清代，京城有內織染局，南京、蘇州、杭州有織造局，時稱「江南三織造」，織品有「上用」（皇家服用）、「官用」。上用緞匹由內織染局與江寧織造局織造，江寧織造所織為雲錦；官用緞匹由蘇、杭織造局織造，所織為宋式錦：皇帝親派官員督理。順治三年（一六四六年），蘇州有織機四百五十張 [22]。康熙時期，曹雪芹祖父曹寅與舅祖父、父、叔父四人連任兩朝織造督理達六十四年之久，曹寅督理江寧織造的同時，兼理蘇州織造。此時，「在江寧，有上用織機三百八十五張，官用織機兩百三十張；在蘇州，有上用織機四百二十張，官用織機三百八十張；在杭州，有上用織機三百八十五張、官用織機三百八十五張」 [23]。乾嘉年間，南京有織機上萬臺，織工數萬人 [24]。

在清代工藝美術整體萎靡的時風之中，雲錦直追大唐遺風，花紋飽滿，旋律優美，氣韻生動。其題材多有吉祥寓意。如織龍爪抓住山峰，其下波浪滾滾，為「一統江山」圖案；以一排卍字、一排仙鶴、一排太極圖織為〈萬壽無極〉圖案；以絲結、磬和雙魚組合，織為〈吉慶有餘〉圖案；等等。配色多用紅、黃、藍等原色，以中間色退暈，以金、銀線織為花紋輪廓，大白相間，使原色搭配既鮮明，又調和，織品或華麗，或典麗，或雅麗，或俏麗，美不勝收，南京各博物院、館多有收藏。

明末清初，漳州滿幅起絨的漳絨經南京傳到蘇州，織工將其與宋錦工藝結合，織出工藝更為複雜的漳緞。它比漳絨複雜在於，既非滿幅絨圈的平素漳絨，也非將部分絨圈割斷、絨毛絨圈相間的雕花漳絨，而於平整的緞地上織出凸起的絨圈為花。漳緞織造的花樓與雲錦織造的花樓前半部份大體相同，不同在後綴極其複雜的絨經架：在大木框的一千七百二十八個木格中穿入一千七百二十八根絨經，每根絨經穿入料珠，下綴泥坨，以防絨經轉動滑落，或

圖9.41 漳緞織造中用刀劃斷繞圈的絲線取出起絨桿成絨花，著者攝於蘇州絲綢博物館

相互纏繞糾結打架。只提素綜，不提花綜，以一組經線與三組緯線織為緞地。每拋入一梭絲線，接著拋入一梭起絨桿，素綜、花綜一起提起，三倍粗的絨經便繞在了起絨桿上二三寸長，便用刀將環繞在起絨桿上的絨經成排劃斷（圖九‧四一），取出起絨桿，劃斷處絨經高於緞面形成絨花，亞光的絨花與光亮的緞地形成對比。由於經緯線交織成為W形，所以，絨不脫落，且不倒伏。剛剛織成的漳緞容易起球，必須用木棍隔離疊加，不可心急環繞成匹。比較而言，雲錦五彩繽紛，漳緞則以花、地各一色凸顯典雅不俗的氣質。清中期，江南織工竟能將妝花、織金與起絨三種工藝結合，南京江寧織造博物館藏有清代織成「織金妝花絨夾服」，華美厚重，集三種工藝於一身，堪稱古代織造工藝中的絕品（圖九‧四二）。

蜀錦興於戰國而盛於漢唐，清代成為有濃厚地方特色的織錦品種。其

圖9.42 清中期織金妝花絨夾服，著者攝於南京江寧織造博物館

22 〔清〕孫珮編《蘇州織造局志》，南京：江蘇人民出版社一九五九年版，第三八頁。

23 蔣贊初《南京史話》，南京：南京出版社一九九五年版，第一四九、一五一頁。金文〈南京雲錦〉，南京：江蘇人民出版社二〇〇九年版，第二三頁記南京機臺分別為三萬多臺、五萬多臺，與蔣贊初、田自秉所記機臺數各不相同且未言明出處。

24 田自秉《中國工藝美術史》，上海：知識出版社一九八五年版，第三一三頁。

25 起絨桿：這裡指漳緞繞線起絨的工具，古人用篾絲，今人用鋼絲。

工藝特色在於：經線先掛綵色，織時，彩經上下錯落，成「雨絲」般的點狀花紋；或經線色彩深淺濃淡，彩經錯落而成「月華」般的條狀花紋；「方方」則是中國唯一經、緯線都呈色的格子錦。蜀錦基本保留了漢代平紋經錦的織造工藝，與雲錦正好是簡、繁的兩極。

中國少數民族多有自己的織錦。海南黎錦漢初已經用作貢品，今天仍然用腰機織造。其背面平整光素，像是鑲了一層裡子。廣西壯錦始於宋代，以一根經線與兩根以上緯線交織，彩色棉線緯向起花，織機上的竹籠便是織造程序：腳踏踏板，竹籠轉動，拽起穿在不同籠眼內的不同經線，用梭子向提經下拋入緯線，竹籠轉動一圈，便是一個單位紋樣程序編織完畢，如此往復，因此花紋簡單，質地疏鬆。廣西侗錦雙面起花，雙面顏色相反；以竹條穿入不同的經線，一個單元紋樣需要竹條數百根，橫向穿越並且貯存在經線之中，比雲錦挑花結本的程序簡略，成為中國早期織錦程序設計的活化石。貴州布依錦以若干竹針插入經線，以最簡單的程序織出圈絨錦（圖九．四三）。湘西土家錦用通經斷緯法在木機上手工挑花編織，圖案全憑記憶，直線造型的圖案多達兩百餘種，因為以棉線為主織造，質地較鬆，「西蘭卡普」三幅拼成一床作為鋪蓋，曾經進貢朝廷。雲南傣錦絲棉並用，門幅不寬，質地緊密，織出直線化、幾何化了的孔雀、大象等圖案，紅地黑花，沉穩質樸。新疆艾得拉斯花綢完整保留了漢代經錦織造工藝：經線扎染出數色，緯線一色，一張機上，用六個踏腳板提經，織成五彩錯動的條狀暈紋，比蜀錦更堪稱漢代經錦工藝的活化石。

中國四大名繡——蘇繡、粵繡、蜀繡、湘繡，都在商品流通的清代中期叫響。蘇繡以蘇州為生產中心，以仿畫為特色，成品精細雅潔。其主要工藝特點是劈絲為線，細如秋毫，針跡緊密，繡面平整熨帖。光緒間，沈壽創「仿真繡」在國際博覽會獲獎，進而，蘇繡以亂針繡法再現素描、攝影與油畫。粵繡產於廣東，以寫實的百鳥為主要刺繡題材，針步短而整齊，圖案輪廓多繡入金線，甚至將孔雀羽毛繡入，色彩明麗燦爛。蜀繡以成都為生產中心，用厚而密的彩色絲線繡於本地生產的深色綢緞上，

圖9.43 以竹針編出圖案程序的布依錦半成品，著者攝於中國國家博物館

花紋集中而留地較大，繡面厚實，色彩濃重，極富民間喜慶趣味。湘繡初學蘇繡又學來粵繡「施針」[26]，晚清自成體系，繡線用皂莢水蒸過，不易起毛，所繡獅、虎等動物，逼真而有皮毛的質感。

中國古代，農耕生活閒暇甚多，刺繡成為家家女紅，衣、裙、鞋、帽、被、褥、枕、椅披、坐墊、桌圍乃至荷包、香囊、扇套、鏡套、圍涎等往往施以彩繡，圖案則多寓意吉祥。藏、苗、瑤、黎、布依、哈尼等少數民族與臺灣原住民等，在領口、袖口、衣邊繡上花紋，不僅使衣物美觀耐磨耐洗，也是離群時突出於自然環境的求救符號，哈尼族還在上衣領邊、袖口盤以珠串（圖九·四四）。苗繡用五彩絲線繡在黑、藍土布上，如夜空中彩虹輝映，用線粗而落針粗放，圖案多誇張變形或象徵，表現出苗民無拘無束、天真爛漫的超時空想像。除漢人常用的平繡、辮繡、打籽繡、破線繡、貼布繡外，苗家又有皺繡：撮起鎖繡的辮股使其起皺，用絲線釘在布上成為有體積感的花紋；纏繡：用絲線在比較硬線繩內芯外纏繞打結，釘在布上成有體積感的花紋；錫繡：將錫片裁成兩公釐寬的窄條，用絲線釘在布上成花等。黔南水族的馬尾繡，以纏線工藝製造淺浮雕感，被列入國家級非物質文化遺產名錄（圖九·四五）。

農耕社會，手工染纈是少數民族婦女閒時消磨時光和寄託情感的最佳手段。瑤人以夾纈工藝染藍布為斑，南宋就已經為周去非《嶺外代答》所記錄。絞纈，今人稱「扎染」，為白族、苗族、布依族、瑤族、黎族等擅長。將白棉布以線縫絞花紋，抽緊，紮起，入染後剪去繩結，絞扎的部份便出現白花。沖洗去白布上的浮液，晾乾，熨平。蠟纈，今稱「蠟染」，為苗族、布依族、瑤族、水族、侗族等擅長。將蜂蠟、白蠟或黑蠟熔成蠟液，用竹刀、銅刀蘸取蠟液，在棉麻布上描畫圖案。蜂蠟、白蠟用於畫線，黑蠟用於畫花。

圖9.44 雲南哈尼族袖口盤珠繡，採自《中國民族圖案藝術》

26 施針：一種刺繡針法，以短針步順物象輪廓圈圈刺繡，逐步內收以形成體積感。

27 黑蠟：指從蠟染布上剝脫下的蜂蠟或白蠟。因其容易漫洇，不宜用於形成體積感，只宜用於畫花。

圖9.45 黔南水族馬尾繡衣物，採自《裝飾》

畫完，將布放入熱水中浸透，再反覆浸入藍靛，反覆取出曬乾使顏料氧化。置入沸水浸泡去蠟，再置入冷水漂去浮色，布上便留下曬乾的花紋，花紋上有絲絲如縷的自然紋理。熔蠟畫圖時，溫度不可過高，以防蠟液在布上暈開；溫度不可過低，以防蠟液不能滲入布纖維而凝於布面。貴州別有楓樹分泌的油脂作防染材料畫花，再以藍靛浸染、沸水脫油一如蠟染。黃平苗族獨創燃燒樹葉薰染棉布，呈色紫色泛金。

藍印花布印染工藝與蠟染原理相同而工藝相對便捷，中國各省廣有流行。將皮紙數層刷糊如版，待乾，鏨刻為短線、圓點造型的花版，務使花版久用不易散脫。每印時，將花版覆在白布上刷防染漿——豆粉、石灰與水調拌的糊狀物。候乾，入染缸浸染成藍色，掛起晾曬，使布上染料充份氧化。再入染，再曬乾，如此多遍。刮去豆粉，藍布上便出現白花，花上有蛛絲般的紋理，古代稱其「藥斑布」。山東濟寧、河北魏縣各有彩印花布工藝，前者以木刻陽版印花，後者以漏版套色印花，圖案飽滿，染色明快。

四、流派紛呈的玉器工藝

自從康熙帝平定準噶爾叛亂、乾隆帝平定西北叛亂以後，新疆版圖歸清廷管轄，優質玉料源源不斷輸入口內，交由如意館或蘇、揚二州琢洗成器。清代宮廷玉器和文房玉器表現出完全不同的審美風範。道光皇帝崇尚節儉，新疆貢玉告停，宮廷玉器的製作也便盛況不再。

乾隆皇帝喜好大玉，北京故宮博物院藏有這一時期大型玉山多件。「大禹治水圖玉山」為青玉質，高兩百二十四公分，寬九十六公分，重達一萬零七百餘市斤，從新疆採集玉料運到造辦處畫樣，再運到揚州琢製，前後十餘年，耗工十五萬，折合白銀一萬五千餘兩[28]：「秋山行旅圖玉山」高一百三十公分，玉材縱橫密佈的絡紋被琢為山崖皴紋，

淡黃色的瑕疵被琢為秋林落葉，匠心不可謂不巧。然而，大型玉山給人的第一視覺印象是其混沌的外形，細緻的雕琢全為外形掩蓋，審美十分平庸。乾隆皇帝又喜愛印度北部痕都斯坦玉器，將其一一收藏入宮。其胎輕薄如紙，外壁滿嵌寶石，玉質的天然美幾遭摒棄；可見乾隆皇帝審美眼光之低下。

清代，北京、揚州、蘇州、廣州各以製薰爐、山子、仿古玉器、花片自成流派，作品或作文房清玩，或作衣飾、佩飾（圖九·四六）。揚州工匠將山水畫移來玉上，碾為文人案頭的小型玉山子，僅於局部作多層雕鏤，保留玉璞的天然形狀和大片玉皮，形成粗、細、繁、簡的對比，成為有清一代最富創造性的玉器品種（圖九·四七）。乾隆間，蘇州琢玉名師為姚宗仁；道光時，蘇州閶門外尚有琢玉作坊尚有兩百餘家。總體看來，清玉雕琢細膩，大多失去了明玉的敦厚。

第四節　領袖風騷的市民藝術

明中後期以來，平民藝術佔據了藝壇大半壁江山，章回小說、戲曲等，成為平民消遣的必需。清初長篇傳奇《長生殿》、《桃花扇》彌漫著人生空幻的感傷，反映了改朝

28 大禹治水圖玉山用工、用銀數，參見楊伯達〈清代宮廷玉器〉，《故宮博物院院刊》，一九八二年一期。

圖9.47 玉山子，選自筆者《歷史悠久的揚州玉器》　　圖9.46 童子洗象玉飾，採自《中國美術全集》

換代特定歷史時期百姓的情感基調，「南洪北孔」成為中國傳奇史上的雙星。《聊齋誌異》、《儒林外史》、《紅樓夢》等小說都在清代問世。在商業氛圍濃重的揚州，出現了標新立異的職業畫家集群「揚州八怪」。如果說元雜劇、明傳奇分別代表了元明戲曲的成就，清代戲曲的主要成就則在中期如火如荼的地方戲，晚清，終於誕生了集大成的京劇。中國各民族民間造型藝術、歌舞曲藝等等，都在清代總集其成。清代成為中國民族民間藝術形式最為豐富、民族特色和地域特色最為鮮明的歷史時期。

一、寄寓興亡的傳奇

明末清初，蘇州遺民作家李玉創作出傳奇《千忠戮》、《清忠譜》，各以明初建文帝逃亡、晚明蘇州平民反對魏閹暴動為題材，展開尖銳的矛盾衝突和宏大的社會場景。全劇彌漫著悲劇情懷與擔當精神，使傳奇從兒女情長到具備了深刻的社會意義。[29]

清初洪昇，字昉思，號稗畦，錢塘人。所著《長生殿》長達五十齣，將唐明皇與楊貴妃的愛情故事與安史之亂的發生發展交織在一起，互為因果，交替推進，揭示了安史之亂的歷史必然性。作者自云「經十餘年，三易稿而始成」，「借天寶遺事綴成此篇……垂戒來世」[30]。其人物形象極富個性，「楊玉環的嬌妒，李隆基的恣縱，楊國忠的奸詐，安祿山的狡黠，郭子儀的忠直，雷海青的義烈……甚至同是楊妃姐妹的三國夫人，也都有世故與輕浮的明顯區別。這種性格的鮮明性，首先是憑藉作者高超的才情，又不讓沈璟之音律，加上悲歡離合的情節和以寓興亡的主題，使此劇成為有著深刻社會內容和廣博歷史意義的傳奇鴻篇。

孔尚任，字聘之，又字季重，號東塘，又號岸堂，為孔子六十四代孫，其代表作是嘔心瀝血創作的四十四齣《桃花扇》[32]。全劇以一把扇子為線索，將李香君與復社公子侯方域的愛情故事與南明王朝的覆滅過程交織在一起，滿腔熱忱地塑造了李香君、柳敬亭等下層人物形象，歌頌了為國捐軀的史可法，寄託了對家國興亡的深切哀歎。對李香君寧為玉碎、不為瓦全膽識作為的描寫，正是對南明王朝奸佞卑鄙行徑的有力鞭笞。劇中老贊禮道白直陳作者用

心，而以漁樵話興亡結束全劇。孔尚任三易其稿，「借離合之情，寫興亡之感，實事實人，有憑有據」（《卷一‧先聲》），立志「不獨令觀者感慨涕零，亦可懲創人心，為末世之一救矣」（《小引》）。《桃花扇》在曲阜孔府由家班開演以後，「王公縉紳，莫不借抄，時有紙貴之譽」，「長安（代指京城）之演《桃花扇》者，歲無虛日……笙歌靡麗之中或有掩袂獨坐者，則故臣遺老也」（《本末》）。所不足者，作者對清兵屠城等情節不能不有所遮掩。

傳奇開放的結構、巨大的包容量，有利於淋漓盡致地展開戲劇衝突，多層次地塑造人物形象，但也帶來劇本冗長、頭緒繁多的弊病。順、康之際，吳偉業、尤侗、李漁等人各以十五折以下的傳奇寫男女私情、家常小事，文采與本色兼備，適合扮演並且凸顯抒情性與情節性：成為短劇的開風氣者。乾嘉時期是清代短劇創作的完成時期和高潮時期。短劇對於平民生活的關注，預示了中國藝術審美從古代向近代轉換的歷史趨勢。此後，崑曲往往以單折演出。

康熙之後，文字獄愈演愈烈，傳奇創作愈益僵化，走進脫離民眾生活的死胡同。乾隆間，雖有蔣士銓等掀起傳奇創作的餘波，而地方戲已成燎原之勢。傳奇這一文人創作的戲曲形式，不得不讓出終明一代到康熙年間領袖劇壇的地位，畫上了令人歡惋的句號。

二、如火如荼的地方戲

元明之際蒸蒸日上的餘姚、海鹽、弋陽、崑山四大聲腔，到了晚明，餘姚、海鹽二腔早已銷聲匿跡，弋陽腔扶搖直上，令用詞雅見深的崑山腔難以角逐。

弋陽在今江西，古稱「饒州」。其腔以曲譜不嚴、隨口而歌、以鼓擊節、鼓聲激越、唱腔高亢又有幫腔、適合在廣場演唱等特點，受到下層民眾歡迎。清代，弋陽腔藝人在唱腔中增插散文體的「滾白」和韻文體的「滾唱」。夾入

29　蘇寧《李玉和〈清忠譜〉》，北京：中華書局一九八〇年版。

30　〔清〕洪昇《長生殿》，北京：人民文學出版社一九八三年版，所引見〈自序〉。

31　張庚、郭漢城主編《中國戲曲通史》中冊，北京：中國戲劇出版社一九八一年版，第二〇二頁。

32　〔清〕孔尚任《桃花扇》，北京：人民文學出版社一九八〇年版。本段所引各折名注於正文括號內。

曲詞之間，稱「夾滾」；安排於曲詞前後，稱「唱滾」；統稱「加滾」、「滾調」。滾調對劇本反覆解釋，對情感反覆渲染，對情節補充銜接，對曲牌體的固定結構形成衝擊，預示著新的戲曲音樂結構即將誕生。與「弋陽京腔」衰敗後，稱「弋陽京腔」。而當弋陽腔進入清宮，成為御用聲腔，便失去了它在民眾之中的影響力。

同時，弋陽本腔與各地民間小曲結合，所操方言因地改易，演變為各種高腔，如江西樂平高腔和湖口青陽腔、徽州目連高腔和青陽南陵腔、湖北襄陽青戲和麻城高腔、湖南長沙高腔和衡陽高腔、浙江溫州高腔、安徽四平腔、閩南四平戲、四川高腔、河南青戲等等。各地高腔都以乾唱、幫腔、滾唱為特點，幫腔形式日益豐富，湖南高腔中延伸出可增可減的靈活樂句，藝人稱「放流」，戲曲音樂結構突破曲牌體，向著板腔體又推進了一步。乾隆間，高腔已成系列，新奇迭出，地方俗戲完全壓倒了崑腔雅戲。

「秦腔」即「梆子腔」，初始流行於山西、陝西一帶，成「蒲州梆子」、「同州梆子」，演變出新的梆子劇種，如陝西有東、西、中、南路秦腔，山西有南、北、中路梆子和上黨梆子，傳入山東成「高調梆子」、「萊蕪梆子」，傳入安徽成「安慶梆子」，傳入湖北演變為「襄陽腔」，傳入京城成「京梆」，各自成為京城地方戲演出的生力軍。乾隆間，梆子腔流行全國，京城出現了六大名班、九門輪轉的盛況。「梆子腔」進一步突破了曲牌連套的戲曲音樂結構，板腔體音樂結構終於降生，成為京劇誕生的前奏。

乾隆間，西皮、二黃腔在湖北興起。湖北方言稱唱詞為「皮」，「西皮」者，西來之曲也。它來自襄陽腔，襄陽腔又來自秦腔，因此，西皮有秦腔高亢激越的特點，適宜醋暢淋漓地抒情敘事。二黃腔旋律低回緩慢，適宜角色內心獨白。關於二黃腔來路，「一種說法，是認為二黃腔系由安徽的四平腔發展演變而成的……它捨棄了徒歌、幫腔的形式而採用了器樂伴奏……另一種說法，則是認為二黃腔起於江西的宜黃（宜黃腔）」33。清代，湖北漢口作為商業集散中心，本地的西皮腔與流傳到當地的二黃腔同臺演出，乾隆間專以胡琴伴奏，成為皮黃腔。崑腔、高腔、梆子腔、皮黃腔四大聲腔逐舞臺，皮黃腔成為清中期以後勢頭最猛的聲腔。四大聲腔之外，另有諸腔並用的山東柳子戲、以民間小調聯曲演唱的河南女兒腔等。

清前期開始的花、雅之爭及其後花部得勝，為中國戲曲寫下了靚麗的篇章。「雅」指崑曲，「花」指「花部」，

或稱「亂彈」。狹義的「亂彈」，是崑班對皮黃腔初起時的貶稱；廣義的「亂彈」，泛指各種地方戲。元雜劇和明傳奇都以劇本為中心；清代地方戲轉向以演員演出為中心。其體制短小，結構自由，「其事多忠孝節義，足以動人；其詞直質，雖婦孺亦能解」；其音慷慨，血氣為之動盪」[34]，適應平民審美，因此如火如荼地發展起來。乾隆時，揚州鹽商為皇帝南巡組織了大規模的戲班，「兩淮鹽務例蓄花、雅兩部以備大戲」，雅部即崑山腔，花部為京腔、秦腔、弋陽腔、梆子腔、羅羅腔、二簧調，統謂之『亂彈』」。花部角色有：「副末」、「老生」、「正生」、「老外」、「大面」、「二面」、「三面」、「老旦」、「正旦」、「小旦」、「貼旦」、「雜」，統稱「江湖十二行當」。揚州「郡城花部皆系土人，謂之本地亂彈，此土班也。至城外邵伯、宜陵、馬家橋、僧道橋、月來集、陳家集人，自集成班，戲文亦間用元人百種，而音節、服飾極俚，謂之草台戲。此又土班之甚者也。若郡城演唱，皆重崑腔，謂之堂戲。本地亂彈只行之禧祀，謂之台戲。迨五月崑腔散班，亂彈不散。後句容有以梆子腔來者，安慶有以二簧調來者，弋陽有以高腔來者，湖廣有以羅羅腔來者，始行之城外四鄉，繼或於暑月入城，謂之趕火班。而安慶色藝最優，蓋於本地亂彈，故本地亂彈間有聘之入班者」[35]，可見各地亂彈在揚州融合併與雅部爭勝的盛況，徽班進入揚州繼而進京，成為中國戲曲發展史上的大事。

迫於亂彈興起的大勢，崑曲不得不向亂彈學習，改用當地語言，衍生出武林崑曲、衡陽崑曲、永嘉崑曲、高陽崑曲等；與亂彈諸腔結合，衍生出湘劇、贛劇、川劇、徽劇、婺劇等許多地方化、通俗化的劇種。甚至一個地方劇種裡糅進多種聲腔，如川劇含「崑、高（高腔）、胡（胡琴戲，即二黃）、彈（秦腔）、燈（燈戲）」，湘劇含「崑、高、南北路（即皮黃戲）」等[36]。嘉慶年間，「南崑、北弋、東柳、西梆」在京城爭勝。

亂彈的最大特點，是以變化的板腔體音樂結構取代傳奇固定的曲牌聯套體音樂結構。「板」，指音樂的節拍；

33　張庚、郭漢城主編《中國戲曲通史》下冊，北京：中國戲劇出版社一九八一年版，第一八二頁。

34　〔清〕焦循《花部農譚》，《中國古典戲曲論著集成》第八冊，第二二五頁。

35　本節三處引文，見〔清〕李斗《揚州畫舫錄》，揚州：廣陵古籍刻印社一九八四年版，第一○三、一一七、一二五頁，卷五〈新城北錄下〉。

36　南崑、北弋、東柳、西梆：分別指崑曲聲腔系統、高腔聲腔系統、絃索腔聲腔系統和梆子腔聲腔系統。

「腔」，指音樂的基本旋律。各地地方戲和地方曲藝用方言演唱，方言字音、語調有顯著差別，形成地方戲和地方曲藝不同的調式、旋律、節奏，這就是地方戲的「腔」。比較曲牌聯套體，亂彈在慢板（4/4節拍）、原板（2/4節拍）之外，又創造出三眼板（3/4拍）、散板（無節拍的自由吟唱）、流水板（速度較快的2/4拍）、垛板（1/4拍）、搖板等節奏與速度各各不同的板式，以表現複雜的戲劇情緒，演員按字行腔即根據唱詞長短和情感起伏作靈活的旋律變化。曲牌體劇本用「詞」，以長短句為特徵；板腔體劇本用「詩」，以七言、十言為基本特徵。曲牌體將固定曲調編排在一起，「曲」無法據情而變；板腔體根據唱詞長短、情感起伏隨時變化。曲牌體將新詞填入固定格式，寫劇本是填詞；板腔體根據內容安排唱段，寫劇本是「安唱」。到此，中國戲曲真正找到了可以靈活變化的大型音樂結構，具備了游刃有餘地演唱大型故事的音樂手段[37]。西方歌劇每劇音樂從頭到尾都是新創，中國戲曲音樂結構從曲牌聯套體到板腔體，始終都呈集曲式。這是中西方戲劇音樂結構的根本區別。

地方戲演出的劇目多為折子戲。折子戲劇本係藝人加工民間小戲，編撰歷史傳說或摘錄傳奇腳本而來，以梨園抄本的形式在民間流傳。藝人的改編不同於文人的創作，往往不再咬文嚼字，而重視演員演技的充份展示，重視人物語言的個性和舞臺形象的豐滿。看戲不再是看腳本，而是看演出。戲曲史上所說的「乾嘉傳統」，正是指沒有劇作家、只有演員的地方戲時代。到此，中國戲劇終於完成了大眾化、民族化的歷史進程。《中國戲曲志》統計，二十世紀八○年代，中國尚有三百九十四種地方劇種，包括藏族、傣族、白族、侗族等少數民族戲劇，大部份形成於清代中期。

三、迎合市場的職業畫家

清代，鹽業的帶動使揚州經濟達於鼎盛。康熙、乾隆皇帝各六次南巡，更使揚州樓堂櫛比，園林鱗次。賈而好儒的時風，使鹽商成為畫家等文化人的贊助人；城市經濟的繁華，又使書畫成為揚州商賈、平民家居必不可少的陳設。職業畫家從全國各地聚集於揚州，書畫由文人的自娛轉而成為職業書畫家的生計。鄭燮、金農、羅聘、汪士慎、李鱓、高翔、黃慎、李方膺等十五位平民畫家，或仕途坎坷，或落拓不仕，畫風不盡相同，卻都張揚個性，以筆墨的自由表現顯示著與社會的不協調，一反傳統文人畫的蘊藉虛靜，成為乾隆、嘉慶間職業畫家的代表，被正統文人目之為

「八怪」[38]。「八怪」二字約定俗成，不可拆解。揚州繁榮的書畫市場，揚州人登門索畫的熱情，使「八怪」徹底撕去文人清高的面紗，張貼潤格，標價賣畫。

揚州八怪以水墨大寫意花鳥畫迎合平民追新逐異的文化潮流，以〈百花呈瑞圖〉、〈歲朝清供圖〉等時令畫和〈一本萬利〉、〈漁翁得利〉等吉祥畫迎合平民祈祝吉祥的心理需求，乞丐、娼妓、鬼怪乃至破盆、大蒜、芋芋……一一入畫，市井氣取代了傳統書畫的書卷氣，花鳥畫、肖像畫取代了避世、超世的山水畫。混跡市場的平民經歷和書壇漸起的碑學風氣，又使揚州八怪一反帖學文弱，詩、書、畫、印融於一軸，鄭燮的「六分半書」、金農的「漆書」等，各體摻雜，極富創造個性。

金農，字壽門，號冬心，被舉薦博學鴻詞科不就，五十歲開始學畫，在揚州八怪中文化底蘊最深。他疏離俗世，畫上有一種高古之氣與金石之氣，有一種超然意表的永恆之感，《揚州畫舫錄》稱其「涉筆即古」[39]。他又汲取民間年畫與版畫、木刻的精髓，形愈簡拙，愈見天真，給齊白石以很大影響。〈自畫像〉筆意疏簡，優遊自得，真如羲皇上人；〈菱塘圖〉寫扁舟自在放遊於山水之間，題趙承旨詩道，「……王孫老去傷遲暮，畫出玉湖湖上路……」榮華富貴不過是過眼煙雲，靈魂放飛才是生命本真（圖九‧四八）。他自製黑墨，時稱「二十二郎墨」。其書法從〈天發神讖碑〉等脫出，扁筆書寫，橫粗豎細，兼取隸、楷體勢，墨色濃黑似漆，行筆只折不轉，如用漆刷刷出，人稱「漆書」。〈玉壺春色圖〉梅幹粗壯，頂天立地，繁花密蕊，繁而不亂，題款蒼勁凝重，饒富金石趣味。

37 參見路應昆〈中國劇史上的曲、腔演進〉，《文藝研究》二〇〇三年第一期。

38 八怪：揚州俗諺貶人為「八折」、「八怪」，就中可知當時對職業畫家的社會評價。有學者提出稱「清代揚州畫派」。「揚州八怪」已經約定俗成，筆者以為，仍宜呼之為「揚州八怪」。

39 〔清〕李斗：《揚州畫舫錄》，揚州：廣陵古籍刻印社一九八四年版，卷二〈草河錄下〉，第四一頁。

圖9.48 清中期金農〈菱塘圖冊頁〉，選自蔣勳《中國美術史》

圖9.49 清中期鄭燮〈蘭竹石圖軸〉，採自《中國美術全集》

鄭燮，字克柔，號板橋，江蘇興化人，乾隆進士，先後任山東范縣、濰縣縣令，罷歸後專畫蘭竹（圖九‧四九）。他將文人雅士用於寄興的蘭竹畫普及到了市民階層，個性化的筆墨與世俗的審美融合，打破了雅俗壁墨森嚴的界線。他融書入畫，空勾山石，以分書筆法畫竹，以草書的長撇畫蘭葉，清瘦勁拔有餘，蒼茫厚重不足。他認為畫意是「煙光日影霧氣，皆浮動於疏枝密葉之間」而形成，也就是說，不是孤立的形象，而是虛實結合的「境」；而他作畫，能實不能虛：能「得於紙窗粉壁」之實，不能得「日影霧氣」之虛[40]。他欣賞石濤畫的「亂」與「活」，而他恰恰在這兩個字上不及石濤，他的畫便少了石濤畫的蓬勃生意，題材單調，平面化，程式化，缺少含蓄。鄭燮之所以贏得極其廣泛的民眾聲譽，蓋因其題畫詩中鮮明的人格精神與人民性。「蓋竹之體，瘦勁孤高，枝枝傲雪，節節干霄，有似乎君子豪氣凌雲，不為俗屈」，「不過數片葉，滿紙皆是節」，「咬定青山不放鬆，任爾東西南北風」，「未出土時先有節，到凌雲處也無心」，莫不藉竹喻人，藉寫竹寫自己的人格理想和不流世俗的孤高品性；「新竹高於老竹枝，全憑老幹為扶持。明年再有新生者，十丈龍孫繞鳳池」，洋溢著生命的激情；「衙齋臥聽蕭蕭竹，疑是民間疾苦聲。些小吾曹州縣吏，一枝一葉總關情」，表現出對民眾疾苦的關心。其書以隸為主，參以魏碑等各體，美醜互現，自云「亂石鋪街」、「六分半書」，見迎合新奇、取悅世俗的審美取向。

八怪中有所建樹的畫家尚有：高翔，畫山水取法漸江，安寧秀雅。揚州博物館藏其〈彈指閣圖〉（圖九‧五○），所畫揚州天寧寺後宅園，淡墨細勾、濃墨點染，畫境靜謐得彷彿能夠聽見人語，八怪畫中，絕少這般秀雅寧靜的作品。華嵒，字秋岳，號新羅山人，擅用枯筆乾墨淡彩細緻刻畫出禽鳥羽毛蓬鬆的質感和飛鳴撲食的動態，畫風鬆靈俊逸，設色清麗秀雅近於惲壽平，身為職業畫家而能得文人意趣。黃慎，字恭懋，號癭瓢，喜畫漁夫乞丐，〈漁翁

圖9.50 清代高翔〈彈指閣圖〉，採自《中國美術全集》

漁婦圖〉畫與題款如蒼藤盤結，畫花鳥則較疏放。羅聘，擅畫水墨大寫意人物，〈鬼趣圖〉近似漫畫，意在諷喻現實；畫梅則粗幹大枝，濃墨渲染，花蕊繁密，筆力厚重。

「揚州舊有諺曰：金臉銀花卉，要討飯畫山水。」八怪書畫的積極意義是，使水墨大寫意花鳥畫普及到了平民階層；消極作用是，畫家以縱橫習氣、草率之作面向市場，水墨大寫意花鳥畫大量面世，比較宋元繪畫，其筆墨語言和人品格調都大為倒退了。清人云，「怪以八名，畫非一體。似蘇、張之掉闔，偶徐、黃之遺規。率汰三筆五筆覆醬瓿，胡謅五言七言打油自喜。非無異趣，[41]語雖刻薄，卻是揚州八怪書畫當時社會評價的真實寫照。道光年間，兩淮鹽業衰落，揚州經濟也江河日下，畫家失去了鹽商經濟贊助和昔日揚州市場，逐漸從揚州消遁。

四、集南北之長的京戲

乾隆時，地方聲腔紛紛進軍京都。乾隆四十四年（一七七九年），秦腔花旦魏長生二度入京，進入京腔戲班「雙慶」並以淫戲《滾樓》走紅，導致一城京腔效之，就此京、秦不分。乾隆五十年（一七八五年），皇帝詔令秦腔禁演，改歸崑、弋二腔，魏長生不適，遂於乾隆五十二年（一七八七年）南下揚州入鹽商江春之春臺班，「於是（揚州）春臺班合京、秦二腔矣」。乾隆五十五年（一七九〇年）皇帝八十壽辰，「高朗亭入京師，以安慶花部合京、秦

40 所引見卞孝萱編《鄭板橋全集》，山東：齊魯書社一九八五年版，〈題畫〉。

41 本段兩處引文均見〔清〕汪鋆《揚州畫苑錄》，《續修四庫全書》第一〇八七冊，第六五七頁。

兩腔，名其班曰三慶[42]，揚州春臺、四喜、和春等徽班相繼進京，四大徽班各以演全本大戲、武打和童伶稱雄京師。嘉慶末，出現了京城演劇必徽班的局面。道光十年（一八三○年），湖北漢劇戲班進京，又以皮黃腔聲震京師。咸豐間，徽班藝人博採眾長，將徽、漢合流，唱、念改作京音，稱「皮黃戲」。同治年間，皮黃戲傳入上海，上海人稱「京戲」。由上可見，京劇是清代秦、京、徽、漢等地方戲合流，又受揚州、上海、北平文化熔鑄以後的產物。如果說宋元南戲和北雜劇各佔南北一方，明代崑曲合用南北曲而以南曲為主，只有到了京戲，才真正實現了南北戲曲的大融合。所以，戲曲界多以四大徽班進京作為京劇誕生的標誌。一九二八年北伐戰爭後，北京改名「北平」，「京戲」一度改稱「平劇」，現代統稱「京劇」。京劇從此得名，迅速風靡全國。

從四大徽班進京到清末百餘年間形成「京戲」，歷史動因是：徽班被帝王召入京師，得到皇室寵悅；入京後，對戲裝、用具以及佈景等力求精進；皮黃戲戲詞通俗，婦孺能解，雅俗介於崑曲與秦腔戲詞之間；北方中州音韻超越了方言範圍，便於流佈全國等。京劇雖然歷史甚短，卻因其博採眾長而呈現出蓬勃之勢，遂馳騁於崑、秦、徽、漢各劇之上，成為流行全國的劇種。同光年間是京劇發展的盛期，人稱譚鑫培等名角為「同光十三絕」，譚鑫培又與汪桂芬、孫菊仙並稱「後三傑」。

京劇角色集歷代戲曲角色之大成，「生」、「旦」、「淨」、「丑」四類行當各有細分。「生」分「小生」、「老生」、「武生」、「娃娃生」等。小生中，又分「巾生」、「冠生」、「窮生」、「雉尾生」、「武小生」等。「老生」又稱「鬚生」。「正生」分「青衣」、「花旦」、「小旦」、「貼旦」、「老旦」、「彩旦」等。「旦」分「青衣」（「花旦」）；「正旦」，又稱「青衣」；「花旦」指性格活潑的中青年女性：「小旦」又稱「閨門旦」；「貼旦」指女性角色中的副角；「彩旦」是「旦」中的丑角，又稱「丑旦」；「武旦」、「刀馬旦」重身段工架。「武旦」重跌撲翻打。「淨」畫臉譜，所以又稱「花臉」，分「正淨」、「副淨」、「武淨」、「毛淨」等。其中，「正淨」稱「大花臉」，因為常手拿銅錘，又稱「銅錘花臉」；「副淨」稱「二花臉」，因為重身段工架，又稱「架子花臉」；武淨稱「武花臉」，又稱「武二花」；「毛淨」俗稱「油花臉」，常扮演噴火等特技。「丑」又稱「小花臉」、「三花臉」，分「文丑」（「方巾丑」）、「武丑」。「正生」、「老生」、「正旦」、「大面」是最能體現

劇本演出水準的四個家門。老生、老旦、正淨用本嗓唱，青衣、閨門旦用小嗓唱，小生有唱大嗓（真聲），有唱小嗓（假聲），副淨用炸音唱，丑則唱少而做多。每一行當有唱、做、念、打「四功」，口、眼、手、身、步「五法」，加上「吹」、「拉」、「彈」、「打」四類民族樂器伴奏，形成規範的舞臺演出程式。戲劇服裝程式，大量在絲綢上繡花，甚至用雲錦、緙絲、漳絨等貴重絲織品，給人美輪美奐的視覺美感。角色各有嚴格的服裝程式，演員口訣道，「寧穿破，不穿錯」。表演中，大量運用長袖、翎子、扇、巾、帕、刀、槍、棍、棒、劍、戟等舞具，武術、雜技也被大量採入京戲，扇舞、巾舞、棍舞、劍舞……鷂子翻身、大鵬展翅、金雞獨立等京戲亮相，各從武術、雜技、舞蹈動作中化出。戲劇臉譜也比明代更為豐富，關公面如重棗，張飛為黑臉大漢，曹操白臉，達摩金臉，閻羅銀臉，魯智深畫「螳螂眉」，包拯畫「浩月額」……人物性格被高度強化典型化。京劇將中國戲曲表演藝術推向了頂峰。嚴格的程式帶來戲曲傳承的高難度，從童子練功到演技成熟，幾乎耗用了演員半生；曲牌聯套體乃至板腔體使劇本的自由創造仍然受到一定程度的約束。中華戲曲、書畫等的程式，既充份體現出中華文化體系的高度成熟，亦可見中華民族性格的超常保守和文化的超常穩定。

如果說崑曲是文人的，京劇則是平民的和藝人的；崑曲多兒女情長，纏綿婉約，京劇往往慷慨豪壯。儘管京劇超越了地方性，把握了民族性，擁有了比其前戲曲更廣的受眾。其歷史不如崑曲久遠，缺少崑曲那樣大批文人投注才情的原創劇本和系統理論，歷史積澱不如崑曲深厚，所以，京劇在崑曲之後，於二〇一〇年才被聯合國教科文組織公佈為「人類口頭和非物質遺產代表作」。如果說原始戲劇意在祭祀不在審美，宋元勾欄瓦舍式的演出場所離廣場未遠，明代堂會為慶典渲染熱鬧，清代家班演出具備了審美性質；清末京劇在茶園演出，這才將京劇推向了大眾化和商業化。民初京劇走進劇場之時，新文化運動的浪潮已經來臨。

五、無所不在的民間美術

文化平民化的大勢，使清代民間藝術集歷代民間藝術之大成，自成林林總總的龐大體系，既有依附於建築、宗教

〔清〕李斗《揚州畫舫錄》，揚州：廣陵古籍刻印社一九八四年版，第一二五頁，卷五〈新城北錄下〉。

活動等的磚雕、木雕、石雕、木偶、泥塑、彩繪等裝飾藝術，又有年畫、剪紙、風箏、皮影（圖九·五一見本章前頁）、編織、百結、燈綵、玩具等獨立藝術。其創作隊伍初為農村農閒時的農民，繼為城市有特殊技藝的匠師。他們以最簡單的工具、最易得的材料，最自由地抒發主體情感，加上民間藝術對民俗活動的廣泛參與，使民間藝術成為全面保留本民族原生狀態心理、習俗、情感與審美的藝術形式。

清代民間小型泥塑，以泥人張彩塑、惠山泥人和虎丘泥玩為名品。「泥人張」特指天津張明山泥塑世家高一尺左右的陳設性彩塑。北京故宮博物院藏有張明山所塑「惜春作畫」，造型優美圓潤，衣紋圓活自如，敷色鮮豔，風格寫實，雅俗共賞（圖九·五二）。張明山所塑「蔣門神」藉《水滸》故事，將天津地界欺行霸世的青皮刻畫得入木三分。第二代張玉亭以三百六十行為題，創作了許多反映平民生活的作品。徐悲鴻親自前往其店肆，「徘徊其民間寫實貨品如賣瓜卜者流與臃腫不堪之僧寮前者久之。此二賣糕者與一吹糖者，信乎寫實主義之傑作也」，其觀察之精到與其作法之敏妙，足以頡頏今日世界最大塑師」[43]。無錫惠山泥人始於明而盛於清，有粗貨、細貨兩種。粗貨指胖娃娃、動物等模塑泥玩具，原色塗染泥坯，金、銀、黑、白相間，有濃郁的裝飾情味。「大阿福」誇張變形，捨棄細節，將兒童造型歸納為圓渾飽滿的團塊，成為惠山泥人的經典作品。細貨指表現戲文人物經典動作的手捏泥人，造型在寫實與寫意之間，深底上畫淺花，淺底上畫深花，白底上畫暗花，暗底上畫明花，可見江南藝術的樸素明快。蘇州虎丘泥玩以摹寫人物神情畢肖、小而有趣取勝，藝人能手藏袖中，憑感覺捏出人像。曹雪芹寫薛蟠從虎丘帶回許多小玩物，其中有「一齣一齣的泥人兒的戲……又有在虎丘山上泥捏的薛蟠的小像，與薛蟠毫無相差」[44]。

清代民間畫工有行會，有店鋪，繪畫行多品足。「行多」指民間繪畫適應面廣，「寺廟與學舍，粉壁神仙軸，船花酒罈口，龍燈雞蛋殼」都有民間繪畫，扇面、瓷器、風箏、皮影、紙馬、鼻煙壺……無所不畫；「品足」指繪畫題材

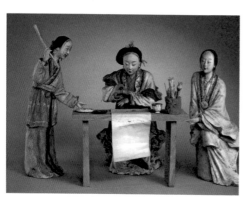

圖9.52 清代張明山彩塑「惜春作畫」，採自《中國歷代藝術》

豐富，「要畫人間三百六十行，要畫神仙美女和將相，要畫花木龍鳳和魚蟲，要畫山水博古和天文[45]，陝西洛川興平寺發現五十餘幅康熙年間水陸畫，人物個性鮮明，線描健勁，敷色濃豔，不亞於元代壁畫，有的甚至可比唐卡，足可代表清代卷軸人物畫衰落以後民間畫工的成就，藏於西安碑林博物館。

晚明文人繪製畫版的高峰過後，畫工刻繪的木刻版畫在各地興盛起來，有年畫、幡畫、門神、紙牌、紙馬、燈畫和刻有節氣表的《春牛圖》等，印作中堂、條山、斗方、圓光等各種形式，耕作、收穫、年景、元宵等風俗民情，為歲時節令民俗活動增添喜慶。天津楊柳青、山東楊家埠、河南朱仙鎮、江蘇桃花塢等地木版年畫，以戲曲題材、吉祥題材迎合民眾喜好熱鬧的心理和祈盼吉祥的意識，構思活潑，構圖飽滿，線條健勁，刷色則多用原色，乾隆間、鎮上家家年畫始於明末，構圖飽滿，線條健勁，情感天真，廣受民眾歡迎。楊柳青木版畫刻點染，產品廣銷外地。濰縣楊家埠年畫人物造型誇張簡練，線刻粗獷率意，著色濃豔，對比強烈（圖九‧五三）。蘇州桃花塢木版年畫風格秀精緻，清初進入盛期，乾隆後參用「泰西畫法」，易吉祥題材為風景，彩色套版加以著色，色彩豐富細膩，世稱「姑蘇版」。鴉片戰爭前後，桃花塢以機製紙張和外來品色取代手抄紙和礦物顏料，兼印插圖廣告，色彩趨向浮豔，失去古樸醇厚。山東高密、河北武強、陝西鳳翔、四川綿竹、廣東佛山各產有木版年畫。

43 《徐悲鴻藝術隨筆》，上海：上海文藝出版社一九九九年版，〈對泥人感言〉。

44 〔清〕曹雪芹《紅樓夢》卷六七，濟南：山東人民出版社一九八○年版，第八六七頁。

45 王伯敏《中國繪畫史》，上海：上海人民出版社一九八二年版，第六四一、六四二頁。

圖9.53 濰縣年畫〈女十忙〉，採自《中國美術全集》

六、山花遍野的歌舞曲藝

清代民族民間歌舞曲藝全面反映出了中國版圖上民族民間歌舞曲藝成熟時期多姿多彩的風貌。

漢民族民間歌舞是中國民間歌舞的主體，龍舞、獅舞流行最廣。龍是中華民族遠古的圖騰。它翻江倒海，九曲盤旋，表現宇宙間萬物生命的律動。漢民族龍舞就有布龍、草龍、竹龍、燭龍、水龍、百葉龍、板凳龍、香火龍等二十多種，龍舞甚至遠傳到布依族等少數民族鄉村。獅舞寓意吉祥，有線獅、板凳獅、獅子滾繡球等多種，二人合扮一隻獅子，配合默契地做出跌、爬、滾、打、抖毛、搔癢等各種動作，極富生活氣息。秧歌、腰鼓、花燈、旱船、高蹺、花鼓燈、霸王鞭、採茶燈、面具舞，加上手絹、扇子、綵燈、花傘、蓮燈、長綢、高蹺、旱船、花轎、竹馬等形形色色的舞具，使民間舞蹈如百花競豔。民間舞蹈給地方戲以直接影響，一些民間歌舞甚至發展成為地方戲曲，如江浙花鼓舞發展成為花鼓戲，福建採茶燈發展成為採茶戲，雲南花燈發展成為花燈戲等。

中國少數民族大多能歌善舞。其代表性舞蹈有：維吾爾族的頂碗舞、打鼓舞和盤子舞，蒙古族的安代和筷子舞，藏族的囊瑪、雪獅舞、跳鍋莊和面具舞，傣族的笠帽舞和象腳鼓舞，苗族的跳月、打歌和蘆笙舞，還有壯族打椿舞、苗族蘆笙舞、瑤族長鼓舞、土家族擺手舞、滿族太平鼓、高山族做田舞、黎族竹竿舞等。納西族東巴經文中有舞譜六十多曲，是全世界唯一用古象形文字書寫的舞譜，納西人稱「蹉姆」。民間舞蹈往往群起參加，業餘性質，舞者情緒熱烈，氣氛歡快，民俗意義大於審美意義。《中國民族民間舞蹈集成》調查統計，中國五十六個民族流傳至今的各民族民間舞蹈多達千餘種。

秧歌初始為農民插秧時的山歌，南宋畫家馬遠〈踏歌圖〉，正是其時秧歌民風的寫照。清代，粵東地區的農民民仍然在搖鼓聲中群歌插秧，彌日不絕。秧歌甚至進入了城市，發展為民俗節令中的自娛歌舞，少數民族如蒙古族、滿族等也扭起了秧歌。各地秧歌風格不同，有的囊括小車、高蹺、旱船、龍燈、儺舞、面具舞與民間雜耍。每逢廟會、燈節或迎神賽會，秧歌隊走街串巷，走會的人群，演出的隊伍浩浩蕩蕩，往往令觀者如市。

各地民歌如陝北信天游、晉西北山曲、內蒙古爬山調、隴中花兒、客家山歌等，方言、旋律各各不同，代代相

傳，代有潤色，清代為鄉民廣泛傳唱。江南民歌婉轉細膩，西北民歌高亢激越，西南民歌俏皮優美，東北民歌寬廣嘹亮，新疆民歌歡快熱烈，西藏民歌奔放遠揚，莫不貼近當地生活，令聽者感覺無比親切。新疆音樂舞蹈史詩——《十二木卡姆》由十二套大型樂曲約三百首頌詩、器樂、歌舞、說唱組成，唱詞包括哲人箴言、先知告誡、鄉村俚語、民間故事等，用手鼓、達甫、獨他爾、熱瓦甫等伴奏。表演者往往即興演唱，無本可依，眾人隨聲附和，有的嘶喊，有的鼓陣，歌唱得愈來愈響，舞轉得愈來愈快，從散板的序唱到4/4拍再到2/4拍甚至5/8、7/8拍，節奏不斷加強，熱情奔放到了近乎瘋狂，完整演唱一遍要十多個小時。它以多樣性、綜合性、完整性、即興性、大眾性，被聯合國教科文組織公佈為「人類口頭和非物質文化遺產代表作」。千百里一戶人家的游牧生活，使蒙古族「長調」有難言的哀傷和深沉的孤獨，彷彿蒙古人在茫茫蒼穹下向天呼喚，向地訴說。「長調」也已經被公佈為「人類口頭和非物質文化遺產代表作」。

中國民族樂器以二胡流傳最廣；「吹」、「拉」、「彈」、「打」四類民族樂器加上東北的管子、西南的笙、內蒙古的馬頭琴等，匯成多民族的樂器家族。鑼鼓樂以江南「十番鑼鼓」為代表，又稱「十樣錦」，八人用九種樂器演奏，清初加以管弦，稱「新十番」或「十番鼓」；吹打樂以西安鼓樂最有特色，以笛子為主，笙、管為輔合奏；鼓吹樂以冀中笙管樂等為代表；江南絲竹、廣東音樂、福建南音、潮州弦絲、陝北嗩吶、山西八大套等等，各以優美的旋律、濃郁的生活氣息贏得民眾喜愛。蒙古族樂器「朝爾」則以哀傷為主調，樂聲響起，牲畜動容。民族樂器材料取自自然，給人溫馨親切的情感；演奏者直接操縱樂器，心聲直接轉變為樂音；以清晰的單線旋律表現複雜的情感變化，旋律隨情感變化任意延伸。

清代平民文化的高潮，使民族民間曲藝形式愈趨豐富。北方藝人以鼓詞與本地民歌、小曲結合，創造出大鼓說唱，有北京、天津一帶的京韻大鼓、河北的西河大鼓、山東的梨花大鼓等。南方藝人擅長彈詞，有蘇州彈詞、揚州彈詞、長沙彈詞等。乾隆時，鄭燮、金農、徐大椿諸家都參與了民間曲藝「道情」創作，鄭燮《道情詞》十首，傳神地勾畫出漁翁、樵夫、和尚、道士、乞丐等眾生畫卷，警世醒人，通俗易懂，鄭燮書《道情詞》藏於廣東省博物館。

清代地方曲藝還有：評書、相聲、快書、琴書、俗曲、單弦、二人轉、十不閒、蓮花落等。少數民族也有自己的曲

藝，如蒙古族的好力寶、白族的大本曲等等。《中國曲藝志》統計，中國五十六個民族流傳至今的清代民間曲藝達三百四十六種。

清代民間歌舞傳入不耐寂寞的宮掖。清宮樂舞除搬用前代文舞、武舞呆板的儀式之外，還將彎弓騎射、表現滿族祖先狩獵生活的〈莽式舞〉搬入宮廷。康熙時迎春大典，〈莽式舞〉參加演出，新疆、西藏、緬甸、越南、尼泊爾、朝鮮、蒙古等八部少數民族樂舞和外國樂舞也進宮演出，漢民族歌舞也進入了清朝宮廷慶典。乾隆時，將〈莽式舞〉改編為〈慶隆舞〉、〈世德舞〉。民間歌舞一旦走進宮掖，便僵化失去了生命活力。

第五節　邊遠民族的藝術奇葩

所謂「民族」，是在歷史的演進之中逐漸形成的，古代典籍中「蠻」、「夷」、「狄」等，當時居於中原之外，在漢民族眼中正是「少數」。他們不斷為漢民族所同化，他們的藝術，也不斷融入漢民族藝術之中。如秦人中有夷狄血統，唐人胡漢血統雜糅，唐代藝術中有胡氣等。直到近代，「少數民族」作為不帶貶義的新名詞才真正誕生。清代尚無「少數民族」一說，邊遠地區民族就是「少數民族」。本節論述清代邊遠民族宮殿寺廟等其他藝術。

順治帝登基未穩，便先後冊封西藏五世達賴喇嘛和班禪額爾德尼，確定了兩系名號和宗教領袖地位。康熙帝兩次出兵西藏驅逐蒙人，西藏地方政權得以鞏固。乾隆十六年（一七五一年），清廷正式授權達賴管理西藏行政事務。西藏政府與中央政府的密切來往，使內地建築、繪畫、紡織等先進工藝源源不斷進入了西藏。西藏自然條件又極其惡劣，藏民宗教情感十分強烈，由此創造出了封閉的原始社會不可能有、開化的中原社會也不再有的燦爛藝術，西藏藝術如建築、唐卡、青銅佛像、地戲面具等，各各表現出藏民強悍的生命力和質樸的審美觀，被文明開化地區的人們歎為奇蹟。

藏族碉樓以磚、石、夯土等材料混合砌築，以牆承重，牆體極厚，保溫抗寒性好，適應了晝夜溫差變化極大的自然環境，並有極強的防衛性。碉樓建築的經典是初建於七世紀、十七世紀重建、以後數次擴建的拉薩布達拉宮（圖

九·五四）。現存布達拉宮佔地十萬餘平方公尺，外觀十三層，內部九層，高達一百一十五·四公尺，花崗岩砌築的牆體最厚達五公尺以上。不對稱立面和山一般巨大的體量與山體協調，之字形階梯有錯動美。其外觀由紅至白向上推移，紅白相間，與藍天白雲形成對比統一。牆體用收分手法，漸往上漸呈後退之勢，強化了建築高聳於藍天的美感。窗戶用虛根手法，從上到下愈來愈小，底層「窗戶」只是很小的牆洞。紅宮內設歷代達賴靈塔殿、享堂和佛堂，堂內昏暗而堂外天光強烈，營造出了舉世昏暗、唯有佛光的宗教氛圍。白宮作為達賴住所，建築立面尤見平面分割的抽象美。布達拉宮以外，拉薩甘丹寺、哲蚌寺和色拉寺，日喀則札什倫布寺，青海湟中塔爾寺，甘肅夏河拉卜楞寺並稱「黃教六大寺廟」，它們建於山地，殿堂重重重復重重，平頂下鋪著厚厚一層保暖性能極好的「邊拜草」，紅色的牆面與邊拜草的褐色色帶，節奏排列的白點，金點加上等距離重複的梯形窗戶，使建築立面極富平面分割的格律美。殿內壁畫金碧輝煌，人稱壁畫、雕塑和酥油花為藏傳寺廟三絕。

區別於依山式藏傳寺廟，拉薩大昭寺是藏漢結合平川式喇嘛廟的典範之作。建築結構仍然屬於以牆承重的碉房系統，同時使用了中原的合院佈局與中原樣式的木構件。大殿柱子直頂「綽幕枋」，由綽幕枋頂住樑枋（圖九·五五）。這樣的建築構件，在中原早已經失見，僅見載於《營造法式》，卻從中原入藏並見存於西藏；柱頭飾豬、牛、鬼、怪，門頭飾力士扛柱，又可見藏民族崢嶸獰厲的審美。滿壁畫三世佛、度母、牛王和當年造廟場景，金碧輝煌。屋頂飾大型轉經筒、銅羊、銅龍等各種銅飾，金光燦燦，與布達拉

圖9.54 布達拉宮，採自拉薩明信片

宮、雪山、藍天、白雲構成絕美的圖畫。隨喇嘛教廣傳，藏漢結合式的喇嘛廟廣見於中國北方，如包頭五當召、呼和浩特勒圖召、北京雍和宮與承德外八廟等，呼和浩特大召寺比席勒圖召人氣更旺，除轉經筒與唐卡以外，建築已基本漢化。

唐卡專指藏密題材的布軸畫或堆繡畫，從命名即可知，其借鑑繼承了唐代工筆重彩畫。用絲絹製作的稱「國唐」，如刺繡唐卡、織錦唐卡（圖九·五六）、緙絲唐卡等；用顏料描畫在布、皮上的稱「智唐」，因底色不同，又分「彩唐」、「金唐」、「銀唐」、「黑唐」、「朱紅唐」、「版印唐」等；還有白描唐卡、綴珍珠的唐卡等。其構圖達到最大限度的飽滿，敷色多用天然礦物顏料，濃豔的原色塊為金、銀、黑、白線條間隔，對比響亮又穩定祥和。畫上，護法神一派力拔山兮氣蓋世的威武，度母則見詭祕的笑容和性感的體態，可見藏民精神氣質的強悍。布達拉宮藏有長四十五公尺、寬三十五公尺的巨幅唐卡，晾曬時鋪滿山坡，為漢人工筆重彩畫所莫及。藏密銅像每個關節、每個指頭都噴發出野性和活力，敦煌莫高窟文物陳列中心有集中陳列（圖九·五七）。札什倫布寺內鎏金強巴銅像高二十二·四公尺，連底座高二十六公尺餘，眉心嵌鑽石，雙肩密密麻麻嵌珠寶美玉。藏人地戲面具以木、角、麻、布、毛、樹枝、漆等組裝而成，雕刻粗獷獰厲，造型誇張奇特，色彩濃重有爆發力，堪稱原始藝術的活化石。封經板木雕、風馬旗版畫、小泥塑「擦擦」等，各見藏區特色。

比較藏族，維吾爾族形成的歷史較晚，淵源複雜，白種、黃種人率皆信奉伊斯蘭教。新疆伊斯蘭教寺廟以穹隆頂禮拜殿居中，禮拜殿坐西朝東面向麥加所在地，大小不一的穹隆頂建築與大小不一的尖拱門窗圍繞禮拜殿，主立面構

圖9.55 西藏拉薩大昭寺柱頂「綽幕枋」，著者攝

圖9.56 西藏雲錦唐卡，選自拉薩出版明信片

圖9.57 西藏銅歡喜佛，選自臺北《故宮文物月刊》

圖9.58 喀什阿巴和加瑪札靈堂，選自蕭默《中國建築藝術史》

圖對稱，造型莊重又不乏靈巧。喀什文提卡爾清真寺建於清末，是中國版圖上最大的伊斯蘭教寺廟。「瑪札」，指伊斯蘭教長陵墓。喀什郊外阿巴和加瑪札建於清初，是中國版圖上最為著名的伊斯蘭教建築：陵堂圍牆四角各立一座高高聳立的小穹隆頂宣禮塔，簇擁著中央主體建築──穹隆頂禮拜殿，形成四面莊嚴穩定的對稱構圖，外壁貼滿彩色瓷磚（圖九・五八）。吐魯番額敏寺塔，用略帶弧形的土坯磚砌作緩慢收分的圓柱體，以簡潔的穹隆作為收束，與橫向構圖的寺院形成對比，磚上淺刻圖案，不破壞塔整體的挺拔輪廓，當地人稱「蘇公塔」。漢民族聚居地區，伊斯蘭教

寺廟往往呈漢式建築樣式，如西安化覺巷清真寺建於明洪武年間，北京牛街清真寺、寧夏同心縣北大寺建於清代，呼和浩特大清真寺則晚到了清末民初。

雲南納西族信奉東巴教。東巴古象形文字至今流傳在麗江民間，一千四百多個單字足以記錄世間複雜事物和人的複雜情感，成為全世界唯一活著的古象形文字（圖九·五九）。納西古樂節奏舒緩，給人蕭蕭煌煌、雍和坦蕩的美感，全然沒有少數民族音樂的生猛跳躍。原來，明初納西王向朱元璋稱臣，朱元璋允許納西貴族子弟世代入京學習儒家禮儀文化，學習唐宋古樂。這樣的傳統，一直延續到清王朝結束。所以，納西古樂是中原古樂的直接繼承。東巴舞有神舞、鳥獸蟲舞、戰爭舞等等，再現了納西族歷史上隨性畜遷徙的原始生活。麗江東巴博物館裡，東巴畫就有木牌畫、扉頁畫、紙牌畫和卷軸畫等等，其中最大的畫叫〈神路圖〉，長十多公尺，寬三十公分，畫地獄、人間、天堂裡人物三百多個、禽獸幾十種；東巴教的木雕、泥塑、刺繡等等，造型質樸稚拙，製作簡單率意，卻跳蕩著鮮活的生命，散發出親切的人情味和強烈的民俗氣息。麗江鎮上，三股小河曲曲彎彎繞來繞去，民居沿河岸高低就勢建造，家家汲得到清冽的雪水，聽得到潺潺的水聲。鎮中央有木樓與廣場，每一條小路都沿水通向中央廣場，表現出納西民眾的生存智慧。麗江古城被聯合國教科文組織公佈為「人類物質文化遺產代表作」。麗江白沙古鎮有明代建造的大寶積宮，牆上道釋壁畫可見漢、東巴、藏民族繪畫風格的交流融會，藝術水準與北京法海寺壁畫不相上下。

雲南西雙版納竹林茂密，傣族人就地取材搭建竹樓。樓下層四面透空，上層住人，以防地面潮氣和蟲蛇侵害，大披檐以防日照，大挑臺以供乘涼，與當地炎熱多雨的自然條件適應。傣族寺廟內，往往以若干個陡峭的尖塔圍繞中心塔組成群塔，人稱「筍塔」。如西雙版納景洪市猛龍鄉曼飛龍塔，玲瓏別緻，色彩靚麗，亭亭玉立；橄欖壩曼蘇滿寺、猛海景真寺各有筍塔，可見緬甸風建築的進入。

圖9.59 東巴寺廟東巴象形文字圖，著者攝於麗江東巴博物館

中國湖南等省山區，苗民以木、竹搭造吊腳樓，通過柱子長短，巧妙地適應山地河岸的高低不平，因此工程便捷。它高低錯落，彷彿深情地偎依著山水，與自然達到了水乳交融般的和諧統一。西南侗鄉村村有鼓樓，寨寨有風雨橋。「鼓樓」係漢人稱謂，侗族人稱「堂瓦」，「堂」指眾人，「瓦」指說話，「堂瓦」是村民議事場所，貴州從江增沖鼓樓、從江信地鼓樓最美（圖九·六〇）。風雨橋，又稱「廊橋」，廣西三江侗族聚居區程陽風雨橋造型之美、規模之大，居侗鄉風雨橋第一。

第六節　中外藝術的交流碰撞

如果說晚明利瑪竇來華和西學影響下的實學思潮是西風東漸的第一次高潮，那麼，西風東漸的第二次高潮則伴隨晚清帝國主義的堅船利砲進入；如果說晚明西方文化的進入未能撼動中華傳統文化的主體位置，晚清民初社會思想的大變革，則從根本上推垮了兩千多年的君主專制制度，也從根本上動搖了中華傳統文化的主體位置。

一、傳教士畫家與清宮繪畫

有清一代，西方傳教士頻頻來華。康熙四十九年（一七一〇年）馬國賢抵澳門被召入宮，先後刻印銅版畫〈避暑山莊三十六景〉、〈皇輿全覽圖〉四十四幅，繪製〈圓明園四十景〉。郎世寧由馬國賢介紹，於康熙五十四年（一七一五年）到中國，雍正時受召，在清宮將近半個世紀，成為乾隆朝宮廷首席畫家，直到七十八歲病故。郎世寧

圖9.60 貴州從江信地侗族鼓樓，選自李希凡《中華藝術通史》

與宮廷畫家唐岱等合作〈松鶴圖〉，又將中國院畫的線條與西方繪畫的體積表現糅合，繪製了大量肖像畫、戰功圖（圖九‧六一）和花鳥走獸畫，《石渠寶笈》收錄其作品五十六幅。康熙五十六年（一七一七年）禁止傳教士來華傳教；乾隆即位，繼續嚴禁傳教。康、雍、乾皇帝不許傳教士佈教，卻都允許傳教士畫家留在宮內，安德義、王致誠、賀清泰、艾啟蒙等，先後被召在如意館作畫。傳教士們根據皇帝的審美趣味受命作畫並接受檢查。由於雙方對彼此文化存在隔膜，所以此類繪畫之中，筆墨、線條不再有中國傳統繪畫筆墨、線條自為的審美價值，淪落到只為造型服務，畫風逼真寫實，謹細有餘，生氣不足。

康熙年間，人物畫家禹之鼎、焦秉貞、冷枚等以畫貢奉內廷，所畫人物畫勾描細緻，見脂粉氣。焦秉貞畫〈歷朝賢后故事圖〉，又畫〈耕織圖〉四十六幅，明顯使用了西方透視法；冷枚〈養正圖〉也參用了西畫明暗和透視畫法。蒙古族畫家莽鵠立畫康熙像參用西畫明暗，雍正皇帝見像潸然淚下。乾隆間，宮廷花鳥畫家鄒一桂畫折枝花鳥，造型柔媚，敷色冶豔，酷似宮中粉彩瓷器，其中不無西方宮廷審美的影響。清代宮廷畫家取彼所長的態度，顯出比明人開放的心態。

二、從藝術輸出到藝術侵入

明末清初，畫家東渡長崎避難，日本渡邊秀石等從中國僧人逸然學畫佛像，卓然成家，日本畫風為之一新。乾隆間，浙江人沈銓學宋代院畫之風，畫花鳥工麗嫻雅。他四十九歲攜弟子東渡日本傳授「寫生畫」，日本畫壇吸收了他精緻的構圖、細膩的筆法和雅麗的色彩，促成了江戶時代長崎「花鳥寫生畫派」的誕生。尹孚九、黃蘗、張崑、費晴

圖9.61 郎世寧〈乾隆大閱圖〉，選自薛永年《中國畫之美》

湖「號為舶來清人四大家，自是日本南宗畫盛行」46。海禁開放以後，十七世紀晚期和十八世紀中期，也就是清初至乾、嘉交替，中華文化在本土仍然居於強勢。

康熙四十八年（一七〇九年），德國德勒斯登（Dresden）設立了瓷器工場，波特格爾（Johann Bottger）成功地燒製出真正的瓷器47；法國、英國的瓷器製造業相繼興起，藉由工業革命機器設備大量生產，形成類似景德鎮的燒瓷市鎮48，歐洲各國紛紛仿效。「雍、乾之間，洋瓷逐漸流入」，「有以本國瓷皿模仿洋瓷花彩者，是曰洋彩」49。乾隆帝令廣東十三行操辦外銷之後，廣東大量燒製炫彩豔麗的琺瑯彩瓷器，人稱「廣彩」。一時廣彩工場逾百，一些工場畫匠在兩百人上下50。

晚清民初，洋風畫盛行，歐化的玻璃油畫、洋屏油畫、西洋紙畫、西畫鼻煙壺等都成為廣東時髦之物。洋人來中國畫油畫，以英國威廉·亞歷山大（William Alexander）開其端，喬治·錢納利（George Chinnery）、托馬斯·阿羅姆（Thomas Allom）等踵其後。他們與錢納利學生關喬昌（即林呱，英譯為「藍閣」）、關聯昌（庭呱）等人的油畫，真實生動地記錄了廣州、香港、澳門一帶清末社會風情，於藝術史價值之外，更有著中西方文化碰撞時期沿海市井生活歷史文獻的意義。藍閣等人成為中國油畫的先驅。

晚清宗室裕容齡，少年隨父裕庚出使日本，在日本學習舞蹈；一九〇一年又隨父出使法國，拜西方現代舞鼻祖鄧肯（Isadora Duncan）為師，繼而進巴黎音樂舞蹈學院學習芭蕾舞；一九〇三年回國，任慈禧御前女官，在宮中表演了希臘舞、西班牙舞等多個西方舞蹈。宮廷生活使裕容齡有機會觀看入宮戲班和民間走會的眾多演出，接觸了大量中國傳統歌舞。她將西方舞蹈元素融入中華傳統舞蹈，改編創作了劍舞、扇子舞、如意舞、菩薩舞、荷花仙子舞等民族舞蹈。裕容齡融合中西的探索，為業已衰竭的中國舞蹈注入了一針強心劑。所可歎者，其藝術探索實踐基地僅限於宮內，未能造成廣泛的社會影響。

三、大俗大雅的海上畫派

鴉片戰爭以後，上海成為對外通商的港埠。商品的流通帶來財富的積聚，書畫徹底成為商品，書畫大市場也從揚

州遷到了上海，海上畫派和《點石齋畫報》、月份牌畫等描摹上海平民生活情態的通俗繪畫，便誕生在晚清民初列強入侵的大背景下。

虛谷、任伯年、蒲華、吳昌碩等人，畫風不同，卻都居住上海賣畫，人稱「海上畫派」。如果說虛谷、趙之謙堅守傳統且有覺醒的形式意識；任伯年則繼承傳統，兼採西方；後起者吳昌碩，以俗、豔、剛、猛的入世面貌反映了晚清藝術審美的巨變，成為晚清民初的畫壇強音。海上畫派使業已衰弱的晚清書畫走向了雄強渾樸，強化了書畫的通俗性和欣賞性。俗到家時便是雅，其作品同時贏得了商賈、平民和文人青睞，代表著晚清民初繪畫都市化、平民化、商品化的傾向。

趙之謙詩、書、畫、印全面精能。他以籀、隸入畫，畫幅不大，筆力老辣沉厚，人稱「金石派繪畫」。〈古柏圖軸〉畫古柏盤挐，橫貫全幅，大氣雄渾，蒼古遒勁，藏於天津市博物館；〈積書巖圖〉（圖九·六二）以近乎抽象的構成排疊出形式感，既蒼老盤郁，又給人耳目一新之感，藏於上海博物館。其書由顏體入手，從魏碑脫出，用筆方中帶圓，筆力沉雄，人稱「顏底魏面」。他以金文、石鼓、詔版、瓦當、漢鏡文字入印，融合浙皖排印風，直曲有度，渾樸大氣。趙之謙書畫俱老，大俗大雅，給海派畫家以極大影響。

虛谷在上海賣畫，畫史家有將其歸入海派。其實，虛谷完全是傳統文人，畫風在海派畫風之外。他師承華嵒又突破成法，用枯筆逆鋒作畫，形成清、虛、雋、雅、極富生意的個人風格。上海博物館藏其〈雜畫冊〉十二開（圖九·六三）、南京博物館藏其〈枇杷圖軸〉等，下筆似不經意，卻筆筆靈動，色色鮮活，奇趣橫生。他畫游魚、柳葉、桃子，以幾何形的重複鋪排構成形式感，可見其與劉熙載、趙之謙等晚清藝術家已有自覺的形式意識。

46 鄭昶《中國畫學全史》，上海：中華書局一九二九年版，第四五四頁。

47 〔英〕蘇立文著、徐堅譯《中國藝術史》，上海人民出版社二〇一四年版，所引見第二六六頁。

48 〔清〕薛福成《庸庵文別集》，上海：上海古籍出版社一九八五年版，第二三五頁，〈觀賽佛爾官瓷新窯記〉。

49 〔清〕許之衡《飲流齋說瓷》，見鄭廷桂等輯《中國陶瓷名著彙編》，北京：中國書店出版社一九九一年版，第一五三頁，〈卷二十五·洋彩〉。

50 廣彩工場和畫匠數引自尚剛《中國工藝美術史新編》，北京：高等教育出版社二〇〇七年版，第三〇五頁。

圖9.62 趙之謙〈積書巖
圖〉，採自《中國美術
全集》

圖9.63 虛谷〈雜畫冊〉，採自《中國美術全集》

圖9.64 任頤〈歸田園趣圖〉，採自《中華文明
大圖集》

任頤，字伯年，曾向土山灣畫館友人學習西方素描，經任熊介紹向任薰學畫。其畫採陳老蓮工筆畫法、惲壽平沒骨畫法、徐渭與朱耷潑墨大寫意畫法之眾長，同時借鑑西方繪畫的透視方法和用色技巧，形成清新活潑、靈動變化或方折奇古、雅俗共賞的畫風，尤擅用近乎水彩畫的淡彩濕筆，取得明豔不失清雅的藝術效果。如〈沒骨花鳥圖軸〉用筆勁爽，有筆有墨，兼得骨力美和色彩美，藏於中國美術館；〈歸田園趣〉（圖九‧六四）、〈池塘睡鴨〉、〈落花飛燕〉、〈紫藤鴛鴦〉等，莫不構圖活潑、瀟灑流利；寫肖像則兼得明代陳鴻綬之高古與同時期上海商業畫的寫實。今人范增深受其畫風影響。

吳昌碩，字老缶，為海上畫派中最晚、接受現代意識最多的集大成者。他精研石鼓文，參以琅琊刻石、泰山刻石之體勢，兼取先秦瓦當、封泥和秦權泰量、兩漢印章之意趣，尤長於篆書，〈臨石鼓文〉故意改變籀書間架，變化莫測又沉雄蒼古，精神氣格直通上古。他將深厚的篆刻、書法功力用於繪畫，用篆、隸筆法畫梅、蘭，用狂草筆法畫葡萄、紫藤，老

圖9.65 吳昌碩〈葫蘆圖軸〉，採自《中國美術全集》

辣深厚，力透紙背。他又突破文人畫清淡為本、墨即是色的傳統，借鑑西洋畫濃豔響亮的色彩，用西洋紅畫花，用濃綠、濃黃或焦墨畫葉，原色與墨色混合，畫風豔而古。如藏於上海博物館的〈桃實圖軸〉枝幹沖天入地，桃實碩大，西洋紅與濃墨齊上，筆力雄強；藏於上海人民美術出版社的〈葫蘆圖軸〉（圖九‧六五）沒骨畫出葫蘆黃色響亮，南瓜紅色深厚，藤蔓又遒勁奔放；藏於上海博物館的〈梅花圖軸〉枝幹直下又旁出，梅花隨意圈點，看似不合常規，又筆筆有篆、隸古味。其雄強潑辣、大氣磅礴的畫風，如狂飆突起於文人畫壇。其印直追秦漢，邊線界格顯筆墨趣味，印風蒼勁雄渾。吳昌碩大器晚成，因其長壽，門人又極多，徹底摧垮了清初以來溫雅平和的正統書畫地位。但是，吳昌碩作品喜用「之」字、「女」字構圖，佈局有程式化傾向，其作品有老無嫩，少些鮮活氣息。

四、現代藝術教育的肇始

道光二十六年（一八四六年），皇帝下令對天主教弛禁。道光三十年（一八五〇年），天主教會在上海蔡家灣開辦孤兒院，十年後搬到董家渡，又四年搬到徐家匯土山灣。孤兒院設置美術工藝所，向孤兒傳授縫紉、木工、印刷等手工技藝。土山灣收容孤兒最多時達三百四十二人，於是將美術工藝所擴大為工場，下設雕塑、圖畫、皮作、細木、粗木、布鞋、翻砂、銅匠、印書、照相等車間。土山灣孤兒院存在八十餘年，成為中國最早傳播西方美術技法和工藝設計知識的場所，也成為中國現代設計藝術的搖籃。也在晚清，西班牙傳教士范廷佐在上海徐家匯開辦製作傳教用品的工作室。

光緒十五年（一八八九年），湖北創立「中西通藝學堂」。各地接踵而上，掀起了興辦工藝學堂、工藝講習所的熱潮，工藝教育從前期傳授孤兒生存技藝的層面，轉入向大眾普及審美教育的層面並且進入女學，與女權運動結合了起來，甚至成為改造罪犯的途徑。李叔同、李鐵夫、李毅士、高劍父、高奇峰、陳樹人、陳師曾等，先後赴東洋、西洋留學。光緒二十八年（一九〇二年），李瑞清在南京籌建三江師範學堂。光緒三十一年（一九〇五年），清廷正式廢科舉，興學堂，三江師範學堂易名為兩江師範學堂（即今東南大學前身）並設圖畫手工科，中西繪畫並舉，繪畫與工藝並重，成為中國現代藝術教育的肇始。至宣統二年（一九一〇年），興辦工藝學堂、工藝講習所的省份有：安徽、江蘇、湖南、江西、浙江、廣東、黑龍江等省和上海、天津等市，新式藝術學校相繼建立，從此結束了傳統學藝師帶徒的一元格局。繼海上畫派之後，大量吸收異質文化的嶺南畫派崛起，那已經是民初的事情了。

綜觀清代藝術，雖然有中國古典藝術的集成總結意義，其突破與創造聚集於一頭一尾，清中期除市民藝術獨領風騷以外，大多缺乏活力。比較民族精神昂揚時期的漢唐藝術、民族文化成熟時期的宋代藝術，清代藝術的氣派、格調是大大地滑坡了。辛亥革命推翻了延續兩千餘年的皇權專制制度，中國近代社會的晨鐘在古代社會的暮鼓之前敲響，二十世紀革故鼎新、翻天覆地的社會大變革終於來臨了！

結語

穿行在近萬年的時空隧道之中，我們從無藝術家有藝術品的混沌時代走來，繼而結識了一個個對世界對人生有深度感知和覺悟的藝術家，披覽了一件件當時先民生命氣息猶存的藝術品，真切感知到了原始彩陶真力彌滿的美，感知到了商周青銅器的廟堂大氣，感知到漢代藝術恢弘博大的氣派以及深藏其中廣闊無垠的宇宙意識，感知到如果沒有兩晉南北朝藝術的北中有南南風入北中融西式西式東進，就不會有廣納並包、繽紛燦爛的唐代藝術。初唐社會氛圍的朝氣進取鑄成了初唐藝術的英姿峻拔，盛唐社會氛圍的博大開放融會出了盛唐藝術的雄渾博大，大亂以後中唐社會的奢靡之風致使中唐藝術繽紛綺麗，晚唐國祚衰落導致晚唐藝術野逸平淡。只有到了文化高度成熟的宋代，才能夠文風蔚然、雅俗並進，中華藝術的本土風韻才真正形成。蒙元入主以後的文化衝撞與文化交融，使蒙元藝術呈現出融草原游牧文化、中原農耕文化乃至中亞、西亞文化於一體的特色。明初藝術大體注重因襲，缺乏創造，明中葉，江南文人藝術自成完備體系。如果沒有晚明清初的浪漫思潮，明清藝術史將大為失色。清代藝術大體僵化缺少變革，宮廷工藝愈來愈缺乏活力，而為裝飾的技術取代。此時，藝術的平民化已成大勢，清代成為中國民族民間藝術形式最為豐富、民族特色和地域特色最為鮮明的歷史時期。晚清民初社會思想的大變革，從根本上推垮了兩千多年的君主專制制度，也從根本上動搖了中華傳統文化的主體位置。以上可見，一部中國藝術史，每一時代的藝術莫不凝聚了其時的時代精神，折射出時代的社會思潮和哲學思想；藝術形式則賴該時代科技水準、社會審美等與東南西北八方來風匯聚而後作出的創造與選擇。

英國美學家丹納（Hippolyte Adolphe Taine）將物質文明與精神文明性質面貌的決定因素歸納為種族、環境與時代三大因素。同種族共同的文化背景和文化心理，使該種族各類藝術呈現出相互關聯、相對恆定的種族共性。時代因素是藝術風格變化的直接動因，同一時代的各門類藝術，往往呈現出相互關聯的時代共性。筆者曾經以「神靈

「化」、「禮樂化」、「道德化」、「審美化」四個階段概括中華古代玉器藝術的審美衍變，其中或可見中華各門類藝術因時而變的審美脈絡之一斑。[2] 藝術的環境因素，則往往使不同區域的藝術各有區域個性。上古，中原氣候溫暖濕潤，適合農作，開發在長江流域之先。愈往近古，黃河流域愈氣候乾燥。黃土高原的寬溝大壑渾茫厚重，充滿體量感和力度感，賦予秦晉人堅實、厚重、深沉、質樸的品質，加之中原長期是政治中心，反映在中原藝術之中，自然有一種蒼茫雄渾厚重。上古長江以南，高溫濕熱、瘴癘橫行，長期是官員被貶職流放之地，可耕地少於黃河流域。愈往近古，江南氣候愈來愈適宜人居。東晉以降，北方人丁數度南遷；安史之亂之後，全國經濟中心移到了江南。此後，帝國首都數度南遷，文化中心也移向江南。江南溫和的氣候、宜人的自然環境，造就了江南人含蓄溫婉的氣質，也造就了江南藝術細膩優雅的審美風格，江南成為近古文人藝術最為發達的區域，江南的書畫、江南的園林、江南的崑曲，就像江南的杏花煙雨，飄逸出江南煙水氣息。珠江流域地形簡單，河流清淺，開發較晚。這裡文化積澱不深，藝術受舶來文化左右，審美輕淺快樂。黑格爾在他的名著《美學》之中，歸納了不同時代的三種藝術：嚴峻的風格、理想的風格、愉快的風格。[3] 如果說早起黃河流域藝術接近嚴峻的風格，繼起長江中下游藝術接近理想的風格，晚起珠江流域的藝術則比較接近愉快的風格了。

藝術除受著種族、時代、環境三大因素影響和左右以外，還受著複雜社會因素、文化因素、科技因素等的影響和左右。吾師道一先生曾經將中國藝術劃分為民間藝術、宮廷藝術、宗教藝術與文人藝術四大類型。民間藝術是原發性的，以民俗活動為舞臺，民間美術則往往藉助工藝手段。它不斷給宮廷藝術、宗教藝術、文人藝術以滋養。而當民間藝術走進宮廷，走向廟堂，經過改造，便蛻變為宮廷藝術、宗教藝術或文人藝術的組成部份，新的民間藝術又不斷滋生出來。因此，有著質樸率真情感和濃郁鄉土情味的民間藝術，永遠是最有生命力的藝術，是一切藝術之母。

1 〔英〕丹納著、傅雷譯《藝術哲學》，安徽：安徽文藝出版社一九九四年版，所引見第三三頁。
2 參見拙文〈論中國玉器的形而上意義及其衍變〉，《東南大學學報》一九九九年第四期。
3 〔德〕黑格爾《美學》，北京：商務印書館一九八四年版，所引見第三卷，第七—九頁。

就這樣，中華古代藝術在民族生成並且不斷融會的過程之中動態發展，不斷從周邊民族、世界各民族藝術中吸取營養，「拿來」外部精粹，使其本土化、民族化，終於形成了以漢民族藝術為主幹、有著多民族創造和悠久歷史傳統、博大精深、流派紛呈、面貌豐富的中國藝術體系。它是各民族的心靈之書，是五十六個民族共同的驕傲。

二○○六版後記

我所執教的東南大學，有全國第一個藝術學博士點，第一批建立了藝術學博士後流動站，以一般藝術學研究為主導取向。學科點創建伊始，張道一先生便要求我「在根目錄上出成果」。我作為博士點建設的參加者，不得不把研究的觸角延伸向多藝術門類，逐漸養成了從大文化視角進行思考和研究的習慣。前年出版的四十五萬字《中國古代藝術論著研究》和讀者諸君面前近六十萬字的《中國藝術史綱》，便是我在東南大學講授碩士生課程《藝術史》、《設計藝術史》、《古代藝術論著導讀》和博士生課程《藝術史專題》、《文化人類學專題》等的系統匯報，是我在東南大學一般藝術學研究氛圍下理論思考的主要成果。

從商務印書館出版我國第一本《中國美術小史》，到當下出版《中國藝術史綱》不到一個世紀，西方美術史學派如林，藝術學作為一門科學，從德國傳播向世界，預示了藝術史研究走向綜合、比較、跨學科研究的趨向。而藝術學作為一門人文學科在我國被確認，還不到十年。作為「一般藝術學」支柱的藝術史研究，比門類史靠近了哲學，理應「道」與「相」互補互彰，透過藝術現象，梳理藝術演進的歷史線索和內在邏輯，揭示隱藏其後的本民族哲學思想、宗教信仰、思維方式和行為規範。前輩著作中，有把中國美術史分為生長、混交、昌盛、沉滯四個時期，有把中國繪畫史分為實用時期、禮教時期、宗教化時期、文學化時期，今天看來，藝術的發展紛紜錯綜，有退有進，更替變化，時代與時代間沒有截然界線，更難以簡單歸類。所以，我雖然吸取了前輩觀點中的有益成分，卻不願再作這樣的簡單歸納，而是老老實實，沿朝代更替，將糾纏交替的藝術思想與藝術現象廓清。

我平生好書，在每親劃右後失學的少年時代，在天翻地覆的文化大革命中，我始終未廢誦讀，輾轉求學，備嘗艱辛。我又平生好遊，每年暑假都背起行囊遠行，曾二上敦煌和麥積，三赴西安，四次「掃蕩」山西，前後五次深入大西北，徘徊於珠峰腳下，徜徉於伯孜克里克千佛洞，彳亍於賀蘭山峽谷，全國重要的藝術遺跡、全國各省市博物館，

留下了我一次又一次足跡。近年，我又把考察的目光移向了國外。讀者開卷讀書時，必能看出我轉益多師的軌跡，看出我平生的閱讀工夫和田野工夫。從某種意義說，萬里行程這一本大書給我的，比萬卷書本給我的還要深刻，它讓我把藝術放回到原來的語境中去思考，它更影響了我的見解、情感、胸襟乃至一生。

由於我特殊的經歷和學歷，鑄就我文本研究與實物研究並重的一貫作風。我努力使本書比藝術現象史、藝術理論史具備哲學性格，我努力使本書具備這樣的特點：是整體把握的綜合藝術史而非缺乏橫向聯繫的門類史，是藝術思潮、藝術觀念的發展史而不單是藝術現象史或藝術理論史，是分析的的藝術現象史而不是資料的流水賬，是通過數萬里尋訪、有自身審美感悟的藝術史而不是他人陳言的拼湊，是用本土理論解釋本土藝術現象的藝術史而不是以舶來話語強解中國藝術的概念史。鄭昶希望見到「集眾說，羅群言，冶融博結，依時代之次序，遵藝術之進程，用科學方法，將其宗派源流之分合與政教消長之關係，為有系統有組織的敘述之學術史」；李心峰認為「理想的藝術史，應是名家名作的歷史與思潮、流派的歷史、非連續的歷史與連續的歷史的某種辯證結合」，「理想的藝術史應是作品史、社會、文化史與藝術家創造實踐的歷史的較好的結合」，這正是我要求這本書的。

當然，讀者從這本書中，也必能看出我對音樂、舞蹈、戲劇研究功夫的不足。我深深體會到，對一門藝術，要從點上的資料累積為線上的串聯，再拓展為面上的融通、立體的思考，非得文火慢煎，沒有二十年功夫，絕難到達「立體」境界；而要把多門藝術融通，再編織成立體的網絡，難度可想而知。我國古代就有對藝術綜合研究的傳統，藝術本來就難以截然歸類，時代需要融合，藝術發展的趨勢在走向融合。我長期專攻視覺藝術，同時酷愛各種形式的藝術。美術史家赫伯特·里德（Herbert Read）說，「整個藝術史是一部關於視覺方式流傳下來的，視覺圖像和史料在各門類藝術史中用的各種方法的歷史」，人類創造的藝術，絕大多數是通過視覺方式流傳下來的，關於人類觀看世界所採被重複使用，西方則有將美術藝術稱之為藝術史的慣例。我以視覺藝術（工藝美術、建築、書畫）作為重點研究對象，同時拎取該時代各類藝術和藝術理論發展流變的線索，以自下而上的方法結合自上而下的方法，將圖像學、符號學等的深奧語彙轉化為明白曉暢的學術語音，以展現時代藝術乃至文化精神的整體面貌，這樣整體、綜合、比較、務實的研究方法，不僅是可以允許的，而且是當今提倡的。研究範圍的擴大，使我始終處於飢渴求知的狀態，我的研究又始

終沒有離開中國古代藝術。左出右擊，我的研究觸類旁通，我的人生無比豐富。人生不就是一次學習和領略麼？

如果從編寫工藝美術史、美術史教材算起，這本耗去了我半生精力；從進入一般藝術學研究算起，這本書和二〇〇二年出版的《中國古代藝術論著研究》（二〇〇八年擴展為《中國古代藝術論著集注與研究》）耗去了我十餘年焚膏繼晷的主要精力。全國文聯副主席、中國書法家協會主席沈鵬先生為本書題寫書名，南京藝術學院博士生導師林樹中先生為本書撰寫前言，我的子女和研究生分別參與了宋代、明代、清代某小節初稿的撰寫，謹此致謝。

二○一六版後記

一九八八年，中國藝術研究院李心峰先生率先提出建立「藝術學」學科的建議[1]；一九九四年，東南大學以張道一先生為首率先建立了藝術學系；一九九七年，中國國務院學位委員會將「藝術學」作為二級學科列入學科專業目錄；二○○三年，中國國務院學位委員會批准設立「藝術學」一級學科；二○一一年，中國國務院學位委員會決定將「藝術學」獨立成為與文學等學科並立的十三大學科之一。藝術史研究是新興藝術學學科的支柱。在中西文化尚未平等對話的當下，中國的學者理應肩負起建設本國特色藝術理論、「勿為中國舊學之奴隸」、「勿為西人新學之奴隸」的使命。

筆者一九八九年開始撰寫《中國工藝美術史》，未及出版便調入東南大學，一九九五年開始撰寫《中國藝術史綱》。二○○六年，《史綱》上、下冊近六十萬言由北京商務印書館出版。是年，適逢李希凡主編《中華藝術通史》十四卷本、史仲文主編《中國藝術史》九卷本出版。筆者深知，在國家投資鑄造的「航母」面前，單槍匹馬製造的短槍實在寒磣。加之十數年磨此一劍，毛糙在所必然。《史綱》獲得教育部頒「二○○六─二○○九中國高等學校人文社會科學研究優秀成果二等獎」，著實令筆者赧顏！

《史綱》出版已經十年，筆者也已經退休有年，終於有足夠的時間靜心讀書，四出考察，增減資料，逐本研讀古籍，逐個進行博物館、藝術遺跡和工坊調查，逐步昇華論點，形成思想並進入章節字句的反覆推敲修改斟酌。筆者深知，能夠垂之久遠的史學著作非有堅實的多重證據無他，走多遠路說多少話，看多少東西說多少話，看多少書說多少話。而行路和讀書貴在堅持，漸老方可漸望成熟。就像磨璞為玉，那打磨的火候，全在玉上明擺著。學者唯沉入學問，慢慢打磨自己而無他。這二十多年學科與學者的共同成長過程，使筆者著作從生澀慢慢蒸餾去水分，向著成熟走近。可以說，二○一六版《史綱》見證了藝術學學科從無到有到發展壯大提升的過程，也見證了學者不停頓

地學習思考、自我否定、自我提升的歷程。

比較二〇〇六版《史綱》，二〇一六版《史綱》內容大刪大削亦大改大增，文字壓縮到二十八萬，彩圖增加到四百餘幅，綱目重新梳理，觀點多有提升，思想脈絡更趨清晰。其大改與重寫主要在於：一、以出土實物、傳世實物與原始文獻、民風民俗、工坊流程等互相參證，重視多重證據，重視調查親見。二、抓住東周秦漢、晚唐北宋、晚明、晚清等社會思想生成變化的關捩，重點揭示該時期藝術發生發展的時代動因及該時期社會思潮對於藝術傳統形成的動態影響。三、打破中原正統論，大量增補二〇〇六版《史綱》未及收入的重大考古發現，在同等水準考量下，對邊遠地區藝術、民間藝術、少數民族藝術予以同等記錄。四、大量增補彩圖，重視圖片的典型性、藝術性和全面性，使圖片高度濃縮地展現出藝術史演進的脈絡。五、標題不僅為分門別類，更是內容和觀點的高度概括，讀者於綱目、章節導言中，可見著者對各時代主要藝術類型的歸納、對各時代藝術主要特徵與重要成就的歸納。六、刪削深奧難讀的文獻與缺少實物證據的古人之論，使二〇一六版《史綱》最大限度地明白曉暢。

中國已出版中國藝術史著作之中，有的其實是美術史，有的於文人書畫不厭其詳而於民族民間藝術相當疏略；即以有限的綜合藝術史著作而言，各卷著者各見自身明顯的專業側重。我畢生研究重點在於視覺藝術史特別是工藝美術史。這既是我短，也是我長。我寫的藝術史在總攬各門類藝術的同時，必然見出我重視實證和對不同藝術門類研究深淺的痕跡。吾師道一先生向來抨擊「資料員式的治史法」，在〈跛者不踬〉一文中，曾經指出過往藝術史研究中的「四個被忽略」，或許這「四個被忽略」能夠以筆者所長補偏糾正。筆者是一個心態不老、調查不輟、讀書不輟、思考不輟的學者。相信讀者會喜歡真人行萬里讀萬卷慢工打磨出來的著作的。

筆者雖數萬里尋訪實物實跡，書中大量選用了自身考察拍攝的圖片，選用他人著作中圖片仍屬難免，出處均在圖題中標明。吾師道一先生撰寫前言，中國文聯前副主席沈鵬先生為本書題籤，一併致謝。觀點未當之處，請各路方家教正。

1　李心峰〈藝術學的構想〉，《文藝研究》一九八八年第一期。

2　梁啟超《飲冰室全集》，北京：商務印書館一九八九年版，所引見第二冊，卷一三，第一二頁〈近世文明初祖三大家之學說〉。

二〇二一版後記

經過高等教育出版社苦心經營，二〇一六版《中國藝術史綱》從裝幀到內頁完全重排，也就是說，重新出版一本新書，作為高等教育教材向全國推出。出版後筆者通讀自審，觀點更鮮明了，綱目更清楚了，加上四百餘幅彩圖，令筆者著實喜歡和珍惜！網評則說《中國藝術史綱》「是一本好書。作者很有功力而且謙虛，文字樸實流暢，論點令人信服」。而筆者是一個讀書不停、考察不停、思考不停的學者，二版《史綱》出版之年，同時是筆者反思二版的開始。我得向讀者坦白：我心裡仍有不踏實，有幾處藝術遺跡我還沒有能夠親自去考察，寫在書中，總不免戰戰兢兢，瞻前顧後，虛而不實。二版出版之後，我又開始了漫漫行程：先後往新疆補充考察石窟群，往廣西考察左江崖畫，往四川考察安岳石窟群，往山西補充考察古代建築，往福建考察土樓群，往丹陽補充考察南朝陵墓……又歷五年，我終於可以說，凡是我書中寫到的藝術遺跡，我都不畏艱難親臨造訪、親眼判別；凡是我書中寫到的藝術造物，我都不恥下問以工匠為友詳細了解工藝過程；凡是收藏書畫、文物的省級博物館，我都一而再、再而三地觀摩實物體悟心得。同時，讀書如深潛般同步進行。

天憫勤苦。就在高等教育出版社考慮教材再版之先，香港中華書局找到高等教育出版社，商議購買《史綱》繁體字出版權。這對我，無疑是一個喜訊。我原以為香港中華書局照版彩印，沒想到該社花大力氣重新編校排版。這使我有機會再次詳細增補心得修改用詞，刪減贅句，提升觀點。讀者通讀三版可以看出，我著作與眾多著作的不同在於：不是照搬資料，而是調查不懈；不僅是案頭之學，更是苦行所得。因此，筆筆有交代，筆筆落到實處，多自家心語和身獨到心得和審美感悟，不發空言，不說無憑之論。我由衷地感謝高等教育出版社和香港中華書局，使三版奉獻給讀者的是又一本新書，使筆者能夠荀日新，日日新，又日新。

二〇二一年夏於東南大學，時年七十有七

長北

參考文獻

[1] 〔美〕威爾・杜蘭：《世界文明史》，東方出版社，一九九九。

[2] 夏鼐：《中國文明的起源》，文物出版社，一九八五。

[3] 范文瀾：《中國通史》，人民出版社，一九七八。

[4] 錢穆：《中國文化史導論》，商務印書館，一九九四。

[5] 胡適：《中國哲學史大綱》，東方出版社，一九九六。

[6] 馮友蘭：《中國哲學簡史》，北京大學出版社，一九八五。

[7] 任繼愈：《中國佛教史》，中國社會科學出版社，一九八八。

[8] 中國社會科學院文學研究所：《中國文學史》，人民文學出版社，一九八二。

[9] 〔德〕黑格爾：《美學》，商務印書館，一九八四。

[10] 〔英〕丹納：《藝術哲學》傅雷譯，安徽文藝出版社，一九九四。

[11] 宗白華：《藝境》，北京大學出版社，一九八七。

[12] 李澤厚：《美的歷程》，文物出版社，一九八九。

[13] 李澤厚、劉綱紀：《中國美學史魏晉南北朝編下》，安徽人民出版社，一九九九。

[14] 成復旺：《神與物遊》，中國人民大學出版社，一九八九。

[15] 〔英〕蘇立文：《中國藝術史》，南天書局，一九八五。

[16] 〔德〕格羅塞：《藝術的起源》，商務印書館，一九八四。

[17] 滕固：《滕固藝術文集》，上海人民美術出版社，二〇〇三。

[18] 徐復觀：《中國藝術精神》，華東師範大學出版社，一九八七。

[19] 彭吉象：《中國藝術學》，高等教育出版社，一九九七。

[20] 李希凡：《中華藝術通史》，北京師範大學出版社，二〇〇六。

[21] 長北：《中國藝術史綱（上、下）》，商務印書館，二〇〇六。

[22] 長北：《傳統藝術與文化傳統》，福建教育出版社，二〇一三。

[23] 王朝聞、鄧福星：《中國美術史》，北京師範大學出版社，二〇一一。

[24] 滕固：《中國美術小史・唐宋繪畫史》，吉林出版社，二〇一〇。

[25] 吳山：《中國新石器時代陶器裝飾藝術》，文物出版社，一九八二。

[26] 郭沫若：《青銅時代》，科學出版社，一九五七。

[27] 李允鉌：《華夏意匠》，廣角鏡出版社，一九八二。

[28] 蕭默：《中國建築藝術史》，文物出版社，一九九九。

[29] 王毅：《園林與中國文化》，上海人民出版社，一九九〇。

[30] 陳師曾：《中國繪畫史》，中國人民大學出版社，二〇〇四。

[31] 潘天壽：《中國繪畫史》，團結出版社，二〇〇六。

[32] 俞劍華：《中國繪畫史》，上海書店，一九八四。

[33] 王伯敏：《中國繪畫史》，上海人民美術出版社，一九八二。

[34] 陳傳席：《中國山水畫史》，江蘇美術出版社，一九八八。

[35] 王光祈：《中國音樂史》，湖南大學出版社，二〇一四。

[36] 楊蔭瀏：《中國古代音樂史稿》，人民音樂出版社，一九八〇。

[37] 吳釗、劉東昇：《中國音樂史略》，人民音樂出版社，一九九三。

[38] 王國維：《宋元戲曲史》，上海古籍出版社，一九九八。

[39] 吳梅：《中國戲曲概論》，上海古籍出版社，二〇〇〇。

[40] 徐慕雲：《中國戲劇史》，上海古籍出版社，二〇〇一。

[41] 張庚、郭漢城：《中國戲曲通史》，中國戲劇出版社，一九八一。

[42] 王克芬：《中國舞蹈發展史》，文化藝術出版社，一九八七。

[43] 田自秉：《中國工藝美術史》，知識出版社，一九八五。

[44] 王家樹：《中國工藝美術史》，文化藝術出版社，一九九四。

[45] 張道一：《造物的藝術論》，陝西美術出版社，一九八九。

[46] 尚剛：《中國工藝美術史新編》，高等教育出版社，二〇〇七。

[47] 尚剛：《古物新知》，三聯書店，二〇一二。

[48] 熊寥：《中國陶瓷美術史》，紫禁城出版社，一九九三。

[49] 王世襄：《明式傢具研究》，三聯書店，一九八九。

[50] 長北：《髹飾錄與東亞漆藝》，北京人民美術出版社，二〇一四。

[51] 黃能馥、陳娟娟：《中國絲綢科技藝術七千年》，中國紡織出版社，二〇〇三。

[52] 華梅：《服飾與中國文化》，人民出版社，二〇〇一。

[53] 中國科學院考古研究所：《新中國的考古收穫》，文物出版社，一九六一。

[54] 文物出版社：《新中國的考古發現與研究》，文物出版社，一九八四。

[55] 文物出版社：《新中國考古五十年》，文物出版社，一九九九。

[56] 中華文明大圖集編委會：《中華文明大圖集》，人民日報出版社，一九九五。

[57] 中國美術全集編委會：《中國美術全集》，人民美術出版社、上海人民美術出版社、文物出版社、中國建築工業出版社，一九八五—一九九三。

[58] 李中岳等編：《中國歷代藝術》，人民美術出版社、上海人民美術出版社、文物出版社、中國建築工業出版

[60] 歷年《文物》、《考古》、《讀書》、《文藝研究》、《美術史論》、《美術觀察》、《美術研究》、《裝飾》、《美術與設計》、《創意與設計》、《湖南博物館館刊》、《故宮文物月刊》、《故宮博物院院刊》等雜誌。

[59] 王朝聞、鄧福星：《中國民間美術全集》濟南：山東教育出版社，一九九三。

社、書畫出版社，一九九四。

國家圖書館出版品預行編目(CIP)資料

中國藝術史綱 / 長北著. -- 第一版. -- 新北市：風格
司藝術創作坊, 2022.02
　　面；　公分
　　ISBN 978-986-5493-28-8(平裝)

1.CST: 藝術史 2.CST: 中國

909.2　　　　　　　　　　　111001435

中國藝術史綱

作　　者：長　北
責任編輯：苗　龍
發　　行：謝俊龍
出　　版：風格司藝術創作坊
　　　　　235 新北市中和區連勝街 28 號 1 樓
電　　話：（02）8245-8890
總 經 銷：紅螞蟻圖書有限公司
電　　話：（02）2795-3656
傳　　真：（02）2795-4100
地　　址：台北市內湖區舊宗路二段 121 巷 19 號
http://www.e-redant.com
出版日期：2022 年 2 月　第一版第一刷
訂　　價：560 元

ISBN 978-957-8697-92-8　　　　　Printed inTaiwan